U0136752

百年中国音乐史（1900—2000）

居其宏 著

CNS｜湖南美术出版社　岳麓书社

目 录

第 六 章

改革与开放:本世纪第二次战略转型（1976—1988） **304**

前　言

这部《百年中国音乐史（1900—2000）》，是湖南美术出版社出版的丛书《百年中国艺术史（1900—2000）》之一种。由于出版社的专业要求和音乐艺术的专业特点，决定了本书的基本任务和面貌，即以图文并茂、文谱搭配的叙述方式，记载1900至2000年间中国专业音乐文化建设和发展的历史进程及其主要成果和历史经验。

一、本书的缘起

2002年初，我应湖南美术出版社编辑李小山同志邀约，为该社创意出版的系列丛书《新中国艺术史》撰写当代音乐部分，定名为《新中国音乐史》。这套丛书已于2002年11月正式出版并获2003年"国家图书奖"之提名奖。拙著《新中国音乐史》也获得江苏省高校2004年度优秀教材一等奖。

2009年4月，已升任湖南美术出版社副社长的李小山同志突然找到我，说该社打算在已出版的《新中国艺术史（1900—2000）》的基础上，拟再邀请当时的作者增写20世纪初到新中国成立前相关艺术门类的发展历史，合成一套系列丛书《百年中国艺术史》，诚邀我加盟这套丛书的作者队伍并继续担任音乐门类的写作任务。

鉴于出版这套丛书意义重大，而写作《百年中国音乐史（1900—2000）》也是我本人长期以来一个持续的学术兴奋点，加之此前与湖南美术出版社及小山同志的合作十分愉快，此番小山同志代表该社前来约稿，态度热情，言辞恳切，却之显然不恭，因此我便高兴地接受了这个任务。

于是乃有本书。

二、本书的学术背景

在本书之前，与"20世纪中国音乐史"这个宏大命题相关的著作和教科书，业已出版多部，且各具特色。

最突出的便是汪毓和编著的《中国近现代音乐史》[1]和《中国近现代音乐史》之"现代部分"（并配有教学光盘）[2]。前者所记叙的，是从1840年第一次鸦片战争到中华人民共和国成立之前我国音乐艺术的发展历史，后者则记叙1949年共和国成立到1987年间我国音乐艺术的发展历史。这两部著作在记叙时段上彼此衔接，实际上已经形成了20世纪中国音乐史的初步规模。从两者在音乐界的实际影响看，前者的贡献更大——从其最初问世的1964年至今，在长达半个世纪的时间内一直是我国高等艺术院校"中国近现代音乐史"

[1]汪毓和编著：《中国近现代音乐史》（修订版），人民音乐出版社1994年10月北京出版；第二次修订版由人民音乐出版社与华乐出版社联合出版于2002年10月；第三次修订版由人民音乐出版社于2009年出版。

[2]汪毓和编著：《中国近现代音乐史·现代部分》，高等教育出版社2006年4月北京出版。

课程的教科书；其间，汪毓和教授又对此书做了多次修订。尽管新时期以来学界曾就该书存在的许多问题引起关于"重写音乐史"的争论[3]，但它对20世纪前半叶我国音乐艺术发展脉络的梳理（特别是左翼新音乐运动和革命音乐家的创造活动的记叙）基本上还算清晰，对中国音乐由传统向现代转型的这个伟大变革历程采取了热情肯定的立场，不但符合音乐艺术发展的内在规律，也和当时中国社会的时代要求相一致。在近现代音乐史研究刚刚起步之际，它毕竟为这门学科建立起了一个大致的框架，积累了大量史料，培养了后继人才，对这一学科日后的发展与繁荣做出了积极的贡献，也为本书提供了许多宝贵的思想、乐谱和音响材料。

新时期以来，国内音乐学者关于我国近现代、当代音乐史的著述、教科书及相关史料日见其多，除了笔者本人的相关著述（后文再做交代）外，较具影响力且对本书写作有重要参考价值的成果有如下几种：

李焕之主编的《当代中国音乐》[4]，是一部由诸多专家学者集体编写、有50余万字规模的当代音乐史专著，其记叙时段为1949年至1989年。该书的作者群体坚持唯物史观，坚持"不虚美、不掩过"的史学精神，视野开阔，史料丰富，评价中肯，为迄今为止同类著作之篇幅最大者。

只是限于当时历史条件，惜未对音乐思潮的发展嬗变作系统梳理。

梁茂春的《中国当代音乐》[5]，对1949年至20世纪80年代末不同历史时期的我国音乐创作做了分门别类的叙述，有谱例，有分析，实际上是一部当代音乐创作专史，而对其他领域未能深涉。

孙继南、周柱铨主编的《中国音乐通史简编》[6]，是我国音乐史学界将古代史、近现代史及当代史贯通记叙的第一部通史著作。但其当代部分是以大事记方式出现的，对其中诸多重要历史事件只是点到为止，未作梳理和评价。

刘再生《中国近代音乐史简述》[7]，以1840—1949年间有关中国近代音乐发展历史的90个专题为记叙对象，梳理了我国近代音乐的发展脉络。这种围绕设定的专题，以音乐家及其作品为史学本体展开历史记叙的史书体例，在我国近现代、当代音乐史学界实不多见。

明言《20世纪中国新音乐史》[8]，其记叙对象为20世纪我国专业音乐（明言称之为"新音乐"）创作的发展历史，因此实际上是一部20世纪中国专业音乐创作专题史。此书是明言在中国艺术研究院博士后工作站的研究课题。作为明言和这个课题的合作导师，我将它的基本特点描

述为：在谋篇布局方面，采用类似奏鸣曲式的结构原则；在音乐创作方面，则以作曲家为主坐标，历史阶段为次坐标，只在每一章头尾有背景的交代和经验教训的总结，余则完全以一个又一个作曲家的"人头"作为记叙单元和记叙线索，且将他们在不同历史时期的音乐作品汇聚一处加以集中记叙。这种体例，与某些较为详尽的作曲家词典或较为简略的作曲家传记颇为接近，而在史学著作中却极为罕见。其优点是能够对某一作曲家及其作品做集中的记叙和细致的分析，但其缺陷也是明显的——即消弭了史学著作必不可少的历史脉络的阶段性和清晰性，一旦某个作曲家的创作生涯贯穿于不同的历史阶段之中（这个现象在中国近现代、当代音乐史上是一个普遍性的存在），作者再将这些产生于不同时代的作品强行塞进某一个具体时段来进行记叙时，这个缺陷便益发暴露出来。

在以上著述中，有的在其设定时限内均对其研究对象做了全面的记叙和研究，有的则属于专题性记叙和研究：它们的作者按照各自的历史观和音乐观，在设定的论域、时限内对其对象进行了梳理、分析和评价，并为本书的研究和写作提供了一个庞大而多元的参照系统和丰富的思想材料，本书作者从中获益良多。

此外，在史料来源和运用方面，下列学者的成果对于本书的写作有绝大帮助：

张静蔚投入大量心血精心编选校订的《中国近代音乐史料汇编（1840—

[3]笔者对此书的批评性意见请参看居其宏：《史观检视、范畴拓展与学科扩张》，原载《中国音乐学》2003年第4期。
[4]李焕之主编：《当代中国音乐》，当代中国出版社1997年北京出版。

[5]梁茂春：《中国当代音乐》，北京广播学院出版社1993年10月第1版，1994年4月第2次印刷。
[6]孙继南、周柱铨主编：《中国音乐通史简编》，山东教育出版社1991年济南出版。
[7]刘再生：《中国近代音乐史简述》，人民音乐出版社2009年7月北京出版。
[8]明言：《20世纪中国新音乐史》，中国艺术研究院博士后工作站研究课题，待出版。

1919）》[9]，将1840—1919年间的音乐史料汇集成册，鉴于这一时期的音乐史料难以查找且对研究我国近代音乐史具有重要史学价值，因此对本书的研究和写作更加弥足珍贵。

汪毓和主编的《中国近现代音乐史教学参考资料》（上、下）[10]，则将1840—1949年间产生的重要音乐作品汇编成册，从而为本书的研究和写作提供了部分作品的乐谱资料。

冯长春的《中国近代音乐思潮》[11]，以较强的历史意识和美学意识，对近代以来中国音乐思潮发展的历史规律与逻辑线索进行了深入的梳理与剖析，描绘出近代中国音乐思潮发展与衍变的清晰面貌；其深入、厚重的史料工作不仅体现在对于已有资料的广采博纳和成熟运用之中，而且还补充了一些必要的新史料，对以往近现代音乐史学著作中不太重视或没有提及过而该书中涉及的音乐家，作者都尽最大努力为他们补写了简要注文，甚至发现了一些重要的新史料。该书在20世纪上半叶音乐思潮方面的史实、文献和历史人物的言论，有不少均得益于该书所提供的史料。

中国艺术研究院音乐研究所编辑的《中国音乐年鉴》是一本非常实用的工具书，它以实录笔法记叙了自1989年以来历年中国专业音乐发展的大致历程，虽然由于经费不足，《中国音乐年鉴》自20世纪90年代中期起记载不甚全面，编写质量也有所下降，最近几年则未出版，但在一定程度上弥补了本书作者对90年代以来相关史料掌握上的不足。

三、本书的三个底本及其相互关系

本书有三个底本，其一是笔者本人的《20世纪中国音乐》[12]，其二便是前述的《新中国音乐史》[13]，其三是笔者应中央音乐学院出版社约请编写的教材《共和国音乐史》[14]。

《20世纪中国音乐》是笔者于19年前出版的一本12万字的小册子。因其结构形态不合史书体例、领域过宽、论述过分简约而早已不堪为据。

自然，本书对20世纪下半叶中国专业音乐发展历史的记叙，其主要文字和图片材料则基本来源于《新中国音乐史》。但此书在理论批评和音乐思潮方面用墨甚多，"大而全"特点较为突出，导致音乐创作主线不够显豁，且因书中未附谱例以与音乐创作的记叙和分析相互印证而令许多专业读者引为憾事。有鉴于此，新近出版的《共和国音乐史》不但在上述诸方面均做了较大幅度增删、修改和弥补，且将记叙时段延伸到新世纪最初10年，增写了台湾、香港、澳门地区的音乐创作，并按出版社要求，对个别结构做合并处理。

基于以上情况，作者以上述三个底本为基础，动大修大改手术。具体做法是：

1. 将《20世纪中国音乐》原来的"总论"、"分论"两大结构板块彻底推倒，遵照史学著作的通行体例重新结构，改按历史时序进行分期记叙。

2. 对1900—1949年间我国专业音乐发展历史的记叙，则完全抛开《20世纪中国音乐》的原有文本，做了全面的充实，重写和增写，篇幅也由5万余字扩充到20万字；对此前出版的《新中国音乐史》、《共和国音乐史》及笔者与乔邦利同志共同承担并完成的江苏省哲学社科2003年度重点课题《改革开放与新时期音乐思潮》[15]中的相关材料和内容，做了大幅度融合、重组、修改和增删处理，成为本书1949—2000年间历史记叙的主体部分。

3. 改变《20世纪中国音乐》及《新中国音乐史》两书"大而全"的记叙模式，缩短战线，将本书的论域集中在音乐创作和音乐思潮两方面，且以创作为主，音乐

[9]张静蔚：《中国近代音乐史料汇编（1840—1919）》，人民音乐出版社1998年12月北京出版。
[10]汪毓和：《中国近现代音乐史教学参考资料》（上、下），世界图书出版公司2000年10月西安出版。
[11]冯长春：《中国近代音乐思潮》，人民音乐出版社2007年北京出版。

[12]居其宏：《20世纪中国音乐》，青岛出版社1992年12月青岛出版。
[13]居其宏：《新中国音乐史》，湖南美术出版社2002年11月长沙出版。
[14]居其宏：《共和国音乐史》，中央音乐学院出版社2010年3月北京出版。

[15]居其宏、乔邦利：《改革开放与新时期音乐思潮》，中央音乐学院出版社2008年9月北京出版。

思潮次之，音乐表演、专业音乐教育又次之。这种主次关系设计，实际上也决定了本书记叙文字和篇幅的详略比例。为此，对两书中涉及音乐思潮和纯粹学术研究的记叙做了或删除，或归并，或大幅度精简的处理，使之在全书总篇幅中所占比例由原来的接近2／5下降到1／4；为加强音乐创作、音乐作品的记叙且为之提供谱面实证，本书还特意增设了151个谱例并做了详略不等的针对性分析，力求使作品记叙与分析的比重占全书总篇幅的1／2左右。

4. 按照湖南美术出版社对《百年中国艺术史（1900—2000）》这套丛书的统一构思和要求，本书将以两个版本同时出版——其一是豪华版，除了开本、装帧、纸质等方面的特殊要求外，最主要的特点是依然沿袭《新中国音乐史》图文并茂体例，非但新增了1900—1949年间大量历史图片，且对《新中国音乐史》原有图片系统及图文匹配方式进行了适当调整，同时附列了部分新图片，使附列图片的总规模达到七百多幅。其二是教材版，为降低学生购书开支，除了彰显教科书的简朴特点之外，最主要的举措是删去了全书中所有图片，而所有文字和谱例不变。

如此看来，本书与作者以往几部著作既有互渗情形，又有显著不同。将它说成是对《20世纪中国音乐》、《新中国音乐史》、《共和国音乐史》三书的修订显然极不确切，但也不是一部全新的音乐史学著作。我自己对它的定位是：

在20世纪我国专业音乐创作和音乐思潮这两个领域，熔作者过往研究及最新研究成果于一炉，并充实了大量史料和谱例，以新的结构形态出现，能够反映出作者近年来在这一论域内最新观点和评价的一部断代音乐史著作。

四、概念界说、对象选择及详略处理

本书有四个关键概念：20世纪，中国，音乐创作，音乐思潮。

"20世纪"是本书研究对象的时间设定。当然，若因论述需要，也会向前（即追溯到19世纪末）或向后（即拓展到21世纪初）作适当延伸。

在本书中，"中国"这个概念当然是指中华民族祖居、有特定疆域和特定政治、经济、军事和文化的国家实体。在20世纪，我国国家实体经历了三种历史变迁：清朝、中华民国和中华人民共和国。本书对中华人民共和国时期专业音乐创作和思潮的记叙，当然也包括了香港、台湾和澳门地区；为避免记叙的分散，本书将上述三个地区专业音乐创作与音乐生活发展状况置于全书最后做集中描述。

本书中的"音乐创作"概念，指的是不同于传统音乐的专业音乐创作，是由作曲家通过创作、改编等形式的创造性艺术劳动而产生的音乐作品。基于这个理解，本书不会把20世纪依然在音乐生活中存在

的传统音乐作品纳入自己的视野；但传统音乐中的某些成分一旦与专业音乐创作发生一定程度的关联，或者某些关于传统音乐的论争具有思潮的性质，反映出某种音乐思潮特定的理论倾向，也就自然成为本书研究和记叙的对象。

作者对"音乐思潮"这个概念的理解是：在音乐艺术领域内发生，暗含在音乐现象背后及音乐作品之中，或以理论的物化形态（研究著述、批评文本、政策性讲话、指导性文件等等）出现，对音乐实践具有广泛影响和普遍意义的思想、观念、审美倾向的总称。基于这一理解，"音乐思潮"理所当然地包括音乐创作思潮、理论批评思潮、音乐表演及音乐教育思潮三大类。本书的研究和记叙，以前二者为主，兼及后者。

本书之所以选择音乐创作及音乐思潮作为记叙重点，是基于下列考虑：

在专业音乐艺术领域，作曲家的创造活动及作品是推动音乐史发展的第一推动力，历来是中外专业音乐史著作最主要的研究对象，并理所当然地成为其研究和记叙的重心。而隐伏在作品本体深层的音乐创作思潮，则是那一时代音乐观念、审美意识的主要表现；它们一旦被揭示和提炼出来，也能成为帮助今人认识和解读过往作品的一把钥匙。

从20世纪中国专业音乐这个特殊对象在我国特殊政治文化语境之特殊发展历程来说，以研究著述、批评文本、政策性讲话、指导性文件等理论物化形态出现的理论批评思潮，对此间音乐创作、音乐表

演、学术研究、音乐教育、社会音乐生活乃至中国音乐整体走向的影响至深至巨；持有不同学术观念的学者可以在主观意愿上表示自己对此喜欢与否，但却无法从学理和事实两方面加以否认。因此，抓住理论批评思潮这个对象，从它不同历史时期的理论形态、表现形态持恒与变化中，揭示其对于20世纪中国专业音乐（特别是音乐创作）发展状貌和态势的巨大影响，无疑便牵住了20世纪中国专业音乐史研究的牛鼻子。

笔者对20世纪中国音乐史记叙详略关系的把握，本着远略而近详、厚当代而薄近现代的原则处理；为此，近现代部分的纯文字篇幅约占全书文字总篇幅的 1 / 3。

五、本书的结构与历史分期

恰如本书目录所示，笔者将20世纪中国专业音乐创作和思潮的发展历史，按时序划分为八个既相互衔接又相互区别的阶段，其中每一阶段所包含的历史年限有长有短——最长的有二三十年之久（如"重构与阵痛"一章），最短的只有两三年（如"批判与徘徊"一章）。

细心的读者不难发现，笔者所以如此，其实有一个原则在规范着本书的历史分期，那就是人们所熟悉的政治分期原则。于是便提出一个问题：音乐史著作何以不用音乐风格和音乐艺术自身的阶段性发展作为分期的依据？对此，我曾在《改

革开放与新时期音乐思潮》之绪论中作了较详细的解释和说明，有兴趣的读者可以参看，这里恕不赘述，但概略地指出以下诸点仍有必要：

1. 20世纪中国专业音乐发展道路证明，政治因素对于音乐艺术的支配性影响往往是决定性的；它不仅作为音乐艺术的宏观语境存在，而且深深地渗透到音乐作品的音响结构中和创作者、表演者、接受者的审美意识中，即便到20世纪末也是如此。否认这一特点而坚持所谓"去政治化"或"去意识形态化"的史学观念，在历史记叙中将政治因素和意识形态因素对于我国专业音乐创作巨大而深刻的影响排除在外或隐去不提，不但其中诸多复杂繁难的创作问题和思潮论争实质无法说明，而且写出的很可能是一部不真实的音乐史。

2. 在20世纪中国专业音乐史上，真正发生音乐观念、音乐风格大转型的，百余年来只发生过两次——其一是19世纪末20世纪初由传统音乐向专业音乐的转型，其二是改革开放新时期由"一元统制"向"多元并存"的转型；然而铁的事实证明，这两次伟大战略转型的原动力，恰恰不是来自音乐艺术本身，而是得益于政治因素的强势推进。

3. 本书的历史分期，与某些相关著作又有若干不同。汪毓和《中国近现代音乐史》的分期依据与中共党史的分期原则基

本一致。而明言《20世纪中国新音乐史》则采用类似"奏鸣曲式"的分期原则：即世纪初至"九一八事变"为呈示部；"九一八事变"至"文革"结束为庞大的展开部，其时间跨度长达半个世纪；新时期为再现部。与这两者比较，本书的历史分期在多数情况下接近前者，在某些情况下也采用了后者的分期原则，如将抗日战争和解放战争时期的专业音乐创作与思潮合并在一个时期中记叙，其分期依据是：虽然这两场战争的性质、任务和历史内容各不相同，但战时状态及其对音乐艺术的巨大影响以及在这种影响下音乐家的审美理想与创作观念、作品的风格与语言技法系统却没有发生本质变化。

4. 现今思想文化界一些学者对新时期的历史分期采用"两分法"，即十一届三中全会至80年代末为"新时期"，90年代至今为"后新时期"。本书部分采用此说。如此，本书根据音乐界的具体情况，依然沿用作者在《新中国音乐史》中对新时期的"三分法"，即把"文革"结束至1989年称之为"改革开放初期"，1989年至1992年称之为"回流时期"，1993年至2000年称之为"后新时期"。其中，之所以将"回流时期"作为一个具有特殊意义的独立阶段加以强调，乃是因为，无论从新时期的政治经济进程看，还是从音乐创作和音乐思潮自身所表现出的特征看，均大异于整个80年代和邓小平"南行讲话"之后，其特殊性和重要性绝不可小觑。

六、本书的谱例与图片

本书既然是一部以记叙20世纪中国专业音乐创作发展历史为主的史书，作者结合对不同时代不同作曲家具体作品所做的形态描述和分析附列相应的谱例，则是我国音乐史学界的惯常做法。鉴于本书涉及各类体裁与规模的音乐作品数以千计，既不可能也无必要统统附列谱例，因此，作者采用下列原则附列谱例：

其一，凡是中国音乐史学界有一致共识的在20世纪中国音乐史上艺术成就较高或社会影响较大的作品，或作者认为以往被不同程度地忽略了的某些作品，则附列谱例。

其二，另一些尽人皆知或读者容易找到的作品则尽量不列或少列谱例；乐队作品的谱例或以钢琴缩谱的形式附列，或结合本体分析单列相关的声部。

其三，在一般情况下，声乐作品、独奏作品只列其声或独奏声部的谱例而不列其钢琴或乐队部分，艺术歌曲或作者对此有针对性分析者除外。

其四，交响乐、清唱剧、歌剧、音乐剧、舞剧、大合唱等大型音乐作品，一般均选取其中某一或某些段落附列谱例。

其五，本书所有附列之谱例，除极少数篇幅简短的作品外，绝大多数均为节选形式。

其六，迫于一些重要作品的乐谱实难搜寻，加之本书成稿时间过于仓促，因此乃不得不暂时付之阙如，音乐形态描述与分析也只得从略，待日后搜得之后再予补列。

本书辑录600余帧图片，与本书正文构成一个相互补充的整体，请读者一并参看。这些图片，凡未注明出处者，皆系作者师生从网上搜得。考虑到图片收集的困难以及某些章节（例如记叙思潮发展与论争或音乐创作的部分）缺少相应的图片可与之匹配，而有些领域（如歌剧音乐剧、舞剧创作演出及音乐表演艺术等等）的图片则比较充裕，为避免出现图片分布畸密畸疏、各章不匀的情况，故而本书的图文配备，大致分为两种情况：一是图文同步，即文字叙述与图片彼此映衬，相互补充；二是图文异步，即文字叙述部分与图片及其说明自成系列、彼此独立，但力求在大的时序上保持一定的内在联系。

我在最近一篇文章中，分析汪毓和教授《中国近现代音乐史》何以半个世纪来依然"一枝独秀"的原因时，曾说过下面一段话：

当然，这种"一枝独秀"的情形还与我国近现代音乐史研究和教学刚刚起步之时，经官方审定批准作为全国通行教材的仅此一家、别无分店，读者、教师和教学用书别无选择有一定关系。而改革开放30年来，虽然国内也曾有过类似的著作出版，但或者由于历史惯性力在起作用，或者因为这些新著尚未得到国内同行的普遍认可，抑或两者兼而有之，致使汪毓和先生这本教材依然独步天下的局面至今未有根本改观。这便向我们这些同方向、同专业的学者和教师提出了一个光荣而艰巨的任务——在遵循"史实第一性"这个大前提下，另行编撰两三部、五六部同类著作和教材，并不为多。这样也就为关注中国近现代音乐史的读者及从事这一方向教学的师生进行多向比较、择优而用提供了可能，我们在这个方向的研究和教学也将因此而出现一个较为健康繁荣的局面。[16]

而这本《百年中国音乐史（1900—2000）》，就是作者在面临这一"光荣而艰巨的任务"时所做的一个最新努力，自然也使它加入到与其他同类著作或教材"多向比较、择优而用"的竞争行列中，经受同行、读者和各高等艺术院校师生的审视、批评和选择。它若能从激烈竞争中得到更多好评，被同行置于案头或作为教材投入教学，于我固然可喜；即便败下阵来，最终沦为胜出者的一个分母，我亦十分坦然。因为，中国近现代音乐史是一个非常特殊的研究方向和教学领域，有诸多敏感而尖锐的命题横亘其间，非一时代、几学者所能跨越，而有赖于时代条件的持续改善和更多大智大勇之后世学者的参与构建。作为中国近现代音乐史研究和教学的第二代学者，倘能为本方向的学科建设添一砖、加片瓦，余愿足矣，亦复何求？

而且我深信，只需通过几代人的努力，积少成多，渐由量的积累促成质的提

[16]居其宏：《汪毓和与中国近现代音乐史》，《中央音乐学院学报》2009年第4期。

高，将来总有一天，鸿篇巨制之横空出世犹可期也；真到了那时，我和我的前辈、同行，以及广大音乐家们，必在欢呼雀跃之余，也因这段波澜壮阔、可歌可泣的音乐史终能以真实而富有历史感的文本，既无愧于史也无愧于心的品格彪炳当代、传之后世而深感宽慰。

2010年2月6日星期六于北京寓中

第 一 章

重构与阵痛：世纪初第一次战略转型

（1900—1931）

雄踞于世界东方的"中央之国"，我勤劳勇敢的华夏先民世世代代祖居之地，在经历了春秋战国、秦汉魏晋、唐宋元明的灿烂辉煌和清代康乾盛世之后，到了19世纪中叶，其长达数千年的封建主义统治、超稳定的政治经济结构以及落后的生产力和生产方式终于露出破败之相。与此同时，胜利完成工业革命和资本主义原始积累而日益强大的西方列强，则疯狂实行殖民主义扩张政策，虎视眈眈地觑觎我东方文明古国的丰富资源和广大市场；而腐败无能的清朝统治集团依然沉浸在天朝帝国永世长存的幻梦中，因夜郎自大而闭关锁国，因骄奢淫逸而横征暴敛，因积贫积弱而国势颓危，曾经的泱泱大国实际上已经成为一具泥塑巨人。

图片1：晚清官员出使罗马

因此，当西方帝国主义列强依仗其坚船利炮连续发动两次鸦片战争及中法战争、中日甲午战争和八国联军侵华战争，开始其血腥的武装侵略以实现其瓜分中国的图谋时，清朝政府在一次又一次的惨败中不得不签署一个又一个丧权辱国、割地赔款的卖国条约，在中华民族五千年的辉煌历史上写下了最为屈辱卑琐的一页。

有鉴于此，马克思曾在《中国革命和欧洲革命》一文中正确指出：

天朝帝国万世长存的迷信受到了致命的打击，野蛮的、闭关自守的、与文明世界隔绝的状态被打破了。[1]

"文明世界"以极不文明的野蛮侵略战争、惨绝人寰的血腥屠杀迫使清廷洞开国门，在用武力输入西方资本主义政治理念、经济军事制度、鸦片毒品并大肆进行无耻的强盗式掠夺的同时，也令包括西方音乐在内的西方文明强势涌入中国，对我国文化传统和传统文化形成史无前例的巨大冲击，伴随中国社会由封建社会向半封建半殖民地社会战略转型的进程，东西方两种文明的冲突与交融亦在华夏大地上波澜壮阔地展开。

面对三千年来从未有过之历史大变局，以康有为、梁启超以及其后的孙中山、蔡元培等为代表的先进知识分子，不但在政治、军事、经济方面，而且在文化领域，全方位地开始寻求救国救民之道，并认识到唯有"远法欧西，近采日本"，"师夷长技以制夷"，方能开启民智、富国强兵，使我中华民族和泱泱大国彻底摆脱受欺凌、被奴役的屈辱地位，以新的强国姿态和奋发精神重新屹立于世界民族之林。于是，在"洋务运动"、"实业救国"、"教育救国"及"革命救国"的热潮中，大批优秀知识分子纷纷远涉重洋至欧美及东渡日本，或留学或考察，寻求富国强兵和中华文化复兴之道。

孙中山领导的辛亥革命推翻了腐朽昏庸的清政府，埋葬了长期的封建帝制，建立了以三民主义为立国之本的中华民国；而马克思主义革命学说的传入、1919年"五四运动"和1921年中国共产党的成立，则是我国由旧民主主义革命发展为新民主主义革命的转折点。诚如毛泽东所说，创造民主、科学和大众的文化便成为新民主主义文化的主要标志。

因此，自鸦片战争至20世纪初叶这

图片2：康有为

数十年间，是有人类文明史以来我国传统文化与西方文化发生大规模碰撞、冲突与交融的非常时期，也是20世纪中国音乐史上第一次面临由传统型向现代型做战略转型的关键时期；深刻的文化战略设计、全方位的实践探索和各种理论主张的激烈争鸣，构成了这一时期解构与重构、阵痛与新生的主旋律。

20世纪中国音乐史，正是在这个原点上起步的。

第一节

眺内望外：中西音乐的现实样态

中国音乐（准确地说是中国传统音乐[2]）和西方音乐（准确地说是欧洲专业

[1]马克思：《中国革命和欧洲革命》（1853），《马克思恩格斯选集》第2卷第2页，人民出版社1972年出版。

[2]按照新时期以来我国音乐学界的共识，中国传统音乐可分为民间音乐、文人音乐、宫廷音乐和宗教音乐四大门类；在民间音乐中，又可分为民歌、戏曲、说唱、民间器乐和歌舞音乐五个类别。

音乐或曰艺术音乐）是在两个完全不同的地理环境和文化背景中生成的，从而在各自的历史发展中，受着不同的政治、经济和人文条件的影响，在美学原则、表现体制、结构形态、语言风格诸方面形成各自独有的特色，显现出许多明显的差异。

但两者不会因清王朝的闭关锁国政策而久久隔绝。随着西方列强之武装侵略，西方音乐文化也随之全面涌入中国，继两者间的冲突、撞击之后产生交融效应则是历史的必然。

有一首古老的陕北民歌唱道：

你晓得，
天下黄河几十几道弯哎？

这是一首悠远的歌，一个古老的设问。

千百年来，黄河儿女世世代代吮吸着母亲河的乳汁，世世代代唱着它，世世代代用那陕北民歌所特有的豪放而又悲凉的音调自问自答。

黄河哺育了中华民族，也哺育了中国音乐。光辉灿烂的我国传统音乐文化就如哺育它的黄河一样，源远流长，气象万千。它的每一个河段，或平缓，或湍急，或飞流直下，或洋洋洒洒，或悄然无声如处子，或浊浪滔天似狮吼；它的精深美学和华夏气度，它的灿烂色彩和迷人神韵，曾在世界上为中华民族赢得多少荣誉和敬意！

然而，中国音乐这条洋洋大河，开始流入近代的河床，逼近20世纪的地段。突然间狂风大作，枪炮齐鸣，斜刺里从欧西奔出另一脉急流，呼啸着横冲直撞而来。两流交汇，彼此左冲右突，顿时狂浪排空，声震寰宇，演出了一曲惊心动魄的交响乐。

整个20世纪的中国音乐，就是在这种东西方音乐文化两流交汇、彼此冲撞融合的大背景下开始自己波澜壮阔的历程的。

我们要追踪它的发展步履，就必须回溯到两流交汇的最初状态……

一、我国传统音乐的现实样态

中国音乐历经数千年的发展，华夏先人曾经创造了极其辉煌的古代音乐文明，它的博大精深和所达到的高度成就，足以与同时代的欧洲诸国音乐文化并驾齐驱而毫无愧色。

然而至明清以降，由于小农经济这一落后的生产方式和封建政治体制的束缚，中国音乐文化建设的速度和规模受到极大的阻碍。

1904年，竹庄在其《论音乐之关系》一文中指出：

吾国古时，音乐如此之盛，而后世竟失其传。纯粹之古歌、乐府，竟为小曲、弹词所夺。古雅之琴瑟，竟为琵琶、胡琴所夺。其故何在，可以深长思矣。[3]

作者对古歌、乐府、琴瑟等古代盛极之乐渐为小曲、弹词、琵琶、胡琴等民间俗乐所夺竟至失传颇感痛惜，但对其何以如此的原因却未给出答案。

其实，雅乐失传，实乃其自身生命力枯竭所致；而文人琴曲、琴谱、琴家、琴

社、琴派及琴论及至19世纪末20世纪初仍活跃于文人雅集之中，与琵琶、胡琴等民间俗乐并行发展、各得其所；即便是某些古歌确已失传，亦非小曲、弹词之过，而是别有原因。例如作为古歌之一的宋代词乐及至近世早已仅有词牌、词调而其乐渺然不可闻矣。难怪"康梁变法"重要人物之一梁启超1905年发表《中国诗乐之迁变与戏曲发展之关系·跋》一文，对文人诗乐之诗存乐失极为伤情：

士夫之文采风流者，仅能为"目的诗"，至若"耳的诗"，虽欲从事，其道末由。[4]

所谓"目的诗"，说的是只供看和阅读的诗，所谓"耳的诗"，说的是可供听的诗。由唐而起，至宋鼎盛的所谓"文人词"，原本都是词曲俱备、耳目兼飨的，所以才有"按曲填词"之说，所以才有"凡有井水处，皆能歌柳词"的盛况和姜白石"自度曲"的出现；然及至明清以降，文人诗乐渐由诗乐分离终致诗存乐失，"按曲填词"亦变成了"按格填词"，所谓"诗词格律"从此格存而律亡、词存而乐亡矣。这便是中国文人传统中注重诗词的文学性而鄙弃其音乐性所造成的恶果。

当然，到了19世纪中叶的鸦片战争前后，中国传统音乐文化及其传承者的生存环境日趋严峻，其命运岌岌可危，许多传统音乐品种、作品已然失传或濒临灭绝的危境，除社会发展规律和文化传承中生

[3]竹庄：《论音乐之关系》（1904），原载《女子世界》1904年第8期，张静蔚编《中国近代音乐史料汇编（1840—1919）》第212页，人民音乐出版社1998年出版。

[4]梁启超：《中国诗乐之迁变与戏曲发展之关系·跋》，原载《新民丛报》1905年第5号，参见张静蔚编《中国近代音乐史料汇编（1840—1919）》第216页，人民音乐出版社1998年出版。

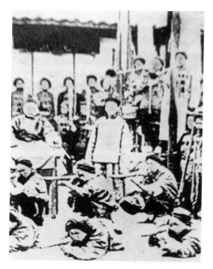
图片3：清军旧式鼓吹乐队

命轮转、自然淘汰法则的共同作用之外，另一个重大原因，则是由于国家政治经济制度的长期停滞、封建统治者对音乐文化的极度轻视、文人雅士对民间俗乐的极度鄙视以及国家在整体上陷入内忧外患使然也。最典型的例子，莫如二胡大师瞎子阿炳及其不朽名作《二泉映月》——若非50年代初杨荫浏、曹安和及时抢录与记谱，其乐其谱亦随其人之逝世而被默默无闻地湮没在历史尘封中了。

在这种整体情势之下，由于我国传统音乐自身的顽强生命力和广大民间音乐家的艰辛创造和执著坚守，以及边远少数民族地区较少受到当时政治经济变革的影响，在传统音乐四大类中，除去宫廷雅乐仅在皇家祭祀场合出现、实际上已经名存实亡之外，文人音乐、宗教音乐以及民间音乐中的民歌、戏曲、说唱、民间器乐和歌舞音乐仍在按照自身传承和演进的规律而自发地生存着、繁衍着，而且随着社会生活的变化和民众审美情趣的需要，也产生了一些民间音乐的新歌种、新乐种、新剧种和大量新剧目、新作品，从而在中国传统音乐这棵极富生命力的参天大树上增添嫩枝、发出绿芽、绽放新花。

然而不可否认的是，植根于农耕文明土壤之中的我国传统音乐，在当时之世界乐坛格局中，与植根于工业文明基础之上的西方艺术音乐相比，在整体上落后于时代发展潮流；特别是在西方列强入侵中国、急需调动一切资源以开启民智、凝聚民心、激励民气以挽救国破家亡颓势之际，我国传统音乐现实样态的羸弱已经无法承担起如此庄严而重大的使命。在西方艺术音乐的强大冲击下，我国传统音乐的剧烈变革与战略转型已然不可避免。

二、西方艺术音乐的现实样态

在欧洲的意大利、德国、法国、英国，经过文艺复兴和巴洛克时代的发展，其艺术音乐渐渐摆脱宗教的羁绊，人文气息和世俗化程度的提高从而使它达到了相当高的成就。此后由于资产阶级民主政体的建立和工业革命的胜利，大大促进了经济和文化事业的繁荣，迎来了专业音乐辉煌灿烂的时代。在整个18、19世纪的200年间，古典主义、浪漫主义、印象主义等各类风格流派风起云涌、大师辈出；在交响音乐、歌剧、舞剧、合唱、室内乐、艺术歌曲等领域内佳作频频，群星璀璨，并将这些音乐形式推向了成熟和完美的至高境界，由此形成了一整套完备的音乐理论和技术体系，巴赫、海顿、莫扎特、贝多芬、舒伯特、肖邦、勃拉姆斯、李斯特、威尔第、瓦格纳、比才、柴可夫斯基、德彪西、普契尼这些世界级的音乐大师们，把欧洲艺术音乐筑成一座后人难以企及的高峰。

西欧诸国艺术音乐的辉煌成就，对东欧、北欧各国音乐艺术的发展产生了巨大而深刻的影响。到了19世纪中叶，在俄罗斯，由格林卡所奠基、"强力集团"作曲家所创立的"俄罗斯民族乐派"；在北欧，以格里格、西贝柳斯所创立的挪威、芬兰民族乐派；在捷克，由斯美塔那、雅那切克所创立的捷克民族乐派，无一不在吸取西欧艺术音乐成熟经验的基础上融入本国民族音乐文化的精神，从而铸就了各自艺术音乐的辉煌。

在清末民初，欧洲诸国古典主义、浪漫主义音乐的高度成就、东北欧各国民族乐派的成功经验以及我们的近邻日本自明治维新之后其音乐界学习西方音乐创造本国艺术音乐的发展道路，均给中国音乐家以极大的震撼和深刻的启示，20世纪初叶音乐先贤们之所谓"远法欧西，近采日本"以改造我国传统旧乐、创造新乐，进而创立"中国式国民乐派"的战略理念，正是在这样的历史背景下提出来的。

三、清末民初西方音乐在中国的传播

西方音乐文化在华夏大地的传播，历史上不乏记载。明代意大利人利玛窦，清代法国人白晋、葡萄牙人徐日昇和意大利人德里格等就在中国传播过西方的音乐艺术，但其活动范围有限，交流规模不大，实际影响更小。这两种音乐文化在整体上发生全面碰撞和交汇，并引起中国音乐文化界的沉痛反思和深刻裂变，造成中国音乐全面大转型和历史性重构，则是在清末鸦片战争之后。

两次鸦片战争之后，西方帝国主义列强依靠其"船坚炮利"，轰开了古老的"中央大国"紧闭的国门，在对中国进行军事侵略和经济掠夺的同时，也进行政治和文化的渗透。随着大批西方商人、金融家、实业家、外交官、传教士、军人及知识分子之登陆中国，随着教会与租界在我国各地的扩展，西方音乐开始全面涌入中国。

据冯文慈《中外音乐交流史》载：

到1899年，全国的教会学校约达2000所，学生40000人以上，其中中学约占10%。这类教会学校，大多比较

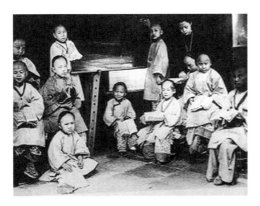

图片4：早期教会学校

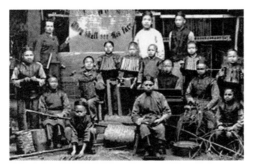

图片5：早期教会学校之音乐课

重视音乐课程和音乐活动，这就为西方音乐系统地输入中国逐渐提供了土壤。[5]

[5]冯文慈：《中外音乐交流史》第257页，湖南教育出版社1998年出版。

上海、北京等重要城市都出现了西方人建立的铜管乐队或管弦乐队，其中较有影响者是上海工部局"公共乐队"和北京"赫德乐队"。

成立于1879年的上海工部局"公共乐队"，是1850年英国人为其业余剧团演出伴奏需要而组建的业余乐队基础上发展而成的。1881年该乐队由英租界工部局接手管理。1907年始由铜管乐队扩大为编制齐全的管弦乐队。

1919年聘请意大利著名音乐家梅百器担任指挥并从欧洲招聘一批著名演奏家，乐队水平大增、声誉日隆，曾赢得"东方第一"管弦乐队的美誉。1922年该乐队改名上海工部局乐队，并由工部局每年拨给28万两高额预算。除每个星期天举行定期音乐会外，还循西方专业交响乐团之例举办演出季，时间为每年10月到次年5月。

虽然，由于这支乐队的演奏员及其服务对象主要为洋人，因而在当时尚未对国人产生太大影响，但随着时间的推进，

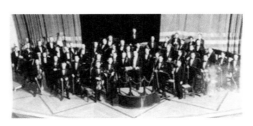

图片6：1936年梅百器指挥上海工部局乐队在上海大光明电影院演出

一部分受西方文化浸淫的官僚买办阶级及具有留学西方背景的上层知识分子也渐渐将欣赏交响乐音乐会列为高尚娱乐之时髦而益趋之；后来，亦有少量华人音乐家加入工部局乐队，其受众群体和影响面也日见扩大。

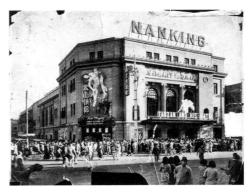

图片7：上海工部局乐队经常上演交响乐的南京大剧院（今上海音乐厅）

图片8：日本学者榎本泰子所著《西方音乐家的上海梦——工部局乐队传奇》

赫德乐队由时任中国海关总务司的爱尔兰人罗伯特·赫德（Robert Hart）1885年自资创立于天津。最初是一支编制为12人的小型西洋铜管乐队，后增加到14人，乐器有小号、中音号、长号、大小鼓等。与上海工部局乐队演奏员全为洋人不同，赫德乐队成员均是从当地有音乐天资的年轻华人中招募而来，由德国籍艺术指导比格尔对之做演奏技能培训。后该乐队一分为二，一支转至北京，余则归并到直隶总督府铜管乐队。后来赫德又在乐队中加入弦乐器，扩充为具有20多人的管弦乐队，并聘请了葡萄牙人恩格诺担任指挥，使其成为我国北方最高水平的一支管弦乐队。

赫德乐队除供赫德本人工作时奏乐作陪、担任家庭舞会伴奏以及举办露天音乐

会等公开演出外，亦曾走进紫禁城和一些外交场合演奏。1904年光绪皇帝接见德国王子时，在席间奏乐者便是赫德乐队。

随着西方现代科技的发展，唱片、留声机、电影、电台等新技术媒体亦于20世纪初叶陆续传入上海等大都市，在传播西方音乐方面也发挥了巨大作用。

在当时的通商口岸如上海、哈尔滨、天津及其他一些大都市，亦常有西欧及俄国歌剧团来华进行商业演出，使一部分中国人在中国京剧、昆曲和其他地方戏曲之外领略到西方歌剧艺术的别一种音乐戏剧之美和另一番舞台艺术的特殊魅力。

1894年甲午战争失败之后，清廷逐渐认识到建立新式军队十分重要，西式军乐队则随着操练新军而逐渐繁盛起来。1895年，袁世凯受军务处大臣荣禄、李鸿章等奏派，扩练驻天津小站的"新建陆军"，并"弃鼓吹，改洋号"，创建我国第一支西式军乐队，并以德国人高斯达为"号乐总教习"。

此后，两江总督张之洞亦在其"自强军"中创建西式军乐队，以取代沿袭古代军制之鼓吹乐。

就这两支军乐队的规模而论，袁世凯的军乐队全盛时总编制达160人，而张之洞的军乐队仅为15人左右。前者的影响更为后者所望尘莫及。据已有史料记载，除完成军队内部的相关任务外，袁世凯的"新建陆军"军乐队还承担各种礼仪和皇家用乐的功能。

1903年慈禧太后巡幸奉天（今辽宁沈阳）路经天津时，袁世凯亲率一支20人的军乐队前往接驾并演奏法国国歌《马赛曲》，西太后大悦，当场决定携这支军乐队一起出关。[6]

1912年梁启超从日本回国抵达天津港口时，该军乐队亦为之演奏。[7]

其间，这支军乐队经常出入皇家宫廷，为慈禧及皇帝演奏。当时一位西方女画家甚至记录了这支军乐队与赫德乐队同场演奏的情景：

> 大概有200位官员被请来观赏马戏……右边有两支外国乐队，应该说是中国乐师以欧洲乐器演奏外国音乐。那就是天津总督袁世凯和海关总税务司赫德各自的乐队。……他们演奏管乐器和弦乐器。他的努力已经那么有成果了，所以近来他的例子已被几位中国高级官员效法，其中第一位就是袁世凯。后者的是军乐队，有50个乐师，只奏管乐器。这两支乐队在马戏表演换场时轮流演奏。……节目结束时，两支乐队同时奏乐。[8]

由于慈禧太后对袁世凯军乐队的特别"恩宠"，导致后来原赫德乐队一些队员也通过各种途径加入到袁世凯的军乐队中。

末代皇帝溥仪在其自传《我的前半生》一书中，也曾记录了他在中南海几次听到袁世凯军乐队演奏后的感受：

> 自从袁世凯的军乐队进宫演奏之后，我就列觉得中国的丝竹弦不堪入耳！[9]

[6]德龄：《御香缥缈录》第111—123页，云南人民出版社1995年5月出版。

[7]郭长久：《梁启超与饮冰室》第6—10页，天津古籍出版社2002年5月出版。

[8]Katharine A. Carl, With the Empress Dowager, New York: The Century Co. 1905, p182—184.

[9]爱新觉罗·溥仪：《我的前半生》第59页，群众出版社2007年1月版。

图片9：北京赫德乐队

图片10：窃国大盗袁世凯

图片11：两江总督张之洞（画像）

图片12：慈禧太后

图片13：1900年前后的中国军乐队

为给这支军乐队培养后继人才，1903年，袁世凯奏请慈禧太后同意，在天津开办军乐训练学校，前后共办3期，每期80人，毕业后被分发到当时的陆军各镇服务。[10]

中华民国成立之后，已逐渐成形的"新建陆军"军乐队转移至国民政府的各单位中，民国初年最著名的军乐队是北京总统府军乐队、全国海军军乐队和全国陆军军乐队。

1907年，音乐家曾志忞在上海创办一所半工半读的贫儿院，其中设有"管乐部"。1910年出版的《教育杂志》中曾刊登了一幅天津私立第一中学堂学生管乐队的照片，内有教练1人，队员27人。1911年出版的《教育杂志》上又刊登了一幅槟榔屿邱氏小学华侨管乐队的照片，内有教师2人，队员10人；热河东蒙地区一所蒙古学校管乐队的照片则表明有教师3人，队员24人。

及至"五四运动"前后，这种西式管乐队由军队逐渐扩展到学校和社会团体中的现象更为普遍，并被视为一种新的社会时尚。

[10]樊右伟：《初探中国军乐的形成与发展》，《北方音乐》2009年第8期。

1917年，上海《时报》上刊登了《中国军乐队谈》一文，首次述及当时中国15支著名军乐队及其所属系统。

而随着新式教育的建立和学堂乐歌的勃兴，众多日籍音乐教师以及具有留学日本或欧美背景的中国音乐教师在我国中小学任教，起先是日本歌曲，继而是欧美诸国的歌曲被广泛介绍到各地的中小学校中来，并通过"选曲填词"方式制成新乐歌作为唱歌课教材，且渐渐走出课堂流向社会，在各界广泛流传，成为当时我国社会音乐生活的一项重要内容。

这种欧风东渐、西乐来华的趋势，随着西方列强的殖民扩张而益显剧烈，并对我国普通民众审美意识和音乐趣味的变化产生潜移默化的影响。

图片14：袁世凯"新建陆军"军乐队

四、清末民初论家对中西音乐的体认

虽然，清朝政府实行闭关锁国政策年深日久，但在西方列强坚船利炮剧烈轰击下不得不国门洞开；虽然，"弱国无外交"，但这是从独立、平等、自主的外交原则说的，而清政府也不得不派出自己的外交使节，与西方诸国进行丧权辱国的外交活动。而作为一系列割地赔款卖国条约的一种象征性补偿，西方列强也拿出清政府部分赔款设立各种奖学金，由清政府遴选我国年轻学子留洋求学并为之提供资助。

以上这些外交活动和20世纪第一次出国留学风潮，客观上为国人提供了与西方音乐进行近距离接触的机会，增加了对西方音乐的认识和了解，进而放眼当今世界大势，感悟时代发展潮流，比较中西音乐得失，规划华夏音乐前途。

曾以八品官随外交官斌椿游历欧美的张德彝，在1866年这样记录了他对一支德国小型乐队演出的即场感受：

> 有日耳曼八人作乐，六男二女。一女所弹之扬琴若勺形，长有五尺，约数弦，轻拨慢抚，声音错杂可听，后则抹而复挑，大弦嘈嘈，小弦切切，雅有浔阳琵琶之趣。一女拽洋茄，葫芦形，三弦，有柄，置于项上而拽之。一人拽大胡茄，三弦，长约七尺，其声如锣如鼓，别成音调。有喇叭，圈圆如蛇之盘。又有洋笛，长二尺余者，一身皆孔，孔边有铜盖，吹时也以指按之。后则琴茄齐作，先

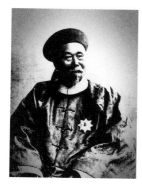

图片15：晚清北洋大臣李鸿章

翁后纯，洋洋盈耳，终始合和。[11]

作者虽然对西洋音乐茫然不知，因而从其语焉不详的描述中大致可以推断出所谓"勺形扬琴"、"洋笛"、"大胡笛"及"如蛇之盘"喇叭很可能分别是指竖琴、小提琴、低音提琴、萨克斯管或圆号，但也正因为如此，此公基于中国音乐的传统审美经验对"洋洋盈耳，终始合和"的西洋音乐发出赞赏之情才益显真实可信。

这位自称"余往来中西各国十数年之久，频闻其声"的清廷官员，类似的听赏西乐的经验相当丰富，且以赞赏笔调记录了他的美妙体验：

虽曲文不甚了了，其音韵之曲折，声调之悠扬，令人神往。[12]

这是作者1869年出访欧洲时所记。1877年，作者重访欧洲，再听西乐时又云：

男女数百，灯烛辉煌，每歌一曲，如聆仙乐也……作乐者男三女四，名皆未详，皆义（意）大利国人也。笳琴笛管，一洗凡声，听之令人忘倦……歌者八人，六男二女，皆义（意）大利人。其声清巧，其韵娇柔，听之令人心醉，虽郑卫之音不是过也。[13]

这类对西方音乐钟爱有加、赞赏莫名的中国人，远非止于张德彝，而是大有人在。例如其时之政论家、翻译家王韬于1867年出版的《漫游随录》一书中亦做如是说：

台下杂坐乐工数十人，八音竞奏，铿锵中节。或作钧天广乐，鼍吼鲸铿，几于震耳。或为和谐靡曼之音，静细悠扬，各极其妙……楼中歌者，同声齐唱，响遏行云，抑扬宛转，高下疾徐，无不巧合节奏，妙谐宫商。一时歌缭绕而翻跹，喜暖气之融和，觉凉飙之扇发，洵足乐也。[14]

"洋务派"首领、清廷北洋大臣李鸿章，一次在荷兰宫廷观赏优伶歌舞，其随员在事后描写道"中堂大悦，即席赋诗，极道海滨风景，并深美弹琴咏歌之善"[15]；并称洋人"所持乐器，形制诡异，不可名状"但"节奏尚可听"[16]，独唱女子亦"歌喉清越，婉转可听"。

张德彝、王韬、李鸿章都是非音乐专业人士，且中国传统文化修养极为深厚，其音乐审美情趣根深蒂固，然一旦接触西方音乐后竟然做出如此审美反应，联系前述末代皇帝溥仪听了袁世凯军乐队演奏之后反觉中国之丝竹乐"不堪入耳"的事实，这就充分说明，就听觉本能而言，西乐对于中国人的听觉习惯和审美情趣并非是彻底隔膜的、不可感知的和全然异己的，而有着某些共同规律和相当程度的亲和性。

也正因为如此，《乐辨》一书的作者万绳武在1911年提出"中西音乐同源"[17]说，认为"古今、中外治乐之道，异流而同源"。这番见解非但解释了音乐审美实践中客观存在的"异国而同嗜"现象，也为日后中国音乐界一批仁人志士倡导之"中西合璧"发展战略提供了理论层面与感性层面的坚实支撑。

与此形成呼应的是，当时一批先进知识分子，在充分肯定西乐高度成就的同时，亦对我国长期停滞不前、渐渐步入僵化之境的古乐提出尖锐批评。

1899年，当时之著名思想家、革命家章炳麟，痛感我国"民气滞著，筋骨瑟缩"，愤而在《訄书》一书中专列"辨

图片16：章炳麟

乐"一节，其批判锋芒直指封建古乐：

若古之为《韶濩》、《象箾》

[11]张德彝：《航海述奇》（1866），钟叔河主编《走向世界丛书》第一辑第一册第472页，岳麓书社1985年版。

[12]张德彝：《欧美环游记》（《再述奇》，1869），钟叔河主编《走向世界丛书》第一辑第一册第766页，岳麓书社1985年出版。

[13]张德彝：《四述奇》（1876—1880），张静蔚编《中国近代音乐史料汇编（1840—1919）》第21—22页，人民音乐出版社1998年出版。

[14]王韬：《漫游随录》（1867），钟叔河主编《走向世界丛书》第一辑第六册第89、95页，岳麓书社1985年出版。

[15]蔡尔康等、戴鸿慈、载泽：《李鸿章历聘欧美记·出使九国日记·考察政治日记》第146页，岳麓书社1985年出版。

[16]林𬬮、斌椿、志刚、张德彝：《西海纪游草·乘槎笔记·诗两种·初使泰西记·航海述奇、欧美环游记》第74页、104页，岳麓书社1985年出版。

[17]万绳武：《乐辨》（1911），参见张静蔚编《中国近代音乐史料汇编（1840—1919）》第233—235页，人民音乐出版社1998年出版。

图片17：青年梁启超

者，待事而作，于生民不为巫。[18]

次年，梁启超作《饮冰室诗话》，联系国民性问题，对中国旧乐批判尤烈。他指出：

> 中国人无尚武精神，其原因甚多，而音乐靡曼亦其一端，此近世识者所同道也。昔斯巴达人被围，乞援于雅典，雅典人以一眇目跛足之学校教师应之，斯巴达人惑焉。及临阵，此教师为作军歌，斯巴达人诵之，勇气百倍，遂以获胜。甚矣声音之道感人深矣。吾中国向无军歌，其有一二，若杜工部之前后《出塞》，盖不多见，然于发扬蹈厉之气尤缺。[19]

梁氏以斯巴达人高诵军歌鼓舞士气终获大胜为例，对中国之"向无军歌"，而旧乐风格又过于"靡曼"，尤缺"发扬蹈厉之气"，无法培养国民之尚武精神等等尤感痛惜，这是从政治家、思想家和文化战略家角度对中国旧乐所做的一针见血的文化批判。

此后，在20世纪初叶大批爱国青年纷纷远涉重洋出国留学考察风潮中，年轻音乐家李叔同、曾志忞、沈心工、萧友梅、王光祈等亦在其列。他们或东渡日本，或西去欧美，较系统地考察、学习了西洋艺术音乐的基本理论、历史沿革、作曲技术和音乐教育体制，掌握了较完备的西洋专业音乐知识。加之他们大多数人对祖国的传统音乐有全面的理解和深厚的修养，因此出国考察、留学的经历使他们成为中国乐坛上第一批通晓古今、学贯中西的现代新型音乐家。强烈的爱国热忱使他们念念不忘处在山河破碎、民族危亡条件下一个爱国音乐家所肩负的历史责任，在向国民大力介绍西乐知识、努力推进乐歌创作实践的同时，面对封建时代的旧乐进行痛切的历史反思和文化批判，提出了许多中肯而深刻的见解。鉴于本书在此后还将列出专门章节做专门论列，此处不再赘述。

诚如马克思、恩格斯在《共产党宣言》中所说：

> 资产阶级，由于开拓了世界市场，使一切国家的生产和消费都成为世界性的了……物质的生产也是如此，精神的生产也是如此。各民族的精神产品成了公共的财产。[20]

自西方资产阶级工业革命以来，其充满野蛮和血腥的殖民政策、武装侵略、经济掠夺和随之而来的文化渗透，也将中国这个东方文明大国的音乐艺术裹挟到这个"世界性"的滚滚洪流之中；中国传统音乐与西方艺术音乐的大碰撞和大交流，以及与此相伴而来的剧烈阵痛和历史裂变，无时无刻不在广袤的华夏土地上波澜壮阔地发生着。生活在那个年代的中国音乐界有识之士，顺应世界大势，胸怀救国之志，吸取西乐精华，改造传统旧乐，以创造既有世界性又具民族性的新音乐，渐由涓涓细流汇聚成不可阻挡的时代大潮。

第二节

三说争鸣：转型阵痛中的自觉抉择

在19世纪末、20世纪初因"西学东渐"而引发中西文化大碰撞的宏观语境下，与整个思想文化界掀起的我国文化史上第一次伟大的思想解放运动相联系，我国音乐界同样处在世纪初的转型与重构这一历史性阵痛的过程之中，"20世纪中国音乐向何处去"这一历史性诘问始终萦绕在音乐家们的心头，成为一种魂牵梦绕、挥之不去的理论情结；持各种不同政治观念和艺术见解的音乐家思想极度活跃，从各自的理论立足点出发，为中国音乐之未来发展探寻路向、寻找答案。故此各种思潮、观念纷纷涌现，多种不同的战略构想和理论设计之间相互切磋、彼此辩难、平等争鸣，一时形成理论活动空前繁荣的局面。

从这些战略构想的主要理论倾向看，大致可将它们概括为"全盘西化"思潮、"国粹主义"思潮和"兼收并蓄"思潮。

以曾志忞、萧友梅、赵元任、刘天华等人为代表的新乐运动，在对"20世纪中国音乐向何处去"这一战略命题的探讨中，鲜明地亮出自己"兼收并蓄"的帅旗，并从理论阐发和创作实践两个方面双

[18]章炳麟：《訄书》（1899）第244页，辽宁人民出版社1994年出版。

[19]梁启超：《饮冰室诗话》（1900），张静蔚编《中国近代音乐史料汇编（1840—1919）》第101页，人民音乐出版社1998年出版。

[20]马克思、恩格斯：《共产党宣言》（1848），《马克思恩格斯选集》第一卷第254—255页，人民出版社1972年出版。

向并进，胜利地经受住了当时音乐审美实践的检验，从而非但确立起自身在20世纪初叶中国音乐思潮争锋中的主流地位，同时也使他们所倡导的"中西合璧"战略构想以及以这个构想为发展基点的"新乐运动"成为20世纪初期中国音乐的主潮。

一、"全盘西化"思潮

"全盘西化"派的理论主张，其主要表现为对西方专业音乐的全面褒扬、对我国传统音乐的全面贬斥，在激情流露中往往夹带着情绪化的偏激，对两者优长短缺的比较与论述缺乏冷静的思考和具体的分析，流于简单化、情绪化的全盘肯定与否定；他们对"20世纪中国音乐发展战略"这一命题的思考以及从中得出的结论，只能是"以西代中"、"以西化中"或则"全盘西化"。

当然，这股"全盘西化"思潮，在否定中国旧乐、褒扬西方音乐这一总体理论倾向方面基本一致的大前提下，不同的音乐家、不同的文本有着不同的表述，其持论尺度也存在着若干程度和分寸的差别——如匪石、欧漫郎二人是坚定而彻底的"全盘西化"派，而青主及其他一些音乐家的主张则带有"全盘西化"倾向；而且，由于论及的对象、时间、空间及侧重点的不同，同一论者对同一对象、同一命题的理论倾向又存在许多差异，从而呈现出极为复杂的情形。因此，本书对上述音乐家言论和理论立场的归纳，只能是粗线条的；更为深入细致的研究，尚待后人来做。

1. "西乐哉，西乐哉"——匪石之"音乐改良"说

我国音乐史学界最近研究成果表明，音乐界"全盘西化"思潮的源头，最早可以追溯到匪石1903年发表于《浙江潮》第6期上的《中国音乐改良说》一文。此文对西方音乐的褒扬、对中国传统音乐的贬斥，以及对于"全盘西化"主张的阐发，在世纪初的中国音乐界极具代表性和典型性。

匪石（1884—1959），姓陈名世宜，江苏江宁人。"匪石"乃其号也，取自《诗·邶风·柏舟》，"我心匪石，不可转也"，含"心如磐石，不可移易"之意。1906年留日学法律，归国后先后在苏州政法学堂、重庆南林学院、上海文物保管委员会等处供职。遗著有油印本《陈匪石先生遗稿》。从其简历看，匪石其人并无从事音乐的经历，但他对20世纪中国音乐发展战略的关注程度和思考深度却丝毫不亚于同时代的任何专业音乐家。

匪石在此文中，首先将其批判锋芒直指中国繁衍数千年之封建礼乐文化：

> 距周不过千年，孔子已谓古乐失传，岂不以先代作乐，无非揄扬盛德，夸大功勋。即在当日，亦仅作之郊庙，歌之朝堂，奴臣婢妾，以蹈以舞。若日将于是卜民族之兴亡，觇国统之隆替，斯焉渐灭，夫岂在是。[21]

而对于存见的民间俗乐，匪石更是毫不客气，直接以"亡国之音"而"鄙"之：

> 所谓京音，所谓秦声，所谓徽曲，风靡中土，迭为兴废。鄙哉，亡国之音也。[22]

在匪石看来，无论是中国之古乐还是今乐，皆"无进取之精神而流于卑靡"，一如"野花"、"山人"、"泥醉"、"梦呓"、"婢妾之声"者流，"斫丧我民良，灭绝我种性"，无助于国民精神之改善，亦皆不堪入其法眼，故此断言：

> 故我敢下一断语曰：世人其不言乐，苟有言，则于古乐今乐二者，皆无所取焉。[23]

有鉴于此，匪石对于西方音乐赞誉有加，认为"西乐之为用也，常能鼓吹国民进取之思想，而又造国民合同一致之志意"[24]，主张全面引进西方音乐和音乐教育，并以明治维新后日本"盛行西乐"及其音乐教育为例，以证明：中国欲改善国民性，非改良音乐不可；欲改良音乐，则非弃旧乐而习西乐不可；欲习西乐，则当师法日本为宜。

为此，匪石在他的文章中大声疾呼道：

> 故吾对于音乐改良问题，而不得不出一改弦更张之辞，则曰：西乐哉，西乐哉。[25]

————————————————

[21]匪石：《中国音乐改良说》，张静蔚编《中国近代音乐史料汇编（1840—1919）》第187页，人民音乐出版社1998年出版。

[22]匪石：《中国音乐改良说》，张静蔚编《中国近代音乐史料汇编（1840—1919）》第189页，人民音乐出版社1998年出版。

[23]匪石：《中国音乐改良说》，张静蔚编《中国近代音乐史料汇编（1840—1919）》第189页，人民音乐出版社1998年出版。

[24]匪石：《中国音乐改良说》，张静蔚编《中国近代音乐史料汇编（1840—1919）》第192页，人民音乐出版社1998年出版。

[25]匪石：《中国音乐改良说》，张静蔚编《中国近代音乐史料汇编（1840—1919）》第192页，人民音乐出版社1998年出版。

作者为20世纪中国音乐的未来发展提出了自己的战略构想，即"改弦更张"，全面向西方音乐学习，走"全盘西化"之路。而其最终目的，则是"我国民可以兴矣"[26]。

其志可敬，其情可感，然其论则未必尽善，其路亦未必可通。

2."弃中就西"与"大破坏"——其他音乐家的主张

匪石上述音乐主张，确非一时一地一人之一孔之见，在20世纪初的中国音乐界，持有此说者大有人在，只不过匪石发文最早、持论最烈而已——就从《中国音乐改良说》一文发表后的第二年（1904）开始，激烈批判旧乐、力倡学习西乐的文论频见于报章杂志，其立论虽多不似匪石偏激，但"全盘西化"倾向亦清晰可辨，从而汇成一股强大的音乐思潮。

我国"学堂乐歌"的主将沈心工，在1905年"译辑"出版的日本石原重雄所著

图片18：沈心工

《小学唱歌教授法》一书中阐发了这样的观点：

> 世人往往以泰西之音乐，为不合于吾国民之风趣，而大加摒斥，可谓愚

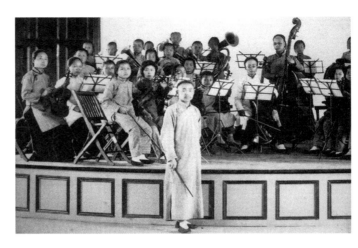

图片19：曾志忞（中立执棒者）及其创建之上海贫儿院管弦乐队

甚。世间万物，皆有新陈代谢之机，否则立致腐败……将来吾国益加进步，而自觉音乐之不可不讲，人人毁其家中之琴、筝、三弦等，而以风琴、扬琴教其子女，其期当亦不远矣。[27]

此处虽系转述日人之说，然若将沈心工在7年后就自身乐歌编创弃日就西实践所写之文与此做对照式参看即可表明，沈氏对日人崇尚西乐、鄙弃中乐的思想是赞同的：

> 余初学作歌时，多选日本曲，近年则厌之，而多选西洋曲。以日本曲之音节，一推一扳虽然动听，终不脱小家气派。若西方曲之音节，则浑融浏亮者多，甚或挺接硬转，别有一种高尚之风度也。……今余歌集中尚多日本曲，俟得适合之西洋曲当一一易之。[28]

学堂乐歌之另一主将曾志忞，亦将中国传统旧乐鄙之曰"非音乐"的"狂吠乱嚷"：

> 今中国之音乐立可谓之"非音

乐"，盖一堂演奏不过一场狂吠乱嚷尔。[29]

为此曾志忞提出，求取中国音乐振兴之道，是"大破坏"之后的"大创造"：

> 中国之物，无物可改良也，非大破坏不可，非大破坏而先大创造亦不可。[30]

认为中国音乐无可改良，惟大加破坏之，彻底毁弃之，方有所谓"大创造"的神奇局面出现——听来愿望固然美好，态度亦甚坚决，但其效果却未必可期。

与曾志忞所持偏激立场稍有不同，时任清廷湖北提学使并曾率各省学使赴日考察学务的黄绍箕在1906年撰文道：

图片20：曾志忞

[26]匪石：《中国音乐改良说》，张静蔚编《中国近代音乐史料汇编（1840—1919）》第193页，人民音乐出版社1998年出版。

[27]沈心工：《小学唱歌教授法》，张静蔚编《中国近代音乐史料汇编（1840—1919）》第218页，人民音乐出版社1998年出版。
[28]沈心工：《〈重编学校唱歌集〉编辑大意》，上海文明书局1912年出版。

[29]曾志忞：《日本之音乐非真音乐·跋》（1905），张静蔚编《中国近代音乐史料汇编（1840—1919）》第216页，人民音乐出版社1998年出版。
[30]曾志忞：《乐典教科书·自序》，1904年石印本。

古乐存者，仅十中之一二，欲复兴之良非易易，故鄙意谓不如袭用外国音乐，较为便捷。[31]

黄氏是从操作层面的难易程度来看待中国音乐未来发展的基本路向问题并得出"弃中就西"这一结论的，话语间虽无明显贬斥旧乐之意，然对古乐复兴之几无可能心怀戚戚，其"袭用外国音乐"应属无奈之举。

1914年，另一音乐教师黄炳照在其编著之《中小学音乐教科书·序》中自称"无日不以西乐为务"，并说：

若夫欧西之乐，其声壮厉，其状促遽，方之古乐虽远不及，比之郑卫能无犹贤。古乐亡而风俗堕，郑声淫而人心死。当今之世，将欲以正教化挽颓风者，舍西乐其奚自哉。[32]

由此可见，随着新式教育的逐渐推广和学堂乐歌在全国各地的风行，这股弃中就西的"全盘西化"音乐思潮已在普通学校及音乐教师中蔚成风气，把西方音乐视为"正教化挽颓风"的不二法门，并在中小学音乐教育中付诸实施。

据有关史料称，其时，这种"弃中就西"思潮之影响所及，中国旧乐和民族乐器不仅在许多中小学校中已无任何地位，即便在一般知识分子的寻常音乐生活中，对我国传统音乐贬抑无度、对西方音乐赞颂有加的现象仍较普遍。例如，汪德昭在其《漫言》一文中，曾将爵士乐与中国胡琴做了对照式的评价：

中国人肯去听Jazz等等，总算好的现象，因为Jazz虽然下流，和声却还丰富，总不似胡琴……[33]

言下之意，好像没有和声的中国胡琴甚至比"下流"的爵士乐是更为等而下之的。对中国音乐之极度鄙弃、其审美趣味之极度偏斜以至于此，可见作者是一个极为坚定的"全盘西化"论者。

3. "洋鬼子的音乐"——青主之音乐好尚

无独有偶，与汪德昭审对中国音乐之极度鄙弃、审美趣味之极度偏斜颇相类似者，是当时大名鼎鼎的作曲家、美学家青主。他在题为《十张留声机器片的运命》[34]的文章中讲述了作者聆听十张京剧唱片之后的审美体验——青主借其房东之口，将"没有和音"的中国京戏之"又高、又平、又尖锐又粗糙的唱音"评价为"好像猫叫一样"，因此最终只能将那十张京剧唱片"一张一张地扔到河里去"了事。

与这种对中国传统音乐不屑一顾的鄙夷态度相反，青主认为，他所知道的唯一可称之为"艺术的音乐"只有西方音乐：

我所知道的，本来只有一种可以说得上艺术的音乐，这就是由西方流入东方来的那一种音乐。[35]

在青主眼中，中国传统音乐（青主称之为"国乐"）根本称不上"艺术"。为此，他宁可冒着被人斥为"灵魂卖给洋鬼子"或"卖国"的风险，也义无反顾地认为"欧洲的音乐是胜过我们的土产了"，坚持其音乐"好尚"而去听"洋鬼子的音乐"：

总之，灵魂卖给洋鬼子也罢，不足教训也罢，我既经是和那些我不愿意听的音乐无缘，无论如何总感觉得欧洲的音乐是胜过我们的土产了，正如当我头痛时，只服用阿（司）斯匹灵（林），不再烦中医诊断一样。现在虽然有许多人在那里反对西医，说什么信仰西医即是卖国，但是为自家生命的安全起见，也就顾不得这许多了。同一样的道理，为了我音乐的好尚，我宁愿去听洋鬼子的音乐。[36]

这种以西方专业音乐的审美趣味和价值标准来衡量中国传统音乐，从而得出鄙弃中国音乐之错误结论的"以西衡中"、"崇西鄙中"、"以西代中"现象，在当时的知识阶层，特别是具有西学背景的音乐家中甚为普遍，成为"全盘西化"思潮中的一支重要力量。

当然，青主是当时我国首屈一指的音乐美学家，他对中西音乐的认识，虽来自于但又绝不止于感性审美经验层面，他在1930年出版的《乐话》[37]和1933年出版的《音乐通论》[38]中对此有更为深刻而经典的阐述，本书将在本章第四节论及青主音乐思想时再行论列。

[31]黄绍箕：《中国提学使东游访问纪略》（1906），张静蔚编《中国近代音乐史料汇编（1840—1919）》第92页，人民音乐出版社1998年出版。
[32]黄炳照：《中小学音乐教科书·序》（1914），张静蔚编《中国近代音乐史料汇编（1840—1919）》第171页，人民音乐出版社1998年出版。

[33]汪德昭：《漫言》，《新乐潮》1927年第1卷第3号第8页。
[34]青主：《十张留声机器片的运命》，《乐艺》1930年第1卷第2号第60-72页。
[35]青主：《音乐当作服务的艺术》，《音乐教育》1934年第2卷第4期第15页。

[36]青主：《出了Town Hall之后》，《乐艺》1930年第1卷第2号第45页。
[37]青主：《乐话》，商务印书馆1930年出版。
[38]青主：《音乐通论》，商务印书馆1933年出版。

4."全盘西化"及"充分世界化"——欧漫郎与胡适的主张

"全盘西化"思潮在世纪初的最初20年浪涛汹涌,即便到了30年代其风仍劲;如果说,在匪石等人那里,"全盘西化"还仅仅是一种以高呼"西乐哉,西乐哉"形式出现的隐性音乐主张,那么,在30年代,则经由欧漫郎[39]和胡适之口,明确亮出了中国音乐应"全盘西化"及"充分的世界化"的旗帜。

欧漫郎在其《中国青年需要什么音乐》[40]一文中提出:

中国音乐目前需要音乐不是所谓"国乐",而是世界普遍优美的音乐。

而在欧漫郎看来,所谓"世界普遍优美的音乐",其一是"奋发雄壮的音乐,如优良进行曲等",其二是"表达高尚情绪的作品,如贝多芬的交响乐、奏鸣曲等",其三是"美丽赋有诗意的小歌或器乐小品,如叔伯德(居按:舒伯特)的艺术歌、各国的优美民谣、肖邦的钢琴小品等";仅"各国的优美民谣"偶尔占有一席之地,其余尽是欧洲专业音乐,唯独中国传统音乐被他彻底排除在"世界普遍优美的音乐"之外。

基于上述立场,欧漫郎为中国音乐未来发展设计的战略是:

中国新音乐的建立要"全盘西化"。[41]

与欧漫郎"全盘西化"主张有异曲同工之妙的,是胡适的言论。

这位"五四新文化运动"的积极倡导者和践行者,一方面无情地批判当时的国粹主义主张和复古倾向,另一方面则竭力散布中国"百事不如人"的论调:

我们如果要想把这个国家(居按:当是指中国)整顿起来,如果要希望这个民族在世界上占一个地位——只有一条生路,就是我们自己要认错,我们必须承认自己百事不如人,不但物质机械上不如人,不但政治制度不如人,并且道德不如人,文学不如人,音乐不如人,艺术不如人,身体不如人。[42]

图片21:胡适

有鉴于此,胡适给中国和中国音乐指出的唯一"生路",恰如他的一篇文章标题所示:

充分世界化与全盘西化。[43]

这是我们听到的最为彻底的"全盘西化"主张。

二、"国粹主义"思潮

与"全盘西化"思潮恰成反对者,是在中国根深蒂固的"国粹主义"思潮。从"辛亥革命"到"五四运动"前后,随着欧风日盛、革命浪潮风起云涌、新文化运动蓬勃兴起,以儒家礼乐观为代表的中国传统文化面临强烈的冲击和深重的危机,"国粹主义"音乐思潮开始重整旗鼓,进行激烈反弹。

"国粹主义"思潮对我国旧乐受到的巨大冲击有刻骨铭心之痛,对西乐的传入、学堂乐歌和新音乐运动的崛起忧心如焚、极度反感,主张全面抵御西洋音乐的影响,提出"复兴雅乐"、"复兴古乐"、"复兴国乐"等口号,力图将20世纪中国音乐的发展进程纳入"国粹主义"的轨道。

1. 倾情复古,竭力排外——孙鼎与童斐之说

1911年孙鼎发表《中国雅乐》[44]一文,对学堂乐歌之曲调多取自欧美深表不满,并将"吾国近世音乐,有退无进"直接归咎于此:

近世吾国唱歌书中,曲调多取自欧美(间有取自日本,然日本亦多取自欧美)。夫欧美之曲调,谱欧美之诗歌,固甚善也。何者,适乎歌喉耳。惟以之为吾国歌词之谱,则不合者众矣……吾国近世音乐,有退无进,盖由于此。

[39]欧漫郎,很可能是某一音乐家的笔名。1933—1935年间曾与陈洪联合主编私立广州音乐院院刊《广州音乐》,并于《广州音乐》、《音乐教育》等杂志发表大量介绍西洋音乐的文论,编著出版《西洋音乐名家轶事》(1933)等著作。
[40]欧漫郎:《中国青年需要什么音乐》,《广州音乐》1935年第3卷第6、7合刊第6页。
[41]欧漫郎:《中国青年需要什么音乐》,《广州音乐》1935年第3卷第6、7合刊第6页。

[42]胡适:《介绍我自己的思想》(1930),《胡适论学近著》第639—640页,商务印书馆1935年出版。
[43]胡适:《充分世界化与全盘西化》(1935),姜义华主编《胡适学术文集》(哲学与文化)第306页,中华书局2001年出版。

[44]孙鼎:《中国雅乐》,原载《东方杂志》1911年第8卷第4号,参见张静蔚编《中国近代音乐史料汇编(1840—1919)》第236—243页,人民音乐出版社1998年出版。

有感于此，作者提出另一条"复兴雅乐"的思路。为给自己的立论寻找根据，遂以古希腊学术之兴衰历史为例，将复兴中国音乐的希望完全寄托于复兴雅乐：

后又思希腊学术，盛于古，衰于中，而复兴于近世，遂为今日文明之母。使吾国雅乐而如希腊学术，则他日之兴盛，或未可量也。

以古希腊学术在近世的复兴喻指当今复兴雅乐为中国音乐复兴之必由之路，且对此充满无限热忱与期待。

1917年，在刘天华早年任教之江苏省省立师范学校担任校长、与刘氏互为同事且交谊颇厚的童斐，在其《音乐教材之商榷》[45]一文中，将当时新型音乐教育之废宫商之名、弃工尺之谱而改用洋谱洋名及对乐歌编创中竞相采用日本与西洋曲调的现象称为"尊人蔑己"：

今学校中教授音乐，既屏宫商等名不用，复屏工尺等字亦不用，而独取西人之Do、Re、Mi、Fa、Sol、La、Si以为读谱练音之标准，夫亦太尊人而蔑己矣……率是以往，吾国音

图片22：童斐

乐，将为外人所剿灭。

为此，童斐断言："助人操刀以自劓者，吾教育界中人也，不当引以为罪孽耶？"将引进西乐斥为"操刀以自劓"，是当"引以为罪孽"的。他对新式教育和学堂乐歌态度之激愤及反对之激烈，尽在遣词用语间。

2."中夏大雅之亡久矣"——王露之叹

王露[46]是20世纪上半叶名重一时的古琴家，此公虽有留学日本专习西方音乐之经历，但其审美情趣和感性目光始终不为所动，独独对我国传统音乐有精深理解和深切感情，且抱定复兴国粹理想，矢志不移。

图片23：王露

1920年，王露在北大音乐研究会编《音乐杂志》创刊号上发表他的第一篇文章《音乐泛论》[47]，针对当时中国音乐界

[45]童斐：《音乐教材之商榷》，原载《东方杂志》1917年第14卷8号，参见张静蔚编《中国近代音乐史料汇编（1840—1919）》第284—290页，人民音乐出版社1998年出版。

[46]王露（1878—1921），字心葵，号雨帆，山东诸城人，近代深有影响的琴家。少时随诸城派琴家王作祯学琴。1906年3月赴日留学，于东京音乐学校学习唱歌等，1911年归国。关于王露留学日本时间，所传不一，比较可靠的记载请参阅张前《中日音乐交流史》第385页，人民音乐出版社1999年出版。归国后王露曾广交琴友，并在济南发起成立"德音琴社"。1918年应蔡元培之邀赴北京大学乐理研究会任国乐导师，教授琴与琵琶。1921年11月17日病逝故里。编订有《玉鹤轩琴学摘要》、《玉鹤轩琵琶谱》，著有《斫桐集》一书及多篇文章。

[47]转引自詹智濬《琅玡王心葵先生略传》，今虞琴社编《今虞琴刊》第11页，今虞琴社1937年印行。

西风日盛、国乐不彰的现状，作者忧愤有加，发出"中夏大雅之亡久矣"的慨叹；同年稍晚，又发表《琵琶审音发微》一文，重申他对我国古乐顶礼膜拜之情并将国乐复兴的希望完全寄托于"发明由黄帝至孔子以来礼乐之正宗"之上：

纯然太古之音，其为升平中和之音，质言之，其为治国之音，为遏乱机、去凶戾、存德性之音，可断言也。故世之君子，将欲解决"中国古乐是否宜定为国乐"之问题，其不可不致力探讨于古乐自身固有之价值，以求平章汉唐诸家之得失，以发明由黄帝至孔子以来礼乐之正宗。[48]

同样是在1920年，王露又针对当时之"兼收并蓄"、"中西合璧"之说，乃作《中西音乐归一说》以驳斥之；在极度颂扬雅乐、贬斥俗乐并表达对于复兴雅乐"吾寤寐思之矣"的同时，亦断言中西音乐断无"归一"之可能：

中西音乐因有地异、时异、情异之别，虽有改良方法，强使归一，其实终难归一也。[49]

即便到了17年后的1937年，"兼收并蓄"、"中西合璧"的理论与实践在中华大地上已然风起云涌，并以大量优秀作品为中国人民的神圣抗战事业做出巨大贡献之时，王露仍依据儒家礼乐观及其"中和"价值观，对西方音乐持彻底否定态度：

欧西之乐，器则机械，声多繁

[48]王露：《琵琶审音发微》，北京大学音乐研究会编《音乐杂志》1920年第1卷第4号第1页。
[49]王露：《中西音乐归一说》（下），北京大学音乐研究会编《音乐杂志》1920年第1卷第9、10号合刊第1页。

促，曼靡则诲淫，激昂又近杀。既乖中和，欲借以修身理性，宁可得也？弃之不复道。[50]

这种远离现实、食古不化、泥古自守、作茧自缚的论调，冬烘气十足，全然与当时中国音乐发展之时代潮流背道而驰。

与王露颇有交谊且思想相近的狄晓兰，在同样发表于《音乐杂志》的一篇文章中，对于所谓"国乐阙如"的现实尤为痛心疾首，乃以"数典而忘祖"痛斥之：

自欧风东渐，无论男女学校，音乐特备一科，然所习者，风琴耳、钢琴耳，数典而忘祖。吾华精美之国乐转付阙如。[51]

狄晓兰甚至将这种"西乐泛滥、国乐阙如"的局面形容为"盲人瞎马，夜半深池，欲启新机，转堕旧德，致令慢性之沉疴变而为急性之危症，平情酌理，过与不及"[52]；然而在事实上，当时及此后的中国音乐"中西结合"之路已经足以证明，这番危言耸听之论所设定的可怕情景，纯属"心造的幻影"。

3. "国乐神明，远胜西乐"——罗伯夔、祝湘石之说

在"国粹主义"思潮中，还有一种观点与"全盘西化"论恰成反对，即认为，中国传统音乐"实甲全球"，远胜于西方音乐。

这种观点的代表人物罗伯夔在其《中国音乐源流考》一文中认为：

中国音乐，十二律分配之，五声八音归纳之，实甲全球。[53]

他的另一篇题为《我之音乐大同之理想谈》的文章，进一步重申其国乐远胜西乐说：

中乐经吾国数千年之神明制造，递行流传，其精深微妙远出西乐之上。[54]

这种对于中国音乐博大精深的认识和赞美，总的说来并不为过；但断言中国音乐之"精深微妙远出西乐之上"，则略带夜郎自大味道。

1924年，罗伯夔借教育部1921年公布萧友梅作曲之《卿云歌》为中华民国国歌之机发表《论教育部公布之卿云歌》一文，通过对《卿云歌》创作得失的评论，在以华美之词颂扬中国音乐"发达最先，为地球冠"的同时，实际上对当时我国音乐创作中"中西结合"的理论与实践进一步阐发了他的见解：

中国音乐，十二律分配之，五声八音归纳之，发达最先，为地球冠，况属国歌。歌词乐谱，含宫咀商，协神人、和上下，自有适当之节奏，固已足已无待，何必借帘外桃花、隔墙红杏点缀生光，乃弃黄钟而寻瓦釜，竟为欧化所移。是不尊重其国粹，而为文化之厄运也。文化受厄，则于吾国风俗政教之关系，履霜冰至，实有

不堪设想者……然则《卿云》采用欧调，庸何伤乎。[55]

罗伯夔认为，借用外来音乐元素制作中国国歌，犹如"弃黄钟而寻瓦釜"，并将这种"不尊重其国粹"、"为欧化所移"的行径斥之为"文化之厄运"。他提出的根据依然是中西音乐各有疆界、互存鸿沟，既不容混淆，亦无法融合；否则，即为"以夷乱华"也：

若夫国歌，则为一国民族精神之代表，固神圣不可侵犯。对于外族之乐歌，譬划鸿沟，此界彼疆，岂容渗混。昔吾国乐家，因胡篆旋宫转器，以应律管，有识者犹訾其以夷乱华。[56]

罗伯夔以"有识者"自诩，对于中西音乐结合之路持强烈反对态度，其"识"之"国粹主义"立场是极为决绝而鲜明的。

另一位从事中西音乐比较研究的祝湘石，对中西音乐在律制、音阶、乐器等方面作了一番简单比较之后，得出的结论是中国音律远胜于西方音律：

中国以律吕定音，以宫商或上尺代音。律吕有十二，规宫商或上尺各音阶之距离，一望而知；西国以哀皮西提（居按：即ABCD）定音，以1234代音，顾此种寻常顺序之字，表不相等之音阶，及而糊涂，乃不得不用五线谱界划之……中国黄钟大吕，共二十四字，十二位，以之名调，界限极清；西国哀皮只七字，不足十二位，乃有变皮婴哀之符号，而婴哀又

[50]詹智濬：《琅玡王心葵先生略传》，今虞琴社编《今虞琴刊》第11页，今虞琴社1937年印行。
[51]狄晓兰：《琴学与今日女界道德之关系》，北京大学音乐研究会编《音乐杂志》1920年第1卷第2号第3页。
[52]狄晓兰：《琴学与今日女界道德之关系》，北京大学音乐研究会编《音乐杂志》1920年第1卷第2号第3页。

[53]罗伯夔：《中国音乐源流考》，《音乐季刊》1923年第1期第6页。
[54]罗伯夔：《我之音乐大同之理想谈》，《音乐季刊》1923年第2期第2页。

[55]罗伯夔：《论教育部公布之卿云歌》，《音乐季刊》1924年第4期第2页。
[56]罗伯夔：《论教育部公布之卿云歌》，《音乐季刊》1924年第4期第1—2页。

图片24：祝湘石所编之《中国丝竹指南》

等于变皮，界限不清。[57]

如此看来，这位祝湘石先生对中西乐理基础知识的理解和掌握存在重要缺陷。他自己被弄"糊涂"的那些所谓"界限不清"的问题，其实都是一些最不该搞错的乐理常识。以此为据来为其"国乐远胜西乐"的主张提供支撑，恍若儿戏；其文其论与其同道王露等人深厚的中西音乐修养相比，则益显浅陋矣。

4．"复兴雅乐，保存国粹"——"大同乐会"的理论与实践

但在提倡"复兴雅乐，保存国粹"的音乐家中，确乎藏龙卧虎、贤者云集，其中不乏志向高远、践行亦笃之士。而郑觐文[58]创建于1920年的"大同乐会"，则在理论与实践两方面成为20世纪20—30年代"国粹主义"思潮最主要的理论阐发者和践行代表者。

1918年，郑觐文出版乐歌集《雅乐新编》，内有郑觐文自撰之绪言及周庆云之序，集中阐发了他们对中国音乐发展道路所持的主张。

郑觐文在《雅乐新编·初集·绪言》中，阐明了他之所以编著此书，是认为当时新式音乐教育和学堂乐歌创编实践中"所用曲谱均译自外洋，殊非乐尚土风之道"，并指出，这种"徒习外风"做法的危害性是"移易国性"。为改变这种状况，乃取"《诗经》原谱十八篇"，编成《雅乐新编》一书，用律吕字谱与简谱互

图片25：大同乐会创始人郑觐文

为对照，逐篇加以说明，意在将此书作为教材投入普通学校音乐课教学：

今学校教育设音乐一科，颇合古旨，理有可通。……考中国历代雅驯乐曲，奚止汗牛充栋……方今音乐家亟应穷稽博考其无原谱者，亦当根据学理，就辞协律，按意取节，使兴、观、群、怨之微旨，还归教育。不当徒习外风，以移易国性，况古谱亦未必完全无考也。[59]

郑觐文从古代文献中搜寻原谱、挖掘雅乐遗响并使之复活、编成教材、付之课堂、授之童稚、传之万世的主观愿望和实际努力，确系可敬可嘉之举；且其"古谱亦未必完全无考"的见解，特别在音乐界普遍忽视古乐古谱的当时，当属独具慧眼，并被后来之古谱发现与考释所证实。然而，郑觐文以雅乐为国民音乐教育之唯一正宗，将吸收西方音乐理论及技术视为"移易国性"的异途，欲完全弃绝于学校音乐教育和音乐创作实践之外，则是依然沿袭崇古复古陋习的不智之举；况且，在中国传统音乐中，经过数千年发展淘汰，与无限丰富的民间音乐、深邃雅致的文人音乐、静穆端肃的宗教音乐相比，雅乐乃是最无生命力的一种；郑觐文独尊雅乐而无视其他，实乃一叶障目不见森林也，由此亦足以看出郑氏"复兴雅乐"之说的不合时宜。

自称"与郑觐文为友"的周庆云[60]，在为郑觐文《雅乐新编》所写的"序"中，则对郑觐文保存国粹之"功兼述作"大加赞赏：

图片26：周庆云

[57]祝湘石：《中西音乐之比较》，《音乐季刊》1924年第3期第6—7页。

[58]郑觐文（1872—1935），字光裕，别字觐文。江苏江阴人。1899年考取副贡生。善琴，1908年在家乡开办小学校并教授音乐课。1914年起，在哈同创办的上海仓圣明智大学教授古琴。1918年创办"琴瑟学社"，1920年又将琴瑟学社改为"大同乐会"。编著有《雅乐新编》、《箫笛新谱》、《中国音乐史》等。

[59]郑觐文：《雅乐新编·初集》，上海丙辰杂志社1918年出版。

[60]周庆云（1864—1934），字湘舲，号梦坡，浙江乌城人。以经营盐业为主的上海有名富商。收藏大量古琴、琴书，号称"江南第一"。编撰有《琴书存目》（六卷，别录二卷）、《琴操存目》（四卷）、《梦坡室收藏琴谱提要》、《琴史补》（二卷）、《琴史续》（八卷）等。

夫作者为之圣，述者为之明。观文此篇功兼述作。由前观之，沟中外之通；由后观之，会古今之变。施于教育，将使莘莘学子，乐操土风，勿为钟仪所笑，其保存国粹之用心，不亦过人远哉。[61]

相比之下，他对我国音乐界自学堂乐歌勃兴以来"皆异域曲谱"、古乐"放失而不可复循"的现状有"移宫换羽之痛"，话语间迸发出一股抑制不住的愤慨情绪：

自学堂兴，亦列音乐为一科，诚与六艺之旨有合，顾所楷模皆异域曲谱，《白虎通》所谓僸佅兜离是也。而吾国四千年相传之古乐，益放失而不可复循，亦移宫换羽之痛矣！[62]

在此一褒一贬之间，其强烈的国粹主义倾向显露无遗矣。

郑觐文为践行其"国粹主义"主张，除了著书立说之外，于1920年创立以"发明雅乐之真理，提倡雅乐为宗旨"的"大同乐会"，主张通过复兴宫廷雅乐以有助于世界大同的实现。该会是一个集演奏、教学、研究、乐器制造及改良于一体的民间音乐社团，亦为我国20世纪20—40年

图片27：郑觐文之子郑玉荪

代规模较大、历史最长的民族乐团，其编制为32人，基本上分为吹、弹、拉、打四组。先后聘请昆曲教师杨子永、京剧教师陈道安及民族器乐教师汪昱庭、柳尧章、程午加等为教习，会员最多时有40余人。卫仲乐、金祖礼、许光毅、陈天乐、秦鹏章等都曾是该会会员。1935年郑觐文去世后，由卫仲乐主持该会事务。1937年抗日战争爆发，该会部分成员迁至重庆，并于1941年3月举行大同乐会迁渝后的第一次理事会，由郑觐文之子郑玉荪实际主持会务[63]。留在上海的会员于1941年转入由卫仲乐、金祖礼、许光毅所创办的中国管弦乐队。

大同乐会的早期活动主要是演奏古代宫廷祭典仪式用的雅乐，曾按雅乐乐队仿制了164件乐器，其中常用于演奏的有琴、瑟、箫、埙、钟、磬、柷等。在仿造古乐器之余，将整理、改编传统国乐曲目、举办国乐音乐会作为其工作的重点。然而按郑觐文本人的理解，所谓"国乐"主要指的是古代雅乐和燕乐，恰如周庆云所说，这类雅乐和燕乐早已"失而不可复循"，故此"大同乐会"乃不得不转向以演奏古典音乐、民间丝竹乐为主，将改编和演出的目光投向当时依然存活着的琴曲和琵琶曲。因此，1924—1934年间，该会各种演出共20余场，但演出雅乐仅有2场，其余皆是丝竹合奏[64]。如此，郑觐文

图片28：民国档案：重庆大同乐会第一次理事会记录，1941年3月18日

的"复兴雅乐"理想，乃徒有虚名耳。但"大同乐会"在"保存国粹"方面所做的种种努力却颇见成效——1925年柳尧章据汪昱庭所传琵琶曲《浔阳夜月》将其改编为丝竹合奏曲，1926年郑觐文将此曲正式定名为《春江花月夜》；1926年郑觐文本人将琴曲《昭君怨》改编为合奏曲《明妃泪》；1927年柳尧章将琵琶曲《月儿高》改编为《霓裳羽衣曲》等等[65]。此外，该会经常演奏的主要曲目还有《将军令》、《妆台秋思》、《流水操》等。这些国乐精粹经重新编配后得以保存且流传至今，是"大同乐会"对中国音乐所做的最大贡献。

[61]周庆云：《雅乐新编·序》，上海丙辰杂志社1918年出版。
[62]周庆云：《雅乐新编·序》，上海丙辰杂志社1918年出版。

[63]重庆大同乐会因接受国民党政府资助而具有较浓烈的官方背景，而它的更为开放的国乐观与郑觐文之大同乐会亦有较大区别，故本书此处所论之大同乐会以其早期理论与实践为对象。
[64]林晨：《昌明国乐 希求大同——重评郑觐文》，中国艺术研究院音乐研究所、香港中文大学音乐系编《音乐文化》第114页，人民音乐出版社2000年出版。

[65]林晨：《昌明国乐 希求大同——重评郑觐文》，中国艺术研究院音乐研究所、香港中文大学音乐系编《音乐文化》第108—109页，人民音乐出版社2000年出版。

5. 音乐界对"大同乐会"的批评

郑觐文等人"复兴雅乐"的主张及大同乐会的编创及演出活动，在当时就受到一些音乐家的强烈批评。

1927年，文艺批评家张若谷[66]撰文，针对郑觐文之"提倡古乐"和周庆云所谓"移宫换羽之痛"，乃以"糊涂虫"讥之，其激烈批评文字充满冷嘲热讽语气：

> 直到现在还有大多数识了几个臭字的读书阶级，中了圣贤思想的遗毒，沉湎在"中国自古为礼乐之邦"一类的酸文里面，常在梦想三代以前的中国古代音乐，墨守着那荒乎其谬的中国音乐的道统……因此常慨叹发出"我华夏四千年相传之古乐，益放失而不可复循，亦移宫换羽之痛矣！"一类的牢骚语来。其实这一辈

图片29：张若谷

> 子所谓关心提倡古乐者，都可以送上一个糊涂虫的绰号。[67]

1934年，贺绿汀直言不讳地指出，欲求中国民族音乐之未来复兴——

绝非复古可以办到，中国人"今不如古"的观念是绝对错误的。[68]

同年，贺绿汀认为，以"仿古"、"拟古"为能事的国粹主义理论与实践是"永远在这古董圈里打转身"，其危害性自不待言：

> 中国人守旧的观念极其顽固，什么事都以为是今不如古，尤其在音乐、绘画方面，大家都趋向"仿古"、"拟古"，凡属新的作曲或绘画，都要有"古"味，才能称得（上）"雅"。……新兴作曲家也要作几曲《汉宫秋月》或《中和韶乐》一类的东西，弄得中国的音乐、绘画与"古董"相联，一般人均以历史的兴趣去欣赏它们，其实这些人是在那里干挖掘坟墓的工作，把他们自己创作的能力完全埋没，永远在这古董圈里打转身。这样一来中国音乐将永无进步之一日。[69]

当然，上述这些批评，态度过激、用语褊狭，对大同乐会的评价不够公正客观，但就其持论的主导倾向而言，明确指出"国粹主义"悖乎时代发展潮流、有违音乐艺术规律，此路确实不通，并也击中了"复兴雅乐"这股文化保守主义思潮的命门。

此外，大同乐会在当时的一些创编实践和演出活动亦在音乐界招致巨大争议，其中引发批评最烈者是在以下四个问题上：

其一是郑觐文及大同乐会直接参加反动军阀和国民政府尊孔祭祀活动的演出。

1926—1927年间，大同乐会应盘踞东南五省之大军阀孙传芳聘请，在南京做"古乐投壶"演出。此等为反动军阀"尊孔秀"奉命作乐之举，深为进步人士所诟病，并遭到张若谷的严厉批判：

图片30：大同乐会管弦乐队（前排中坐击板者为郑觐文）

> 他们这一辈人所提倡的、保存的、研究的所谓中国古乐，左右也不过"庙堂音乐"和"朝廷音乐"而已。这类音乐只是为举行礼仪时的一种点缀品……这不是我们要故意挖苦蔑视中国的古乐，只消看那保存中国音乐"硕果仅存"的上海大同乐会，最近不是应了孙传芳聘请，在南京做了古乐投壶的一出把戏么？无论他们的乐器设备多么完美，有琴、有瑟、有筝、有笙、有笛、有箫，但是终不过供给人家在举行礼仪时做伴奏罢了……再退一步想，即使这类音乐有时也可以用来"孤赏自娱"，但是终不出乎"涵养性情、陶冶身心"的作用，这已经失掉了"以同情方法来激励听众情绪"的音乐原则了。单从这一点上去观察，所谓中国古乐，即使没有人去推翻打倒它，也早没有存在的可能性了。对于这一举提倡古乐者的迷执泥古，我们倒也不必白费心思去唤醒他们觉悟……这辈所谓热心保

[66]张若谷（生卒年不详），文艺评论家、小说家。江苏南汇人。1925年毕业于震旦大学，1926年任上海艺术大学教授。曾与上海音乐学校《音乐界》杂志主编傅彦长等合著《艺术三家言》（1927）。

[67]张若谷：《中国民众音乐》，傅彦长、朱应鹏、张若谷著《艺术三家言》第305页，上海良友图书印刷公司1927年出版。

[68]贺绿汀：《听了祀孔典礼中大同乐会的古乐演奏会以后》，《音乐教育》1934年第2卷第8期第71页。

[69]贺绿汀：《音乐艺术的时代性》（1934），《贺绿汀全集》编委会编《贺绿汀全集》第4卷第18页，上海音乐出版社1999年出版。

存国粹的国乐专家们，他们不但常常恭而敬敬地努力拥护着那所谓正统的派从黄帝传下来的国乐，并且还要拼性命地去排斥那些"郑卫之声"的俚歌俗调。换一句话说，他们是要"小心谨慎"地卫护那"圣贤音乐"，另一方面却是要"防微杜渐"地去破坏"民众音乐"。[70]

1934年7月，经蒋介石提议，国民政府明令公布以8月27日孔子生日为国定纪念日并在南京、上海等地举行盛大"孔诞纪念会"，郑觐文及大同乐会亦去参加此会并演奏《中和韶乐》，成为尊孔活动的重要内容。此举当即遭到左翼人士的严词批评。

贺绿汀以"罗亭"署名发表批评文章，指出大同乐会仿古乐器粗糙、演奏水平低劣、乐曲效果单调，无一不让本就心怀好奇的听众感到大失所望，以至于"大多数人都在那里期望着这《中和韶乐》的结束"。同时，鲁迅也一针见血地指出，大同乐会演奏《中和韶乐》一事"和现在的尊孔的精神，也似乎十分合拍"；并联系发生在同一日（8月27日）浙江余姚农民为干旱争水死伤人命事件，对所谓"承平雅颂"的《中和韶乐》发出辛辣的讽刺：

我们除食肉者听了而不知肉味的"韶乐"之外，还要不知水味者听了而不想水喝的"韶乐"。[71]

从郑觐文及大同乐会的上述演出活动

中，亦可在更深层次上看出"国粹主义"思潮某些更为本质的方面。

其二是1933年5月21日郑觐文和大同乐会与工部局乐队同台演出的"大中国之夜"特别音乐会。音乐会第一部分演出大同乐会的国乐合奏和卫仲乐的琵琶独奏，第二部分是旅居中国的俄国作曲家阿龙·阿甫夏洛穆夫创作的《晴雯绝命辞》（为人声和乐队而作）和交响诗《北平胡同》。

郑觐文及大同乐会之所以同意参加这场音乐会是否暗含与西洋管弦乐队同场竞技一比高下的动机已不可考，但其客观效果却令人沮丧。

图片31：卫仲乐

时在私立上海美术专科学校教授法语和美术史的傅雷在《时事新报》上发文指出：

盲目地主张国粹的先生们，中西音乐，昨晚在你们的眼前、你的耳边，开始第一次的接触。正如甲午之役是东西文化的初次会面一样，这次接触的用意、态度，是善意的、同情的，但结果分明见了高下：中国音乐在音色本身上就不得不让西方音乐在富丽（richesse）、丰满（plénitude）、宏（洪）亮（sonorité）、表情机能（pouvoir expressif）方面完全占胜……

图片32：傅雷

至于中国乐合奏，除了增加声浪的强度与繁复外，更无别的作用。一个乐队中的任何乐器都保存着同一个旋律、同一个节奏，旋律的高下难得越出八九个音阶；节奏上除了缓急疾徐极原始的、极笼统的分别外，从无过渡（transition）的媒介……中国音乐之理论上的、技巧上的缺陷是无可讳言的事实，不必多举例子来证明了。[72]

日本学者榎本泰子对此亦深有同感，并发表评论说：

大同乐会演奏的传统音乐，与紧随其后的第二部分阿甫夏洛穆夫的"根据中国的主题与节奏为管弦乐队而作的交响乐作品"形成了鲜明的对照，具有讽刺意义的是其结果让一部分中国人痛感中国音乐的落后。[73]

自然，上述两文的作者主要还是依据西方音乐的审美标准和听觉经验做出判断，因此其评价也未必精当；但与大同乐会作品编配的简陋从而导致"大齐奏"也有很大关系。中西管弦乐队同台演出竟然

[70]张若谷：《中国民众音乐》，傅彦长、朱应鹏、张若谷著《艺术三家言》第306—307页，上海良友图书印刷公司1927年出版。
[71]鲁迅：《不知肉味和不知水味》（1934），《鲁迅全集》第6卷第112页，人民文学出版社1981年出版。

[72]傅雷：《中国音乐与戏剧的前途》（1933），傅敏编《傅雷谈音乐》第101—102页，湖南文艺出版社2002年出版。
[73]〔日〕榎本泰子：《乐人之都—上海 西洋音乐在近代中国的发轫》（彭谨译）第217页，上海音乐出版社2003年出版。

得出如此结果，确实是郑觐文及其大同乐会同仁所始料未及的。

其三是大同乐会将某些既成古曲标上新名以"创作作品"推出的做法，在当时非但招致一些西方音乐爱好者的批评，甚至在国乐名家中也引起不满。

时任国立音专琵琶教授的朱英[74]，批评大同乐会保留曲目《国民大乐》的所谓五个乐章，其实是将古代《铙歌》、《妆台秋思》、《将军令》、《霓裳曲》、《霸王卸甲》等军乐或琵琶曲径直改换曲名后编列而成，并无任何新音乐元素加入，这种做法对古乐保存或音乐创作均有弊无利：

图片33：朱英（画像）

该会对于提倡国乐，可谓热心尽至，极诚佩服，但此种编谱，是否

图片34：沈知白

合于现代潮流，是一问题，将古有旧谱，冠以新名，音乐家应当避之……甚愿该会，存此五谱原名，免失庐山真面，将国民大乐，另作新谱，方合音乐家之态度。[75]

沈知白对此的批评则更为严厉：

将古乐改头换面，另立名称，用十几种乐器，同时同调，大吹大擂起来，也不能算是发扬中国民族性的国乐。研究古乐的目的，不过是把些尚未失传的古曲，整理出来，预备做将来创造国乐的材料罢了。倘若有人明目张胆主张"音乐复古"，这可真是倒行逆施了。[76]

其实，除了"将古乐改头换面，另立名称"的做法确有不妥之外，即便几十种乐器"同时同调"的大齐奏，也未必"不能算是发扬中国民族性的国乐"。倒是沈知白认为将古乐整理出来以为创造新国乐的材料的看法颇有见地；而他对"音乐复古"的主张"真是倒行逆施"的严厉批评，才真正击中了"国粹主义"思潮的要害。

三、"兼收并蓄"思潮

与"全盘西化"思潮、"国粹主义"思潮同时并存且互相驳难的第三种主张，便是"兼收并蓄"思潮。"兼收并蓄"这一思想，来自新文化运动倡导者、民国首任教育总长、时任北京大学校长蔡元培之"思想自由，兼容并包"主张，原指北大在学术研究中对各种思想派别和学说取"兼容并包"方针，后扩展至中西文化研究领域，成为20世纪初期我国思想文化界一批志士仁人思考、处理中国新文化未来发展路向的一项战略对策。

音乐界的"兼收并蓄"思潮，以梁启超、曾志忞、赵元任、萧友梅等人为代表。"兼收并蓄"论者竭力反对"全盘西化"和"国粹主义"这两种过分执于一端的偏激之见，而提倡于中西音乐中各取所长，在实践中探索彼此融合之法，以逐渐形成20世纪之中国新音乐。

1. 西乐为主，改造中乐

从现有的文献看，在创造中国新音乐问题上较早提出"西乐为主、中乐为次"主张的是梁启超，他在1900年出版的《饮冰室诗话》中认为：

图片35：北大校长蔡元培

[74]朱英（1889—1955），字荇青，浙江平湖人。早年曾随琵琶名家李芳园及其弟子吴伯君等学习琵琶，20年代初即有琵琶"国手"之美誉。1927年11月受聘国立音乐院国乐讲师兼国乐队教练。作有《哀水灾》（1931）、《秋官怨》（1931）、《长恨曲》（1931）等琵琶作品。1944年辞归故里。

[75]朱英：《对于整理国乐之零碎商榷》，《乐艺》1930年第1卷第3号第33—34页。
[76]沈知白：《二十二年的音乐》（1934），姜椿芳、赵佳梓主编《沈知白音乐论文集》第22页，上海音乐出版社1994年出版。

今日欲为中国制乐，似不必全用西谱。若能参酌吾国雅、剧、俚三者而调和取裁之，以成祖国一种固有之乐声，亦快事也。将来所用诸乐，用西谱者十而六七，用国谱者十而三四，夫亦不交病焉矣。但语此者，非于中西诸乐神而明之不能。[77]

由此观之，梁启超并不赞成"全用西谱"，从而与"全盘西化"论者划清了界限；主张参酌我国雅乐、戏曲、民间俗乐"调和取裁"，又与只重雅乐、鄙弃俗乐的"国粹主义"者和"复古"思潮划清了界限。并设想，在未来之我国音乐格局中，中西成分各呈六七与三四之比；而欲达此目标，则非要对中西音乐有精深研究和豁达胸怀不可。

梁启超的这一思想，较为经典地概括了"五四"前后"以西方音乐为主、改造中国传统音乐、发展中国新音乐"的主张。

1936年，即《饮冰室诗话》出版36年之后，梁启超在其《中国近三百年学术史》一书中又提出创造中国新音乐当以何种音乐为基础的问题。他说：

改造音乐必须输进欧乐以为师资，吾侪固绝对承认，虽然，尤当统筹全局，先自立一基础，然后对于外来品为有计划的选择容纳。而所谓基础者，不能不求诸在我，非挟有排外之成见也。[78]

这就表明，梁启超历经时世移易、亲历中国新音乐的演进历程及其创作成果之后，毅然决然地将其发展中国新音乐的主

图片36：伏案写作之梁启超

张由"西乐为主、改造中乐"改变为"中乐为基础，西乐为师资"了。这一改变具有重大的理论与实践意义。而促使梁启超做出如此改变的，则是他终于看到了音乐艺术是国民性的表现，其中有极为深刻的民族认同心理存焉：

音乐为国民性之表现，而国民性各各不同，非可强此就彼。今试取某国音乐全部移植于我国，且勿论其宜不宜，而当先问其受不受；不受，则虽有良计划，费大苦心，终于失败而已。譬之撷邻圃之秾葩，缀我园之老干，终极绚烂，越宿而萎矣。何也？无内发的生命，虽美非吾有也。[79]

而欲创造植根于民族审美心理的中国新音乐，照搬不行，移植亦不行，若一味"强此而就彼"，必因其"无内发的生命"而被广大国民所不受；一句"虽美非吾有也"，却也道出了以中国固有音乐为基础、以西方音乐为师资才能真正创造出为中国人民所喜闻乐听的中国新音乐的深层奥秘。

曾经断言"中国之物，无物可改良也，非大破坏不可，非大破坏而先大创

亦不可"[80]的曾志忞，在同年（1904）发表的《音乐教育论》一文中，才真正道出了他的"大破坏"与"大创造"、"输入文明"与"制造文明"的关系：

际此新旧交代时期，患不能输入文明，而尤患输入而不能用……输入文明，而不制造文明，此文明仍非我家物。[81]

在这里，曾志忞提出了一个卓越的思想："输入文明"的目的全在"制造文明"，而"制造文明"的必由之路是"输入文明"。在曾志忞看来，唯有大破坏之后的大创造，才能使将来之中国音乐成为真正的"我家物"（此言与梁启超之"虽美非吾有也"词异而义同），才能实现与欧美音乐"齐驱"、"竞技"之梦想：

吾国将来音乐，岂不欲与欧美齐驱，吾国将来音乐家，岂不愿与欧美人竞技，然欲达此目的，则今日之下手，宜慎宜坚也。[82]

联系到当时学堂乐歌编创实践，曾志忞已经发现"以洋曲填国歌"的确存在诸多"背离不合"之处，但值此过渡时代，乃"不得以借材以用之"[83]；这种"借材以用"的办法，与他称之为"移花接木"庶几近之，而所谓"修补枝叶"，更非良

[77]梁启超：《饮冰室诗话》（1900），《饮冰室合集》第5卷，第51页，中华书局1989年出版。

[78]梁启超：《中国近三百年学术史》（1936）第363页，中国书店1985年出版。

[79]梁启超：《中国近三百年学术史》（1936）第363页，中国书店1985年出版。

[80]曾志忞：《乐典教科书·自序》，1904年石印本。

[81]曾志忞：《音乐教育论》，张静蔚编《中国近代音乐史料汇编（1840—1919）》第195、200页，人民音乐出版社1998年出版。

[82]曾志忞：《音乐教育论》，张静蔚编《中国近代音乐史料汇编（1840—1919）》第205页，人民音乐出版社1998年出版。

[83]曾志忞：《音乐教育论》，张静蔚编《中国近代音乐史料汇编（1840—1919）》第206页，人民音乐出版社1998年出版。

策；他所向往、所力倡的中国音乐改良之法，乃是一种根本性的改良：

予之所谓改良者乃根本上之改良，非移花接木、修枝补叶之改良也。[84]

按照曾志忞的设想，他所说的"根本改良"有四：其一是"有西乐经验、知乐理、能作曲者"，其二是"能著雅俗共赏、音短意长之词句者"，其三是"已经社会承认、出色当行之乐匠"，其四是"有社会学知识、知社会心理者"。[85]此番主张虽是针对"歌剧（居按：指中国民间戏曲）改良"而发，但也在一定程度上代表了他对我国音乐未来发展的构想：

欲改良中国社会者，盍特造一种20世纪之新中国歌。[86]

以西乐为主、改造中乐、创造新音乐的主张，是20世纪初中国音乐界许多有识之士对发展中国新音乐的共同立场。例如1904年蒋维乔以"竹庄"笔名发表的《论音乐之关系》一文，分析了何以如此主张的根据：

今中国办理学堂，尚在萌芽时代。唱歌一科，多付缺（阙）如。实因古乐之既亡，而俗乐尤万非可用于学校也……且音乐感人之深，关系之大，尤非若他种学科，可权用外国成法也。[87]

在蒋维乔看来，存见的民间俗乐不可用于学校，而古乐实际上早已消亡不可复得，权用外国音乐之成法终非良策，惟"假径"西方之"音调与学器"，制成中国新型音乐，方为"至善之法"：

故我国学堂之设唱歌，必宜斟酌，非可借用英、美等国之歌，亦非可用日本歌也。

近日有志教育之士，乃能假径彼国之音调与学器，而编成祖国之歌，此至善之法也。[88]

所谓"彼国之音调与学器"，实乃西方音乐及其"学"（理论）与"器"（乐器）；所谓"假径"者，借路之谓也。由是观之，早在1904年，学堂乐歌正在方兴未艾之际，蒋维乔就对当时以日本及欧美曲调填以新词的时兴做法表示不满，从而提出"假径"之说，以"编成祖国之歌"为最终目标。这一思想，在当时甚为高调的"西乐为主，改造中乐"声浪中，无疑是富有远见卓识的登高一呼。

2. 复古与袭西并进

1915年《科学》杂志编者为发表赵元任钢琴曲《和平进行曲》而写的"附录"说：

欲救今乐之失，复古袭西当并进。[89]

编者做如是说，显然既反对"全盘西化"和"国粹主义"，亦不赞成"西乐为主"论或"中乐基础"论，他提出的主张是，一方面"复古"，一方面"袭西"，两者同时并举、齐头并进，方是"救今乐之失"的一帖良药；而依然存活于当时的浩如烟海的民间俗乐，则根本未入这位编者的法眼。

1919年，孙时在《音乐与教育》一文中说：

现时学校里重要的音乐，当注重修养的。一方面提倡中国的古乐，借以保存固有的国粹；一方面旁采西洋的新乐，借以吸收国外之文明，融会贯通，编出适当的谱表，由学校传达于家庭，蔓衍于社会。久之成为一种风气。[90]

孙时这段文字，实际上是复古袭西并进主张的另一种表述。

与纯粹的"全盘西化"思潮和"国粹主义"思潮相比，"复古袭西并进"思潮显然兼顾到中外文化融合、中西音乐并举，从而力避前两者各执一端之弊，因此在当时之中国音乐界得到较普遍的认同；但它的实际可行性却是颇可怀疑的——因为，将鲜活而存活至今的民间俗乐珍宝视为屑末而贱弃之，把中国音乐振兴的希望完全寄托于失传已久、寻觅无着、终难复兴的"古乐"与"袭西"的融会贯通、渐次推进、蔓延社会以蔚成风气之上，其愿望固然十分美好，然不是买椟还珠，即为刻舟求剑，"救今乐之失"的目标亦难以实现。

3. 中西合璧，创造"中国式国民乐派"

[84]曾志忞：《歌剧改良百话》（1914），冯文慈整理，《中央音乐学院学报》1999年第3期。
[85]曾志忞：《歌剧改良百话》（1914），冯文慈整理，《中央音乐学院学报》1999年第3期。
[86]曾志忞：《乐典教科书·自序》，1904年石印本。
[87]竹庄：《论音乐之关系》，张静蔚编《中国近代音乐史料汇编（1840—1919）》第214页，人民音乐出版社1998年版。

[88]竹庄：《论音乐之关系》，张静蔚编《中国近代音乐史料汇编（1840—1919）》第214页，人民音乐出版社1998年出版。
[89]《和平进行曲·附录》，《科学》1915年创刊号。

[90]孙时：《音乐与教育》（1919），张静蔚编《中国近代音乐史料汇编（1840—1919）》第298页，人民音乐出版社1998年出版。

在"兼收并蓄"思潮中，真正有远见、可操作的主张，是中西合璧、创造"中国式国民乐派"的理论。

1911年出版之《乐辨》一书的作者万绳武，从更宏观的视角上提出了"中西音乐同源"之说，认为"古今中外治乐之道，异流而同源"，因此要创造中国新乐，"又何择于中西，更无论于今古"[91]，从而将创造中国新音乐的未来，寄希望于古今中外的有机融合之上。

1916年，远在德国留学的萧友梅，对祖国音乐艺术的未来发展满怀信心：

中国人民是非常富于音乐性的……将来有一天会给中国引进统一的记谱法与和声，那在旋律上那么丰富的中国音乐将会迎来一个发展的新时代，在保留中国情思的前提之下获得古乐的新生，这种音乐在中国人民中间已经成为一笔财产而且要永远成为一笔财产。[92]

萧友梅所说的"古乐"，实际上是"中国音乐"的同义语，且以"旋律上那么丰富"热情赞之，可谓深谙中国传统音

图片37：北京大学时期的萧友梅

乐独特审美规律之说；他认为，中国音乐欲"迎来一个发展的新时代"，其条件有三：其一，以中国既有音乐为基础；其二，以保留中国情思为前提；其三，以引进西方记谱法与和声为方法。

无独有偶，1924年，王光祈在其出版的《欧洲音乐进化论》一书中，在表达他对中国音乐未来发展道路的战略思考时，亦提出相似主张：

著书人的最终目的，是希望中国将来产生一种可以代表"中华民族性"的国乐……现在先整理吾国古代音乐，一面辛勤采集民间流行谣乐，然后再利用西洋音乐科学的方法把它制成一种国乐。这种音乐的责任，就在将中华民族的根本精神表现出来，使一般民众听了无不手舞足蹈，立志向上。[93]

他满怀深情憧憬的代表中华民族性的"国乐"，乃是"中国民族音乐"的代名词。其创造途径亦有三：其一是"整理吾国古代音乐"，其二是"采集民间流行谣乐"，其三是以"西洋音乐科学的方法把它制成"。

萧友梅、王光祈的上述思想，与"复古袭西并进"论者的最大不同，是在重视古乐整理的同时，将民间俗乐作为创造中国新国乐的三大基本要素之一，并在其战略设计中占据显要地位；与"西乐为主，改造中乐"论者的最大不同，是将创造中国新国乐的根本立足点置于包括古乐与俗乐在内中国所有既有音乐的根基之上，

"中学为体、西学为用"的理论立场鲜明可感。

1923年，时任《音乐界》主编的傅彦长[94]，将"全盘西化"和"国粹主义"两种论调俱斥为"荒谬的迷信"，主张必先破之，而后方有中国音乐的出人头地；且在大力肯定我国民间俗乐之真正价值的同时，第一次鲜明地亮出"中国式国民乐派"的旗帜：

这一种荒谬的迷信不打破，被压制的中国音乐永远不能够出人头地；中国音乐范围里面的小调、大鼓书、京剧、昆曲、东乡调等永远不能够估定它们的真正价值……就是中国式国民乐派永远不会产生出来！[95]

萧友梅留德学成返国之后，结合我国新音乐运动实践撰写了大量音乐文论，主张"融合古今中外之特长"，"以表现泱泱大国之风"。他认为，民族性是"音乐的骨干"，中国音乐家借鉴欧洲音乐之最终目的在于改良旧乐，创造中华民族的新乐，而"并不是要我们同胞做巴哈、莫扎特、贝多芬的干儿"[96]；与此同时，萧友梅在题为《关于我国新音乐运动》的著名论文中，主张参照俄罗斯经验，在西乐与国乐的融合中创造"国民乐派"：

我以为我国作曲家不愿意投降于

[91]万绳武：《乐辨》（1911），张静蔚编《中国近代音乐史料汇编（1840—1919）》第233—235页，人民音乐出版社1998年出版。
[92]萧友梅：《中国古代乐器考》（1916），廖辅叔译，陈聆群、齐毓怡、戴鹏海编《萧友梅音乐文集》第8页，上海音乐出版社1990年出版。

[93]王光祈：《欧洲音乐进化论》（1924），冯文慈、俞玉滋选注《王光祈音乐论著选集》（上册）第38页，人民音乐出版社1993年出版。

[94]傅彦长（1891—？），湖南宁乡人。早年毕业于上海南洋公学，曾为北京大学音乐研究会会员，任长白山乐组组长。20世纪20年代曾在私立上海专科师范学校教乐理，亦担任上海音乐学校《音乐界》杂志主编。著有《音乐文集》（1929）、《音乐常识问答》（1930）及大量文学作品。
[95]傅彦长：《对于国乐的一点私见》，《音乐界》1923年第1期第24页。
[96]萧友梅：《音乐家的新生活》（1934），陈聆群、齐毓怡、戴鹏海编《萧友梅音乐文集》第381页，上海音乐出版社1990年出版。

图片38：萧友梅

图片39：刘天华

西乐时，必须创造出一种新作风，足以代表中华民族的特色而与其他各民族音乐有分别时，方可成为一个"国民乐派"……如有意改造旧乐或创作一个国民乐派时，就不能把旧乐完全放弃。[97]

刘天华的音乐主张，与萧友梅、王光祈、傅彦长诸人的思路异曲同工：

必须一方面采取本国固有的精髓，一方面容纳外来的潮流，从东西方的调和和合作之中，打出一条新路来。[98]

这条"新路"，在刘天华，便是他的"国乐改进"之路；在20世纪中国音乐，便是"国民乐派"之路——两者都必须走"东西方的调和和合作"之路方有出路。

萧友梅的坚定支持者和合作者黄自，在严厉批评"全盘西化"和"国粹主义"思潮俱是"自杀政策"的同时，一方面热情肯定我国旧乐和民谣"是我们民族性的表现"，另一方面指出异质文化之间的流通和交融对于一国文化发展的推动力，他

认为：

我想我们中国将来的民族音乐，自然而然也会走上这条路。把西洋音乐整盘的（地）搬过来与墨守旧法都是自杀政策。……我们现在所要的是学西洋好的音乐的方法，而利用这方法来研究和整理我国的旧乐与民谣，那么我们就不难产生民族化的新音乐了。[99]

黄自所谓"民族化的新音乐"，也就是萧友梅等人所说的"中国式国民乐派"；只需以西洋音乐的方法对我国旧乐和民谣加以研究和整理，这种"新音乐"也就"不难产生"。

四、"拿来主义"：中国音乐家清醒而自觉的历史抉择

在19世纪末20世纪初的当口，在西方音乐的强势东进、中国音乐日渐式微之际，一切有爱国心和责任心的中国音乐家，都在苦苦思索、孜孜求索中国音乐

的复兴之路。"全盘西化"思潮、"国粹主义"思潮、"兼收并蓄"思潮之三说争鸣、论家蜂起、彼此诘难，无不反映出中国音乐家这种救亡图存的拳拳之心。

但是，音乐界的"全盘西化"思潮及其代表人物看到了西方资本主义列强自工业革命以来政治民主、经济发达、军事强盛、雄傲世界的王霸之气，看到了西方音乐自文艺复兴以来兴旺发达、大师云集、佳作迭出的繁荣气象，企图"远法欧西，近采日本"，全盘引进西方音乐的理论与技术来取代被视为全面落后于西方的中国音乐，以启民智、振国魂。但他们却没有看到包括音乐在内的文化之根基在于民族性，因此不能也无法直接植入，更没有看到我国博大精深、源远流长的旧乐和生机勃勃、无限丰富的民间俗乐是一笔极宝贵的文化遗产，正待有识之士加以传承与发展。这种一切以洋为高、惟洋乐之马首是瞻、鄙薄本国本族音乐文化的主张，其深层乃是一种民族文化虚无主义，它之所以被当时和此后的中国新音乐实践所抛弃，实乃势所必至、理所当然。

音乐界的"国粹主义"思潮及其代表人物看到了传统音乐文化在西乐和新乐的巨大冲击下岌岌可危的颓势，企图挽狂澜于既倒，保护它，抢救它，复兴它，使源远流长的中华音乐传统得以继续存活并发扬光大，这是有积极意义的见解；但他们却没有看到时代发展和音乐发展的必然趋势，没有看到中国传统音乐远远落后于时代、落后于民众心理的事实，没有看到在时代变革的大洪流中音乐变革的重要性和必然性，在弃绝民间俗乐的同时又拒绝学习西乐，而将中国音乐振兴的希望完全寄托于"复兴雅乐"之上，企图以不变之音

[97]萧友梅：《关于我国新音乐运动》，陈聆群、齐毓怡、戴鹏海编《萧友梅音乐文集》第466页，上海音乐出版社1990年出版。
[98]刘天华：《国乐改进社缘起》，《新乐潮》1927年6月第1卷第1期。

[99]黄自：《怎样才可产生吾国民族音乐》（1934），上海音乐学院《黄自遗作集》编辑小组编《黄自遗作集》（文论分册）第56页，安徽文艺出版社1997年出版。

乐应万变之时代，实乃迂阔不智之论，它之所以被当时和此后的中国新音乐实践所抛弃，亦属势所必至、理所当然。

有趣的是，"全盘西化"思潮与"国粹主义"思潮在根本的理论立场上处于极端对立的两极，但其赖以思考和论述问题的思想方法却有着惊人的一致性，即用一种"非此即彼"的简单思维模式来解决复杂的中西关系以及中国音乐的未来走向问题，否认中西音乐在彼此交流与碰撞中有相互嫁接与交融以萌生新质的可能性，当然更不可能得出符合历史发展潮流和中国音乐实际情况的科学结论。

大概有感于此，万绳武早在1911年出版的《乐辨》一书中就曾一针见血地指出：

> 非舍己以从人，即食古而不化。[100]

"舍己以从人"，全盘西化也；"食古而不化"，国粹主义也。20世纪之中国音乐若踏上这条"非此即彼"之路，则振兴无望矣。

以梁启超、蔡元培、曾志忞、萧友梅、王光祈、刘天华、黄自为代表的一批先进知识分子和学贯中西、博通古今的新型音乐家，认清世界大势和时代潮流的不可阻遏，非但从理论上阐发了人类音乐艺术的共同规律和中西音乐各自的特点，指明了人类不同文明交往的必然性、中西音乐彼此交融的必要性和可行性，鲜明地提出了"学习西乐，改造旧乐，创造新乐"的口号，并且通过他们的音乐创作实践，

[100]万绳武：《乐辨》（1911），张静蔚编《中国近代音乐史料汇编（1840—1919）》第235页，人民音乐出版社1998年出版。

将"中西合璧、兼收并蓄"理论化为一大批既流淌着中华民族文化血脉又融入西方音乐某些有用成分、新颖而富有朝气的音乐作品，使"中国式国民乐派"理想开始逐渐化为活生生的新音乐现实。

事实胜于雄辩。从"学堂乐歌"开始到20世纪20—30年代萧友梅、赵元任、刘天华、黎锦晖和青主等人的新音乐作品的成批涌现以及它们被中国人民由衷接受并深深喜爱这铁一般的事实，便充分证明了：20世纪中国音乐之所以在三说争鸣中历史地选择了"兼收并蓄，中西合璧"之路，绝非偶然，而是中国音乐家清醒而自觉的历史抉择。

诚如鲁迅1934年在《拿来主义》[101]一文中所说：

> 运用脑髓，放出眼光，自己来拿！……首先要这人沉着，勇猛，有辨别，不自私。没有拿来的，人不能自成为新人，没有拿来的，文艺不能自成为新文艺。

20世纪中国音乐的发展之路，正是这样一批"沉着，勇猛，有辨别，不自私"的音乐家"放出眼光"看清世界大势，辨别中西优长，"运用脑髓"深刻思考中国音乐的未来出路并在中西文化的强烈碰撞和阵痛中得出"中西合璧，兼收并蓄"的科学主张，以"拿来主义"的大无畏精神和宽广胸怀，无论古今，不分中外，在人类创造的一切优秀音乐文化中取精用弘、"自己来拿"，为我所用，从而使中国音乐在20世纪初实现了由旧乐向新乐、由传统向现代的战略转型。

[101]鲁迅：《拿来主义》（写于1934年6月4日），《中华时报》副刊《动向》1934年6月7日。

图片40：鲁 迅

"新音乐"的概念是由乐歌作家曾志忞在他的《乐典教科书》自序中率先提出来的，但他未能对此以及在中国发展新音乐的思想作进一步的阐发，只是为当时的学堂乐歌提出了一个审美理想和崇高目标。学堂乐歌后来的发展以及沈心工、李叔同稍晚时候的乐歌创作实绩表明，曾志忞提出的关于创造"新音乐"的目标，在五四新文化运动前夕，已经不是乌托邦式的幻想，而是声声入耳、步步逼近的足音，是一部伟大交响乐的前奏。学堂乐歌"为中国造一新音乐"的终极目标，后来又成了"新音乐运动"的起点。

总之，自1840年鸦片战争以来，西方艺术音乐及其理论和技术大量涌入中国，与中国经历数千年的传统音乐发生了前所未有的大撞击和大裂变。中西、古今之间多种文化观念的大对抗和大辩论，使20世纪初的中国乐坛陷于空前深刻而剧烈的阵痛之中。但这种因大撞击、大裂变和大对抗所必然产生的历史阵痛，也为中国音乐在20世纪的总体性转型与重构提供了历史机遇。

处在20世纪初的中国音乐家，比起他们的先辈和父辈来，实在是幸运的一代。因为他们所处的历史文化环境使他们的理论与实践突破了单一背景的局限，可以在

中国传统音乐和欧洲艺术音乐这双重参照系中进行思考与抉择；文化视野的全方位投射和艺术心灵多向性开放，铸就了他们自信、自强的文化性格，从而冲决了狭隘保守、自恃轻狂或数典忘祖、自轻自贱的病态心理，得以怀着潇洒超逸的创造激情，怀着强烈的时代使命感和民族自尊，为创造中国新音乐，向中西音乐文化的历史宝库毫无顾忌地寻取一切有用的东西。事实上，中国新音乐运动正是在不断克服"盲目崇洋"、"全盘西化"和保守落后的封建主义和国粹主义这两种民族文化心态劣根性的基础上，才蓬勃发展起来的。

从更宏观的角度看，中国的新音乐运动是五四新文化运动的最光辉的篇章之一。19世纪下半叶至20世纪初五六十年的激烈社会动荡，深刻的政治、经济和文化变革，中西文化的碰撞和联姻，使五四新文化运动的发生成为一种历史必然。处在那样的时代背景下，当日不甘于今日今国音乐落后的现实，梦想使将来之中国音乐能与发达的欧洲音乐并驾齐驱的萧友梅、王光祈、赵元任、刘天华等人提出"中国式国民乐派"的宏伟理想，并在自己的理论和创作、教育实践中孜孜不倦地奋斗了一生，全力推进其发展，实在是顺乎历史、合乎人心的大智大勇之举，也是符合音乐艺术的发展规律及其当代趋势之必然而自觉的抉择。

以创造"中国式国民乐派"为旗帜的新音乐运动，从其发生的历史文化背景、文化源流和美学构成说，是中国音乐在20世纪的战略性转型和历史性重构的最初硕果。虽然这一伟大而壮丽的转型和重构任务贯穿于整个20世纪，而且它的最初尝试不免带有若干幼弱和稚嫩的特点，但是它毕竟创造了一种既不同于西方专业音乐，又不同于中国传统音乐，而只属于20世纪的具有强烈时代气息和浓郁民族特色的中国新音乐。这呱呱坠地的混血儿的第一声啼哭，像一首充满生命意识的诗，美妙动人；又像一阵战鼓晨钟，催人奋进。

在伟大的五四新文化运动之前，学堂乐歌热潮已经奏响了新音乐运动的序曲。五四运动爆发后，随着马克思主义在中国的传播和主张民主、科学的新文化运动的狂飙突进，中国新音乐运动遂成为中国乐坛上的主潮并在华夏大地上奔流。

第三节

学堂乐歌：新音乐运动的序曲

洋务运动失败之后，改良派领袖康有为、梁启超等人极力鼓吹变法维新。在文化教育体制上，他们力主"远法德国，近采日本，以定学制"，在学校中开设"歌乐"课程。戊戌变法失败，梁启超更加强调新式教育对思想启蒙和改造国民性的巨大作用，对开办新式学堂的提倡不遗余力，并痛切指出："亡而存之，废而举之，愚而智之，弱而强之，条理万端，皆归本于学校。"[102]他认为存亡举废、智愚强弱之道，一切均取决于此。他们的主张引起中国社会的广泛响应，新式学堂亦在民间悄然兴起。

迫于国势颓危、民意沸腾，当时的清

<hr />

[102]梁启超：《变法通议》（1896），《饮冰室合集》第1卷第19页，中华书局1989年北京出版。

政府分别于1902年、1903年颁布《钦定学堂章程》及《奏定学堂章程》，及至1905年废除科举、1907年颁布《女子小学堂章程》，新式学堂及音乐教育始获官方认可，但其步履蹒跚之态，状若老妪登山。

新式学堂及音乐教育的真正动力，来自民间，来自日益高涨的革命潮流。

世纪之交前后，大批新型知识分子出国专攻西洋音乐，或在国外，或学成归来，纷纷以日本和欧洲所广泛流行之曲调填写反映新思想的歌词，编成新歌，并创办音乐杂志，发表新歌作品，宣传新乐主张，在国内外广泛刊行。此时，采用日本

图片41：李叔同1906年在日本创刊的第一期《音乐小杂志》

和欧洲教育体制的新式学堂在国内纷纷建立，而"乐歌"或"唱歌"一课又是各校普遍开设的课程之一。

于是，各校采用以西乐填新词的歌本为教材渐成风气，遂使这些新型歌曲（时称"乐歌"）得以首先在中小学生中，继而在广大国民中广泛传唱。至1905年前

后，这种在新型学校中教唱新型歌曲的现象极为普遍，一时成为社会文化生活中的时尚。而孙中山领导的资产阶级民主革命运动的狂飙突进，对新式教育之迅猛发展产生了巨大的推动作用，"乐歌"乃于清末民初之华夏大地上日渐其盛。这一音乐文化现象，遂被后世音乐史家称为"学堂乐歌"。

一、学堂乐歌的美学原则与形态演变

"学堂乐歌"在其酝酿与发端之初，一批有识之士便对它的内容与形式等一系列美学问题抱有相当清醒的理论自觉，且从当时我国国情与特定的时代需要出发，对其音乐形态也做了极具针对性和可行性的设定；随着时代的发展和新式学堂的日益普及，乐歌自身的形态亦逐渐发生变化，编创实践中的选曲填词方式已很难满足客观形势需要，而乐歌作家们创造意识的觉醒也催发了自主创作方式的诞生。

1. "学堂乐歌"的目的论、功能论

"学堂乐歌"的倡导者和创制者们，对这种新型歌曲体裁存在之目的、承载之功能诸范畴，皆有系统而全面的论说；而概括其主旨，往大处说，用于改造国民性，唤起民众的国家意识，以实现救亡图存、民族振兴之大目标；往小处说，从基础教育和娃娃抓起，实践蔡元培"以美育代宗教"理想，通过新型音乐教育传播新思想、陶冶新人格、培育新一代。

改良派领袖梁启超在致康有为的一封信中，曾对中国数千年腐败及其根源"奴隶性"之积弊发出过措辞痛切的批评：

> 中国数千年之腐败，其祸极于今日，推其大原，皆必自奴隶性来。不除此性，中国万不能立于世界万国之间。[103]

而一些有识之士认为，医治这种"奴隶根性"顽症的一帖良药，正是学堂乐歌：

> 盖乐歌能作呢喃婉转之音，和蔼其性，温良其情，感化其顽梗于无形之中……盖乐歌能发慷慨雄壮之声，促其勇心，动其侠气，感化其颓唐于不知不觉之间。[104]

而匪石在他的《中国音乐改良说》中也说：

> 西乐之为用也，常能鼓吹国民进取之思想，而又造国民合同一致之志意。[105]

今天看来，这种对学堂乐歌之目的论、功能论的认识和阐发，这种将如此重大历史使命赋予学堂乐歌的观点，虽确系其生命不堪承受之重，但在当时，却为忧国忧民之志士仁人所广泛认同，成为清末民初时期中国社会一种占据主流地位的普遍意识。况且，前有"移风易俗莫善于乐"的谆谆古训，后有近世西方列强以音乐鼓舞斗志、凝聚民气之成功范例，因此，他们如此倚重学堂乐歌，赋予它以诸多庄严宏大的功能和使命。从理论上说，属言之有据的见解；从实践上说，也是一个行之有效的办法。

[103]宋志明：《〈新民说〉编序》第9页，辽宁人民出版社1994年出版。
[104]守吾：《余之乐歌观》（1913），张静蔚编《中国近代音乐史料汇编（1840—1919）》第247页，人民音乐出版社1998年出版。
[105]匪石：《中国音乐改良说》，《浙江潮》1903年第6期。

2. "学堂乐歌"的内容范畴

在清政府腐败无能摇摇欲坠、中华民族面临国破家亡、民主革命风起云涌的整体形势之下，由目的论和功能论所决定，早期学堂乐歌作品的内容，大都受西方资产阶级民主思想影响，鼓吹民主精神和科学思想，反对清朝的腐朽统治和帝国主义的侵略，要求国家富强和民族独立，宣传实现资产阶级共和体制的理想，在总体上反映了人民群众反帝反封建的历史愿望。这类作品最为著名的有《中国男儿》、《何日醒》、《十八省地理历史歌》等。

试看石更作词之《中国男儿》（据钱仁康教授考证，其曲调取自日本作曲家小山作之助作曲的《宿舍院中的旧吊桶》）：

（谱例1）

这首著名词作，以"中国男儿，要将只手撑天空"为核心意象贯穿全篇，首先放开思绪纵论古今，壮丽山河尽收眼底，字里行间洋溢着一派民族自尊和大国豪情；继之以"慷慨从戎"、"决胜疆场"、"碎首黄尘"、"燕然勒功"相激励，意在鼓舞中国男儿"一夫振臂万夫雄"之豪迈气概，进而唤醒沉睡千年的东方雄狮，自觉承担起救亡图存的历史责任，为中华民族的振兴建功立业。其词义沉雄慷慨，音节壮阔铿锵，词曲水乳交融，使得这首作品当之无愧地成为当时乐歌创作的精品，令无数热血男儿闻之投笔从戎、血染沙场。

值得注意的是，《宿舍院中的旧吊桶》原是一首幽默歌曲，经石更填入壮怀激烈的新词（一度创作）之后，歌唱者必在二度创作为其豪情所感，遂将自身心中

（谱例1）

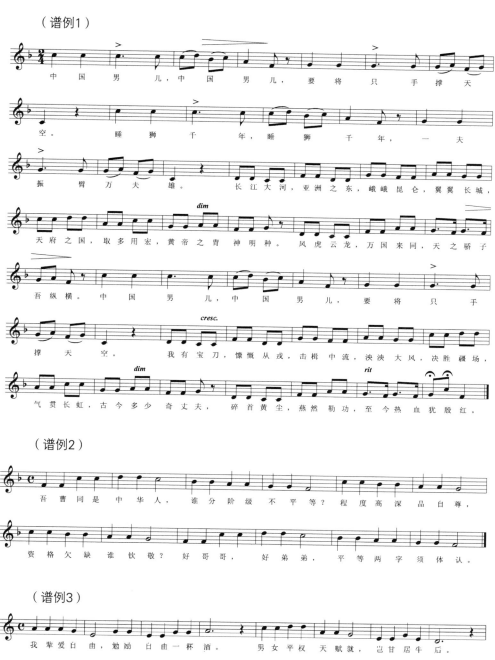

（谱例2）

（谱例3）

（谱例1）

《辟占验》、《勉女权》等，以宣传科学知识、反对封建迷信、倡导妇女解放为己任。

秋瑾作词之《勉女权》，便是这方面的代表：

（谱例3）

词作者是当时我国妇女运动的著名领袖，她之所以用乐歌做媒介，宣传其平等思想和女权主张，旨在通过这首词义浅近、音调素朴、一字一音、易唱易学的作品，在心口传唱中唤起广大妇女的自觉意识。

也有一些乐歌作品（如《勉学》、《运动会》、《地球》），勉励青少年奋发学习，培养高尚的道德情操，并向他们传授科学文化知识，以完成塑造新民之目标。

总之，就学堂乐歌内容范畴及其整体倾向看，均以传播新思想和新文化为其特色。

当然，在乐歌中，也有少数作品在内容上宣传大汉族主义，含有某些忠君、尊孔等封建思想余毒，这在一定程度上反映了早期乐歌运动在思想倾向上的复杂性和多面性。

被激扬迸发的男儿血性、爱国热忱全力倾注于作品之中，从而将《中国男儿》变成一首雄姿英发的进行曲。这种因一、二度创作的介入而化幽默为雄壮、化调笑为庄严乃至化腐朽为神奇的例子，在当时学堂乐歌的创作和演唱实践中绝非仅见。

再看倪觉民作词之《平等》：

（谱例2）

这首歌的音调为我国不少群众耳熟能详，但其首次传入我国，当归功于这首乐歌。据钱仁康教授考证，该歌调原是流行于欧美的一首儿童歌曲，然一经倪觉民配以宣传平等思想的歌词，腔词相协，稚气尽脱，隐隐有一种慷慨沉郁情绪运化其间。

另外一些乐歌作品，如《格致》、

图片42：秋瑾

3. "学堂乐歌"的创作原则及形态演变

我国民间音乐素有"一曲多用"传统——选取既成曲牌或歌调,以为音乐蓝本,按其格律,另铸新词,协调字腔,发为歌唱,以抒胸臆。远如宋之词、元之曲,近如各地之民间戏曲,皆如是也。这一传统,不仅在"学堂乐歌"草创初期被广泛采用,同时也将它当作自身最主要的创作原则。

问题在于,这种"选旧曲而填新词"之法,有三个重要关节:一曰选,二曰填,三曰协调字腔、适度创编;而其核心关节则是填——根据新创作的歌词,选取与其内容与风格较为切合之既成歌调,再对其字腔关系进行协调,或以字适腔,或以字定腔,若两者皆不合于内容表现,则对之进行适度创编。其目的只有一个:务使朗朗上口,便于歌唱与流传。

首先看选曲。

早期乐歌作品的曲调,除了较少部分采用中国民间歌曲和小调的既有旋律加以填词配歌之外,绝大部分均搬用日本和欧洲的流行曲调,它们的音乐风格大都明朗雄壮,旋律简单朴素,极易上口,篇幅也较为短小,其结构多为简单曲式和分节歌。

此类情况的形成,当然与乐歌作者多为留洋归来的新知识分子或各校聘请的音乐教师多为日本人有关,但从音乐形态自身的特点看,在国难当头之际、民族危亡之秋,以中国现存的"中和"之乐或悲凉哀怨之乐,难以起到振民气、挽颓风的作用,即使传统音乐中被称为"大声镗鞳"、"铜板铁琶"式的阳刚风格,也大抵脱不开"悲"、"愤"二字。杨荫浏为岳飞词谱写的《满江红》曲,应是中国音乐中阳刚风格的佼佼者了;然听其音乐,其节奏十分舒缓,用五声音阶写成的曲调过于悠长宽广,用以表现岳飞仰天长啸、壮怀激烈的情愫倒还相宜,但想以此来揭示20世纪初的时代精神和民族心态,用以表达中国人民救国图存的共同呼声,未始没有曲不达意之憾。境外传入的进行曲和群众歌曲,却具有中国传统音乐所缺乏的气质——音调激越嘹亮,节奏铿锵鲜明,风格雄壮昂扬,气概一往无前,而且特别适宜于群体歌唱。这些音乐特点,恰为20世纪初中国人民的斗争现实所迫切需要。

凡此种种都足以说明,当时的乐歌作者之所以更多地选择日本及欧美既成曲调进行填词创作,实乃势所必至。

当然,在选曲实践中,学堂乐歌也经历了先注重东洋后转向西洋的过程。对此,早年曾以日本曲调作乐歌《十八省地理历史》的沈心工揭示了其中缘由:

> 余初学作歌时,多选日本曲,近年则厌之,而多选西洋曲。以日本曲之音节,一推一扳虽然动听,终不脱小家气派。若西洋曲之音节,则混融浏亮者多,甚或挺接硬转,别有一种高尚之风度也。[106]

这番话表明,随着学堂乐歌的渐趋成熟,当时乐歌作家们已对日本歌调"动听"和"小家气派"渐感厌倦,转而认为西洋音乐的"混融浏亮"、"挺接硬转"、"高尚风度"更能起到鼓舞人心、塑造新民的作用;而其深层美学追求,则是对雄浑豪放音乐风格的崇尚。

其次看填词。

如果说选曲之难,与乐歌编创者的音乐视野和修养有关,因而有一定的创造因素在内的话,那么,合适的歌调或曲目一俟选定,据之填写新词,方进入一个更具创造意味的音乐文学的创作实践之中;而中国音乐家在中前期学堂乐歌编创的主要艺术贡献,亦多体现于歌词创作领域。

对于学堂乐歌歌词创作的美学追求和基本原则,曾志忞曾做过如下精辟概括:

> 以最浅之文字,存以深意,发为文章。与其文也宁俗,与其曲也宁直,与其填砌也宁自然,与其高古也宁流利。辞欲严而义欲正,气欲旺而神欲流,语欲短而心欲长,品欲高而行欲洁。[107]

也就是说,学堂乐歌的歌词创作,以深入浅出为基本原则。在这个总的前提下,对创作实践中客观存在的四对关系进行有针对性的选择——在文与俗的关系上,弃文而就俗;在曲与直的关系上,弃曲而就直;在填砌与自然的关系上,弃填砌而就自然;在高古与流利的关系上,弃高古而就流利。非如此便不能达到"辞严义正"、"气旺神流"、"语短心长"、"品高行洁"之至美境界。

其中,"俗"、"直"、"自然"、"流利"这四大美学范畴,便成为学堂乐歌歌词创作的基本美学品格,并被当时乐歌编创者所普遍认同。

试看杨度创作之《黄河》:

> 黄河,黄河,出自昆仑山/远从蒙古地,流入长城关/古来圣贤,生

[106]沈心工:《〈重编学校唱歌集〉编辑大意》,1912年10月出版。

[107]曾志忞:《告诗人——〈教育唱歌集〉序》,1904年出版。

此河干／独立堤上，心思旷然／长城外，河套边，黄沙白草无人烟／思得十万兵，长驱西北边／饮酒乌梁海／策马乌拉山／誓不战胜终不还／君作铙吹，观我凯旋

作者以作品抒情主人公的身份，独立于黄河之堤，发思古之幽情于前，引现实之忧患于后，进而驰骋思绪、豪气满怀——恨不率雄兵十万，长驱于西北边

图片43：杨度

陲，力战而克强敌，凯歌唱醉中原！个中血性男儿之英雄气概、爱国志士之丈夫豪情，跃然纸上；在写景抒情之中托古论今，于想象纵横之处沙场奔突，令人神往。

从格律上看，这首歌词颇与我国古典诗词长短句中的"长调"[108]相近——篇幅长大，讲平仄，有对仗，节奏张弛交错，音律抑扬协和；但在具体的格律处理上则较为随意——句式之长短不受任何词牌约束，对仗与平仄亦与古代格律多有不合，以求得思想内容表达之最大自由。更重要的是，其词意浅近易解，辞章文白相间，文学性、音乐性、形式美兼具，风格刚烈，气势磅礴，节奏铿锵，凡读之咏之若

[108]我国古典之长短句，按篇幅大小一般分为小令、中调、长调三种。

不热血沸腾者，非男儿也。

此作不仅在清末民初的乐歌创作中是一等一的佳品，即便与豪放派诗人苏东坡、辛弃疾之经典名篇相比，亦无多少愧色。

需要指出的是，乐歌歌词创作之尚"俗"、尚"直"、尚"自然"、尚"流利"，在更宏观的时代背景中，还与当时中国社会的白话文运动有着极为深刻的联系，甚至可以说，白话文运动正是通过学堂乐歌才得以在新式学堂和少年儿童中推广开来，与胡适、陈独秀、李大钊、鲁迅等思想文化领袖在知识精英界倡导的白话文运动一起，分别从普及和提高两个方面，共同组成了白话文运动的两支主力军；而这种"语言革命"，在总方向上成为"五四"前后我国"新文化运动"的有力一翼。

从这一角度来审视杨度这首《黄河》，其体式、辞章、风格还带有古代长短句的若干痕迹，因此是一种由古文向白话文过渡的中间形态。在当时乐歌创作中，这类文白相间的作品仍有不少，如李叔同之《送别》即是。随着乐歌创作和白话文运动的深入发展，一部分乐歌歌词作者乃渐渐脱去旧体诗词时尚，以白话文写作的作品亦日见其多，其"俗"、"直"、"自然"、"流利"的美学品格便愈益彰显。

沈心工的《竹马》，堪称这方面的代表之作：

小小儿童志气高／要想马上立功劳／两腿夹着一竿竹／洋洋得意跳也跳

语言通俗易懂，文辞平白如话，去酸腐、无堆砌，有如民间童谣般亲切、自然、淳朴而又不失歌词音韵之美。这一特

图片44：沈心工

点，在他的另一首乐歌《体操——兵操》中亦有典型体现。

最后看协调字腔、适度创编。

就一般情形而论，乐歌创作，无论采用"选曲填词"还是"按词选曲"方式，多数情况下均对入选之歌调不做改动；但间或也会出现字腔关系不协、唱来不够顺畅的情况。对之进行字腔关系协调，着力解决汉语歌词与外来曲调之间在语言声调与旋律线条方面可能出现的矛盾，让乐歌的字腔关系熨帖自然，以提高传情达意的准确性，利于群众歌唱和传播，便显得必不可少。而一旦新创之歌词结构与选曲之音乐结构不相适应，且唯有改变音乐结构之一途时，乐歌作家对之进行适度创编也在情理之中。

这方面的典型作品，当可举出经钱仁康先生考证后得到确证的《竹马》和《新从军乐府》为例：

前者是沈心工选取瓦格纳《结婚进行曲》主题填词的，但作者只用其中4个乐句，其余皆做大段删节；后者的曲调来自日本军歌《勇敢的水兵》，但为表现需要，作者除将原曲附点节奏改为较为平稳的四分音符之外，还大胆地将上下两个乐段在结构上相互易位，因此无论在曲意上

还是在风格上都与原曲有较大差异。[109]

千万不要小看了这种适度编创实践，尽管在整体艺术思维和创作原则方面仍未脱出模仿和借用模式，然其中的创造意义却不可低估，因为，它标志着，我国学堂的乐歌创作从选曲填词阶段迈入了自主创作阶段。

辛亥革命前后，学堂乐歌的创作与传播有了新的发展和质的飞跃。这不独是在乐歌内容方面出现大量欢呼共和、歌颂民国、反映革命斗争的作品，而且题材更为多样，歌词语言更为通俗易懂，词与曲的结合更为熨帖自然。更重要的是，尽管选曲填词方式仍在乐歌创作中占有重要地位，但自主创作方式亦渐渐蔚然成风；两种创作方式、两种创作原则，在同时并存了一段时间之后，由我国乐歌作家自创词曲的乐歌作品遂发展为主导潮流。

对于这种自创词曲的乐歌作品，有史家评价说：

当时这些由我国音乐家自作曲调的学堂乐歌（沈心工与李叔同的除外），从音乐上讲，多数比较平板单调，缺乏个性和感染力，表明当时这些歌曲的作者对现代歌曲的创作在艺术上还缺乏必要的修养和足够的经验。因此，当时这些自作曲调的学堂乐歌，并不见得比上述那些优秀的填词的学堂乐歌更受歌者的喜爱。[110]

[109]钱仁康：《学堂乐歌考源》第82—83页，上海音乐出版社2001年5月出版；本书关于乐歌曲调来源的记叙，皆以钱仁康教授考证结论为据，不再另外注。
[110]汪毓和编著：《中国近现代音乐史》（第二次修订版）第40页，人民音乐出版社、华乐出版社2002年北京出版。

这段话对现象的描述十分准确，但其结论却未必具有历史眼光。与那些经久传唱的著名歌调相比，中国多数乐歌作家自创曲调之缺乏个性和艺术感染力，自在情理之中；即便沈心工、李叔同之自创曲调，其音乐个性和感染力也未必就能与那些著名歌调相媲美。而"必要的修养和足够的经验"的提高与丰富，也唯有摆脱模仿和借用模式，在自创实践中不断探索和积累之一途。正如初生婴儿的第一声啼哭虽不是一首好诗但却是美好生命力的自我歌唱一样，我国学堂乐歌的自创曲调，尽管幼弱、平拙、稚嫩，但却是新生的我国专业音乐创作的萌芽，施之以阳光雨露，无需多日，便可成长为参天大树——这便是历史辩证法。史家因此而以当时歌者之喜爱与否判高下，恐非善论。

二、学堂乐歌代表人物及其作品

在长达三四十年的学堂乐歌编创实践和理论阐发中，曾经产生过大量的乐歌作者、著名作品及精彩文论，构成了当时新文化运动的一道绚烂风景。然其中成就最高、影响最大且为史家所公认者，莫过于沈心工、曾志忞、李叔同三人。

1. 沈心工

沈心工（1870—1947），上海人。早年留学日本，1903年归国后，终生从事学校音乐教育，并编创乐歌180余首，先后编入《学校唱歌集》（1904—1907年间出版，共3集）、《重编学校唱歌集》（1912年出版，共6集）、《民国唱歌集》（1913年出版，共4集）及《心工唱歌集》（1936年出版）中。沈心工早年接受资产阶级民主思想，拥护辛亥革命，倾心于民主平等的社会理想，并在其乐歌作品中多有咏唱。

沈心工早期乐歌创作，以词意浅近通俗、词曲结合和谐为特色。

1902年，沈心工编创的乐歌处女作《体操——兵操》问世。作品的曲调取自日本儿童歌曲《手指游戏》，为求得字腔关系的协调，沈心工对旋律做了少许改动：

（谱例4）

歌词的文学语言呈现出极为生动活泼的儿歌化风格，与民间童谣颇为相类，且营造出儿童们做兵操游戏这一特定情境，在充满童真、童趣的词曲演绎中寓教于

（谱例4）

乐，在自幼强健体魄的同时，培养其尚武精神和爱国情操。

此作面世之后，当即受到儿童和音乐教师的强烈喜爱，起先在各地新式学堂，继而在社会各界广泛流传，成为那时传唱最广的乐歌作品。辛亥革命之后，此歌又更名为《男儿第一志气高》，仍是各地学校音乐课之必唱曲目，在少儿教育和开启民智浪潮中继续发挥了巨大作用。

继此作之后，沈心工陆续推出了大量乐歌作品，其选曲重点也由日本转向西

图片45：沈心工登泰山

洋，乐风更见硬朗与豪壮；尤为难得的是，他在选取既成曲调时，不以纯然照搬为满足，常能根据内容要求和歌唱者生理心理特点，经过一再试唱，"随时酌改、故与原曲间有出入"[111]，他的乐歌作品，

（谱例5）

除注重思想内容的昂扬进取及文学语言的通俗易懂之外，音乐上字腔关系协和、唱来朗朗上口亦是其一大特色。因此，若论其作品风行之早，堪称我国学堂乐歌之"春雷第一声"；而其传唱时间之长，社会影响之大，亦是乐歌中之佼佼者。

沈心工是一个创造性思维十分活跃的音乐家，其乐歌编创实践决不会被限制在借用和模仿的阶段中，他的音乐创作才华起先体现在选曲眼光的独到及字腔关系的协调处理上，沿着这条创造性路线继续前行，于是便有了自主作曲的探索与实践，并有4首自作曲调的乐歌作品问世。其中有两首，可谓之精品：其一是《采莲》，旋律清新流畅，曲意颇为独到；其二是为杨度之词作曲的《黄河》一歌，则是其乐歌自主创作阶段的翘楚。

前已分析过，杨度之《黄河》词，情感激越，文辞壮美，风格豪放，故此在当时深受社会各界的喜爱与推崇，亦曾被不同乐歌作家配以不同曲调，产生过多个版本；然自沈心工作曲版本问世之后，因其音乐与歌词堪称双璧之浑然一体，余则无一堪与之媲美，乃在大浪淘沙中渐渐销声匿迹矣；而此曲不仅从此成为《黄河》一词之最佳版本，流传极为广泛，亦作为中国作曲家自主创作乐歌之经典作品而载入史册：

（谱例5）

黄自评论其音乐风格"沉雄慷慨，恰切歌词的精神。国人自制学校歌曲有此气派，实不多见"[112]，而黄炎培称赞沈心工所开创的学校音乐教育和乐歌创作有"蓝筚开山之功"，是一点也不为过的。

2. 曾志忞

曾志忞（1879—1929），亦为上海人，早年留学日本早稻田大学，1903年入东京音乐学校专攻音乐。1908年回国，创办上海贫儿院，自任院长。院内设音乐部，并创办了我国第一支由中国人组成的西洋管弦乐队。辛亥革命后在北京创办中西音乐会，从事京剧改良，且首次在伴奏乐队中引进西洋乐器。此后长期从事音乐教育。在音乐理论和乐歌教材方面笔耕甚勤，编著颇多，其中以《乐典教科书》（1909年）和《教育唱歌集》影响最大。

《乐典教科书》为一本介绍西洋近代音乐基础理论的教材，其中启用的许多译名术语，至今仍在沿用。《教育唱歌集》卷首语关于我国乐歌创作的系统要求和精

[111]沈心工：《学校唱歌集》第二集序，1904年出版。

[112]黄自：《〈心工唱歌集〉序》，沈心工《心工唱歌集》，1936年出版。

辟见解，尤其是关于乐歌歌词创作应力倡"俗"、"直"、"自然"、"流利"的阐发，对当时的乐歌创作实践影响至深至巨，并得到梁启超的高度赞赏，梁启超甚至将其全文抄录于他的《饮冰室诗话》中。

更为重要的是，他在《音乐教育论》和《乐典教科书》自序中，率先提出"新音乐"的概念和在中国发展新音乐的思想，大力鞭挞音乐领域内"泥古"、"自恃"两大恶习，倡言"改革音乐"，向世人发出"为中国造一新音乐"的呼吁，以战略家的远见卓识指出，欲改良中国社会者，"盍特造一种20世纪之新中国歌"。这在当时是前无古人的旷世之论，即使在今天读来也令人心驰神往。尤为难能可贵的是，曾志忞上述"超前性"的预言，不久即被整个中华大地蓬勃兴起的新音乐运动所证实；他提出的理想，激励几代中国音乐家为之辛勤奋斗了整整一个世纪。

曾志忞不仅是一位尤为重要的乐歌理论家和音乐批评家，而且积极投身于早期乐歌的编创实践。1903年出版的《江苏》杂志，发表曾志忞编写的学堂乐歌作品6首：《练兵》、《游春》、《扬子江》、《海战》、《新》、《秋虫》；同年4月，他编辑的《教育唱歌集》出版，其中收录曾志忞编创的乐歌16首。这是当时出版最早的一批乐歌作品。仅此一端，便使他与沈心工等人一起，成为中国最早从事学堂乐歌编写的重要代表人物。只是由于后来他的主要精力和兴趣逐渐转向音乐社会活动领域，其乐歌编创活动未能坚持下来，故其成就与影响力也难与沈心工、李叔同等人比肩。

3. 李叔同

李叔同（1880—1942），浙江平湖人。为人风流倜傥、博学多才，擅长书画篆刻，亦工诗词歌赋。早年对康梁变法颇为景仰，后亦在蔡元培门下受教。对国势颓危下的民族前途常怀切肤之痛，并在其创作的长短句中多有咏唱。1903年沈心工留日归国后，李叔同曾随其学习西洋音乐。后从事艺术及艺术教育活动，开始编选乐歌，出版《国学唱歌集》。1905年东渡日本，次年入东京上野美术专门学校学习西洋绘画，兼攻音乐。曾在东京与曾孝谷等联合发起组织话剧团体"春柳社"，并在《黑奴吁天录》及《茶花女》中饰演女主角，成为我国话

图片46：李叔同扮演之茶花女

剧艺术的创始人之一。

1906年李叔同编辑《音乐小杂志》，介绍西洋音乐，并发表其创编的乐歌3首，虽仅出一期，但却是我国近代最早的音乐刊物。1911年回国，先后在天津及上海等地从事美术、音乐教育，并继续其乐歌创作。1913年编辑出版《白杨》杂志，内有其《音乐序》和《西洋乐器种类概说》一、二章及创作歌曲《春游》等。其间，辗转于津、沪、杭等地，从事报刊文艺编辑和艺术教育，曾培养出丰子恺、刘质平、吴梦非等著名音乐家和美术家。1918年7月，人生经历极为丰富的李叔同

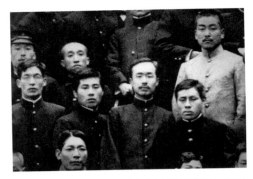

图片47：1911年3月，李叔同（中蓄须者）毕业于东京上野美术专门学校

看破红尘，弃绝世事，皈依佛教，在杭州虎跑寺出家为僧，人称弘一法师。

至出家前，李叔同创编的乐歌作品共50余首，多数作品思想积极，情调含蓄典雅，文词秀丽，形象生动，意境悠远，词曲统一和谐。

李叔同作词之《送别》，系根据美国作曲家奥德维的曲调填词而成：

（谱例6）

李叔同根据原曲的音乐风格和意境，通过自己的歌词创作将整首作品植入长亭送别的规定情境之中，词意与曲意浑然一体，写景与抒情水乳交融，在深情、真挚的咏唱中透出好友间依依惜别时的浓浓情意和淡淡忧伤。作品甫一问世，即大受欢迎，广泛传唱，成为我国乐歌中抒情性作品的经典；至今仍活在人们的口头，留在大众的心头，其艺术生命力之旺盛和流传时间之长，可谓学堂乐歌之最。

三部合唱曲《春游》，由李叔同自己作词作曲，因此是一首典型的原创性作品：

（谱例7）

全曲音乐建立在西方大调式上，6/8节拍将作品沉浸在轻快、摇曳的律动之中，旋律明朗而优美，与歌词所表现的抒

（谱例6）

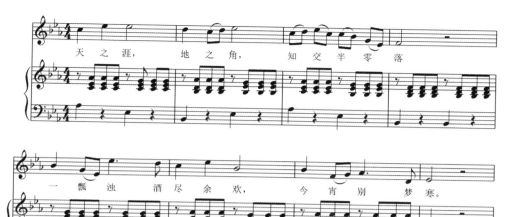

天之涯，地之角，知交半零落

一瓢浊酒尽余欢，今宵别梦寒。

（谱例7）

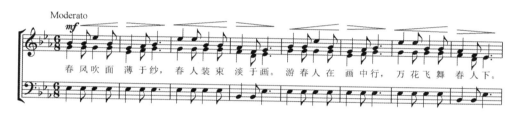

春风吹面薄于纱，春人装束淡于画。游春人在画中行，万花飞舞春人下。

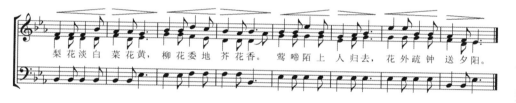

梨花淡白菜花黄，柳花委地芥花香。莺啼陌上人归去，花外疏钟送夕阳。

情、悠然、恬适的春游意境正相契合；合唱采用西方传统和声性织体，和声语言规范，声部进行平稳，整体音响丰满和谐。

在我国早期合唱作品创作中，这首

图片48：李叔同

《春游》，连同李叔同创作的《早秋》、《送别》这两首创作歌曲一起，抒情气质浓郁，格调高雅，颇富音乐趣味，已初具艺术歌曲的特点。

因此，李叔同的乐歌创作，特别是他晚期的合唱曲创作，无论是艺术形式的丰富还是艺术水准的提高或原创因素的增强方面，较之学堂乐歌的早期作品均有新的发展，并使之理所当然地成为中国专业音乐从模仿、借用阶段向自主创造阶段过渡的重要界石之一。

三、学堂乐歌的历史地位

在20世纪中国音乐史上，"学堂乐歌"有其重要的、不可替代的历史地位。

在各国列强"船坚炮利"的武装侵略及"西风东渐"的历史条件之下，在中国社会和中国文化正面临剧烈变革的重大危急关头，废除帝制、建立共和、唤起民众、富国强兵、抵御外侮，进而实现中华民族伟大复兴的神圣使命便历史地落在一切爱国志士的肩头，中国社会和中国文化之由农耕文明向工业文明、由传统文明向现代文明的战略转型，已成为一股不可抗拒的时代潮流。

正是在这个整体形势之下，伴随着思想文化界新文化运动的风起云涌，新式教育、新式学堂和"学堂乐歌"亦在时代召唤下应运而生，并以新文化运动之有力一翼的身份，通过乐歌这个最为通俗易解的音乐体裁，借用外来歌调，填以新创歌词，或发激扬蹈厉之声，或歌新风新德之美，或扬民主共和理想，起先在学堂中，继而在社会上，积极加入新思想、新文化和新教育建构的滚滚洪流之中，为此做出了不可磨灭的巨大贡献。

在"学堂乐歌"的理论阐发和批评活动中，以梁启超、沈心工、曾志忞、李叔同为代表的一干人等以及他们的代表性文献，不仅对学堂乐歌的目的、功能、美学原则、创作方法和批评标准做出了深刻研究和精彩阐述，而且对我国新音乐之未来发展路向也有十分自觉而清醒的勾画与设计；尽管其中亦有某些偏颇之论、片面之言，但就其主导倾向而言，他们提出的美学原则和建设我国新音乐的艺术理想，在国际范围内符合时代潮流，在中国范围内

切合我国实际，从而为我国音乐在此后近百年的健康发展奠定了最初的理论基础。

在"学堂乐歌"的创作实践中，从初始的选曲填词、按词选曲到后来词曲完全自主创作的发展历程表明，一部分乐歌作者已不满足于按曲填词的创作方式，开始尝试按特定的构思自己创作音乐。虽然由乐歌作者自作曲调的作品在整个学堂乐歌中只占少数，而且其中大部分作品仍然带有明显的对西洋音乐的模仿痕迹，但它毕竟标志着中国近代歌曲创作和专业音乐创作的滥觞，标志着我国第一代专业作曲家主体创造意识的觉醒。

在"学堂乐歌"的教学和传播历史上，在新式学堂中受其教育、影响、熏陶的少年儿童不计其数，日后其中许多人均成长为新时代有新思想和新情操的新民，为国家富强、人民幸福做出了各自的贡献；也有一部分人从此以音乐为其终生爱好和职业，成长为音乐艺术各个领域的专家，为20世纪中国音乐艺术事业的发展殚精竭虑，成就斐然。因此，完全可以说，正是学堂乐歌，为我国新式学堂之新式音乐教育、专业音乐创作播下火种，培养了第一批师资和骨干。

凡此种种都说明，学堂乐歌作为20世纪初我国新文化运动之一部分，就此开创了中国音乐史上一个全新的时代——即新音乐时代——的先河，并成为日后"新音乐运动"日出前的微曦初露。它的代表人物沈心工、曾志忞、李叔同等人，以其创造性的理论与实践，当之无愧地被推崇为我国新音乐运动的先驱者。

第四节

繁花初放：新音乐运动代表人物及其音乐创作

在20世纪中国音乐史上，"新音乐运动"占有非常重要的地位。

自曾志忞在20世纪初发出"为中国造一新音乐"[113]的呼吁之后，"新音乐"便成为中国音乐家孜孜以求的目标，而学堂乐歌则是它的第一声啼鸣；乐歌编创后期，一些摆脱模仿借用模式，由中国音乐家自作词曲的原创性作品的出现，预示着真正的、现代意义上的专业音乐创作亦已呼之欲出。

五四运动前后，随着新文化思潮的高涨，以萧友梅为代表的一批新型音乐家开始更深入地思考中国音乐的现实格局和未来发展战略，对涉及"新音乐"的诸多理论与实践命题做了更清醒、更全面，也更切合实际的研究和阐述，从而勾画出了我国新音乐的清晰轮廓和发展路向；与此同时，一批从事现代专业音乐创作的作曲家开始崛起，尝试将西洋作曲理论和技法与中国音乐的传统因素有机结合起来，创作出一批新型的中国风格的音乐作品，从而将"新音乐"的艺术理想及其理论描述变成了鸣响着、歌唱着的活生生的现实。

这就标志着，从20世纪20年代起，我国近代音乐史便由"学堂乐歌"时期步入了"新音乐"时期。在这个时期关于"新音乐"的理论建构与创作实践中，涌现出一批重要的理论家和作曲家，他们的理论

成果和音乐作品，为新音乐运动编织出繁花初放的美丽图景。论其成就之高、社会影响之大，当首推萧友梅、赵元任、黎锦晖、刘天华诸人。

一、萧友梅的音乐主张及创作

萧友梅（1884—1940），广东中山人。其父亲萧煜增乃清朝秀才，自幼受中国传统文化熏陶，家学渊源深厚；5岁时随父移居澳门，亦受西方教会文化与音乐影响。1901年留学日本，先后就读于东京高等师范附属中学及东京帝国大学教育系，亦于东京音乐学校学习钢琴、声乐等课程。1906年，经孙中山亲自介绍加入同盟会。1909年学成归国，不久即被清政府聘为"学部"之"视学"。1912年中华民国成立，萧友梅被任命为临时大总统孙中山的秘书。同年11月获公派留学，在德国莱比锡音乐学院学习理论作曲，同时在莱比锡大学学习教育学。1916年7月，以博士论文《17世纪以前中国管弦乐队的历史研究》[114]通过学位答辩并获哲学博士学位。同年10月又入柏林大学哲学系及斯特恩音乐学院继续深造。1919年8月离开德国，游历瑞士、法国、英国、美国，于1920年3月从旧金山回到北平。此后历任教育部编审员、北京高等师范学校实验小学主任、北京大学中国文学系讲师及该校"音乐研究会"导师、北京女子高等师范音乐体操专修科主任及音乐科主任等职。1922年，北京大学"音乐研究会"改建为

[113]曾志忞《乐典教科书·自序》，1904年石印本。

[114]此文后经廖辅叔翻译出版时，更名为《中国古代乐器考》，见陈聆群、齐毓怡、戴鹏海编《萧友梅音乐文集》，上海音乐出版社1990年出版。

"北京大学附设音乐传习所"，萧友梅担任该所教务主任，主持日常教务。1926年8月，兼任北京国立艺术专门学校音乐系主任。1927年夏，在蔡元培及杨杏佛等人支持下，着手筹建我国第一所高等专业音乐学府——上海国立音乐院，于同年秋在上海正式挂牌并公开招生。

图片49：日本留学时期的萧友梅

萧友梅是我国第一代专业作曲家、音乐理论家和音乐教育家之集大成者，毕生为我国专业音乐的未来发展而殚精竭虑，奉献出他的全部心血、才华、学养和生命。其战略思考之深邃博大，全局谋划之开阔长远，组织操作之精细入微，在同时代之音乐家中，无人可与之比肩而立；而他涉足领域之广，筚路蓝缕与开拓奠基之功，对当时和此后数十年我国专业音乐影响之巨，在20世纪中国音乐家中，亦不做第二人想。

1. 萧友梅对20世纪中国音乐之战略设计

虽然萧友梅自称"生性是趋于实做一方面的"[115]，思辨性研究或非其所长，但在20世纪初中国音乐由传统向现代作战略转型的关键时期，面临中国音乐何去何从，以何种理念引领及通过何种路径实现"为中国造一新音乐"的艺术理想这一时代大命题时，萧友梅以学贯中西、博古通今之深厚学养和广阔视野，自觉承担起思考现实、研究对策和谋划未来的历史使命，并交出了一份极具前瞻性的战略眼光又十分切合中国实际的体系化答卷。

总括萧友梅对20世纪中国音乐发展道路的战略设计思想，其最闪光处有如下诸点：

其一，在宏观战略方面，力排众议，将"兼收并蓄，中西结合"思路确立为中国音乐未来发展之基本战略。

虽然，对中西文化持"兼收并蓄"方针的学者在当时思想文化界大有其人，但音乐界对此说持论最坚、阐发最深、推行最力者，非萧友梅莫属。萧氏以战略家的胸怀和眼光，雄视古今、环顾中外，对中西音乐做了一番细分缕析，纵论其短长、比较其得失之后，响亮地提出了"借鉴西乐，改造旧乐，创造新乐"[116]的战略构想，道出了中国音乐家学习西乐之最终目的是"创造我们的新音乐"：

我之提倡西乐，并不是要我们同胞做巴哈、莫扎特（W.A.Mozart）、贝多芬（L.Van.Beethoven）的干儿，我们只要做他们的学生。和声学并不是音乐，它只是和音的法子，我们要运用这进步的和声学来创造我们的新音乐。[117]

它明确表达了对于中国新音乐能"与西乐有并驾齐驱之一日"[118]的美好期待。

这一构想，将蔡元培等人竭力倡导的"兼收并蓄，中西结合"思路落实到音乐领域并加以具体化，使之成为20世纪中国音乐最基本的战略立足点。

这一战略构想的提出，以及它在20世纪最初20年里与音乐界"国粹主义"及"全盘西化"主张的激烈思潮争锋中脱颖而出并成为主导潮流，非但在当时即为广大音乐家所广泛接受和普遍接受，更为日后数十年中国新音乐的丰富实践及其累累

图片50：萧友梅1936年春摄于北京寓所琴室，墙挂对联"岂能尽如人意，但求无愧我心"

硕果所确证——这是一条顺应时代大势、切合我国实际的唯一正确的道路。

其二，在发展路径方面，参照俄罗斯经验，将"国民乐派"确立为中国音乐未来发展之根本目标。

萧氏对欧美各国音乐发展历史及我国音乐当前状况的观察十分清醒。为此，他对中国音乐发展路径的设计，与当时许多有远见卓识的音乐家一样，都主张参照

[115]萧友梅：《〈乐艺〉季刊发刊词》，《乐艺》季刊第1卷第1号，1930年4月1日上海出版。

[116]此处所谓萧氏之"借鉴西乐，改造旧乐，创造新乐"的战略构想，非其原话，而系本书作者从其一贯理论立场中概括而来。萧氏1937年在《对于各地国乐团体之希望》一文说"倘能时时借镜（鉴）西方音乐，理论技术两方面均作有系统的研究，将来改良旧乐创作新乐均非难事"（陈聆群、齐毓怡、戴鹏海编《萧友梅音乐文集》第447页，上海音乐出版社1990年版）即含此义。

[117]萧友梅：《音乐家的新生活》（1934），陈聆群、齐毓怡、戴鹏海编《萧友梅音乐文集》第381页，上海音乐出版社1990年出版。

[118]萧友梅：《对于各地国乐团体之希望》（1937），陈聆群、齐毓怡、戴鹏海编《萧友梅音乐文集》第447页，上海音乐出版社1990年出版。

俄罗斯经验，在西乐与国乐的融合中创造"国民乐派"。为此在回答创造中国新音乐之中西关系提问时指出：

> 如有意改造旧乐或创作一个国民乐派时，就不能把旧乐完全放弃。[119]

同时，萧氏也清醒地认识到中俄两国社会条件和音乐基础的差异，认为创建我国"国民乐派"将是一个漫长而艰巨的使命而断无一蹴而就的可能：

> 吾国音乐空气远不如百年前的俄国，故是否在这个世纪内可以把这个乐派建造完成，全看吾国新进作曲家的意向与努力如何，方能决定。[120]

即便到了日寇猖獗、上海沦陷的危急关头，身处孤岛的萧氏对"国民乐派"发展路径的期待之诚犹未稍减，只是根据国难当头这一非常时期的非常现实，适时地提出了"从服务中建立中国的国民乐派"[121]的主张。

萧友梅关于中国音乐界建设"国民乐派"及其发展路径的阐发，无论在当时还是此后的数十年间，都对我国专业音乐艺术的发展指出了一条切实可行的路向。从那时起直到20世纪末，我国音乐家为此生生不息地奋斗了将近一个世纪；时至今日，创建"新世纪中华乐派"的使命仍使当代中国音乐家热血沸腾。

其三，在音乐形态方面，将欧洲古典主义、浪漫主义音乐作为中国专业音乐创作向西方借鉴的主要方向。

20世纪最初20年，萧友梅等人游学欧洲时，亲身经历了欧美乐坛上古典主义、浪漫主义风格的日趋式微和印象主义、表现主义、新古典主义、新浪漫主义等形形色色的现代主义音乐思潮的强势崛起。言必称"现代"，言必称"无调性"，言必称"序列音乐"，在欧美风行，成为一种时髦。

在西方现代主义音乐的强大裹挟之下，萧友梅不跟风、不趋时，而是坚持从我国音乐的发展历史和现实条件出发，将我国新音乐的借鉴目光牢牢定位在西方古典主义和浪漫主义时期音乐风格和技术规范之上——他的音乐美学观念，是与中国传统美学息息相通的"情感论美学"；他对西方音乐的推崇和介绍，仅止于莫扎特、贝多芬、舒曼、肖邦、李斯特及柴可夫斯基等作曲大师及其经典作品；他向中国音乐界所倡导的作曲技术理论，也只是欧洲大小调体系和传统功能和声。

萧友梅这些关于中国新音乐的音乐形态预设，不单为此后中国作曲家的创作实践奠定了形态学基础，也为改革开放之后我国"新潮音乐"的崛起提供了历史前提。

更为可贵的是，萧氏以中国音乐家的独特审美习性和敏锐听觉经验，及时指出了西方功能和声一旦与中国风格旋律构成多声重叠时所可能产生的音律矛盾，这也为中国作曲家进行和声民族化探索开启了思路。

其四，在音乐教育方面，以欧美专业音乐教育理念和体制为蓝本，结合我国实际，创建具有国际标准和中国特色的专业音乐教育体制。

还在留德时期，萧友梅便在其博士论文中指出：

> 我个人的愿望是，除了推广一般的科学与技术之外，还应该更多地注意音乐的，特别是系统的理论和作曲学在中国的人才的培养。[122]

萧友梅对欧美专业音乐教育体制及其经验有真切考察和了解，深知专业音乐艺术的繁荣发展，必以作曲家及其音乐作品为中心；而作曲人才培养，必以专业音乐院校为摇篮。萧氏早就指出，中国传统音乐教育制度存在许多严重弊端，无法适应现代专业音乐人才培养的需要，因此，引进欧美先进的现代教育理念、制度和方法，融进我国已有教育资源，创建以欧美音乐院校为蓝本且具中国特色的高等音乐学府，培养和造就高层次的精英人才，使之成为创建我国新音乐、实现"国民乐派"梦想的主力军。

为达此目的，萧友梅身体力行，将毕生精力奉献给了中国专业音乐教育事业。

2. 萧友梅的声乐作品创作

萧友梅创作的歌曲作品百余首，先后收入其《今乐初集》[123]、《新歌初集》[124]和《新学制唱歌教科书》[125]中。

[119]萧友梅：《关于我国新音乐运动》，陈聆群、齐毓怡、戴鹏海编《萧友梅音乐文集》第466页，上海音乐出版社1990年出版。

[120]萧友梅：《关于我国新音乐运动》，陈聆群、齐毓怡、戴鹏海编《萧友梅音乐文集》第466、467页，上海音乐出版社1990年出版。

[121]萧友梅：《国立音乐专科学校为适应非常时期之需要拟办集团唱歌指挥养成班及军乐队长养成班理由及办法》（1937年12月14日），后公开发表于《中国音乐学》2006年第2期。

[122]萧友梅：《中国古代乐器考》，廖辅叔译，陈聆群、齐毓怡、戴鹏海编《萧友梅音乐文集》第133页，上海音乐出版社1990年出版。

[123]萧友梅：《今乐初集》，商务印书馆1922年10月出版。

[124]萧友梅：《新歌初集》，商务印书馆1923年8月出版。

[125]萧友梅：《新学制唱歌教科书》，商务印书馆1934年5月出版。

萧友梅的许多歌曲作品属于感时抒怀之作，同当时的反帝爱国斗争有紧密联系，如《五四纪念爱国歌》、《华夏歌》、《国耻》、《国民革命歌》、《国难歌》、《从军歌》、《卿云歌》[126]等。这些作品风格多为进行曲，节奏明快有力，颇有"激扬蹈厉"之风，其中尤以《五四纪念爱国歌》最为出色，曾产生较大的社会影响。

他的另一部分歌曲描写自然景物和学生生活，或者抒发对祖国山河的热爱，寄托对社会现实的忧思。这类作品以《问》为代表：

（谱例8）

作品通过一系列对于自然景物、国家前途、人生命运的设问和表情丰富、内涵深邃的旋律语言，表达了作曲家对于军阀混战、国破家亡严酷现实不能释怀的深切忧虑。

这首作品问世之后，因其音调质朴自然、流畅亲切且结构谨严而传唱十分广泛。

其他如《新雪》、《南飞之雁语》、《星空》等，亦属清新生动之作，初具艺

[126]萧友梅作曲之《卿云歌》，系应北洋政府"国歌研究会"之征集而作。1921年，经当时国会表决通过，被正式确定为中国国歌。

术歌曲的美学品格。当然，他的不少歌曲以易韦斋所作旧体诗词入乐，语言多艰涩，情感亦陈旧，缺乏时代气息。

萧氏合唱曲创作共有两首：其一为合唱套曲《春江花月夜》，其二为女声合唱《别校辞》（应北平女子高等师范学校毕业生的委约而作）。

合唱套曲《春江花月夜》是中国作曲家运用多声部合唱这种西方音乐形式表现我国古代题材、探索西方作曲技术与民族音乐语言及风格相结合的初步尝试。作品的声部组合形态运用西方合唱常见的男声独唱、女声独唱、男声合唱、女声合唱、混声合唱等，其旋律、合唱织体及调性布局亦基本按照西方大小调体系和功能和声规范写作。萧氏在民族化探索方面的成果主要体现在作品的结构方面——作曲家运用中国传统音乐中的"大曲"结构，将全曲十段音乐连缀成篇。如今看来，这部套曲在艺术上仍存在一些缺陷，但其自觉探索合唱民族化的意图和努力却应当肯定，也为后世之中国作曲家如何在合唱创作中实践"国民乐派"理想提供了一条有益的思路。

3. 萧友梅的器乐曲创作

萧友梅的器乐曲创作活动开始于德

国留学时期。现存手稿有《D大调弦乐四重奏》（Op.20）和钢琴曲《哀悼引》（Op.24）。从其作品编号来看，留德时期的作品数量已属可观。回国之后亦有钢琴组曲《新霓裳羽衣舞》（Op.39）以及大提琴曲《秋思》（Op.28）等器乐作品问世。

《D大调弦乐四重奏》为四乐章结构——第一乐章《小夜曲》，快板，二部曲式；第二乐章《浪漫曲》，行板，不带再现的复三部曲式；第三乐章《小步舞曲》，小快板，带再现的复三部曲式；第四乐章《回旋曲》，急板，回旋曲式。受德、奥古典音乐影响，作品风格典雅质朴，音乐语言流利清新，是我国作曲家创作之第一首室内乐作品。

钢琴曲《哀悼引》系作曲家为悼念黄兴、蔡锷二烈士而作。1925年3月12日孙中山先生逝世，与孙先生个人交谊甚厚的萧氏乃将此曲改编为铜管乐曲《哀悼进行曲》以表达其"无穷之悼意"，并在《〈哀悼进行曲〉序》[127]中介绍此曲的标题和构思时说：

> 全曲分三大段，前后两段各三十节发表哀悼感想，中段十六节改用大调，以雄壮声音描写"努力""奋斗""救中国"之意，尾声亦悲亦壮，末数音特别延长，表示无穷之悼意。此曲原名《哀悼引》，后因采用进行曲形式，故命名《哀悼进行曲》。

此曲成为中国作曲家创作的第一部带有葬礼进行曲风格的器乐曲。

[127]萧友梅：《〈哀悼进行曲〉序》，陈聆群、齐毓怡、戴鹏海编：《萧友梅音乐文集》第139页，上海音乐出版社1990年12月上海出版。

（谱例8）

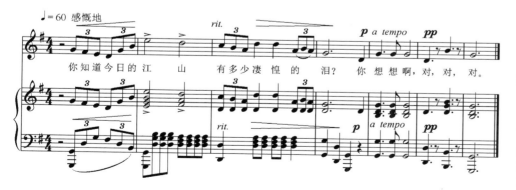

钢琴组曲《新霓裳羽衣舞》是萧友梅继合唱套曲《春江花月夜》之后又一部对民族风格进行探索性创造的重要大型作品。萧氏仍用我国古代"大曲"之多段连缀结构原则将全曲14个结构单元（序曲、尾声及12个乐段）组织起来，又在序曲中设计了一个具有五声性特征的音乐主题并将之贯穿在12个乐段中加以变奏，最后在悠长的意境中结束全曲。

4. 萧友梅——中国专业音乐之父

萧友梅的音乐主张及其在创作和教育两个领域的实践，在当时即得到同行和社会的高度评价，例如刘雪庵在1942年就赞扬他是"中国新音乐的保姆"[128]。

作为20世纪中国专业音乐发展史上一个无可争议的统帅级人物，萧友梅在中国音乐由传统向现代转型的重大历史关头，对20世纪中国音乐发展道路所进行的深谋远虑、所做出的战略设计，使他无愧于一个音乐思想家和音乐战略家的称号；他在音乐创作中对"国民乐派"理想孜孜不倦的追求，他在各类体裁音乐作品中对于民族化的种种探索和做出的示范性努力及其开创性和奠基性意义，使他无愧于中国第一个专业作曲家的称号；萧友梅在我国专业音乐教育中的杰出贡献，也使他无愧于中国专业音乐教育鼻祖的称号。

将这一切概括起来，称萧友梅为"中国专业音乐之父"，实在是实至名归。

[128]刘雪庵（此文发表时笔名为"晏青"）：《纪念中国新音乐的保姆萧友梅先生》（1942），戴鹏海、黄旭东编《萧友梅纪念文集》第4页，上海音乐出版社1993年出版。

二、赵元任的音乐主张及创作

赵元任（1892—1982），江苏武进人，生于天津，系清代著名史家、诗人赵翼后人，其祖其父皆为名门。自幼天资聪颖，得益于家学渊源，深受中国传统文学及音乐、戏曲熏陶。后在常州接受新式教育。又入北平清华学校就读。1910年，以优异成绩通过考试获公费留学资格，与胡适、杨杏佛等一同赴美，先后就读于康奈尔大学和哈佛大学，并于1914年、1918年分别获得数学学士、哲学博士学位。其间亦随美国教师私人学习作曲、钢琴及和声，开始音乐创作尝试，且间有作品问世。1919年获康奈尔大学教职，教授物理学、数学、哲学等课程。次年归国，在其母校清华学校任物理学、数学、心理学讲师。此后二度赴美，在哈佛专攻语言学，兼任哲学系讲师。1925年回国，受聘为清华大学国学研究院的国学导师兼哲学系教授，从事中国音韵学、普通语言学、中国现代方言、中国乐谱乐调、西洋音乐欣赏等课程的教学。因其学养深厚而名噪一时，曾与著名学者梁启超、王国维、陈寅恪并称为清华"四大导师"。1929—1938年，主要从事语言学研究与教学，做各地方言调查，对当地民歌进行收集记录整理。其歌曲《卖布谣》、《劳动歌》、《秋钟》等皆创作于这一时期。1938年三度赴美，先后任教于夏威夷大学、耶鲁大学、哈佛大学、加利福尼亚大学等校。从此便在美国定居。1973年、1981年两度回国探亲、访问，后一次回国曾专程造访中国艺术研究院音乐研究所，与杨荫浏、郭乃安、黄翔鹏等国内著名音乐学家相谈甚欢。1982年2月24日，因心脏病突发在美

国逝世，享年90岁。

1. 赵元任的"不同的不同"与"不及的不同"

赵元任的音乐主张，在总的理论倾向上与其时之萧友梅、刘天华及稍晚的黄自诸人并无不同，均主张通过"兼收并蓄，中西合璧"路径来创造中国的新音乐。其独具慧眼、别有创意的理论贡献，则来自于他对中西音乐进行深入精细的比较研究以及从中得出的"不同的不同"与"不及的不同"这个光芒四射的结论。

赵元任首先亮出这两个"不同"命题：

> 要比较中西音乐的不同，得要辨清楚哪一部分是不同的不同，哪一部分是不及的不同。[129]

为说明这个问题，赵氏又提出一个"国性"概念。考其含义，与今人所谓之"民族性"庶几近之，即一国家一民族区别于他国家他民族而为其所独有之文化特性也。赵元任以"国性"作为中西音乐同

[129]赵元任《新诗歌集·谱头语》（1928），《赵元任音乐论文集》第114页，中国文联出版社1994年出版。本书以下所引之赵氏言论，皆出于此文，下不另注。

与不同的比较参数，指出，无论中国音乐还是西方音乐，其中必然有一些超越"国性"的普遍性和共同性特征存在：

中国有宫商角徵羽或是上尺工六五，外国也有do, re, mi, sol, la（别的音暂不论）；论拍子，中国有一板三眼，外国也有四分之四；论程式（form）中国有对偶乐句，有"甲乙甲""甲乙甲丙"等程式，外国也有对偶句，也有"ABA""ABAC"等等程式。

这里所说的音阶、节拍、曲式，是音乐艺术、音乐作品之最基本的构成要素，举凡被称之为"音乐"者，无论来自何国何地，出自何时何人，此乃必具之要，舍此断不成乐。

然而，何谓"不同的不同"？

赵氏认为，中西音乐中凡是富有各自"国性"独特性之处，即为"不同的不同"。

赵元任列举三例以说明之。

其一是中西音乐对于花音运用的不同：

外国虽然也有grace notes，但没有中国用得那末（么）多，而且用法不同：中国唱奏花音贵乎快而圆，外国唱奏grace notes贵乎清而准，所得的滋味就不同，这个可以算作是中国音乐的特性。

其二是中西音乐对于音阶运用的不同：

中国乐调虽然有理论的十二律跟实际上的七度音阶，而在编音成调的时候，其最大的倾向还是用五音音阶来作调，这也可以算是中国乐调的一种特别的风味。

其三是乐器性能的不同：

在乐器方面，中国有七弦琴，它又可以弹音又可以移指作legatissimo的音，如能用泛音（harmonics）作长篇的调儿，这是跟任何外国的乐器不同的地方。

需要指出的是，赵氏所列举的"不同的不同"，实际上有两层含义：一是指中西音乐的"同中之不同"，二是指中国音乐独有而西方音乐所无之处。

赵元任据此得出如下结论：

这些都可以算中国音乐的国性，都是值得保存跟发展的。

何谓"不及的不同"？

在赵元任的阐述中，当是指与西方音乐相比，中国音乐所无，或虽有之然未得充分发展的那些方面。赵氏举出的例子有：

外国音乐有一板三眼，也有一板两眼（就是三拍子）……有五音的调儿，也有在一个调的范围之内十二律全用到的；有一曲用一个调（Key）的（但比较少见），也有一曲里头转调转十来回的；有笛子、胡琴一类的乐器，也有orchestra式的管弦乐队跟四排手键一排足键的管风琴；有ABA式的小曲，也有sonata form的大乐，有单音的乐调（melody），又有复音的和声（harmony），和声中还有对位派（contrapuntal）的多调儿复音（polyphony）。

赵元任认为，上文所说之音阶、转调、乐器及大型管弦乐队、大型曲式、和声、对位及复调等这些地方，"并不是有国性的，乃是就音乐当中所有的普遍性的成素，天然发展到这样的。就上头所论的那些事情，没有一样不是中国已经有萌芽的，连复音的试验都曾经有人做过一点，不过咱们还是停在三四百年前他们所居的地位，他们近来一日千里的发展到这样程度了。"因此他将中国音乐之"不及的不同"归结为：

这些地方不能叫做中西音乐的不同，硬是中国音乐程度的不及。

在得出上述结论之后，赵氏对处理这两种"不同"的实践方案亦不言自明矣：

凡属"不同的不同"者，则珍视之，保存之，发展之；凡属"不及的不同"者，则学习之，借鉴之，为我所用之。

赵元任提出之"不同的不同"与"不及的不同"理论及其阐述，无论在20世纪最初30年的理论批评活动中，还是在此后数十年的理论争鸣中，均具重大学术价值和实践价值。

前已说过，20世纪前20年中国音乐界关于中国音乐发展道路的论辩，实际上是"国粹主义"、"全盘西化"及"兼收并蓄"三家之说争锋。前两家各非所非、各是所是，持论十分极端，因而被当时及后来的音乐实践所抛弃；"而兼收并蓄"主张之所以大得人心、为众多音乐家所衷心认同，乃是因为它对中西音乐各自优点和不足做了较为客观、冷静而中肯的分析，切合当时发展中国专业音乐的现实需要和未来趋势。但也必须指出，当时力主"兼收并蓄，中西合璧"路向的音乐家，对于中西音乐各自特点的分析和阐述仍有若干偏颇和不够完善之处；即便是萧友梅，他对中国音乐的某些批评也难免有过激之弊。于是乃有所谓"中国音乐落后论"之误解四起、余波难平。赵元任虽未直接参与这个论辩，但其基本立场无疑是坚定站

图片52：青年赵元任

在"兼收并蓄"一方的。自他的"不同的不同"、"不及的不同"之说甫出，则因其思维辩证、分析透彻、说理充分、结论切合中西音乐的各自特点、对中国专业音乐之繁荣强盛大有助益而成为不易之论，不但对作曲家在创作实践中正确处理中西关系提供可行思路，而且在很大程度上弥补了新音乐理论初期建设中客观存在的不足。

不仅如此，自20世纪80年代民族音乐学理论传播到我国之后，一批理论家针对所谓"欧洲文化中心论"的批判，在将"中国音乐落后论"作为靶子进行攻伐之余，重弹当年"国粹主义"老调，神化中国传统音乐，矮化西方专业音乐，认为整个20世纪之中国音乐走了一条"全盘西化"的错误道路，从而在音乐界引发一场"关于20世纪中国音乐发展道路"的大规模论战。在这场论战中，赵元任关于中国音乐与西方音乐存在"不同的不同"和"不及的不同"的这个观点，成为被反方屡屡引用的经典立论，发挥出不可摇撼的理论伟力。

2. 赵元任的歌曲创作

赵元任是一个学术造诣极深的语言学家，音乐虽系其终身所好，然从事音乐创作终属业外之业，间或为之，均是激情待抒、有感而发。从1913年创作《花八板与湘江浪》至1962年创作《有个小兔子》，其创作生涯绵延半个世纪，共创作100余首音乐作品，其中绝大多数均为歌曲。五四运动之后，其作品在社会上渐有影响；待歌曲《卖布谣》、《织布》、《劳动歌》及《教我如何不想她》陆续问世，便在中国乐坛上声名鹊起，成为颇负盛名的歌曲作家。

赵元任作为五四时代新音乐运动的先驱者之一，他的歌曲同当时的社会生活有密不可分的血肉联系。《卖布谣》、《织布》、《劳动歌》等作品，以质朴无华、亲切动人的音调，叙述了劳动人民在剥削阶级压榨下困苦贫穷的事实，渗透了作者的深切同情。

（谱例9）

在《呜呼三月一十八》这首歌中，作者对军阀政府屠杀爱国青年的"三一八"大惨案表示了一个爱国知识分子的无限激愤之情。为影片《都市风光》谱写的主题歌《西洋镜歌》，运用民间"看西洋景调"作为音调基础，加以改编发展，具有一种调侃、揶揄的讽刺风格，对当时十里洋场的黑暗现实有所揭露。抗战爆发后，赵元任满怀爱国热忱，连续创作《看醒狮怒吼》、《自卫》及《抵抗》等抗战歌曲，并为田汉作词、聂耳作曲的《义勇军进行曲》编配二部合唱。其《看醒狮怒吼》系采用进行曲风格写成，音调激昂雄壮，气势磅礴，极具鼓舞力量，在当时的民众中有较大影响。

赵元任的《教我如何不想她》是一首在当时影响很大、传唱很广的艺术歌曲，意境隽永深沉，音节谐美动人，洋溢着激情和诗意：

（谱例10）

另外，他的《也是微云》韵味深厚、旋律优雅，与《教我如何不想她》一起堪称其现代艺术歌曲创作的双璧。

3. 赵元任的大合唱《海韵》

作于1927年的大型合唱曲《海韵》（徐志摩诗）是赵元任另一部经典作品，也是其创作生涯中仅有的大型艺术合唱。

论20世纪中国合唱音乐创作的开山

（谱例9）

（谱例10）

始祖，当首推萧友梅和赵元任二位。萧氏女声合唱《别校辞》作于1924年、四部合唱《春江花月夜》作于1929年，赵元任的《海韵》作于1927年，在时间上介乎两者之间，但从艺术质量看，《海韵》之创意和成就则更胜一筹。

作品通过一个酷求自由的美丽少女宁被大海吞没也不愿返回死寂尘世的悲剧，寄寓了作者对自由生活的向往和"不自由，毋宁死"的勇敢精神的赞颂。作者运用主题贯穿发展的戏剧性手法，生动地塑造了女郎、大海和诗翁这三个不同的音乐形象。词义朦胧感伤，音乐优美动人，乐思的发展层次分明而又结构严谨，在和声"中国化"方面所作的种种探索，在通过调式、调性、和声布局的不同处理达到情感与色彩的变化发展方面，在努力发挥伴奏音乐和合唱配置手法对曲旨的烘托、渲染作用方面所进行的种种尝试，都为后来的音乐创作提供了极为重要的启迪，因而受到作曲家们的重视。

这部作品诞生于中国现代合唱艺术创始之初，就能取得这样高的艺术成就，足以使后世之不少合唱作品相形见绌。

4. 赵元任的器乐曲创作

赵元任一生的创作以声乐作品居多，但也作有少量器乐作品。

赵氏最早发表的器乐作品，是作于1914年的钢琴独奏曲《和平进行曲》[130]，同时也是20世纪中国音乐史上第一首钢琴作品。赵元任本人对这部作品曾评价说：

那首曲子像以后多数我谱的曲子一样，完全是东方格调。[131]

可见，这首钢琴曲所蕴含的"东方格调"，既是他一生坚持的美学观念，也是贯穿于赵氏全部作品中的一个精神特征。

此后，陆续有钢琴小品问世，总量达33首，其中亦不乏对"东方格调"的精致表现。

赵元任以一个学术造诣很深的语言学家而作乐，其歌曲创作具有一个鲜明特点，即在歌曲中不断探索新曲调和白话歌词相互结合的完美性。他在语言学研究中取得的成果，例如对各地方言的广泛调查、对历代语言声韵沿革的研究、对中国民间语言和汉语声韵特点的深刻理解和把握等，都对他的歌曲创作产生巨大助益，令其作品在词曲完美结合方面的造诣尤深，颇为同行所赞叹。此外，他在旋律构造及和声配置方面所进行的民族化探索，在我国第一代作曲家中不但是最早的，而且非常自觉，手法娴熟，成就最大。考虑到他只能利用业余时间从事作曲这一特殊条件，这些成就的获得，愈益显出他的音乐天赋和出众才情。

三、刘天华的音乐主张及创作

刘天华（1895—1932），江苏江阴人。1909年在常州中学就读时加入该校军乐队，1912年加入上海新戏剧团体开明社

[130]该曲刊载于上海出版的《科学》杂志1915年第1卷第1期。

[131]赵元任：《赵元任早年自传》第95页，台湾传记文学出版社1984年出版。

乐队，开始学习西洋管弦乐器和钢琴，并决心以音乐为终生追求之事业。开明社乐队解散后回江阴教书，开始广泛接触民间音乐，并拜周少梅、沈肇洲等名家为师，精通二胡、琵琶等多种民族乐器的演奏技艺，遂萌发改进国乐的志向。1915年开始从事音乐创作，并有《病中吟》、《月夜》、《空山鸟语》等作品问世。从1922年始，除受聘为北大音乐传习所国乐导师之外，还先后任教于北平女子高等师范学校音乐系、北平艺术专门学校音乐系、北平大学女子文理学院的音乐系。此间亦向外籍教授学习小提琴演奏及作曲理论。日

图片53：作曲家刘天华

后证明，这种兼容中西的深厚学养，对其完善音乐创作、推进"国乐改进"事业有莫大助益。1927年发起组织"国乐改进社"，编辑、出版《音乐杂志》（共10期），宣传其"国乐改进"理念，积极为此奔走呼号，并以二胡这件历来不被重视的民族乐器为主要突破口，创作出一批高质量的独奏曲，其中多数堪称经典，从而奠定了他在20世纪中国音乐史上"国乐大师"的地位。

此后其音乐活动广及教学、演奏、创作、采集民间音乐及音乐理论译著等领域，且多有建树。可惜天不假年，1932年因不幸染上猩红热而英年早逝，时年37岁。

1. 刘天华的音乐思想及其"国乐改进"主张

刘天华的音乐主张，与"五四"前后我国思想文化界的先进潮流相一致，反对泥古和西化道路，认同"兼收并蓄、中西合璧"的战略构想，认为非如此便不能创造"唤醒一民族灵魂的音乐"，使之成为"表现我们这一代的艺术"：

> 一国的文化断然不是些抄袭外国的皮毛就可以算数的……也不是死守老法、固执己见就可以算数的。必须一方面采取本国固有的精髓，一方面容纳外来的潮流，从东西方的调和和合作之中，打出一条新路来。[132]

"抄袭皮毛"乃"全盘西化"者所为，"死守老法"乃"国粹主义"者所为，两者皆系一切有志于中国音乐振兴者所不屑为；唯有"采取本国固有的精髓"、"容纳外来的潮流"，在两者的调和与合作中，方能"打出一条新路"——这番豪情满怀的理论告白，也正是刘天华音乐思想的核心所在。

为达此目标，刘天华结合自身的专业背景及其"音乐职志"，又鉴于新音乐运动中较少有人注意国乐的这个事实，乃响亮地提出"国乐改进"主张，把改进国乐的理论与实践作为通向这条"新路"的出发点：

> 改进国乐这件事，在我脑中蕴蓄了恐怕已经不止十年。我既然是中国人，又是以研究音乐为职志的人，若然对于垂绝的国乐不能有所补救，当

[132]刘天华：《国乐改进社缘起》，《新乐潮》第1卷第1期，1927年6月。

然是件很惭愧的事。[133]

补救国乐于"垂绝"之境，为此而苦苦寻求解决之道，这种勇于自我承担的严肃责任萦绕其脑际长达10年之久，刘天华自觉惭愧，然今天读来却令人肃然起敬。

刘天华的"国乐改进"事业，具有两个重要特点：

其一是从宏观处着眼——主动将其"国乐改进"事业融入20世纪20年代中国新音乐运动的滚滚洪流中，既成为它的一个重要而有机的组成部分，又是对这一运动之理论与实践普遍疏于国乐的一种自觉增益，使之涵盖更为宏阔全面。

其二是从微观处入手——在固有国乐中，选择二胡这件历来遭鄙视的乐器作为"国乐改进"事业的突破口，通过艰苦卓绝的创作探索与实践，逐渐积累经验，然后推而广之，求得国乐改进事业的整体发展。

刘天华在论及何以选择二胡为国乐改进的突破口时，说了下面这番词义恳切的话：

> 论及胡琴这乐器，从前国乐盛行时代，以期为胡乐，都鄙视之；今人误以为国乐，一般贱视国乐者。亦连累及之……然而环顾国内：皮黄、梆子、高腔、滩簧、粤调、徽调、汉调，以及各地小曲、丝竹合奏、僧道法曲等等，那（哪）一种离得了它。它在国乐史可与琴、琵琶、三弦、笛的位置相等。……有人以为胡琴上的音乐，大都粗鄙淫荡，不足登大雅之堂。此诚不明音乐之论。要知音乐的

[133]刘天华：《我对本社的计划》，《国乐改进社成立刊》。

粗鄙与文雅，全在演奏者的思想与技术，及乐曲的组织，故同一乐器之上，七情具（俱）能表现，胡琴有（又）何能例外？

我以为在这样音乐奇荒的中国，而又适值民穷财尽的时候，不论哪种乐器哪种音乐，只要能给人们精神上些少的安慰，能表现人们一些艺术的思想，都是可贵的。……并且今日的中国，或者窝窝头与草鞋的用处比大菜皮鞋还要大些。所以，我希望提倡音乐的先生们，不要尽唱高调，要顾及一般的民众。否则，以音乐为贵族的玩具，岂是艺术家的初愿。[134]

图片54：1922年4月，刘天华（右二）应聘为北大音乐研究会的国乐导师

这番话的要义有三：

一是批驳鄙视胡琴的种种论调，并以胡琴在我国传统音乐中广泛运用之大量事实，说明胡琴在我国音乐史上的位置，堪与琴、琵琶、三弦、笛相等，安可小觑？

二是音乐之粗鄙与文雅，根本在于创作与演奏，而与乐器自身全然无涉；凡认定胡琴不登大雅、不堪卒听者，皆属纯然外行的"不明音乐之论"。

三是音乐之雅俗，各有其趣，各美其美；而于"音乐奇荒"之中国，胡琴及其

[134]刘天华：《〈除夜小唱〉、〈月夜〉的说明》，《音乐杂志》第1卷第2期，1928年2月。

他国乐器之音乐，恰如窝头草鞋，更能满足一般民众之急需。

基于以上认识，刘天华以二胡及二胡曲的创作为出发点，以毕生精力与才华将他的"国乐改进"事业推进到了一个旷古未有之辉煌境界，而他本人也在这项伟大事业中被铸造为20世纪中国音乐史上第一个举世公认的"国乐大师"。

2. 刘天华的二胡曲创作

刘天华一生作有二胡独奏曲10首，从作品的情感性质而论，大致可分为三类：

第一类是他的《病中吟》、《苦闷之讴》、《悲歌》、《独弦操》，这些作品多是作者感时伤事的产物，是有感而发的真情流露和喜怒哀乐的内心抒咏，从一个侧面反映了那个时代一部分知识分子的痛苦、彷徨和忧郁的心态，折射出当时复杂而沉闷的社会氛围。

《病中吟》是刘天华二胡独奏曲的第一首，也是其人生道路经历失业、贫困和

病患境遇时内心苦闷与压抑的真情流露。全曲在G宫调上展开，再现三段体的结构。首段音乐是缓慢而滞重的广板，旋律陈述中充满沉郁、凄楚、怅惘的情调：

（谱例11）

随着乐思的展开，这种凝重的氛围弥漫开来，浸淫了整个第一乐段，成为主导全篇的病态气质。虽然，乐曲进入第二段后速度加快，音乐的性质也显出某种激奋情绪，仿佛作曲家身处困境中不甘沉沦的一丝希望之光，然不久便又跌落到先前那种痛苦、彷徨中；这种激奋与痛苦、希望与彷徨相互交织的复杂情状，经过尾声的短暂挣扎之后，最终仍在无奈、无助和无望中结束全曲。

刘天华的后人在评价其作品时曾说：

他的作品之所以感人至深，是因为乐曲非常真挚、深刻地反映了他的内心世界。他的作品出自肺腑，不是以第三人地位客观抒情的描写，因此

（谱例11）

（谱例12）

有很大的感染力。[135]

这个评价，也同样切合《病中吟》的实际。

第二类是他的《良宵》、《空山鸟语》、《月夜》、《闲居吟》，在这些作品中，则又流露出陶然自乐的欣喜和对大自然的真诚热爱。

如《空山鸟语》：

（谱例12）

这首作品与我国传统唢呐曲《百鸟朝凤》有异曲同工之妙，也都是通过民间音乐中常见的"模仿"手法，在乐器上进行百鸟啼鸣之声的模拟和大自然喧腾情景的再现，以表达作曲家的恬适心境和对美好生活的讴歌。

第三类是他的《光明行》与《烛影摇红》，则又在人们面前展示出一片全新而激越的情感天地：明朗的色彩，昂扬的情调，豪壮奋进的旋律，一扫沉郁悲苦、愁

[135]刘育和：《刘天华先生对民族音乐的改革》，《刘天华全集》第228页，人民音乐出版社1998年9月第1版。

图片55：刘天华墓

肠百结之气，犹如在漫漫长夜的尽头透进一丝晨曦之光，揭示出作者对美好事物和光明未来的执著向往。

（谱例13）

这是《光明行》的引子部分。急速而强烈的倚音、结实而有力的顿弓，将进行曲式的昂扬旋律推进到明朗坚定的大调上展开，立马造成一股先声夺人的雄壮气势，从而将人们对以往二胡善于抒发优美、沉郁、哀怨情感的听觉经验和审美预期一扫而光，仿佛在等待一位少女的抒情小曲时却突然听到一个钢铁战士的嘹亮军歌那样，在令人惊愕刹那当即为其豪情所感，无不在其充满阳刚之气的激越歌唱中热血沸腾。

关于刘天华的这首《光明行》在创作特色和二胡演奏方面的成就，学界对此多有深入分析和评价，但有一点却被人们所忽略：它打破了人们对二胡这件乐器的传统听觉经验，拓宽了二胡曲的表现世界，进而实现了二胡音乐的"气质革命"；这种"气质革命"，对此后我国民族乐器创作的影响至深至巨——我认为，《光明行》的审美价值和重要意义正在于此。

3. 刘天华的琵琶曲及其他创作

刘天华的音乐创作成果，除上述10首著名二胡独奏曲之外，还作有琵琶曲3首、民族乐器合奏曲2首及二胡练习曲47首、琵琶练习曲45首。

在他的琵琶曲中，以《改进操》最为著名。这首作品所表达的情绪乐观而昂

扬，与其二胡曲《光明行》、《良宵》构成乐观三部曲，生动揭示了当时知识分子复杂内心世界中追寻灿烂阳光、向往自由幸福的一侧面。

刘天华所编订的二胡及琵琶练习曲，是从教学和演奏技术层面，学习西方器乐演奏和教学的成功经验，按照循序渐进和系统化原则，对演奏实践中一般技术技巧，特别是演奏新国乐作品中可能出现的技术难题及其解决方法通过练习曲给以系统训练并加以切实掌握，以便从整体上配合其国乐改进事业。这些练习曲，不仅在刘天华亲自教授下造就了储师竹、陈振铎、蒋风之、刘北茂等二胡名家，且使刘天华成为中国编订民族器乐练习曲的先驱。

此外，刘天华还十分注重对我国传统音乐整理和记谱，由他记录的京剧大师梅兰芳曲谱共18出94段，成为为梅兰芳记谱的第一人；而他使用现代系统方法收集整理的《安次县吵子会乐谱》和《佛曲》，亦为后世记录、整理传统音乐首开"田野工作"之门。

刘天华的二胡、琵琶曲的创作，一方面继承了中国民间器乐的优秀创作传统，充分发挥了民族器乐长于旋律表现的特点，努力创造个性鲜明、极具歌唱性表现力而又十分器乐化的旋律线条来塑造音乐形象，表现内心情感；另一方面，大胆地、不拘一格地借鉴西洋作曲技法，从曲式、节拍、转调、节奏、旋法到具体的演奏技巧如提琴指法、跳弓、颤弓等，只要有利于内容表现而又不损害作品的民族风韵，都一概拿来，进行改造，为我所用。因此，他的作品既有浓郁的民族风格，又有较强烈的时代气息，在继承中西两种音

乐文化传统、发展中国新型民族器乐方面，做出了开创性的贡献。此外，他对二胡、琵琶等民族乐器的结构形制提出的诸多改良建议，在创作和演奏实践中对于二胡等民族乐器演奏技法的开拓与完善，对20世纪中国民族器乐的发展有不世之功。

尽管刘天华的某些作品，对中西结合的探索存在着某些生硬和幼稚之处，但他将二胡等民族乐器从民间音乐中的低微地位提升为现代音乐中的独奏乐器而登上音乐会和高等音乐学府的大雅之堂，他的二胡独奏曲成为20世纪中国民族器乐创作的不朽经典而被列入音乐会和专业音乐教育课堂之保留曲目，他在民族器乐创作方面所积累的艺术经验被后人称为"刘天华道路"，他本人在倡行"国乐改进"中之辉煌贡献和"国乐大师"的称号，无不恰如其分地反映出他的音乐创作在20世纪中国乐坛上的历史地位。

四、黎锦晖和他的儿童歌舞曲及歌舞剧

黎锦晖（1891—1967），湖南湘潭人。少时广泛接触当地民间音乐，学会演奏多种民族乐器，曾对湖南花鼓戏音乐进行采集记谱。受康梁变法感召接触"新

图片56：作曲家黎锦晖

图片57：明月歌舞剧社全体成员合影

学"，在其长兄黎锦熙影响下热情推广和普及白话文，同时深入学习、研究我国戏曲和说唱音乐。1919年参加北京大学音乐团及音乐研究会活动并任民间丝竹乐"潇湘乐组"组长，开始学习西洋音乐。1921年春，应聘担任上海中华书局小学国语教材的编写工作，后又兼任当时的教育部"国语读音统一会"主办的"国语专修学校"的教务主任、校长。1922年创办在中国近现代文化界影响巨大的儿童文化周刊《小朋友》并亲任主编。同年又创办"明月音乐会"，演出通俗儿童歌舞节目。1927年在"明月音乐会"基础上创办"中华歌舞专修学校"，此为20世纪中国第一家专门培养歌舞人才的教育机构。次年率领该校师生以"中华歌舞团"之名赴南洋各地巡回演出长达一年之久，1929年回国后遂将该团更名为"明月歌舞剧社"。

黎锦晖的音乐创作活动自1920年始，除作有歌曲、舞曲及话剧配乐之外，此间主要作品和主要贡献是影响极大、传唱极广的儿童歌舞表演曲24首和儿童歌舞剧12部。

1. 黎锦晖从"表情唱歌"到"歌剧"的艺术追求历程

黎锦晖在儿童歌舞曲和儿童歌舞剧创作方面的最初尝试是在1920年，即在伟大的"五四"新文化运动兴起后的第二年。作为"五四"时期中国进步知识分子的一员，黎锦晖儿童歌舞表演形式的创作冲动来源于当时在我国文化界和教育界风行一时的提倡白话文、推广"国语"（即普通话）运动，是基于一种新型的社会教育理想，把对儿童进行美育教育作为改造国民性的重要途径来看待的。他自觉地、主动地将自己的创作当作学习推广"国语"的一个最好途径，认为"学国语最好从唱歌入手"，采用这种生动活泼的艺术形式，"可以训练儿童们一种美的语言、动作、姿态"，"养成儿童守秩序与尊重艺术的好习惯"，因而"对于社会教育有极大帮助"[136]。于是从处女作《老虎叫门》开始，一发而不可收，由他自己一人作词作曲，连续创作出儿童歌舞表演曲24首和儿童歌舞剧12部，铸就了黎锦晖在整个20年

[136]黎锦晖：《麻雀与小孩·卷头语》，中华书局1922年8月出版。

代创作生涯的辉煌。

与一般的歌曲不同，黎氏的儿童歌舞表演曲最初被他自己命名为"表情唱歌"，是带有情节和人物，由演员扮演角色，不仅依靠声音的表现力而且也依仗演员载歌载舞的综合魅力来表情达意、强化主题的一种表演性歌曲体裁。

与儿童歌舞曲创作差不多同步，黎锦晖便开始了他的儿童歌舞剧探索。这个创作路向的交叉与转换，当与他对"歌剧"的认识和追求有关。

如《可怜的秋香》这类"表情唱歌"，其表现手段虽比一般歌曲作品丰富得多，表演形式也因其综合元素的增多而更加生动活泼，但它还没有演化成为真正的戏剧作品——"故事"是用音乐语言，由歌唱演员当众"唱"出来，而不是用舞台语言，由演员扮演角色当众"演"出来的，而且一般均极为简约单纯，因而尚未达到"情节"的境界；它对人物性格的刻画和命运的揭示，是代言体的，用第三人称说话；秋香这个主人公，在音乐上是一个被描述着的形象，在舞台上则是一个表演着的哑剧形象，听觉形象和视觉形象是分离的。何况，在黎氏所有歌舞表演曲中，都尚未引进"戏剧动作"、"戏剧矛盾"和"戏剧冲突"诸概念。这对西方歌剧艺术颇为了解且心向往之的黎锦晖来说，这种"表情唱歌"的简单综合仍不能与高度综合的西方歌剧相媲美；而当时小观众看他的儿童歌舞曲时也在一定程度上表露出某种不满足感。为此，他萌发将"表情唱歌"发展为"歌剧"形式的想法便是一个勇于进取的艺术家的当然选择。

黎氏儿童歌舞剧走向戏剧性的征程，大致可分为两个阶段：

第一阶段，是1920—1925年间所创作的《麻雀与小孩》、《葡萄仙子》、《月明之夜》、《长恨歌》、《三蝴蝶》、《春天的快乐》、《七姐妹游花园》等7部作品。其情节框架基本上都是建立在对比性的戏剧矛盾上的——例如葡萄仙子在其成长过程中与帮助她成长的五位仙人的关系，与频频向她索取的喜鹊、甲虫、山羊、兔子、白头翁的关系，以及与她甘愿为之奉献果实的哥哥妹妹的关系，都是一种对比性关系；建立在这一基础上的戏剧矛盾，带有某种象征性和寓言剧的色彩，其戏剧性张力也比较微弱，还不足以构成戏剧冲突。其他如《三蝴蝶》中蝴蝶与花、与风云雨雷电的关系，《春天的快乐》中忧愁公主与花、虫、鸟及邻家姐弟的关系，《七姐妹游花园》中万花仙子、布花仙童与人间七姐妹的关系，也都是这类对比性关系。有鉴于此，他的第一部儿童歌舞剧《麻雀与小孩》问世时，他对这个作品的自我评价是"略具歌剧的雏形而已"[137]，这个评价同样适用于其第一阶段的其他剧目。从音乐创作的角度看，第一阶段的儿童歌舞剧，受"学堂乐歌"影响，其音乐大都采用选曲填词方式，其素材来源有二：一是从外国浅显易唱的通俗曲调中选取，二是从各地民歌、小调、戏曲及民间器乐的曲牌中选取。

第二阶段，是1925—1927年间所创作的《神仙妹妹》、《最后的胜利》、《小小画家》、《小羊救母》和《小利达之死》等5部作品。黎锦晖明显地引进了"戏剧冲突"的概念，使对比性关系发展

[137]黎锦晖：《麻雀与小孩·卷头语》，中华书局1922年8月出版。

为对立性关系，从而大大强化了戏剧矛盾的力度，将情节真正建立在戏剧冲突的基点之上。在《神仙妹妹》中，黎氏将剧中人物分为两个对立阵营：以三个小朋友、神仙妹妹和山羊、鸽子、蟹为正义善良一方，以狼、鹰、鳄鱼、老虎为邪恶一方，写邪恶者捕食弱小动物，被神仙妹妹和三个小朋友击退，后又与老虎进行决战，大

图片58：黎锦晖

家在神仙妹妹带领下智取老虎，获得最终胜利。《小羊救母》的人物关系则更为简化和集中——全剧只有三只羊和一条狼；戏剧冲突被集中到一个核心事件上——老狼抓住母羊，两只小羊要救母，于是便在两者之间发生了一场斗智斗勇的殊死搏斗。在《小利达之死》中，人物及人物关系的设置和戏剧矛盾的组织更精练更集中——全剧仅有三个主要人物：仁慈的祖母、诚实的孙儿小利达及盗窃杀人犯大毛；核心事件非常明确——大毛到小利达家偷窃杀人；动作性很强——尤其是第四场祖孙俩与盗贼搏斗、利达被大毛尖刀所刺的场面，是全剧的高潮所在，其强烈的戏剧性是通过人物间大幅度的戏剧动作配合歌唱和舞蹈来实现的。黎锦晖对此剧在走向戏剧性方面取得的进步深表满意，认为该剧"情节多变化，随时有'紧张'表现较'深刻'"，因此剧场效果"更动

（谱例14）

暖和的太阳，太阳，太阳，太阳 他记得：照过金姐的脸，照过银姐的衣裳，也照过幼年时候的秋香。

人"[138]。从音乐创作的角度看，第二阶段的儿童歌舞剧多已摆脱前期"选曲填词"模式，剧中的音乐大多系黎氏自创，使作品音乐的原创性成分大为增加。

黎锦晖从"表情唱歌"到"歌剧"的艺术追求历程，恰恰反映出作为"五四"新文化之中国歌剧艺术在其萌生和滥觞阶段所经历的戏剧性和原创性逐渐增长的过程。

2. 黎锦晖的儿童歌舞表演曲

在黎锦晖24首歌舞表演曲中，影响较大的作品有《可怜的秋香》、《好朋友来了》、《三个小宝贝》、《努力》、《寒衣曲》、《老虎叫门》、《谁和我玩》、《蝴蝶姑娘》等，其中尤以《可怜的秋香》最为出色。

《可怜的秋香》通过主人公秋香及歌队的歌唱和舞台表演，叙述牧羊女童秋香从孩童到晚年一生的不幸遭遇和悲剧命运，表达了作者对社会黑暗和男权主义双重重压下贫苦妇女惨淡人生的深深关切与同情。歌词共有三段，作者通过太阳、月亮、星光照耀下与金姐、银姐不同境遇的对比和设问，分别叙述秋香从童年、成年到晚年的痛苦遭际；在生动、浅近、流畅的文学语言中阅尽

世道沧桑，寄寓着深邃的人生况味。全曲为二段体结构，音调系用五声音阶写成，带有某种叙事歌的特点，在看似朴实无华、不动声色、不事渲染的旋律陈述中却渗透着极为真切动人的歌唱性，蕴含着令人心碎的巨大情感力量：

（谱例14）

需要特别指出的是，黎锦晖在副歌的结束句中，将"可怜的秋香"在不同音调上接连反复了4次，全曲三段共咏唱12次，不但突出了作品标题的主题立意，而且营造出一种慨叹无尽、欲说还休的深长艺术意境，其真正功能是，激发听众同情与悲悯之心的同时，进一步启发人们对悲剧根源的思考。

《可怜的秋香》自问世那一天起，当即受到广大少年儿童和他们的家长、各地中小学校音乐教师的强烈喜爱，成为课堂上和业余音乐生活中久演不衰、常演常新的经典曲目，这种盛况绵延此后数十年而其热度不减，在推广国语、提倡美育的"五四"新文化运动中发挥出巨大作用。

当代音乐家周大风回忆他在年少时对黎锦晖儿童歌舞音乐的喜爱时说：

《可怜的秋香》（还包括《小小画家》等几十部教育作品）曾经长期地教育过我，感动过我。特别是对于启蒙时期的儿童，正不知有多少像我这样的人，曾经得到过美育的哺育。莫看是一

支短小的歌曲，它的力量有时是巨大的，并且影响是深远的。[139]

信哉斯言。

3. 黎锦晖的儿童歌舞剧

黎锦晖创作的儿童歌舞剧共有12部，全部产生于20世纪20年代，且编剧作词、选曲作曲、舞美设计、服装设计、人物造型设计，乃至导演等等，均由他一人操刀。黎氏创造力之旺盛、综合艺术才情与素质之高超，由此可见一斑。

图片59：《麻雀与小孩》剧照

《麻雀与小孩》创演于1920年，其后又经多次修改，乃于1928年正式定稿。作品描写一只老麻雀训练小麻雀练习飞行之后，便外出觅食。一淘气男孩以甜言蜜语将小麻雀骗回家中。老麻雀觅食回来见小麻雀失踪，心急如焚、悲伤不已。小孩见状心不忍，乃将小麻雀送还其母。黎锦晖通过这则寓言式的故事，意在教育少年儿童不贪食、毋妄为、知过能改，培养其孝顺、诚实、宽容的良好品行。其音乐虽属"选曲填词"，但因选材得当、切近人物当时情态而尤觉自然熨帖，毫无生硬牵强之感。如第一场《飞飞曲》，系选自一首外国儿歌，用以描写老麻雀在教小

[138]黎锦晖：《小利达之死》第6页，中华书局1932年11月再版。

[139]周大风：《〈可怜的秋香〉给人以力量——美育问题点滴》，《人民音乐》1981年第1期第27页。

图片60：中华书局印行之《小小画家》

麻雀学习飞行时的对唱，颇为生动有趣；第二场的《嘁嘁曲》则来自湖南民歌《嘁嘁令》，用以表现小孩引诱小麻雀时的两者对唱，其儿童情态生动可掬而又妙趣横生。其他如第三场之"悲哀"音乐，第四、第五场以《苏武牧羊曲》分别表现"慰问"和"忏悔"，第六场以江苏民歌《银绞丝》表现"团圆"之活泼欢快情绪，即便与学堂乐歌中选曲填词之上佳作品相比，亦毫无愧色。

此剧1920年在开封首演后，赞者蜂起、好评如潮，各地各校争相搬演，少儿及成人观众不计其数；在后来数十年中，非但被公认为黎锦晖儿童歌舞剧中的上品，亦被诸多史家认定为中国歌剧艺术的开山之作，而本书作者则将其首演之年视为"中国歌剧元年"。

但能够真正称得上黎氏儿童歌舞剧之成就最高者，还是应当首推创作于1926年的《小小画家》。这部剧目，既是黎同类作品的巅峰之作，也是他在这一领域所有创作经验和成就之集大成者。

《小小画家》所描述的情节并不复杂，但非常有趣。据黎锦晖自撰的"故事"曰：

小画家出生在旧家庭，长得很俊秀，生得很聪明。他的性格也和一般的孩子们相近，有点儿顽皮懒惰，读书不肯用心。他的母亲，希望他快快的（地）求学，早早的（地）成人；聘了三位老师，个个有名，一同教训；不教他科学，只教他读经。他每天下课后，母亲不许他出门，不许他游戏，不许他交际，只逼他读读《百家姓》，念念《千字文》；偶一他时时刻刻，哼个不停。

他背着母亲，常常与邻家的孩子们亲近，一同玩闹，十分开心。有一天，小朋友们正玩得高兴，被母亲发现了，逐去邻家的孩子们，将他诰（告）诫了一顿。他心中懊恨，又不能得罪母亲，只好嬉皮笑脸，一味的（地）鬼混。母亲生气，不忍责打，暗自伤心。

他在书房中磕（瞌）睡沉沉！三位老师来了，他还不醒。老师们也乐得偷闲饮酒，读读新闻。那时恰被他的女朋友看见了，忙将他推醒。不料推推扯扯的声响，惊动了老师们，一齐拍案示警，吓得他的女朋友忙钻到案下藏身，老师们发命令，教他背诵书文；他哪里能背诵！只暗教女朋友在一旁提示；但是他书太生，虽然有人提示，还是背不明，念不清，只好胡扯乱凑寻开心。老师们一齐大怒，将他严加教训，无奈他顽皮成性，既不害怕，也不吃惊，反而向老师们开玩笑，引得书案下的女朋友忍俊不禁，笑出了声音；被老师们看见了，起身追逐，将女朋友赶出大门。老师们在外面留（流）连未（忘）返，他在书房里独自纳闷，提不起精神，仍旧"曲肱而枕之"，在书案上惆（困）。邻家的孩子们，见房内无别人，趁此机会，轻轻的（地）走进门，慢慢的（地）又将他推醒；他无聊得很，偶然向黑板上绘画，画得很动人，引起孩子们的高兴，又闹得十分起劲。老师们回来了，看见他的作品，真是传神！心中欣幸，从此以后，便决意顺他的个性，专教他绘画，废止了读经。[140]

[140]黎锦晖：《小小画家》，中华书局1931年1月出版。

（谱例15）

（小画家唱）尖 耳朵，长 嘴巴。看见主人，摇 摇 尾 巴，走 过 来，走 过 去，它 的 足 迹，好 像 梅 花。

（谱例16）

(小画家唱)我的母亲哪！教我读 书，真要我的命！我看不 明，我记不 清。母亲哪！今日 读经，明日 读 经，越读 越 生，好不 伤 心！母亲哪！我不读书，我真开 心！偏要 我读

这个故事以及黎锦晖在其中所寄寓的思想，从当时的时代背景说，当然旨在反对死读经书，主张儿童按自身兴趣和条件来发展个性；即便在当今，对于在应试教育重压下不堪其苦的广大学生、家长和教师来说，仍富有非常重要的警示意义。

在音乐创作上，黎锦晖运用戏剧性的音乐手法来状物抒情，刻画剧中人物，并随着戏剧情境的变化而变化，准确而生动地描写同一个人物在不同的戏剧情境下不同的情感反应和心理状态。

下例是小画家初次登场时与小伙伴们做游戏时所唱的《贵姓大名》：

（谱例15）

音调非常单纯，节奏也相当规整，但开头两个乐句的句读却不同凡响：第一乐句为2+3结构，共5小节，显出不平衡的特色；第二乐句原本也可以同样的5小节作结，与第一乐句取得平衡，但作者偏偏在结尾处故意延长一小节，打破人们对这种平衡的心理预期，造成新的不平衡——这种手法对于描写一个天真少年的稚气与顽皮是很有效果的。

下例是"母诫"一场小画家与母亲对唱的《教子歌》片断：

（谱例16）

旋律平稳，音域在一个八度之内，几乎没有起伏；乐句一小节一句读，但因时值太短几乎无法换气，只能"一气呵成"，因而造成循环往复、喋喋不休之感；值得注意的是，母子俩的对唱完全共用一个曲调，只是歌词不同而已——一般来说，这种不同人物共用同一个旋律的做法，在真正的歌剧音乐中被认为是非戏剧化的，因为它无法刻画出不同人物音乐性格的区别。然而，唯独在这里是个例外——母亲喋喋不休地训诫儿子要好好读书，小画家十分不情愿地学着妈妈的口吻，用同样神态与语气喋喋不休地诉说着自己对读经的反感，小画家其人的调皮与率真在这段音乐中呼之欲出。因此，在这里，是独特的戏剧情境为这种做法提供了合理的戏剧依据，并且取得了绝妙的喜剧效果。

随着情节的发展，作曲家通过《打盹曲》刻画他被逼读经的懊恼心态和无精打采，通过《背书歌》写他在课堂上调皮捣蛋的情态，通过《我要睡觉》写他在课堂上独坐无聊、昏昏欲睡时的自言自语；最后，又通过《赶快画》一曲，写他乘塾师暂时离开之机与小伙伴们一起大展其绘画天才：

（谱例17）

在这里，音乐重新爆发出活力，充满生机，在小画家与伙伴们的一领一合之间，恢复了他天真烂漫的儿童本性。

从以上分析可以看出，《小小画家》在通过不同性格的音乐描写来刻画不同戏剧情景下人物的不同情态和心境方面有着成熟的经验和较高的成就，这也是黎氏儿童歌舞剧从抒情性叙事走向戏剧性叙事的一个重要标志。

4. 黎氏儿童歌舞剧对后世的影响

黎锦晖在儿童歌舞剧《神仙妹妹》的"旨趣"中曾说：

其实我们表演戏剧，不单是使人喜乐，使人感动，使自己愉快光荣，我们最重要的宗旨，是要使我们人类

图片61：《小小画家》剧照

时时向上，一切文明时时进步……一切的人都是为着真理而奋斗，为着自由平等而劳动，任凭怎样辛苦艰难，总不愿退避，总希望理想有实现的一天，因此绵绵不绝地向前进取，因此人类常常进化，因此文化日日昌明。[141]

黎锦晖的12部儿童歌舞剧，虽然故事情节各有不同，但多以儿童生活为题材，根据儿童的心理特点和审美趣味，采用通俗易懂的语言和生动活泼的表演形式，给以夸张和各种变形处理，使之充满神奇的幻想色彩和极富吸引力的儿童情趣，从而使其中所寄寓的教育意义和科学思想能为儿童们所乐于接受，且都不同程度地表现了反对迷信、愚昧、落后，反抗强暴和压迫，倡导文明、科学、民主、平等和进步等人本主义的积极主题，这就使他的儿童歌舞作品在总的思想倾向和文化性质上同当时五四新文化运动的主潮相一致。

黎氏儿童歌舞剧在艺术特征方面的最大优点是其语言浅近、顺畅、活泼，力求接近普通白话；所作歌调平易、亲切、易

图片62：《三蝴蝶》剧照

唱、易记，颇合儿童心理。这些音乐上的特点，与他十分熟悉民间音乐，在创作中常常采用民间小曲、传统曲牌并加以创造

[141]黎锦晖：《神仙妹妹》（1925），上海中华书局1928年再版。

性的改编处理有关。即便在某些剧目中选取一些传统曲调，也总是根据内容表现的需要加以改编和再创造，务使词曲结合熨帖自然，适合孩子们的欣赏趣味，且具较强的时代气息。其原创性音乐大都具有新颖别致、清新可喜的民歌风味，塑造了许多天真烂漫、淳朴可爱的儿童形象，因此在当时的中小学、少年儿童中风靡一时，后来便扩及大学、青年和成年人中间，从而对刚刚起步不久的新式教育产生了重大影响。

黎锦晖的儿童歌舞剧培育和造就了中国的第一代歌剧艺术家。后来的中国歌剧发展进程表明，无论是聂耳的《扬子江暴风雨》还是延安秧歌剧和新中国成立之后的新歌剧，都不同程度地受到黎锦晖儿童歌舞剧的深刻影响。因此，不但黎锦晖成为中国歌剧当之无愧的开拓者，他的儿童歌舞剧也是中国歌剧艺术的滥觞；更重要的是，黎锦晖在从事他的儿童歌舞剧创作时，别具慧眼地选择了一条不同于欧洲诸国先搬演和模仿意大利歌剧，再创造本土歌剧的创作路线，而是在借鉴西洋歌剧的先进经验、继承中国民间音乐和戏曲艺术深厚传统的基础上，坚定地走创作中国新型的音乐戏剧艺术之路；他的这一战略选择，非独决定了其儿童歌舞剧创作演出的基本面貌，而且在整体上预示出中国歌剧未来发展的基本路向。

实践证明，中国歌剧的全部历史是从黎锦晖儿童歌舞剧起步的，而他的创造精神，更加深刻地影响了中国几代歌剧家。他在创作中对民间曲调的运用和再造，对民族风格的追求和体现，高超的旋律铸造功夫，都是中国现代专业音乐创作中的一笔宝贵的精神遗产。

图片63：早年王光祈

五、王光祈的音乐思想

王光祈（1892—1936），四川温江人。少时爱音乐，善奏箫笛，醉心川剧，为他后来从事音乐研究奠定了基础。为人勤奋好学，才思敏捷。15岁考入成都第一小学堂高年级，1909年考入成都四川高等学堂分设中学堂，与郭沫若、李劼人、周太玄等皆为同班知己。1914年入北京中国大学学法律，1918年以优异成绩毕业。此间，因生活极为清贫，乃于课余兼任几家报社的记者、编辑，结识李大钊、陈独秀，并成为李、陈主办的《每周评论》的主要撰稿人之一。1918年与李大钊、曾琦等发起组织"少年中国学会"。五四运动爆发当日，王氏参加火烧赵家楼曹汝霖住宅的群众游行，下午即将游行情况用专电发回成都。此后陆续向《川报》发回有关五四运动的报道50余篇。同年7月1日在"少年中国学会"成立大会上被推为该会执行部主任，并推荐毛泽东、赵世炎、张闻天、恽代英等加入该会。同年底，在陈独秀、蔡元培、李大钊支持下创建"工读互助团"，志在探索改造中国、振兴中华之路。

1920年4月，王光祈赴德国法兰克福学习德文和政治经济学，并兼任《申报》、《时事新报》和北京《晨报》的驻

德特约记者。1922年起改学音乐，在柏林从私人教师学小提琴和音乐理论，1927—1934年在柏林大学攻读音乐学，师从E.M.von 霍恩博斯特尔、A.舍尔林、H.沃尔夫和C. 萨克斯等教授，1934年以论文《中国古代之歌剧》（今译《论中国古典歌剧》）获波恩大学博士学位，成为我国第一位在西方获博士学位的音乐学家。其间亦从1933年起受聘于波恩大学东方学院，担任该院中国文艺课教师。后因积劳成疾，于1936年1月12日突患脑溢血在波恩逝世，终年44岁。

王光祈长期生活、学习、研究条件备极刻苦，然治学勤奋，笔耕不辍，著述极丰。客居德国凡十余年，除了关于国防、外交、政治、戏剧、美术的译作19种及《王光祈旅德存稿》2卷和大量文论、通讯之外，还陆续写成音乐专著18本、论文40余篇。如《东西乐制之研究》、《东方民族之音乐》、《中国音乐史》、《中国诗词曲之轻重律》、《欧洲音乐进化论》、《西洋音乐史纲要》、《德国国民学校与唱歌》、《西洋音乐与诗歌》、《西洋音乐与戏剧》、《西洋乐器提要》、《西洋制谱学提要》、《翻译琴谱之研究》、《各国国歌评述》、《音学》、《德国人之音乐生活》、《对谱音乐》及《西洋名曲解说》等，并为1929年版《不列颠百科全书》和《意大利百科全书》撰写《中国音乐》专稿。其中，《东西乐制之研究》被国内同行认为是我国最早的具有开创意义的比较音乐学著作；另一些著作对其音乐主张和美学思想亦有深刻独到的阐发，且对增进东西方文化的相互沟通和了解做出了杰出贡献。

1. 王光祈的新礼乐观

王光祈素以"孔子的信徒"[142]自诩，对孔子学说以及儒家礼乐思想备极推崇。在诸多爱国音乐家苦苦思索何以振兴中国音乐进而服务于国家命运、民族前途伟大事业的20世纪20年代，王光祈以其独特的历史洞察力和深邃眼光，将他的理论立足点全部建立在一种"新礼乐观"之上，提出了一系列不同于时论的重要观点。

王氏首先考察了孔子学说及儒家礼乐观对中华民族文化精神建设的决定性作用，认为：

> 吾国孔子学说，完全建筑于礼乐之上，所谓六艺亦以"礼乐"二字冠首，吾人由此以养成今日中华民族之"民族性"。[143]

而王氏对儒家礼乐观和礼乐文化的理解，与其时之黎、青主持论恰成反对——黎氏认为在中国传统文化中，"乐是礼的附庸"，而王氏则认为"礼是乐的附庸"：

> "礼"这样东西，亦只算一种我们内心谐和生活之表现于外的。换一句话说，只算是"乐"之一种附带品，所以我称孔子学说，是全部建筑于音乐之上。[144]

为此，他进一步将中华民族之民族性的核心归结为"谐和态度"：

简单说来，便是一种"谐和（Harmony）态度"。这种"谐和态度"，是我们前此生存大地的根本条件，也是我们将来感化人类的最大使命，这真是我们中华民族的唯一特性，我们应该使之发扬光大的。[145]

在王氏看来，谐和恰是音乐艺术之真谛，而这种"谐和态度"之养成与传承，"更不能不积极利用音乐之力，因为音乐与谐和是有密切关系的"[146]。

基于以上理解，王光祈得出一个重要结论：

> 礼乐不兴，则中国必亡。[147]

其实，联系他关于"礼是乐的附属品"的观点，这里所谓"礼乐不兴，则中国必亡"的实际含义，只能是"音乐不兴，则中国必亡"——将音乐艺术的功能上升到关乎国家兴亡的唯一要素来加以推举和倡导，似乎有些过甚其词；但在当时国势颓危的严峻背景下，对于坚定地抱持"音乐救国"主张的音乐家王光祈来说，其情颇可感佩，其论亦能理解。

重要的是，王氏如此推崇儒家礼乐观及礼乐文化，并不意味着他主张以全面复兴古乐作为20世纪中国音乐发展的基本战略；恰恰相反，他心目中的新国乐，是有其特定的宗旨和功用、有其特定的精神气质的，与广大民众有血肉联系：

[142]王光祈：《论中国古典歌剧》（1934），冯文慈、俞玉滋选注《王光祈音乐论著选集》（上册）第122页，人民音乐出版社1993年出版。
[143]王光祈：《德国人之音乐生活》（1923），冯文慈、俞玉滋选注《王光祈音乐论著选集》（上册）第21页，人民音乐出版社1993年出版。
[144]王光祈：《欧洲音乐进化论》（1924），冯文慈、俞玉滋选注《王光祈音乐论著选集》（上册）第33页，人民音乐出版社1993年出版。

[145]王光祈：《欧洲音乐进化论》（1924），冯文慈、俞玉滋选注《王光祈音乐论著选集》（上册）第32页，人民音乐出版社1993年出版。
[146]王光祈：《欧洲音乐进化论》（1924），冯文慈、俞玉滋选注《王光祈音乐论著选集》（上册）第35—36页，人民音乐出版社1993年出版。
[147]王光祈：《德国人之音乐生活》（1923），冯文慈、俞玉滋选注《王光祈音乐论著选集》（上册）第21页，人民音乐出版社1993年出版。

音乐之功用，不是拿来悦耳娱心，而在引导民众思想向上。因此，凡是迎合堕落社会心理的音乐，都不能称为国乐。

……

音乐即是畅抒感情的唯一利器。不过此处所谓畅抒感情，是畅抒民众的感情，不是一部分知识阶级的感情。假如我们只主张恢复古乐，一般民众不懂，那么，其结果只能畅舒考古先生或高人隐士的感情，不是一般民众的感情，亦不能算是国乐。[148]

因此，这里所谓的"国乐"，乃是一种既以儒家礼乐观为基本理论立足点但又大不同于传统国乐的"新国乐"，乃是一种与刘天华"国乐改进"事业中之"国乐"既相联系又相区别的范畴——王氏之"新国乐"，乃是"新的中国音乐"之简称；而刘氏之"国乐"，在更大程度上指的是"新的民族器乐"。前者为种概念，后者为属概念，两者不宜混为一谈。

王光祈对20世纪中国新音乐发展路径的见解，在总的战略方向上与萧友梅等人"兼收并蓄，中西合璧"的主张并无二致；他的"新国乐"与后者的"新音乐"，虽字面有异而实质相同，只是在侧重点上有所区别。王氏在阐发这个命题时，将当时持论较为极端的两派主张称之为"国故党"和"欧化党"，分别对两者之"进退无所据"提出尖锐的批评：

讲到国故党，日日打着孔子招牌招摇，而孔子所最重视之音乐，则视之为"末技小道"；欧化党则只看见外国之国富兵强或科学发达，而对于欧洲文化源泉之美术……到处弦歌不绝之音乐，则充耳不闻，且从而谥之为"无用之学"。呜呼，此乃今日所谓复古或维新之中国人，此乃今日进退无所据之中国人。[149]

由此可见，王光祈对国故党"日日打着孔子招牌招摇"的"复古"主张及欧化党对欧洲音乐"充耳不闻"且视之为"无用之学"的所谓"维新"主张皆颇为不屑，而将自己的主张称之为"吾党"，并公开亮出其历史使命：

至于古礼古乐之不宜于今者，吾党自应起而改造之，以应世界潮流，而古人制礼作乐之微意，则千古不磨也。[150]

这段话非常清晰地回答了20世纪中国音乐发展战略"以何为据"的问题，道明了"吾党"与"国故党"、"欧化党"的根本界限；而且在大方向一致、故而彼此间可互称"同党"的大前提下，厘清了与萧友梅等人在发展路径上侧重点的差异——萧氏以输入欧洲专业音乐理论与技术为侧重点，而王氏则以弘扬国乐为侧重点，对其中"不宜于今者"加以改造，"以应世界潮流"。

2. 王光祈对中西音乐的认识

王光祈对中西音乐发展的历史与现状，均有真切了解和深刻洞察，关于两者各自优长的见解亦颇为独到。

从精神层面说，王光祈认为，中西音乐之最大不同在于，中国音乐以"谐和态度"为核心，养成中华民族爱和平、喜礼让、轻名利的精神传统；而西方音乐则注重名利之念，鼓励竞争精神。这就等于说，在音乐的内在精神这个本质命题上，中国音乐优于西方音乐。用赵元任之"不同"说来衡量，此为中国音乐对西方音乐"优于的不同"。

从内容层面说，王光祈认定，音乐作品有民族性，且各不相同："音乐是人类生活的表现，与其他诗歌绘画一切美术相同。各民族的思想、行为、感情、习惯，既彼此悬殊，其表现于音乐方面，亦当然互异。"[151]自然，此间并无孰优孰劣可言。因此，中国音乐在民族特性表现上的特点和优长，必须大力继承和发扬而无需乞灵于西方。用赵元任之"不同"说来衡量，此为中国音乐对西方音乐"不同的不同"。

从技术层面说，王光祈承认，在技术、方法层面上，中国音乐的确落后于西方音乐：

中国音乐现在进化的阶段，大体上尚滞留于单音音乐时代。即或偶有伴音之用，亦复极为简单，不能与西洋近代音乐相提并论。[152]

他甚至断言：西洋音乐"无论其形式（如乐器乐谱之类），其内容（如乐律之

[148]王光祈：《欧洲音乐进化论》（1924），冯文慈、俞玉滋选注《王光祈音乐论著选集》（上册）第40—41页，人民音乐出版社1993年出版。

[149]王光祈：《东西乐制之研究》（1926），冯文慈、俞玉滋选注《王光祈音乐论著选集》（下册）第4页，人民音乐出版社1993年出版。
[150]王光祈：《德国人之音乐生活》（1923），冯文慈、俞玉滋选注《王光祈音乐论著选集》（上册）第29页，人民音乐出版社1993年出版。

[151]王光祈：《欧洲音乐进化论》（1924），冯文慈、俞玉滋选注《王光祈音乐论著选集》（上册）第40—41页，人民音乐出版社1993年出版。
[152]王光祈：《西洋音乐史纲要》（1937），冯文慈、俞玉滋选注《王光祈音乐文集》（上册）第227页，人民音乐出版社1993年出版。

图片64：1936年编印的《追悼王光祈先生专刊》

类），皆超过吾国旧有音乐百倍以上”[153]。

用赵元任之“不同”说来衡量，此为中国音乐对西方音乐“不及的不同”。这种看似在较低层面上之“不及的不同”，在王光祈看来是断断不可轻视的，否则——

> 吾国音乐虽有至高至贵之音乐宗旨（如爱和平之类），亦将甘于简陋，无所发挥矣。[154]

也就是说，我国国乐若不在技术方法上虚心学习西方，必使未来之中国音乐依然“甘于简陋”，而其爱和平之类“至高至贵之音乐宗旨”亦将“无所发挥”——王氏所说中国传统音乐之“不宜于今”且应予以改造者，当是指这种技术层面上的落后无疑。

因此，王光祈对中西音乐所做的上述比较、研究和分析，与他的新国乐发展战略紧密关联，是王氏对20世纪中国音乐战略设计的一部分。概括他的基本思路是：以音乐作品的中华民族性为核心，在音乐的文化精神层面上以发挥“谐和态度”为“至高至贵之音乐宗旨”，在技术层面上以引进西方先进技术和科学方法以为“师资”——如此三者齐备、各安其位、相互作用、形成合力，于是，其“新国乐”理想便有望乃成。

他的这个思想，在其著作《德国人之音乐生活》中有全面而经典的表述：

> 希望中国将来产生一种可以代表“中华民族性”的国乐。而且这种国乐，是要建筑在吾国古代音乐与现今民间谣曲上面的。因为这两种东西，是我们“民族之声”……一面先行整理吾国古代音乐，一面辛勤采集民间流行谣乐，然后再利用西洋音乐科学方法，把它制成一种国乐。[155]

在王光祈的上述见解中，最为闪光的是将音乐艺术的民族性与其技术和方法进行思辨性分离，并将保持中华民族特性当作他的新国乐建设重中之重的观点，在当时的中国乐坛上确属旷古未有的卓越识见和精辟之论。仅此一端，便足以使他站在当时新音乐思潮的前列。

当然，王氏在强调问题的某一面时，往往忽视问题的另一面，从而导致持论不够辩证或逻辑难以自圆——例如在合理强调音乐艺术之民族特性的同时，却忽视人类音乐艺术具有共通性的一面；在合理强调中国礼乐之“谐和态度”的同时，却对西方音乐之或相似或相异的美学本质流于失察、疏于肯定；在合理强调音乐在儒家礼乐观之重要地位时，亦对音乐的功能和作用做了过分夸大的渲染；在论述西方音乐使人扩张导致战争不断时，却无法解释华夏中土的“中和之乐”亦何以不能阻止战乱频仍的历史和现实；在理论上充分肯定国乐辉煌成就的同时，却又认为除古琴音乐尚可肯定之外，对秦腔、二黄、小曲、时调等现存民间音乐做了基本否定的评价，因而与其“在古乐和民间俗乐基础上制成新国乐”的主张形成事实上和逻辑上的自相矛盾；如此等等，不一而足。但这些理论和表述中的瑕疵，却并不能遮蔽王光祈那些卓越理论发现的耀眼光辉。

3. 王光祈与比较音乐学

王光祈之被我国音乐学界公认为是比较音乐学在中国之奠基者不是偶然的。因为，王氏最先系统地采用比较音乐学的方法，将中国音乐、某些东方民族的音乐同西洋音乐进行比较研究，提出了把世界各地区的乐制分为“中国乐系”（五声体系）、“希腊乐系”（七声体系）和“波

图片65：国内编辑出版之王光祈纪念文集

[153]王光祈：《德国人之音乐生活》（1923），冯文慈、俞玉滋选注《王光祈音乐论著选集》（上册）第24页，人民音乐出版社1993年出版。
[154]王光祈：《德国人之音乐生活》（1923），冯文慈、俞玉滋选注《王光祈音乐论著选集》（上册）第24页，人民音乐出版社1993年出版。

[155]王光祈：《欧洲音乐进化论》（1924），冯文慈、俞玉滋选注《王光祈音乐论著选集》（上册）第36、38页，人民音乐出版社1993年出版。

斯阿拉伯乐系"（四分之三音体系）三大体系的理论，在当时是我国音乐学家在比较音乐学领域最为重大的理论发现，即便在当今仍不失其学术光辉和理论价值；而王氏关于"甲民族之乐，乙民族不必能懂。乙民族之乐，丙民族亦未必能懂"[156]等一系列观点，亦在"音乐无国界"理论普遍盛行之20世纪20年代，便将音乐艺术之民族性、多样性及其文化身份等复杂命题适时地提到我国音乐家面前，对于矫正某些偏颇有发人深省之效；同时，王光祈还对中国历代乐律史料作了初步的整理，提出不少有价值的见解。

以上这些理论建树和学术成果，主要体现在王光祈的《东西乐制之研究》、《中国乐制发微》、《中西音乐之异同》、《东方民族之音乐》，《翻译琴谱之研究》，《中国诗词曲之轻重律》和《中国音乐史》等著作中。

尽管如此，本书作者依然赞同宋祥瑞先生的观点：

> 王光祈研究中西音乐，其旨并不在建设什么中西比较音乐学，准确说，亦不在建设属于中国近现代的音乐学术体系，而在创造一种新的作为艺术的音乐体系，即国乐。[157]

这个观点，非但丝毫不会降低王光祈在比较音乐学方面的学术贡献，而且它将王氏对中西音乐所进行的创造性研究以及据此得出的诸多结论，与他的"新国乐"理论之间客观存在的深刻联系揭示出来，

并提升到一个更为宏阔的层次上来加以观察和评价，因此属于具有超拔眼光的见解。

4. 王光祈的"创造国乐"和"少年中国"理想

王光祈在国内时虽与陈独秀、李大钊、毛泽东等早期马克思主义者过从甚密，但却并不认同他们的社会革命主张。1918年创办"少年中国学会"，怀揣"少年中国"理想，为"五四运动"奔走呼号；即便后来身处异邦、去国万里，仍是神游故土、心寄华夏，毅然弃学政治经济学而专心致力于音乐学研究，足以证明他是一个坚定而执著的"音乐救国"论者，孜孜以求地探索以音乐救亡图存的根本之道；而"只有从速创造国乐之一法"[158]便是他得出的最终结论，并把"将中华民族的根本精神表现出来，使一般民众听了，无不手舞足蹈，立志向上"[159]这一重大历史责任和深切厚望赋予斯、寄予斯。为此，他魂牵梦绕，将这个光辉前景寄希望于未来，并满怀激情地憧憬着：

> 那时或者产生几位世界大音乐家，将这东西两大潮流，融（熔）合一炉，创造一种世界音乐。[160]

因此，他的"新国乐"理论，从属于"音乐救国"主张；他的"音乐救国"主

图片66：国内出版的五卷本《王光祈文集》

张，又从属于"少年中国"理想。

这种宏阔思路，在下面一段话中有明确表述：

> 若欲创造"少年中国"，亦惟有先使中国人能自觉其为中华民族之一途。欲使中国人能自觉其为中华民族，则宜以音乐为前导。何则？盖中华民族者，系以音乐立国之民族也。[161]

在王光祈看来，历史上的中华民族以音乐为立国之本，在亡国灭种成为中华民族最大危险的当时，主张以音乐为救国之本，亦是其自觉而必然的选择。因此，当后人读到王氏对其"少年中国"理想及"新国乐"主张之豪情挥洒和诗意表达时，无不热血贲张：

> 吾将登昆仑之巅，吹黄钟之律，使中国人固有之音乐血液，重新沸腾。吾将使吾日夜梦想之"少年中国"，灿然涌现于吾人之前。[162]

鉴于王光祈在音乐学研究领域的杰出贡献，1984年6月，中国音乐家协会、四

[156]王光祈：《音学》（1929），冯文慈、俞玉滋选注《王光祈音乐论著选集》（下册）第185页，人民音乐出版社1993年出版。
[157]宋祥瑞：《王光祈学术阐微》，《中国音乐学》1995年第3期。

[158]王光祈：《欧洲音乐进化论》（1924），冯文慈、俞玉滋选注《王光祈音乐论著选集》（上册）第38页，人民音乐出版社1993年出版。
[159]王光祈：《欧洲音乐进化论》（1924），冯文慈、俞玉滋选注《王光祈音乐论著选集》（上册）第38页，人民音乐出版社1993年出版。
[160]王光祈：《欧洲音乐进化论》（1924），冯文慈、俞玉滋选注《王光祈音乐论著选集》（上册）第37页，人民音乐出版社1993年出版。

[161]王光祈：《东西乐制之研究》（1926），冯文慈、俞玉滋选注《王光祈音乐论著选集》（下册）第7页，人民音乐出版社1993年出版。
[162]王光祈：《东西乐制之研究》（1926），冯文慈、俞玉滋选注《王光祈音乐论著选集》（下册）第7页，人民音乐出版社1993年出版。

川省政协、四川省社会科学联合会、中国音乐家协会四川分会、四川音乐学院和温江县政协等单位在成都联合召开"王光祈研究学术讨论会",对其音乐学研究的学术成就和历史地位做了全面回顾和高度评价。1985年人民音乐出版社出版的《中国音乐词典》之"王光祈"条亦称其为"我国民族音乐学的先驱者"。后人编有《王光祈文集》(五卷本)[163]。

六、青主的美学思想与音乐创作

青主(1893—1959),广东惠阳(今惠州)人。原名廖尚果,笔名黎青、黎青主等。幼时即受传统文化及新思想熏陶。1911年投身辛亥革命,在汕头参加武装起义,并亲手击毙潮州知府。1912年以优异的成绩考取赴德留学资格,入柏林大学法学系学习法学,1920年获法学博士学位。此间,兼学哲

图片67：青主在写作中

学,阅读康德、黑格尔、叔本华、莱辛、歌德、海涅等哲学大家著作,亦进修钢琴和作曲理论,聆听各种音乐会,并与毕业于柏林国立音乐大学的华丽丝(E.Valesby)结婚。

[163]《王光祈文集》(五卷),四川音乐学院、成都市温江区人民政府编,巴蜀书社2009年10月成都出版。

1922年回国,历任广东政府大理院推事、黄埔军校校长秘书、国民革命军总政治部秘书、国民革命军第四军政治部主任等职。1927年12月参加"广州起义",失败后遭国民党当局通缉,被迫流亡香港等地。1928年偕夫人迁居上海租界,更名为"黎青",开设"X书店"经营音乐书谱,因不善此道,不久即倒闭。

1929年,被慧眼识人的萧友梅聘为上海国立音乐专科学校教授,担任该校学术季刊《乐艺》及校刊《音》主编。后经蔡元培等人多方奔走斡旋,国民政府乃于1934年取消对他的通缉令,从此结束"亡命乐坛"生涯,随即便离开上海国立音专,到德国人开设的欧亚航空公司工作。

自抗战胜利直至新中国成立之后,辗转于同济大学、上海复旦大学和南京大学教授德语,亦曾有东欧一些学者的音乐美学译著出版。

自1929年进入上海国立音专到1934年离开音乐界,在短短五年内,青主不仅有大量音乐美学和乐评著述问世,亦创作出一批高质量的音乐作品,在当时音乐界均有很大影响。

1. 青主的音乐本质论

青主的音乐理论研究与著述活动自1930年始,并于当年出版《乐话》,1933年出版《音乐通论》;此外,亦有音乐评论及随感等文章60余篇问世。

《乐话》是青主的一部讨论音乐美学问题的书信体著作。作者以当时欧洲甚为时兴的表现主义美学及其代表性学者赫尔曼·巴尔所著之《表现主义》一书为基础,结合中国音乐的历史与现实命题,加以阐释和发挥,渗进自己的美学理念。

图片68：青主所著之《音乐通论》,商务印书馆1933年版

《音乐通论》则是一部较为典型的音乐美学著作,其基本主张与此前出版的《乐话》并无二致,然《音乐通论》的阐述更为系统而全面。

青主的音乐美学思想,集中而典型地体现于他对音乐本质的论述中。

青主从古希腊的音乐观念说起,认为中国音乐界当务之要便是应学习对音乐本质的认识和理解,即"把音乐当作是一种语言":

我们顺着希腊人这个对于音乐的根本理解推想下去,便可以见得:音乐是一种灵魂的语言,只在这个意义的范围内,我们亦可以把音乐当作是描写灵魂状态的一种形象艺术。如果我们把我们的灵界当作我们的上界,那末(么),我们亦可以把音乐当作是上界的语言。[164]

此后,他又在许多文论中反复地、不厌其烦地强调下述观点:

音乐是由灵魂说向灵魂的一种语言,用来改善我们的精神生活,并非是只用来刺激我们的耳朵。[165]

[164]青主:《音乐通论》第11页,商务印书馆1933年出版。

[165]青主:《给国内一般音乐朋友的一封公开的信》,《乐艺》1931年第1卷第4号第77页。

青主以"灵魂说向灵魂"、"上界的语言"之类极精粹的文字来概括音乐本质，在当时的中国音乐界，可谓旷古未有之论，新意充盈而又倍觉奇特。其实，这也并非是他本人的首创，而是从西方美学界那里翻译和搬用过来的，人们甚至可以在赫尔曼·巴尔所著《表现主义》一书中方便地找到音乐是"从心灵到心灵"这样的句子及类似表述；而青主本人对此也毫不避讳，曾将一位外国音乐家"只有音乐才是真正的世界语，我们并没有把它译成另一种语言的必要，他是由灵魂说向灵魂的"这番话公开引用到自己的文章中[166]便是明证。

青主这些美学观念，非但与中国儒家音乐美学相龃龉，又与当时兴起的左翼音乐观念相冲突，故此，其主张常常被人冠以"唯心主义美学"，他本人亦被当作"音乐至上"和"为艺术而艺术"的代表人物而遭到长期诟病乃至批判。

实际上，西方音乐美学家及其转述者青主关于"灵魂说向灵魂"、"上界的语言"之类界说，并未涉及音乐艺术本原这个哲学命题，而是从张扬音乐艺术的主体性着眼，强调音乐创作冲动来自作曲家的"上界"（或曰"内界"，也即心灵），音乐作品是一个灵魂（创作主体）说向另一个灵魂（接受主体）的心灵交流与感应的特殊语言；从这个认识出发，就必然引出音乐艺术独立品格和主体性高扬这两个美学命题。因此，青主上述美学主张，与音乐艺术本原这一认识论命题毫无关涉，将其指摘为"唯心主义美学"，实乃南辕北辙。但在其论述中确也带有较明显的"为艺术而艺术"倾向；这种倾向，除了是他一贯美学主张的题中应有之义和合理延伸之外，还与他对儒家音乐思想的批判性认识有关。

2. 青主对儒家音乐思想的批判

既然青主音乐美学思想核心是强调音乐艺术独立品格，高扬音乐主体性，那么，当他以这种美学理念来观察中国传统音乐及儒家美学思想时，发现后者对中国音乐文化发展带来严重禁锢，并对之进行言辞激烈的批判便在情理之中了：

> 中国旧日是极端推崇音乐，但是，普通说起音乐来，都是把它和礼用在一块。……乐不过是礼的附庸，所谓先王以作乐崇德，就是要用崇德的乐完成礼的全体大用。[167]

音乐沦为礼的附庸，其最直接的表现便是让音乐成为为政治统治服务的工具，从而导致音乐艺术的独立品格与主体性的羸弱；在青主看来，这种附庸于礼的音乐，其历史价值可供研究，而于音乐艺术本身，则毫无价值可言：

> 乐是礼的附庸，只在中国音乐史上面是有研究的价值，在音乐的艺术上面是没有研究的价值。[168]

青主指出，我国旧日之音乐皆由文人包办，其弊端也显而易见：

> 文人包办音乐，势必会把音乐当作是礼的附庸，音乐做了礼的附庸，即是做了道的一种工具，因为在文人看来，道是造分天地、化成万物的一样东西，凡属可以行道的诗书易礼，都是道的工具，固不仅音乐是如是。[169]

音乐之成为"礼的附庸"、"道的工具"，是青主对儒家音乐观着墨最多、批判最烈的两个论点，并被他视为阻碍中国音乐健康发展、令音乐艺术失却其独立生命的主要病根。青主为此而大声疾呼——唯有将这两者彻底打破，方可夺回音乐的独立生命：

> 你们要把音乐的独立生命夺回来，自然要把"乐是礼的附庸"之说打破，即是要把"音乐是道的一种工具"之说打破，必要把这一类的学说打破，然后音乐的独立生命才有着落。
> ……
> 你们承认音乐是一种独立的艺术，那末（么），你们除否认它是礼的附庸之外，你们还要把它的生命从文人的手中夺回来。[170]

青主的上述见解，着眼于"破"；而他关于音乐是"灵魂说向灵魂"、"上界的语言"的论说，则着眼于"立"，也是他为根治中国音乐之附庸性痼疾，使独立生命回归于音乐艺术本体而开出的一帖苦口良药。

对于青主此说，无论在当时还是在新时期，音乐界和学术界均有截然相反的

[166]青主：《乐话》第46页，商务印书馆1930年出版。

[167]青主：《音乐通论》第2页，商务印书馆1933年出版。
[168]青主：《音乐通论》第3页，商务印书馆1933年出版。

[169]青主：《音乐通论》第3页，商务印书馆1933年出版。
[170]青主：《音乐通论》第3—5页，商务印书馆1933年出版。

评价。然而历史地看，青主对儒家音乐美学的针砭鞭辟入里、切中要害；他开出的药方，切合音乐艺术的普遍规律，必大有益于中国音乐的长期建设和未来发展。可惜，这些观点出现在"九一八事变"之后，出现在国难当头、抗日救亡风起云涌、迫切需要发挥音乐武器功能为抗战鼓与呼之际，就显得有些不合时宜了。这种生不逢时之憾，亦非艺术家所能预见和避免的，但它带有元理论性质的学术价值和深远意义，历久而弥新，越到后来才被越多的同行所认同。

3.青主的中西音乐观

从美学观念层面看，青主对儒家礼乐观抱有激烈批判态度，从审美经验层面看，他对中国传统音乐亦持极端否定立场。

他的《十张留声机器片的运命》一文，将这种极端立场表述得极为明确：

青主认为，中国京戏音乐"没有和音"，唱腔"又高、又平、又尖锐又粗糙"（青主甚至不惜尖刻地将其房东所说"好像

图片69：作曲家、音乐美学家青主

猫叫一样"作为支持其观点的论据引入文中），"听惯西洋音乐的西方人，怎能够享受这样非常难听的乐音呢"。有鉴于此，青主在文章最后说，不得不将那十张京戏唱片

一张一张地扔到河里去。[171]

青主不独对京剧持这种不屑和鄙夷态度，而且将它扩展到中国传统音乐的整体：

我所知道的，本来只有一种可以说得上艺术的音乐，这就是由西方流入东方来的那一种音乐。……我以为所谓音乐云云，应该于国乐、西乐之中，择定一个，要国乐便不要西乐，要西乐便不要国乐，不能够二者均要。[172]

这是一种基于西方专业音乐审美经验的"欧洲音乐正宗论"和"西方音乐唯一论"的典型表述。在这种审美经验的观照下，国乐便理所当然地被判为称不上"艺术的音乐"。

如果说上文关于"中西之中，二者择一"的设定不过是虚晃一枪而已，答案早就隐藏在此文字里行间的话，那么，青主在另一篇文章中，则将他的答案明确公之于众：

总之，灵魂卖给洋鬼子也罢，不足教训也罢，我既经是和那些我不愿意听的音乐无缘，无论如何总感觉得欧洲的音乐是胜过我们的土产了，正如当我头痛时，只服用阿斯（司）匹灵（林），不再烦中医诊断一样。现在虽然有许多人在那里反对西医，说什么信仰西医即是卖国，但是为自家生命的安全起见，也就顾不得这许多了。同一样的道理，为了我音乐的好尚，我宁愿去听洋鬼子的音乐。[173]

青主对西方音乐的极度推崇、对中

国传统音乐的全盘否定，与作为一个音乐美学家的科学精神和谨严态度很不相称。这固然与他长期留学欧洲，深受西方浪漫主义、表现主义音乐思潮及其感性审美经验的深刻影响有一定关联，但并非个中主因。否则便很难解释，与他有类似经历的萧友梅、赵元任、江文也、黄自等人对中西音乐的观察何以绝不至此？

从青主其人的禀赋和气质看，他其实不是一个谋虑成熟、自成一说的美学家，而是一个才具极高、充满诗人浪漫气质的艺术家，养成其我行我素、率性而为、独美其美、独恶其恶的天性，审美嗜好、听觉经验一旦养成便绝难改变，且处处自然流露于不经意间。他对音乐本质的美学阐述虽属理性层面且多引自他人，但与其感性审美经验恰可互证，故深信之且独美之；而儒家礼乐观与他的音乐本质观全然抵触，故深恶之；中国传统音乐的独特美质及感性审美经验，非但在理性层面与他的音乐本质观，而且在感性层面与他的音乐审美经验处于剧烈的双重冲突之中，故在深恶之余，乃公开宣称与之"无缘"，不惜鄙之又弃之，也就毫不奇怪了。

然而即便如此，仍不能据此就判定青主是"全盘西化"派，正如不能仅凭他率先将欧洲浪漫主义、表现主义美学推介到中国来就判定他是我国第一位美学家一样——推介之功固不可没，但对儒家礼乐观的批判才是他作为美学家最值得重视的理论贡献；他对中西音乐的绝对化观察亦不可小视，但若联系他的创作实践和音乐作品做综合观察，我们终将发现，青主仍是一个灵魂深处依然有华夏血脉流淌着的才华横溢的中国作曲家。

[171]青主：《十张留声机器片的运命》，《乐艺》1930年第1卷第2号第60—72页。
[172]青主：《音乐当作服务的艺术》，《音乐教育》1934年第2卷第4期第15页。
[173]青主：《出了Town Hall之后》，《乐艺》1930年第1卷第2号第45页。

4. 青主的音乐创作论

青主对于中国传统音乐的批判，除"礼的附庸"和"道的工具"外，还指出，由文人包办音乐的另一恶果，是把音乐变成"声韵的附庸"——中国旧日倚声填词的歌曲做法"离不开声韵的诗的附庸"，"声韵就是用来剥丧音乐的生命的一种宪法"[174]。

这个见解，既切中史弊，又切中时弊。

构成中国文学史之灿烂辉煌一章的唐诗宋词，都是可入乐、可歌唱的音乐文学，曾经诞生过无数名垂千古的大师巨匠和万世流传的不朽名篇，然而，当初与之共生互洽的那些雄浑曲牌和优美歌调，却随着诗词文学性的极度高扬而渐趋衰落；及至到了后来，诗词格律也徒有"格"而皆无"律"矣——所谓"倚声填词"之"声"，在早期尚有固定歌调或曲牌可作文人填词之"倚"，但是发展到后来，这"倚声填词"之"声"，已非"音乐"之声，而是特指"词牌"或称"词调"，仅是平仄、声韵、对仗、句式长短与结构样式之类规定，全与音乐无关。这种情况足以证明，青主认为中国古代歌曲创作使音乐沦为"声韵的附庸"，指出"声韵就是用来剥丧音乐的生命的一种宪法"，确乎道出了古代文人歌曲创作何以从"倚声填词"到"倚格填词"导致音乐创作最终走向凋敝的真正病因。

从青主当时所处的时代环境看，学堂乐歌在经历了世纪初的辉煌之后，到20年代后期至30年代初期，自主创作方式已然方兴未艾，而"选曲填词"方式不但余绪尚存，且选曲不当、词曲不谐现象相当普遍而严重，并曾引起诸多音乐家的批评。有鉴于此，青主指出这种现象实为古代文人包办音乐和"倚声填词"之旧病在当代的复发，如不加以批评，势必大有害于我国原创性音乐的成长与发展。

由此可见，青主的音乐创作理论，其真正精髓在于反对音乐成为"声韵的附庸"和文学的奴隶，高扬音乐主体性、独立性的旗帜，大力倡导原创性音乐。这个主张，在学堂乐歌已成历史的当时，其理论与实践价值是毋庸置疑的。

青主上述主张，同时也体现在他自己的歌曲创作中——他非常注意朗诵歌词，在反复体味其音节轻重抑扬之后再进行音乐创作，而不单纯为"声韵"所左右；即便为某些古典诗词作曲，也多根据歌词语气的轻重安排旋法与节奏，亦不为声韵、平仄所累。他常常将自己依据这些原则创作出的声乐作品称为"外国式的音乐作品"，不仅自己如此说亦如此做，而且"向来很喜欢鼓舞外国的作曲家把中国的诗词谱成外国式的乐歌"。[175]

其实，在理论上对中国传统音乐颇为不屑的青主，一旦进入具体音乐创作过程，其作品很可能呈现出另一种面貌。例如，他在《清歌集》（1929年出版）中收有《击壤歌》、《回乡偶书》、《越谣歌》及《赤日炎炎似火烧》等歌曲小品，旋律几乎全用五声音阶写成，和声语言朴素，词与曲的结合十分贴切自然。

对青主这种理论主张与创作实际自相矛盾的情形当作何解释？

毫无疑问，这当然不是青主在自觉追求作品的民族风格，但也与他自己声称的"外国式的音乐作品"大异其趣，而是一种兼容中西的混合形态。在这些作品中所透现出来的某些民族因素，实际上是一种浸透其灵魂深处的华夏文化因子，儿时萌芽，少时开花，成年结果并沉积于潜意识深处，即便后来受到西方文化强烈影响也不可能被剔除干净。青主一旦进入忘我创作状态，它便在浑然不觉中悄悄跑出来起作用，以某种或隐或显形式，或深或浅程度影响乃至决定着作品的风格与面貌。

5. 青主的声乐作品

青主从事音乐方面的活动在其一生经历中不到10年，且其主要精力仍放在音乐著述和评论方面，真正用于音乐创作的时间少之又少。他曾这样解释自己从事音乐著述和音乐创作的动机："我从事音乐，不过是为了混饭吃。"[176]从这个意义上说，与赵元任一样，也只是一名"业余作曲家"。然其人才华出众、禀赋极高，因此偶有所作便出手不凡，往往显出别样的神采与情致。青主一生共作有各类声乐作品33首，其中3首（歌剧《莺莺》中《张生的歌》和2首《二部合唱》）系青主与夫人合作。其中，最能代表其创作成就的，当推他的两首艺术歌曲——其一曰《大江东去》，其二曰《我住长江头》，二者都可堪称20世纪中国艺术歌曲的精品。

《大江东去》是为苏东坡不朽词作《念奴娇·赤壁怀古》谱曲的一首男声独

[174]青主：《作曲和填曲》，《乐艺》1930年第1卷第1号第58页。

[175]青主：《作曲和填曲》，《乐艺》1930年第1卷第1号第67、68页。

[176]廖乃雄：《论青主的歌曲创作》，参见廖乃雄之《青主歌曲全集》第90页，中央音乐学院系列辅助教材编委会（内刊）。

（谱例18）

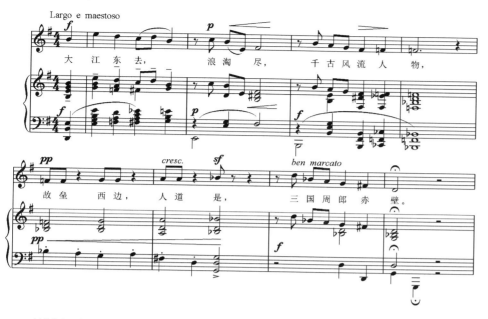

（谱例19）

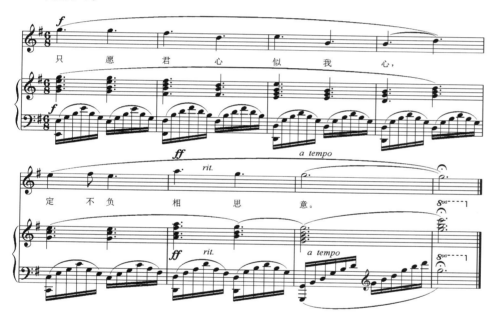

唱曲，作于青主在柏林大学攻读法学博士学位的1920年。

作品无前奏，独唱声部在"庄严的广板"上以雄浑有力的歌调起句，造成先声夺人的宏阔气势，将人们的思绪引导到飞逝而去的历史遗迹中：

（谱例18）

独唱声部"大江东去"起句，是一个在e羽调上展开的非常典型的中国化音

调，充满豪迈的歌唱气质。但从"浪淘尽"开始，旋律的宣叙性逐渐加强，至"人物"处，看似落在变音闰上，使独唱声部的调性变得极为模糊（其实作品的整体已经转入bB大调），而钢琴声部始终以复杂的和声背景和柱式和弦的坚实音响相伴随，从而营造出一种唏嘘慨叹的意蕴。

随着乐思的层层推进，作品时而写景时而抒情，时而雄姿英发时而忧郁激愤，

调性、和声色彩及钢琴伴奏织体亦频繁变化，最后在不绝如缕的幽幽沉思意境中结束全曲。

联系到青主在辛亥革命时期叱咤风云的战斗生活，作曲家创作这首作品时，虽身处万里之外，但仍时时"故国神游"、心寄华夏，因此，《大江东去》一曲也绝非单纯的发思古之幽情，同时也是通过对千古风流人物英雄业绩和辉煌的追忆，寄寓着作曲家的往日情怀、人生感悟和对祖国现实的深深关注。

《我住长江头》系为宋代诗人李之仪著名词作《卜算子》谱曲。与《大江东去》之频繁转调、和声语言复杂不同，此曲自始至终围绕G大调并以此为调中心进行展开，独唱声部以"一音对一字"为其旋法特色，旋律语言及和声色彩均极纯净透明，乐思的陈述与发展素朴纯真，透出一种言简意赅、歌短情长的意蕴；钢琴声部则以连续不断的分解和弦琶音构成伴奏织体，时而如滚滚扬子江奔腾不息，时而似抒情主人公思绪澎湃，从而使整首作品沉浸在一派浓浓思念但又暗含淡淡忧伤的艺术意象中：

（谱例19）

青主此曲作于1930年，距《大江东去》不觉10年矣，光阴如水，物是人非，其时青主正遭政府当局通缉而不得不隐姓埋名而"亡命乐坛"，他在困苦生活中创作此曲，其主题立意固然与爱情有关，但也不能不令人联想到，作曲家当年为之奋斗的美好理想至今虽仍遥不可及但却魂牵梦绕、难以释怀的情状。因此，虽不宜断言青主此作意在"抒发他对1927年在国民党'清党'中所牺牲或失踪的同志的回忆"，但说在一定程度上反映出作曲家

"对中国民主革命的忠贞情怀"[177]，确非妄测。

一般认为，青主的《乐话》和《音乐通论》是20世纪中国音乐史上面世最早，对音乐艺术本质、音乐与现实生活、音乐的社会功能诸命题之阐述最为精辟且具完整性和系统性品格的音乐美学著述。这两本著作及青主的其他文论，在30年代音乐生活中有很大影响，当时一些音乐出版物甚至音乐会节目单上，经常可以看到青主在《乐话》一书中某论乐文字的引用。[178]其中提出的一些观点，不但在30年代就曾引发一场激烈论战，即便到了80—90年代，围绕青主有关美学命题的论辩烽火复燃、争论再起，双方交锋之炽烈程度亦丝毫不逊于50年前，其余绪竟一直延续到新世纪最初几年，由此足见青主音乐美学思想在20世纪中国音乐史上影响之久远。而他的艺术歌曲《大江东去》和《我住长江头》，自其问世之初直至当今，虽历经长达大半个世纪审美实践的考验，仍深受同行的推崇和听众的喜爱，并成为音乐会和专业声乐教学的保留曲目。

第五节

艰难起步：我国早期专业音乐教育

早在19世纪末20世纪初，我国思想

————————————————
[177]汪毓和：《中国近现代音乐史》（第三次修订版）第156页，人民音乐出版社2009年6月北京第4版。
[178]廖辅叔：《略谈青主的生平》，廖崇向编《乐苑谈往》第42页，华乐出版社1996年出版。

图片70：美育倡导者蔡元培（纸质）

文化界一批有识之士如康有为、梁启超、王国维及蔡元培等人便再三强调国民音乐教育、美育对于开启民智、振兴民族的重要意义，于是乃有新式学堂的普遍设立与学堂乐歌的蓬勃发展。到了"五四运动"前后，随着新文化运动的勃兴，音乐界一批有识之士如萧友梅等，基于近300年来欧美各国专业音乐艺术之辉煌成就和成功经验，益发认识到，引进欧美专业音乐教育理念和体制，在普通国民音乐教育基础上创建专业音乐教育，培养和造就专门化的音乐精英人才，无论对我国国民音乐教育还是专业音乐艺术的繁荣提高，均具重大的战略意义。为此，他们多方奔走呼号，历尽艰辛，从理论和实践两个方面，为我国专业音乐教育的早期建设做出了开创性贡献。

在蔡元培的一贯倡导和鼎力支持之下，萧友梅率先创办北京大学音乐传习所，继而中国最早的一批专业音乐教育机构逐步开办起来。这些专业音乐教育机构虽只略具高等音乐学府的雏形，但毕竟在传授音乐艺术知识和技能、培养专业音乐人才和师资方面，为中国新音乐运动的发展和深化，进而为推动中国20世纪音乐的现代化进程做了必要的艺术准备和人才准备。1927年国立音乐

院（1929年改称"上海国立音乐专科学校"）的创建，则把中国早期专业音乐教育事业推向了一个新阶段。

一、早期专业音乐教育的理论准备

在我国早期专业音乐教育进入实际创建阶段之前，思想文化界诸多志士仁人早就在倡导美育和音乐教育方面进行过详尽的阐述和强调，为专业音乐教育做了充分的理论准备。萧友梅等人留学归国之后，便将思考、创建专业音乐教育的命题正式提上日程。

1. 萧友梅对我国传统音乐教育体制的批判

具有留日、留德背景且胸怀振兴我国新音乐之远大志向的萧友梅，对我国传统

图片71：萧友梅（右三）与俄国作曲家兼钢琴家齐尔品（中）在国立音专校园合影

音乐教育体制的固有弊端有深刻的认识和痛切的批判。

他认为，造成中国音乐落后于欧美诸国之主因，乃是音乐教育的落后——中国古代音乐教育有两大弊端，其一曰"国立的音乐教育机关或作或辍，不能继续维持"，其二曰"进去教坊的学徒，多半没有受过

普通教育，而且常有身家不清白的"[179]。

萧友梅在另外一篇文章中，将中国旧乐不振归结为三个方面，其中第二、第三条即是指音乐教育，它们分别是"以前乐师过度墨守旧法，缺乏进取的精神，所以虽有良器与善法的输入，亦不愿意采用或模仿"及"吾国向来没有正式的音乐教育机关，以致音乐教授法未加改良，记谱法亦不能统一"[180]。

对此，萧氏还上溯至唐代，历数千百年来我国传统音乐教育制度之两大弊端，进一步做了更详细的分析：

> 自唐开元元年至今一千二百年间我国音乐仍然是依然故我毫无进步改良……不出下列两个原因：第一，因为向来习乐者偏重技术一方面，不知在理论上、科学上两方面研究；第二，政府所设的教坊，目的专为养成乐工，并不是为发展音乐艺术，社会上又无其他固定的机关，使人民有研究实验的机会，所以历代乐工只知传授一点技术，不求改良进步（有时且秘密，不完全传授，以至每况愈下，一代不如一代），习乐也只求知其然而不求知其所以然。这就是吾国音乐不进步的原因。[181]

在《十年来的中国音乐研究》一文中，萧友梅还指出了中国古乐口传心授方式是导致优秀音乐遗产不能传之久远，甚至令其自生自灭最终沦为绝响的一个重要原因：

> 教授不得其法，乐师传授一曲多以听习为主，不注重看谱学习，所以人死之后，乐曲就与之同归于尽。[182]

痛感以上诸端之代代因袭、相染成习，故此萧友梅乃向世人大声疾呼曰：

> 我们今天若还不赶紧设一个音乐教育机关，我怕将来于乐界一方面，中国人很难出来讲话了。[183]

今天看来，萧友梅对我国传统音乐教育体制存在弊端的分析及其批判，用语或有偏激之嫌，持论亦不尽科学和全面，但就其主导倾向而言，也确实击中了旧有音乐教育体制的命门；而他着眼于中国音乐长远发展战略而提出创建专业音乐教育机构的设想，则从根本上抓住了我国"国民乐派"建设的核心——没有专业音乐教育，又何谈高层次专业音乐家的成批涌现？没有专业作曲精英及其杰出作品的成批涌现，所谓堪与世界发达国家之音乐艺术并驾齐驱、比肩而立的"国民乐派"理想岂不成了空中楼阁？故此，中国人若要有"出来讲话"的一天，除创设专业音乐教育机构之外，别无他途。

2. 从美育思潮到专业音乐教育

尽管蔡元培大力倡导的美育教育，其实际所指主要是着眼于提高民众素质和完善国民人格的国民音乐教育，但也内在地包含着专业音乐教育。1918年，在蔡元培支持下，北京大学相继成立文学会、音乐会、书法研究会等文艺社团组织，当时蔡氏就曾说过这番话：

> 大学设科，偏者学理，势不能编入具体之技术，以侵专门美术学校之范围。然使性之所近，而无实际练习之机会，则甚违提倡美育之本意。[184]

其意是说，大学的学科设置偏于学理，因此无法将具体技术类学科列入，以免侵入到"专门美术学校之范围"。这里的"美术"，即如今之"艺术"也。他对这种状况深为不满，因为"甚违提倡美育之本意"——这说明，蔡元培在1918年就已认识到，当时之大学不能涉足专业艺术教育与他提倡美育的一贯主张是相违背的，其无奈及遗憾之情溢于言表，也对"专业美术学校"充满期待。

正是在这个背景之下，1919年北京大学之成立音乐研究会，1922年北京大学之建立音乐传习所，无不是对蔡氏美育主张和上述遗憾的一种补救措施。

1922年10月2日，蔡元培在北大秋季开学典礼的致辞中说：

> 科学的研究，固是本校的主旨，而美术的陶养，也是不可少的。本校原有书法、画法、音乐等研究会，但

[179]萧友梅：《什么是音乐？外国的音乐教育机关。什么是乐学？中国音乐教育不发达的原因》，陈聆群、齐毓怡、戴鹏海编《萧友梅音乐文集》第147页，上海音乐出版社1990年出版。

[180]萧友梅：《最近一千年来西乐发展之显著事实与我国旧乐不振之原因》（1934），陈聆群、齐毓怡、戴鹏海编《萧友梅音乐文集》第416页，上海音乐出版社1990年出版。

[181]萧友梅：《对于各地国乐团体之希望》（1937），陈聆群、齐毓怡、戴鹏海编《萧友梅音乐文集》第446页，上海音乐出版社1990年出版。

[182]萧友梅：《十年来的中国音乐研究》（1937），陈聆群、齐毓怡、戴鹏海编《萧友梅音乐文集》第449页，上海音乐出版社1990年出版。

[183]萧友梅：《什么是音乐？外国的音乐教育机关。什么是乐学？中国音乐教育不发达的原因》，陈聆群、齐毓怡、戴鹏海编《萧友梅音乐文集》第147页，上海音乐出版社1990年出版。

[184]蔡元培：《北京大学画法研究会旨趣书》（1918），俞玉滋、张援编《中国近现代美育论文选（1840—1949）》第45页，上海教育出版社1999年出版。

因过去放任，成绩还不很好。今年改由学校组织，分作两部：（一）音乐传习所，请萧友梅先生主持。（二）造型美术研究会，拟请钱稻孙先生主持。除规定课程外，每星期定要一次音乐演奏会与展览会，以引起同学审美的兴味。[185]

由此可见，当时北大音乐传习所，除已有"规定课程"之外，还要每星期举行一次音乐演奏会，俨然是一个准专业的音乐教育机构了，并在事实上为真正专业音乐教育机构在我国的创立做了必要的前期铺垫。

当然，一直呼吁建立专业音乐教育机构的萧友梅，其脚步不会就此停止。在经过较充分的理论和组织准备之后，他于1927年5—6月间正式向蔡元培提出建立一家专业音乐院的提议并当即得到蔡氏的赞同。同年11月27日国立音乐院正式成立，萧友梅在建院典礼上报告该院筹备情形时曾透露：

自从本年五六月友梅向蔡先生提议要设立一个音乐院的时候，蔡先生就很赞同，因为蔡先生是向来提倡美育的。[186]

图片72：北京大学音乐团

[185]蔡元培：《在北大秋季开学典礼上的致辞》，《蔡元培全集》第4卷第769页，浙江教育出版社1977年出版。
[186]吴伯超：《国立音乐院成立记》（1928），国乐改进社编《音乐杂志》第1卷第2号第2页。

蔡元培赞同萧氏这个中国历史上旷古未有之提议足以表明，创建我国第一所专业音乐院本来就是美育思潮的题中应有之义，但从美育思潮兴起的20世纪初到这一设想得以实现的1927年11月底，其间历经20余年，其过程之曲折艰辛由此可以足见。

二、北大音乐传习所

1916年秋，为贯彻蔡元培的美育主张，由廖书仓、周文缦、林士模等人发起，成立以"陶淑性情、活泼天机"为宗旨的"北京大学音乐团"，鉴于该团是一

图片73：1919年之北京大学音乐研究会

个松散型、业余化的音乐团体，故在音乐素质方面对团员并无特殊要求。

1917年，音乐团以"名称欠妥，有伤大雅"为由更名为"北京大学音乐会"，下设"国乐部"与"西乐部"二部，以体现兼容并包宗旨。次年，根据会员徐子敬提议，音乐会遂更名为"乐理研究会"。蔡元培在其《为北大乐理研究会所拟章程》中，明确提出该会宗旨为"敦重乐教，提倡美育"[187]。

[187]蔡元培：《为北大乐理研究会所拟章程》（1919），高平叔编《蔡元培美学文选》第78页，北京大学出版社1983年出版。

图片74：1922年12月12日，北京大学附设音乐传习所开幕式纪念。前排左起第四人为嘉祉（V. A. Gartz，教授钢琴），前排右起第三人为刘天华（教授琵琶与二胡），第六人为萧友梅（教务主任），第七人为易韦斋（教授作词），中排左起第一人为吴伯超。

1919年1月，又将"乐理研究会"改建为"北京大学音乐研究会"，由校长蔡元培亲任会长。音乐研究会下设"古琴"、"丝竹"、"昆曲"、"钢琴"、"提琴"等五个研究组及师资特别班，除本校会员外，亦接受校外有志于研究音乐者入会，会员200余人，学习、演出活动亦甚活跃。会长蔡元培亲自延聘上述五个领域之著名专家为导师，对会员进行指导。[188]1920年该会出版《音乐》杂志，至1921年底停刊时，其发行量有千余份。

1922年10月，蔡元培又将北京大学音乐研究会改组为"北京大学附设音乐传习所"（简称"北大音乐传习所"）并亲自兼任所长以示重视，委任萧友梅为教务主任，实际主持传习所各项工作。实际上，按照萧友梅当初的本意，是要在北京大学内创办一所正规的专业音乐学院——"音乐传习所"，所用的英文名是

[188]详情请参见廖书仓：《北京大学音乐研究会沿革略》（北京大学音乐研究会编《音乐杂志》1920年第1卷第2号第4页）、李吴祯：《北京大学音乐研究会之经过》（北京大学音乐研究会编《音乐杂志》1920年第1卷第1号第1—4页）。

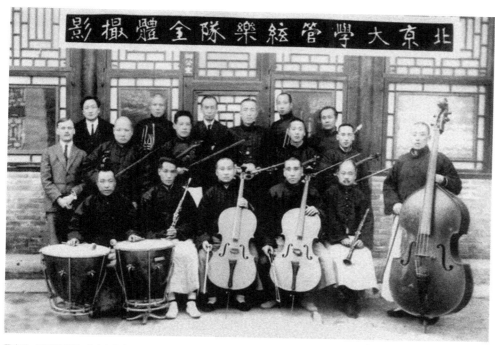

图片75：1922年10月，北京大学成立15人的小型管弦乐队，萧友梅亲任指挥

Conservatory of Music，在欧美各国，举凡高等专业音乐教育机构多用此名；在我国，一般均通译为"音乐学院"。但当时一些人反对采用西方"音乐学院"之名，为免受名实之争所累，乃被迫称为"音乐传习所"[189]。

然而就在成立当年，传习所便开始招收新生入学，聘请当时的著名音乐家担任导师从事教学（如聘刘天华为国乐导师）。内设甲、乙两种师范科及各种选科，学生成绩采用西方之学分制，凡修足学分者即可毕业。该所办学近5年，培养出不少音乐人才。

故此，北大音乐传习所虽无"音乐学院"之名却行音乐学院之实，中国专业音乐教育的雏形于此约略可见。从中亦可看出蔡元培、萧友梅诸公的务实和

机变作风。

北大音乐传习所的创办及其招生之举，不仅突破了大学学科设置偏于学理的现状，在实际上已经侵入"专门美术学校之范围"，从而使蔡元培美育主张得到较全面的体现，同时也令该所具有了较明确的专业音乐教育性质。

三、全国各地之"音乐研究会"

受北京大学音乐研究会的影响和鼓舞，此后，全国一些大城市和大中学校，亦纷纷成立同样以"音乐研究会"名称出现的音乐艺术社团。这些音乐社团中的大多数虽也以音乐美育为宗旨，但其中亦程度不等地含有某些专业音乐教育机构的成分，同样也是我国音乐家对于早期专业音乐教育探索的一部分。

在上述这些"音乐研究会"中，影响较大者如下列：

1. 重庆音乐研究会

系由英国人艾尔堡与我国音乐家陈厚菴等30人于1921年6月联名发起，是年9月3日正式成立[190]。该会在其公开发布的《宣言书》中，在阐述其创立宗旨的同时，亦曾坦承自身的创建与"北大音乐研究会"之间的渊源关系：

> 心之所发为声，声则借器以传，中之所秉者德；德则因乐以播。古今中外，其为器也或殊，其为乐也无以异……举凡足以快耳鼓而悦心曲者，响判宏纤，音分华朴，悉有当于雅人之深。致近者吾北京亦尝有音乐研究会之发起矣。合海内通人，以绍求音沉响绝、茫茫然若断若续之坠绪……吾蜀僻处西南，望尘莫及。然闻风响应，重庆亦遂于音乐研究会之建设鸣呼。[191]

该会之组织机构分为"中乐"与"西乐"两个大组，以陈厚菴为"中会长"，以艾尔堡为"西会长"。按该会规划，在大组以下又分6组："乐歌组"研究"钢琴、风琴、手琴及唱歌、乐剧、乐理、和声、乐式、乐史等"，"丝竹组"研究"扬琴、三弦、胡琴、琵琶、月琴、笙、箫、笛、管、籥、篪、筚篥、琴等"，"昆曲组"研究"关于昆曲应用一切乐品"，"古琴组"研究"琴、瑟、筝、箜篌等"，"提琴组"研究"大小提琴、五弦琴、六弦琴等"，"乐队组"研究"乐队用品"。在其成立之初，先设"乐

[189]萧友梅：《音乐传习所对于本校的希望》（1923），陈聆群、齐毓怡、戴鹏海编《萧友梅音乐文集》第235页，上海音乐出版社1990年出版。

[190]重庆音乐研究会：《重庆音乐研究会来函》（1921），北京大学音乐研究会编《音乐杂志》第2卷第8号第1页。

[191]重庆音乐研究会：《重庆音乐研究会宣言书》（1921），北京大学音乐研究会编《音乐杂志》第2卷第8号第1—2页。

歌"、"丝竹"及"昆曲"3组，其余各组"亦陆续增补"[192]。

从该会办会思路及研究组织设置看，同样也体现出蔡元培的美育宗旨和兼容并包思想。

2. 河南第一师范学校"音乐研究会"

成立于1920年。该会明确提出以"研究音乐调和性情为宗旨"[193]，该会对会员无特殊的要求，凡本校教职员及学生有志于研究音乐者均可入会，会长由校长担任。该会的组织设置与重庆音乐研究会相仿佛，亦即下设"中乐"与"西乐"两个大组：中乐组包括琵琶、月琴、胡琴、笙、平笛、箫，共6组；西乐组包括钢琴、风琴、提琴，共3组。一年后，会员已发展到200余人。该会经常举办"中西乐舞会"一类音乐活动，参加者深感大有收获。

该会还有两个设想颇可称道：其一曰组织"特别组"，旨在"对于音乐平素有根底的会员每周练习一次"，其二曰设立"乐歌讨论会"，以专门讨论学校乐歌的创作问题，并对时下乐歌创作之弊端提出了尖锐的批评和建议，以"另造一有系统的、切合于人生的、活的教育与文艺"[194]。

3. 松江景贤女子中学音乐研究会

北京大学音乐研究会之深广影响所及，不仅仅局限于大学和师范院校，在某些一般中学里也出现了这种音乐研究会组织。

1923年，上海音乐学校主办之《音乐界》杂志上刊登《松江景贤女子中学音乐研究会底组织和将来的方针》[195]一文，便透露了这种音乐研究会在普通中学存在发展的宝贵信息：

该校音乐研究会是在当时普通中学课程繁重、音乐课时量严重不足的情况下，乃"只能在课外之后，组织一个音乐研究会"，以满足学生的强烈需求。

该会以"扩之为正乐之助，约之为养性之资"为宗旨，正式成立于1923年9月8日。其组织分为中乐、西乐两大部，其下共有8个小组："中乐部"下设月琴、胡琴、笙、平笛和箫5个小组；"西乐部"下设风琴、提琴和钢琴3个小组。

上述这些音乐研究会，从其性质上说多属音乐爱好者的民间业余社团，专业化特点尚不明显，但也含有一定的音乐专业技能训练，均体现了兼容并包思想和美育宗旨，因此可以看作是我国专业音乐教育的萌芽。

四、开办较早的现代音乐教育机构

在开办新式学堂、提倡美育教育、创

图片76：1923年北京大学音乐传习所教职工学生合影（纸质）

造新型乐歌过程中，仿照欧美专业音乐教育体制以致力于在我国创建类似专业音乐教育机构的尝试，在"北京大学音乐团"前后已然肇始而非只蔡元培、萧友梅诸人；然"北大音乐传习所"之创立及其办学模式和教学成果在国内产生了巨大影响却也是不争的事实，并对北京、上海及其他省市之成立专业音乐学校，或在专业艺术院校和师范院校内设立专业音乐系科有积极的促进和推动作用。

1. 北京音乐传习所

现有史料显示，我国最早的类似机构为开办于1910年的"北京音乐传习所"，创始人为高连科。其课程设置有基本乐理、和声、唱歌、风琴、钢琴、提琴等，师资队伍除高连科本人外，还聘请一些外国神父任课，仿照欧美专业音乐院校办学思路的意图较为明显，被认为是"北京最早的现代音乐学校"[196]，故此该校曾一度更名"北京音乐专科学校"。至1917年停办，该校在近7年的办学历史中曾培养出一批职业音乐教师，为我国音乐教育事业的早期建设做出了贡献。

[192]重庆音乐研究会：《附列音乐研究会简章》（1921），北京大学音乐研究会编《音乐杂志》第2卷第8号第2—3页。
[193]吴凤展：《河南第一师范学校音乐研究会年来的经过与近来进行的方针》（1921），北京大学音乐研究会编《音乐杂志》第2卷第9、10号合刊第1页。
[194]吴凤展：《河南第一师范学校音乐研究会年来的经过与近来进行的方针》（1921），北京大学音乐研究会编《音乐杂志》第2卷第9、10号合刊第1—2页。

[195]何定方：《松江景贤女子中学音乐研究会底组织和将来的方针》，《音乐界》1923年第9期第22页。

[196]向延生：《北京最早的现代音乐学校》，载《音乐周报》1997年1月3日。

图片77：上海美术专科学校校门

图片78：北京女子高等师范学校音乐科师生合影（萧友梅前排右一、杨仲子前排右二、刘天华中排右六着西装者）

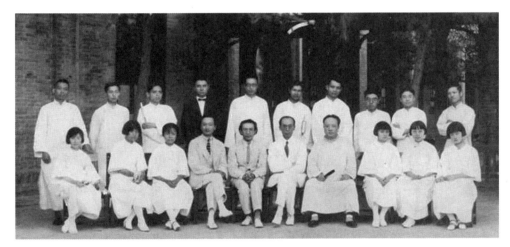

图片79：1926年夏，国立北平艺术专门学校音乐科合影（前排左六为萧友梅，左四为杨仲子，后排左六为冼星海）

2. 上海美术专科学校音乐系

上海美术专科学校是由著名画家刘海粟所创办的一所私立专业美术学校，其前身为刘海粟创办于1912年的"上海美术图画院"，1930年更名为"上海美术专科学校"，由蔡元培先生任董事会主席，并为校歌作词，题写校训、学训。其音乐系则创建于1923年，系主任为刘质平。

系今之南京艺术学院前身。

3. 上海专科师范学校音乐科

由吴梦非、刘质平、丰子恺等创办于1919年秋。此后该校曾先后易名为"上海艺术专科师范学校"、"上海艺术师范大学"等，皆由吴梦非任校长、刘质平任教务主任。最初其系科设置分为普通师范科及高等师范科两级，学制均为两年，重点为中小学培养师资。更名为"上海艺术师范大学"时，又将系科设置分为艺术教育、音乐、西洋画、中国画等，以为社会培养中高级艺术教育人才为主。先后在音乐系任教的教师有孙续丞、周玲荪、李鸿梁、金律声、卫仲乐等，亦聘请少量日本及俄籍教师；主要课程有普通乐理、和声、作曲、声乐、钢琴、小提琴、琵琶、二胡等。其他方面的教师还有陈望道、胡寄尘、傅彦长等著名学者。

该校至1925年止，办学历史共6年，曾先后为我国培养了近千名教育人才。

4. 北京女子高等师范学校音乐科

萧友梅1920年3月从旧金山回到北京后，为实现其专业音乐教育理想，乃于1920年9月与杨仲子共同创办北京女子高等师范学校音乐体育专修科并担任主任，1921年经萧友梅建议，将体育与音乐分科，首任音乐科主任亦为萧友梅。1925年又改建为北京女子大学音乐系，系主任仍由萧友梅担任。当时在该校音乐系任教的教师，有杨仲子（钢琴）、刘天华（琵琶及二胡）、萧友梅（乐理、和声和音乐

图片80：国立中央大学教育学院校门

图片84：国立音专1932年度开学典礼（纸质）

图片81：杨仲子（右一）与北平大学女子文理学院音乐系部分师生在一起

史）、赵丽莲（唱歌）、金孟仁（诗词）以及两位俄籍教师嘉祉（钢琴）和霍尔瓦特夫人（声乐）等。1927年，该校曾一度被军阀当局勒令停办，后又改为北平女子文理学院，仍保留音乐系建制；鉴于其时萧友梅已受蔡元培之命南下上海从事我国第一所正式的高等音乐学府的筹建工作，北平女子文理学院音乐系主任之职由杨仲子担任。

5.国立北平艺术专门学校音乐科（系）

创办于1925年，主任萧友梅。

6.国立中央大学教育学院音乐系

1926年创建于南京，音乐系原建制为"组"，1929年改为系，系主任程懋筠、唐学咏。

是今之南京师范大学音乐学院前身。

7.北平大学女子文理学院音乐系

该校音乐系成立于1928年10月，由著名音乐家杨仲子担任系主任。

五、上海"国立音乐专科学校"

我国现代专业音乐教育机构的设立，在世纪初广义美育中孕育，又经在全国各地音乐研究会成立与实践中生根发芽，直

图片82：上海"国立音乐院"开院典礼（纸质）

图片83：国立音乐专科学校建校效果图

到在北京、上海等地早期高等音乐教育机构的创建和教学实践中含苞欲放，一个正规的、独立的高等专业音乐学府的开花结果，便已水到渠成矣。

1.国立音专的创办历程及早期沿革

1927年11月27日，在时任大学院院长蔡元培的鼎力支持之下，经过萧友梅的多方奔走、多年努力和紧张筹办，我国第一所高等专业音乐学府——上海"国立音乐院"——终于正式宣告成立。

该院成立之初，仿"北大音乐传习所"例，由蔡元培兼任院长以示支持与重视，但一切校务均由教务主任萧友梅全权负责。1928年9月，萧友梅被任命为代理院长。1929年7月，国立音乐院奉命更名为"国立音乐专科学校"（简称"国立音专"），蔡元培卸去其兼职，任命萧友梅为校长，将学校一切，皆委由萧氏全面掌控与操持。

2.国立音专的建院宗旨

对于国立音乐院的建院宗旨，萧友梅早有深谋远虑。1928年11月公布的《国立音乐院一览》之"学则"一项，将该院宗旨与方针阐述得非常明确：

图片85：国立音乐专科学校的学生举行慈善义演

图片87：1935年9月萧友梅在新落成的国立音专校舍前留影

图片86：1935年9月新落成的国立音乐专科学校校舍（位于上海江湾民京路）

本院为国立音乐教育机构，目的在培养音乐专门人才，一方输入世界音乐，一方从事整理国乐，期趋向于大同，而培植国民"美"与"和"的神志及其艺术。[197]

在该院成立十年后的1937年，萧友梅仍将国立音专的宗旨概括为"以养成专门人才为目的"[198]。

很显然，萧友梅将培养音乐专门人才视为办学宗旨，将兼收并蓄、中西合璧视

为办学方针。这两个基本点，萧氏终其一生亦未有改变。

例外的情况也是有的。在上海沦陷的孤岛时期，国立音专处境极为艰难。萧友梅在1937年12月14日为国立音专举办两个"养成班"陈述理由、提出办法而向当时国民政府教育部呈递的内部请示报告中曾经提出过：

单就音乐教育来说，高深专门人才的养成，现在不是时候了。养成一个专门人才，动辄需要五年十年的时间，而这种专门人才，在太平盛世固然是可宝贵的，在非常时期，则未必

能在音乐上贡献于国家。[199]

但那是萧氏在非常时期提出的非常之策；然而即便如此，萧氏依然肯定高深专门人才的培养在和平时期是"可宝贵的"。

他在另一篇公开文章中曾经指出，即便是非常时期的音乐教育——

下列三方面均需顾到，即一面培养音乐师资，一面奖励音乐天才养成专家，一面鼓励集团唱歌（为音乐比赛之一种）与音乐的团体生活（小规模的合唱、合奏）等。[200]

这就说明，萧友梅在极其艰难困苦的战争状态下，仍将"精英教育"和"音

[197]常受宗主编《上海音乐学院大事记·名人录》第7页，上海音乐学院1997年编印。
[198]萧友梅：《十年来的中国音乐研究》（1937），陈聆群、齐毓怡、戴鹏海编《萧友梅音乐文集》第451页，上海音乐出版社1990年出版。

[199]萧友梅：《国立音乐专科学校为适应非常时期之需要拟办集团唱歌指挥养成班及军乐队长养成班理由及办法》，《中国音乐学》2006年第2期。
[200]萧友梅：《关于我国新音乐运动》，《音乐月刊》第1卷第4号，1938年2月1日出版。

乐天才"的培养列为不可忽视的内容。因此，完全可以说，国立音专实行精英教育，培养和造就高端专业音乐人才，是萧友梅至死不渝的建院宗旨。

图片89：1935年国立音乐专科学校校舍落成典礼全校师生员工合影

3. 国立音专的办学方针

同样，对于国立音专的办学方针，亦颇成竹在胸。前引《国立音乐院一览》之"学则"一项，明确载有"一方输入世界音乐，一方从事整理国乐，期趋向于大同"之句，便表明萧友梅将蔡元培之"思想自由"、"兼容并包"思想落实为国立音专的办学方针；换言之，是萧氏"学习西乐，改造旧乐，创造新乐"之战略构想在高等专业音乐教育领域的具体体现。

这个基本方针，不仅在萧友梅以往文论中论及音乐创作和教育时所一再强调，更是他主持北大音乐传习所、创办北京女子高等师范学校音乐体育专修科和国立北平艺术专门学校音乐科时所一贯坚持的；

只是，上述这些关于专业音乐教育的初期探索和实践，尚不足以充分施展他对我国高等专业音乐学府的宏伟构想和远大抱负，说到底，这些经历和经验确实为他日后创建国立音专提供了必要的前期准备与铺垫。如今，正是萧友梅与蔡元培两人对"兼收并蓄，中西合璧"方针在理论与实践中的高度契合促成了国立音专的诞生，也正是国立音专以及蔡元培对萧氏委以大任为他搭建了一个施展拳脚、实现抱负的现实舞台。故此，在国立音专办学过程中，在系科和课程设置、师资队伍建设中，全面坚持、贯彻"兼收并蓄，中西合璧"方针，同样也是萧氏至死不渝的使命。

4. 国立音专的系科布局及课程设置

在音乐院初建的两年间，国立音乐院规模甚小，仅设预科、专修科和选科三类。1929年改称国立音专后，专修科改为师范科，另设有本科和研究班，分理论作曲、有键乐器、乐队乐器、声乐和国乐五组[201]。

[201] 萧友梅：《十年来的中国音乐研究》（1937），陈聆群、齐毓怡、戴鹏海编《萧友梅音乐文集》第451页，上海音乐出版社1990年出版。

图片88：1936年4月，蔡元培在上海"国立音乐专科学校"植树（纸质）

图片90：蔡元培给萧友梅的信（纸质）

图片91：诗人龙榆生

图片92：1931年，舍甫磋夫、查哈罗夫和富华排练三重奏

图片93：声乐教师应尚能

图片97：钢琴教师鲍里斯·查哈罗夫

图片94：声乐教师周淑安

图片98：意大利小提琴教师富华

图片95：声乐教师赵梅伯

图片99：声乐教师苏石林

图片96：理论作曲教师萧淑娴

图片100：大提琴教师舍甫磋夫

当时的专业布局，因在草创初期，限于办学规模而仅称为"组"而非"系"，但其思路在事实上已与现代专业音乐院校的系科布局相当接近。其中，理论作曲、有键乐器、乐队乐器和声乐四组，已将西方专业音乐院校常设的主要系科尽皆囊括；而国乐一组的设立，将我国传统乐器教学也在国立音专的专业布局中占得一个位置，则是国立音专落实蔡元培"思想自由"、"兼容并包"理念以彰显中国特色的重要举措，这也使得国立音专在其开办之初就有别于西方专业音乐院校。

不仅如此，萧友梅为了强化对于我国传统音乐的重视程度，加大国乐在国立音专教学和课程设置中的比重，还特别规定，所有理论作曲和西方器乐演奏的学生，都必须选学一门民族乐器演奏作为自己的专业副科，借此增加学生对国乐的感性认识；同时，萧友梅还亲自开设一门"旧乐沿革"（即今之"中国古代音乐史"）课程，且为此专门编写了一本4万多字的教材，以帮助学生了解中国传统音乐的发展历史，从中引出必要的经验和教训。

这些举措，无论在当时还是此后数十年间，对于我国专业音乐教育和高等音乐院校建设均具开创性和奠基性的意义。它以无可辩驳的事实证明，萧友梅为国立音专所作的系科布局和课程设置，一方面大胆学习西方专业音乐教育的成功经验，另一方面则自觉地将中国传统音乐文化融入到自己的教学体系中，力图通过这种"兼收并蓄，中西合璧"的系统教学和训练，能够培养出既能掌握西方先进音乐理念和作曲技术，又对我国传统音乐文化有精深了解的现代型音乐家，最终成为实现萧氏

图片101：描绘当时富华（左）和大提琴家约阿希姆（右）在上海演奏的漫画

图片102：1936年4月，国立音专庆祝蔡元培70寿辰合影（纸质）

心和个人魅力，千方百计地招贤纳士、网罗人才，将居住在北平、上海的中外优秀音乐家悉数聘请到上海国立音乐专科学校任教，从而为学校组织起一支在当时阵容最为强大、实力最为雄厚的师资队伍。其中国内音乐家有：萧友梅（理论作曲）、朱英（琵琶、笛子）、应尚能（声乐）、李恩科（英文、合唱、视唱练耳）、周淑安（声乐）、赵梅伯（声乐及合唱指挥）、吴伯超（二胡、钢琴）、黄自（理论作曲）、萧淑娴（理论作曲）、李惟宁（理论作曲）、陈承弼（小提琴）、陈洪（理论作曲）、青主（理论）等。外籍音乐家有：托诺夫（小提琴）、查哈罗夫（钢琴）、拉查雷夫（钢琴）、富华（小提琴）、舍甫磋夫（大提琴）、苏石林（声乐）、欧萨可夫（钢琴及作曲理论）、克里罗娃（声乐）等；此外，还把当时上海"工部局管弦乐队"优秀木管和铜管演奏家全部聘为"音专"教师。

除了上述音乐专业教师之外，萧友梅亦将当时的著名诗人龙榆生、韦瀚章等聘为"音专"教员，对学生实施文化课教育。

总之，萧友梅参照西方专业音乐教育体制并结合我国特点组建而成的国立音专，是我国第一所正规的高等音乐学府。它的创建宗旨、系科布局、课程设置、师资队伍，始终渗透着"兼收并蓄，中西合璧"理念，始终与创建我国"国民乐派"的伟大理想相联系；尽管国立音专创建不易、生存更难，但萧友梅本人为此而殚精竭虑、周密组织、呕心沥血、苦心经营且常常事必躬亲、无分巨细，终使它在极其艰难困苦的境遇下坚持下来、发展起来，其创始奠基、筚路蓝缕之功，在20世纪我国专业音乐教育史上，无可出其右者。

早年提出之"学习西乐，改造旧乐，创造新乐"的"国民乐派"理想的生力军。

5. 国立音专的师资队伍

为了办好国立音专，萧友梅在经费不足、条件艰苦的情况下，以自己的赤子之

在萧友梅及国立音乐院的影响和鼓舞之下，又有一批高等专业音乐教育系科于30年代前后相继设立，其中如国立北平大学女子文理学院音乐系、私立上海沪江大学音乐系、北平燕京大学音乐系、南京金陵女子文理学院音乐系、私立广州音乐院，等等。这些专业音乐院系的课程设置、学制、教学手法诸端，多取国立音专模式；这种模式，即便到了20世纪下半叶，虽然其时代条件、生存环境、教育理念出现了翻天覆地的变化，学制、系科、课程及教学内容有了不同程度的调整，但以"兼收并蓄、中西合璧"思路培养高层次专业音乐人才的办学宗旨则被基本沿袭下来。

第 二 章

音乐与战争：在喷火呐喊中啼血创作
(1931—1949)

1931年9月18日，日本军国主义者悍然发动了震惊中外的"九一八"事变，出兵侵占我国东北重镇沈阳，从而拉开了侵华战争的序幕。以这一事件为发端，加上在此前后国民党政府在南方向中国共产党领导的红色根据地连续发动5次"围剿"，华夏大地陷入一片战火之中。1937年著名的"七七事变"，是日本帝国主义全面发动侵华战争的标志。

倭寇横行、山河破碎的严峻形势，亡国灭种、生灵涂炭的现实威胁，使整个中华民族在生死存亡危急关头发出了"抗日救亡"、"救亡图存"的正义怒吼。中国共产党在长征途中发表《北上抗日宣言》，向全国人民提出建立抗日民族统一战线主张，呼吁停止内战，一致抗日。1936年"西安事变"，使得国共两党之间十年内战终告结束，并实现了第二次"国共合作"。

因此，从1931年到1945年，"抗日救亡"便成为压倒一切的时代主题。

在这种宏观形势下，以反帝反封建、开启民智、改造国民性为其主要标志的早期新音乐运动，在"九一八事变"、"七七事变"的隆隆炮声和全民团结抗日的伟大浪潮中，突变为一架铁血战车，隆隆驶入民族救亡的战场，向日寇喷射出用音符铸成的炽热怒火。中国共产党人领导的革命音乐运动，经过红军时期的酝酿和准备，在抗日民族统一战线的伟大旗帜之下，发展成为一个波澜壮阔的抗日救亡群众歌咏运动，并产生了大批堪称经典的抗战歌曲作品，涌现了以聂耳、冼星海为代表的杰出作曲家群体，在音乐艺术领域为整个抗日战争的胜利做出了历史性的贡献，并理所当然成长为当时我国新音乐运动的领导力量；而大后方和沦陷区的专业作曲家及其音乐作品，则在积极投身抗战音乐创作的同时，秉持"国民乐派"理想，呕心沥血地进行寻求中西音乐有机结合之路、提高音乐创作审美品位和艺术水准的创作实践，并取得了为大多数左翼作曲家所难以企及的巨大成就和深远影响，使之当之无愧地成为那一时代我国艺术音乐创作与建设的主力军。

因此，在血与火中发出正义呐喊的抗日救亡群众歌咏运动，以及以大后方和沦陷区专业作曲家群体为代表的艺术音乐创作，不但汇成了1931—1945年间我国新音乐运动汹涌澎湃的主潮，而且把整个新音乐运动从其早期实践推进到它的成熟期和高潮期，写下了20世纪中国音乐史上最为激动人心的辉煌篇章。

抗战胜利不久，国民党政府为实现其一党专政和独裁统治，又发动全面内战；共产党和人民军队被迫奋起反击。在伟大的三年解放战争中，我国音乐家以自己的创作和作品，由衷地期盼一个民主、自由、富强的新中国的诞生。

在喷火呐喊中啼血创作——这便是中国音乐家在战争环境中谱写的壮丽诗篇。

第一节

早期抗战音乐创作

"九一八"的炮火，日本侵略者的铁蹄，激起了中国人民的抗战怒火；在"抗日救亡"的旗帜下，中国爱国音乐家纷纷拿起笔，创作各种形式和风格的音乐作品，我国音乐家的早期抗战歌曲创作，从1931年"九一八"事变后兴起，到1937年抗日战争全面爆发，在前后6年的时间里形成第一个高潮，其间新作不断，抗日救亡歌声响彻祖国的大江南北，成为"七七事变"后抗日救亡群众歌咏运动波澜壮阔的第二次高潮的强劲先声。

一、专业作曲家的抗日爱国歌曲创作

"九一八事变"之后，最早对日本侵略中国的严重事态作出音乐反应的，是当时一些音乐院校的爱国师生和专业作曲家。在国破家亡的严峻形势下，他们以一首又一首抗战爱国歌曲为武器，以一串又一串炽烈音符为炮弹，发为进军号角，喷出熊熊烈焰，呐喊出全国人民众志成城抵御外侮的正义呼声，在伟大的抗日战争初期，为凝聚军心民气、鼓舞同仇敌忾之抗敌决心发挥了重大作用。

1. 黄自的抗日爱国歌曲创作

在20世纪中国音乐史上，面世最早的抗日爱国歌曲之一是黄自的混声四部合唱曲《抗敌歌》——在"九一八事变"之后的1931年11月，黄自满怀爱国热忱，自己作词作曲创作了这首合唱曲，并率上海音专师生到浦东为东北义勇军举行募捐演出时演唱，军民反响极为热烈。后来正式发表时又由韦瀚章增写了第二段歌词。其实，《抗敌歌》最初名为《抗日歌》，只因国民政府实行不抵抗政策，禁用"抗日"二字，乃被迫改为《抗敌歌》：

（谱例20）

（谱例20）

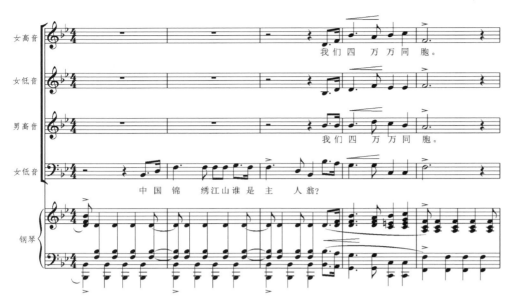

男低音声部首先以浑厚沉雄的音色唱出由bB大调分解主和弦构成的号角般音调，向国人发出庄严自问；随即，四部混声合唱以进行曲节奏和密集的和声织体形成山呼海啸似的强大音响做出充满豪情与自信的回答——作曲家在作品开头这种自问自答的设定，将中华民族坚不可摧的精神伟力化为排山倒海的音乐形象，凡歌之

闻之者无不挺直腰板、热血满腔。

《旗正飘飘》是黄自另一首以抗战为题材的四部混声合唱曲，作于1933年。作品系慷慨激昂的进行曲风格，全曲建立在b小调的基础之上，旋律围绕一个极富动力性的音乐主题展开并多次加以再现，结构浑然一体而又层次分明；合唱织体以主调写法为主，和声音响坚实饱满、大气磅

礴。但在作品中段，作曲家又运用模仿复调手法，将四个声部分为男女两组构成卡农式织体：

（谱例21）

这种简洁实用的卡农手法，造成前赴后继、一往无前的听觉效果，使原本就十分雄健激昂气质的音乐主题更具排山倒海之势，生动地表达了中国人民团结抗战的胜利决心。

除了上述两首合唱曲之外，黄自还作有《热血歌》、《九一八》、《赠前敌将士》等表现抗战题材的作品。这些作品，尤其是他的《抗敌歌》和《旗正飘飘》，不但使黄自成为我国专业音乐家中创作抗战音乐作品最早、成就最高的作曲家之一，而且，他将作曲家的爱国热忱和民族气节与高超的专业音乐创作技巧有机结合起来并达到了作品思想性和艺术性高度统一的完美境界，也为后世作曲家的抗战音乐创作做出了表率。

2. 吴伯超、刘雪庵的抗战爱国歌曲创作

吴伯超的音乐创作以声乐作品居多，有不少作品与抗战题材有关，如《"五三"国耻歌》、《我们是民族的歌手》、《爱国的家庭》、《悼张曙同志挽歌》、《我们都是小飞行家》、《伤兵之友歌》等。其中，歌曲《"五三"国耻歌》（朱因作词）作于1928年，系作曲家为抗议同年5月3日日本军队制造震惊世界的"济南惨案"[1]愤极而作的"国难歌

图片103：音乐艺文社干事会合影（前排左二为黄自）

[1] "济南惨案"，是指1928年5月3日，日本军队在济南枪杀我军民5000余人，且将我方派出与之交涉的蔡公时等施以割耳剁鼻酷刑后将之杀害的事件。

（谱例21）

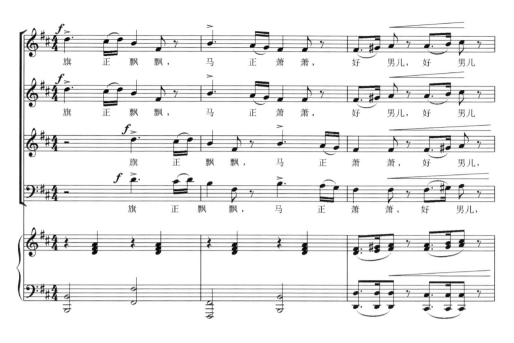

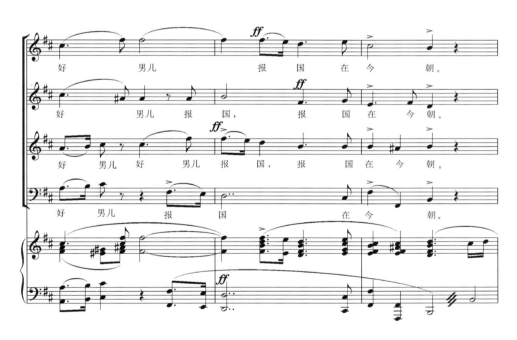

（谱例22）

曲"，在当时有很大影响。他的《我们都是小飞行家》（胡然作词）是一首儿童表演唱，作于1939年。作品为ABC不带再现的三段体结构——A段旋律缓慢，情绪忧伤，表现日寇入侵给中国人民带来无穷苦难；B、C两段的音调虽各不相同，但旋律激越，情绪高昂，激励孩子们驾驶战机奋勇杀敌。

刘雪庵先以《出发》、《前线去》、《前进曲》等作品加入到专业作曲家创作抗战群众歌曲的行列中，后又陆续有《长城谣》、《中国空军军歌》、《壮志凌云》、《巩固统一》、《中国海军军歌》及少儿歌曲《杀敌歌》、《提倡国货》等作品面世。其中以《长城谣》最为杰出。

《长城谣》原是电影《关山万里》主题歌，作于1936年，影片后因故未能拍完，但《长城谣》却不胫而走，广为流传。作品用长城象征国家，以民谣般优美朴直的旋律，娓娓倾诉着对祖国万里山河的赞美之情：

（谱例22）

歌词中"长城外面是故乡"暗指被日寇侵占的东三省；第二段歌词，在同样的旋律上唱出"没齿难忘仇和恨，日夜只想回故乡"之句，清楚地道出了词曲作家的创作立意；在作品的结束句，作曲家将旋律推向最高声区，并以最强音量点出"四万万同胞心一样，新的长城万里长"这一抗战主题。在早期抗战音乐创作中，《长城谣》因其清新动人的新民谣风格和雅俗共赏的审美品格而受到人们的特殊喜爱。

3. 其他作曲家的抗战爱国歌曲创作

从"九一八事变"到"七七事变"后

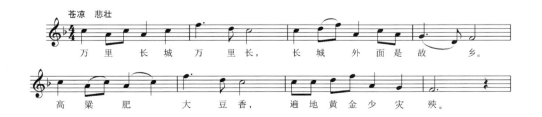

（谱例23）

从朝搬到夜，从夜搬到朝，眼睛都迷糊了，骨头架子
都要散了。搬哪！搬哪！唉伊吭呵！唉伊吭呵！唉伊吭呵！唉伊吭呵！

全面抗战初期，我国专业作曲家以高昂的爱国热忱自觉承担起抗日救亡重任，并以自己的音乐创作，积极配合、主动服务于抗战大业，为夺取民族解放战争的最后胜利做出了不可磨灭的贡献。

在这个时期诞生的抗战音乐作品，在当时有较大影响者，有应尚能《吊吴淞》，李惟宁《抗战到底》，陈洪《冲锋号》、《上前线》、《四万万的大众起来》和《一致对外》，陈田鹤的《巷战歌》、《制寒衣》和《兵农对》，夏之秋的《歌八百壮士》，江定仙的《打杀汉奸》、《为了祖国的缘故》、《扛起了枪赶快上前方》、《焦土抗战》、《抗日合唱》和《抗战女工》，陆华柏的《故乡》等等。

上述这些作品，无论是威武雄壮、音韵铿锵的进行曲，还是深切动人、娓娓倾诉的抒情歌；无论是气势如虹、仰天长啸的大合唱，还是短小精悍、朗朗上口的齐唱曲，既然都是出于专业作曲家之手，那么，举凡其中之佼佼者，必有两个共同特点：

其一，为高扬的民族意识和浓烈的爱国情愫所驱使，抗日救亡是其创作冲动和艺术灵感的唯一源泉，并在作品中有着高度自觉而又极为自然的流露；

其二，为专业自觉所驱使，即便从事这类服务型、政治性很强的音乐创作，也必定将它纳入到音乐艺术的创造性思维

中，给以充分音乐化的表现，并把艺术性的精美与专业性的审美品格当作孜孜追求的目标。

这也足以证明，此后一些左翼音乐家对所谓"学院派"作曲家置身于抗战之外甚至反对抗日救亡歌咏运动的批评是毫无根据的偏见。

二、聂耳的音乐创作

聂耳（1912—1935），原籍云南玉溪，生于昆明。原名聂守信。少时在校学业出众，课余从民间音乐家学习笛子、胡琴、三弦、月琴演奏，热爱并熟悉我国传统音乐。后改编《金蛇狂舞》、《翠湖春晓》等民族乐队合奏曲，皆得益于此。中学时期参加进步组织活动，学习小提琴与钢琴。1930年为逃避追捕而达上海，11月加入反帝大同盟。次年加入黎锦晖的明月歌舞剧社，任练习乐手。其时，除师从普杜什卡学习小提琴之外，亦在业余时间自学钢琴、和声及作曲等。后对黎锦晖

创演"香艳肉感"之时代曲深为不满，乃以"黑天使"笔名公开发表《中国歌舞短论》对之提出严肃批评，随即离开明月歌舞剧社。不久进入联华影业公司，积极参加左翼文艺工作，以极大的热情投入音乐创作。1934年4月进入百代唱片公司，与任光共同主持音乐部，组织录制了一批进步歌曲。次年1月转任联华影业公司二厂音乐部主任。后为躲避国民党当局搜捕，遂决定到苏联深造；途经日本时，因游泳不幸溺水逝世，时年23岁。

聂耳是一位热诚的共产党员和才华横溢的作曲家。其创作生涯自1933年起，在不到两年的短时间内即创作了歌曲37首，其中大部分堪称精品，具有不朽的历史和艺术价值。

在中国音乐史上，聂耳第一个成功地塑造了工人阶级的音乐形象。他的《开路先锋》、《大路歌》、《码头工人歌》、《新的女性》、《打长江》等作品，以鲜明的音乐语言和富于创造性的艺术形式，表现了中国工人阶级肩负重担、勇往直前、英勇斗争的英雄气概，歌颂他们正在觉醒和崛起的精神面貌。如他的《码头工人歌》：

（谱例23）

作品以弱起节拍起句，低沉缓慢的音调描摹着沉重的脚步与喘息，后面运用三

图片106：刘良模在美国灌制、由美国著名黑人男低音歌唱家保罗·罗伯逊演唱的《义勇军进行曲》（当时定名为《起来》）的唱片套封

图片108：聂耳《进行曲》（即《义勇军进行曲》）手稿

连音节奏和劳动号子将码头工人背负重压时发出生命呼喊的神态刻画得栩栩如生。在对码头工人沉重的劳动状态和艰苦的生活状态进行音乐描写之后，聂耳随即以昂扬的音调展开产业工人不屈的

图片107：聂耳与田汉

内心世界，继而又引进自然人声的口号问答，写出码头工人阶级意识的觉醒和团结战斗的决心。

聂耳音乐创作之成就最高者，当推他的几首抗日救亡爱国歌曲，如《毕业歌》、《前进歌》、《自卫歌》及《义勇军进行曲》等。这些作品，以一往无前的进行曲风格，明朗嘹亮的号召性音调，铿

锵果敢、充满动力性的节奏，不拘一格、自由无羁的首创精神，塑造了中华民族不畏强暴、同仇敌忾、决战决胜的英雄形象。其中最杰出的代表，便是其不朽名作《义勇军进行曲》（田汉作词）。

（谱例24）

作曲家在雄壮刚劲的大调色彩和号召式的力度不断增长的乐句中，融进以五声音阶写成的旋律，具有强烈的民族性格；腔词处理的熨帖自如、对自由诗体长短落差巨大句式的绝妙安排、三连音运用的自然而精当、四度跳进的尾句与首句的呼应和它的顽强重复，造成一种勇往直前、锐不可当的气势，以极为简洁有力的音调概括了中华民族不屈不挠、英勇顽强的伟大形象。

这首作品原是进步电影《风云儿女》的插曲，影片公映后，这首歌曲即在广大

（谱例24）

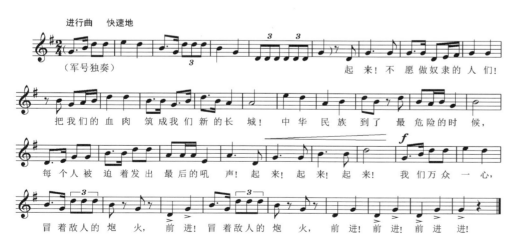

图片109：1936年6月7日刘良模指挥6000人合唱《义勇军进行曲》

图片111：龚秋霞演唱的《卖报歌》唱片

图片112：龚秋霞

群众中流传，在伟大的抗日战争中，成了中国人民取得抗战胜利的时代号角和精神象征。

这首名曲在新中国成立后被定为中华人民共和国国歌，便更加证明了它的不朽的精神价值和艺术价值。

（谱例25）

聂耳在抒情歌曲和艺术歌曲的创作方面也取得了重要成就。他的《飞花歌》、《塞外村女》、《铁蹄下的歌女》、《告别南洋》、《梅娘曲》等作品，以深情细腻的笔触，揭示了中国人民在当时黑暗的社会现实中的另一个精神侧面，倾诉了他们对苦难生活的愤懑与不平，具有动人的艺术感染力。如他《铁蹄下的歌女》：

（谱例25）

这是一首优美动人的抒情歌曲，作品一反"商女不知亡国恨，隔江犹唱后庭花"之义而用之，以一位歌女的口吻，

图片110：王人美演唱的《铁蹄下的歌女》唱片

图片113：1935年《扬子江暴风雨》在上海八仙桥青年会剧场演出，聂耳扮演剧中人周桂生

图片114：上海东方百代公司录制《义勇军进行曲》时的工作照

诉说明知国破家亡却仍被迫卖唱的酸楚与不平。

聂耳的儿童歌曲创作以《卖报歌》为代表，音调清新生动，情态活泼可爱，极富儿童特点，至今仍在广泛流传。

与田汉（编剧）合作的歌剧《扬子江暴风雨》，虽在音乐与戏剧两大元素的综合程度上仍不成熟，但也在中国歌剧家族中首创"话剧加唱"这种简朴易解的体裁类型，对后世的歌剧创作产生过重要影响。

聂耳的歌曲创作及其艺术经验，为此后的中国歌曲创作提供了思想性与艺术性、革命的思想内容和尽可能完美的艺术形式高度统一的成功范例，并在当时的歌曲创作，尤其是爱国抗日救亡歌曲的创作中树立了一座丰碑。

三、左翼或爱国音乐家的早期抗战歌曲

1930年3月，在共产党人冯雪峰、夏衍、潘汉年及非党著名作家鲁迅等倡议下，一批进步文化人和艺术家成立"左翼作家联盟"（简称"左联"），潘汉年、冯乃超、冯雪峰、阳翰笙、丁玲、周扬等曾先后担任"左联"党团书记，并在组织上接受中共中央宣传部文化工作委员会（简称"文委"）领导。"左联"积极介绍马克思主义文艺理论和苏联作品，宣传党的文艺路线和主张，推进革命文艺作品的创作。

在其影响之下，1933年春，上海的革命音乐工作者田汉、安娥、任光、聂耳、张曙等率先成立"苏联之友社"音乐小组，1934年前后，聂耳、任光、张曙、吕骥、安娥等又在上海"左翼剧联"内成立音乐小组，积极从事革命音乐活动。

1936年春，为适应抗日救亡的新形势，响应中国共产党关于建立抗日民族统一战线的号召，"左联"自行解散。但"左翼"这一名称，依然被后来文艺史家所沿用，特指30年代在大后方、沦陷区从事革命文艺工作的共产党员或接受共产党领导的文艺家。

当时坚持并活跃在大后方或沦陷区从事抗战歌曲创作和抗日救亡群众歌咏运动的左翼音乐家，除了聂耳之外，还有麦新、任光、张寒晖、张曙、吕骥、孙慎等人。这些音乐家大多没有接受过系统的专业音乐教育或作曲技术训练，但凭着一腔爱国热忱和革命激情，满怀抗日救亡之志，以敏锐的音乐感觉和过人的创造才能，以及对于抗日军民驰骋沙场、浴血奋战生活的真切体验，他们创作出的救亡歌曲，一般多为群众性的齐唱歌曲，短小精悍、通俗易懂、朗朗上口，极具战斗性和鼓动性，有强烈的艺术感染力，其中许多作品，自其问世以来的数十年间，万口传唱、家喻户晓，堪称杰作。

1. 任光

任光（1900—1941），浙江嵊县人。出身石匠家庭。少时对家乡戏越剧深爱之，亦学会演奏笛子、小号、二胡、打击乐、风琴等乐器。1917年考入上海复旦大学。1919年"五四运动"以后赴法国勤工俭学，进入里昂大学音乐系学习，1924年毕业后，曾任越南河内亚佛琴行经理兼工程师，4年后回到上海，在法商经营的百代唱片公司任音乐部主任。先后参加"苏联之友社"音乐小组、中国新兴音乐研究会、中国左翼戏剧家联盟音乐小组，与聂耳、张曙、吕骥等人一起从事左翼音乐活动，探索中国新兴音乐的创作道路，并开始其音乐创作生涯。"七七事变"前，因在电影中宣传抗日而受日本领事及外资老板打压，愤而辞职再赴法国。1938年回国，在武汉与冼星海、张曙一起从事群众歌咏活动组织工作。1940年赴重庆，分别在政治部第三厅、育才学校

图片115：任光

音乐组工作、任教。同年秋，经周恩来同意，赴安徽新四军军部战地文化处工作。1941年1月"皖南事变"爆发时任军部秘书，在奋力突围中被流弹击中，不幸殉难，时年41岁。

任光自1933年初与聂耳一同为电影《母性之光》写作音乐而开始其音乐创作生涯。后因为电影《渔光曲》创作主题歌《渔光曲》而声名鹊起。此后共有40多首歌曲、1部歌剧、4首民族器乐曲面世，其

中，电影插曲《渔光曲》、救亡歌曲《打回老家去》、民族器乐合奏曲《彩云追月》、《花好月圆》是他的代表作。1935年2月《渔光曲》获莫斯科国际电影节"荣誉奖"，是为中国在国际电影比赛中最早获音乐奖的作品。

任光的抗日救亡歌曲创作，较重要的作品有《打回老家去》、《十九路军》、《大地行军曲》、《抗敌行军曲》、《和平歌》、《劳动节歌》等，而以《打回老家去》成就最高，影响最大。

《打回老家去》1936年创作于上海。作为左翼音乐家，任光为当时全国热火朝天的抗日救亡歌咏运动所激发、所熏染，又对东三省之久久不能收复痛心疾首，乃作此曲。

（谱例26）

在作品中，作曲家用口语化的音调、坚定的进行曲节奏、执著的重复手法，一领众和的演唱方式，将"打回老家去"的主题以极强烈的情感、极鲜明的形象呈现在人们面前，既是对奋起杀敌、收复失地

的登高一呼，又是对国民党政府实行"不抵抗主义"的慨然抗议。正因为《打回老家去》喊出了广大军民特别是东三省民众的内心渴望，故此甫一问世即受到他们的衷心热爱，自然也被国民党当局畏之如虎，曾处心积虑加以封杀。

2. 麦新

麦新（1914—1947），上海浦东人。幼年丧父，少时家境贫寒，16岁辍学独立谋生并自学英语、国语和音乐。"九一八事变"后投身抗日救亡歌咏运动，成为"民众歌咏会"、"歌曲研究会"等进步音乐组织骨干。1936—1937年间与孟波合编三集《大众歌声》，亦从事抗日救亡歌曲及歌词创作，先后有《铲东铲东铲》、《马儿真正好》、《大刀进行曲》等抗战歌曲面世。1937年9月起参加"第八集团军战地服务团"，从事抗日救亡音乐活动。1940年进入延安鲁迅艺术学院，从事群众文艺运动组织指导工作。在1942年延安"文艺整风"中发表《略论聂耳的群众

图片116：麦新

歌曲》、《关于创作儿童歌曲》等文论，宣传其音乐主张。抗日胜利后奉命赴东北从事党的宣传和组织工作，1947年6月遭国民党军队袭击英勇牺牲，时年33岁。

麦新一生共创作60余首歌曲，其中，抗日救亡歌曲《大刀进行曲》、《游击队歌》、《行军》及儿童歌曲《铲东铲东铲》、《马儿真正好》、《勇敢的小娃娃》、《儿童哨》、《好同志不要哭》等为其代表作；除作曲外，亦作有歌词《牺牲已到最后关头》（孟波作曲）、《保卫马德里》（吕骥作曲）、《只怕不抵抗》（冼星海作曲）。

《大刀进行曲》是麦新抗日救亡歌曲中最著名、传唱最广的作品。最早的创作冲动来自1933年3月，麦新在报纸上读到二十九军大刀队与日军在长城喜峰口展开肉搏战最终取得胜利的报道，大受鼓舞，当即在这份报纸上写下了《大刀进行曲——献给二十九军大刀队》歌名，后惜未写出。"七七事变"发生后，日寇的疯狂侵略令麦新怒不可遏，胸中往昔激愤与今日怒火同时迸发，发为歌诗，于是将此作一挥而就。

作品以"大刀向鬼子们的头上砍去"这一诗句开头，营造出一股勇往直前、锐不可当的语势、动势与情势，即刻在人们眼前浮现出勇士们高举大刀呐喊着跃出战

（谱例26）

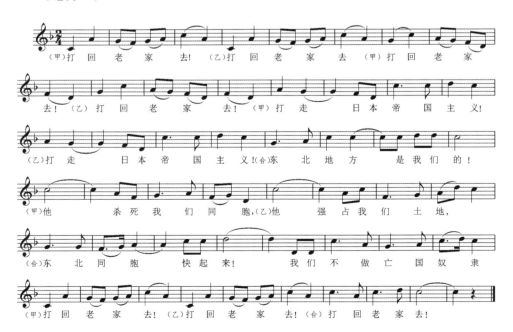

图片118：张寒晖

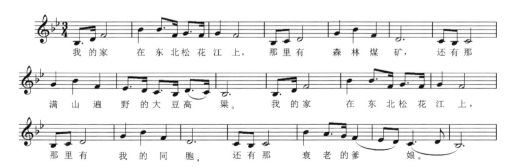

图片117：麦新《大刀进行曲》手稿（1937.7）

壕向日寇发起冲锋展开肉搏的战斗画面：

（谱例27）

作曲家采用呐喊式的铿锵音调、极具动力性的节奏和层层推进奔泻直下的结构，并独具创意地间插进自然冲杀之声，使作品完全沉浸在刀光剑影、杀气逼人的音乐情境中，透出一股气冲牛斗、不可战胜的豪情。

这是一曲中华民族同仇敌忾、英勇无畏的战歌，它从一个细小侧面，反映了手持大刀长矛的弱国军民面对日寇飞机大炮时那种威武不屈、慷慨赴死的伟大民族精神。因此，《大刀进行曲》一经问世，立即得到广大抗日军民的由衷喜爱，在抗日战争中始终鼓舞着中国人民的战斗意志和决心。此后数十年间，一直被当作抗日救亡歌曲的经典而载入史册。

3. 张寒晖

张寒晖（1902—1946），河北定县人，其父为农村教师。幼时便学会演奏胡琴、琵琶及三弦等乐器。1917年入河北大学附中学习，接受"五四"新文化运动影响，开始尝试戏剧及诗歌创作。1922—1925年间，先后在北京人艺戏剧专门学校、北京艺术专门学校戏剧系学习戏剧表演和理论，亦研习京剧、昆曲和音乐。此后一直致力于戏剧艺术，历任《戏剧》主编、"北平小剧院"组织部主任、西安实验剧团导演等职，此间亦创作音乐作品，著名的《松花江上》即创作于这个时期。"西安事变"爆发后毅然投笔从戎参加东北军，任政治部二科游艺股长兼"一二一二剧团"团长。1941年赴陕甘宁边区，次年到达延安，此间创作秧歌剧《从心里看人》，歌舞《太平车》、《军民大生产》等作品。1946年病逝于延安，时年44岁。

张寒晖虽在音乐创作方面投入时间和精力并不为多，但也有歌曲50余首（多由他本人作词）和几部秧歌剧问世。他的抗战歌曲多创作于"七七事变"前后，都是触景生情、有感而发的真情流露。除《松花江上》这一名曲之外，《去当兵》、《游击乐》、《游击战》、《抗日军进行曲》等在当时亦有较大影响。

张寒晖创作《松花江上》，是在1936年的西安。其时，蒋介石顽固坚持其"攘外必先安内"的反动政策，置东三省沦为日寇殖民地于不顾，指挥东北军、西北军攻打陕北红军根据地，从而引起广大将士强烈不满，"西安事变"山雨欲来、一触

（谱例27）

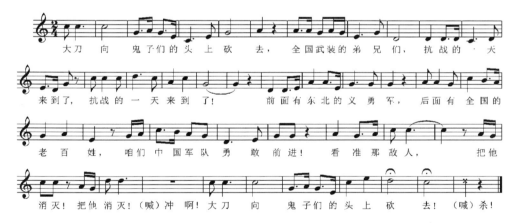

大刀 向 鬼子们的头上砍 去， 全国武装的弟兄们， 抗战的 大来到了， 抗战的 一 天 来到了！ 前面有东北的义 勇军， 后面有 全国的老百姓， 咱们中国军队勇 敢 前进！ 看准那敌人， 把他消灭！ 把他消灭！（喊）冲 啊！大刀 向 鬼子们的头上 砍 去！（喊）杀！

（谱例28）

我的家 在 东北松花江 上， 那里有 森林煤 矿， 还有那满山遍野的大豆高 粱。 我的家 在 东北松花江 上，那里有 我的同胞， 还有那 衰老的爹 娘。

即发。张寒晖以艺术家的特殊敏感，在这一时代情绪的耳濡目染之下，不禁悲愤交加，便连词带曲齐头并进，将他的满腔情愫、浓浓愁绪倾泻在这首作品之中。

作曲家以第一人称出现，用深情款款的旋律诉说一个被迫背井离乡的流浪者对故乡往日美景及和平生活的不舍思念：

（谱例28）

到了作品中部，作曲家在"九一八"处连续用两个呼喊式音调来表现，构成全曲的核心动机，又将三个"流浪"谱以悲泣式音调间插进作品之中，强化了日寇策动"九一八事变"给东北人民带来的无尽苦难。作品的结束部，两处对"爹娘啊"深情呼唤的音调系由"九一八"动机演化而来，但情感更加深沉炽烈，从而在亲情这根人类灵魂深处最敏感的心弦上拨出感人肺腑的和鸣——其情感力量之巨，令铁血男儿闻之无不怆然而涕下。

《松花江上》无疑是张寒晖成就最高、最具影响力的作品，也是30年代我国早期抗日救亡歌曲中别出心裁、独具一格的呕心沥血之作。它的独特性在于，与众多雄壮慷慨的进行曲以战斗豪情激励人不同，它的音乐形态以细腻的抒情、真切的悲诉见长，旨在以父母亲情打动人；在许多情况下，这种以情动人的作品，往往更具震撼人心的艺术魅力。

4. 吕骥

吕骥（1909—2002），原名吕展青，笔名穆华、霍士奇、唯策，湖南湘潭人。

出身于教师之家，自幼喜爱音乐，学会演奏笛子、箫、琵琶、扬琴，亦自学钢琴、小提琴。1927年离开湖南一中，先后当过中小学音乐教员、报馆校对员、杂志编译员等。曾于1930年、1931年、1934年考入上海国立音乐专科学校学习声乐、钢琴，皆因经济或政治原因而中途退学。1932年在上海加入中国左翼戏剧家联盟。1935年聂耳出国之后，负责领导联盟音乐小组及上海抗日救亡歌咏运动，先后组织业余合唱团、词曲作者联谊会、歌曲研究会等。1936年初"左翼剧联"解散，开始创作抗日救亡群众歌曲和进步电影音乐。1937年初在北平、绥远等地学校和抗日前线开展救亡歌咏活动。"七七"事变后赴山西，从事"牺牲救国同盟会"及"决死纵队"的宣传工作。同年10月赴延安，工作于抗日军政大学和陕北公学，同时参与筹建鲁迅艺术学院并历任该院音乐系主任、教务主任、副院长。抗战胜利后率领鲁迅艺术学院大部赴东北，任东北大学鲁迅文艺学院副院长、院长。1948年春筹建东北音乐工作团并任团长。在1949年召开的中华全国音乐工作者协会成立会上当选为主席。1949—1957年任中央音乐学院副院长。先后在1953年、1960年、1979年中国音乐家协会全国代表大会上当选为主席。2002年1月病逝于北京。享年92岁。

吕骥的音乐创作生涯始于30年代，作品均为声乐体裁，其中多数系群众歌曲，与抗日救亡主题有深刻联系。在其早期作品中，《新编"九一八"小调》、《中华民族不会亡》、《保卫马德里》及《武装保卫山西》等流传甚广，在当时产生了很大的社会影响。

《新编"九一八"小调》是街头剧《放下你的鞭子》[2]的一首插曲。该剧叙述"九一八事变"后一对东北父女离乡背井到关内流离失所、沿途卖唱的悲惨遭遇——女儿香姐正在演唱这首《新编"九一八"小调》，谁知一曲未竟，却因饥饿难熬而晕倒在地，老父即举鞭子抽打，观众中一名青年工人十分愤怒，大声高呼："放下你的鞭子！"乃夺下老父皮鞭并痛加斥责。老父和香姐诉说家乡沦陷而不得不到处流浪之苦，全场皆为之动容，高呼"打倒日本帝国主义"，将观众抗日救国情绪推向高潮。

《新编"九一八"小调》[3] 由崔嵬作

[2]街头剧《放下你的鞭子》原是田汉根据德国作家歌德剧本改编的一出独幕话剧，1931年"九一八事变"后又被戏剧家陈鲤庭改编为抗战街头剧，借以宣传抗日救亡主题。著名演员崔嵬、金山、赵丹、王莹、张瑞芳、章曼萍等都曾扮演过剧中人老汉和香姐。1939年，著名画家徐悲鸿在新加坡看到王莹演出此剧后大受感动，乃创作同名油画。

[3]据汪毓和主编之《中国近现代音乐史参考资料》（世界图书出版公司2000年10月出版）第315页载，《新编"九一八"小调》作于1935年。但街头剧《放下你的鞭子》却又创作于1931年10月。其当初香姐所唱之曲是否就是吕骥、周钢鸣作曲版本？而从此曲又名"新编"看，是否当初之演出版本已有《"九一八"小调》？而吕、周此曲是否系二人为本剧新创之另一音乐版本？这些疑问皆尚待进一步查证。

（谱例29）

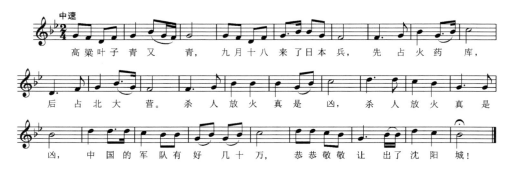

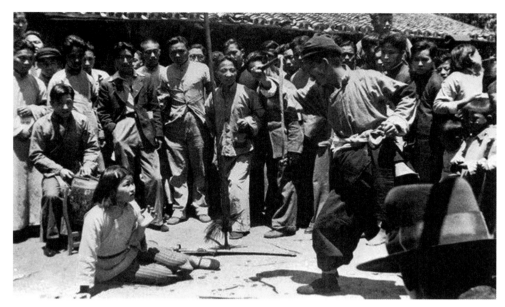

图片119: 街头剧《放下你的鞭子》

词，吕骥与周钢鸣作曲。作品在五声宫调式上展开其乐思，具有浓郁的民歌风味：

（谱例29）

剧中人以质朴无华的旋律、看似平静的语调、清纯的歌声，向人们诉说饱受侵略战争之苦的弱小女子和流浪艺人的辛酸。这种近乎白描的艺术手法，之所以往往比呼天抢地、捶胸顿足式的哭喊更具真实动人的艺术魅力，就在于它更能唤起人们的深切悲悯之心，从而产生化悲痛为力量、擦干眼泪上战场的实际效果。

《新编"九一八"小调》不仅是吕骥创作生涯中最动人的作品，而且也是30年代抗日救亡歌曲创作中不可多得的抒情小品之一。随着街头剧的广泛上演，它也被万口传唱于祖国四面八方，在抗战中发挥了巨大作用。

5. 其他左翼音乐家的抗日救亡歌曲

在20世纪30年代为我国抗日救亡群众歌咏运动做出重要贡献的左翼音乐家，还有张曙、孙慎、孟波、周巍峙、阎述诗等人。

张曙（1909—1938），安徽歙县人。自幼受家乡民间音乐熏陶，8岁即能以胡琴为徽戏演员伴奏。1926年考入上海艺术大学学习音乐，两年后考入上海国立音乐院声乐系，主修声乐，兼修大提琴、琵琶、钢琴、作曲，此间加入田汉领导的"南国社"。1928—1932年间先后两次被捕，其中第二次被捕后在狱中结识著名革命志士，遂立志走革命道路。1933年与聂耳、任光、吕骥等人一起组织"苏联之友社音乐小组"和"歌曲研究会"，从事革命群众歌曲创作与研究。1937年抗战全面爆发，乃赴武汉与冼星海一起在国共合作的"国民政府军事委员会政治部第三厅"

图片120：张曙

组织与领导抗日救亡歌咏运动，使当时武汉抗日救亡歌咏运动得到蓬勃发展。1938年冬随"第三厅"撤退到桂林。同年12月24日，在日军狂轰滥炸中牺牲，时年29岁。

张曙共有100余首歌曲存世，但以创作于1933—1938年间的抗日救亡歌曲《保卫国土》、《壮丁上前线》、《抗战进行曲》、《战鼓在敲》、《洪波曲》、《日落西山》、《赶豺狼》、《丈夫去当兵》等作品为世人所知。其中，《保卫国土》、《壮丁上前线》属雄壮的进行曲风格，《日落西山》、《丈夫去当兵》属抒情、说唱风格，在当时均有较大社会影响。

孙慎（1916— ），浙江镇海人。1935年加入中国左翼戏剧家联盟音乐小组、业余合唱团及歌曲研究会等左翼进步组织，与吕骥、周钢鸣等人在上海从事群众救亡歌咏活动，并作《救亡进行曲》。此后一直辗转于大后方，在担任军内外各种抗日宣传工作之余，先后创作了《大家看》、《前进》、《缉私歌》、《游击歌》、《春耕歌》、《募寒衣》、《讨汪歌》、《模范游击队》及儿童歌曲《我们是民族小英豪》、《向太阳》、《我们反对这个》等抗日救亡歌曲。

创作于1936年初的《救亡进行曲》（周钢鸣作词）是孙慎全部创作中成就最

图片121：孙慎

（谱例30）

（谱例31）

高、影响最大的作品。

（谱例30）

在"一二·九"爱国运动中，这首歌曲影响极大，流传亦广。

孟波（1916—），江苏常州人。早年在上海从事左翼进步文化工作，并积极参加抗日救亡歌咏运动。在其早期音乐作品

图片122：孟波

图片123：阎述诗

中，以作于1936年11月的抗战歌曲《牺牲已到最后关头》（麦新作词）最为著名。

（谱例31）

周巍峙（1916—），江苏东台人。1934年在上海从事左翼歌咏活动，1937年参加八路军并于次年赴延安，历任西北战地服务团主任、晋察冀边区音乐家协会主席、延安鲁艺文工团副团长等职。其早期抗战歌曲有《上起刺刀来》、《前线进行曲》、《子弟兵进行曲》等，以《上起刺刀来》影响较大。

6. 爱国音乐家阎述诗的抗战歌曲创作

阎述诗（1905—1963），辽宁沈阳人。精通数学，亦喜爱音乐。父母皆为基督教徒，少时受西方教会音乐熏陶。1923

年后到北平汇文中学及燕京大学读书，对欧洲古典音乐亦十分钟爱，并开始尝试作曲。1926年大学毕业后回沈阳担任中学数学教师，创作了不少音乐作品。1927年，其第一部歌剧《高山流水》问世，阎述诗在剧中扮演钟子期。此后亦创作了多部歌剧和其他音乐作品。"九一八事变"后沈阳沦为敌占区，阎述诗以自己的作品和行动积极反对日寇的侵略行径。1935年举世闻名的"一二·九运动"爆发，阎述诗在北平宣外菜市口目睹这一爱国运动被残酷镇压的情景，当一位学生拿着一首《五月的鲜花》歌词请他谱曲时，虽对词作者光未然茫无所知，但为词中表达的真情所感，乃情不自禁创作了这首著名歌曲。此后数十年间一直在中学教书，直至逝世。

作为一个执着的音乐爱好者和勤奋的业余作曲家，阎述诗一生共创作歌剧6部、四部合唱曲3部及大量歌曲作品，虽仅有《五月的鲜花》流传于世，但却集中而凝练地体现出作曲家洋溢的爱国激情和丰沛的音乐才华。

（谱例32）

从1931年"九一八事变"到1937年"七七事变"前后，值此国难当头之际、民族危亡之秋，我国音乐家不分政治信仰、不分党派、不分专业背景、不分地域，协力同心、一致抗日，运用自己所熟悉所擅长的音乐艺术，为唤起广大军民

（谱例32）

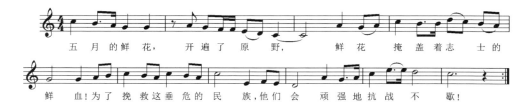

抗日斗志、鼓舞必胜决心，创作出大量各种体裁和形式的优秀音乐作品。这些作品，不仅真实而艺术地记录了中华民族在那个特殊年代的心灵呐喊史和精神抗争史，而且是射向侵略者的投枪、匕首、子弹和炮火，为夺取抗战的彻底胜利做出了极其伟大的贡献；它不但已经整体地融入到伟大民族解放战争中去，并成为其中最具艺术光彩的一部分，而且在此后长达数十年的时间里，人们始终将它们传唱于口头、铭记于心头，成为中华民族最可宝贵的精神记忆。

第二节

抗日根据地的音乐创作

1937年"七七事变"之后，中国社会开始进入全面抗战时期。国共两党在抗日救亡这个总前提下实现了第二次合作，并在全国范围内组成抗日民族统一战线。

中国共产党领导的工农红军就此改组为八路军、新四军及其他抗日武装，他们在敌后所开辟的各抗日根据地亦成立了抗日民主政权——边区政府，其中，以中共中央所在地延安为首府的陕甘宁边区成为全国最大的抗日根据地。

共产党领导的上述抗日根据地和人民军队，在极其困难的环境下带领根据地军民进行艰苦卓绝的抗日战争，为夺取这场伟大民族解放战争的全面胜利做出了辉煌的贡献。

抗战全面爆发之后，原来在大后方和沦陷区从事抗日救亡群众歌咏运动的左

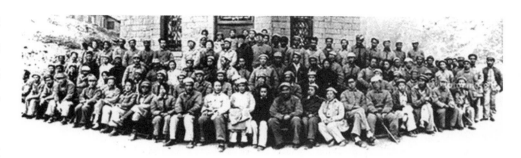

图片124：毛泽东、朱德等中共中央领导人与"延安文艺座谈会"全体代表合影

翼音乐家如吕骥、冼星海、贺绿汀等人相继进入延安或其他抗日根据地，而大批向往革命的年轻音乐家如安波、马可、郑律成、李焕之、刘炽等人纷纷奔向延安，其中一些人经过延安鲁迅艺术学院等专业院校的培养之后，亦迅速成长为掌握了专业作曲技术的新型作曲家，这就极大地充实了根据地的音乐创作队伍并涌现出一个力量雄厚、佳作迭出的革命作曲家群体。特别是经过延安整风、聆听毛泽东《在延安文艺座谈会上的讲话》之后，延安的广大音乐家和作曲家在世界观、文艺观等涉及音乐艺术与创作繁荣一系列重大理论与实践命题上胜利完成立场和感情的转换，并纷纷响应毛泽东"走出小鲁艺，走向大鲁艺"[4]的号召，踊跃深入民间，虚心向工农兵学习，向民间文艺学习，为他们的音乐创作活动展开了一片全新的天地，激发出昂扬的创作热情并涌现出大量杰出作品；这些作品，无论在反映抗战的广度与深度方面，其作品数量之多、规模之盛、体裁之丰、思想艺术质量之高，还是在全国民众中流传之广及其对全国抗战所发生

[4] "小鲁艺"即指延安"鲁迅艺术学院"，"大鲁艺"即指社会生活。当时"鲁艺"师生中聚集了大批革命艺术家，在音乐和歌剧方面，先后有张庚、吕骥、冼星海、贺绿汀、马可、刘炽、张鲁、李焕之、贺敬之及瞿维等人，他们为中国专业音乐艺术和歌剧事业做出了巨大贡献。

的波澜壮阔的实际影响方面，均达到了30年代早期抗战音乐从未有过之崭新境界，更为20世纪中国音乐史谱写出一曲可歌可泣的英雄史诗，并使延安理所当然地被公认为全国抗日救亡音乐创作的中心。

一、冼星海的音乐创作

冼星海（1905—1945），生于澳门，祖籍广东番禺。自幼家境贫寒。少时先后就读于岭南大学附中及预科，并在学校乐队演奏小提琴和单簧管。1926年在北京国立艺术专门学校选习小提琴。两年后入上海国立音乐院继续学琴，同时结识田汉等，参加过南国社的戏剧活动。1929年冬赴巴黎学习音乐，以打工维持生计，私人随杜卡学理论作曲，兼从另一教师学习小提琴。后在杜卡帮助下考入巴黎音乐学院，在杜卡指导的高级作曲班学作曲。其间创作了《风》（女高音独唱、单簧

图片125：作曲家冼星海

管、钢琴）、《d小调小提琴奏鸣曲》等作品。1935年夏到上海，投身抗日救亡运动，创作救亡歌曲，为进步电影配乐。抗战全面爆发后，参加演剧二队，积极从事抗日救亡文艺宣传。后在郭沫若主持的国民政府军事委员会政治部第三厅与张曙共同负责抗战音乐工作，创作了许多脍炙人口的抗战歌曲；1938年11月奔向延安，在鲁迅艺术学院音乐系任教，不久便任该系系主任。在延安不到两年，便创作了不朽名作《黄河大合唱》等大型声乐作品和一些歌曲作品。1940年5月赴苏联学习。在苏德战争的困难条件下辗转于今苏联、蒙古境内，贫病交加，备极艰辛，仍坚持音乐创作，直至病逝于莫斯科。

冼星海的音乐创作生涯前后10余年，共作有歌曲数百首，大合唱4部，歌剧及管弦乐狂想曲各1部，交响曲2部，管弦乐组曲4部，小提琴曲、钢琴曲及室内乐多首。其创作数量之大、音乐体裁之丰富多样，为同时代中国作曲家之佼佼者。

1. 冼星海的抗日救亡群众歌曲创作

抗日救亡群众歌曲是冼星海创作中数量最多、影响最大的音乐体裁之一。

他的抗战歌曲作品，与同时代的同类作品相比，除了一些共有的美学品格之外，还有着鲜明的个人特色。这主要表

图片126：小憩中的冼星海

现在：

其一，视角的广阔性——其中既有正面表现抗日主题、视角高度概括的作品（如《救国军歌》、《到敌人后方去》等），也有视角较为集中、专为某一事件或某一群体而写的作品（如《保卫卢沟桥》、《青年进行曲》、《三八妇女节歌》和儿童歌曲《只怕不抵抗》和《祖国的孩子们》等）；

其二，风格的多样性——其中，既有雄伟豪壮的战斗进行曲风格（如《到敌人后方去》和《救国军歌》），也有将抒情风格和战斗风格熔为一炉的作品（如《在太行山上》、《游击军》和《反抗》等），还有表现工农劳动生活、用特定劳动音调与节奏写成的作品（如《路是我们开》、《硬顶上》、《植犁歌》、《搬夫曲》等）；

其三，手法的丰富性——其中既有群众齐唱的《救国军歌》（塞克作词，1936年创作于上海）和儿童歌曲《只怕不抵抗》这一类单声部歌曲，也有像《在太行山上》、《到敌人后方去》这一类用多声部手法写成的小型合唱曲。

以上4首作品，是冼星海抗战群众歌曲中成就最高、传唱最广、影响最大的代表之作。

《到敌人后方去》（赵启海作词），1938年创作于武汉。当时，日寇占领东三省已然7年，且正值日本军国主义者发动全面侵华战争的前夜；冼星海创作这首

图片127：冼星海及其夫人钱韵玲

歌曲的创意，显然旨在鼓舞抗日将士深入失地，为夺回东三省而战。作品在进行曲刚毅坚定的风格中，先以后半拍弱起，然后向上作六度大跳的主导乐汇合附点四分音符为基础的节奏型作音调展开，并将它们贯穿全曲，构成回旋曲式极具动力性的主部：

（谱例33）

这个主部主题在全曲中出现了3次，与第一插部急促坚毅的宣叙风格、第二插部高亢嘹亮的凯歌式风格，既造成音乐形象上的适度对比，整体气质又高度统一，将广大抗日将士机智勇敢插入敌人腹地、神出鬼没消灭来犯之敌的英雄气概和乐观精神描绘得栩栩如生。

《到敌人后方去》最初是一首二部合唱曲，但自它面世之后，迅即在全国受到广泛欢迎并传唱；在流传过程中，为适应抗日救亡群众歌咏运动的需要，一直以单声部齐唱形式流传至今，而它最初的二部合唱版本，反而被人们淡忘了。

《在太行山上》（桂涛声作词），

（谱例33）

活泼跳跃　进行速度

（男）到　敌　人　后方去,把强盗　赶出境,到敌人　后　方去,把强盗　赶出境！

（谱例34）

（谱例35）

1938年创作于武汉，是为山西抗日游击队而作的。

作品的第一乐段，以激情洋溢、宽广优美的音调，情景交融的诗意笔法，简洁

图片128：冼星海与鲁艺合唱团

而又极富听觉美感的二部合唱织体，赞颂着太行山区红日普照四方、自由歌声随处飘荡的迷人景象，向处于国破家亡水深火热中的广大民众展现出太行山游击区的另一幅光彩画卷。

随即，作品进入第二乐段，进行曲的节奏刚毅雄壮、富有冲击力的音调高亢嘹亮和二部和声合唱织体的音响坚实饱满，顿使全曲的情感性质为之大变——由优美的赞颂式歌唱即刻转化为豪迈的战斗性宣言，抒发了游击队员们高亢的抗战激情和克敌制胜的坚定信心。

（谱例34）

在这首篇幅短小的作品中，作曲家以抒情性战斗性相结合的笔触，从两个不同侧面刻画了太行山游击队的英雄群像，这

在当时抗日救亡群众歌曲的创作中是相当少见的，从中亦可看出作曲家在其创作品格中对于革命性和艺术性高度统一的执著追求。正因为如此，作品一经面世，不仅被山西抗日游击队定为自己的"队歌"，而且很快流传全国各地，在鼓舞敌后游击健儿们的战斗激情方面发挥了巨大作用。

《只怕不抵抗》（麦新作词）是一首脍炙人口的儿童歌曲，1936年创作于上海。作品的立意显然是通过儿童之口，喊出"反对内战，一致抗日"的时代呼声。作曲家首先营造出孩子们一起做游戏这个特定情境，以"吹起小喇叭"、"打起小铜鼓"为起兴的核心媒介，在作品的A段唱出模拟喇叭吹出的号角性歌调：

（谱例35）

这一歌调明朗而又充满召唤特点，随即又以模拟喇叭"嗒嘀嗒嘀嗒"之声加以强化和渲染，后面则以小铜鼓"得隆得隆咚"的敲击之声与之相呼应，寥寥数笔，便将孩子们做游戏的可爱情态活画出来，进而自然而然进入作品B段，引出"只怕不抵抗"这个最核心的主题立意；因此，当作品进入再现段，随着那个号角歌调的再次响起，"只怕不抵抗"主题已经成为这首童谣的点睛之笔，在不知不觉中深入人心了。

图片130：当年出版之冼星海《黄河大合唱》简谱本

2. 冼星海的大合唱

大合唱是冼星海音乐创作成就最高的领域，有《生产大合唱》、《九一八大合唱》、《黄河大合唱》和《牺盟大合唱》共4部作品问世且各具特色。

《生产大合唱》（塞克作词）1939年3月作于延安，是一部正面表现陕甘宁边区为粉碎敌人物质封锁而开展大生产运动的大型音乐作品。作品分为"春耕"、"播种与参战"、"秋收"和"丰收"4个场景。音乐语言均与我国各地之民间音乐有深刻联系。合唱上演后，其中的男声独唱《二月里来》和儿童歌曲《酸枣刺》已被当作独立的歌曲作品而广为人知。

《九一八大合唱》（天蓝作词），1939年9月为纪念"九一八事变"八周年而创作于延安。作品由三大部分、五个段落构成，贯穿着胜利和苦难两个音乐主题，最后在激情洋溢的战斗氛围中结束全曲。

《牺盟大合唱》（傅东岱作词）1940年3月创作于延安，系为山西的"牺牲救国同盟会"抗日决死队而作。作品由6首群众歌曲组成，实际上是一部群众歌曲大联唱。

在冼星海大合唱创作中，被公认为20世纪中国音乐之不朽经典彪炳于世的，则是他的《黄河大合唱》。作品由著名诗人光未然作词，1939年3月创作于延安。

作品以中华民族的母亲河"黄河"为贯穿全篇的核心艺术意象，把抗日救亡、民族解放作为抒情中心，通过朗诵与音乐、声乐与器乐等诸多艺术手段的综合运用和有机融合，以澎湃的革命激情、高超的作曲技巧和各种声部组合形态，抒写中华民族的苦难与血泪、勤劳与勇敢、斗争与胜利，讴歌中国人民不屈的民族魂魄，展现民族振兴和崛起的曙光。

作品由"序曲"（乐队）、"黄河船夫曲"（混声四部合唱）、"黄河颂"（男声独唱）、"黄河之水天上来"（配乐诗朗诵）、"黄水谣"（女声二部合唱）、"河边对口曲"（男声对唱与四部混声合唱）、"黄河怨"（女声独唱与合唱）、"保卫黄河"（齐唱、轮唱）、"怒吼吧！黄河"（四部混声合唱）共9个乐章组成，各章之间既相对独立又相互联系，构成强烈对比，从不同侧面歌颂黄河的伟大崇高与坚强，叙说中华民族的勤劳勇敢与痛苦，控诉日寇入侵给中国人民带来的无穷劫难与悲剧，以及中国人民为保卫黄河、保卫华北、保卫全中国所发出

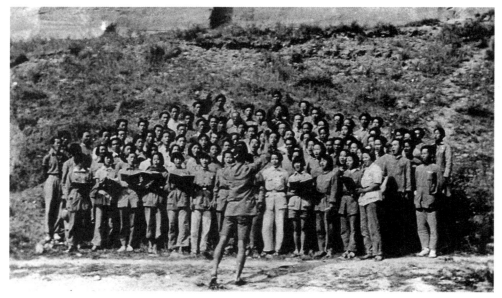

图片131：冼星海指挥鲁迅艺术学院音乐系演唱《黄河大合唱》

（谱例36）

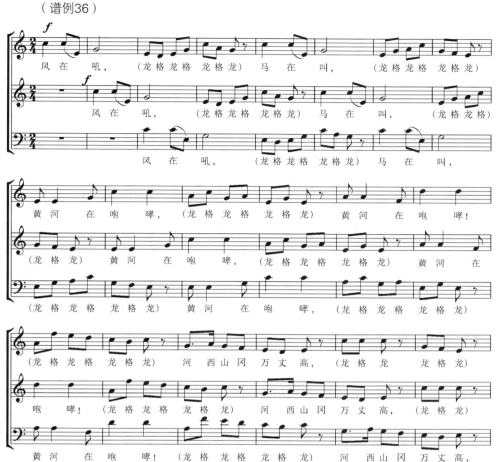

的山呼海啸般怒吼和摧枯拉朽般决战决胜的豪情。其中，男声独唱《黄河颂》、女声独唱与合唱《黄河怨》、女声合唱《黄水谣》、齐唱与轮唱《保卫黄河》是整部大合唱中流传最广、最受群众喜爱的曲目，经常在各种音乐会和群众性集会上演唱。

特别是《保卫黄河》一曲，以明朗的大调式，进行曲的刚劲节奏，建立在分解主三和弦基础上的起句主题及其极富动力性的旋律展开，塑造出一种气吞山河、

锐不可当的汹涌磅礴的音乐形象：在对这一形象做了完整呈示之后，作曲家随即运用模仿复调手法，运用群众既易于接受也易于表演的轮唱形式，将中华民族万众一心、同仇敌忾、前仆后继的英雄气概和抗战决心酣畅淋漓地表现了出来：

（谱例36）

冼星海的《黄河大合唱》，这是一部结构雄伟、气势磅礴的鸿篇巨制，一部塑造中华民族伟大形象的音乐史诗。它的辉

煌成功，在中国20世纪音乐史上树立了一座丰碑。

3. 冼星海的抒情歌曲、器乐曲和歌剧创作

冼星海的抒情歌曲热情奔放、别具一格，深为当时群众所喜爱。其早期作品《夜半歌声》、《热血》、《黄河之恋》，音调慷慨豪放，感情炽烈恢弘，有很强的艺术感染力。如作曲家为电影《夜半歌声》所作的插曲《热血》：

（谱例37）

作品以坚定而昂扬的音调，向世人发出庄严的诘问，一个热血沸腾的革命青年形象便在旋律的如火展开中呼之欲出。

此外，他的《做棉衣》、《江南三月》、《战时催眠曲》、《二月里来》等，则完全呈现出另一番情调、另一种色彩——民歌似的音调，淳朴清新，亲切动人，别有情致。而他在苏联时期采用中国古典诗词所作的一些艺术歌曲，也多具有形式精致、内涵深邃的精神特质。

冼星海的器乐作品创作，除留学巴黎时期创作了《风》和《d小调小提琴奏鸣曲》等室内乐作品外，多作于苏联时期，且以大型作品为主，共有《民族解放交响曲》、《神圣之战交响曲》、《中国狂想曲》及《满江红》等4部管弦乐组曲。这

（谱例37）

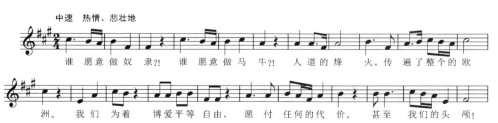

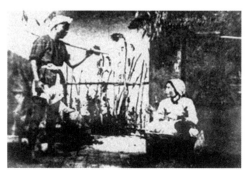

图片132：歌剧《农村曲》1938年7月1日在延安鲁迅艺术学院首演

图片133：冼星海雕像

音调，对以农民和战士为主的延安观众来说有些陌生。例如他为剧中人孔排长所写的一首《我们要生生死死在一起》，其中的词曲关系处理显得生硬别扭。加之限于根据地现有条件，乐队编制残缺不全影响了整体效果，因此演出后观众反响不甚热烈。同时，剧本中对根据地军民关系及农民面对日寇高压政策产生某些落后心理的描写也遭到一些批评。

继聂耳之后，冼星海的不朽经典《黄河大合唱》以及其他一系列杰出作品万口传唱至今依然生生不息的事实，把中国抗战时期的音乐创作、特别是抗日救亡歌曲的创作推向了一个辉煌的境界，同时也奠定了他作为20世纪中国音乐史上最杰出作曲家之一的地位。他的艺术道路和创作经验，曾经陶冶和造就了大批革命音乐家，并对此后几十年的中国音乐创作和群众音乐生活产生了不可估量的影响。

二、延安秧歌剧运动与秧歌剧

所谓"延安秧歌剧运动"，指在1942年毛泽东发表《在延安文艺座谈会上的讲话》这个著名文献之后发生的一种音乐戏剧现象。

秧歌原是我国北方农村（如东北、华北、山东、西北的一些地区）普遍存在的一种民间歌舞体裁，而陕北秧歌则是流布于陕北地区广大农村的民间歌舞，分为大场秧歌和小场秧歌两种，小场秧歌通常由一至二人表演，载歌载舞，音乐则以当地民歌或戏曲音调为主，内容多表现农民的日常生活和情趣，风格诙谐生动，格调健康明朗，很受农民群众欢迎；但其中也有

些作品在运用大型器乐形式反映中国及世界各国人民反法西斯战争生活方面做了许多有益的有时是大胆的尝试，但因多在贫病交加情况下所作，故论其总体艺术成就，远不如他的声乐作品那样引人入胜。

冼星海的歌剧《军民进行曲》（王震之作词、天蓝等集体编剧），1939年1月由延安鲁迅艺术学院师生首演于延安陕公

大礼堂。其情节描写抗日根据地军民在日寇和汉奸横行乡里、被逼无奈的情况下，团结一心，奋起反抗，最终击毙鬼子、活捉汉奸的故事。

其时冼星海刚从法国留学归来不久，对根据地军民的音乐趣味和民间音乐了解还不深入，因此他为《军民进行曲》所写的音乐较多地借鉴了西洋歌剧的形式规律和表现手法，音乐语言较多地使用了创作

一些男女打情骂俏等不健康的糟粕，因此群众有时也将之称为"骚情秧歌"。

其实，早在1937年，陇东新宁县南仓村民间艺人刘志仁便编创了他的第一部秧歌剧《张九才造反》，深受当地群众欢迎。此后，刘志仁一共创编了30多部秧歌剧，其内容涉猎巩固新政权、支援前线、颂扬共产党和革命领袖等，时任延安鲁艺院长的周扬曾称赞说：

> 刘志仁从1937年闹新秧歌直到现在，他是第一个把秧歌与革命结合起来的人；他在艺术上是有创造的，他把秧歌与跑故事结合成为秧歌剧，他的创作处处以适合群众要求和让群众乐于接受为标准……刘志仁堪称新秧歌运动的模范和英雄！[5]

当时的延安，已经成为中国抗日圣地。国民党政府表面上赞成国共合作，实际上对共产党领导的抗日根据地和人民抵抗力量的发展壮大极为恐惧，蒋介石指挥胡宗南所率几十万精锐部队将陕甘宁边区团团围住，采取封锁政策，扬言要把边区抗日军民困死、饿死。在这种情况下，中共中央和毛泽东提出"自力更生，丰衣足食"的号召，在边区开展轰轰烈烈的"大生产运动"，使边区军民终于在政治、经济和军事上全面粉碎了敌人的封锁政策。

1942年5月毛泽东在当时延安文艺整风中发表《在延安文艺座谈会上的讲话》，是20世纪中国音乐史上一个重大事件。以这个"讲话"为契机，广大文艺工作者响应毛泽东关于"走出小鲁艺，走向

图片134：延安鲁艺院长周扬（1940年）

大鲁艺"的号召，纷纷深入到陕北农村，掀起一个学习工农兵、改造自己世界观和艺术观以及学秧歌、扭秧歌的高潮，在深入生活、深入民间，学习、挖掘、整理民间艺术宝藏的过程中，对陕北秧歌这种民间歌舞形式进行大胆的改造和提炼，加进富有时代气息的新内容和简单明了的戏剧情节，运用专业作曲技法对当地民间音乐素材作了改编和再创作，从而创造出一种表现根据地新生活、新人物的新型秧歌剧。时任鲁艺院长的周扬曾将之称为"新型广场歌舞剧"，他说：

> 新秧歌是不但在内容上，而且在形式上都是新的了，它是以旧秧歌形式为基础的，它不能够也不应当离开这个基础。……它和原来的形式已不大相同了。因为在这个基础上面，加进了五四以来新文艺形式的要素，……现在的秧歌是一种熔戏剧、音乐、舞蹈于一炉的综合的艺术形式，它是一种新型的广场歌舞剧。[6]

在这场轰轰烈烈的延安秧歌和秧歌剧运动中产生的第一部有全国影响的秧歌剧，便是《兄妹开荒》。

《兄妹开荒》，原剧名为《王二小

图片135：《兄妹开荒》作曲者安波

开荒》，由王大化、李波、路由编剧，安波作曲，1943年2月9日春节期间首演于延安，剧中兄妹由王大化、李波扮演。

其情节以边区"大生产运动"为背景，描写兄妹二人积极响应边区政府号召，努力开荒生产支援前线的故事：哥哥王二小是个精明能干的小伙子，一心要在大生产运动中争当劳动模范。某日天一亮就扛着镢头上了山，不一会儿就开荒一大片。忽听得山下妹妹来送饭，就故意与她开玩笑，假装在田头睡大觉。妹妹一看不禁气从中来，于是在兄妹之间发生了一场妙趣横生的喜剧性冲突。最终误会消除，兄妹俩便在《向劳动英雄们看齐》的歌声

图片136：当年出版之《兄妹开荒》封面

[5]周扬：《开展群众新文艺运动》，艾克恩编：《延安文艺运动纪盛》第540页，文艺出版社1987年北京出版。

[6]周扬：《表现新的群众的时代——看了春节秧歌以后》，《解放日报》1944年3月21日。

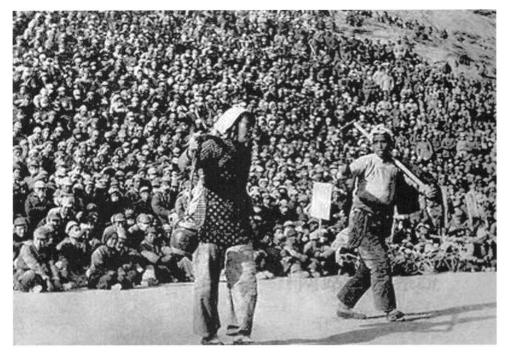

图片137：1943年李波和王大化在延安表演秧歌剧《兄妹开荒》

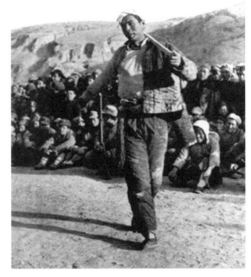

图片138：王大化在秧歌剧《兄妹开荒》中的表演（1943年）

中展开了一场热烈的劳动竞赛……

该剧情节单纯生动，富于生活情趣，兄妹二人载歌载舞，有说有唱，形式活泼自如。

安波的音乐以陕北民歌和当地眉户戏音调素材为基础进行创作，具有当地民间音乐独具的调式和旋法特点，听来清新明朗，亲切自然。如《雄鸡雄鸡高声叫》：

（谱例38）

在终曲《向劳动英雄们看齐》中，安波引进欧洲模仿复调的写法特点，以卡农式织体造成你追我赶的气氛，使全剧在铿锵有力、雄迈豪壮的气质中结束：

（谱例39）

此剧首演后，其崭新的人物形象、清新的艺术气质、活泼健朗的歌舞表演和浓郁的生活气息给根据地军民以全新的艺术感受，迅速在延安乃至整个陕甘宁边区引起极大轰动。

不久，延安《解放日报》（当时的中共中央机关报）发表重要社论，指出，《兄妹开荒》是一个"新型歌舞短剧"，预言"可以从秧歌剧产生伟大作品"[7]，4月25日，该报开始连载秧歌剧《兄妹开荒》的剧本和音乐，充分肯定并大力推广此剧的创作经验。

正是由于《兄妹开荒》自身的新鲜气质、艺术魅力和中共中央的大力提倡，一场声势浩大的"秧歌剧运动"起先在延安和陕甘宁边区，继而在全国各大抗日根据

（谱例38）

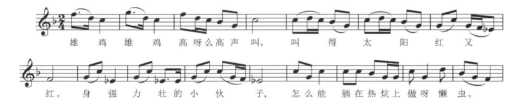

雄鸡雄鸡高呀么高声叫，叫得太阳红又红。身强力壮的小伙子，怎么能躺在热炕上做呀懒虫。

（谱例39）

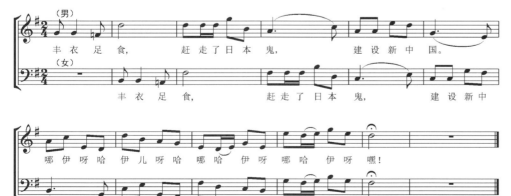

（男）丰衣足食，赶走了日本鬼，建设新中国。
（女）丰衣足食，赶走了日本鬼，建设新中
哪伊呀哈伊儿呀哈哪哈伊呀哪哈伊呀嘿！
国。伊儿呀哈哪哈伊呀哪哈伊呀嘿！

[7]延安《解放日报》社论：《从春节宣传看文艺的新方向》，1943年4月24日。

地蓬勃兴起，大批秧歌剧作品就如雨后春笋般地涌现出来。据不完全统计，从1943年农历春节至1944年上半年这一年多的时间里，就创作并演出了300多个秧歌剧，观众达800万人次[8]。

在延安秧歌剧运动中较为优秀和较有影响的剧目有：《夫妻识字》（马可编剧并作曲，1943年首演）、《血泪仇》（马健翎编剧，张鲁、时乐濛、刘炽作曲，1943年秋冬首演）、《牛永贵挂彩》（周而复、苏一平编剧，王光正、齐璇配曲，1944年春节首演）、《王秀鸾》（傅铎编剧，艾实惕等作曲，1945年4月首演）、《光荣灯》（李之华编剧，罗正、邓止怡作曲，1947年元旦首演）以及《货郎担》、《刘顺清》、《杨勇立功》等等。

以上这些作品，从各个侧面表现了边区工农兵群众的斗争生活，塑造了众多新的人物和新的艺术形象，展现出一个全新的艺术天地。从形式上看，这些作品大致可分为两类。一类是受《兄妹开荒》直接影响而创作的小型秧歌剧，如《夫妻识字》等，其篇幅短小精悍，情绪单一，人物较少；一类是篇幅比较长大的秧歌剧，如《血泪仇》和《王秀鸾》，它们的共同特点是情节曲折，人物众多，表现了比较复杂的生活内容。

《血泪仇》、《王秀鸾》两剧的出现，预示着这样一个趋势——即秧歌剧这种艺术形式虽有短小灵活、清新朴素、生动活泼、通俗易懂、制作简易、演出方便等优点，但终因其容量太小而无法表现更复杂的现实生活，无法承载更深刻的主题

和更阔大的历史内容；而40年代艰苦卓绝的抗日战争以及此后伟大解放战争的火热生活和壮阔斗争图景，迫切需要创造出一种比小型秧歌剧容量更大、形式更复杂的歌剧形式来适应这种表现要求。正是在这种形势下，"秧歌剧大型化"便成为历史的必然。

"秧歌剧大型化"最重要的成果，便是《惯匪周子山》的创作演出。此剧由水华、王大化、贺敬之、马可编剧，马可、张鲁、时乐濛、刘炽作曲，剧情描写1935—1943年间边区军民肃清暗藏的政治土匪、为民除害的故事：1935年红军到达陕北后即开始土地革命，当时周子山是我党的基层村干部。但其人私心极重，肚量狭窄，好出风头，后在执行任务时被反动民团逮捕，在敌人威逼利诱之下出卖同志、背叛革命，继而又受主子派遣伪装务农隐藏下来，暗中与反动势力勾结从事杀人抢劫等政治土匪活动。但以马红志为代表的共产党人心明眼亮、有勇有谋，对周子山始终保持着高度革命警惕，一次又一次挫败周子山的阴谋，最终带领革命群众彻底揭露周子山的罪恶活动，使这个政治土匪受到了应有的惩罚。

《惯匪周子山》是一出大型戏剧作品，全剧共分五幕，情节展现的故事时间跨度达8年之久，除众多群众角色之外，有名有姓的登场人物达13人，几个主要人物的性格也非常鲜明——如智勇双全的马红志，宁死不屈的张海旺，以及老奸巨猾的民团团总杨国保、心狠手辣的叛徒周子山等等。该剧的情节设置比较曲折，同时也较有戏剧悬念，例如周子山借吃饭之机在饭菜中下毒，企图谋害马红志的场面就充满了戏剧性张力。

《惯匪周子山》由延安鲁迅艺术学院文工团于1943年底在陕西米脂县首演，此后一直到1944年春天都在陕西子洲县一带演出。1945年5月又到延安演出，受到延安军民和文艺界的一致好评。当剧中出现赤卫队和农民群众打着红旗、举起刀枪、高唱战歌向民团盘踞的黑龙寨发起猛攻的场景时，全场观众报以热烈的掌声。

因此，歌剧史家都把《惯匪周子山》评价为"延安秧歌剧运动"中由"小型化"走向"大型化"、由"广场艺术"走向"剧场艺术"的一个过渡环节[9]，这是很正确的判断；但它同时又预示着中国歌剧史上一部振聋发聩的杰作《白毛女》的诞生，并为后者在创作队伍、艺术经验等方面准备了条件。

三、歌剧《白毛女》及第一次歌剧高潮

在"延安秧歌剧运动"高潮中，经过《兄妹开荒》、《夫妻识字》、《惯匪周子山》等优秀秧歌剧的艺术实践的积累，由延安鲁迅文艺学院戏剧音乐系全体师生创作演出的五幕歌剧《白毛女》1945年4月在延安首演。

这是20世纪中国音乐史和歌剧史上一件具有深远历史意义的大事。

该剧由延安鲁艺集体编剧，贺敬之、丁毅执笔，马可、张鲁、瞿维、李焕之、向隅、陈紫和刘炽作曲，王大化、

[8]艾克恩编：《延安文艺运动纪盛》第474页，文艺出版社1987年北京出版。

[9]参见李刚主编：《中国歌剧故事集》第91页，文化艺术出版社1988年9月北京出版。

舒强导演。

1.《白毛女》剧本的文学成就

《白毛女》故事取材于当时在晋察冀边区河北盛传的关于"白毛仙姑"的民间传说。

故事发生在1935年。河北某县杨各村有一个清纯美丽的少女名叫喜儿，是佃户杨白劳的独生爱女，与憨厚勤劳的青年王大春青梅竹马，两家老人正筹备他俩的婚事。然而，在大年三十风雪交加之夜，杨白劳因为交不起地主黄世仁的租子，在黄世仁及其管家穆仁智的威逼下被迫在卖身契上签字，将喜儿卖与黄家当丫头，自己痛不欲生，乃含恨喝盐卤自杀。

喜儿在黄家受尽折磨，后来又被人面兽心的黄世仁糟蹋。喜儿不堪蹂躏，在黄家女仆张二婶的帮助下逃出黄家，怀着深仇大恨独自在深山野洞中过着非人的生活，等待着报仇雪恨的一天。由于终日不见阳光，喜儿一头青丝化为白发。从此有关"白毛仙姑"的传说便在老百姓中不胫而走。某日，在风雨山神庙中喜儿与黄世仁、穆仁智不期而遇，仇人相见分外眼红，喜儿愤怒扑向黄世仁和穆仁智，直吓得他们丧魂落魄，狼狈逃窜，从此"白毛仙姑"传说更加活灵活现。

第二年春，已参加八路军的大春随部

图片139：《白毛女》主要编剧贺敬之

队解放了喜儿家乡，并建立了抗日民主政权。黄世仁与穆仁智借"白毛仙姑"传说造谣生事，一时人心惶惶。为弄清事情真相，大春夜闯奶奶庙，与喜儿相遇，有情人相见不相识。喜儿惊惧而奔，大春尾随而至，二人终于相认。在《太阳出来了》的合唱声中，迎来了喜儿的解放。

在村民大会上，喜儿怒斥黄世仁，乡亲们亦纷纷控诉其罪行。区长宣布对黄世仁、穆仁智逮捕法办。会场上一片欢腾，欢呼喜儿的新生和广大农民的解放。

《白毛女》的剧本创作在情节设置上十分讲究故事的充实完整和发展的曲折生动，其情节和悬念的设置环环相扣，戏剧节奏的把握和戏剧高潮的营造也富于逻辑性，合情合理，动人心弦。它所塑造的喜儿形象，原是一个极其普通的农家少女，美丽聪颖，天真烂漫，纯情活泼。但在那个人吃人的社会里，生于佃户之家使她永远摆脱不了残酷命运的摆布，甚至她的美丽与纯情也成了黄世仁猎取的目标；被抢进黄府之后，遭受凌辱和曾经的幻想的最终破灭，宛如一本饱经沧桑的生活教

图片140：歌剧表演艺术家王昆扮演喜儿

科书，唤醒了她的女性和人性的自尊，从中学会了清醒、愤懑和反抗，并由此导致她的逃出黄府、遁入深山，在风餐露宿、日晒雨淋中熬白了头发、磨炼了意志、坚定了复仇的决心，发出了"我是人"的呐喊。直到最后，剧作家把出现在村民大会上愤怒控诉的喜儿，翻身做主、扬眉吐气的喜儿直接呈现在观众面前，并由此完成了喜儿这个歌剧形象的塑造。可以说，《白毛女》中的喜儿形象，是中国歌剧有史以来最成功、最具文学价值，也最深入人心的歌剧形象。

此外，剧作家对杨白劳形象的刻画也很成功。这是一个典型的中国老农民形象——醇厚朴实、老实巴交而又逆来顺受，他的最大愿望是躲过大年三十的逼债之后为心爱的女儿包上一顿饺子、送来二尺红头绳。但酷烈的剥削制度不但葬送了他的美好愿望，也毁灭了他的生命。剧本将他对女儿的慈爱、对地主老财的厌恶写得栩栩如生。而剧中对他被迫在女儿卖身契上按手印后那种悔恨交加、走投无路、最后不得不含恨喝盐卤自杀的复杂心态和懦弱性格刻画得入木三分。这种对于中国农民的典型性格的典型化描写，应该是现实主义文学戏剧传统在中国歌剧中的首次凯旋。杨白劳形象生动地揭示了中国贫苦农民在旧社会重压下的深刻悲剧性。作为喜儿形象的一个补充和陪衬，他从另一个侧面强化了剧本的主题——旧社会把人变成鬼，新社会把"鬼"变成人。

剧本对几个反面人物——黄世仁、穆仁智以及黄母的刻画也很有特色。他们在财欲和色欲方面的极度贪婪、巧取豪夺的凶狠和无耻、折磨善良人性的阴毒，被剧作家用夸张而又有些脸谱化的笔法描写出

图片141：《白毛女》在延安首演剧照（王昆扮演喜儿）

来，从中亦可看出与我国传统戏曲对反面人物惯用的刻画手法的某种内在联系，因此很容易被广大中国观众，尤其是农民观众所接受，其舞台效果异常强烈。

相比之下，大春形象的塑造比较苍白。

剧本在剧诗写作上表现出很高的文学价值。它以浓烈的抒情性和白话散文诗作为自己的主要形式，在文学语言上吸收了民谣民歌的韵律，整体风格直白清新，在通俗晓畅中不乏诗情画意；同时在某些戏剧性段落运用自由诗的灵活节奏来表现人物的复杂情感世界。

如喜儿唱段《恨似高山仇似海》：

闪电哪，快撕开黑云头，
响雷呀，你劈开天河口！
……

大河的流水你要记清，
我的冤仇你要作证，
喜儿怎么变成这模样，
为什么问你，你、你、你不做声？

图片142：1946年抗敌剧社在张家口演出歌剧《白毛女》

难道是霹雳闪电你发了抖，
难道你耳聋眼瞎，照不见我人影？
我浑身发了白！
为什么把人变成鬼？问天问地都不应……

（白）鬼？……好！
我就是鬼！
我是屈死的鬼，
我是冤死的鬼，
我是不屈的鬼！

看来，作者似有呼风唤雨之法，将电闪雷鸣、狂风暴雨、昏天黑地、长夜浓云、大河流水聚集笔端，刻意营造出一个雷暴雨之夜的典型环境，并以这类司空见惯的自然现象为核心意象，围绕它展开丰富想象的翅膀，以雄浑的笔力揭示出喜儿内心的巨大悲愤——喝令闪电撕黑云，现出漫漫长夜中一抹灼眼光亮；敢教响雷劈天河，引来瓢泼大雨冲刷喜儿蒙受的无尽屈辱；责令奔腾大河为她的深仇大恨作证并回答"为什么把人变成鬼"的严正质问。整首唱腔借电闪雷鸣写喜儿的悲愤情绪，更写喜儿的不屈的性格和反抗精神，最后点出"我是不屈的鬼"这个主题，为揭示全剧"旧社会把人逼成鬼，新社会把'鬼'变成人"的总主题埋下伏笔。全诗立意高远，想象奇特，比喻奇崛生动，情感浓郁，诗味隽永，铺陈简洁而富于层次感，节奏充满动力性，非常传神地揭示出喜儿此时此刻的激愤心态。

2.《白毛女》音乐创作成就

《白毛女》的音乐素材来自山西、陕西、河北等地的民歌和戏曲音调，有的本身就是直接从民歌中演化而来，如著名的《北风吹》，其音调素材来自河北民歌《小白菜》。原民歌为徵调式，音域只有

图片143：《白毛女》主要作曲者马可

一个八度，旋律由上而下进行，情感性质低沉、哀婉而凄楚；作曲家保留了原民歌的徵调式，但将原民歌的音域向上扩展到羽，拓宽其气息，在音调走向上增加回环的幅度，并运用切分音改变其原有的平铺直叙的节奏惯性，使之变得活泼灵动起来，具有舒缓动人的歌唱性：

（谱例40）

作曲家又在唱段的后半部吸取河北民歌《青阳传》的音调素材，增写出一段活泼跳跃的段落，以表现喜儿纯真快乐的心境。

这首《北风吹》便成为喜儿主题和刻画喜儿音乐形象的核心要素，在全剧音乐中得到贯穿发展，并由此演化出许多戏剧性强烈的唱段，写出歌剧女主人公如何从一个被侮辱、被损害的农家少女拒绝命运的悲剧性安排而走上不屈反抗之路的性格

（谱例40）

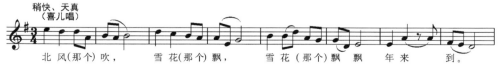

稍快、天真
（喜儿唱）

北 风（那个）吹， 雪 花（那个）飘， 雪 花（那个）飘 飘 年 来 到。

（谱例41）

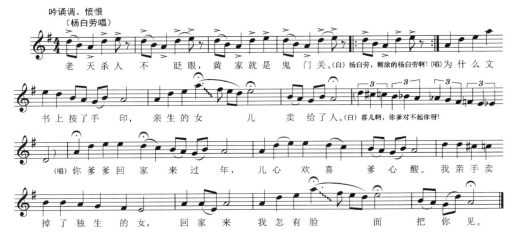

吟诵调、愤恨
（杨白劳唱）

老天杀人不眨眼，黄家就是鬼门关。(白)杨白劳，糊涂的杨白劳啊! (唱)为什么文

书上按了手印，亲生的女儿卖给了人。(白)喜儿啊，你爹对不起你呀!

(唱)你爹爹回家来过年，儿心欢喜爹心酸。我亲手卖

掉了独生的女，回家来我怎有脸面把你见。

（谱例42）

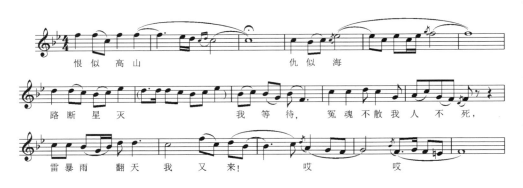

恨似高山仇似海

路断星天我等待，冤魂不散我人不死，

雷暴雨翻天我又来! 哎 哎

（谱例43）

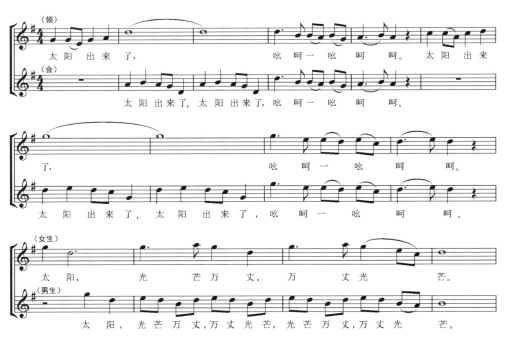

(领)太阳出来了，吆呵一吆呵呵。太阳出来

(合)太阳出来了，太阳出来了，吆呵一吆呵呵。

了，吆呵一吆呵呵。

太阳出来了，太阳出来了，吆呵一吆呵呵。

(女生)太阳，光芒万丈，万丈光芒。

(男生)太阳，光芒万丈，万丈光芒，光芒万丈，万丈光芒。

历程。

作曲家最初赋予歌剧另一位主人公杨白劳的音乐基调是一个纯朴善良、老实巴交的老农民形象。但在黄世仁和穆仁智威逼之下被迫在"以女抵租"的卖身契上画押之后，作曲家以《老天杀人》这个唱段揭示了这位不幸老人在临终前的愤怒长啸和无奈愧悔：

（谱例41）

作曲家运用一字一顿的短句和它的连续五次反复，极大地强化了老人内心极度愤怒的情感表达，而乐队伴奏中连续半音下行走句并在杨白劳声部中加以变化再现，则是对老人悲痛欲绝、伤心至极情感的音乐化抒咏。虽然杨白劳在歌剧第一幕即喝盐卤自杀，但作曲家却出色地完成了这个悲剧人物音乐形象的塑造。

《白毛女》的音乐戏剧结构，采用我国传统戏曲中板腔体和联曲体相结合的方式来展开戏剧性——即运用短小的民歌体的抒情短歌来抒发人物较单纯的情绪和情感，最典型的如《北风吹》；当人物的情感状态比较复杂或情绪变化幅度大、对比强烈时，则采用板腔体的原则，通过板式、节奏、速度的变化对比来揭示戏剧性，最典型的是喜儿大段唱腔《恨似高山仇似海》：

（谱例42）

图片144：1946年华北联合大学学生在张家口上演歌剧《白毛女》，图为杨白劳乘喜儿熟睡时喝盐卤自杀

作曲家还运用合唱形式来展开剧情，渲染气氛，揭示主题，最著名的合唱段落是《太阳出来了》：

（谱例43）

歌剧《白毛女》之合唱《太阳出来了》，合唱的织体并不复杂，但在简单淳朴的声部配备中现出充实、明亮，有时甚至是近乎灿烂辉煌的音响效果，把喜儿遇救之后重见光明的欣喜心态很好地表现出来，同时也由衷地歌颂了共产党和人民军队像太阳一样照亮了穷苦人民大众翻身解放的道路，从而进一步深化了"新社会把'鬼'变成人"的歌剧主题。

3.《白毛女》在中国歌剧史上的地位和"第一次歌剧高潮"

从最直接的背景看，《白毛女》是在延安秧歌剧运动中诞生的，但它集中体现了自《麻雀与小孩》、《小小画家》等儿童歌舞剧及延安秧歌《兄妹开荒》、《夫妻识字》以来中国歌剧家对歌剧艺术的探索和理解。

从题材内容上说，《白毛女》继承了我国歌剧的光荣传统，将表现中国人民的社会生活和思想感情作为自己的歌唱主题，而《白毛女》将这一主题更加现实化和生活化，用歌剧艺术来表现中国人民的解放斗争，用深刻的现实主义笔触，第一次在歌剧艺术中提出了农民与土地的关系及其翻身解放问题，并以生动感人的艺术形象讴歌"旧社会把人变成鬼，新社会把'鬼'变成人"的主题，从而奠定了我国歌剧美学的现实主义基础。

《白毛女》的诞生还标志着，中国歌剧家经过20余年的艰苦探索，通过《白毛女》的创作实践终于找到了一条将西洋歌

图片145：歌剧《白毛女》在延安首演时的全体乐队队员合影

剧与中国民间艺术，尤其是中国传统戏曲有机结合起来的中国歌剧发展道路；特别是在音乐创作上，借鉴西洋歌剧的音乐戏剧化经验，通过主题贯穿发展手法来展开戏剧性，并继承我国板腔体戏曲中运用不同板式和速度的丰富变化对比及自由组合来揭示人物的复杂心理和情感层次，从而获得了戏剧性，较好地解决了戏剧的音乐性和音乐的戏剧性这一歌剧创作的基本母题，使得音乐元素与戏剧元素在一个较高层次上达到了和谐统一。

《白毛女》在戏剧文学语言及音乐语言方面对民族民间艺术的继承和发展方面，积累了丰富的经验。作曲家们对民间音乐和民歌音调素材的采集、提炼和戏剧性发展，形成了具有鲜明民族风格和地域色彩的戏剧化的歌剧音乐话语系统，并通过优美如歌的旋律线条来刻画鲜明的人物性格及其复杂的内心世界和情感活动，把旋律的重要性提高到歌剧音乐表现体系的核心部位上来，从而产生了许多脍炙人口、家喻户晓的歌剧唱段；这些唱段具有极其强大的生命力和感染力，它们在广大

图片146：延安鲁艺到哈尔滨上演《白毛女》时的宣传海报

观众中的长久流传，将《白毛女》的故事和人物传遍四面八方。在伟大的解放战争中，歌剧《白毛女》随着人民解放军向全国进军的步伐走遍全国也演遍全国，为教育、提高广大军民的阶级觉悟和革命斗志发挥了巨大的精神鼓舞作用。

因此，《白毛女》的出现，标志着中国歌剧家经过20余年的创作实践，终于在40年代中期找到了适合中国人民审美习惯的歌剧之路，从而在中国歌剧史上树立了一座丰碑。它结束了一个阶段——中国歌剧的童年时期；开启了一个崭新的阶段——"新歌剧"时期，这一时期从40年代中期一直持续到60年代初期，是中国歌剧史上最为辉煌的时期之一。

继《白毛女》之后，在解放区又出现了《刘胡兰》（魏风等编剧，罗宗贤等作曲）和《赤叶河》（阮章竞编剧，梁寒光作曲）等优秀剧目。因此，后来的歌剧史家们把从《兄妹开荒》到《白毛女》、《刘胡兰》、《赤叶河》以及在重庆公演的严肃歌剧《秋子》等优秀作品在短时间内连续出现并在全国形成巨大歌剧热潮这一艺术现象，称为"第一次歌剧高潮"。

歌剧《白毛女》的诞生，不仅把中国歌剧的第一次高潮推向巅峰，使得歌剧艺术在中国人民的精神文化生活中占据着极为光荣的地位；它的艺术魅力和成功经验，对此后的中国歌剧创作也产生了巨大而深远的影响——事实证明，即便在新中国成立之后的歌剧创作中，无论是《刘胡兰》（新中国成立后版）、《小二黑结婚》、《红霞》、《洪湖赤卫队》、《刘三姐》、《红珊瑚》和《江姐》还是改革开放后的民族歌剧《党的女儿》、《野火春风斗古城》等，都不同程度地受到《白

毛女》传统的深刻影响，甚至可以说，其中许多剧目都是对《白毛女》经验和传统的直接继承和发展。

歌剧《白毛女》在50年代曾经获得了斯大林文学奖，这是中国歌剧作品首次获得国际性奖项。90年代，它又当之无愧地入选"20世纪华人音乐经典"。它的故事和音乐，曾被广泛改编为其他艺术品种，其中最著名的便是同名电影故事片和芭蕾舞剧；《白毛女》中的许多著名唱段，如《北风吹》、《扎红头绳》、《恨似高山仇似海》、《军队和老百姓》、《太阳出来了》等，万口传唱，至今不息，有的成为歌唱家们在音乐会上的保留曲目，有的进入了高等音乐院校的声乐教材。

四、郑律成的音乐创作

郑律成(1918—1976)，朝鲜人，生于朝鲜南部全罗南道光州（今韩国境内）。幼时即酷爱音乐，会奏六弦琴。1933年来到中国，在南京、上海等地从事抗日救亡。1937年进入延安陕北公学学习，次年5月转为鲁迅艺术学院音乐系第一期学生。毕业后在抗日军政大学任音乐教员。1942年在太行山区任朝鲜华北军政革命学校教务长。抗战胜利后回到朝鲜，先后担任人民军俱乐部部长兼人民军协奏团

图片147：郑律成

团长、朝鲜音乐大学作曲部部长等职。1951年加入中国籍，任中央乐团创作员，从事音乐创作。1976年在北京逝世。

郑律成以延安时期的抗战歌曲开始其音乐创作生涯，作有《延安颂》、《延水谣》、《八路军大合唱》、《伐木歌》、《准备反攻》等，其中尤以《延安颂》、

图片148：郑律成在延安

《延水谣》和《八路军大合唱》中的《八路军军歌》、《八路军进行曲》最为著名。

独唱与合唱《延安颂》（莫耶作词）是一首对革命圣地延安充满景仰和激情赞颂的抒情歌曲，作于1938年夏。其结构为带省略再现的复三部曲式。

由于郑律成是投身中国抗日战争的朝鲜作曲家，与当时延安音乐创作注重民族化、大众化的作曲时尚不同，他的音乐语言和旋律风格则更多带有一种国际化、专业化的特点，其创作音调和抒情方式与欧洲艺术歌曲的格调更为接近：

（谱例44）

《八路军大合唱》（公木作词），作于1939年，原来由6首歌曲组成，《八路军军歌》和《八路军进行曲》是其中最受抗日军民热烈欢迎的两首，两者都用进行曲风格写成，且均具一往无前之英雄气概，但就其对于我军铁流滚滚之磅礴气势的整体描写而言，还是以《八路军进行曲》更为杰出，也更为著名。

作品以强劲有力的同音反复"向前，向前，向前"起句，即刻造成一种先声夺

（谱例44）

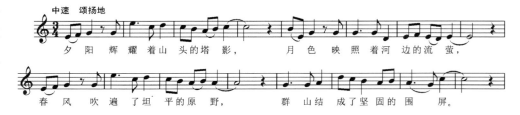

（谱例45）

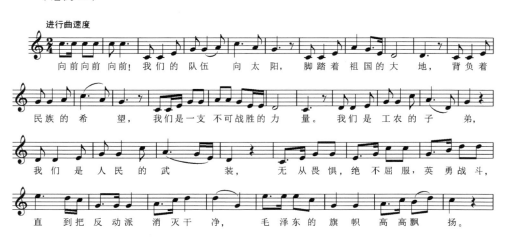

图片149：国内出版之《郑律成声乐作品选》

人、锐不可当的恢弘气势，随即在滚滚行进的规整节拍中，仿佛是用钢铁和热血铸成的旋律展开，奔流直下、一泻千里，将我军大部队气吞万里、横扫千军的威武之师、胜利之师形象直接呈现在人们面前：

（谱例45）

在20世纪中国音乐史上，曾经产生过大量描写我军战斗形象的优秀进行曲，但能够如此高度凝练地概括我军性质，将我军英雄气质和音乐形象塑造得如此英气勃

图片150：郑律成与妻子丁雪松

发、雄烈壮阔而又汪洋恣肆者，郑律成的这首《八路军进行曲》当是其中之最。特别可贵的是，这首进行曲创作于1939年，当时抗日战争正处在最艰苦时期，与骄横不可一世的日本侵略军及拥有数百万之众的国民党军相比，八路军尚还弱小，但作曲家以超凡的艺术敏感预见到了人民武装在日后必然强大，因此，这首进行曲所展现的精神气质、所塑造的音乐形象，已经不再是处于战略守势中神出鬼没、机智勇敢的游击军或以血肉之躯与强敌展开肉搏的大刀队，而是战略进攻中一支身经百战、所向披靡的正规军和浩歌高唱、大踏步行进的大部队。也正因为如此，在随后的解放战争中，这首《八路军进行曲》更名为《中国人民解放军进行曲》，新中国成立之后，又被定为中国人民解放军军歌，至今仍是我军音乐形象的权威代表。

五、延安及其他抗日根据地的音乐创作

1937年抗战全面爆发后，不仅原在大后方或沦陷区从事抗日救亡歌曲创作的左翼音乐家纷纷进入延安，还有全国各地大批优秀音乐青年亦奔向以延安为中心的陕甘宁抗日根据地以及苏鲁皖、晋察冀等抗日根据地，以极大的热情从事抗战音乐创作并产生了大批优秀的抗战音乐作品。这些作品，与冼星海、郑律成等人的作品一起，构成了1937—1945年间我国抗战音乐创作中一道光彩夺目的景观。

1. 吕骥

吕骥在进入延安之前，曾在上海领导左翼音乐运动，并创作了《保卫马德里》、《新编"九一八"小调》等抗日救亡歌曲。

到达延安后，吕骥在担任鲁迅艺术学院音乐系主任之余，仍以极大的热情和精力从事抗日题材的音乐创作并有大量作品问世，其中有：《武装保卫山西》、《抗日军政大学校歌》、《陕北公学校歌》、《参加八路军》（活报剧《参加八路军》插曲）、《"五四"纪念歌》、《毕业上前线》、《大丹河之歌》（话剧《大丹河》插曲）、《开荒》、《华北联合大学校歌》及《铁路工人歌》等。《抗日军政大学

图片151：作曲家吕骥

（谱例46）

黄河之滨，集合着一群中华民族优秀的子孙。

人类解放，救国的责任，全靠我们自己来担承。

校歌》（凯丰词）则是上述作品中艺术水准最高、传唱最广、影响最大的作品。

作曲家从低声区起句，将坚定的节奏和雄壮的音调向中声区和高声区逐层推进，形成一个大跨度、长气息的旋律并展开。

（谱例46）

继而通过贯穿始终的重复手法来进一步渲染、强化作品的精神气质，作品从头至尾激情涌动、豪气充盈，给人以强烈的艺术感染。

他的《参加八路军》（崔嵬作词）虽然只有短短的两个乐句，但音调简洁精练，节奏明快，唱来朗朗上口，极易流传，因此非常受广大抗日军民的欢迎。

此外，吕骥为庆贺郭沫若50寿辰，应鲁迅艺术学院之托为郭沫若长诗《凤凰涅槃》谱写的同名大合唱（瞿维配伴奏），看似与抗日题材无关，但这部五个乐章的大型合唱曲对中华民族近百年来内忧外患的描写充满深刻的悲剧性，而第五乐章通过凤凰在烈火中涅槃也寄寓着词曲作家对中华民族新生的殷切期待，因此也在一定程度上反映了作曲家内心挥之不去的抗日情结。

2. 何士德

何士德（1910—2000），广东阳江人。1931年入上海新华艺术专科学校音乐系学习，1934年转入国立上海音专学习声乐和作曲，同时投身救亡歌咏运动，曾任上海洪钟乐社指挥。1937年任"国民救亡歌咏协会"的副干事长兼总指挥。1938年在南昌参加新四军。1939年3月到皖北新四军军部从事音乐工作，后任新四军教导总队文化队队长。1941年到苏北鲁艺华中分院工作。1942年赴延安任鲁艺教员。1946年到东北从事电影音乐创作，任东北民主联军总政治部联合文工团团长，东北

图片152：作曲家何士德

电影制片厂音乐组组长、乐队指挥。新中国成立初期为电影《解放了的中国》作曲。后又为风光片《春城秋色》、故事片《林家铺子》作曲。新中国成立后历任文化部电影局音乐处处长、北京电影制片厂艺术指导兼作曲等职。电影音乐《解放了的中国》1951年获斯大林文艺奖金一等奖。

何士德在抗战时期的音乐创作主要在歌曲领域，作品有《新四军军歌》、《我们本是一家人》、《渡长江》、《父子岭上》、《反扫荡》、《青年之歌》、《新四军万岁》、《我们是战无不胜的铁军》等，《新四军军歌》无疑是其中影响最大、传唱最广的一首。

《新四军军歌》系何士德受军部领导之命于1939年创作的，歌词初名《十年》，由副军长陈毅主创，后经新四军军长叶挺、政委项英、政治部主任袁国平等人反复修改定稿，最后署名为"集体创作，陈毅执笔"，发表在《抗敌》杂志6月号上。词曰：

> 光荣北伐武昌城下，血染着我们的姓名；
>
> 孤军奋斗罗霄山上，继承了先烈的殊勋。
>
> 千百次抗争，风雪饥寒；
> 千万里转战，穷山野营。
> 获得丰富的战争经验，
> 锻炼艰苦的牺牲精神。
> 为了社会幸福，为了民族生存，
> 一贯坚持我们的斗争！
> 八省健儿汇成一道抗日的铁流，
> 东进，东进！我们是铁的新四军！
>
> 扬子江头淮河之滨，任我们纵横地驰骋；
>
> 深入敌后百战百胜，汹涌着杀敌的呼声。
>
> 要英勇冲锋，歼灭敌寇；
> 要大声呐喊，唤起人民。
> 发扬革命的优良传统，
> 创造现代的革命新军。
> 为了社会幸福，为了民族生存，
> 巩固团结坚决的斗争！
> 抗战建国，高举独立自由的旗帜，
> 前进，前进！我们是铁的新四军！

诗人以充满革命激情的笔触，骄傲

地回顾我军艰苦卓绝、光辉胜利的战斗历程，抒发新四军指战员肩负民族解放使命、英勇杀敌决战决胜的豪迈情怀。每段歌词句式长短相间，富于变化，两段歌词之间的句式工整对称，便于作曲家的音乐处理，整首作品词义浅近，节奏铿锵，音韵协和，是一篇思想性与艺术性交融、文学性与音乐性兼具的杰出音乐文学作品。

作曲家接到歌词后，苦心孤诣、三易其稿，定稿本由何士德本人指挥新四军教导总队文化队队员在建党18周年纪念大会上试唱，受到在场两千多名指战员的热烈欢迎，当场即被军部领导批准为《新四军军歌》。

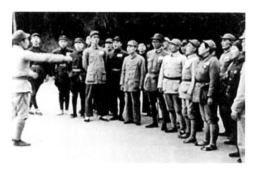
图片153：孟波指挥新四军文艺工作者合唱

这是一首庄严、激越、昂扬的战歌，结构为不带再现的复三部曲式。作曲家以分解主三和弦为骨干音，从强拍的主音开篇，向下跳进到属音再跳进到主音后不断向上扩展，最终落在高八度属音上，其号角般的音调具有强烈的动力性，充溢着果敢刚毅的英雄气质。

（谱例47）

作品进入B段之后，旋律先在低声区展开，音乐沉稳而雄健，然后通过声区的逐渐向上推进和力量的增强，最终引出作品C段，节奏也由强起改为弱起，在更高的声区上将号角音调做更充分的展开，节奏更紧促，腔词更密集，音乐形象也更为

（谱例47）

激昂壮阔，生动描画出我新四军将士军号声声、战旗猎猎、铁流滚滚、杀声阵阵的英雄气概。

这首《新四军军歌》一经问世，便在全国各地广泛流传，成为我英勇的新四军的音响代号，并与郑律成的《八路军进行曲》一起，堪称我国军旅进行曲之灿烂双璧而在20世纪中国音乐史上熠熠生辉。

3. 马可

马可（1918—1976），江苏徐州人。17岁考入河南大学化学系，积极参加学生抗日救亡爱国运动，其时就已表现出音乐才华。1937年"七七事变"爆发，先后在河南等地从事抗敌文艺工作，负责歌咏指挥和音乐创作。同年冬在开封初见冼星海，后在武汉又得到冼星海的直接指导，受冼鼓励颇多，遂立志从事音乐事业。1939年到达延安，在鲁迅艺术学院音乐系音工团工作，乃有机会向在"鲁艺"任教

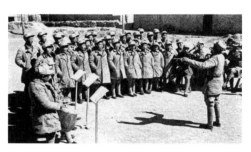
图片154：1939年晋察冀军区三分区冲锋剧社演出

的冼星海、吕骥、李焕之等人学习，同时开始音乐创作，并大量收集、整理、记录民间音乐，不但为他日后的音乐创作奠定了雄厚的民间音乐基础，而且也对他的艺术观念和音乐语言及风格的形成产生了极为深刻的影响。解放战争时期，随鲁迅艺术学院赴东北解放区，负责音乐艺术的工作。新中国成立后，历任中央戏剧学院歌剧系主任、中国戏曲研究院音乐研究室主任、中国音乐学院院长、中国歌剧舞剧院院长、《人民音乐》编辑部负责人等职务。1976年7月因病逝世于北京。

马可的音乐创作生涯始于20世纪30年代末期，整个40年代是其创作的丰产期，在抗战时期创作的作品多为声乐及秧歌剧、歌剧体裁。它们是：《吕梁山大合唱》（1939）、歌曲《毛泽东之歌》（1941）、联唱《七月里在边区》（1942）、歌曲《南泥湾》（1943）、秧歌剧《夫妻识字》（1943）、歌剧《白毛女》（1944）等。其中，除了歌剧《白毛女》系由他担任音乐主创并被誉为中国歌剧艺术的经典剧目之外，他的秧歌剧《夫妻识字》、歌曲《南泥湾》在当时亦有很大的社会影响。

秧歌剧《夫妻识字》系在秧歌剧《兄妹开荒》的直接影响下编创而成的，其编

剧、作词和编曲均由马可独立完成。此剧叙说20世纪40年代陕甘宁边区青年刘二与妻子在"识字运动"中为扫盲而学习文化，于是在夫妻之间展开了一段有趣的情节。其剧情模式颇与《兄妹开荒》相类似。作曲家按照当时秧歌剧"选曲配词"的编创原则，将陕北眉户戏的"戏秋千"、"花音岗调"以及陕北秧歌中的"秧歌调"、"练子嘴"等民间音乐音调或手法悉数拿来，略加编创后构成人物唱段，音乐语言通俗，地方风格浓郁，因此很受陕北民众和抗日将士的喜爱。

《夫妻识字》的艺术成就和社会影响，使它与《兄妹开荒》一起被后世之音乐史家并称为延安秧歌剧运动的"双璧"；不仅如此，更重要的是，《夫妻识

图片155：冀热辽抗日尖兵剧社的演出

字》同时也为马可本人日后创作歌剧《白毛女》提供了可贵的实践经验。

歌曲《南泥湾》（贺敬之作词）是一首质朴、优美的民歌风抒情短歌，产生于著名的"大生产运动"中，也是这一运动留给后人的最为久远的音响记忆。

作品以明朗悠扬、富有民谣色彩的音调开篇，以一个慰问演出者的口吻将其所见所闻的南泥湾今昔境况娓娓道来。

（谱例48）

继而作品进入跳跃而欢快的中段，以赞颂乐观的语调歌唱着南泥湾英雄拓荒者

（谱例48）

花篮的花儿香，听我来唱一唱 唱一（呀）唱，来到了南泥湾，南泥湾好地方

好地（呀）方，好地方（来）好风光，好地方（来）好风光，到处是庄稼，遍地是牛羊。

们的劳绩和成果；最后作曲家用昂扬的音调作结，完成了从"花篮"到"鲜花送模范"的咏唱。

这首抒情短歌，篇幅不长，亦无高难度作曲技术可言，然却在自然而清新的旋律铺陈中透着朴素动人的美感；考其旋律特点，明显带有极强烈的民间音乐风格，但又不能确指其素材原型，可见作曲家对传统音乐的熟悉程度及其对民间素材消化熔铸之功确实非同小可。

4. 李劫夫

李劫夫（1913—1976），吉林农安人。出身于农民家庭。自幼喜捏泥人、学绘画、奏乐器、唱民歌，亦爱戏曲、曲艺，习唐诗宋词及古文吟诵。日后其歌曲创作以极擅词曲结合之道闻名，恐于此得益甚多。13岁小学毕业后入该县中学学习，不久因家境困窘辍学到药铺当学徒。"九一八事变"后，因家乡沦陷，乃于

图片156：陕甘宁边区大生产运动中的八路军文艺女战士（左一为严金萱）

1933年到青岛多家文化单位任职，在《青岛时报》副刊上发表漫画、木刻、文章，并立志做一名"战斗的音乐家"。1937年初辗转来到南京，见到报纸关于延安的报道，不禁心向往之，仅携带一把小提琴和一只口琴奔赴延安，在"人民剧社"任教员，开始尝试音乐创作。"七七事变"后，参加"西北战地服务团"并任美术组组长，是晋察冀根据地文艺宣传和音乐创作的骨干。

李劫夫在1939—1945年间改编、创作的音乐作品有《我们的铁骑兵》、《游击队南北进军》、《坚决抵抗》、《大家来杀鬼子兵》、《送郎上前线》、《滹沱河》、《太行山》、《天上有个北斗星》、《五十九个》、《两个民兵的故事》、《歌唱二小放牛郎》、《狼牙山五壮士》、《王禾小唱》、《茂林挽歌》、《大秋小唱》、《中华民族》等，均为歌曲体裁且多与抗战题材有关。其中除《我们的铁骑兵》有较大影响并在新中国成立后被改编为管乐合奏曲《骑兵进行曲》

图片157：作曲家李劫夫

（谱例49）

牛儿 还在 山坡 吃 草，放牛的 却不知 哪儿去 了，

不是 他 贪玩耍 丢 了 牛，那 放 牛的 孩 子 王 二 小。

图片158：作曲家李劫夫

外，以《歌唱二小放牛郎》最有特色。

《歌唱二小放牛郎》（方冰作词）是一首清纯优美的儿童叙事歌曲，作于1942年。

作品为单乐段的分节歌，B羽调式。共有7段歌词，叙述晋察冀边区放牛少年王二小在日寇"扫荡"迷路之际，为掩护我军后方机关和众乡亲，将敌人引入我军埋伏圈，受到重创的敌人发觉受骗，残忍地将王二小杀害。

作曲家继承我国民歌和说唱音乐的叙事传统，充分发挥音乐艺术所特有的概括性和多义性优势，将一个完整曲折的故事组织在一个起承转合的短小结构中，仰仗演唱者在二度创作时根据歌词内容对速度、力度、吐字、表情、动作和情感性质作不同的表演处理，在同一个旋律框架下完成对作品的阐释。

作品以一个诉说性音调开始，其素材来自于河北民歌《小放牛》，质朴无华、纯净动人而又略带忧伤，民间风格

醇厚，从而将人们带入深情款款的回忆情境中。

（谱例49）

很显然，作曲家采用这种平静清淡的叙事方式，看似波澜不兴，实际上蕴藏着巨大的情感浓度、厚度和力度，乃是一种"欲扬故抑"的反衬之法，它常常能够取得出人意料的艺术效果。从这个意义上说，李劫夫的这首《歌唱二小放牛郎》与吕骥的《新编"九一八"小调》有异曲同工之妙。

这首歌曲面世之后，即刻在全国各地得到广泛流行，不仅深受孩子们的喜爱，而且也感动和震撼了无数成年人，在唤起人们无限同情的同时，也激发他们抗战到底的决心。

5. 刘炽与李焕之

刘炽（1921—1998），陕西西安人。少时家境贫寒，小学未毕业即到三仙庙扫佛堂贴补家用，同时亦有机会参加鼓乐队、学读谱、吹笙笛、敲云锣等乐器。1934年在西京印书馆排字车间当童工。17岁进红军大学（抗日军政大学的前身）当学员，不久即分配到红军人民剧社任舞蹈演员、歌咏队员及指挥等，其精湛演技和出众艺术才华便崭露头角，并深得延安文艺界同行赏识，甚至被当时访问延安的

图片159：作曲家刘炽

图片160：作曲家李焕之

美国记者斯诺夫人称为"少年天才"[10]。1939年成为鲁迅艺术院音乐系第三期学员，师从冼星海等人学作曲和指挥，毕业后留在鲁艺音乐工作团工作。1942年参加"河防将士访问团"，乃有机会收集黄河流域的民间音乐。1943年投身于"新秧歌运动"，是鲁艺秧歌队极活跃分子，集作曲、编舞、表演、秧歌队"伞头"于一身，亦参与一系列新秧歌剧剧目的创作。解放战争时期，到东北开展音乐活动。新中国成立后历任中央戏剧学院歌剧团作曲、辽宁歌剧院副院长、煤矿文工团副团长及团长。1998年10月病逝于北京。

刘炽的音乐创作虽在新中国成立后始入成熟阶段，其大量作品以擅长旋律锻造著称，有"旋律大师"之美誉，但他在"红小鬼"时期就已聪明绝顶、才华过

[10]海伦·斯诺：《红尘》，美国斯坦福大学出版社1952年出版。转引自《中国近现代音乐家传》第3卷，第405页。

图片161: 1940年晋察冀军区三分区冲锋剧社演出，独唱者严金萱，指挥晨耕

图片162: 河北平山县"群众剧社"1943年5月为庆祝建社7周年剧社人员合影留念

中国成立后音乐创作的崛起与成熟奠定了基础。

与刘炽相类似，李焕之自进入鲁迅艺术学院音乐系第二期学习，后又在音乐系高级班随冼星海学习作曲、指挥的同时，亦创作了一批抗战音乐作品。其中有合唱《青年颂》、《青春曲》（乔木作词）、《春耕谣》（天兰作词）、《中华女子大学大合唱》（刘御作词）、《歌唱伟大的中国共产党》（贺敬之作词），儿童歌舞剧《小八路》（谢力鸣编剧），独幕剧《异国之秋》（张庚编剧）等；此外，还参与歌剧《白毛女》的音乐创作，成为我国民族歌剧这一特殊歌剧样式的早期探索者和创造者之一。

第三节
大后方及沦陷区的音乐创作

与抗日根据地的音乐创作平行发展的，是大后方[11]及沦陷区的音乐创作。

从"七七事变"之后，中国共产党领导的抗日救亡歌咏运动，随着聂耳的逝世，吕骥及冼星海等人相继奔赴延安，这方面的创作中心已经转移到延安和各个抗日根据地。但留在大后方和沦陷区从事音乐工作的共产党人，仍积极组织社团，出版刊物，从事抗战歌曲的创作和宣传工作，推进群众歌咏运动的发展。

人，从17岁作小调剧《上前线》开始，在1940—1945年间陆续有歌剧《塞北黄昏》（王亚凡编剧）、民歌联唱《七月里在边区》中的第一首《七月里》和第六首《在边区》、表演唱《走三边》（《运盐去》插曲）、表演唱《翻身道情》（秧歌剧《减租会》插曲）、秧歌剧《货郎担》、歌曲《胜利鼓舞》（贺敬之作词）、《生产忙》（与谢冰合作，根据东北民歌改

编）、《工人大合唱》、歌剧《火》（胡零编剧）等作品问世。与此同时，作为主创人员之一，亦参加了秧歌剧《血泪仇》、《惯匪周子山》和新歌剧《白毛女》的音乐创作。鉴于当时边区对于集体创作的大力倡导，这些著名剧目的诸多唱段究竟出于何人手笔已不可考，但刘炽在其中的贡献，特别是对歌剧《白毛女》唱段写作的贡献则可以想见，同时亦为他新

[11]在抗日战争时期，所谓"大后方"，指的是以当时"陪都"重庆为中心，既非中国共产党领导的抗日民主根据地，亦非被日寇侵占的沦陷区的广大地域。

以国立音专为中心的专业音乐创作，却因上海的沦陷而顿使作曲家的创作环境处于水深火热之中。为避战祸，国立音专在1937年"八一三"淞沪战役爆发前夕即8月9日、10日两日被迫从市中心迁往法租界，在校舍居无定所、办学经费捉襟见肘、上海的日本侵略军虎视眈眈、租界当局严密钳制、生存空间极为窘迫的情况下，身处"孤岛"、以萧友梅为首的音专师生，仍在坚持教学之余顽强地从事音乐创作；1941年冬"太平洋战争"爆发，日寇全面占领上海，汪伪政权接收国立音专并改建为"国立音乐院"，一批不愿继续在此任教的音乐家，或加入丁善德等人的"私立上海音乐专科学校"，或离开上海辗转于各地，与原来身处重庆和广阔大后方的专业作曲家一起，亦在颠沛流离、极其艰辛的境遇中，积极进行各自的音乐创作活动。

上述这些作曲家，尽管所处环境不同，但或是国立音专师生，或有国立音专背景，或者从国外留学归来，都接受过系统作曲理论和技巧的训练，均用他们所钟爱的音乐艺术和专业特长来表达对祖国的忠诚，抒发自己在那个特定动乱年代多方面的情感体验和丰富复杂的内心生活，由此产生了大批高质量的各类体裁与风格的音乐作品。

按这些作品的题材与音乐形态特色，则可将它们分为两类：

其一是在日寇入侵、国家危难之秋，专业音乐家和作曲家们的爱国激情勃发，纷纷以各类音乐体裁与形式来表达中华民族抗日救亡的正义呼声。

其二是依然沿着20年代以来专业音乐的创作思路，继续探索运用西方作曲理论

与技术同中国民族音乐元素有机结合的种种可能与途径，为实现萧友梅等人提出的"民族乐派"理想而潜心创作，并奉献出大批成熟的音乐作品。

上述两类作品，尤其是第二类作品，无论作品的思想艺术质量还是探索中西融合所取得的成果和经验以及所达到的艺术高度，都大大超越了20世纪20年代的创作水准。

这就表明，在经历了学堂乐歌的初期积累和20年代到30年代前期的探索之后，从"七七事变"至抗战胜利的8年间，沦陷区和大后方的专业作曲家在创新意识和民族意识的共同作用下，将我国专业音乐创作推进到一个相对成熟和繁荣的阶段。

一、黄自的音乐创作

黄自(1904—1938)，江苏川沙人。少时即钟情于音乐。1916年考入北京清华学校，开始其正式的音乐学业，除演奏单簧管、参加合唱队外，亦学习钢琴及和声学。1924年在美国奥伯林大学学习心理学，兼攻音乐。1926年心理学修毕后，继续留在该校学习理论作曲及钢琴。1928年转入耶鲁大学音乐系继续深造。次年毕业后即归国，任教于国立音专及沪江大学。

图片163：作曲家黄自

自1930年起，辞去沪江大学教职，专任国立音专理论作曲教授兼教务主任，从此以毕生精力从事音乐教育及创作，为提高音专教学质量殚精竭虑，功勋卓著，培养出贺绿汀、刘雪庵、陈田鹤、江定仙等高水平作曲家。后患伤寒之疾，不幸于1938年5月英年早逝，终年仅34岁。

黄自一生共创作各类体裁的声乐作品60余首、清唱剧1部及管弦乐作品2部。数量虽不很多，但题材广泛，风格多样，且大多具有较高的艺术价值。

1. 黄自的艺术歌曲创作

在黄自短暂的音乐创作生涯中，艺术歌曲是其最为钟情的体裁，不仅作品数量多，创作成就高，艺术生命也长，其中的一些作品，已堪称我国艺术歌曲的经典。也正是由于黄自的这些作品，使得艺术歌曲成为20世纪中国专业音乐史上成熟最早的声乐体裁之一。

黄自创作的艺术歌曲，按其歌词来源可分为两类：

一部分是为古典诗词谱曲，如《点绛唇》、《南乡子》、《花非花》、《卜算子》等，对诗词意境的揭示准确深刻，词曲韵律协调自然，风格或豪放，或富于激情，或意境隽永幽远，深得一部分知识分子的喜爱。

另一部分是为现代诗人的诗作谱曲，如《春思曲》、《思乡》、《玫瑰三愿》等，作品构思精巧，作曲技术精湛，注重发挥人声歌唱的表现力，伴奏写法及和声处理独具匠心。

《春思曲》、《思乡》、《玫瑰三愿》，多写女子触景生情所生发的思乡伤春愁绪，其共同特点是心理描写细腻，

情感抒发真挚，旋律纯净而富于歌唱性，钢琴伴奏对独唱声部有很好的烘托与描绘作用。

他的《玫瑰三愿》是一首有小提琴助奏、钢琴伴奏的女高音独唱。作品的抒情主人公以"玫瑰花"自比，对花吟咏，抒发其伤春、惜春的情怀。先由伴奏声部奏出短小的"玫瑰花"动机，随即引出独唱声部对"玫瑰花"动机的第一次陈述。

（谱例50）

当第二乐段玫瑰花动机再次出现时，在钢琴柱式和声织体的衬托下，作曲家运用模仿复调手法造成小提琴声部对独唱声部之间如影随形似的对话，将少女渐趋激动的惜春情绪表现得非常细腻真切，并为进入"玫瑰三愿"的点题段落作了极生动的情感与音响铺垫。

《南乡子》系黄自为南宋词家辛弃疾[12]《登京口北固亭有怀》谱曲，作于1935年。与《玫瑰三愿》、《春思曲》、《花非花》等作品细腻而略带哀怨的情感性质全然不同，作曲家在《南乡子》中，所展示的则是另一番雄浑阔大的精神世界。

（谱例51）

钢琴前奏以柱式和声织体奏出持续三连音节奏音型，造成强大而雄健的音响氛围，极写诗人登楼望神州、环顾古战场、追忆英雄事时心中突起狂澜所涌动的无限豪情，进而引出音调雄健、一字一音、节奏坚毅的独唱声部。鉴于原词仅是一首小令，作曲家将上下两阕处理成单乐段4个乐句的分节歌结构，下阕的旋律基本属于

[12]辛弃疾词作情感炽烈，风格豪放，其文学地位堪比苏轼，故此中国文学史上之"豪放派"素以"苏辛"并提。

（谱例50）

上阕的完全再现，只在钢琴织体上略作变化，但在狂放简约的旋律展开中却蕴含着巨大的情感容量，揭示出作曲家内心世界炽烈豪放、英气勃发的另一面。

黄自的艺术歌曲作品，其风格大多偏于婉约细腻、恬淡清丽，唯独这首《南乡子》属于大声镗鞳、豪气充盈之作。除了这种语言风格的差异性和丰富性之外，它们之间还呈现出某些共同的艺术品格，

这就是：感情表达真挚动人，旋律与歌词音韵关系的整一协和；突出钢琴声部自身艺术表现的相对独立性以及对于声乐声部的烘托、补充和强化作用；讲求独唱声部旋律的声乐化和歌唱性，注意充分发挥人声的艺术表现力。正是由于这些特点，为黄自的艺术歌曲创作打上了鲜明的个人印记，也使他与此前或同时代的同类作品相比，显得艺术水准更高，从而将我国艺术

（谱例51）

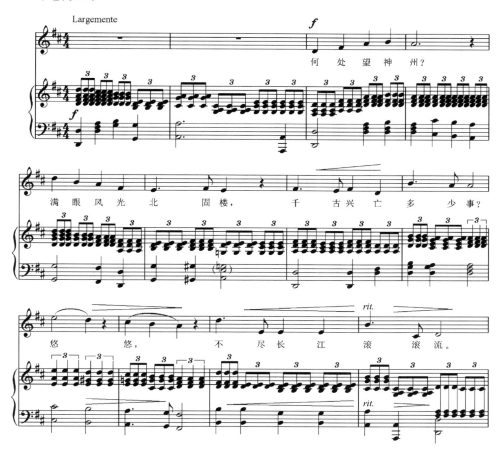

歌曲的创作格调推向了较为成熟的境界。因此，这些作品甫一问世之后，当即受到听众和歌唱家们的普遍喜爱，并成为音乐会上久唱不衰的保留曲目之一，至今仍活跃在舞台上和专业声乐教学的课堂中。

2. 黄自的合唱曲及清唱剧《长恨歌》

合唱曲是黄自音乐创作中又一个卓有建树的领域。

直接表现抗战主题的两首合唱进行曲《抗敌歌》和《旗正飘飘》为时人所尊崇，同时亦作有《国旗歌》、《青天白日满地红》等政治性很强的歌曲。上述这些歌曲作品，在当时政治生活和音乐生活中均有广泛影响。

他的无伴奏男声四部合唱《目连救母》，是黄自回国后第一部取材于民间传

说并尝试运用西方作曲技法来表现民族题材、探索民族多声风格的合唱作品。显然，这种探索性实践必定是艰苦而长期的，因此其中出现若干生硬痕迹既可以想见也可以理解，但这种探索勇气和努力以及从中所获得的宝贵经验，也为他日后的合唱创作开辟了成功的道路。

清唱剧《长恨歌》是黄自的代表作，

也是他一生创作经验的结晶和最高成就的体现，作于1932—1934年间，原系应国立音专合唱课增加中国作品的教学需要委约创作的，歌词由韦瀚章根据唐代诗人白居易不朽名篇《长恨歌》和清代戏剧家洪昇剧作《长生殿》编创而成。

按照原有构思，清唱剧共有10个乐章，因其中第四、第七、第九乐章均为独唱，黄自未来得及完成，故作品以7个乐章的面貌流传于世。各乐章标题及其演唱形式分别如下：

第一乐章《仙乐风飘处处闻》，混声四部合唱；

第二乐章《七月七日长生殿》，女声合唱及女高音与男低音的独唱和二重唱；

第三乐章《渔阳鼙鼓动地来》，男声合唱；

第五乐章《六军不发无奈何》，男声合唱；

第六乐章《宛转蛾眉马前死》，女高音独唱；

第八乐章《山在虚无缥缈间》，女声合唱；

第十乐章《此恨绵绵无绝期》，男低音与混声四部合唱。

由此可知，作品的构思宏大，结构严谨，各乐章间联系紧密而又层次分明，有较强烈的对比，音乐主题鲜明生动，而其发展又富于逻辑性，声部写法和合唱处理很有效果，对民族和声和复调的探索颇有创意。

试看第三乐章男声合唱《渔阳鼙鼓动地来》。

钢琴首先在低音区用快速强倚音奏出沉雄而坚毅的be小调的属音，并赋予它以大音量的八度强奏和极为执拗的重复形

（谱例52）

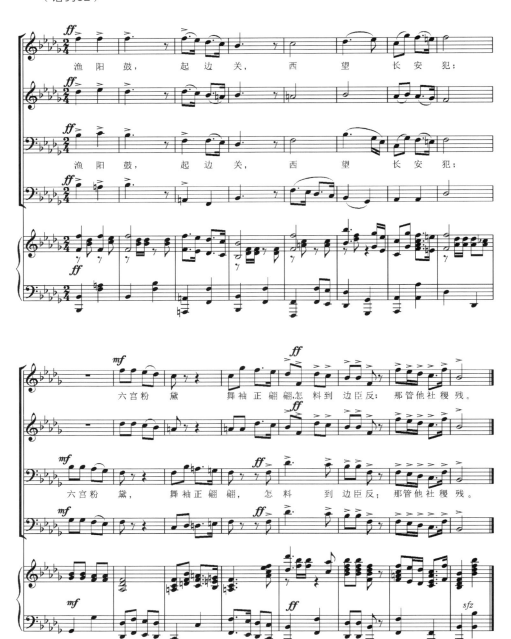

在意蕴还是重在表现唐明皇与杨贵妃之间纸醉金迷的爱情生活是导致朝纲废弛、国势颓危、叛火四起这一危急情势的直接原因，故此，作曲家通过这个乐章，对唐明皇"不爱江山爱美人"的强烈批判意识由此立显。

再看第八乐章女声合唱《山在虚无缥缈间》。这是一首充满浪漫气质的女声合唱，全曲在c羽调上展开，而且几乎是清一色五声性旋律，这在黄自作品中较为少见。

钢琴首先在高音区以柱式和弦奏出清脆的合唱主题作为引子，两个女高音声部用极轻的近似耳语的音量同度唱出一段极富旋律曲线美的抒情歌调，女低音声部只在下方作简洁的复调呼应；从第二乐句开始，作曲家用自由模仿复调手法使三个声部的关系渐趋复杂，和声语言纯净透明，以梦幻般的合唱音响造成一种轻雾缭绕、虚无缥缈的艺术意境。

（谱例53）

此后，作品的五声性旋律依然贯穿始终，和声风格仍具鲜明的民族风格，但随着整体情绪的趋于激动，钢琴织体的流动性增强，更为复杂的声部关系增加了合唱音响的厚度，乃将全曲逐渐推向抒情高潮；然作曲家对高潮之后下落动作的处理却别具匠心——在三个声部以大音

式，营造出一派山雨欲来的紧张肃杀气氛，仿佛叛军马蹄飞驰、战火已然迫在眉睫的情境；随即在男低音声部以微弱音量和齐唱形式对音乐主题作最初陈述之后，所有男声分成4个声部一起强势进入并对音乐主题进行重复性展开，和声性合唱织体迸出山呼海啸般的饱满音响，极写叛军之由远而近、步步进逼、兵临长安。接着又动用各种合唱手段对音乐主题作了戏剧

性展开之后，最终引出作品的结束段。

（谱例52）

合唱织体由原来以柱式和声为主变为和声性织体与复调性织体相互穿插，形成更为复杂丰满的综合音响，并在极强的力度和极为决绝的气氛中结束全曲。

这首浑厚的男声合唱之所以紧接在抒情浪漫的第二乐章之后出现，尽管表面看来是在描绘战争危机的即将来临，但其内

图片165：黄自（右二）、萧友梅与学生合影

（谱例53）

香　雾　迷　蒙，　祥　云　掩

香　雾　迷　蒙，　祥　云　掩

祥　云　掩

拥，　蓬莱仙岛　清虚洞，　琼花玉树露华浓。

拥，　　蓬莱仙岛，琼　花　玉　树露华浓。

拥，　　　琼　花　玉　树露华浓。

量唱出"参不透"后，采用音量忽弱手法与之造成强烈反差，最后在细若游丝、似有还无的悠远意境中结束全曲，形象地点出了"镜花水月毕竟总成空"的主题，实际上对李、杨这场爱情梦幻悲剧下了否定性结论。

黄自的清唱剧《长恨歌》，是继赵元任《海韵》之后中国清唱剧创作的第二部，也是20世纪中国新音乐史上第一部达到成熟境界的大型合唱套曲；它对这一大型声乐体裁的开拓性探索以及它取得的艺术成就，至今仍在启迪和鼓舞着后人。

3. 黄自的管弦乐曲创作

黄自的器乐作品不多，仅有一部交响序曲《怀旧》和一些电影音乐作品。

音乐会序曲《怀旧》是黄自留美的毕业作品，由耶鲁大学音乐学院院长、指挥家、作曲家D.斯坦利指挥该院学生乐队与新哈文交响乐队于1929年5月31日在耶鲁大学毕业音乐会上首演并获得好评，黄自亦因此作而获得耶鲁大学音乐学士学位。

作品以标题性构思、带引子和尾声的奏鸣曲式结构、欧洲浪漫派音乐的语言风格、成熟的交响化乐队技术，表现了作曲家对亡故女友的深切缅怀与悼念之情。

乐曲中既有对往日爱情的温馨回忆、激情倾诉和甜蜜歌唱，也有深沉的长太息、静穆的追思曲、凄美的悲剧性和庄严的众赞歌，深刻揭示了作曲家心灵深处真挚而复杂的情感。

《怀旧》是20世纪中国音乐史上第一部同时也是我国作曲家第一部在国外得到上演的管弦乐作品。

归国后创作的《都市风光幻想曲》，系为进步影片《都市风光》所写的片头音乐，作于1935年。作品抒发了作曲家对民主、正义的渴望，在配器手法上颇为独到。

4. 黄自的歌曲创作

黄自的歌曲创作，除早期抗战歌曲之外，主要有《农家乐》（1933）、《雨后西湖》（1933）、《燕语》（1935）、《西风的话》（1935）、《天伦歌》（1936）和儿童歌曲《牛》（1938）、《养蚕》（1938）以及《本事》、《睡狮》、《秋郊乐》、《踏雪寻梅》等作品。

《农家乐》从一个都市知识分子角度，力图用音乐作品来反映中国农村和农民生活的现实图景。《天伦歌》以流畅朴质的旋律和浓郁的民族风格，寄寓着作者对孤儿悲惨命运的深切同情和人类之爱的渴望。他的两首儿童歌曲《牛》和《养蚕》，《农家乐》中那种将农民生活田园化的描写为之一改，而开始对现实的黑暗与农民的艰辛有所揭露和表现。

作为一名受过严格而系统的专业训练的作曲家，黄自作品不但洋溢着爱国情思，而且处处闪耀出他的出众才华和成熟的作曲技巧，其作品大多具有鲜明的个性化特点、较高的专业品位和长久的艺术生

命力。也正因为如此，他赢得了同时代作曲家的尊敬，并对他的学生贺绿汀、陈田鹤、刘雪庵、江定仙以及其他后代作曲家的创作产生了巨大影响。

二、贺绿汀的音乐创作

贺绿汀(1903—1999)，湖南邵阳人。出身于农民家庭。1923年入长沙岳云学校艺术专修科学习音乐、美术。1927年参加"广州起义"，失败后随部队到海丰，在彭湃领导的中共东江特委会宣传部工作。1931年考入上海国立音乐专科学校，师从黄自学习理论作曲。1934年秋以《牧童短笛》获齐尔品"征求中国风味钢琴曲"活动一等奖。同年应明星影片公司之聘为左翼电影作曲及进步戏剧配乐，同时继续在音专的学业。"八一三事变"后参加上海文化界抗日救亡演剧一队并赴内地宣传抗日。1938年春入中国电影制片厂并随厂内迁重庆，在育才学校音乐组、中央训练团音乐干部训练班等机构任教，此间除创作大量音乐作品外，亦发表理论批评论文，阐发其理论主张。1941年"皖南事变"后前往苏鲁皖抗日根据地，1943年夏抵达延安并任教于鲁迅艺术学院，1944年秋调联

图片166：1936年春贺绿汀与上海明星影片公司音乐科同仁

防军政治部宣传队工作。1946年在延安筹建中央管弦乐团。1948年秋负责组织华北文工团。新中国成立后，担任上海音乐学院院长数十年，为新中国培养出大批精英音乐人才。其间亦有诸多文论和音乐作品问世。其理论批评品格素以忠诚音乐事业、尊重艺术规律、坚持实话实说、敢于仗义执言、文风刚正不阿且终生至死不渝著称，故此屡遭批判，命运备极坎坷，尤以"文革"为甚。其艺品、人品与文品均备受后人推崇，被尊为"硬骨头音乐家"。1999年5月病逝于上海，享年96岁。

贺绿汀的音乐创作生涯长达60余年之久，共创作歌曲200余首、大型合唱曲3部、歌剧(其中两部系与人合作)6部、电影音乐25部、话剧配乐5部、管弦乐曲7首及一些器乐独奏曲；其中绝大部分均创作

图片167：1958年贺绿汀在北京十三陵水库工地帐篷前创作《十三陵水库大合唱》

（谱例54）

于战火纷飞的20世纪30—40年代，而他享有盛名的代表作品亦多产生于这一时期。

1. 贺绿汀的抗战音乐创作

青年贺绿汀是个热血男儿，在进入延安之前，亦积极投身于抗日救亡歌咏运动和抗战歌曲创作，有《全面抗战》、《弟兄们拉起手来》、《游击队歌》、《日本的兄弟哟》、《上战场》和《保家乡》、《胜利进行曲》（之二）等作品流行于世。其中《游击队歌》一曲，非但是贺绿汀本人抗战歌曲中的杰作，且也是整个抗日救亡歌咏运动中堪称经典的作品。

《游击队歌》系贺绿汀1937年为"救亡演剧一队"献给八路军全体将士而作的一首四部合唱曲。作品用轻快紧促的小军鼓节奏贯穿全篇，配以富于弹性的旋律语言和丰满的和声音响，塑造了游击队员神出鬼没、机智勇敢、明朗乐观的音乐形象。

（谱例54）

上例为作品的中段。作曲家一改首尾两段合唱织体的柱式和声写法，运用复调手法使男高音声部与其他三个声部形成穿插和呼应，既在合唱织体上形成对比，同时也生动刻画出游击队员之间相互唱和的

乐观情态。

此曲一出，不仅当即受到八路军指战员的热烈欢迎，且被视为抗战歌曲中最具代表性的作品，常以单旋律的形式广泛流传于全国各地及各战区，在伟大的抗日战争中发挥了巨大的精神鼓舞作用，同时亦与郑律成之《八路军进行曲》、何士德之《新四军军歌》一起，成为刻画抗战时期人民军队英雄形象的三大音乐宝典。

2. 贺绿汀的钢琴曲创作

贺绿汀的钢琴曲创作数量不多，其中最具代表性的是他在国立音专随黄自学习作曲期间同时创作于1934年的两首钢琴独奏曲《牧童短笛》和《摇篮曲》。这两首作品，既是参加同年由俄籍作曲家、钢琴家齐尔品举办的"征求中国风味钢琴

图片169：1934年11月贺绿汀（右一）《牧童短笛》获奖，与齐尔品、萧友梅、黄自等合影

图片168：根据贺绿汀作品改编的管弦乐曲《牧童短笛》碟片套

曲"活动的应征作品并分获头等奖和名誉二等奖，同时也是贺绿汀本人的"莺声初啼"，成为他以专业作曲家身份登上中国乐坛并由此声名鹊起的成名之作。

《牧童短笛》是一首艺术格调清新、民族风格浓郁、极具纯真童趣的钢琴小品。作品结构为带再现的三部曲式。A段在G徵调上展开，两个声部用对比复调手法写成，作曲家将民族调式和旋律与西方复调技术结合得浑然天成。

（谱例55）

右手旋律的G徵调特征明显，但左手却在C宫调上作复调回应，这种利用同宫

音系统不同调式的纵向并置，既使音响协和，又有调式对比，处理得极为巧妙；而它的音乐性格，则具有民歌流畅、纯净、朴实的歌唱性，刻画出两个牧童身骑牛背、口唱童谣、彼此应答、悠然自得的可爱形象。

B段突然转为活跃轻巧的快板，与A段形成速度对比；运用我国传统音乐"旋宫转调"理论中常见的"变徵为宫"手法，将作品置于G宫调上展开，与A段形成调性对比；转用和声性钢琴织体，与A段形成多声手法对比；右手在高音区奏出欢快、清亮、跳跃的旋律，以模拟牧童的短笛声声，与A段形成音区和旋律色彩的对比。有此四种对比手法，顿使B段的音乐性格为之大变，宛若牧童们的华彩笛音回旋耳际，其乐融融之童稚情态就在眼前。

贺绿汀这首充满生活情趣和民间风味的钢琴小品，篇幅虽短但价值非凡，看似简单却影响深远。它不仅是我国20世纪专业音乐史上第一首民族风格浓郁而又具有深厚作曲功底的钢琴曲，同时也当之

（谱例55）

（谱例56）

无愧地成为我国钢琴音乐创作中的经典之作；更为重要的是，贺绿汀通过这首钢琴小品向人们展示了他的创作观念——秉持萧友梅等人主张的"中西结合"思路和所追求的"国民乐派"理想，第一次较为完满地解决了五声性旋律与西方和声的

结合问题，自觉地将我国民间音乐及其调式理论运用到专业创作中来，并实现了与西方多声技巧的自然嫁接与整体融合，从而在更广阔的创作领域为后代作曲家们提供了成功的例证。

3. 贺绿汀的声乐作品创作

贺绿汀在20世纪30—40年代有大量各种题材和各类形式的声乐作品问世，其中最具代表性的作品是无伴奏混声合唱《垦春泥》、男声独唱《嘉陵江上》及女高音独唱与四部混声合唱《西湖春晓》。前两首作品的表现主题皆与抗战有关；后者系左翼电影《船家女》插曲，描写西湖水光山色之美，宛若一幅情景交融的音乐风情画。

男声独唱《嘉陵江上》创作于1939年4月，歌词系端木蕻良所作。作品的结构由上下两段、每段各四个乐句构成。作曲家借鉴吸收了西方歌剧宣叙调的创作经验，并将这种歌唱旋律从歌词文学语言的节奏、韵律及语势中生发而来的音乐陈述与展开方式贯穿全篇，从而形成自己独具个性的抒情风格。

（谱例56）

钢琴前奏以相隔两个八度的同音奏出由独唱声部开篇动机扩展而来的强烈音响，随即飞流直下地奔向低音区，敲击出沉重厚实的和弦，仿佛嘉陵江怒涛发出悲壮的回声——作曲家仅用短短8小节，便为全曲奠定情感、气质和抒情方式的基调。独唱声部凌空一吼，悲愤交加地诉说日寇带来的灾难与不幸，音乐音调与语言节律高度融合，乐句长短不一，节奏极为自由，其中蕴藏着巨大的情感力度。这种内在情感的强大张力在第二段中得到进一步释放和强化，与其说是含泪歌唱，不如说是血与火的控诉，直至作品结束句在最高声区以极强音量唱出"把我打胜仗的刀枪，放在我生长的地方"，从而完成了从一个背井离乡的流浪者到举起刀枪打回老家去的战斗者的情感净化和形象蜕变。

（谱例57）

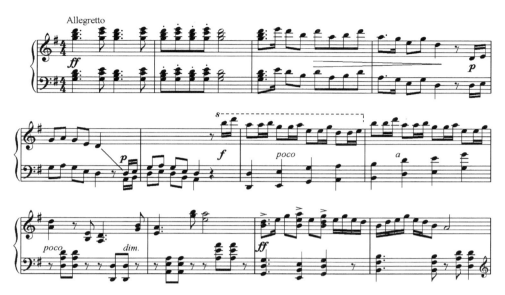

图片170：贺绿汀晚年为音乐创作题词

贺绿汀这首《嘉陵江上》与张寒晖《松花江上》曲名相似，且均为男声独唱，但两者的情感性质却大不相同——前者悲愤中透着刚毅，后者悲凉中透着哀怨，都是那一时代抗战歌曲中以情动人的难得佳作。

4. 贺绿汀的管弦乐曲创作

贺绿汀在抗战时期的管弦乐作品，主要是《晚会》和《森吉德玛》。

《晚会》是作曲家在1940年根据其钢琴曲《闹新年》（作于1935年）改编而成的管弦乐小品，由6个乐段组成，后三段为前三段的再现。

作品以一个高亢热烈的主题开篇，描绘出晚会欢腾的气氛。

（谱例57）

这个建立在D徵调上的音乐主题具有浓烈的民间风格，爽朗而明快；作曲家在第二乐段用强弱对比来表现晚会上人们愉快的对答、热烈的唱和；而第三乐段则加入民间锣鼓，将晚会的欢腾气氛推向最高潮。

《森吉德玛》根据同名内蒙古民歌改编，是一首具有内蒙古民间风情的乐队小品，以简洁、明朗、纯朴的管弦乐语言表现作曲家对辽阔草原及生活在这片土地上的内蒙古人民的赞美。

与绝大多数中国作曲家不同，贺绿汀的人生经历颇为特殊——他是国立音专和黄自的学生，有所谓"学院派"作曲家的背景；早年参加左翼音乐活动，后来又在新四军和八路军从事革命音乐工作，有所谓"救亡派"作曲家的背景。这一特殊的双重背景，便决定了其创作生涯的全部复杂性和音乐作品的极大丰富性。同时，由于其音乐才华超群，专业作曲技术深厚，使他的音乐创作在坚持并实现革命性、民族性、群众性与艺术性这四性有机结合方面达到了20世纪30—40年代中国作曲家的最高境界，能够与之相媲美者，也仅冼星海一人。

三、吴伯超的音乐创作

吴伯超（1903—1949），江苏武进人。在常州师范学校读书时拜刘天华为师，1922年随刘天华到北平，在刘氏担任国乐导师的北京大学音乐研究会继续学习二胡、琵琶，同时师从俄籍教师嘉祉（Vladimer A.Gartz）学习钢琴，其才华和人品颇得萧友梅赏识。1927年以优异成绩从北京大学音乐传习所毕业后，即被萧友梅聘为刚刚创办的上海国立音乐院助教兼会计员，除担任乐理、二胡、钢琴副科的教学任务之外，亦开始音乐理论著述及音乐创作。1931年赴比利时学习作曲，1933年进入比利时布鲁塞尔皇家音乐院学习作曲和指挥。1935年7月获比利时皇家音乐院"赋格二奖"，此后学成回国，在上海国立音专担任指挥、视唱练耳与二胡教学，后改任作曲技术理论专业教师。抗战

图片171：作曲家吴伯超

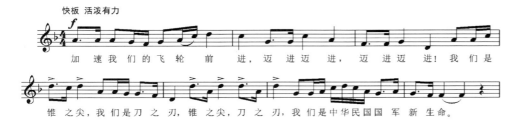

（谱例58）

全面爆发后上海沦陷，旋即离沪，1938年担任广西政府参议兼任广西音乐训练班主任；1940年到陪都重庆任音乐干部训练班副主任；后又赴四川江津白沙女子师范大学担任音乐系主任、教授；1943年被国民政府任命为重庆青木关"国立音乐院"院长，同时担任作曲与指挥课程教学，并筹办国立音乐院幼年班。抗战胜利之后主持国立音乐院及幼年班迁校工作，将本科部迁往南京，幼年班迁往江苏常州天宁寺。1949年1月，奉命赴台湾考察迁校事宜，惜因轮船失事而不幸罹难，终年46岁。

吴伯超音乐创作生涯始于20世纪20年代末，30年代末至40年代初为其创作高潮期，已知的作品有27部，多为声乐作品，亦有一些器乐曲问世。

1. 吴伯超的歌曲创作

"七七事变"爆发之后，作为一个热烈爱国的作曲家，吴伯超就以极大热情投入抗战救亡歌曲的创作热潮中，先后作有《我们是民族的歌手》（谢冰心作词，1939）、《"七七"两周年献礼歌》（田汉作词，1939）、《爱国的家庭》（胡然作词，1939）、《悼张曙同志挽歌》（常任侠作词，1939）、《伤兵之友歌》（钟期森作词，1939）、《机械化部队进行曲》（卢冀野作词，1942）以及抗战儿童歌曲《我们都是小飞行家》（胡然作词，1939）、《云儿稀》（吴漪曼作词）等作品，为民族解放发出抗日救亡的呐喊。此外，亦应各种社会生活之需，创作了《国民公约歌》（佚名词，1939）、《广东省立教育学院校歌》（佚名词）、《绣鞋歌》（陈果夫作词）、《腌菜歌》（陈果夫作词），以及两首为《诗经》选词谱曲的独唱歌曲《宴请使节（呦呦鹿鸣）》（1942）、《喜庆（桃之夭夭）》（1942）等作品。

作于1942年的《机械化部队进行曲》应是为当时国民党机械化部队而写的军歌。全曲建立在7声d羽调式上，用民族音调和传统调式写作军歌，这在同时代专业作曲家创作中较为少见，但在吴伯超的精心处理之下，作品同样塑造了中国军人雄壮挺拔的音乐形象。

（谱例58）

这是作品开头部分。我们看到，作曲家在"锥之尖，刀之刃"处，以调式主音为核心，通过音程扩展手法建立起一个强劲有力的主导性乐汇，并将这个乐汇在作品的中部和尾部分别出现了5次，形成一种贯穿始终的强大号召性，令作品具有一往无前的英雄气概。

《喜庆（桃之夭夭）》为带再现的单三部曲式，旋律在7声C徵调上展开，第一乐句的旋律作级进模进下行，简朴而欢快，第二乐句对第一乐句作装饰性的加花变奏，使旋律性格更见活泼而华丽；第二乐段则以一个高亢悠扬的歌调与第一乐段形成对比。整首作品具有浓郁的民歌风味，形象地表现出民间喜庆的热烈场面。

2. 吴伯超的合唱曲创作

吴伯超的合唱曲共有5首，它们是：《中国人》（侯伊佩作词，1938）、《冲锋歌》（朱偰作词，1938）、《祭抗日阵亡将士诔乐》（李雷作词，1939）、《暮色》（德国歌德原诗，郭沫若译词，1939）、《新生活运动歌》（佚名作词，1940）。除《暮色》为女声四部合唱之外，余者皆为四部混声合唱。作品数量虽远不及歌曲作品，但在其声乐创作中却有极重要的地位，且多具有较高的艺术质量和广泛的社会影响，其中以《中国人》最为出色。

四部混声合唱《中国人》产生于抗战全面爆发后的1938年。面对日寇疯狂无忌的侵略行径和骄横不可一世的嚣张气焰，作曲家以强烈的爱国激情，用自己的作品唤起全体中国人抗战到底的勇气和慷慨赴死的决心。

作品首先以男高音声部的明亮雄浑音响唱出同音反复的"中国人"主题，宛若急促嘹亮的战斗号角响彻长空，向中华民族发出奋起抗战的警号；作曲家将这个号角式主题作为核心乐汇贯穿全篇，先后在作品不同部位重复出现了十余次，可见其所承担的表现意义竟是何等重要。

作曲家通过柱式和声和赋格手法兼而用之的合唱织体将作品逐步推进到再现部。

（谱例59）

在钢琴饱满浑厚的柱式和弦支撑下，

（谱例59）

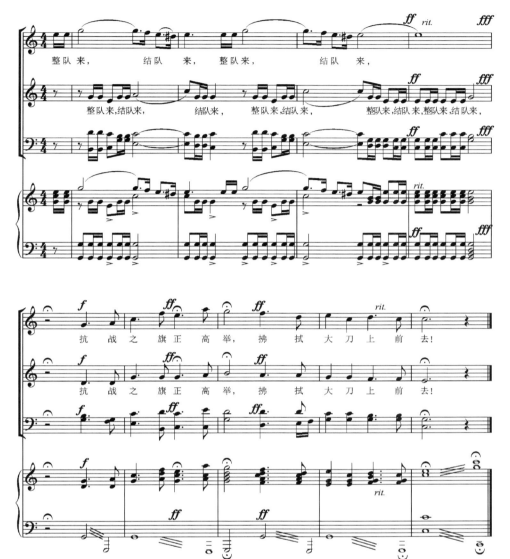

合唱队先以齐唱形式，继之以和声性织体，进而以暗含赋格因素的复调性织体再现嘹亮的号角式主题，并在连续9次重复中发出山呼海啸般的滚滚巨响，状似中国人千军万马、前赴后继、整装结队、雄赳赳地杀奔战场而来。

吴伯超的这首合唱曲，在当时的抗日救亡歌曲创作中，是贲张的抗日爱国激情与高超的专业作曲技术（特别是赋格技巧）完美结合的典范，其雄健恢弘风格听来荡气回肠，令人有恨不拔剑而起，直封敌寇咽喉之慨。

作品问世之后，曾由作曲家亲自指挥合唱队在桂林、重庆等地群众集会上演唱，亦还在某些外交场所演出，在伟大的抗日战争中发挥了巨大的鼓舞作用。

图片172：中央音乐学院出版社出版之《吴伯超的音乐生涯》

3. 吴伯超的民族器乐曲创作

吴伯超自常州少年时代至北京大学音乐研究会时期一直师从国乐大师刘天华学习二胡与琵琶，即便被萧友梅聘为上海国立音乐院助教时仍担任二胡教学，对国乐的改良与振兴怀有深切感情且时时萦绕于心。此后虽将主要精力投于专业音乐教育，但在从事音乐创作时亦不改初衷，依然密切关注国乐创作的发展。作为身体力行的案例之一，1929年，吴氏曾将上海朱荇青所作国乐曲《枫桥夜泊》之工尺谱译成五线谱以表广为推介之意，但终究还是单旋律谱，仅在乐谱相关部位用文字标明演奏乐器及演奏形式，自然令其不能满足。为此，吴氏曾撰文指出：

> 我国的国乐合奏，各种乐器都奏同样的音、曲调及节奏，未免过于单纯，没有雄厚、清妙、融协、协和的情味；况且各种乐器的音色、音质的特长也无从表现，因此作了个小小的尝试，将《瀛洲古调》中间的4个曲子，用和声来配器。[13]

由此可知，创作于1930年的《合乐四曲——集自〈瀛洲古调〉》正是吴氏实践其用西方专业作曲技法创作民族器乐合奏曲设想的一个探索性作品。

第一曲《飞花点翠》的乐队编制为笛、箫、笙、三弦、月琴、琵琶、铜丝琴、鼓板、铃和两把二胡，共9种10件民族乐器，构成作品的10个声部，其旋律风格和乐队编制与传统江南丝竹及其乐队颇为近似。

（谱例60）

[13]吴伯超：《合乐四曲说明》，上海音专乐艺社《乐艺》1930年4月第1卷第1号。

（谱例60）

图片173：坐落在江苏武进雷堰中心小学的吴伯超铜像

上例是乐曲中部的片断。从谱面看，作曲家的乐队思维仍坚持各声部在横向运动中旋律流畅而完整地展开，由多个声部齐奏来加强旋律声部的主导地位，其他声部或作和弦的分解进行，或以单音或简单和音为衬托，纵向关系上的和声功能关系被大大淡化了，故此作品既保持了原有的民间风味与格调，同时也因多声手法的适度运用而使作品的综合音响较之传统民间乐队显得更为丰满和厚实。

吴氏对民族器乐合奏曲的这一探索，虽然他本人自称是一个"小小的尝试"，但却为日后我国专业民族管弦乐的创作和民族乐队走向专业化和大型化开启了思路。对此，赵元任曾专门撰文，将《飞花点翠》"用10件乐器合奏的复音音乐"赞为"是一个创举"[14]。

1931年，吴伯超还创作了二胡独奏曲《秋感》，这是吴氏师从刘天华研习二胡并从事二胡演奏与教学以来唯一的二胡作品。

除上述民族器乐合奏外，吴氏还在1935年根据中国古诗词意境创作了两首钢琴独奏曲《思春》和《道情》，也是20世纪中国音乐史上最早的钢琴文献之一。

[14]赵元任：《介绍〈乐艺〉的乐》，国乐改进社《音乐杂志》1932年第1卷第9期。

吴伯超以其英年早逝的有限生命贡献于我国早期专业音乐教育，为我国培养出大批音乐英才，而其本人投入音乐创作的时间与精力甚少，作品数量有限，体裁范围亦窄，但从他留下的那些作品，特别是在《中国人》中展示出来的如火激情、深厚功力和出众才华，以及《飞花点翠》对我国专业民族器乐合奏曲创作所作出的探索性、开创性贡献，便足以将他的名字载入20世纪上半叶中国优秀作曲家的行列。

图片174：作曲家江文也

四、江文也的音乐创作

江文也(1910—1983)，出生于台湾省台北县淡水郡，祖籍福建永安。1917年就读于厦门旭瀛书院时便开始接触音乐。1923年到日本就读于长野县上田中学，课余学习音乐。1928年毕业后，从父命考入东京武藏野高等工业学院电器机械科，课余在东京上野音乐学校学习声乐，后改学作曲。22岁时正式投身于音乐艺术事业。1932、1933年连续两年在日本全国声乐比赛中获奖，得以加入藤原义江歌剧团并在该团演出之普契尼《艺术家生涯》、《托斯卡》两剧中担任角色。1934年始，师从日本著名作曲家山田耕筰学习作曲，后在日本哥伦比亚唱片公司、胜利唱片公司和东京宝塚影片公司担任歌唱演员和作曲。此间亦曾师从俄籍作曲家齐尔品学作曲，并随齐尔品到北平、上海考察，祖国深厚的文化传统给他留下了极深印象，对其日后人生及创作道路有巨大影响。其作品也屡屡在日本及国际上获奖。1938年4月，应北平师范大学音乐系之邀，担任该系教授，并潜心学习研究中国传统文化和民族音乐，从中汲取创作灵感。北平沦陷期间，曾创作过一些亲日作品，因此光复不久遭国民政府短期羁押。获释后任教于北平艺术专科学校音乐系，1949年拒赴台湾，竭诚迎接新中国的诞生。1950年起一直任教于中央音乐学院。1957年8月曾被错划为"右派"，1978年幸得改正。1983年10月逝世于北京，享年73岁。

江文也在20世纪30—40年代的音乐创作生涯，大致上可分为留日时期（1932—1937）和回国时期（1938—1949）两个阶段。留日时期的作品以管弦乐和钢琴作品为主，回国时期以声乐作品为主，两个时期都有不少精品佳作问世。

1. 江文也的管弦乐创作

管弦乐创作是江文也毕生最为钟情和擅长的领域。在30—40年代，自1934年第一部管弦乐作品《台湾舞曲》问世，又相继创作出《白鹭的幻想》、《"盆踊"主题交响曲》、《俗谣交响练习曲》、《田园诗曲》、《北京点点》（又名《故都素描》）、《孔庙大晟乐章》等作品，其中，《台湾舞曲》和《孔庙大晟乐章》堪称其代表作，两者虽俱为留日时期的作品，但前者情寄台湾，后者魂归大陆，均以自豪的笔调表明了作曲家的文化身份。

交响诗《台湾舞曲》，其钢琴谱完成于1934年4月，乐队总谱完成于同年8月。在作曲家自定的作品编号中，《台湾舞曲》被编为第一号，可见作曲家将这部作品视为其自身全部创作生涯的起步之作。1936年，这首交响诗获得第11届奥运会管弦乐组特别奖，江文也在其创作初期便成

（谱例61）

为中国作曲家中获得国际比赛奖项的第一人，可见其创作起点之高。

作品具有圆舞曲风格，结构近似西方的回旋奏鸣曲式，但具体处理时又较为自由。全曲主体部分在E调上展开，但引子却从C调开始。

（谱例61）

弦乐组奏出的引子，其分句和节奏周期实际上是4/4拍，这就打破了人们对3/4节拍重音的习惯预期，旨在形成一种摇曳而不规则的舞蹈律动；在这个音响背景的衬托下，木管组奏出一个绵延的歌唱性主题，其材料来自台湾民间歌舞。其中贯穿着一个"b—e2"向上4度跳进的乐汇并连续再现了4次；此后又将这个乐汇反转为"e2—b"的4度跳进且同样再现了4次，作曲家以此为全曲的核心乐汇，在作品中以多种形式加以贯穿发展。

作曲家以这个绵延不绝的歌唱性主题为主部，在全曲中出现了3次，先后插入了4个不同性格的插部，以瑰丽的民间色彩、动人的歌唱旋律、特殊的舞蹈律动、纯熟的管弦乐语言描绘出台湾民间风情之美，表达了作曲家对故乡的由衷赞颂与神往之情。

管弦乐组曲《孔庙大晟乐章》是江文也跟随齐尔品回国考察北平、上海并对祖国五千年灿烂文化、儒学传统、雅乐正声顿生敬畏之心和景仰之情后的虔诚之作。

全曲共有6个乐章，即："迎神——昭和之章"、"初献——雏和之章"、"亚献——熙和之章"、"终献——渊和之章"、"彻馔——昌和之章"、"送神——德和之章"。与西方管弦乐组曲讲究速度与色彩对比不同，江文也基于对中国祭孔仪式音乐的理解，将这部组曲自始

至终都处理成庄严肃穆的慢板，而第一乐章由短笛奏出的肃穆主题和圆号奏出的赞颂主题也贯穿在其他5个乐章中，成为统领全曲的两个基本主题。

作品整体上充满崇高、古朴、淡雅、中和之美，以现代专业化的乐队思维表现了作曲家对于古老祭孔雅乐正声的遐思冥想和宗教式的虔诚。作品问世之后，当即得到日本著名的音乐学家岸边成雄的高度赞扬：

我感觉这一首作品很现代化，但也接近明朝宫廷雅乐的味道，同时还可感觉到韩国文庙乐所表现出超越喜怒的从容不迫之风格，所以这曲的编作非常成功。[15]

管弦乐组曲《古都素描》取材于作曲家于1935—1936年间创作的钢琴小品集《十六首断章小品》（亦名《北京点点》，曾获1938年威尼斯第四届国际现代音乐节作曲奖），1939年作曲家从中选出5首改编为这一部管弦乐小品，用以表现古都北京之自然风貌与人文景观给作曲家留下的难忘印象。作品寓情于景，情景交融，配器手法精湛，充满民俗情趣，将之视为20世纪上半叶我国管弦乐小品创作中的精品佳作亦不为过。

2. 江文也的钢琴音乐创作

江文也对于钢琴音乐创作的喜爱与擅长，丝毫也不亚于管弦乐，他在20世纪30—40年代问世的钢琴作品便有近20首之多。其实，他的一些重要管弦乐作品音乐

[15]郭芝苑：《中国现代民族乐派的先驱者——江文也》。选自林衡哲《现代音乐大师：江文也的生平与作品》，前卫出版社（台北）1992年出版。

素材的原型，都来自于钢琴曲——前述之《台湾舞曲》、《故都素描》皆如是。这一时期创作的另外一些钢琴作品中的佼佼者，如《五首素描》（1935）、《北京万华集》（1938）等，就其艺术成就而论，也是同时代同类作品中的上乘之作。

1938年创作的《北京万华集》，是继《十六首断章小品》（1935）之后作曲家描写北京风土人情的第二部钢琴小品集。作品共有10首小品，亦即《天安门》、《紫禁城之下》（两者连续演奏）、《子夜，在社稷坛上》、《小丑》、《龙碑》、《柳絮》、《小鼓儿，远远地响》、《在喇嘛庙》、《第一镰刀舞曲》、《第二镰刀舞曲》（两者连续演奏）。

其时，江文也回国任北平师范大学音乐系教授不久，与前次随齐尔品归国考察在北京短暂驻留时获得的第一印象不同，已成为北京居民的作曲家在课余饭后信步游走于故都之街头巷尾，目睹皇宫之巍峨城郭、周围之春景柳色、耳闻市井之纷扰喧哗、寺庙之响器梵音，在流连忘返之余，乃将心中印象与感受形之于乐，让不尽情思在黑白键间悄然流淌，作随笔式的自由吟哦；作品取名"北京万华集"，有对北京世态万花筒作钢琴点描之意。

其中两首连续演奏的《镰刀舞曲》，左手以一个D音为轴，加上方纯五度和下方减五度构成的不协和弦形成欢快

图片175：台湾学者张己任研究江文也的著作

（谱例62）

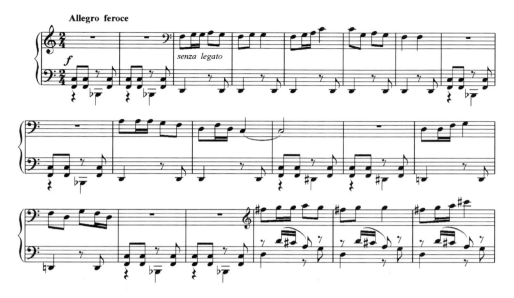

的舞蹈律动并以此为背景贯穿在钢琴织体中，引出右手一段富有民间韵味的歌唱旋律，轻快而明朗。

（谱例62）

在乐曲的展开部分，作曲家引入民族打击乐的节奏音型和民间舞蹈的欢快节奏，使作品的气氛更趋热烈奔放。

江文也的《北京万华集》，与他的《十六首断章小品》相比，作曲技法的成熟老到自不待言，更重要的是，作品的民族风格更为鲜明，对民间音乐素材的创造性运用更为自觉，作曲家对于民族元素与西方作曲技法有机融合的掌控也越加自如，其个性特色彰显。

3. 江文也的声乐作品

江文也早年留学日本时曾学习过声乐，对声乐创作有持续兴趣。留日期间曾作有合唱《潮音》（1936）、声乐套曲《台湾山地同胞歌》（1936）等；回国后创作的声乐作品更多，有独唱曲集《唐诗五言绝句篇》（1939），独唱曲集《唐诗七言绝句篇》（1939）、《宋词：李后主篇》（1939）、独唱曲《现代白话诗词曲集》（1943）、独唱曲《水调歌头》（苏轼词，1944）、独唱曲《佛曲》（1944），以及独唱曲《万里关山》、《紫竹调》、《凤阳花鼓》、《垓下歌》（1945）、《中国历代诗词歌曲》（1945—1946）、《圣咏作品集》第1卷（1946）、《圣咏作品集》第2卷（1946）、《第一弥撒曲》（1946）、《儿童圣咏歌曲集》（1946），合唱曲《更生曲》（1949）等。

《台湾山地同胞歌》（原名《生番之歌》），是一部四个乐章的声乐套曲，各章的标题分别为"酒宴之歌"、"眷恋之歌"、"在田野"和"催眠曲"。在这部作品中，作曲家采用古老的台湾民歌作为音调素材，而其歌词则用无法确指其语义的拉丁字母拼音写成。这种独特的艺术构思，使得这部声乐套曲形式上看似无词歌，实际上更像人声室内乐，意在摆脱语言和语义的羁绊，充分发挥人声的艺术表现力，通过现代作曲技法将无语义可考的声乐旋律与钢琴伴奏编织成一个有机整体来展现其乐思。

作品中既有热烈喧闹的宴飨场面和洋溢着山野狂放气息的舞蹈，也有模仿高山族民间丝竹奏出的质朴音响和打击乐器效果，更有抒情优美的恋歌和耳语般的甜蜜哼唱。

（谱例63）

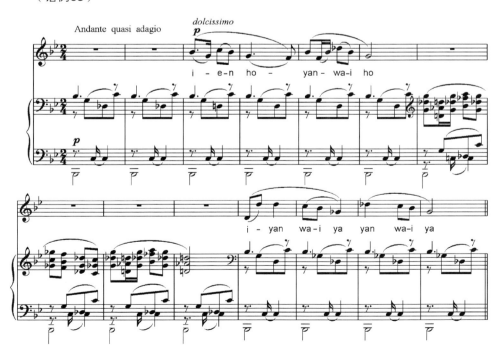

（谱例63）

这是第四乐章《催眠曲》开头部分。

钢琴伴奏在g羽调式的持续bB宫音衬托下，引出独唱声部建立在五声音阶基础上的纯净而优美的歌调。然而当它再次出现时，作曲家用一个特殊的变化音bd打破了人们的听觉期待；尤其是bg的出现，将调式主音降低半音，顿使原有的调式稳定感变得扑朔迷离——这种新颖独特的声乐旋律与钢琴伴奏声部复杂的和声织体彼此和鸣、相映成趣，给人极为异样的听觉感受。

《台湾山地同胞歌》以现代音乐思维和作曲技法，将独特的民族风格和强烈的时代气息高度融于一体，对高山族同胞生活场景与民间情趣作了极具个性的艺术表现，因此在问世后不久的1938年，曾由法国巴黎电台播出。

江文也的人生道路和创作生涯十分坎坷，充满了戏剧性和悲剧性。20世纪30—40年代，江文也一直生活在战争环境下，且与1931—1945年间中日战争双方都有千丝万缕的联系——中国是他所钟爱的祖国，而日本则是他音乐生涯出发之地、受教之地与崛起之地。日本军国主义者悍然发动侵华战争和中华民族艰苦卓绝的

图片176：江文也雕像

图片177：2010年6月，文化部、福建省政府等在厦门隆重纪念江文也100周年诞辰

伟大抗战，使得江文也人生道路和创作生涯如一叶扁舟，在战争的巨大旋涡中颠簸沉浮。这一切自然对他的创作产生深刻影响，此间问世的一系列作品，大多或隐或现地烙上那个时代的特定印记。

然而，如此丰富的社会阅历和曲折的人生戏剧，对于个人来说固然是大不幸，但对于一个将音乐创作视为生命而高于一切的作曲家来说，这种人生遭际非但不能令他消沉、逃遁与屈服，反而能够在更本质的意义上转化为一笔极宝贵的创作财富和灵感源泉。所幸，江文也正是这样一位作曲家，他在30—40年代的音乐创作，不但是他人生前期全部坎坷经历的反映，而且也记录了一个极为复杂也极为真实的灵魂在那个战争年代的快乐与歌唱、痛苦与怅惘、迷失与屈辱、挣扎与呼号、冥想与哲思。

五、陈田鹤的音乐创作

陈田鹤（1911—1955），浙江永嘉人。1927年中学肄业后曾有短暂从军经历。1928年9月考入缪天瑞在永嘉开办的温州私立艺术专科学校，先学国画，后转入音乐班学习理论作曲及钢琴。1929年8月插班考入上海私立美术专科学校音乐系学习，后因不满学校解聘教师行为与之交涉而与江定仙等被学校除名。1930年8月考入上海国立音专成为黄自学生并深受其师赏识。其间因家境拮据曾三次辍学。幸

图片178：作曲家陈田鹤

得萧友梅、黄自特许，可免费随堂听课。1934年以钢琴曲《序曲》获齐尔品"征求中国风味钢琴曲"比赛二等奖。1935年随黄自编辑《复兴初级中学音乐教科书》，接替黄自编辑《新夜报》并与江定仙、刘雪庵共同创作出版《儿童新歌》。1936年8月到山东省立剧院教授和声学并为该院院长王泊生的歌剧脚本《荆轲》作曲（现存第二幕手稿）。抗战爆发后回上海参加中国作曲者协会，从事抗战歌曲的创作。1939年1月在重庆之国民政府教育部音乐教育委员会工作。1940年秋起任教于重庆青木关"国立音乐院"，任讲师、副教授、教授兼教务主任。1946年随"国立音乐院"迁南京。1949年1月至1950年7月转任福建音乐专科学校教授。1951年先后在中央歌舞团及中央歌剧舞剧院从事音乐创作直至1955年10月在北京病逝，时年44岁。

陈田鹤的音乐创作生涯，始于1931年（亦即投入国立音专黄自师门的第二年）创作的歌曲《谁伴明窗独坐》，此后，其创作领域广及抗战歌曲、艺术歌曲、儿童歌曲、戏剧音乐作品、合唱曲、钢琴曲等类别，且多有知名作品问世。

1. 陈田鹤的艺术歌曲创作

在陈田鹤所有作品中，艺术歌曲是其用力最勤、数量最多、质量最高、社会影响最大的音乐体裁。在20世纪30—40年代，先后创作了《采桑曲》、《江城子·西城杨柳弄春柔》（宋·秦观词）、《清平乐·春归何处》（宋·黄庭坚词）、《牧歌》（郭沫若词）、《给》（陈庆之词）、《望月》（徐敬蘅词）、《山中》（徐志摩词）、《秋天的梦》

（戴望舒词）、《回忆》（廖辅叔词）以及为鲁迅逝世而写的《哀挽一位民族解放战士》等作品。其歌词文本来源有二：其一是古典诗词，以《江城子·西城杨柳弄春柔》为其代表之作；其二是我国当代诗人的作品，以《山中》最为出色。

《江城子·西城杨柳弄春柔》系根据

（谱例64）

北宋词人秦少游之词作谱写。带再现的单三部曲式结构，A段在bG大调上展开。

（谱例64）

钢琴首先用模仿复调手法奏出一个悠长而流动的引子，暗示出春意绵绵、碧水潺潺的特定情境。独唱声部以相对较为平和而舒展的旋律进入，随即转入中低声区

发出低吟，A段4个乐句皆以这种先扬后抑之法来描摹诗人和作曲家睹物伤情的神态。到了B段，作曲家通过钢琴两小节的间奏将作品转到g小调，独唱声部则大声发出人生的浓浓愁绪和无限慨叹，令全曲的情感抒发达到高潮，随即又终止于f小调，引出作品的省略再现段，重返先前睹物伤情的氛围中。

陈田鹤这首《江城子》，以含蓄蕴藉的优雅情调、精致的钢琴织体揭示出丰富复杂的人生况味，是一篇抒发人间离愁别绪与不尽情思，慨叹韶华难再而遗恨悠悠的佳作。

《山中》系为现代诗人徐志摩同名诗作谱写的艺术歌曲。徐志摩原诗属自由体，以极具浪漫诗意的笔调抒发诗人对其远方恋人深深的相思眷念之情。作曲家将这首自由诗处理成再现三部曲式，钢琴先奏出歌曲的主题材料，这个材料在全曲中曾多次出现，构成贯穿全曲的核心动机。

（谱例65）

独唱声部的旋律优美而恬静，带有叙述的语调，既是对诗人所处环境的描写，又仿佛是他在月下独自沉吟、喃喃自语的情态；然进入B段之后，节拍由3／4转为6／8，调性渐渐转入E大调，钢琴织体由柱式和弦改为分解和弦琶音，状似诗人对月伤情、睹物思人时的心潮起伏；歌唱声部的情绪越来越激动，倾诉的口吻越来越急切，以表现诗人恨不能攀月色化清风飞到山中探望爱人的心情。到再现段时，作品的整体情绪又渐渐回复到先前优美而恬静的氛围中，表现出诗人为免惊扰爱人安眠而宁愿化作一根松针落到她的窗前，以发出一声轻柔叹息为满足那种极为细腻微妙、复杂动人的心理状态。

（谱例65）

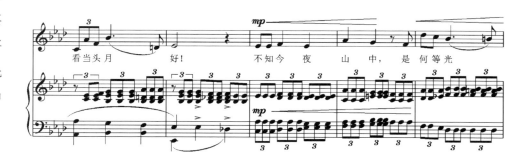

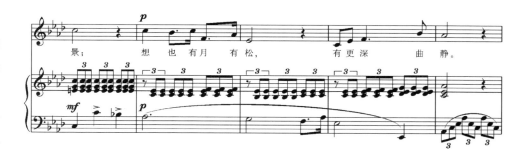

陈田鹤的艺术歌曲创作，继承黄自的创作传统，在精致、简约、优雅的格调和独具个性的音乐展开中包含着丰富的情感容量。在20世纪30—40年代我国艺术歌曲的创作中，他的作品有着独到的艺术品格和审美价值。

2. 陈田鹤的器乐曲创作

陈田鹤在30—40年代的器乐作品为数不多，较为知名者有：1934年在齐尔品举办的"征求中国风味钢琴曲"比赛中获得二等奖的钢琴曲《序曲》、1938年根据京剧同名曲牌改编的管弦乐《夜深沉》和1940年创作的钢琴曲《血债》。

《序曲》是一首质朴、明朗、民族风格浓郁的钢琴小品。作曲家以五声音阶的旋律思维和快—慢—快再现三部曲式，表现了饶有情趣的民间生活画面。

第一乐段在#C羽调式上展开，音乐洋溢着欢乐、热闹的节日气氛；第二乐段采用同音不同宫的转调手法，移至bD宫调式上展开乐思，旋律具有明朗悠扬的歌唱性格；第三乐段又回到第一乐段上。

在钢琴音乐创作中表现抗日题材，陈田鹤为第一人，他的《血债》是第一首。作品以五声性旋律和对比性手法刻画了两个鲜明的音乐形象：其一是遭受战争灾难、悲苦呻吟的受难者形象，其二是奋而觉醒、英勇杀敌的战斗者形象。作曲家以"血债"为作品命名，显然明确寄寓着"血债要用血来还"的主题，其抗战决心赫然可见。

3. 陈田鹤的其他音乐创作

陈田鹤在合唱曲创作领域也用力甚多，且有不少作品面世。其中以清唱剧《河梁话别》（卢前词）成就最高，合唱套曲《江流七转》（段熙仲词）、混声四部合唱《兼葭》（歌词选自《诗经》）等亦有一定影响。

清唱剧《河梁话别》描写的是汉代苏武牧羊的故事，作于1943年。鉴于此作产生于抗战后期，作品对苏武牧羊及其高尚民族气节的赞颂恐怕也在一定程度上寄寓着作曲家的抗日情结及其对汪伪政权的反讽暗喻之意。

陈田鹤的抗战歌曲，以齐唱曲《巷战歌》（方之中词）最为著名且流传最广。其他如女声独唱《制寒衣》（流云词）、二部合唱《兵农对》（卢冀野词）等有较

图片179：陈田鹤（前排右一）与国立音专同学合影（纸质）

高成就。他的儿童歌曲《米色白》、《采莲谣》、《植树节》、《蚂蚁》等也有一定影响。

此外，陈田鹤对于歌剧创作亦有较浓厚的兴趣，并有表演剧《皇帝的新衣》（廖辅叔和钱光毅根据安徒生童话改编）和表现抗日题材的小歌剧《桃花源》问世。1936年自国立音专毕业后，为参加大型歌剧《荆轲》（王泊生编剧）的音乐创作，远赴王泊生主持的山东省立剧院工作，惜因其时战乱频仍，此剧终未完成。

六、刘雪庵的音乐创作

刘雪庵（1905—1985），四川铜梁人。出身于公务员家庭。小学毕业不久，因家庭变故而被迫辍学。1922年任该县县立高小音乐教员。1924年入成都私立美术

图片180：作曲家刘雪庵

专科学校学习钢琴和小提琴。1927年返乡任教于私立中学，曾一度任校长，后因躲避追捕出逃。1929年初考入上海中华艺术大学，次年秋入上海国立音专，师从萧友梅、黄自、李惟宁等主修作曲及技术理论，师从朱英学琵琶。与贺绿汀、陈田鹤、江定仙并称为黄自"四大弟子"。1935年涉足电影界。翌年从上海音专毕业，到上海艺华影片公司任特约作曲。抗战爆发后加入上海文艺界救国联合会，与黄自、李惟宁、陈田鹤、江定仙、谭小麟、张昊等人一同组织"中国作曲者协会"，积极从事抗战歌曲创作，独立创办音乐刊物《战歌》，刊登抗战歌曲。1938年初转至武汉，与张曙、夏之秋等组织"中华全国歌咏协会"。同年6月任武汉"军委会政治部第三厅"设计委员。20世纪40年代先后任教于重庆国立音乐院及国立社会教育学院。新中国成立以后，分别在江苏师范学院、华东师范大学、北京艺术师范学院、中国音乐学院等单位任教。1985年3月病逝于北京，享年80岁。

刘雪庵的音乐创作生涯是从创作抗战歌曲起步的，在我国早期抗战歌曲中，他的作品《出发》、《前线去》、《前进曲》、《长城谣》、《流亡三部曲》、《思故乡》等在当时产生很大的社会影响。特别是《长城谣》，在问世后数十年间均深受听众的喜爱且一直流传至今。当然，作为黄自的"四大弟子"之一，他在艺术歌曲、钢琴曲等领域的创作上亦有较深的艺术造诣，是20世纪30—40年代具有较高知名度的专业作曲家。

1. 刘雪庵的艺术歌曲

刘雪庵受其恩师黄自的影响较深，不

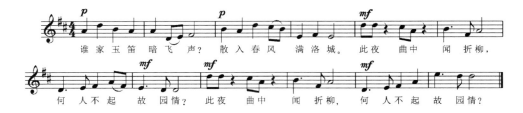

但对艺术歌曲创作情有独钟，且其作品的整体审美格调亦以清雅、精致著称。此间为古体诗词与现代诗作谱写的艺术歌曲，主要有《枫桥夜泊》（唐·张继词）、《春夜洛城闻笛》（唐·李白词）、《红豆词》（清·曹雪芹词）及《飘零的落花》、《追寻》（许建吾词）、《巾帼英雄》（桂永清词）等，其中尤以《春夜洛城闻笛》最为出色也最为著名。

《春夜洛城闻笛》是一首平静如水的思乡曲。

（谱例66）

作品结构之短小精悍、音调之单纯质朴，颇与民间歌调相类似，但在看似不动声色的诉说中暗含着深深的忧伤；尤其在"此夜"、"曲中"两处略微停顿，在平静如水的音乐流淌中泛起两朵感情曲折的细微浪花，进而点出全曲主题——"何人不起故园情"，在娓娓道来中撩人情思，

令人动容。

2. 刘雪庵的钢琴作品

刘雪庵的钢琴音乐作品，有创作于1934年的钢琴套曲《中国组曲》和创作于40年代的《南来雁》等。尤其是《中国组曲》，不但是我国早期钢琴音乐作品的代表性文献，而且也是我国钢琴音乐史上第一部钢琴套曲。

《中国组曲》由《头场大闹》、《傀儡舞俑》、《西楼怀远》、《少年中国进行曲》共4首钢琴小品组成。前两首小品以富于四川民间风情的音乐语言描写四川民俗节庆活动的生动画面及其留给作曲家的深刻印象，风格或热烈奔放，或诙谐机趣，洋溢着生机盎然的乐观情调；《西楼怀远》是一个以五声音阶为基础采用赋格手法写成的对比性慢板，带有抒情和沉思的特点。《少年中国进行曲》则是一首带

有回旋曲式性质、充满朝气的进行曲。

（谱例67）

在左手主和弦切分律动的强劲衬托下，右手在A大调上奏出明朗乐观、坚定有力的主部主题；第一插部表情变化丰富，强弱对比鲜明；第二插部实际上是第一插部的变体，最后在坚定热烈的主部主题上结束全曲，表达了作曲家对于"少年中国"理想无限憧憬的感情和坚定不移的信念。

《中国组曲》参加1934年由俄籍作曲家、钢琴家齐尔品举办的"征求有中国风味的钢琴曲"的应征活动并得到齐尔品本人的较高评价。

3. 刘雪庵的少儿歌曲创作及民歌采集

刘雪庵在国立音专随黄自学习作曲时，曾为其恩师编写的《复兴初级中学音乐教科书》创作了一些少儿歌曲，如《杀敌歌》、《提倡国货》、《菊花黄》、《喜春来》和《燕子哥哥》等作品，以富有儿童情趣、浅近通俗的旋律和生动活泼的音乐形式激发爱国热情、宣传进步思想、陶冶健康情操。

此外，刘雪庵本人自少时即热爱民间音乐，成为专业作曲家之后，便将这种强烈兴趣转化为艺术自觉，非但坚持深入民间采集民歌，并在自己的创作实践中自觉保持与民族民间音乐的深层联系，而且还在1936年由商务印书馆出版了他的民歌集《布谷》。这是我国专业作曲家历来注重民族民间音乐采集、整理、出版的较早一例。

七、马思聪的音乐创作

马思聪（1912—1987），广东海丰人。其父马育航曾参加孙中山领导的辛亥革命，后一度担任广东省国民政府财政厅厅长。其母黄楚良出身于开明绅士家庭，喜爱广东民间音乐。马思聪自幼便显露出出众的音乐才能。9岁入广州培正学校学习，12岁随长兄赴法国学习。1925年考入南锡音乐学院（巴黎音乐学院的预科）主修小提琴；1928年考入巴黎音乐学院继续深造。1929年秋回国，在香港、上海、广州、南京等地巡回演出，受到广泛欢迎，并被誉为"中国的音乐神童"。同年，在广州欧阳予倩主持的"广东戏剧研究所"旗下成立一个附属管弦乐队并亲自任指挥。因对作曲产生浓厚兴趣，遂于1930年再次赴法，在其小提琴教师的引荐下师从犹太裔作曲家毕能蓬（Binembaum）学习作曲。1932年初学成回国，与陈洪共同创办私立广州音乐院，自任院长并亲自教授小提琴、作曲理论和钢琴等。1933年，被南京中央大学教育学院音乐系聘为兼职讲师，亦开始音乐创作，并利用巡回演出机会采录和挖掘各地的民间音乐。1937年，被聘为中山大学教授。1940年到达重庆，担任新组建的中华交响乐团指挥，并与共产党领导的"新音乐社"建立了联

系。1944年，为避战乱，举家逃往贵州。抗战胜利后出任贵州省艺术馆馆长。1946年春赴上海，参加瞿希贤、李德伦等组织的"上海音乐协会"并被推选为主席。同年7月任台湾交响乐团指挥。之后返回广州再度担任中山大学教授，同时兼任广东省立艺术专科学校音乐系主任及香港中华音乐院院长。1949年接受中共邀请参与筹备全国政治协商会议和第一届全国文代会，并被推选为第一届中国音乐家协会副主席，不久即被任命为中央音乐学院第一任院长。在1957年"反右"运动中险被划为"右派"。1959年曾爆发一场历时5年之久的"马思聪演出曲目讨论"，对其音乐创作乃至当时中国音乐生活均产生较深的负面影响。"文革"期间因不堪虐待，愤而经由香港迁居美国。客居异邦期间闭门不出、潜心创作。1987年5月病逝于费城，终年75岁。

对马思聪在"文革"中被迫亡命异国的不幸经历，周恩来生前曾说："我平生有两件事深感遗憾，其中之一就是马思聪50多岁离乡背井到国外去。我很难过。"[16]

马思聪是一个才华出众、功力深厚且勤奋过人的作曲家，自1933年以两首小提琴曲《G大调第一小提琴奏鸣曲》和《摇篮曲》以作曲家身份登上中国乐坛起，到1945年抗战全面胜利，在战火纷飞、颠沛流离的极端困难条件下，依然创作了大批各种题材和形式的音乐作品。他在这一时期的创作活动及其优秀作品，为全面抗战时期大后方和沦陷区的音乐创作开掘了厚

[16]叶永烈：《马思聪传》"小引"，《音乐生活》1998年第1期。

度，拓展了广度，增添了亮度，从而奠定了他作为20世纪30—40年代我国著名作曲家的历史地位。

1. 马思聪的小提琴曲创作

马思聪最初是以我国著名小提琴演奏家的身份登上乐坛的，其成熟的演奏艺术在当时便代表着我国小提琴演奏领域的最高水准。此后数十年间，他以著名

图片182：1956年，马思聪（右一）与周恩来、马叙伦等在中南海怀仁堂后院

小提琴家和作曲家的双重身份活跃在我国音乐艺术领域，并创作了大量小提琴作品。自1933年起，马思聪先后创作了小提琴曲《G大调第一小提琴奏鸣曲》、《摇篮曲》、《第一回旋曲》、《内蒙组曲》（原名《绥远组曲》）、《西藏音诗》、《牧歌》等作品，这些多经由他本人亲自首演后广受同行赞誉和听众欢迎，从而使马思聪成为20世纪30—40年代中国乐坛上首屈一指的小提琴演奏家和闻名遐迩的作曲家。

《第一回旋曲》创作于1937年，是一首具有内蒙古民俗风味的小提琴独奏曲，其结构实际上是一个变体回旋曲式——第二插部是一个庞大的带再现的三部曲式而非单乐段。

主部主题的音调素材来自于内蒙古河套民歌《情别》，作曲家在高音区以快板

（谱例68）

速度和顿弓等手法将之作了根本性的再创造，呈现出轻快而热烈的音乐性格，使原民歌忧伤、悲凉的情调为之一扫。

（谱例68）

此后，作品通过快速活泼的第一插部、在D宫调上展开的优美歌唱的第二插部与主部主题穿插出现，最终在热烈欢快的气氛中结束全曲。

《内蒙组曲》（原名《绥远组曲》）创作于1938—1939年间，作品由《史诗》、《思乡曲》、《塞外舞曲》三个乐章组成。第二乐章《思乡曲》是其中最为脍炙人口的小提琴独奏经典小品，其结构为变奏曲式与三部曲式的混合体。主题材料来自内蒙古河套地区的另一首著名民歌《城墙上跑马》。作曲家在对民歌材料作

最初的呈示之后，采用加花、音程扩展及提高音区等手法对主题加以变奏，仿佛思乡之情时时萦绕于心，令人难以释怀；此后，主题音调以原型形式再次完整出现。

（谱例69）

小提琴独奏声部以渐慢的速度从低音区逐渐上升并用双音推向高音区，最终结束在充满期待感的属和弦之上，给人以思绪延绵无尽、乡情不绝如缕的听觉体验。

2. 马思聪的交响音乐创作

马思聪在抗战时期的交响音乐创作，有《第一交响曲》（作于1941年）和《F大调第一小提琴协奏曲》这两部作品。

后者创作于抗战接近最后胜利的1943—1944年间，其时，马思聪随一批进步文化人逃离被日寇占领的香港，抵达内地桂林，参加"戏剧展览"并结识了战斗在抗日第一线的诸多文艺工作者，在感受到高涨抗日情绪深受鼓舞的同时，也目睹了大后方国民党当局的腐败无能和纸醉金迷，于是情动于衷不发不快，乃以其家乡广东音乐为基本素材，采用古典协奏曲形式创作此曲，以表达作曲家的爱国情愫。

作品共三个乐章。第一乐章的结构为

（谱例69）

图片183：马思聪在演奏

带有双呈示部的奏鸣曲式，呈示部抒情性的主部主题系从广东音乐《鸟惊喧》音调发展而来，副部主题则显得活泼而灵动。展开部具有较强的戏剧性。再现部采用"倒装再现"手法，结束在抒情性的主部主题上，仿佛是作曲家对于美丽家乡的讴歌。第二乐章为带再现的三部曲式，其音调取材于广东古曲《昭君怨》的前四个乐句，整个乐章弥漫着幽怨、愁闷、抑郁的情绪，和声语言复杂，反映出作曲家对当时国难未已愁肠百结的心境。到了第三乐章，在不规整回旋曲式的统摄下，乐队全体强有力地奏出昂扬而热烈的主部主题，接着独奏小提琴欢快而活泼地闯入，将整体气氛带入忘情歌舞的情境中；此后主部主题与第一、第二插部交替出现，描写了作曲家对于抗战胜利和祖国前途的乐观情绪和坚定信念。

鉴于马思聪本人就是我国首屈一指的小提琴演奏家，他的这部小提琴协奏曲，在充分发挥独奏小提琴的表现性能和高难度演奏技巧方面做了很多有益的探索且达到了我国同时期同类作品的最高境界，如第一乐章华彩乐段的双弦颤指，第二乐章拉开八度的大跳、弓法连断、装饰音和连音加花，第三乐章的琵琶音、隔弦大跳等高难技巧，有力地深化了作品的内涵。因此，这一作品与他的其他小提琴作品一样，因其体现出的"提琴化"而受到同行们的交口称赞。[17]

3. 马思聪的其他音乐作品

抗日战争全面爆发后，马思聪积极

图片184：国内出版之《马思聪小提琴精品集》

图片185：马思聪骨灰归葬白云山麓

创作20余首救亡歌曲以表达誓死抗战的决心，其中以歌曲《自由的号角》、《控诉》、《不是死，是永生》等为代表。其早期艺术歌曲以1943年为郭沫若所作的6首词谱曲的《雨后集》最为知名。此外，亦作有民歌改编曲、钢琴曲等作品。

1942年，马思聪在总结自己的创作经验时，曾满怀深情地说：

一个作曲家，特别是一个中国作曲家，除了个人的风格特色之外，极端重要的是拥有浓厚的民族特色。中华民族是世界上最大的民族，历史最悠久的民族之一。她有着丰富的音乐宝藏，这是任何一个国家所无法比拟的。这份遗产是我国作曲家特有的礼物，是所有作曲家的命根。[18]

马思聪以他的音乐创作生涯和杰出作品，为他的上述经验做了一个最好的注脚。

八、江定仙的音乐创作

江定仙（1912—2000），生于汉口。少时在武汉读小学和中学，1928—1930年，考入上海美术专科学校学习音乐。后入上海国立音乐专科学校师从黄自学习理论作曲，同时师从查哈罗夫学习钢琴。1934年秋，经萧友梅推荐任陕西省教育厅

图片186：作曲家江定仙

音乐编辑。1936年夏返沪任上海业余实验剧团附设实验乐团指挥、作曲，兼事钢琴演奏。抗战全面爆发后，历任教育部音乐教育委员会编辑、《乐风》月刊编辑、湖北教育学院理论作曲与钢琴教授。1940年起任重庆国立音乐院作曲系教授、系主任，此间曾热情支持"山歌社"研究民歌

[17]关伯基：《论马思聪的〈F大调小提琴协奏曲〉》，《星海音乐学院学报》1989年第1期。

[18]马思聪：《创作的经验》，《新音乐月刊》1942年11月，第5卷第1期。

（谱例70）

和民族音乐活动。新中国成立后，历任中央音乐学院教授、作曲系主任；1961—1983年任中央音乐学院副院长。2000年底病逝于北京。

作为我国高等音乐教育培养出来的本土第一代专业作曲家，江定仙的音乐创作生涯始于20世纪30年代初，其作品题材广泛，形式多样，且大多结构精巧，技法纯熟，均有较高的审美品位和艺术质量。

1. 江定仙的抗战歌曲和少儿歌曲创作

与绝大多数中国专业作曲家一样，在伟大的抗日战争中，江定仙以自觉的民族意识和高昂的爱国激情投入到抗日救亡爱国歌曲的创作中，先后产生了《新中华进行曲》（电影《生死同心》主题歌）、《打杀汉奸》、《扛起了枪赶快上前方》、《焦土抗战》（后改名为《抗战到底》）、《抗敌》、《胜利进行曲》、《国殇》、《抗战女工》等作品，为中华民族的解放事业而竭诚呐喊。而《打杀汉奸》一曲则是其中流传最广、影响最大的作品。[19]

在抗战歌曲之外，江定仙还受其恩师黄自的影响，创作了《挂挂红灯》、《前途》、《农家忙》、《棉花》、《春光好》、《何处望神州》等一批少儿歌曲。这些作品词义浅近，旋律流畅，民族风格鲜明可感，既富少儿情趣，又有较高专业品位。其中，《农家忙》是入选黄自主编的《初级中学音乐教科书》的作

[19]伍雍谊：《闪耀着现实主义光辉的乐章》，《音乐研究》1993年第3期。

品，在当时中小学音乐教育中产生了广泛的影响。

2. 江定仙的艺术歌曲创作

同样受到恩师黄自的影响，江定仙对于艺术歌曲的创作亦是情有独钟且多有建树。在这一时期创作的艺术歌曲《恋歌》、《静境》、《浪》、《树》、《小马》、《岁月悠悠》及《春晚》中，《岁月悠悠》堪称其代表作。

《岁月悠悠》以深切动人的歌唱性旋律表现抒情主人公怀念惘然不知所在的情人，无限感慨与惆怅不禁油然而生，恰如悠悠岁月尽在似水流年中。

（谱例70）

作品高开低走，独唱声部连续下行的四音短句写出主人公对岁月无痕的无奈心境；经过一番情感的辗转寻觅之后，作曲家又在最后一个乐句将强烈思念的情绪推向最高点，随即又平静下来，复归到无尽的黯然神伤中。难怪有论者以"具有沁人心肺的艺术力量"和"深刻动人的旋律创造"之类的赞语来评价这首作品。

3. 江定仙的合唱曲创作

江定仙的合唱作品有《抗日合唱》、《为了祖国的缘故》和《呦呦鹿鸣》三首，数量虽不多，但均有较高的艺术质量。前两首为抗日题材的群众性合唱，《呦呦鹿鸣》系为《诗经》谱写的艺术性合唱。就其社会影响而言，当以《为了祖国的缘故》为最。

《为了祖国的缘故》系由诗人田间作词，混声四部合唱，再现三部曲式。作品A段在钢琴伴奏柱式和声雄浑织体和符点节奏的衬托下，以"为了祖国的缘故"起

（谱例71）

兴展开乐思，以进行曲风格的坚定音调和铿锵有力的节奏揭示中华民族为祖国决战决胜的英雄气概。作品进入B段之后，合唱队的强大音量突转为弱，合唱织体也由柱式和声变为模仿复调，以造成A段与B段在结构及音响上的强烈对比。

（谱例71）

男低音声部首先唱出主题，男高音声部延后一小节提高大二度做卡农模仿，随即女高音又延迟一小节提高小三度做卡农模仿，女低音声部与上述三个声部在和声和节奏两方面做交叉呼应——四个声部形成千军万马由远及近、此起彼伏、前赴后继的浩荡声势，从而深化了作品主题。

4. 江定仙的钢琴曲创作

江定仙在20世纪30—40年代的钢琴曲创作，仅有《摇篮曲》一首。这是一首构思精巧而手法精致的钢琴小品，长度仅43小节，系在国立音专随黄自学习作曲时在恩师指导下完成并于1934年在齐尔品举办的"征求中国风味钢琴曲"的活动中获二等奖。

作品结构为再现三段曲式。歌唱性的A段，其旋律具有鲜明的民族风格，对比性中段则在调性和节奏方面富于变化，营造出梦幻般的色彩；第三段以加花变奏手法再现A段的抒情性主题，给人留下柔美恬适的听觉印象。

有学者在研究江定仙音乐创作特征时指出：他的艺术歌曲创作，在抒情性中又偏重于戏剧性；他的钢琴曲创作，在追求民族风格的同时更有西方音乐特别是肖邦

图片187：1946年江定仙（前排中坐者）在青木关与学生合影（纸质）

的影响。[20]

九、谭小麟的音乐创作

谭小麟(1911—1948)，原籍广东开平，出生于上海。自幼酷爱中国传统音乐，7岁学习多种中国乐器，尤擅二胡、琵琶，11岁尝试作曲。1932年考入上海国立音专，师从朱英学琵琶，后兼师黄自学理论作曲。经7年学习，琵琶演奏成绩优秀，作曲技术日益精进。课余积极组织学生音乐社团"沪江国乐社"，创作了民族器乐曲，收集整理了苏南吹打乐。1939年赴美，先在欧伯林大学、后转耶鲁大学学习理论作曲。1942年师从耶鲁大学音乐

图片188：作曲家谭小麟

学院院长、新古典主义著名作曲家P.亨德米特，颇得亨氏赏识。留美期间多次举行中国民族乐器独奏音乐会，亨氏亦在纽约指挥演出了他的多部作品。1946年秋学成回国，任国立音专作曲教授兼任作曲系主

[20]孟文涛：《江先生和他两位师兄的音乐风格比议——纪念定仙师90冥诞有感》，参见中央音乐学院萧友梅音乐教育促进会编：《春雨集——江定仙音乐研究文论选》第218—237页，人民音乐出版社2002年10月出版。

（谱例72）

任。教学中，以亨德米特《作曲技法》为教材，将欧美最新作曲技法介绍到中国，同时又强调独创性和民族性。因其才学高深、教学认真，学生颇拥戴之。在任教短短两年时间内即培养出瞿希贤、罗忠镕、桑桐、秦西炫等青年作曲家。后因过度劳累积劳成疾，1948年8月病逝于上海，时年仅37岁。

在谭小麟短暂的音乐创作生涯中，留下的作品虽仅有器乐曲4首、轮唱曲3首、重唱曲2首、独唱曲7首、无伴奏四部合唱曲3首，共19首，且基本集中于艺术歌曲与室内乐领域，但大多却因其篇幅短小、品质精致、格调清雅和强烈的个性独特性而彪炳于世。

1. 谭小麟的艺术歌曲创作

艺术歌曲是谭小麟最为重视的创作领域之一，并先后有女声独唱《自君之出矣》（张九龄诗）、男声独唱《别离》（郭沫若词）、男声独唱《彭浪矶》（朱希真词）、独唱《Too Solemn for Day》、女声独唱《小路》、男声独唱《正气歌》（文天祥词）、男声独唱《春雨春风》（朱希真词）等7首作品问世，在其全部19首作品中占1／3，其中以女声独唱《自君之出矣》和男声独唱《彭浪矶》最能体现其创作特色。

《自君之出矣》歌词取自唐代大诗人张九龄的五言绝句。诗曰："自君之出矣，不复理残机，思君如满月，夜夜减清辉。"全诗仅20字，极写古代"留守女士"思夫之切，言简意赅、诗短情长。谭小麟为之配歌，即便将第四句做了反复处理，全曲也仅11小节，呈现出含蓄蕴藉、简约深沉之美。

（谱例72）

第一乐句在C大调上以较为平静的叙述性音调开篇，但调性随即降低大二度转入bB大调上展开，描写抒情主人公心境的低落与怅惘；此后重回C大调，郁结的愁绪、望穿秋水的急切令旋律抒咏益趋激动，然斯人无觅处的现实又让她对月神伤，乃不由自主地回复到一如往日那种无尽的期盼中——扩充性的第五乐句在如泣如诉的颤音中结束，而钢琴伴奏却终止在四度叠置的不协和弦上，造成"此情绵绵无绝期"的期待感，令人为之扼腕嗟叹。

谭小麟的这首艺术歌曲，诗意与曲情珠联璧合，堪称双绝。

男声独唱曲《彭浪矶》系为宋代女词人朱希真的同名词作谱曲，与前述《自君之出矣》一起，可称为谭小麟的"思乡姊妹篇"——创作此曲时，作曲家正在美国学习，然身处异乡而情系故土，对大洋彼岸、处于抗战烽火中的祖国怀有无限牵挂与深情思恋。作品借古人古词之口，抒神游故国之情，发忧国忧民之痛，表海外赤子之心。

乐思在g羽调上展开，虽总共只有30小节，作曲家却通过精巧的结构设计、简约纯真的旋律倾诉和新颖的和声语言将古人诗意与自身情怀真挚而动人地揭示出来。

（谱例73）

钢琴伴奏环绕调式主音上下级进的音型仿佛是对抒情主人公船行江中的环境描写，更似作曲家不绝如缕的悠悠愁绪；

（谱例73）

（谱例74）

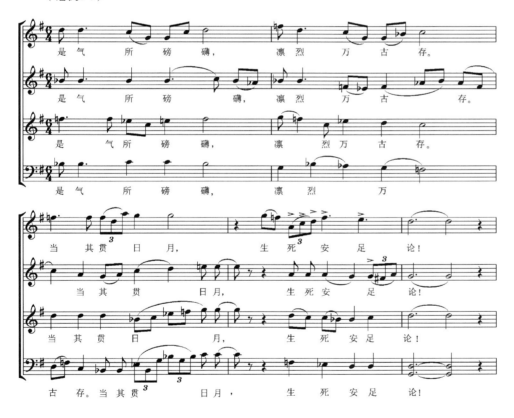

男声独唱声部深情倾诉的旋律起先尚还平静，随即在"万里烟尘"处便趋于激动，至"回首中原泪满巾"时，作曲家以一个7度下行大跳、一个8度上行大跳，将歌曲推向了第一个情感高潮，表明作品抒情主人公在回首中原时已愁肠百结、热泪纵横、不能自已矣。

随后，作品进入第二部分，独唱声部虽已转入C徵调，但钢琴伴奏的和声语言却因使用了附加音而使音响色彩更为复杂，独唱旋律带有较强的宣叙性，急促而低沉，不久即转为低声叹息。作品第三部分重新回到g羽调，独唱声部在"愁损辞乡去国人"的"愁"处以高声区一个持续主长音将全曲的情感表达推向最高潮，点出了作曲家这个"辞乡去国之人"说不尽的千种忧思和万般愁绪。

谭小麟的艺术歌曲创作，将真挚深厚的爱国情愫、浓郁的民族风格与娴熟的20世纪西方作曲技法融为一体，以简约经济的音乐材料表达出深沉丰沛的情感内涵，并由此显出其创作个性的不同凡响。无论在此前还是在同时代的中国作曲家中，谭小麟都是独树一帜的。

2. 谭小麟的合唱曲创作

谭小麟的合唱曲作品，仅有无伴奏男声四部合唱《鼓手霍吉》、无伴奏混声四部合唱《正气歌》（根据男声独唱改编而成）、无伴奏混声四部合唱《江夜》（李白诗）3首，且均为无伴奏合唱形式，可见作曲家对这种合唱体裁的钟爱。

《正气歌》的歌词是从宋代文天祥诗作中摘句而成。

（谱例74）

3. 谭小麟的室内乐创作

谭小麟的室内乐重奏作品，均创作于留美时期并在其导师亨德米特指导下完成。它们是《弦乐二重奏》（小提琴和中提琴）、《弦乐三重奏》（小提琴、中提琴、大提琴）、《浪漫曲》（中提琴和竖琴）和《木管三重奏》（长笛、单簧管、大管）。

小提琴、中提琴、大提琴《弦乐三重奏》是谭小麟室内乐领域的代表作。全曲共三个乐章。快板的第一乐章在活泼的主题和抒情性副题的对比穿插中展开；慢板的第二乐章，其音乐素材取自于我国民歌，充满优美的歌唱性和东方风味；快板的第三乐章是一首用竞奏手法写成的谐谑曲，风格明朗、乐观、活跃，饱含生活情趣。

亨德米特对这首《弦乐三重奏》喜爱有加，曾亲自参加它的演出，并为灌制唱片录音以示器重，演出后亦为美国专业同行所激赏。

4. 谭小麟的其他创作

谭小麟因早期学习民族乐器，后在国立音专师从浦东派琵琶大家朱英学习琵琶，对民族器乐创作情有独钟，因此在国立音专时期曾有民族器乐曲《子夜吟》、《湖上春光》，琵琶独奏曲《飞花点翠》、《蜻蜓点水》等作品面世，成为我国最早创作民族器乐曲的专业作曲家之一。此外，亦作有男声二重唱《金陵城》（朱希真词）、无伴奏女声三重唱《清平调》（李白诗）以及三首轮唱曲《挂挂红灯哟》、《托姆的幽灵》、《Nymphs of Norfolk》等。

谭小麟的音乐创作生涯，前期受其国立音专恩师黄自影响，以典雅、精致为美，彰显中国文人精神；后期受其美国耶鲁大学恩师亨德米特影响，冲破欧洲古典主义、浪漫主义音乐规范的藩篱，坚持以20世纪西方新古典主义技术手段为基础但又不受其限制，进行自由的技法选择和精益求精的创作，作品短小精致，崇尚简

约、理性之美，同时又不懈追求这种现代技法与中国传统音乐诸元素的有机嫁接，探索现代化民族风格写作的种种可能，以凸显中国专业作曲家的文化身份，从而在音乐创作实践中逐渐形成了自己的独特个性。

在20世纪30—40年代之中国乐坛，谭小麟的作品及其创作个性毫无疑问是独一无二的。也正因为如此，其导师亨德米特在他英年早逝之后，曾满怀深情地写道：

> 在我看来，由于谭小麟的死，中国音乐界已经失去了一位极有才华和智慧的音乐家。我因为他是一位杰出的中国乐器演奏高手而钦佩他。但舍此而外，他对西方的音乐文化和作曲技术也钻研得如此之深，以至如果他能有机会把他的天才发展到极限的话，那么在他的祖国音乐上，他当会成为一位优异的更新者，而在中西两种音乐文化之间，他也会成为一位明敏的沟通人。[21]

十、郑志声的音乐创作

郑志声（1904—1941），广东香山县（现中山县）人。在广州市读中学期间开始接触西方音乐，参加学校管弦乐队。1927年中学毕业后赴法国，入里昂音乐学院学习，1932年毕业进入巴黎音乐学院深造，1937年修作曲、指挥课程毕业并获金质奖。此间参加抗日联盟会，与冼星海等人组织"中国留法音乐家学会"。1937年

[21] 亨德米特：《谭小麟歌曲选集·序》（1948年11月7日），见《谭小麟歌曲选集》，人民音乐出版社1982年北京出版。

图片189：作曲家郑志声

学成回国，先在迁入云南澄江的中山大学任教。1940年9月到重庆，任国立实验剧院（后改称为国立歌剧学校）训练部主任。1941年兼任中华交响乐团指挥。同年12月病逝于重庆，年仅38岁。

郑志声留法整整十年，可惜因为战火日炽，他在留法时的音乐作品俱已散佚。今存之合唱曲《满江红》、独唱曲《泣女》、歌剧《郑成功》（因剧本未完成，郑志声只完成了四个器乐段《早晨》、《朝拜》、《小引》、《主题》和一个合唱段《主题歌》）皆为1937年回国后所作，其中一些曲目曾在重庆公演并得到同行们的赞誉。

为岳飞不朽词作谱写的合唱曲《满江红》创作于作曲家在迁入云南澄江的中山大学任教期间。原以管弦乐队伴奏，惜因总谱散佚，乃以钢琴伴奏谱代之。

这是一部借岳飞之词以古喻今、表现作曲家强烈家国情结的激愤之作。其时，郑志声留法归国不久，抗日战争即全面爆发，面对国破家亡、人民流离失所的现实危局，作曲家激愤难平、怒火中烧，乃以平生所学，化为人声和管弦的交响化呐喊：

器乐声部首先以密集柱式和声和号角般的音调奏出义愤填膺、仰天怒吼式的前奏，即刻将整首作品带入岳飞词的规定情

图片190：郑志声在创作

国主题和民族风格方面具有成熟经验的代表性作品，在我国交响音乐史上享有很高的荣誉。

十一、其他作曲家的音乐创作

在20世纪30—40年代的中国乐坛上，曾经涌现出另外一些专业作曲家，他们或自海外留学归来，或由我国高等专业音乐教育机构培养造就，政治信仰、艺术观念和专业背景多有不同，创作领域、作品成就及社会影响亦各有别，但都以自己的创作和作品丰富了我国专业音乐创作的积累，从而在20世纪中国音乐史上留下了自己的足迹。

在这些作曲家中，陈洪、陆华柏、何安东及周淑安、邱望湘等人堪为代表。

陈洪（1907—2002），广东海丰人，音乐教育家、作曲家。曾留学法国学习作曲和小提琴，1930年回国从事专业音乐教育和创作。在20世纪30—40年代的代表作品有救亡歌曲《冲锋号》、《上前线》、《四万万的大众起来》、《一致对外》及钢琴小品《摇船歌》和《幽默曲》等。其中，《冲锋号》在当时抗日救亡歌曲中有较广泛的社会影响。

（谱例75）

与此同时，陈洪亦是一位见解独到、持论尖锐的音乐批评家，他在1937年发表的《战时音乐》[22]一文曾在中国乐坛上引起激烈的争论。

陆华柏（1914—1994），江苏武进

境中，并为合唱首句"怒发冲冠"的强势进入作了情感和音调的铺垫。在岳飞词下阕开头，作曲家采用赋格手法，在合唱声部中以主题与答题的严格模仿造成织体复杂的合唱音响；至尾声"待从头，收拾旧山河，朝天阙"处，作品重又回复到开头的激愤情绪中，合唱声部与器乐声部共同发出慷慨激昂的轰鸣，从而最终完成了作品"仰天长啸"、"壮怀激烈"的音乐形象塑造。

这是一部明写古词实写当代、明写岳飞实写抗战的合唱作品，是作曲家强烈爱国情结的真实流露。从其思想性和艺术性有机结合的高度成就看，它比当时大多数

（谱例75）

抗日救亡歌曲更能经受住历史的考验而成为20世纪中国音乐史上的佳作。

郑志声的管弦乐曲《朝拜》，原是作曲家为之谱曲的歌剧《郑成功》（王泊生编剧）中4个器乐段落之一，是一首具有标题性构思和鲜明民族风格的管弦乐小品，以再现三部曲式的结构形式写成。作品格调明朗，和声语言纯净，配器手法简洁而又富有效果，整体气质质朴无华、优美抒情，洋溢出一股清新别致的民间风味和民俗情调。

该作品完成后曾在重庆首演，在当时即得到同行和听众的一致赞赏，被认为是一首在探索运用西方音乐形式表现中

[22]陈洪：《随笔·战时音乐》，《音乐月刊》第1卷第1号（1937）第2—3页。

（谱例76）

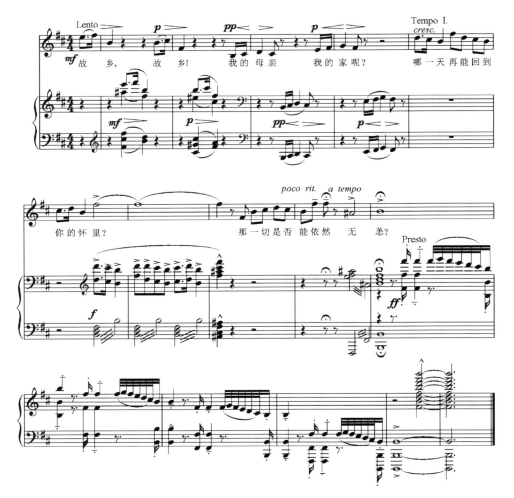

人，作曲家、音乐教育家。1934年毕业于
武昌艺术专科学校，后长期从事专业音乐
教育和音乐创作，历任中央戏剧学院、华
中师范学院、湖北艺术学院、广西艺术学
院教授，其作品以歌曲《故乡》、钢琴曲
《东兰铜鼓舞》、管弦乐《康藏组曲》等
最为知名。

（谱例76）

抗战期间，陆华柏发表《所谓"新音
乐"》[23]一文，受到左翼音乐家的强烈批
评，成为当时中国乐坛上思潮争鸣的重要

事件。

何安东（1907—1994），广东顺德
人，作曲家、小提琴家。与冼星海、马思
聪均为挚友。抗战爆发后，以满腔热情创
作《保卫中华》、《全国总动员》、《奋
起救国》、《大众的歌手》等抗日救亡歌
曲，其中《奋起救国》一曲曾在抗战时期
广为传唱。此外，亦有三部男声合唱《山
歌》及多首小提琴作品问世。

周淑安（1894—1974），女，福建厦
门人，声乐教育家、指挥家、作曲家。其
创作兴趣主要是声乐作品领域。早在20世
纪20年代即有合唱曲《佛曲》问世，1935
年，商务印书馆曾出版她的《抒情歌曲
集》和《恋歌集》，同年开明书店亦出版

其《儿童歌曲集》（共4册）。

邱望湘（1900—1977），浙江吴兴
人，音乐教育家、作曲家。对歌剧情有独
钟，早年曾创作《天鹅歌剧》（1927）和
艺术歌曲《爱的鉴念》（1928），后在国
立音专学习期间创作儿童歌剧《魔笛》和
《傻田鸡》，此后又有儿童歌剧《蝴蝶
鞋》（1936）问世。此外亦作有一些抗战
歌曲作品并被收入《抗战歌曲选》中，
编有初中音乐课教本《北新音乐教本》
（1933）、《唱歌》（1935）以及《抒情
歌曲》等。

十二、大后方及沦陷区的歌剧创作

从20世纪30年代中期起，上海、
重庆的一些专业作曲家在借鉴欧洲歌
剧的艺术范式、融进我国民族音乐元
素创造中国歌剧艺术方面作了不同方
式的探索，也出现了一些较有影响的
作品，如陈歌辛的《西施》（1935）、
陈田鹤的《桃花源》（1939）、张昱
的《上海之歌》（1939）、钱仁康的
《大地之歌》（1940）、任光的《洪波
曲》（1940，未演出）、黄源洛的《秋
子》（1942）、王洛宾的《沙漠之歌》
（1942）及未完成的两部歌剧——陈田
鹤的《荆轲》和郑志声的《郑成功》。
其中，二幕歌剧《秋子》便是这一探索
的优秀代表作。

《秋子》叙述了这样一段凄惨的故事：
女主人公秋子原是一个普通的日本
姑娘，在新婚之夜的幸福时刻，丈夫宫
毅随即被征召入伍，后来成为侵华日军

[23]陆华柏：《所谓"新音乐"》，写于1940年；
参见张静蔚编《搜索历史——中国近现代音乐文论
选编》第237页，上海音乐出版社2004年上海出版。

小队长。不久秋子本人也被拐骗充当随军妓女来到中国扬州，成为侵华日军发泄兽欲的工具。驻守扬州的日军大尉迷恋秋子美色，成天纠缠不休；秋子不堪其苦而愈加思念宫毅。后恰逢一个偶然机会与宫毅邂逅，两人互诉衷肠，共同感叹侵华战争给他俩造成的命运悲剧。正在此时，大尉闯入并命令宫毅布置战斗，宫毅和士兵们不从。大尉怒不可遏举枪射向宫毅，秋子挺身掩护丈夫不幸中弹而亡。后来我军及时赶到，击毙大尉救出宫毅。宫毅抱着秋子尸体，向堤岸走去，并加入了中国人民的抗战行列。最后，全剧在全体登场人物欢庆战斗胜利的终场合唱声中结束。

《秋子》的主创班子几乎集中了当时聚居在国民党政府"陪都"重庆的音乐戏剧界著名艺术家：编剧陈地、李佳、臧云远，作曲黄源洛，并组成了以舞蹈家吴晓邦为首的十人导演团，其中包括应云卫、史东山、陈鲤庭、马彦祥、谢绍曾、李佳

图片191：歌剧《秋子》首演说明书

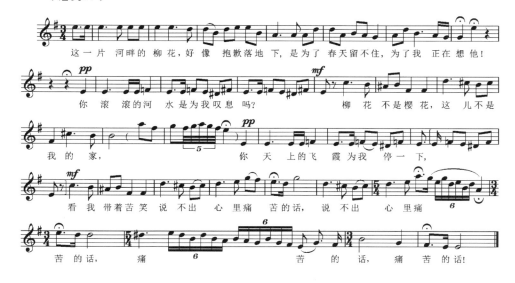

（谱例77）

这一片 河畔的 柳花，好 像 抱歉 落地下，是 为了 春天留不住，为了我 正在 想他！
你 滚滚的 河 水是为 我 叹息 吗？ 柳 花 不是 樱花，这 儿 不是
我 的家， 你 天 上的 飞 霞 为我 停一 下，
看 我 带着 苦笑 说 不出 心 里痛 苦的 话， 说 不出 心 里痛
苦 的话， 痛 苦 的话， 痛苦 的话！

及该剧指挥王沛纶等。在主演阵容中，女主人公秋子由张权扮演，秋子的丈夫宫毅由莫桂新扮演，日军大尉由刘克智扮演，前两者都是当时国内最著名的女高音和男高音歌唱家。担任歌剧乐队的是"中华交响乐团"，而歌剧则由临时组建的"中国实验歌剧团"与中国电影制片厂联合制作演出。

黄源洛为《秋子》创作的音乐，借鉴欧洲古典歌剧"编号体"的音乐戏剧性结构和展开手法，即主要用结构完整、篇幅不大的歌剧"分曲"连缀成全

剧的音乐发展线，广泛采用了咏叹调、宣叙调、重唱、合唱等不同的声乐形式来展开戏剧性，管弦乐队的主要功能是担任伴奏，但在某些场面也有比较器乐化的发挥。

咏叹调创作是《秋子》音乐创作成就的主要体现者。第一幕秋子的咏叹调《为了我正在想他》叙述女主人公身在异邦思念丈夫哀怨与痛切的心情。

（谱例77）

咏叹调整体在e小调上展开，抒情主人公仿佛在对景伤情、喃喃自语，从灵魂

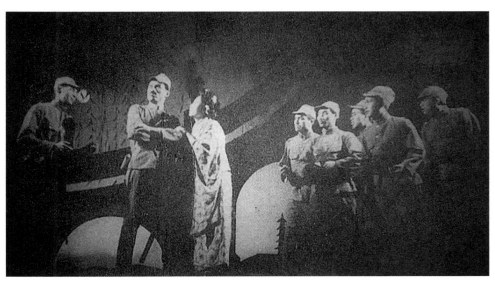

图片192：秋子与她的丈夫宫毅

（谱例78）

深处发出对丈夫的真切思念。到了中段，环绕调式主音的半音化旋律进行，使调性发生游移，情感性质如泣如诉。作品随即转向b小调，音调向高声区运行而显得激愤难平；但残酷的现实却粉碎了主人公内心的期盼，不久便又回复到e小调，在无尽惆怅中结束全曲。

该剧的合唱曲创作亦有可圈可点之处。如终曲的重唱与合唱。

（谱例78）

作品采用柱式和声织体，以饱满的和声音响和昂扬的精神气质，描写宫毅和我军民在经历了一场战争悲剧之后的胜利喜悦之情。

1942年1月31日至2月6日，《秋子》在重庆国泰大戏院举行了首轮公演，7场戏票在第二天即全部售罄。其间周恩来、郭沫若及重庆文艺界著名人士都观看了演出并给予很高评价，当时的国民党政府要员也都观看了演出。我八路军驻重庆办事处非常关心《秋子》的创作演出，中国共产党在重庆办的报纸《新华日报》在

首演前一个多月就3次报道了此剧即将公演的消息。

《秋子》在中国歌剧史上占有重要地位：

它是中国人创作演出的第一部以外国人为主人公的歌剧作品；

它是第一部表现抗战主题的大歌剧；

它是第一部被同行和观众普遍认为在

图片193：张权扮演秋子

艺术上比较成功的中国本土大歌剧。

《秋子》的出现并获得成功的事实表明，中国作曲家、歌剧家创演本土大歌剧的理想和实践，在经历了从《王昭君》到《荆轲》等一系列探索性积累和耕耘之后，已经进入收获阶段并开始有了较好的收成。这些剧目，大多借鉴西洋严肃大歌剧的创作经验，探索运用各种音乐手段推进戏剧冲突、塑造音乐形象的可能性，力图解决音乐的戏剧化、戏剧的音乐化以及两者的有机综合命题，积累了一系列有益经验，奠定了中国严肃歌剧的基本模式，这些经验和这个模式，与20世纪20年代的黎锦晖儿童歌舞剧、20世纪30年代的聂耳"话剧加唱"歌剧、延安早期的《农村曲》和《军民进行曲》以及同在1942年兴起的"延安秧歌剧运动"所创立的歌剧模式的重大区别就在于，它对歌剧中音乐成分和通过各种音乐手段展开戏剧性的倚重在整体上超越上述所有中国歌剧品种，其整体审美品格也偏于高雅精致，因此专业性较强而群众性较弱。在中国广大观众对歌剧艺术依然陌生以及此后的战争年代，论其社会影响，这种严肃歌剧自然远不及黎锦晖的儿童歌舞剧和延安秧歌剧，但到了和平年代，随着观众对歌剧艺术熟悉程度的日益增加及其审美情趣的变化，其社会影响力也必然随之逐渐扩大，及至改革开放新时期，严肃歌剧成为我国歌剧创作中的主流品种已是不争的事实。

第四节

战时流行音乐：鱼龙混杂

流行音乐在中国出现，最早约在"九一八"事变前后。

在20世纪30年代的上海，国际垄断资本、官僚买办资本和民族资产阶级经过近百年的发展壮大之后，已初步形成一个畸形的市场经济体制，在盘剥、压榨百万产业工人的前提下，造就了一批财富高度集中的官僚买办资产阶级和一部分民族资产家，以及附着于此的白领阶层和广大的市民阶层。由于受到美国好莱坞电影业、百老汇音乐剧、流行音乐、唱片等文化产业的强大影响，文化消费和娱乐市场的概念也已成形并渐成都市生活时尚。当时，美国有声电影及欧美唱片已大量输入中国，其中多为美国歌舞片与爵士乐，在都市的音乐生活中有广泛市场，其巨大的商业利益刺激了一部分电影制片商、唱片业和歌舞厅老板及某些音乐家制作编创流行音乐的愿望。

此外，流行音乐在我国沦陷区、大后方一部分大都市的兴起，也同1931—1945年间军政界、工商界、知识界等"上流社会"一部分人因对艰苦卓绝的抗战及其胜利前途悲观失望而坠入醉生梦死的享乐主义生活时尚有关，某些以"香艳肉感"为特色的流行音乐的泛滥便为这些精神堕落者奢靡生活制造并提供了逃避现实、填补虚空的声色之娱。

当然，流行音乐的出现还有更深层次的原因。

"九一八"事变之后在全国掀起了轰轰烈烈的抗日救亡运动，在这个运动中涌现的大量优秀的抗日救亡歌曲以及遍及全国城乡的救亡群众歌咏运动，已经成为当时社会音乐生活压倒一切的潮流。这在民族危机深重、国难当头的战争年代，是完全正常的和必要的。但久而久之，便渐渐形成音乐体裁、题材和风格相对单一，城市群众音乐生活不够丰富多样的缺点。实际上，即使在当时国难深重的历史条件下，人民群众的社会生活仍有多个侧面、多重色彩，他们的精神文化需求的空间仍然是广阔的和无限丰富的，这就理所当然地表现为对音乐题材、体裁、风格多样性和丰富性的期盼与追求。当时音乐界一些有识之士也确实看到了人民群众对音乐生活的这种内在需要，因而在充分肯定抗战歌曲在音乐生活中的主导地位的同时，提出了也写一写"抗战之外"的生活的要求和主张。这个主张无论从美学角度还是从实践角度来看，都是正当的和合理的。尽管这一主张当时曾遭受左翼音乐家的误解和批评，但它毕竟全面反映了人民群众的精神需求，揭示出流行音乐在中国之所以流行的内在原因。

基于上述多重历史背景，1931—1945年间的战时流行音乐，呈现出明朗健康与颓废猥琐诸色纷呈、鱼龙混杂的客观现实。此间出现的作品，就其思想艺术取向而言，大致上可分为如下四类：

其一是或描写寻常百姓的日常生活情状，或寄寓对美好事物的赞誉与向往，或揭露当时社会现实中的落后现象，思想内容有一定积极意义，音乐上大多曲调流畅自然，感情较为健康明朗，具有较强的民族风格和时尚化特点，其代表作有《春天里》、《天涯歌女》、《玫瑰玫瑰我爱你》、《蔷薇处处开》、《香格里拉》、《夜来香》及《特别快车》、《疯狂姑娘》、《三轮车上的小姐》等。

其二是描写某些庸俗情趣或表露出消极生活态度、整体格调不甚健康的作品，其代表作如《桃花江》及《何日君再来》等。

其三是表现灯红酒绿生活和醉生梦死主题，宣扬肉欲的满足和感官刺激，情趣极为低下的作品，其代表作如《醉人的口红》、《处处吻》、《一夜销魂》等。

其四是明目张胆为日本帝国主义侵华战争涂脂抹粉、麻醉中国人民的抗日意志、宣扬奴化思想的反动作品，其代表作如《满洲姑娘》、《支那之夜》等。

在上述四类作品中，无论从作品的数量、艺术质量还是从其流行广度和实际发生的社会影响而言，第一类作品无疑是战时流行歌曲的主流。

一、黎锦晖的流行音乐创作

中国现代流行歌曲的鼻祖是黎锦晖。这位在20世纪20年代曾经创作出大量优秀儿童歌舞曲和儿童歌舞剧并为自己赢得广泛赞誉的作曲家，到了20年代末期，由于受到市场丰厚利润的巨大诱惑和美国流行音乐的深刻影响，便将他的创作兴趣和创作重心转向所谓的"城市爱情歌曲"和"成人歌舞"，陆续推出《毛毛雨》、《桃花江》、《特别快车》、《花生米》等作品并通过明月歌舞班的表演推向社会。到了30年代，黎锦晖步入电影界，创作了大量电影音乐和流行歌曲，如歌曲《双星曲》（故事片《银汉双星》插曲，

图片194：流行歌曲作曲家黎锦晖

1931）、歌曲《青春之乐》（故事片《歌场春色》插曲，1931）、歌曲《蝶恋花》（故事片《一夜豪华》，1932）、歌舞音乐《芭蕉叶上诗》（同名歌舞片插曲，1932），歌曲《金钱世界》（故事片《桃花梦》插曲，1935）及歌曲《青春欢唱》（故事片《梨花夫人》插曲，1935）等，并借电影这个更为现代化的传媒之翼，将其作品飞播八方。

就黎锦晖的流行歌曲在当时的社会生活中所产生的实际影响而言，还是以他早期创作的作品最为著名。其中，《毛毛雨》、《桃花江》和《特别快车》三首，自问世之后当即红极一时，并成为20世纪30—40年代我国流行乐坛上流行时间最长、传唱范围最广的作品之一。

由黎锦晖本人作词作曲的《毛毛雨》是一首爱情歌曲。五声性旋律有较强的歌唱性，结构实际上是单段体的短小分节歌，有多段歌词，诉说"不爱你的金，不爱你的银，只要你的心"和等待心上人造访的急切心情。

《特别快车》亦是由黎锦晖作词作曲的一首讽刺歌曲，作者在当时之时尚男女中选取闪电般恋爱、闪电般结婚、闪电般生子这三个特定场景，对这类"闪族"的诸多"特别快"行为竭尽讽刺挖苦之能事。其音调仍是五声性的，在叙事歌风格中充满揶揄调笑意味，每段句尾均以"特别快"作结，将作者的批判态度表露得鲜明可感。

整体说来，以上两首作品的音乐格调还是健康的，作者的生活态度也是积极的。

但《桃花江》则不同。它以一种轻佻、轻薄的挑逗式口吻和男女对答方式，表现抒情主人公对桃花江美人的体态胖瘦评头论足、津津乐道。

（谱例79）

其精神境界和音乐格调均带有强烈的迎合小市民阶层低级趣味的"媚俗"倾向。在当时国破家亡的整体形势下和高扬激越的抗战歌声中，这些软绵绵、嗲兮兮、酸溜溜作品的出现并在沦陷区、

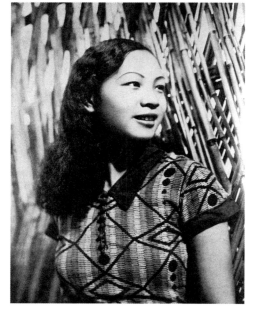

图片195：歌星王人美

"孤岛"时期的上海及大后方某些城市的大范围流行，使人顿生"商女不知亡国恨，隔江犹唱后庭花"之感，其消极作用是明显的。

当然，黎锦晖在这一时期也曾创作出一些比较情绪健康、格调明朗的流行音乐，其代表作便是为同名歌舞片创作的《芭蕉叶上诗》。

黎氏流行歌曲和流行音乐创作，注重作品的商业性取向和通俗性特质，追求将民间音乐和通俗小曲的素材与西方流行歌舞、美国爵士乐节奏特点结合起来，形成一种时尚特色与民族风格彼此交融的个性化音乐语言。这不独是其作品何以如此流行在音乐形态方面的一个重要原因，而且也对其后的流行歌曲作曲家产生了很深的影响。

黎派流行歌曲在当时即受到左翼音乐家的尖锐批评和进步群众的抵制。黎锦晖本人亦听取左翼人士的劝告而有所反思和醒悟，并于1936年停止了流行歌曲的写作。

（谱例79）

（男唱）我 听 得 人 家 说：（女：说什么？）"桃 花 江 是 美 人 窝。

桃 花 千 万 朵， 比 不 上 美 人 多"。（女：不错！）

黎锦晖1936年退出流行歌曲创作之后，一部分音乐家亦纷纷仿照黎派风格，创作了大量流行音乐作品，为20世纪30—40年代我国流行歌坛推波助澜。当时，既产生了时称流行歌曲"五人帮"的黎锦光、陈歌辛、姚敏、梁乐音及严工上等著名时代曲作家，也涌现出周璇、白光等著名的流行歌星。其中，以陈歌辛和黎锦光及其作品的影响最大。

二、陈歌辛的流行音乐创作

陈歌辛（1914—1961），生于上海南汇，其祖父乃印度贵族。自幼喜文学和戏曲，早年曾师从德籍犹太音乐家弗兰克尔和奥籍犹太音乐家许洛士等人学作曲、声乐、配器、钢琴和指挥，对上海郊区民歌深爱之。"九一八事变"后便为多部影片作曲。1935年创作我国第一部音乐剧《西施》。"七七事变"后既创作了不少抗日题材的歌曲和舞剧，也写过《大东亚民族团结进行曲》等媚日作品。1940年始创作流行歌曲，先后有大量作品流行于世。抗战胜利至新中国成立后在香港及内地从事电影音乐创作及指挥。1957年被划为右派。1961年1月病逝于安徽白茅岭农场。

图片196：流行歌曲作曲家陈歌辛

（谱例80）

（谱例81）

在陈歌辛的流行歌曲创作中，以《玫瑰玫瑰我爱你》、《蔷薇处处开》、《夜上海》和《三轮车上的小姐》这四首作品最为著名，并由此奠定了他作为上海流行歌曲名家的地位。

《玫瑰玫瑰我爱你》（吴村作词）是陈歌辛为电影《天涯歌女》创作的插曲之一，作于1940年。

（谱例80）

作品为ABA结构——A段为C宫调式，其五声性旋律具有较强的民族风格；B段则运用七声音阶，情感饱满，节奏富于律动感，以与A段形成对比；最后又完全再现A段。

1941年该片公映之后，随即风靡全国，此后不久便漂洋过海，并被美国人填上英语歌词，在欧美诸国流传甚广，美国著名歌星法兰克·林曾因演唱这首歌曲而一举成名，从此竟长期被误认为是美国作曲家的作品，直到20世纪90年代，才确认其系中国作曲家陈歌辛所作[24]。

《蔷薇处处开》系陈歌辛为同名电影所作的主题歌，作于1942年。

（谱例81）

这是一首赞颂春天、青春和爱情的流行歌曲。A段以中国风格浓郁的五声性旋律在E大调上展开，流畅而又含有内在律动的音调描画出一幅令人心醉的春景；B段开始仍在E大调上运行，但♯B音的出现使原本较为单纯的和声与调式变得复杂

[24]其事参见陈钢：《今夜玫瑰怒放》，陈钢著《三只耳朵听音乐》第107—109页，百花文艺出版社1997年2月天津出版。

起来，其音调则显得更加灵动，更具歌唱性格，发出对青春与爱情的由衷呼唤和赞叹，最后落到 #F 上，看似转入 #F 小调，但实际上又是E大调的二级音，从而为返回A段做了属准备。

《夜上海》是陈歌辛另一首广泛流传的作品，作于1946年。

（谱例82）

作品描写了大上海的灯红酒绿和上层社会歌舞升平、纸醉金迷的生活，其整体情趣与格调不高。但其旋律简单易记，朗朗上口，这也是它之所以能够流传很广的原因之一。

陈歌辛是一个缺乏政治细胞的艺术家。他的音乐创作道路曲折而又坎坷，其作品瑕瑜互见而又瑕不掩瑜——既有爱国热忱充溢的抗日救亡歌曲，也有美化日本侵略者的作品，当然更多的、占其全部作品主流的则是他的流行歌曲，其中多数作品格调健康，质量上乘，在战时流行歌曲创作中占有显赫地位，并在当时和此后数十年间的华人世界里产生了广泛而深远的影响。

三、黎锦光的流行音乐创作

黎锦光（1907—1993），为黎锦晖之胞弟，在兄弟中排行第七。先后就读于北平、上海及长沙之小学、中学和大学，后又入黄埔军校学习。大革命失败后回到上海，参加黎锦晖主办的歌舞表演训练班，

次年随黎锦晖中华歌舞团到东南亚诸国巡回演出。1930年返上海参加黎锦晖主办之"明月歌舞团"（1931年改编为"联华歌舞班"）并赴国内各大城市巡回演出，在巡演同时尝试创作流行歌曲。1939年任百代唱片公司音乐编辑，专事音乐的编配与创作且有大量作品问世，遂渐成中国流行歌坛名噪一时的风云人物。新中国成立后任上海中国唱片厂音响导演。1970年退休。

黎锦光从1939年底发表歌曲《采槟榔》并被当红影歌双星周璇唱红全国之后，一发而不可收，陆续推出《襟上一朵花》（电影《天涯歌女》插曲，1941）、《钟山春》（电影《恼人春色》主题歌，1942）、《疯狂世界》（电影《渔家女》插曲，1943）、《讨厌的早晨》（电影《鸾凤和鸣》插曲，1944）、《葬花》（电影《红楼梦》插曲，1944）、《香格里拉》（电影《莺飞人间》插曲，1946）、《少年的我》及《黄叶舞秋风》（均为电影《长相思》插曲，1947）、《人人都说西湖好》（电影《忆江南》插

（谱例82）

夜上海，夜上海，你是个不夜城；华灯起，车声响，歌舞升平。酒不醉人人自醉，胡天胡地磋砣了青春！

（谱例83）

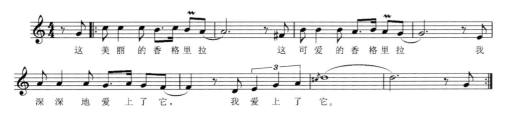

这 美丽的 香格里拉 这 可爱的 香格里拉 我

深 深 地 爱 上 了 它， 我 爱 上 了 它。

（谱例84）

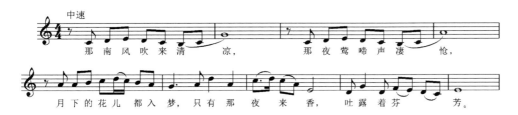

中速

那 南 风 吹 来 清 凉， 那 夜 莺 啼 声 凄 怆，

月下的 花儿 都 入梦，只有那 夜 来 香，吐露着芬 芳。

曲，1947）等作品，这些作品，大多具有广泛的流行度和较大的社会影响。

从这张曲目单中亦可看出，20世纪40年代是黎锦光流行音乐创作的高峰期，50年代以后，由于政体和社会文化环境的巨变，其音乐创作活动也宣告基本终止。

黎锦光的流行歌曲创作观念与手法，受其二哥黎锦晖的影响很深，注重从故乡湖南、江浙、两广、西北等地民间音乐以及京剧、京韵大鼓等戏曲和民间说唱中汲取音调素材，并大胆地融合"伦巴"、"探戈"、"爵士乐"等外国民间舞曲的节奏与旋律材料，因此他的作品大多具有民族元素与时尚元素珠联璧合、通俗性与时代性浑然一体等特点。

但《香格里拉》却是一个例外。

《香格里拉》（陈蝶飞作词）是影片《莺飞人间》中的插曲，也是黎锦光流行歌曲中影响最大的作品。词曲作者以浪漫的诗句和动人的歌唱性旋律，抒发对于传说中"香格里拉"这个人间仙境的赞美与憧憬。

作品结构为再现单三部曲式。A段的音调首先在C自然大调上展开，与民族音乐元素没有明显的联系，却可看出欧美流行音乐风格与语汇的深刻影响。

（谱例83）

这段旋律前三个乐句是用旋律级进下行移位手法写成的，旋律使用了欧美流行音乐中常见的切分节奏；第四乐句突然将节奏拉宽，并通过一个三连音上行到高声区，使情感的抒发达到第一个高潮。这种切分节奏加三连音的旋律特征一直贯穿在全曲之中。此后，作品进入F大调的B段，作曲家引进合唱声部来强化情感的表达。到了再现段，合唱声部与独唱声部形成交叉与对答，并在赞颂与吟咏"香格里拉"绵延不绝的尾声中结束全曲，给人留下余音缭绕、回味无穷的遐想。

影片《莺飞人间》公映后，这首由该片女主角欧阳飞莺演唱的流行歌曲，迅即唱遍全国各大中城市，成为尽人皆知的名曲。

最能体现黎氏兄弟创作风格的代表之作应当首推1944年由黎锦光本人作词作曲的《夜来香》。歌中音乐可以听到湖南民歌音调的印迹，将七声音阶的民间旋律与南美伦巴舞的节奏熔于一炉，同时又通过弱起节奏和句尾向上大跳的旋律进行，造成彩灯摇曳、舞步婆娑的特定情境，成为当时流行歌曲创作中时尚因素与民族因素巧妙结合的成功一例。

（谱例84）

这首歌经当时日本著名女歌星山口淑子（中国艺名"李香兰"）首唱，随即风靡全国。

四、贺绿汀、刘雪庵的流行音乐创作

针对当时流行乐坛上良莠不齐、泥沙俱下的混乱状况，一部分左翼音乐家和专业作曲家如贺绿汀、刘雪庵等人也开始通过电影音乐创作而涉足流行歌曲领域，并以自己的作品极大地改善了流行歌曲的艺术品位，为当时之中国流行乐坛吹进一股清新健康的风气。

1. 贺绿汀的流行歌曲创作

贺绿汀是这样一位作曲家：他不仅在抗战歌曲和艺术音乐创作领域卓有建树，而且也从事电影音乐创作并取得了骄人成绩。他在20世纪30年代为进步电影《马路天使》和《十字街头》等片所写的插曲《四季歌》、《天涯歌女》、《春天里》等作品，经周璇等著名歌星唱出，又借电影、广播、唱片等大众媒介广为传播，同样是红极一时，很快便流行全国，为战时流行乐坛吹进一股清新优美之风，并在此后数十年间成为广大群众久唱不衰的经典之作。

这些作品的风格健康明朗、内容乐观向上，曲调朴素平易，其旋律素材多来自民间俗曲，富于动人的歌唱性且民族韵味浓郁，因此过耳成诵、极易上口，深得一般民众喜爱，成为20世纪30年代我国流行歌曲创作中的精品。

2. 刘雪庵的《何日君再来》

同贺绿汀一样，刘雪庵在创作抗战歌曲、艺术音乐的同时，也涉足电影音乐。按当时的创作时尚，为电影所写的配乐大多为歌曲形式。刘雪庵在20世纪30年代创作的电影歌曲，以《何日君再来》、《弹性女儿》、《早行乐》为代表。尤其是《何日君再来》一曲，既为作曲家带来广泛而深远的社会影响，也在音乐界招致长达半个多世纪的误解和批判。

《何日君再来》原系刘雪庵为国立音专毕业班同学茶话会而写的一首纯器乐舞曲。1936年上海艺华影片公司为三星牌牙膏摄制歌舞性广告片，该片导演方沛霖约请刘雪庵为之谱写音乐，刘氏乃以此曲之旋律谱充任。方沛霖见谱后又请编剧黄嘉谟照谱填词且以"何日君再来"名之，于是此歌乃成。谁知广告片播出之后，此歌非但风行一时，且在全球华人世界流行了半个多世纪，从此民间仅知《何日君再来》而无论《长城谣》矣。

应该说，在《何日君再来》的歌词中，有"好花不常开，好景不常在"，"人生难得几回醉，不欢更何待"之句，且以"何日君再来"作为贯穿全篇的"诗眼"在歌曲中得到反复强调，在日寇占领东三省且对全面发动侵华战争已然磨刀霍霍、整个中华民族万众一心枕戈待旦之际，这类表现轻歌曼舞生活、宣泄及时行乐情绪的作品，确乎不合时宜。

（谱例85）

但作曲家所写的音乐，却因其五声性旋律优美流畅，富于民族风格，又将明快的探戈节奏融入其中而朗朗上口；而诗人依谱填词的功夫也着实了得，词曲的结合互为发明、相得益彰，显得十分熨帖自然。

这些在艺术上极为难得的优点，也是它之所以得到广泛传唱、长期流行的一个重要原因。加之作品也一定程度地对某些世道沧桑和人生况味做了较典型的艺术概括，因此在战火甫歇、和平降临、人们亟待休养生息之时，它也随着战时消极面的渐渐被淡化而获得了更为合理而充分的生存环境。

艺术的辩证法就是如此——某些与时代联系紧密的作品，若不同时以强烈的艺术魅力感染人，势必因时过境迁而渐渐被人淡忘；某些在当时看似不合时宜的作品，若自身具有强烈的艺术概括力和音乐魅力，终会因时过境迁而获得超越时空的价值和意义。

五、日本歌星李香兰与流行音乐

在当时的沦陷区，日本侵略者为推行其"中日亲善"、"东亚共荣"政策，积极利用流行歌曲这一艺术形式作为美化侵略行径、宣传奴化思想的工具。

在伪满洲国时期，日本女歌星山口淑子以"李香兰"这个中国艺名，以演唱《满洲姑娘》名噪一时，后又陆续推出《支那之夜》、《苏州夜曲》等歌，对中国人民极尽歪曲麻醉之能事，公然为日本军国主义侵略政策张目，从而写下了流行歌曲史上最为肮脏的一页，深为中国人民所不齿。

李香兰后来又南下上海，亦经常演唱一些比较中性的中国流行歌曲，如黎锦光的《夜来香》等。在20世纪30—40年代的我国流行歌坛有重大影响，并因其"李香兰"之名而被时人广泛误认为是中国女歌星。

抗战胜利后，李香兰曾因汉奸罪而遭中国法庭审判，后因亮出其日本人的真实身份而免于一死。归国之后，对日本侵华战争有所反思，从此致力于中日友好。20世纪90年代初，日本四季剧团曾来华演出音乐剧《李香兰》以纪其事。

总之，1931—1945年间的战时流行歌曲，虽然在整体上与全民抗战烽火连天这个宏观社会背景和"为抗战发出怒吼"的

（谱例85）

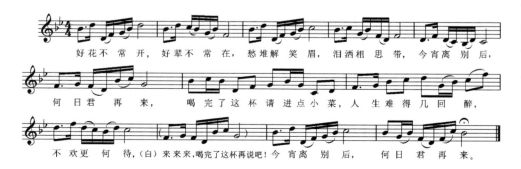

好花不常开，好景不常在，愁堆解笑眉，泪洒相思带，今宵离别后，
何日君再来，喝完了这杯请进点小菜，人生难得几回醉，
不欢更何待，（白）来来来，喝完了这杯再说吧！今宵离别后，何日君再来。

图片200：歌星周璇

图片201：歌星白光

图片202：日本歌星李香兰(山口淑子)

时代潮流显得不合时宜，特别是其中若干作品所表现的低级趣味和庸俗倾向，则与那个抗日救亡的时代更是格格不入，其消极作用不可忽视；但就这一时期流行歌曲的创作主流及大多数作品而言，却也在一定程度上反映出人民群众丰富的内心生活和多样化的精神需求，其整体艺术倾向健康明朗，社会效果积极向上。这些作品中的佼佼者如《春天里》、《四季歌》、《天涯歌女》、《香格里拉》、《蔷薇处处开》、《玫瑰玫瑰我爱你》、《夜来香》、《特别快车》等，构成了占战时流行歌曲主导地位的光明面和积极面，战后依然在港澳台、东南亚等地区及全球华人世界广泛流行数十年，并给20世纪80年代后流行歌曲在祖国大陆的强势崛起以巨大影响，足见其生命力的旺盛。

有鉴于此，当时以聂耳为代表的一批左翼音乐家从抗日救亡的宏观大局出发，对某些格调低下的流行歌曲作品采取抵制和批判态度，有其进步性和合理性，但也存在过火和偏激的成分，特别是某些不加分析便从整体上否定战时流行歌曲存在合理性和必要性的做法和观点，则不是一种科学的历史主义态度。

第五节

战时专业音乐教育

20世纪30—40年代，刚刚起步不久的中国专业音乐教育，其生存环境却因日本帝国主义的入侵而显得更为严峻。随着日寇的疯狂进攻和大片国土的相继沦陷，各地原有的专业音乐院校被迫纷纷撤退至四川、云南、广西、贵州一带继续办学。同时，一些音乐家怀着对祖国和音乐教育事业的忠诚，亦先后在西南各省新建立不少专业音乐院校，在颠沛流离、设备简陋、经费困难等极端艰难困苦的条件下坚持办学，为祖国的光明未来培养专业音乐人才。

而在各个抗日根据地和后来的解放区，中国共产党领导的各个边区和解放区政府，亦高度重视专业音乐教育事业并创办了各种类型和学制的专业音乐教育机构，为中国人民的解放事业培养出大批优秀的革命音乐干部，在抗日战争、解放战争中发挥出巨大作用。[25]

在战争环境下，随着专业音乐教育事业的发展和音乐创作的繁荣，一些专业音乐表演团体纷纷创建，一批新型音乐表演人才亦逐渐成长为著名的歌唱家、演奏家、指挥家。他们的音乐表演实践，或投

[25]本节之相关记载，多取自孙继南编著之《中国近现代（1840—1989）音乐教育史纪年》（山东友谊出版社2000年4月出版）及陈建华、陈洁编著之《民国音乐史年谱》（上海音乐出版社2005年5月出版）。这两部编年体著作所提供的若干史料，且由本书作者根据史书体例进行梳理、编纂、增删并酌选其他史料整合改写而成。为避琐细，恕不一一另注。

身于战火纷飞的前线，或献艺于设备简陋的剧院，或出现在群情激昂的广场，或活跃在西方乐坛的舞台，均为我国抗日战争和解放战争的最后胜利宣传呐喊，极大地丰富了战时人民群众的音乐生活，而且也为我国专业音乐表演艺术的初期建设和日后发展奠定了基础，聚集了人才，积累了经验。

一、大后方及沦陷区的专业音乐教育

日本帝国主义发动的侵华战争给我国专业音乐教育事业造成了极大的戕害。无论是大后方还是沦陷区的各种专业音乐教育机构和中国音乐家，都怀着对祖国和专业音乐教育事业的无比忠诚，团结在抗日民族统一战线的旗帜下，尽管历经曲折，尽管含辛茹苦，但依然在战火中顽强地生存着和发展着，为神圣的抗战和中国人民的解放事业培养出大批高素质的音乐人才。其中，处于沦陷区的上海国立音专，其"孤岛时期"的顽强苦撑与挣扎，上海全城沦陷后又惨遭汪伪政权接收，战后终获新生的数度命运沉浮令人欷歔不已；而处于陪都重庆的青木关国立音乐院、松林岗国立音乐院分院和国立歌剧学校，则在战火纷飞的年代里，以其各自的办学经历、特色和成就创造了后人难以想象的奇迹；以萧友梅、黄自、吴伯超、戴粹伦为代表的我国第一代杰出专业音乐教育家，则用他们的远见卓识、人格魅力和光辉的办学业绩，为我国早期专业音乐教育史写下了最为可歌可泣的篇章。

1. 上海国立音专

1927年创立的上海国立音专，经过校长萧友梅、教务主任黄自等一批音乐家长达10年的苦心经营，至1937年，已渐具规模且成绩斐然。

但"七七事变"之后，日本侵略者的铁血战车碾碎了国立音专顺畅发展的梦想，并将它推入风雨飘摇的危境。

图片203：上海"国立音乐专科学校"（1929年）

1937年8月13日，日本侵略军进攻上海，淞沪战役爆发。不久，上海即沦陷。萧友梅为避战祸，乃于1937年"八一三"淞沪战役爆发前夕即8月9日、10日两日将国立音专由市中心迁入法租界，由此进入所谓的"孤岛时期"。办学经费拮据、教学器具散失、校址数度搬迁等各种难以想象的困难接踵而至，迫使萧友梅采用合班上课、教师减薪、租借校舍、校名对外改称"私立上海音乐院"等非常措施，勉强维持；然而，即便面对如此困窘境况，萧友梅、黄自、陈洪（1937年8月应萧友梅之邀接替黄自继任音专教务主任职务）等

图片204：1937年夏，广州音乐院同仁及学生欢送陈洪赴上海任私立音乐院教务主任（纸质）

人仍在顽强地坚持教学，大力整肃校务，修订完善教学大纲，组织乐队，举行"救济难童音乐会"，创办《音乐月刊》与另一不定期刊物《林钟》。

1938年黄自逝世，萧友梅易名"萧思鹤"退居幕后，由陈洪（易名陈白鸿）出面主理校务。在此期间，国立音专仍先后培养出黄贻钧、钱仁康、陆仲任、邓尔敬、李德伦、韩中杰、陈传熙、秦鹏章、吴乐懿、高芝兰等一批高层次人才。

1940年萧友梅病逝之后，由李惟宁代理院长。

1941年底太平洋战争爆发，日寇占领上海全境，"孤岛时期"就此结束。1942年国立音专被汪精卫伪政权接管，更名为"上海国立音乐院"（史称"伪国立音乐院"），并任命李惟宁为"院长"兼教务主任。当时国立音专一批爱国专业教师不愿"附逆"继续留任，其中多数转投于丁善德等人创办的"上海私立音乐专科学校"，亦有少部分辗转到大后方其他专业

图片205：作曲家、音乐教育家陈洪

图片206：伪"国立音乐院"院长李惟宁

音乐院校中任教。

我国第一所专业音乐高等学府，就此落入汪伪之手而遭涂炭。

2. 重庆青木关国立音乐院

1937年"七七事变"之后，我国华北、华东、华南、华中大片国土及一些主要城市如北平、天津、上海、南京、武汉、长沙、广州、香港等相继沦陷；除上海国立音专仍在上海租界"孤岛"苦苦支撑之外，其他许多地区的音乐院校纷纷撤往四川、云南、广西、贵州等大后方，且同样处于流离失所、苦苦支撑状态；大批音乐人才亦到处流浪，中国专业音乐教育一时陷入瘫痪。

在这种情况下，当时迁都于陪都重庆的国民政府教育部乃于1940年11月成立"国立音乐院"，因其校址坐落于重庆西北50公里处的古镇青木关（现属重庆市沙坪坝区），史称"重庆青木关国立音乐院"。

首任院长由教育部次长顾毓琇兼任。继任院长为杨仲子。后因杨仲子为保护参加抗日组织的学生而与时任教育部长的陈立夫当面发生冲突而被调离并由陈氏自兼院长。不久，吴伯超被正式任命为院长。

大旗独树，当时散落在大后方及沦陷区之音乐英才竞相归焉，青木关一时成了我国大部分高端音乐人才的荟萃之地，鼎盛时全院师生多达1000余人。在此任教的著名音乐家共有60余人，其中有小提琴家、作曲家马思聪，小提琴家王人艺，作曲家江定仙、刘雪庵、王云阶，二胡演奏家陈振铎，指挥家伍正谦，音乐史学家杨荫浏等。先后在该院就读的学生有指挥家严良堃，女高音歌唱家张权，歌唱家吴文

季，作曲家黎海英、谢功成、瞿希贤、王震亚、金砂，音乐教育家严宝瑜，音乐学家郭乃安，音乐教育家周同芳等。

其时，青木关国立音乐院教学条件甚为简陋，办学环境备极艰苦，但全体师生坚持为抗战而发奋学习，爱国热情高涨，踊跃创作各种形式的抗战音乐作品，组织"山歌社"，积极搜集、整理、研究民间音乐，从事民歌改编，举办民歌演唱会和各种抗日爱国演出活动和音乐会；其中，更因《黄河大合唱》传入国统区后率先在青木关唱响而名噪一时，从而使青木关国立音乐院成为抗战时期广阔大后方音乐教

育、创作和演出的中心。

1945年，国立音乐院院长吴伯超独具慧眼，为中国交响音乐之长远发展计，经国民政府教育部批准并争取到200万元办学经费，在该院建制下增设"幼年班"，以梁定佳、黄源澧为正副教务处主任，且于当年暑假便开始招收新生，其生源多来自饱受战乱之苦流离失所的孤儿院、慈幼院、教养院和保育院中年龄在6至12岁之间有音乐天赋的少年儿童，原计划招收200名，实招140多名。学制为九年。

1945年9月，幼年班正式开学。按不同的文化层次，将学员编成四个班：一、二班为高班，三班为中班，四班为小班，其专业按照常规交响乐队编制设置，分为弦乐、管乐、钢琴和打击乐四个组。幼年班还做出了按照学员生理条件划分专业的规定，如手指短的学生学习弦乐，牙齿整齐的学生学习管乐等。钢琴则被定为各专业之必修课。其专业教师均由大学部高水平的教师兼任。

不久，抗战胜利，国立音乐院幼年班遂于1946年暑假迁到校长吴伯超的家乡常州，其建制仍属国立音乐院之一部。因多数学员随其家长返归内地，随迁常州者仅剩40多人。此后幼年班每年均在常州、无锡、上海、杭州等地登报扩招，学员逐渐增至200余人，扩编为8个班，学员中年龄最幼者仅5岁。

幼年班的历届学员有：小提琴专业：张应发、高经华、梁庆林、阿克俭、殷汝芳、蔡纪凯、朱信人、黄柏荣、朱工七、李桐洲、赵维俭、郑石生、徐多沁；中提琴专业：岑元鼎和李向阳；大提琴专业：胡国尧、马育弟、盛明耀；低音提琴专业：邵根宝；长笛专业：李学全和王永

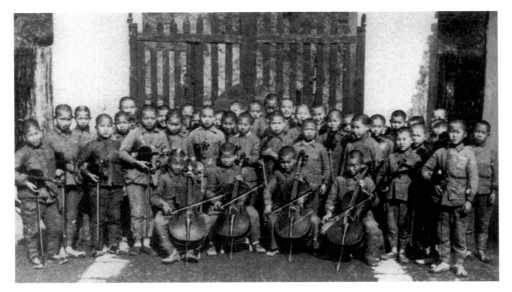

图片209：重庆青木关国立音乐院幼年班（1945年）

新；大管专业：刘奇；圆号专业：谢厚鸣；长号专业：胡炳余；打击乐专业：方国庆；钢琴与单簧管专业：白哲敏；指挥专业：张孔凡、王恩悌、袁世正；以及后来成为作曲家的田保罗（田丰）、金湘，后来成为音乐学家的黄晓和、毛宇宽，等等。

在以上学员中，除黄晓和、朱工七等人为常州时期入学者外，其余绝大多数皆系青木关时期入学的学员。日后，这些年轻音乐家在各自的专业领域均成为佼佼者，并为新中国交响音乐演奏艺术、专业音乐教育、音乐创作和音乐学研究事业作出了巨大贡献。

1946年暑假，重庆青木关国立音乐院随国民政府还都复员南京。因校舍无着，师生们乃暂住城南天界寺（今南京古林公园附近），恢复正常教学；而其幼年班则迁于校长吴伯超家乡常州，仍属音乐院一部。

1949年1月28日，吴伯超搭乘"太平"号客轮去台湾，奉命为国立音乐院行将迁台另觅新址，后因客轮与一货轮在海上相撞沉没而不幸罹难，时年仅45岁。

为纪念青木关国立音乐院历史之盛，重庆有关方面于2007年6月18日在青木关关口岩石顶上建起一座纪念碑亭，亭内黑色大理石碑镌刻著名音乐家严良堃撰写之碑文曰：

国立音乐院，1940年成立于重庆青木关，为抗战时期大后方的最高音乐学府。1945年增设幼年班。时值抗战，师生们住茅屋，点油灯，以音乐为武器，积极宣传抗战，为中国音乐事业储育人才。抗日战争胜利，迁南京。建国后，以该院为基础，合并几个音乐院、系，于天津建立"中央音乐学院"。1995年，重庆文物部门在该院旧址修建纪念雕塑。2005年，……于古青木关关口岩顶修建纪念亭。……乐亭虽小，志趣乃大。临风感怀，如闻民族之声在耳，如见一代音乐人意气如江河山岳，浩荡如斯，巍然如斯。谨记。

3. 重庆国立音乐院分院

抗战时期，国民政府在重庆国立音乐院之外组建的第二家冠以"国立"名头的专业音乐教育机构，是成立于1943年1月的"重庆国立音乐院分院"。其院长为戴粹伦，教务主任为满谦子。

该院之所以被称为"分院"，与青木关国立音乐院似有本部与分部之别，其实两者各有独立建制，彼此间并不存在行政隶属关系。

"重庆国立音乐院分院"系由中央训练团音干班改组而成，院址设在四川璧山县松林岗前国立艺专旧址，故此又称"重庆国立音乐院松林岗分院"或"松林岗国立音乐院"，与"青木关国立音乐院"以示区别。

松林岗分院的学制分本科（五年制）及师范科（三年制）两种。凡专学声乐、

图片210：1947年吴伯超与丁善德、江定仙、陈田鹤在南京国立音乐院（纸质）

图片211：音乐教育家吴伯超

图片212：音乐教育家
戴粹伦

图片214：音乐家满谦子

图片215：钢琴教师李翠贞

钢琴、理论作曲及小提琴者均属本科班；师范科以声乐、钢琴、理论作曲为重点，但仍须学习其他专业课。教师有戴粹伦、应尚能、邱望湘、邓尔敬、斯义桂、劳景贤、洪达琦、谢绍曾、蔡绍序、刘振汉、杨树声、田鸣恩、伍伯就、李惠芳、范继森、洪达玲、杨华烈、姜希、胡敬翔等，其中多数均为原上海国立音专师生，后因该校被汪伪接收愤而离职来此任教。

1945年春，该院奉命沿用萧友梅创办之"国立上海音乐专科学校"旧名，其

复归上海之意十分明显。抗战胜利后不久，于1945年10月复员回上海。原在上海的伪"国立音乐院"及"上海私立音乐专科学校"一并归入该校建制，校长仍为戴粹伦。并于本月在上海市中心原建校舍开学。因汪伪接收而一度中止的"国立上海音乐专科学校"，乃在其创始人萧友梅逝世5年之后重又焕发出新的生命光彩。

该校的学制仍沿袭松林岗分院旧制，设五年制专科及三年制师范专修科两种，但专业分科更为细密——五年制专科分4组：键盘乐器组、乐队乐器组、声乐组和

理论作曲组。1948年修订学制，设专修科（即本科）及师范专修科，修业年限均为5年。学生待遇：本科生分公费、奖学金、自费三种；师范生全部公费。师范生的学习科目，规定以声乐为主课，键盘为副课。

该校教师阵容除松林岗分院、伪"国立音乐院"及"上海私立音乐专科学校"原有之师资外，又增聘了一批高水平专家，其中中国教师有沈君闻、谭小麟、李翠贞、葛朝祉、韩中杰等；外籍教师有：富华、勃郎斯基、约阿金、杜克生、弗兰克、苏洛斯、马可斯、马可林斯基、腓力浦斯蓬、路皮气克、卫登堡等。各组主任人选则一改战前面貌，全部由中国音乐家充任：键盘组李翠贞，管弦组陈又新，声乐组应尚能，理论作曲组谭小麟。

4. 其他高等音乐艺术院校

除重庆青木关国立音乐院、松林岗国立音乐院这两所"国字号"的音乐学院之外，大后方及沦陷区亦有一些地方性的音乐院校仍在战时环境中坚持专业音乐教育。其中较有影响的有私立广州音乐院、上海私立音乐专科学校、四川省戏剧音乐学校、福建省立音乐专科学校及另一所以"国字头"命名的我国高等艺术教育史上独一无二的"国立歌剧学校"。

图片213：建在重庆青木关国立音乐院旧址的纪念碑亭

图片216：马思聪与陈洪创办的广州音乐院大门〔纸质〕

（1）私立广州音乐院

1932年3月由马思聪、陈洪等发起成立。首任院长马思聪。

私立广州音乐院系由原广东戏剧研究院附设小型管弦乐队及音乐学校部分乐手组成，设专科、选科、师范科及研究科。专科分初、高两级，共修业四年，学习科目有器乐（钢琴或小提琴）、乐理、视唱、唱歌、音乐史、音乐欣赏、作曲学、和声学、室乐等；师范科学制两年，以造就小学音乐教师为宗旨，学习科目与专科初级类同；选科只学钢琴或小提琴，其他课程免修，学制两年；研究科专收专科或

图片217：广州音乐院师生在该院大门前〔纸质〕

选科毕业或同等学力者继续深造，学习年限不限。历任教师有马思聪、陈洪、卢碧邻、郑焕时、黄金怀、黄伟才、黄晓成、何安东、黄国梁、萧文、陈欣、欧漫郎等。该院办有院刊《广州音乐》，至1936年6月共出32期，其中刊有多篇有关音乐教育研究的论著和译著，如《部定初中音乐课程标准检讨》、《小学音乐教材研究》、《论小学的音乐教育》、《音乐教育概论》、《日本的音乐学校及其他》等等。

1933年马思聪离任后，陈洪继任院长。1936年秋，因经济状况拮据而被迫停办。

（2）上海私立音乐专科学校

原名为"上海音乐馆"，由丁善德、劳景贤、陈又新创办于1937年11月。丁善德担任馆长，陈又新为教务主任，劳景贤

图片218：小提琴教师陈又新

为事务主任，馆址设于陈又新家中。有钢琴、声乐、小提琴三科，初有学生20余人，丁、陈、劳三人亲自授课。

1941年9月，在上海音乐馆基础上改组为上海私立音乐专科学校。学制仿上海国立音专，除选科、特别选科外，设有本科，采用学分制。另外还开设英文、语文、视唱练耳等共同课，聘请杨嘉仁、程卓如、张昊、唐珊贞、何端荣、陈传熙、葛朝祉、陆仲仁、王家恩等来校任教。还增添了弦乐器专业，成立弦乐队。

图片219：杨嘉仁、程卓如夫妇

在办学期间，曾培养众多音乐人才，如朱工一、周广仁、张宁和、周文中、董麟、黄清白等都曾在此就读。

抗战胜利后，该校大部分学生都考入由重庆复员回上海的国立上海音专，教师亦大部分受聘于国立上海音专，至此，上海私立音乐专科学校不复存在。

（3）四川省戏剧音乐学校

1939年11月1日，四川省戏剧音乐学校正式开学，由戏剧家熊佛西所创办。这是一所培养戏剧和音乐专业人才的学校，设有音乐、戏剧两科。

音乐科分钢琴、声乐、小提琴、民族乐器等专业。任致嵘为科主任，教师有王云阶（钢琴）、姜希（理论）、尤宝珊（小提琴）、朱凤林（声乐）、陈子良（民乐）等。音乐系首届学生30人。

熊佛西办学特点有五：1.重视艺术实践，音乐科学生入学不久即排练演出了《黄河大合唱》；2.提倡学生课外阅读、

博览群书；3.主张团结抗战；4.提倡艰苦奋斗；5.重视办好刊物。学校生气十足，成绩斐然。

1940年冬，熊佛西辞职。1941年2月，该校改组为"四川省戏剧技艺专科学校"，1942年定名为"四川省立艺术专科学校"。校长是名画家李有行。全校设应用美术、建筑、音乐三科，修业年限均为五年。

音乐科主任为许可经。聘有郎毓秀、冷竹琴、蔡绍序、何惠仙、曾竹韶等专家任教，并拥有一批富于生气的年轻教师如俞鹏、蒋樵生、费尔曼、刘文晋、施正镐等。1947年后何惠仙任主任，又增加姚以让、丁孚祥、张季树、杜枝、郑爱斐、石中强、江隆吉等教师并增设了大提琴、二胡等专业。

1950年该校更名为"成都艺术专科学校"，后合并为"西南音乐专科学校"的一部分。

（4）福建省立音乐专科学校

1940年2月16日开始筹建，4月2日正式成立。4月3日补行开学典礼。蔡继琨被任命为校长，李树化、缪天瑞先后担任教务主任。校址坐落于福建永安。

该校学制分为三种：本科、师范专修科及选科。本科以培养专门音乐人才为目的，分理论作曲、声乐、键盘乐器、弦乐器、管乐器、国乐器6组。本科及五年制师范专修科均招收初中毕业生，修业五年；三年制师范科招收高中毕业生，修业三年；选科资格与年限不限。

福建省立音乐专科学校对音乐师范生的培养十分重视。除师范专修科外，为提高在职音乐教师水平，原"音乐师资训练班"继续举办，分中学音乐师资、小学

音乐师资、社会音乐师资三组。该校创办之初，校长蔡继琨曾亲自赴沪购置书谱乐器，延聘外籍音乐教师，应聘者有马古士（钢琴，奥地利）、尼哥罗夫（小提琴，保加利亚）、曼者克（大提琴，德国）及其夫人（钢琴）等。

1942年8月，奉命升格为"国立福建音乐专科学校"，由国民政府教育部直辖，并任命诗词学家卢前（冀野）为校长。

卢前继任后，除在校内增设"词章组"之外，学制及课程设置均依旧制。1943年3月，卢前去重庆辞去校长职，由教导主任萧而化代理；1944年12月，梁龙光继任校长。

该校自升格为国立后，教师队伍雄厚——理论作曲专业，缪天瑞、萧而化、刘天浪、陆华柏、林超夏、宋居田；钢琴专业，曼者克夫人、李嘉禄、王政声；声乐方面，薛奇逢、朱永镇；民族器乐专业，顾西林、王沛纶；小提琴专业，尼克罗夫、徐志德；大提琴专业，曼者克；视唱练耳专业，黄飞立、章彦、程静子。

1945年8月，教育部派唐学咏接任校长；唐到任后，聘刘质平为教导主任。

1946年2月，该校由永安迁福州，同时增设幼童班。

1950年8月，国立福建音乐专科学校并入中央音乐学院上海分院（亦即后来的

图片222：福建省立音乐专科学校1947年的毕业典礼

上海音乐学院），学生26人按系分别插入上海分院各年级。同时并入钢琴8架，乐谱1632册。

（5）国立歌剧学校

1940年7月，国立实验剧院于重庆正式成立。该院系教育部呈请行政院核准将1934年成立之"山东省立剧院"收归国有并改组而成。委任王泊生为代理院长。其办学宗旨为"实验戏剧艺术，辅助社会教育"。原定招收曾在戏剧学校毕业或曾受戏剧训练者为学员。后经理事会研究，为提高演员资质，培养音乐、戏剧专门人才，决定增收有艺术才能的高中毕业生入学。音乐必修课有乐理、视唱练耳、声乐、发音学、音乐史、合唱等；选修课有和声学、作曲、指挥法、弦乐、管乐、国乐、剧乐等。另有大量有关戏剧的理论与实践课。该院还附设管弦乐团及实验剧场。

1941年，以国立实验剧院之训练部为基础，开始筹建"国立歌剧学校"。1942年4月正式建成，校址坐落于重庆北碚，由王泊生任校长。学制分初、高两级，学

图片224：广西省立艺术专科学校教授会 1948年冬留影

生300余人。开设科目有编剧、作曲、舞台美术、声乐、器乐、舞蹈等。高级部学生除一年级新生部分科别外，余者分为三科：1.歌剧科（训练歌剧演员）；2.理论科（训练歌剧作曲及舞台、服装设计者）；3.管弦乐科（训练歌剧乐队）。

该院师资力量较强，全校教员近30人，其中音乐教师主要有：朱风林、洪达琦、劳景贤、张定和、杨荫浏（特邀）、马国栋、张洪岛、郑志声、于忠海、丁孚祥、王义平、辛瑞芳、章景缪、卢前（冀野）等。1943年曾在重庆国泰剧院演出歌剧《苏武》。

1945年2月24日，国立歌剧学校为反对教育部关于将国立歌剧学校与国立戏剧专科学校合并的决定，乃发起组织护校运动。由全校教职工联名上书教育部，申诉反对理由，呈请收回成命，同时要求改名为"国立歌剧专科学校"，

签名者有170人。时任教育部长的朱家骅在申诉书后批复道："教职员学生联名干涉教育行政计划，实属不成体统。本件拟存查不复，或部令申斥该校校长领导无方。"从而激起全校师生义愤。同月27日，该校师生于校内召开护校运动会议，此举曾惊动重庆卫戍司令部。后150名师生以该校"国立歌剧学校护校委员会"名义再次上书教育部，详述歌剧艺术在国家文化中之重要地位及该校所具备之理想条件，要求政府收回结束歌剧学校之成命。朱家骅的批复是："呈悉。所请应毋庸议！"

1945年6月11日，该校接到教育部必须在7月底结束的训令，乃于1945年7月被迫停办，原音乐组学生并归于国立音乐院。

我国音乐教育史和歌剧史上绝无仅有、空前绝后的一所专业歌剧学校，就此被扼杀于国民政府教育部当局傲慢与无知的官僚之手。

二、根据地及解放区的音乐教育

中国共产党领导的音乐教育，早在土地革命时期就已开始起步。1933年4月

图片223：在京剧《宝莲灯》中担任角色的王泊生

图片225：杨荫浏在燕京大学工作时留影（1936年）

4日在江西瑞金成立的高尔基戏剧学校，便是中国共产党创办之培养文艺戏剧干部的专门学校，同时也是苏区最早成立的含有专业音乐教育性质的教育机构。初创时名为"蓝衫团学校"，1934年更名为"高尔基戏剧学校"，校长为李伯钊。据《高尔基戏剧学校简章》规定，该校开设的课程有唱歌、舞蹈及中西乐器等。音乐教员除李伯钊兼任外，还有李月华等。设备有钢琴、风琴、小提琴及民族乐器，学制四年，曾先后培养了文艺及音乐干部约千余人。1934年10月中央红军离开苏区长征，该校亦于此前停办。

但中国工农红军到达陕北不久，在极其艰苦的战争环境下，仍然高度重视专业音乐教育事业。从1938年起，陕甘宁边区及其他抗日根据地纷纷创办各类包含专业音乐教育在内的专业艺术教育机构，并培养出大批优秀的革命音乐家，为夺取抗日战争和解放战争的全面胜利作出了不朽的贡献。

1. 延安鲁迅艺术学院

成立于1938年4月10日，由毛泽东、林伯渠、周恩来、成仿吾、周扬等发起，在革命圣地延安创建了"鲁迅艺术学院"，这是中国共产党为培养革命文艺干部而创立的第一所最高艺术学府。创建初期设有音乐、美术、戏剧三系，1938年8月增设文学系，改称"鲁迅艺术文学院"。音乐系主任先后由吕骥、冼星海、向隅担任。

为适应战争环境，且将我党理论联系实际的一贯作风贯彻到高等艺术教育中来，该院学制初为九个月，分三阶段，按"理论—实践—理论"原则进行教学。

图片226：音乐教育家吕骥

音乐系的教学任务为：

（1）研究进步的音乐理论、技术；

（2）培养抗战音乐干部；

（3）研究中国音乐遗产，接受并发扬之；

（4）推动抗战音乐的发展；

（5）组织领导边区一般的音乐工作。

除各系必修的共同科目外，音乐系第一学期3个月的专业课有视唱、练耳、器乐、练声、合唱、普通乐学、作曲法、自由作曲、作词、朗诵、指挥、音乐概论等12门课；经过第二学期3个月的校外实践后进入第三学期，学生按作曲、声乐、器乐、指挥分组学习。另设民间音乐研究、近代歌曲研究、音乐家研究等课，供学员选修。著名音乐家安波、马可、刘炽、李焕之、张鲁、郑律成、瞿维、著名戏剧家张庚、王大化，诗人贺敬之等人都曾先后在鲁艺工作或学习过。而在中国近现代音乐史上有重大影响的《黄河大合唱》，著名的延安秧歌剧运动及其代表作《兄妹开荒》、《夫妻识字》，中国民族歌剧的里程碑《白毛女》等不朽作品，都是由鲁艺音乐系师生为主创作演出的。

图片227：1938年延安鲁迅艺术学院

1943年，鲁艺并入延安大学（周扬任校长）后，称"延安大学鲁迅文艺学院"，仍保持鲁艺原有建制，唯将戏剧系与音乐系合二为一，合称"戏音系"。

抗战胜利后，中共中央决定将延安大学（包括鲁艺）全部迁往东北。鲁艺并入东北大学文艺学院，初由萧军任院长，后由吕骥、张庚接任正、副院长。仍设音乐、戏剧、文学、美术四个系。1946年8月东北大学文艺学院音乐系成立，系主任向隅，教员有瞿维、马可、唐荣枚、寄明、陈紫、潘奇、雪楠等。同年10月正式上课。

1946年12月，为强调在实践中办学和理论联系实际，中共东北局宣传部指示："鲁艺"脱离东北大学，组成宣传演出队分赴各地为东北解放战争和土地改

图片228：延安鲁艺音乐工作团合唱队在排练

革服务。至1947年7月下旬，先后组建4个"鲁艺文艺工作团"和1个"东北音乐工作团"。

1948年沈阳解放，"鲁艺"音乐系恢复办学。

1949年中华人民共和国成立之后，"鲁艺"部分师生并入天津的中央音乐学院，留在沈阳的"东北鲁艺音乐部"1953年改为"东北音乐专科学校"。

2. 华北联大音乐系

1939年7月，中共中央决定，由陕北公学、鲁迅艺术学院、工人学校、安吴青训班部分师生组成"华北联合大学"（简称"华北联大"），校长由成仿吾担任。这是中国共产党在延安创办的一所干部学校。其办学方针是为革命实际斗争需要培养干部。初设社会科学、文艺、青年、工人四个部，音乐系隶属于文艺部，由原鲁艺普通部音乐系的教职员、研究生和学员约30人组成，系主任先后由吕骥、周巍峙

图片230：延安鲁艺迁校队伍到达张家口，华北联大校长成仿吾与周扬、沙可夫、萧三、吕骥、张庚、周巍峙、王曼硕等人合影

担任。成立不久即挺进敌后，11月底抵达河北阜平城南庄。第一期学员全部来自延安，如王莘、罗浪、韦虹、刘沛、田涯、张达观、徐明等。学习期限为3个月，自第三期起改为6个月。课程设置有音乐概论、普通乐学、作曲法、视唱练耳、指挥法、唱歌等，采用讲课与劳动相结合的办法进行教学。1940年10月改文艺部为文艺学院，下设文学、戏剧、音乐、美术四个系，学制改为一年。自第七期起增加器乐、声乐等技术课。1941年为该系办学的鼎盛期，共招收4期学员，为边区培养出大批音乐干部。后因战争环境严峻，1942

图片229：1938年，延安东郊桥儿沟鲁艺校门

年12月文艺学院停办。

1945年抗战胜利后迁张家口，文艺学院的建制得以恢复。

1948年8月并入新改组的华北大学，校长为吴玉章，校址设于河北正定。全校分为四部，其中第三部为文艺学院，下设音乐科，主任为李焕之、李元庆。

1949年春迁往北京，中华人民共和国成立后并入新组建的中央音乐学院。

3. 鲁迅艺术学院华中分院

同样出于为抗日战争培养革命文艺干部的需要，苏鲁豫皖抗日根据地于1941年1月2日在新四军军部所在地苏北盐城成立了"鲁迅艺术学院华中分院"，院长由新四军政委胡服（刘少奇）兼任。全校分音乐、戏剧、文学、美术四系。

鲁艺华中分院音乐系主任由《新四军军歌》作曲者何士德担任，孟波负责教务。著名音乐家贺绿汀、章枚都曾在此任教。办学条件十分艰苦，经常在露天上课。后为适应严峻的战争环境，鲁艺华中分院改编为新四军军部与新四军第三师两个"鲁艺工作团"，任命何士德为军部鲁艺工作团团长，采用边上课边创作演出的方法坚持教学，教学课目有和声学、作曲法、指挥法、发声法等。

4. 其他音乐教育机构

除上述三所重要音乐教育机构外，在当时的陕甘宁、东北、华东等抗日根据地辖区之内或其他的抗日根据地，亦同样出于培养革命音乐干部的需要，涌现出一些仿照延安鲁迅艺术学院的建制、办学经验与教学模式的专业音乐教育机构。其中有：

图片231：鲁迅艺术学院华中分院殉难烈士纪念碑（所在地：江苏建湖县庆丰镇北秦庄）

品"、"向学校经常函寄个人创作"等；函授生之待遇为："发给本校教材"、"本校所出之定价出品得享半价优惠"。1940年春，中共胶东区党委决定该校停办。

在各个抗日根据地开办的音乐教育机构还有：

晋冀鲁豫边区的鲁迅艺术学院晋东南分院音乐系（成立于1940年，负责人为常苏民）。

延安部队艺术学校（成立于1941年3月，音乐系负责人为李鹰航）。

佳木斯东北民主联军总政治部部队艺术学校（成立于1946年），等等。

这些敌后抗日根据地和解放区的专业音乐教育机构，为适应艰苦的战争环境，在教学上强调密切联系实际，以培养创作和演唱的人才为主，采取短期轮训的学制。在设备极其简陋的情况下，为中国革命音乐事业的建设和发展培养了大批业务骨干。

第六节

战时左翼音乐理论的建构与思潮论争

胶东鲁迅艺术学校成立于1939年8月21日，设有音乐系。为中国共产党在山东设立的艺术学校。其办学宗旨为：

1.提高艺术理论与技术研究；2.推动普及艺术教育；3.扩大抗战宣传工作；4.广罗艺术人才。分设戏剧、绘画、音乐三系。入学资格须高小毕业以上程度或同等学力爱好艺术者，年龄不限。入学后按八路军战士待遇。音乐系开设的课程有乐理、歌咏、器乐概论、器乐实习。该校还附有函授学校。其章程规定函授生应尽义务为："供给学校理论参考书籍名人作

从1931年到1949年，长达十余年的战争构成了决定我国现代音乐生存、发展诸条件的宏观语境，即"战时语境"。以1931年"九一八事变"为标志，高举抗日救亡大旗、由共产党人领导的左翼"新音乐运动"，取代曾志忞、萧友梅、赵元任、刘天华等人倡导的"新音乐"的主流地位，一举成为中国音乐创作的时代主

题。1945年抗战胜利后不久，解放战争接踵而至，尽管战争的对象（由抗日到反蒋）和性质（由民族解放战争到人民革命战争）均发生了巨大变化，但对当时的中国音乐而言，其宏观语境依然处于战时状态之中，因此占主流地位的音乐观念、音乐语言和风格诸方面均未发生明显的变化。

20世纪30—40年代的音乐理论建设，作为中国新音乐运动的一部分，同20世纪最初20年的音乐理论建设相比，既存在着血脉联系，又有了重大发展。此时的理论思考的热点，已经从中西关系、古今关系的研究与探讨转移到音乐的本质、音乐的社会功能等更深层次的美学核心问题上来。

在这一时期，以聂耳、冼星海、吕骥、赵沨、李凌等为代表的左翼音乐家，以马克思列宁主义思想为指导，在"新音乐运动"的斗争实践中，密切联系全国抗日救亡歌咏运动的实际经验，参照苏联发展社会主义音乐艺术的革命理论，逐步构建起自己的音乐哲学观、音乐功能观、音乐价值观、音乐风格观和音乐批评观，通过各种出版物（其中包括李凌、赵沨1939年在重庆主办的《新音乐》[26]杂志）宣示自己的音乐主张，发表战斗性批评文论，在领导战时音乐，为夺取抗日战争和解放战争彻底胜利方面作出了卓越贡献。

[26]1939年10月，由李凌、赵沨、林路、沙梅等人在重庆发起组织"新音乐社"，此后其分社广及桂林、昆明、长沙、柳州、贵阳、上海、广州、香港、仰光、新加坡等地，成员均为当时之进步音乐工作者，全盛时社员发展到2000余人，由该社主办之《新音乐》杂志发表大量反映抗日救亡以及国统区民主运动的音乐作品和理论文章，发行量最大时曾达30000份，在20世纪40年代产生了积极而深刻的社会影响，后虽屡遭国民党当局查禁，但一直以不同名义、在不同地点坚持到新中国成立前夕并在北京复刊。

图片232：音乐家李凌

当然，由于战时条件的艰苦和左翼音乐家自身理论素养的不足，也给马克思主义文艺理论中国化的早期探索带来某些片面、幼稚的弱点；这些理论阐述的弱点与当时抗日救亡歌曲创作中一些常见弊端互为因果，给20世纪30—40年代我国专业音乐创作带来某些消极影响。

与此同时，以青主、贺绿汀、张昊、陈洪、陆华柏为代表的部分专业作曲家在思考音乐本质、音乐功能、音乐价值等问题上发表了不少理论成果；同时，在充分肯定抗日救亡这个共同性时代前提下，也在某些问题上与左翼音乐家的若干见解往往处于龃龉状态中，从而使得双方的论战和交锋变得不可避免。

一、战时左翼音乐理论的建构

处于战时语境中的"新音乐运动"及其主要代表人物吕骥、聂耳、冼星海、麦新、赵沨和李凌等人，代表新兴无产阶级的革命要求，以生气勃勃的战斗姿态登上中国乐坛。在当时救亡图存的严峻环境下，他们提出的一系列音乐观念和主张适应战时语境的客观情势，领导声势浩大的"新音乐运动"取得了辉煌成绩，诞生了《义勇军进行曲》、《大刀进行曲》、《嘉陵江上》、《黄河大合唱》、《游击

图片233：周扬（周起应）所译之《苏联的音乐》（1932年版）

队歌》、《八路军进行曲》、歌剧《白毛女》等大批被后世称为"红色经典"的不朽作品，为中国人民解放事业和音乐艺术发展建功弥高。

左翼音乐理论的最大建树，是紧跟当时我国政治领域、哲学领域、文艺领域介绍马克思主义唯物史观和文艺观的潮流，将其中主要成果横移到音乐艺术中来，根据当时中国人民面临的民族解放任务，结合我国现实的政治、经济、社会和文化状况，开始了将其中国音乐理论化的最早进程，并尝试运用这种新的宇宙观和文艺观来观察我国音乐现象，回答并解决当时音乐界面临的紧迫问题，指导当时音乐实践更有力地服务于中国人民的解放事业，由此产生了一系列重要的理论与实践成果。

总的来看，20世纪30—40年代左翼音乐理论主要建树体现在如下几个方面：

1. 反映论的音乐哲学

马克思主义哲学在揭示文学艺术的哲学本原以及与外部世界的相互关系时，系

统而辩证地阐明了人类只有解决了基本生存需求之后才有宗教和艺术等精神需求的思想；并根据物质与精神、思维与存在的辩证唯物主义原理，指出作为观念形态的文学艺术是一定阶段的政治经济现实在作家艺术家头脑中反映的产物，这就把文艺赖以产生的哲学本原牢固地建立在唯物主义反映论的基础之上。

若对音乐艺术之哲学本原问题做一番历史考察的话，儒家早就提出过"凡音之起，由人心生也。人心之动，物使之然也"[27]的朴素唯物主义观点，后来，这个观点被历代音乐文论所继承。但它对这个问题的观察与描述，仍远未达到马克思主义反映论已经达到的辩证高度和精微程度，而且，在反映论哲学中所蕴含的巨大革命性意义，也远非儒家朴素唯物论所能具备。因此，当时这个学说得到左翼音乐家的衷心拥护和全力贯彻，成为左翼音乐理论之哲学本原论的核心，乃是一件再自然不过的事情。

到了20世纪30年代，西方某些音乐哲学流派，特别是汉斯立克自律论美学又传入我国音乐界，在青主的美学著作中，曾出现了诸如音乐是"上界的语言"、"人类灵魂的语言"这类含义模糊、容易引起误解的诗化表述；至少从表层文字结构上说，这样的表述不仅与马克思主义反映论哲学相抵触，而且也与当时音乐艺术所承担的时代使命不适应。

因此，左翼音乐家在建构自身的反映论音乐哲学时，将青主的美学主张当做对立面来加以批评，例如吕骥在其纲领性文

献《中国新音乐的展望》中，对音乐艺术的哲学本原作了反映论的界说：

> 新音乐不是作为发抒个人底（的）情感而创造的，更不是凭了什么神秘的灵感而唱出的上界的语言，而是作为争取大众解放的武器，表现、反映大众生活、思想、情感的一种手段，更负担起唤醒、教育、组织大众底（的）使命。因此，它放弃了那些感伤的、恋爱的题材，同时也走出了狭隘的民族主义的圈套，从广大的群众生活中获得了无限新的题材。[28]

今天看来，吕骥对音乐艺术哲学本原的理解是不完善的，他对青主关于音乐是"上界的语言"的批评也存在某些偏颇，但从当时的历史语境看，将音乐艺术的哲学本原构建于反映论的基础之上，使音乐艺术自觉为抗战服务，廓清各种与此相抵触的论说，也是一件虽不尽合理但也不得不为之的事情。

1940年，身在延安的冼星海也坚持认为，音乐艺术——

> 是一种宣传工具，利用了它去宣传；它是改造社会的工具，它不但反映社会，而且更进一步改造社会……它是一种教育工具，在抗战期中教育了广大民众……用音乐做唯一的斗争武器，配合着抗战。[29]

这种马克思主义反映论的艺术哲学，深刻地影响了当时的左翼音乐思潮及其早期

[27]《乐记·乐本篇》。

[28] 吕骥：《中国新音乐的展望》，写于1936年；参见吕骥编《新音乐运动论文集》第5页，光华书店1949年哈尔滨出版。
[29] 冼星海：《边区的音乐运动》，写于1940年；参见《冼星海全集》编辑委员会编《冼星海全集》第85页，广东高等教育出版社1989年广州出版。

的理论建构活动。吕骥等人用以观察当时音乐实践的哲学眼光，正是这个反映论的音乐哲学；当时提出一系列音乐主张和方针政策的哲学依据，也是这个反映论的音乐哲学。

我们看到，当时左翼音乐理论之高扬现实主义（后来又从苏联文学理论中接过"社会主义现实主义"的口号）旗帜，大力倡导"普罗音乐"，大声疾呼音乐艺术和音乐家要走出"象牙之塔"，投身到火热的抗战中去，用自己的作品及时反映抗战现实，描写、歌颂抗日将士和工农兵群众的斗争生活和思想感情，以紧密配合当时的民族解放战争，为夺取抗日救亡的最终胜利而发出怒吼，等等，都是反映论的音乐哲学的题中应有之义。

毫无疑问，反映论的音乐哲学，不仅在当时是一种最先进的音乐思潮——左翼音乐理论与实践——的核心，即便到了21世纪的今天，也仍是科学地、历史地揭示了音乐艺术之哲学本原的辩证学说。当然，同样毫无疑问的是，包括聂耳、冼星海、吕骥、赵沨、孙慎和麦新等在内的左

图片234：青主(左一)与德籍夫人华丽丝(右一)

翼音乐家，当时对马克思主义反映论的理解和运用还处在早期阶段，因此带有某些粗浅化、简单化、片面化倾向是难于避免的；事实上，这类倾向不仅音乐界有，即便在文学界和文艺理论界（例如在周扬的文艺美学中）也同样存在。对此，理应从左翼音乐思潮早期理论建构实践的尚不够成熟去获得合理的解释。

2. 阶级论的音乐本质

从人类进入奴隶制社会以来，阶级和阶级差别是一个历史的、客观的存在。马克思主义不仅科学地揭示了这个存在，认为古往今来的人类历史就是一部阶级斗争史，而且以"剩余价值"理论解开了深藏在资本主义制度中的政治与经济奥秘，进而提出社会革命论和阶级斗争学说，旨在消灭人剥削人的制度，以实现个人的自由发展和全人类的彻底解放。基于这个学说，马克思主义不仅指出了意识形态的阶级属性，而且也把文学艺术现象置于特定历史环境和阶级斗争的具体语境之中加以观察，进而得出诸多科学结论。

在民族解放斗争和阶级斗争非常激烈、复杂而严酷的战争环境中，我国左翼文艺思潮对马克思主义阶级斗争学说所阐明的阶级属性和阶级本质具有天然的亲和性，认识到了这个学说对于解读文艺历史与指导文艺现实所具有的巨大逻辑力量和革命性的实践意义，而列宁也就文学艺术的阶级性和党性原则作了明确的阐述；后来，毛泽东在《新民主主义论》和《在延安文艺座谈会上的讲话》等文献中进一步阐发了文艺的阶级属性和无产阶级文艺所承担的历史使命，提出了"在现在的世界

上，一切文化或文学艺术都是属于一定的阶级，属于一定的政治路线的，为艺术的艺术，超阶级的艺术，和政治并行或互相独立的艺术，实际上是不存在的"[30]的思想。从20世纪20—30年代起，苏联主流音乐理论也陆续被译介到我国，当时"左联"机关刊物《大众文艺》曾连续发表《革命十年间苏俄音乐之发展》等译文。1932年，周扬（周起应）翻译的《苏联的音乐》一书在国内出版，他在"译后记"中说："内容上是无产阶级的，形式上是民族的音乐的创造便是目前普罗作曲家的主要任务。"[31]

马克思主义关于文艺阶级性的论述，无疑为左翼音乐理论构建其阶级论的音乐本质观提供了强大的理论支撑，成为其重要理论来源。

于是，针对当时我国音乐艺术的现实状况和它所面临的时代使命，一批深受马克思主义学说影响的音乐家开始自觉地将建设革命的、无产阶级的音乐艺术（即当时所谓之"普罗音乐"）作为自己终生为之奋斗的根本目标，并在1932年8月10日成立了我国第一个"左翼音乐家同盟"。当时《音乐周刊》刊载的一则消息报道了该同盟成立的主旨：

> 近闻有左倾音乐爱好者数十人感到音乐界是怎样地在那里做着布尔乔亚的装饰物，享乐物，对于proletarate的麻醉物；去粉饰维持他们陈腐臭烂的社会，而在怒吼的proletarate是怎样

图片235：湖滨音乐堂落成纪念发行的杂志《音乐教育》

的感到音乐的饥渴，所以在本年八月十日于文化总同盟领导下成立左翼音乐家同盟。正在努力介绍新兴音乐理论与作品，并将举行一次新兴音乐作品演奏会云云。[32]

很显然，这里的"布尔乔亚"是英文"资产阶级"的音译，"proletarate"是"无产阶级"（当时被简称为"普罗"）的英文单词。从这则报道中，我们能够强烈感受到，这些左翼音乐家运用阶级分析方法对当时中国乐坛现实状况所做出的形势判断，以及他们对于创造无产阶级音乐艺术的如饥似渴。其中所谓"努力介绍新兴音乐理论与作品"，其中自然包括了苏联的和以新兴姿态出现，初登我国文艺舞台的左翼音乐家的无产阶级音乐理论及创作。

此后，随着抗战形势的日益严峻，民族矛盾取代阶级矛盾上升为当时中国社会的主要矛盾，中国共产党及时转变中国革

[30]毛泽东：《在延安文艺座谈会上的讲话》，《毛泽东文艺论集》第69页，中央文献出版社2002年4月出版。
[31]周扬：《苏联的音乐》第57页，良友图书印刷公司1932年版。

[32]《中国乐联成立》，《音乐周刊》1932年第二号第5页。

图片236：国民党教育部主办《乐风》杂志 第1卷第1期（1941年1月）

命的战略方向，提出"全民抗战"和抗日民族统一战线的主张。在这一战略转轨的整体形势之下，以吕骥等人为代表的左翼音乐家亦因时而变，在音乐界适时地提出"国防音乐"的口号。吕骥在《论国防音乐》一文（署名霍士奇）中提出，在争取民族解放与独立的危急时刻，音乐也应该成为国防文化战线的重要组成部分，它不但要担负起唤醒和推动全国民众的责任，更应当积极地把民众调动起来，把他们的抗敌意识转化为实际的抗战行动；为此，在现阶段必须大力发展抗日救亡歌曲，用这种通俗易懂的音乐形式唤起最广大的民众，全力投入抗战[33]。很显然，左翼音乐理论的"国防音乐"主张，仍是以阶级论的音乐本质观为其理论内核的，或者说是它的另一种表现形态。

在面临国破家亡深重灾难的20世纪30

年代，这种阶级论的音乐本质观以及其中饱含着的情感态度和美学态度，的确具有一股振聋发聩的理论力量和鼓舞力量，无疑代表着那个时代最先进的音乐思想。

3. 武器论的音乐功能

对音乐艺术社会功能的阐发，早在春秋战国时期的儒家经典中便有所谓"移风易俗，莫善于乐"及"审乐而知政"之类论说。而从阶级斗争学说出发，将无产阶级文艺功能观规定为"齿轮和螺丝钉"的，则最早见于列宁的《党的组织和党的出版物》。他说：

> 写作事业应当成为整个无产阶级事业的一部分，成为由整个工人阶级的整个觉悟的先锋队所开动的一部巨大的社会民主主义机器的"齿轮和螺丝钉"[34]。

后来，毛泽东在列宁论述的基础上，对无产阶级文艺的武器功能作了进一步阐发：

> 要使文艺很好地成为整个革命机器的一个组成部分，作为团结人民、教育人民、打击敌人、消灭敌人的有力的武器，帮助人民同心同德地和敌人作斗争。[35]

根据列宁和毛泽东的上述思想，从反映论的哲学基础和阶级论的音乐本质观出发，联系当时中国革命所面临的实际任务，左翼音乐理论将自己对于音乐

艺术功能的认识归结于"战斗的武器"和"革命斗争的工具"，实在是一件顺理成章的事情。

吕骥在《中国新音乐的展望》一文中，对左翼音乐家领导的"新音乐"之存在价值和社会功能作了概括性论述，他说：

> 新音乐……是作为争取大众解放的武器，表现、反映大众生活、思想、情感的一种手段，更负担起唤醒、教育、组织大众底（的）使命。[36]

在同一篇文章中，吕骥进一步指出：

> 如果新音乐不能走进大多数工农群众底（的）生活中去，就决不能成为解放他们的武器，也决不能使他们成为民族解放运动的重要力量。[37]

这种将音乐艺术视为战斗武器的认识，不单吕骥有，而且是那一时代左翼音乐家的共识。

冼星海曾在一篇短文中，要求救亡音乐成为一件"锐利的武器"：

> 同胞们：这是我们争自由的日子！我们要利用救亡音乐像一件锐利的武器一样的在斗争中完成民族解放的伟大任务。[38]

李凌（李绿永）认为，新音乐运动若不能成为"大众解放的武器"，只有死路一条：

[33]吕骥：《论国防音乐》（1936），《吕骥文选》（上集）第5页，人民音乐出版社1988年版。

[34]列宁：《党的组织和党的出版物》，《列宁全集》第12卷第93页，人民出版社1987年出版。
[35]毛泽东：《在延安文艺座谈会上的讲话》，《毛泽东文艺论集》第49页，中央文献出版社2002年4月出版。

[36]吕骥：《中国新音乐的展望》，吕骥编《新音乐运动论文集》第5页，哈尔滨光华书店1949年出版。
[37]吕骥：《中国新音乐的展望》，吕骥编《新音乐运动论文集》第8页，哈尔滨光华书店1949年出版。
[38]冼星海：《救亡音乐在抗战中的任务》（写于1937年），《冼星海全集》编辑委员会编《冼星海全集》第1卷第25页，广东高等教育出版社1989年出版。

新音乐运动只有能配合抗战才能成为大众解放的武器，才能有发展，否则便是死路。[39]

直言不讳的麦新，则把话说得更干脆：

艺术在本质上就是为战争或为反战争，艺术也不能是平庸的中立的。[40]

国统区销售量最大、影响最广的进步音乐刊物《新音乐》在其创刊宗旨中说：

接受"五四"以来新音乐及世界进步音乐成果，以创造新的民族化的大众化的音乐艺术，使它真正能普遍深入群众中，真正能成为抗战建国最有力的武器。[41]

图片237：1943年3月12日，重庆各界举行抗战歌曲"千人大合唱"（李抱忱指挥）

贺绿汀虽未使用"武器"这个说法，但他强调音乐艺术要为"这个时代服务"，其基本立场与武器论的音乐功能观并无本质区别，只是表述不同：

这是一个狂风暴雨的时代，一个伟大的时代，这时代对于音乐家不是无益的。惟其在这动乱时代，音乐家才有机会认识自己所处的国家、社会环境，才有机会发现自己的缺点和一些错误观念而加以改正，才有机会为这个时代服务。……我们应该站在时代的最前面。[42]

即便被左翼音乐家视为"资产阶级"但同样满怀爱国情愫、热情投身抗战的"学院派"音乐家，在当时历史条件下，也对武器论的音乐功能观取赞成和认同态度。最典型的当数时任国立音专校长的萧友梅。他在1937年12月14日为国立音专举办两个"养成班"陈述理由、提出办法而向当时国民政府教育部呈递的内部请示报告《国立音乐专科学校为适应非常时期之需要拟办集团唱歌指挥养成班及军乐队长养成班理由及办法》[43]中，提出了一个"精神国防"的理念：

国防不单是有了飞机大炮便可成功，有了这些武器，还要靠忠心的壮士来使用它，而民族意识之觉醒，爱国热忱之造成，实为一切国防之先决条件……历史昭示我们，不只要建设一道巩固的物质上的国防，并且须建设一道看不见、摸不着，而牢不可破的精神上的国防：即民族意识与爱国热忱的养成。

萧氏把民族意识的觉醒和爱国热忱的养成称为"精神国防"，认为建成这道牢不可破的"精神国防"，是建设一切国防、战胜入侵强敌、争取民族解放的先决条件。

在这样的宏观认识前提之下，萧氏把抗战时期我国音乐艺术明确无误地定位为"精神上的国防的建设者"，认为音乐艺术是"建设精神上的国防的必需的工具"。

"精神国防"这个见解之所以精辟，是因为他看到了物质因素之外的精神因素的伟力，看到了比飞机大炮更为根本的是唤起民众同仇敌忾的抗日自觉，认为只有把精神国防与物质国防置于同等重要的地位才能最终战胜日寇。萧友梅不但在理论上作如是观，而且在行动上亦如是做，把音乐创作、音乐教育自觉置于"精神国防"大旗之下，审时度势地强化音乐艺术的服务功能，及时转变办学方针，采取各种实际措施，使音乐艺术成为"精神国防"的有力一翼，动员国立音专这个宝贵的高等音乐教育资源效力于国家和民族的抗日救亡大业。

由是观之，在当时的历史条件下，在那个"动员每一个铜板为革命战争服务"的艰辛年代和非常时期，处于贫弱地位的中国人民和抗战力量，唯有充分利用包括音乐艺术在内的一切可以利用的资源，动员文武两条战线上一切可以调动的力量，才能取得抗战的胜利。从这个意义上说，强调并凸显音乐艺术的武器或工具功能，是那个时代所有爱国的中国音乐家的共同要求；或者换句话说，左翼音乐理论力倡之武器论的音乐功能观，确实是那个时代最切合中国人民抗日斗争实际需要的进步音乐思想。

但是，马克思主义经典作家对于文艺本质和功能有一系列科学论述。可惜，

[39]李绿永：《新音乐运动到低潮吗？》，1940年《新音乐》创刊号第6页。
[40]麦新：《音乐的本质是为战争或反战争》（1942），吕骥编《新音乐运动论文集》第97页，哈尔滨光华书店1949年出版。
[41]《编者说明》，《新音乐》创刊号，1940年。
[42]贺绿汀：《抗战中的音乐家》（1939），《贺绿汀全集》编委会编《贺绿汀全集》第4卷第56页，上海音乐出版社1999年出版。
[43]萧友梅：《国立音乐专科学校为适应非常时期之需要拟办集团唱歌指挥养成班及军乐队长养成班理由及办法》（写于1937年），首发于《中国音乐学》2006年第2期。

"新音乐运动"的代表人物在当时并没有全面而准确地把握其精髓，而是根据战时语境的急迫需要突出音乐艺术的宣传功能和教育功能，强调音乐的战斗武器和宣传工具性质。

有鉴于此，鲁迅先生也曾说过：

一切文艺，是宣传……用于革命，作为工具的一种，自然也是可以的。

但鲁迅紧接着又指出：

但我以为一切文艺固是宣传，而一切宣传却并非全是文艺……革命之所以于口号、标语、布告、电报、教科书……之外，要用文艺者，就因为它是文艺。[44]

鲁迅的思想是辩证的，他在承认文艺的宣传功能的同时，特别强调指出文艺自身的审美特性。一些左翼音乐家强调音乐艺术的武器功能，在非常时期固然非常必要，但却有意无意地对音乐艺术的特殊性及其审美功能采取忽视态度，这种认识的片面性显而易见；至于"用音乐做唯一的斗争武器"之类提法，这就已经与音乐功能的"唯武器论"庶几近之了。这种对于武器功能和宣传功能的过度强调、对于审美功能的过分忽视，不但为当时抗日救亡歌曲创作中公式化概念化和标语口号式倾向的普遍出现埋下了祸根，也对新中国成立后和平时期的音乐艺术建设方针产生了长远的消极影响。

4. 工农兵的音乐方向

列宁在《党的组织和党的出版物》中曾明确指出：

这将是自由的写作，因为把一批又一批新生力量吸引到写作队伍中来的，不是私利贪欲，也不是名誉地位，而是社会主义思想和对劳动人民的同情。这将是自由的写作，因为它不是为饱食终日的贵妇人服务，不是为百无聊赖、胖得发愁的"一万个上层分子"服务，而是为千千万万劳动人民，为这些国家的精华、国家的力量、国家的未来服务。[45]

毛泽东的《在延安文艺座谈会上的讲话》，在谈到文艺工作的工农兵方向时，引用了列宁"为千千万万劳动人民服务"这句话，特别指出，文艺"为什么人的问题，是一个根本的问题，原则的问题"，认为在抗日救亡的现实形势下，革命文艺的服务对象是四种人：

第一是为工人的，这是领导革命的阶级。第二是为农民的，他们是革命中最广大最坚决的同盟军。第三是为武装起来了的工人农民即八路军、新四军和其他人民武装队伍的，这是革命战争的主力。第四是为城市小资产阶级劳动群众和知识分子的，他们也是革命的同盟者，他们是能够长期地和我们合作的。这四种人，就是中华民族的最大部分，就是最广大的人民群众。[46]

也就在这篇讲话中，毛泽东将革命文艺的方向归结为：

我们的文学艺术都是为人民大众的，首先是为工农兵的，为工农兵而创作，为工农兵所利用的。[47]

这就是著名的"革命文艺的工农兵方向"。此前，毛泽东在《新民主主义论》中，曾将新民主主义文化特征概括为"民族的科学的大众的文化"，对文艺为人民大众和工农兵的思想已经有很明晰的表述。

正是基于对革命文艺方向的这个马克思主义理解，左翼音乐家不仅在理论上坚定不移地把音乐艺术的方向定位于为工农兵服务，并在具体工作中为实践这个方向而不遗余力。在这一时期左翼音乐家的文论中，"大众"、"大众化"、"群众"、"工农兵"既成为出现频率最多的关键词之一，也是左翼音乐家建构其左翼音乐理论体系的核心概念之一。

聂耳这个年轻而饱含革命热情的歌曲创作天才，1932年曾在一篇日记中这样写道：

音乐和其他艺术、诗、小说、戏剧一样，它是代替着大众在呐喊……革命产生的新时代音乐家们，根据对于生活和艺术不同的态度，贯注生命。[48]

基于这种进步思想，聂耳对当时在上海等大都市盛行一时的所谓"时代曲"取严厉批评态度，并大声疾呼：

你要向那群众深入，在这里面，你

[44]鲁迅：《文艺与革命》（1928），《鲁迅全集》第4卷第84页，人民出版社1981年出版。

[45]列宁：《党的组织和党的出版物》，《列宁全集》第12卷第96—97页，人民出版社1987年出版。
[46]毛泽东：《在延安文艺座谈会上的讲话》，《毛泽东文艺论集》第58页，中央文献出版社2002年4月出版。

[47]毛泽东：《在延安文艺座谈会上的讲话》，《毛泽东文艺论集》第67页，中央文献出版社2002年4月出版。
[48]聂耳：《日记》（1932），《聂耳全集》编辑委员会编《聂耳全集》（下卷）第511页，文化艺术出版社、人民音乐出版社1985年出版。

将有新鲜的材料，创造出新鲜的艺术。喂！努力！那条才是时代的大路！[49]

我国新音乐运动的另一面光辉旗帜冼星海，在为纪念"鲁艺"成立一周年而写的一篇文章中认为，欲创造新兴音乐，"'大众化'为第一要紧"[50]，并在另一篇文章中明确提出：

新音乐的方向是工农兵。[51]

著名语言学家、出版家陈原也说：

"新音乐"应该是"中国民族的新兴音乐"的简写。……所谓"新兴"，乃指明它是大众的、通俗的、战斗的（不是特殊的、庸俗的、颓废的）。[52]

总之，当时左翼音乐家力主音乐艺术的工农兵方向，力主音乐艺术为抗战服务、为广大人民群众服务的思想，使音乐艺术真正实现了从宫廷、寺庙、贵族沙龙、书斋、阁楼、亭子间和文人雅集等"象牙之塔"中走向广大的民间，使之从少数人的奢侈品变为工农兵群众手中闹翻身求解放的利器，因而是一种正确而进步的音乐思想。其之所以正确和进步，不仅是因为这种主张符合马克思主义对无产阶级文艺的根本要求，也不单单是因为它顺应了我国音乐艺术在这个非常时期所应承

图片238：由"群众剧社"音乐队1943年编辑出版的《群众歌声》，后面为火星的《没有共产党就没有新中国》歌谱

担的伟大历史使命，更由于它在中国音乐史上第一次提出并基本上解决了音乐艺术的根本立足点问题和音乐艺术作为全人类精神创造之花最大程度地共有共享问题，并从根本上扭转了自古以来一直顽固存在着的"崇雅鄙俗"倾向。

事实上，左翼音乐家对于自己所倡导的音乐艺术的工农兵方向，在抗日救亡歌曲的创作和抗日救亡歌咏运动中有着极为辉煌的表现。吕骥、贺绿汀、麦新、张寒晖、孙慎、卢肃和孟波等人在这一时期均有脍炙人口、广泛流传的优秀作品面世，更不用说聂耳、冼星海的不朽作品了。与抗日救亡音乐创作的高度繁荣相伴随，一个规模浩大的群众性抗日救亡歌咏运动，也在大批左翼音乐家的积极组织和大力推动之下，如火如荼地开展于大后方、各个抗日根据地及全国广大地区，千千万万工农兵学商群众参与其中，共同为抗战发出怒吼。

难怪萧友梅对此极表赞赏——1937年12月，萧氏对音专出身的何士德、吕骥等人领导的抗日歌咏运动给予很高评价，称其纷纷组织歌队"有如春笋勃发

不及计算"，"这真是最近音乐界一个最好的现象"[53]。

左翼音乐家对于战时音乐的工农兵方向和大众化路线的极端重视和身体力行，是波澜壮阔抗日救亡歌咏运动得以在全国各地风起云涌展开的直接动因，并在当时的抗日战争中产生了凝聚民气、鼓舞斗志的巨大社会效果。

5. 歌为主的音乐创作

对于战时音乐的体裁与形式问题，左翼音乐家从工农兵方向、大众化路线出发，为了最大效能地发挥音乐艺术的宣传鼓动作用，根据占我国人口绝大多数的工农兵群众的音乐基础和接受能力，坚持以短小精悍的革命群众歌曲为主的方针。

吕骥在1936年所撰《论国防音乐》一文中就曾指出，在当时的中国，纯粹器乐作品和器乐创作尚未形成气候，而我国民众对器乐作品的理解力相对较低；而歌曲则是音乐与文字的结合，易于被听众理解与接受，因此提出"国防音乐应以歌曲为中心"[54]，非如此便不能让音乐担负起唤

图片239：贵阳的"筑光音乐会"徽标，该组织以宣传抗日而影响广泛

[49]聂耳：《中国歌舞短论》（1932），《聂耳全集》编辑委员会编《聂耳全集》（下卷）第48页，文化艺术出版社、人民音乐出版社1985年出版。
[50]冼星海：《"鲁艺"与中国新兴音乐》（1939），《冼星海全集》编辑委员会编《冼星海全集》第1卷第40页，广东高等教育出版社1989年出版。
[51]冼星海：《民歌问题》（1939），《冼星海全集》编辑委员会编《冼星海全集》第1卷第77页，广东高等教育出版社1989年出版。
[52]陈原：《序：论民族音乐的建立》，陈原、余荻编《二期抗战新歌二集》第7页，广东曲江艺术图书社1941年出版。

[53]萧友梅：《十年来音乐界之成绩》，《萧友梅音乐文集》第463页，上海音乐出版社1990年12月上海出版。
[54]吕骥：《论国防音乐》（1936），《吕骥文选》（上集）第5页，人民音乐出版社1988年出版。

起民众抗敌意识的重任。

在吕骥看来，这样的歌曲作品显然是以聂耳的群众歌曲为起点、为范本的，他说：

在这以前……虽然也有人介绍了一些世界新的歌曲进来，因为那时候还没有主观上的准备，所以中国新音乐并不曾因这些新的刺激而萌芽。[55]

所谓"在这以前"，当是指聂耳歌曲作品出现之前，因此，即便是《国际歌》、《马赛曲》这样世界著名的革命歌曲以及黄自的《旗正飘飘》、《抗敌歌》这样的抗战歌曲也不是广大民众能接受、适于一般群众演唱的作品，其理由是那时广大民众"没有主观上的准备"。

这种高度重视群众歌曲创作的观点，当然是从中国国情和具体实际出发的，具有很大的合理性和可行性，后来的事实证明，声势浩大的抗日救亡歌咏运动在全国城乡各地风起云涌地展开，并在抗日战争中发挥了巨大的精神鼓舞作用，正是得益于对战斗性群众歌曲创作的大力提倡和大量不朽作品的不断涌现。因此，"国防音乐应以歌曲为中心"的提法非但已经成为当时左翼音乐家的普遍共识，而且也得到一些"学院派"作曲家的认同。曾在救亡音乐问题上与左翼音乐家发生过争论的陈洪，也曾经非常感慨地说道：

有许多平时不容易办到的事情，一到非常时期，倒好像水到渠成似的，马上便办到了，目前的"歌运"便是一个好例子。从前有过许多人高

喊着"音乐民众化"、"音乐到民间去"等口号，可是音乐始终和民众发生不了什么关系。近来不需要什么人费一点力，光说上海一处有过六十多个歌咏团，就全国而言，有数十万人在怒吼着"救亡歌曲"。[56]

但左翼音乐家提出的这个"国防音乐应以歌曲为中心"的观点，也隐含着某些显而易见的片面与偏激。声乐和器乐是构成音乐艺术整体的两大类别，即便从音乐是抗战武器和"精神国防"之一翼这个角度说，在"动员每一个铜板用于抗战"这个非常时期，若将器乐排除在抗战音乐之外，则显然将我们的音乐武库中的一半武器闲置起来；而声乐作品除了群众性齐唱歌曲之外，还有其他多种体裁和形式，若只取其一而排斥其他，则又在我们的音乐武库中将其他种种可用的武器闲置起来——这不是极大的资源浪费么？何况，中华民族人口众多，知识背景各不相同，广大知识分子、工商阶层、青年学生、爱国民主党派和进步上层人士等等同样也是抗战的依靠力量，他们在高唱抗日救亡群众歌曲的同时，也需要甚至更需要通过合唱、艺术歌曲以及各种器乐体裁来表达爱国情愫、激励抗日斗志是再自然不过的事情。

6. 民族化的音乐形式

吕骥认为，既然抗日救亡群众歌曲的服务对象是工农兵大众，那么，为着让这些歌曲"走进大多数工农群众底（的）生活中去"，它在音乐语言、风格和形式方

面就应以"各地方言和各地特有的音乐方言"来创作"民族形式、救亡内容的新歌曲"[57]；亦如孙慎所说，"救亡歌曲的对象是中国人，中国人唱一定得中国化"，而所谓"中国化"，就"一定得从中国固有的遗产里去找，从我们自己的旧戏（如京戏、川戏、楚剧、粤剧、徽戏之类）和民歌小调中去发掘"[58]。

这种在我国民间音乐基础上创作抗日救亡歌曲、发展新音乐的主张，得到当时左翼音乐家的广泛认同，但也有不同意见。

同样是左翼音乐家的李凌，在这个问题上的看法较之前者具有更阔大的视野和

图片240：1939年6月，"孤岛"时期国立音专出版的不定期期刊《林钟》

[55]吕骥：《中国新音乐的展望》，吕骥编《新音乐运动论文集》第3页，哈尔滨光华书店1949年出版。

[56]陈洪：《随笔·好景象》，《音乐月刊》1937年第1卷第1号第3页。

[57]吕骥：《中国新音乐的展望》，吕骥编《新音乐运动论文集》第8页，哈尔滨光华书店1949年出版。
[58]孙慎：《歌曲的抗战化、中国化、通俗化》（1940），孙幼兰、黄祥朋、吴毓清等编《中国现代音乐家论民族音乐》第327页，中央音乐学院中国音乐研究所1962年编，内部参考资料第135号。

更开放的眼光。他在《论新音乐的民族形式》一文中，将"缔造音乐民族形式的主要要素"概括为四个方面：其一"是经过批判以后的民族音乐优秀传统的全部，包括各式各样的旧形式和旧形式的各式各样的独特要素"；其二是"五四以来新形式的健康要素"；其三是"此刻还未被民间旧形式所包纳的，然而已经在大众中间创造着运用着的，表现新事物新感情的生动活泼的音响、乐汇和样式"；其四是"外来的适合取用的要素"[59]。此外，李凌还特别指出，吸收外来音乐元素"不仅不会减少自己民族音乐的光彩，正相反还增加了它的特色和催促了它的进步"[60]。

应该说，左翼音乐家在其理论建构中强调传统音乐遗产、民族风格和民族形式，尽管其中含有绝对化的成分，但其主导面不仅在理论层面具有其合理性，而且它的实践效果也是积极的。事实上，正是在这个美学追求的指引下，在当时抗日救亡歌曲中出现了像吕骥的《新编"九一八"小调》、贺绿汀的《垦春泥》、李劫夫的《歌唱二小放牛郎》、马可的《南泥湾》这样从民歌小调中汲取音调素材，既有浓郁民族风格又有鲜明时代感的优秀作品；而它的某些绝对化说法，也很难限制生动而丰富的创作实践，例如，聂耳的《义勇军进行曲》、冼星海的《黄河大合唱》和《到敌人后方去》、贺绿汀的《游击队歌》和《嘉陵江上》、郑律成的《延安颂》和《八路军进行曲》、何士德的《新四军军歌》这类运用"五四

以来新形式"和"外来的适合取用的要素"创作而成的不朽作品，在这些作品的整体风格中，虽然已经很难找到民歌小调的印迹，但它们依然受到广大群众的由衷喜爱并一直流传至今。这一事实也足以证明，在音乐创作中积极倡导民族风格，继承发展我国音乐传统，是每一位中国作曲家的自觉追求，但在面临具体的创作命题时，作曲家必须具有多种选择的自由，若将这种选择的可能性仅仅框定在民族音乐遗产和民歌小调的范围内，就必然会限制音乐风格、音乐语言和音乐形式的多样化并存。可惜，当时左翼音乐思潮的主流并未认识到其理论的局限性，而这种局限性在新中国成立后又有新的发展。

7. 强有力的音乐风格

在当时的左翼音乐家中，对于抗战音乐风格的认识，以沙梅的观点最为激进：

新音乐的内容是针对着现社会的需要而产生的……新音乐的表现手段是粗线条的……新音乐的组织以集体的和弦为单位，反对个别的旋律进行。新音乐的情趣是硬性的、有力的……是以大众为对象的，所以新音乐的中心创作是短小精悍而有力的"群众合唱曲"，而且多是民谣体的……现代的音乐不需要抒情、幽静的东西，而是需要不与旧的音乐统治妥协，需要刺激性而有力的东西。[61]

他在另一篇文章中又说：

在这目前的国难时期……若用管

弦大乐或一切的器乐曲在目前活动，其作用会等于零，所以只有作那大众集体的歌乐，大众间才会生出唤醒与组织他们的力量，愿作曲家们在目前都作大众歌曲，就是做短小有力与富于反抗性而且接近于语言口号的歌谣，这样，才算完成了作曲家之应时的任务。[62]

在沙梅看来，国难时期的新音乐，只能是"粗线条"的，其情趣是"硬性的"、"刺激性和有力的"、"短小有力与富于反抗性而且接近于语言口号"的歌谣体作品，因此，他便理所当然地对"抒情、幽静"之类风格持不屑态度。

沙梅的上述见解，遭到左翼音乐思潮主要代表人物吕骥的坚决反对。他在《伟大而贫弱的歌声》一文中指出，沙梅的观点——

把新的音乐监禁到一个非常狭小的牢笼里去了，这不仅把新音乐活动范围取消地缩小了，同时也把新音乐底（的）内容简单化了，和对于旧音乐的斗争原始化了。这是非常危险的，要是我们不突破沙梅先生所加给新音乐的桎梏，新音乐将不到明天就要战败、死亡了。[63]

但颇令人费解的是，吕骥在同一篇文章中，却对所谓"感伤主义"及抒情歌曲持强烈批评态度，并以任光为电影《迷途的羔羊》所作主题歌以及冼星海一些抒情歌曲为例，认为这样的作品"不仅没有培

[59]李绿永（李凌）：《论新音乐的民族形式》，《新音乐》1940年第二卷第一、二期合刊第4页。

[60]李绿永（李凌）：《论新音乐的民族形式》，《新音乐》1940年第二卷第一、二期合刊第9页。

[61]沙梅：《新型音乐的体认》（1936），吕骥编《新音乐运动论文集》第13页，哈尔滨光华书店1949年出版。

[62]沙梅：《国难期作曲家的任务》（1936），上海音乐学院音乐研究室中国音乐史组《上海〈立报〉香港〈生活日报〉抗日救亡歌咏运动史料摘编》第2页，1980年油印本。

[63]吕骥：《伟大而贫弱的歌声》，吕骥编《新音乐运动论文集》第20页，哈尔滨光华书店1949年出版。

养唱者和听众之奋斗的情绪，反而使唱的人和听的人迷惑了，在它的感伤之中而不能自拔[64]，似乎又将音乐风格限定在威武雄壮、节奏铿锵这一类强有力的群众歌曲中去了。

在那个需要以慷慨激昂的群众歌曲唤起中华民族发出抗战怒吼的时代，对于群众歌曲创作及其音乐风格做这样的要求和限定，非但有其必要性和合理性，并也被抗日救亡群众歌咏运动波澜壮阔的伟大实践证明是正确的和有效的。但若因此否定其他风格和样式的歌曲艺术存在的价值和意义，则难免流于偏颇。

总之，1931－1949年间艰苦战争年代，左翼音乐家们遵照马克思主义文艺理论和毛泽东在《新民主主义论》、《在延

图片241：1942年，抗敌剧团演出街头剧《放下你的鞭子》（纸质）

安文艺座谈会上的讲话》等理论文献中所确立的革命文艺的若干原则，学习苏联无产阶级文艺的基本经验，联系我国战时语境、革命斗争的紧迫需要和广大群众的审美现实，在涉及音乐基本理论的诸范畴内均做了初步的阐发，完成了以"反映论

[64]吕骥：《伟大而贫弱的歌声》，吕骥编《新音乐运动论文集》第17页，哈尔滨光华书店1949年出版。

的音乐哲学"、"阶级论的音乐本质"、"武器论的音乐功能"、"工农兵的音乐方向"、"歌为主的音乐创作"、"民族化的音乐形式"、"强有力的音乐风格"等命题为主要框架的战时左翼音乐理论的最初建构。这个建构活动和它所作出的理论贡献，在我国音乐美学和音乐理论史上是史无前例的、充满革命性和实践品格的理论创造，并在战时音乐创作和社会音乐生活中产生了巨大影响和辉煌成果。因此完全可以说，它既是马克思主义科学理论在中国音乐界的实际运用，也是毛泽东文艺思想在音乐艺术领域的一番实际操练。

当然，由于战时环境的艰苦、左翼音乐家理论准备的不充分和马克思主义理论中国化早期实践过程的不成熟，在左翼音乐理论与思潮中存在某些片面性、偏激化和粗浅化倾向也是难以避免和可以理解的。问题的实质在于，无论从理论价值说还是从实践效果说，左翼音乐理论能否成为战时音乐思想的主潮，关键在于，它在胜利地度过了自己的童年期之后，能否在新的历史条件下告别童年的稚嫩而逐步走向成熟。

二、关于音乐本质问题的论争

在战时的中国音乐界，对音乐本质、音乐艺术特性及其规律等美学问题做出引人注目阐发的，当首推作曲家、音乐美学家黎青主。他在国立音专工作期间，出版了两本音乐美学专著《乐话》（1930）、《音乐通论》（1932）及大量带有美学意味的论文、评论文字，集中阐发了他的音乐美学思想。概括起来，大致有如下几个

方面：

第一，针对中国音乐传统的儒家礼乐观，提出"音乐不是礼的附庸"、"道的工具"，主张音乐要摆脱现实政治的束缚与困扰，才能获得自身的独立品格，成为自由的艺术。

第二，认为"音乐是上界的语言"，音乐的本质是表现人的精神生活而"本来不是用来模仿自然界的"，音乐艺术与形体艺术、诗的艺术相比，是"最高的艺术"。

第三，认为"自由的艺术高于服务的艺术"，但当时之中国尚无产生"自由的艺术"的历史条件，故又积极倡导"创造为民众服务的艺术"。

青主的这些美学思想，把当时人们对音乐本质的认识提到了哲学的高度，揭示出音乐艺术的某些独特规律；他对音乐艺术的观察，例如音乐的精神性和高度主体性，音乐的世界性与民族性，音乐的自由性和服务性，音乐的上界（即内界、情感世界）与外界、现实现象界的关系，等等，达到了同时代人所未曾达到的深度和广度。当然，由于青主的这些美学观点受西方19世纪传统美学（尤其是浪漫主义音乐家的"情感美学"）的影响较深，本身的学术创见并不多，但青主以自己的独具个性的语言将这些精辟见解生动而系统地介绍给中国音乐界，并对其中若干论点作了深刻的发挥，特别是他将儒家礼乐思想概括为"礼的附庸"和"道的工具"而持强烈批判立场，这在20世纪30年代的中国音乐界是难能可贵的。不过，他的论述和诗化表达亦有诸多模糊和语焉不详之处，容易引起误解和歧义，因此，他的理论不仅在当时即遭到

了左翼音乐家的严厉批评，即便到了20世纪80—90年代依然在音乐学界引起争议。

差不多与青主出版《乐话》、《音乐通论》的同时，周起应（周扬）所译《苏联的音乐》一书出版。周扬在"译后记"中对苏联大众歌曲作了极高评价，认为"在这短小的，情绪充满的形式中，劳动阶级的斗争和劳动的热忱找着了最有力的表现"，因而是"无产阶级的有力的武器"。这就在美学上提出了与青主思想相对立的命题，虽然当时这两种美学思潮尚未进行直接交锋。

真正的论战是在1934年底穆华（吕骥）和汀石（张昊）之间发生的，双方前后共发表了6篇文章；此后不久（1936年3月）又出现对青主《乐话》的批判。这次论战和批判的焦点，基本上都集中于对音乐本质的认识和对音乐功能的理解。吕骥个人在论战和批判中指出了"为艺术而艺术"、"音乐至上"、"音乐是上界的语言"等思想的唯心主义实质，其作用是引导人们脱离民族解放斗争的严峻现实，这种美学思潮的真正目的，"是歪曲现实，逃避现实以求精神上的安慰"。

1936年7月，吕骥在《中国新音乐的展望》一文中，在新音乐的性质、任务、创作方法等命题上提出了系统的见解，认为新音乐是"大众解放自己的武器"和"表现、反映大众生活、思想、情感的一种手段"，担负着"唤醒、教育、组织大众的使命"；为达此任务，新音乐工作者必须深入大众、深入生活，"从广大的群众生活中获得无限新的题材"，运用新的世界观和"新写实主义"（即苏联的"社会主义现实主义"）的创作方式，才

能创作出"民族形式，救亡内容"的新歌曲，才能建立"中国新音乐的强固的基础"[65]。

吕骥的这些音乐思想，就其哲学基础和理论来源而论，是唯物主义历史观和列宁的文艺思想。吕骥努力用马克思主义的基本原理来观察中国的音乐现实，自觉地把音乐艺术当做现阶段中国民族解放战争的有机构成和实现这一伟大任务的有力手段来加以论述，从而得出了上述结论。但是，在他的理论阐述中也存在着一些重要缺陷：对"新音乐运动"作了狭隘的规定和理解，实际上把自学堂乐歌至萧友梅等大批新音乐运动先驱者的活动和劳绩排除在这个运动之外；在借鉴苏联音乐理论以建构无产阶级音乐理论时，忽视了中苏两国在政治制度上处于两个不同的社会发展阶段，将无产阶级音乐运动的美学原则和理论纲领当做抗日救亡统一战线的音乐纲领来加以对待，并以此作为统领一切的参照系来要求不同政治态度的爱国音乐家及其创作，从而导致理论上超越阶段的急性病和实践中的关门主义；与这个问题相联系，把社会主义现实主义的创作方法和"抗战音乐应以救亡歌曲为中心"的规定作为新音乐运动的基本要求提出，在一定程度上限制了新音乐运动在创作方法和题材风格诸方面的多样化发展。

从文化性质来说，如同五四新文化运动一样，作为这个新文化运动的有机组成和活跃一翼的新音乐运动，从来就是新民主主义的而不是社会主义的音乐运动，虽然在"五四"新文化运动之后，中国共产

图片242：西北战地服务团演出四幕歌剧《不死的老人》（纸质）

党人和无产阶级在这个音乐运动中起着领导作用，但其基本性质仍然是资产阶级的民主革命而不是无产阶级的革命运动。因此，我国新音乐的源头，应当上溯到20世纪初的学堂乐歌而不仅仅是自聂耳和抗日救亡歌曲。

吕骥的这些理论局限，在后来发表的《论国防音乐》等文章中有所补救，但在新音乐运动的文化性质的理解和相关政策的制定与贯彻方面，仍然存在一些偏差。鉴于当时吕骥身处左翼音乐运动实际领导人位置，他的这些理论见解对左翼音乐阵营有着很大的影响，因而就不能不给当时的音乐界的抗日统一战线的巩固和发展带来若干消极后果。例如一些左翼音乐家对青主美学思想和以国立音专为代表的所谓"学院派"的批判，从理论上和方法上都有简单粗暴之弊。这不但伤害了一些爱国音乐家，而且在左翼音乐家内部也引起不满，从而爆发了不同意见的论争。来自左翼内部不同意见的论辩最具代表性的理论文献是贺绿汀的《中国音乐界现状及我们对于音乐艺术应有的认识》（1936年10月）和《从"学院派"古典派形式主义讲到目前救亡歌曲》（1938年6月）两文。

[65]吕骥：《中国新音乐的展望》，吕骥编《新音乐运动论文集》第5页，哈尔滨光华书店1949年出版。

三、关于"新音乐"的论争

自20世纪30年代初期共产党人以崭新姿态登上中国乐坛以来，我国"新音乐"的理论与实践便从曾志忞、萧友梅、赵元任、刘天华等人以启蒙、美育为主要主题的"新音乐"发展为以抗日救亡为主要主题的左翼"新音乐运动"。这两种"新音乐"的名称相同，在艰苦抗战的非常时期同样以国家民族的前途为己任，并均以各自的作品积极参与到伟大的民族解放战争之中；但两者的艺术观念却存在着巨大的差异。而随着以聂耳、冼星海、吕骥、赵沨、李凌为代表的左翼新音乐运动及其作品和理论的出现并顺应时代需要渐渐在中国乐坛占据主流位置，当时一些音乐家便对其中若干片面性认识和简单化做法提出不同意见，从而围绕"新音乐"的历史、音乐艺术的本质和功能，对抗战音乐的认识和评价等问题，不同音乐观念之间展开了激烈的话语争锋。

最早对左翼"新音乐运动"提出挑战

图片243：音乐家张昊

的是汀石（即张昊）。他在1934年发表的《从音乐艺术说到中国的实用主义》[66]一文中提出：

> 要谋中国民族的音乐及其他艺术生活之发展以诱导民族情绪之焕发而增强其活力以克服环境，首先必须终止我们祖先所遗留的实用主义。

按汀石的解释，他所说的"实用主义"是指中国历史上长期遗留下来的一种"要求达到一种物质的、可触摸的、有限的、可用金钱计算的目的，借以解决眼前的问题"而看不到"不可触摸的"、"无限的"、"精神的"生活，为此必须"首先排除这种褊浅固陋而近视的实用主义，以使人民的精神生活与物质生活恢复平衡不可"。

汀石这番对"实用主义"的解释看上去语焉不详，但在隐隐中也包含着对强调音乐实际功用、忽视审美本质的"工具论"和"武器论"的批评，应是大致不差的判断。

汀石的观点遭到吕骥（署名穆华）文章的严厉反驳。当然，吕骥并不在"实用主义"层面上与对方纠缠，而是着眼于中国人民对于物质生活的"改变或变革"，指出汀石的主张实是"深深地中了唯心论者之精神生活底（的）毒害"，因此，"为了要解救被桎梏在重重枷锁之下的青年，为了要建设适应进步的大众要求的中国新音乐，应当反对汀石君所加于音乐的毒害"[67]。此后汀石与吕骥又各自进行了

批评与反批评，吕骥则进一步论述了"精神生活之改进是必须有更好的物质生活作基础"，在半殖民性的中国，对于广大民众而言首先需要的是"从事于现有的社会制度之变革"[68]。

从当时的历史条件看，抗日救亡已经成为时代主题，为调动一切可资利用的物质与精神资源服务于抗战，"新音乐运动"突出音乐艺术的现实功用应是中国音乐家的必然而又自觉的选择。就这一点而论，吕骥的观点是合理的，代表着中国人民解放事业对于音乐艺术的阶段性的特殊要求。但从学理上看，汀石关于精神生活与物质生活的平衡及其对于片面强调音乐艺术的实用功能而忽视其审美价值层面的"实用主义"的批评，更符合音乐艺术的一般规律。只不过，在抗日救亡的时代强音中，发生在汀石和吕骥之间的这场话语争锋，最终宣布了左翼音乐理论的凯旋；而汀石的音乐主张却成了音乐启蒙与美育思潮的微弱回声，无奈地淹没在历史的喧嚣中。

同样是左翼音乐家的贺绿汀，在1936年发表的一篇文章中，对于"新音乐运动"也发表了他的见解。文章首先肯定了当时"有些爱国的热血青年"所创作的爱国运动和社会运动歌曲在"鼓起民众爱国热潮"所做出的功绩，随即指出：

> 但是，这时候有许多人认为：这就是中国新兴音乐的突起，中国音乐可以从此走入一个革命的阶段，着

[66]汀石：《从音乐艺术说到中国的实用主义》，写于1934年；参见张静蔚编《搜索历史——中国近现代音乐文论选编》第198—200页，上海音乐出版社2004年上海出版。

[67]吕骥：《反对毒害音乐》，写于1934年；参见张静蔚编《搜索历史——中国近现代音乐文论选编》第200—201页，上海音乐出版社2004年上海出版。

[68]吕骥：《答毒害音乐的唯心论者——汀石君》，写于1934年；参见张静蔚编《搜索历史——中国近现代音乐文论选编》第207页，上海音乐出版社2004年上海出版。

（这）就未免过于夸张了。我们要晓得，一个新兴音乐运动的开始，决（绝）不是偶然的，而且领导新兴运动的人，必须对于已有的音乐具有极其深刻的研究和修养，才能以新的立场加以客观的批判和扬弃，从而建立起自己新的音乐文化……像我们这些新兴的歌曲，事实上都是短短的民谣，曲体的结构也是散乱的；有一部分的曲子与其说是音乐，不如说是一些配上了阿拉伯数字的革命诗歌或口号。[69]

贺绿汀对当时"新兴音乐"及其作品的批评，既尖锐又中肯。尤其考虑到他的左翼音乐家和专业作曲家的双重身份，这些批评就更带客观性。

1939年，《新音乐》月刊在重庆创刊。作曲家陆华柏对"新音乐"这个概念的提法表示异议，因而就写了《所谓"新音乐"》[70]一文并发表在桂林《扫荡报》上。在这篇文章中，陆华柏从作曲手法和音乐语言的新与旧的角度，发表了他对新音乐的理解。文章开篇即令一些左翼音乐家难以接受：

目前颇有人以"新音乐"三字为标榜，我迂腐的见解觉得是不必的，吾人今日以为"新"者，他日未必不"旧"，吾人今日以为叫"旧"者实乃过去之"新"。更有时吾人以为新者，其实是昔人研究所抛弃的渣滓！

他认为："我们现在已不是闭关自守的时代，不得不放开眼光看，世界乐潮的趋势，他们已经演进到一个什么程度，我们以为新的，别人也以为新么？……吾人躲在家里硬说大刀是新武器的时代早已过去了。"他还对当时左翼音乐家普遍认为新音乐的主要特征是"思想新"的观点和普遍忽视作曲技术的倾向，针锋相对地提出自己的看法：

或云我们中国所谓新音乐是指"思想"的新，歌词里充满了革命的字眼，这是"文人"对于音乐的看法，我不愿有所论列……思想是艺术创作的基础，我理会；然而说什么思想正确了，自然就会作曲，我却糊涂。

文章进而提醒道：

我以为今日一般研究音乐的朋友们，还是老实一点的好，不要故意标新立异，我们的工作有价值，后人自会加上一个"好"字，我们在骗人，"新"亦枉然。

图片244 晚年陆华柏

应该说，陆华柏看到了当时"新音乐运动"理论与实践中存在的某些弱点和偏颇，他提出的批评也不无道理，但从此文的标题和某些段落的行文口气看，其中某种对立情绪、偏激言辞和讥讽态度还是鲜明可感的。

文章甫一发表，立即遭到左翼音乐家赵沨、李凌等人的严词驳斥。

赵沨的批评文章为《释新音乐——答陆华柏君》[71]。文章首先指认陆华柏是一位"全盘西化论者"，而新音乐既"不同于'全盘西化论者'如陆君所谓之'音乐'"，也"不同于'国粹主义'的国乐"，以"现实主义"为创作手法，"内容是民族的，形式是民族的"，"新音乐和'艺术至上论者'相反"，它"是大众的，是与革命实践密切联系着的"。

李凌在其《我们应该怎样来理解新音乐与新音乐运动——并答陆华柏先生》[72]的批评文章中，进一步强调了新音乐的实质问题——"新音乐首先必然'思想新'"，即音乐"不再作没落社会的粉饰升平，不再做驯服奴隶的东西，更不是作为旧思想的麻醉品，这是近几十年中国新音乐的主要特点"。值得注意的是，此文在把批评的锋芒直指陆华柏的同时，也对黎锦晖、青主、陈洪、萧友梅诸人"另类"音乐理论与创作观念逐一横扫，其情绪之对立和言辞之偏激丝毫不亚于陆华柏。

针对抗战期间"所唱的完全都是抗战歌曲"的现象，李抱忱[73]也撰文表明自己

[69]贺绿汀：《中国音乐界的现状及我们对于音乐艺术所应有的认识》，原载上海明星影片公司编印之《明星》半月刊第5、6期合刊（1936年10月出版），参见《贺绿汀全集》第4卷第41页，上海音乐出版社1999年上海出版。

[70]陆华柏：《所谓"新音乐"》，写于1940年；参见张静蔚编《搜索历史——中国近现代音乐文论选编》第237页，上海音乐出版社2004年上海出版。

[71]赵沨：《释新音乐——答陆华柏君》，《新音乐》第2卷第3期（1940年出版）。

[72]李凌：《我们应该怎样来理解新音乐与新音乐运动——并答陆华柏先生》，写于1941年，后收入吕骥编的《新音乐运动论文集》，光华出版社1949年哈尔滨出版。

[73]李抱忱（1907—1979），合唱指挥家、作曲家、音乐理论家、音乐教育家。"九一八"后曾积极投身救亡歌咏运动。1935年、1944年两度赴美深造并获音乐教育硕士、博士学位。1940年任重庆国立音乐院教授，1948年后定居美国，先后在耶鲁大学、爱荷华大学教授中文。1974年退休后定居台湾。

的主张。他把抗战歌曲比喻为"激励国民的兴奋剂，是一种良好的药品"，但"在吃药之外，还需要其他正常的食粮。兴奋剂用之过多，就会慢慢地失去它兴奋的作用；抗战歌曲若唱之过多，也会渐渐地流为信口开河的消遣小调，反而亵渎了神圣的抗战"。故此提出：

> 除了使听众欣赏抗战音乐，还要给他们其他方面的艺术歌曲，使他们融化在音乐千变万化的美里，才是真正的提倡音乐，才能充实并延长音乐会的生命……音乐之所以能作为抗战宣传的好工具的缘故是因为音乐本身是美的，是吸引人的。若是音乐失掉了它的美，它的吸引力，它就不会再成为宣传的好工具；若甚而至于反教人讨厌了音乐，那么它将变为反宣传的工具了。[74]

这话说得相当中肯而且切中时弊。其时为1944年，抗战已近尾声；"新音乐运动"十余年的实践证明，此文列举的抗战歌曲创作中的种种弊端，非但没有根本改进迹象，反而有了更大发展。这就说明："新音乐运动"领导人固执于一己之见，排斥不同观念和主张，最终受到损害的，依然是"新音乐运动"本身。

四、关于"战时音乐"的论争

左翼音乐理论中客观存在着的某些片面性及其抗日救亡歌咏运动中较为普遍的标语口号式倾向、忽视技术技巧的倾向，引起了一部分音乐家的注意与批评。

1937年，陈洪发表《战时音乐》[75]一文，就战时音乐和非战时音乐之异同提出看法：

> 音乐是生活，非战时需要生活，战时也一样地要生活，换言之，便是一样地需要音乐……在战时，社会意识单纯化了，集中化了，各人心内最大的愿望是把敌人打败，如何把敌人打败成了全国一致的问题，战时音乐也自然需要反映这种特殊的社会情况。强调抗战情绪的将成为主要的音乐，与抗战没有直接关系的纯粹主观的音乐变成次要，至于那下流淫荡的爵士音乐之类，在平时已被挤出于音乐的境界外的，在战时更不必说了。

然而陈洪笔锋一转，指出"音乐到底还是音乐"，"它是在许多姊妹艺术当中最主观、最自由、最抽象、最不属于空间的"，"所以我们对于战时音乐的要求，决不能和对于战时的文学或戏剧一样地具体和机械。功利主义的眼光是永远不能用来看音乐的……决不能如一般的观察者那样，把'救亡歌曲'一类的东西看作唯一的战时音乐"！随即他说：

> 战时音乐是应该存在的，"救亡歌曲"当然是很有力量的一种；但是音乐的力量决不止此，战时音乐的效果也不一定倚靠着口号式的歌词。我们尚须于"救亡歌曲"之外更进一步的追求。

陈洪的观点反映了一些爱国音乐家对单纯救亡歌曲不能满足其对音乐的多方面精神需求的现实。但显然与"新音乐运动"的主张相左，因此文章发表后立即遭到"新音乐运动"代表人物的强烈批评。

李凌认为，陈洪的观点是一种"音乐至上主义的见解"[76]。署名"天风"的一篇文章[77]则明确指出："在抗日救亡的现在，音乐必须以抗日救亡为中心，必须是帮助抗战，增加抗战力量的。所以'救亡歌曲'就是唯一的民族解放战争时代……的音乐"，"'纯粹主观'的抒情吟唱的东西，我们不需要，现实也不允许它存在"。作者随后理直气壮地宣布：

> "救亡歌曲"之外，不是别的，也还是抗日救亡的音乐，不管用什么形式，不管怎样处理题材，总之，都应该是抗日救亡的。一切"与抗战无关"的音乐——不管它是有意或无意地为接受敌人的欢迎的，或涣散自己的团结的，我们都要坚决反对。

这段话写于1940年，也就是写在毛泽东1935年12月发表《论反对日本帝国主义的策略》一文5年之后。毛泽东当年严词批评的"为渊驱鱼，为丛驱雀"的关门主义，把"千千万万"和"浩浩荡荡"赶到敌人那一边去的关门主义，在战时音乐创作中追求救亡歌曲之"纯粹"状态的关门主义，被毛泽东斥之为日本帝国主义和汉奸卖国贼之"顺从的奴仆"，因此要"向之掌嘴"的关门主义，在这段话里得到了较为典型的体现。

断言除了救亡歌曲，其他音乐一律不

[74]李抱忱：《建国的乐教》，《乐风》第17号第23—24页（1944）。

[75]陈洪：《随笔·战时音乐》，《音乐月刊》第1卷第1号（1937）第2—3页。

[76]李凌：《略论新音乐》，写于1940年；参见吕骥编《新音乐运动论文集》第46页，光华书店1949年哈尔滨出版。

[77]天风：《"救亡音乐"之外》，写于1940年；参见吕骥编《新音乐运动论文集》第55—57页，光华书店1949年哈尔滨出版。

需要也不允许存在，这种把救亡歌曲唯一化的绝对态度，除了反映出狭隘"工具论"和"武器论"的深刻影响之外，不免流露出些许唯我独尊的"霸权话语"味道来。至于把"一切与抗战无关"的音乐不分青红皂白一概斥之为"接受敌人的欢迎的，或涣散自己的团结的"音乐，读之令人不寒而栗；这种把不同艺术见解敌我化的上纲上线之法，也帮助我们终于找到新中国成立后历次音乐批判运动中常见手法的源头。

20世纪30—40年代的音乐理论建设和论争的一大成果，是左翼音乐家们完成了对新音乐运动的方向、任务、性质、方法等一系列美学原则的理论建构，并经过战时音乐实践和长期论战确立了它在新音乐运动中的领导地位。这一理论建构的总体原则和指导思想是马克思列宁主义的反映论及其经典作家关于文艺功能、风格、创作方法等一系列论述，但也不可避免地受到了党内的"左"倾路线和苏联文艺理论——前期是无产阶级文化派（即拉普派）、后期是日丹诺夫——的消极影响，

图片245：作曲家陈洪

因而带有某些片面化、绝对化、粗鄙化等弱点；这些弱点，对于马克思主义文艺理论中国化并将之运用于音乐理论建设的早期探索来说，是完全正常的和可以理解的；但它们在新中国成立后非但未能得到有效克服，反而在某些方面有所发展和强

图片246：1947年，陈洪在南京指挥国立音乐院本科生和幼年班学生排练（纸质）

化，个中复杂原因就颇值得人们深思了。

而在20世纪30—40年代，中国乐坛围绕音乐本质问题、战时音乐问题和新音乐问题所爆发的三场论战，是我国新音乐史和思潮史上的重要事件。从战时音乐的思潮争锋可以看到，其实在当时中国乐坛上存在着两种"新音乐"，即由共产党人领导的"新音乐运动"以及自萧友梅、黄自以来的专业新音乐，也即后来被人称为"学院派"的新音乐。这两种新音乐，在抗战、民主的旗帜下结成同盟，但在音乐观念和创作风格上两者又存在较大不同，我们说"战时音乐的话语争锋"，其实质就是这两种"新音乐"在音乐观念和创作风格上不同立场和意见的争论。平心而论，当时双方持论都各有道理也各有片面性，也都不够心平气和，都带有某种偏激情绪。但吕骥、赵沨、李凌等作为音乐界抗日统一战线的领导者及具有严密组织和铁的纪律的共产党人，理应具有更宽广的胸怀，从抗战的大局出发，肩负起团结全国爱国民主音乐家共赴国难的重任。可惜，他们在统一战线工作中往往意气用事，对不同意见流露出某种专横和霸气，

甚至从理论上和感情上把民主爱国音乐家视为异己，从而为日后音乐界宗派主义和山头主义形成与发展埋下"种子"并带来深远影响；这种影响之至深至巨，从新中国成立初期直到改革开放新时期延续不断的思潮纷争与批判中方可见出。

第七节

解放战争时期的音乐创作

抗战胜利之后，中国面临着两种命运的决战。中国共产党为避免内战、争取和平建国的光明前途而做出了艰苦卓绝的努力，但国民党政府为巩固其一党专政的独裁统治，在美帝国主义的策动和援助下，冒天下之大不韪，悍然发动了全面内战，以全副美式装备向各个解放区展开全线进攻，将和平曙光初露的华夏大地重新陷入内战的一片火海中。中国共产党领导解放区军民和全国人民，一方面从政治上揭露国民党政府反民主、反和平的阴谋，另一

方面则在军事上奋起反击，给敌人的进攻以迎头痛击。伟大的解放战争就此全面打响。

在音乐领域，配合伟大的人民解放战争的进程，跟随中国人民解放军向全国胜利挺进的步伐和蒋家王朝走向覆灭，无论是战斗在各个解放区的革命音乐工作者还是生活在国统区的作曲家，均从各自所处的社会环境出发创作了大量音乐作品，成为解放战争时期中国人民精神生活的历史记录。

一、抗争呐喊与自由渴望：国统区的音乐创作

经受长期战乱之苦随即又被国民党反动政府拖入内战火海的国统区人民、各民主党派和进步人士，对蒋家王朝政治上强化法西斯独裁统治、经济上横征暴敛、军事上穷兵黩武的反动政策痛恨至极，在民不聊生、民怨沸腾的时代氛围中，一股反独裁盼民主、反内战盼和平的强大民主潮流在国统区各地风起云涌。

生活在国统区的作曲家，纷纷创作各种体裁的音乐作品来表达自己的抗争呐喊和对自由的强烈渴望。这些作品，从各个侧面真实而生动地记录了国统区人民的心灵呼声。

1. 国统区的歌曲创作

在国统区蓬勃发展的"反饥饿，反内战，反迫害"的人民运动中，出现了大批以反内战、反独裁、盼解放和呼唤人民民主为主题的歌曲作品。

其中，正面表现国统区人民悲惨境遇和痛苦生活的歌曲，有《王小二过年》、《他们不要瞎子去当兵》、《农民苦》、《两口子对唱》等；揭露和讽刺国民党黑暗统治及其腐朽没落本质的作品，有《活不起》、《薪水是个大活宝》、《牛头对马嘴》、《猴戏》、《猢狲》以及在抗战后期产生的《古怪歌》、《你这个坏东西》等；呼唤民主自由、渴求解放、向往新中国的作品，有《山那边哟好地方》、《唱出一个春天来》、《自由幸福的新天地》、《大家唱》及《我们的队伍来了》、《太阳一出满天红》等。

2. 国统区的合唱创作

在解放战争时期，国统区的作曲家们也以合唱体裁来表达他们对祖国命运的思考和对于春天、黎明、民主、自由的美好向往。其中较有影响的合唱作品有：陈田鹤的清唱剧《河梁话剧》、舒模的《岁寒曲》、石林的《黎明大合唱》、李凌的组歌《南洋伯返唐山》，以及马思聪的《抛锚》、《民主》、《祖国》、《春天》四部大合唱，其中尤以马思聪的《祖国大合唱》和《春天大合唱》两部在思想性和艺术性的有机结合方面成就最高、影响最大。

《祖国大合唱》（金帆作词）是一部由4个乐章构成的大型声乐套曲，作于1947年。

第一乐章《美丽的祖国》的主题音调素材来自略带凄凉的陕北眉户民歌《一字调》，但经作曲家创编改造后顿生挺拔俊逸的刚健气质，抒发作曲家对于祖国的由衷赞颂之情，而这一主题音调也成为贯穿大合唱全曲的主要材料；第二乐章《忍辱》以宣叙性的旋法诉说中国人民在苦难中的煎熬、哀号和反抗压迫的不屈呐喊；第三乐章《奋斗》则转入战斗进行曲，以坚定的节奏、昂扬的音调、丰满的合唱织体和排山倒海的气势，表现中国人民奋起战斗、砸烂枷锁争做国家主人的坚强决心；到了第四乐章《乐园》，在慢板男高音独唱动情地倾诉对祖国美好未来的憧憬和赞美之后，合唱队随即转入6 / 8拍，以舞蹈般的节律及丰满的四部和声织体纵情歌唱着祖国光辉灿烂的明天，在作品结束部，合唱队先以复调织体后以和声织体唱出那个由第一乐章主题音调演化而来的壮丽旋律，并将全曲对祖国这个"可爱家园"的赞美与向往情绪推向最高点。

（谱例86）

《春天大合唱》(金帆作词)创作于1948年。或许词曲作者受到"冬天来了，春天还会远吗"这一富于哲理性箴言的启迪，这部歌唱春天并以"春天"命名的五个乐章大合唱却是从《冬天是个残酷的暴君》开始其匠心独运的奇妙构思的，第二乐章《好消息》、第三乐章《春雷》、第四乐章《迎春曲》、第五乐章《快乐的春天》分别寄寓了词曲作家对于绿柳枝头报道春消息到来的惊喜，对于春天电闪雷鸣及其埋葬严冬之摧枯拉朽伟力的赞颂，对于春风染绿草地、吹开笑脸、吹进心扉的激动以及男女老少敲锣打鼓为春天快乐欢呼、纵情歌舞的节日狂欢。作曲家将《祖国大合唱》中那个主题音调也用于《春天大合唱》之中并加以变形处理，这就充分说明，马思聪的这两部大合唱，不仅在作品的主题内容上而且在音乐语言和创作手法上存在着明显而深刻的内在联系，因此人们常常将两者称之为"姊妹篇"是有充分根据的。更重要的是，在蒋家王朝即将

（谱例86）

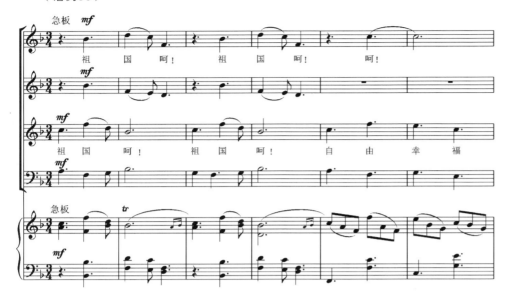

果实和血肉之躯筑成支援前线的钢铁运输线，为夺取各个战场的胜利提供源源不断的后勤保障。

因此，与激情表达处在水深火热中的国统区人民的抗争呐喊与自由渴望的精神气质全然不同，战斗在各个解放区的作曲家和他们的音乐作品则呈现出另一番生龙活虎、昂扬奋发的光明景象，充满战斗的豪情、胜利的喜悦和光明的讴歌，仿佛是在解放战争的进军号角中扭起欢乐秧歌，敲起胜利锣鼓，在埋葬蒋家王朝的挽歌中唱响新中国的诞生曲。

崩溃、白色恐怖甚嚣尘上的国统区，马思聪这两部具有强烈"亲共"政治倾向的作品之能够问世，也确实反映出作曲家不顾个人安危的胆识和竭诚迎接祖国解放、春天到来的一片赤诚之心。

3. 国统区的器乐曲创作

解放战争时期国统区的器乐创作，除了马思聪的《第一交响乐》、郑志声为歌剧《郑成功》而写的管弦乐片段《早晨》和《朝拜》等之外，也出现了一些重要成果，而以丁善德的《新中国交响组曲》最具代表性。

《新中国交响组曲》全曲由"人民的痛苦"、"解放革命"、"秧歌舞"三个乐章组成，表达了作者对即将诞生的新中国的热烈向往之情。

二、进军号角与胜利锣鼓：解放区的音乐创作

通过抗日战争，中国共产党已在全国

建立19个解放区，拥有1亿多人口。经过近3年的解放战争，至1949年5月，中国人民解放军以摧枯拉朽之势向全国进军，共消灭国民党军队550万人，解放了包括大城市上海、南京、北平、天津、武汉在内的达290万平方公里的富庶地区，占全国总面积的30%。

伴随着伟大解放战争的胜利步伐，各地新老解放区的亿万农民在土地改革中获得了翻身和得到了土地，他们以胜利

1. 解放区的歌曲创作

部队歌曲、战斗进行曲历来是我军音乐创作的优秀传统，在解放战争中，这一传统得到了继承和发展，产生了《说打就打》、《敲碎你的脑袋》、《山是我们开》、《战斗进行曲》、《我为人民扛起枪》、《野战兵团》、《运动战，歼灭战》、《打得好》、《人民的铁骑兵》、《坦克进行曲》等大量优秀作品，表现了英雄无敌的人民解放军部队战无不胜、摧

图片247：羊马河战役中一支人民解放军文艺宣传队

图片249：作曲家陈紫

图片248：1941年至1944年延安"新秧歌"运动，左一为李焕之

枯拉朽的气概。

朱践耳作曲的歌曲《打得好》创作于1947年，其背景是当年2月我华东野战军在著名的莱芜战役中获得3天内歼灭国民党军1个"绥靖"区指挥部、2个军部、7个师共5万余人的重大胜利。作曲家采用河北民歌《对花》的音调材料，但原作轻松愉快的格调被充满战斗豪情和胜利喜悦的旋律抒咏所取代。这首歌问世之后，首先在华东解放区广泛传唱，后来迅速流布到各个解放区，成为我军战史上莱芜战役这一辉煌战例难得的音响记忆。

在战斗进行曲蓬勃发展的同时，群众性齐唱歌曲也涌现出一批优秀作品。《民主建国进行曲》和《我们是民主青年》堪称其中之杰出代表。

李焕之的《民主建国进行曲》（贺敬之作词）作于1946年。

（谱例87）

歌曲以一个极具动力性的乐句开头，造成不同凡响、一往无前的气势，词曲之间充满战斗与胜利的豪情。

在表现解放区翻身农民新生活的作品方面，出现了《大生产》、《纺棉花》、《三套黄牛一套马》等专业作曲家的作品和根据各地民歌改编而成的作品，其中最

为成功并得到广泛流传的是根据山东民歌改编的《解放区的天》。

随着一批大城市的相继解放，反映工人阶级生活和情感的歌曲创作也呈现出一派活跃的态势，如《铁路工人歌》、《工人进行曲》、《矿工歌》、《人民先锋》、《火车头》、《咱们工人有力量》等，其中以《咱们工人有力量》最为成功。

图片250：解放军冲锋剧社乐队　沙飞摄

《咱们工人有力量》由马可作词、作曲，作于1948年。作品以劳动号子"一领众和"的形式并辅以自然语音的呼喊，歌颂工人阶级劳动的热情和自豪。

（谱例88）

2. 解放区的大型声乐曲创作

在大型声乐作品方面，也出现了可喜的繁荣局面。大批联唱、组歌和大合唱作品相继问世，其中有沈亚威等集体创作的《淮海战役组歌》、马可的《胜利联唱》、程云的《受苦人翻身联唱》、安波

（谱例87）

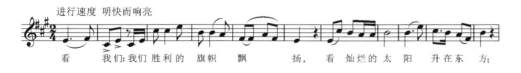

进行速度　明快而响亮

看　我们：我们胜利的　旗帜　飘　扬，看灿烂的太阳　升在东　方；

（谱例88）

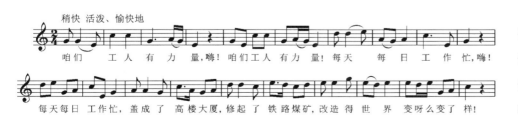

稍快　活泼、愉快地

咱们　工人有力量，嗨！咱们工人有力量！每天　每日工作忙，嗨！

每天每日工作忙，盖成了　高楼大厦，修起了　铁路煤矿，改造得世　界　变呀么变了样！

179

的《人民一定能战胜联唱》、陈紫和念云的《人民女英雄刘胡兰》、刘炽的《工人大合唱》、时乐濛的《千里跃进大别山》大合唱、华恩的《战斗联唱》、陈大荧等集体创作的《进军大西南》大合唱、李伟的《秋风扫落叶》组歌、李焕之的大合唱《胜利进行曲》（艾青、贺敬之作词）、朱践耳的两首合唱《英勇的红军，向你们致敬》（1945年）和《迎一九四六》（1945年）等。

这些作品从各个不同侧面表现了工农兵群众在解放战争中的英雄人物、重大事件和精神风貌，热情讴歌人民解放军在各个战场上的辉煌胜利和英雄业绩；而《淮海战役组歌》则以组歌形式从多个侧面记录了解放战争三大战役之一"淮海战役"的胜利进程，是当时唯一的一部全面反映三大战役的大型声乐作品，在我国军旅音乐史上占有重要地位。

3. 解放区的器乐曲创作

与声乐作品相比，解放区的器乐曲创作因其体裁的特殊性，虽在作品数量和社会影响方面不及前者，但也出现了朱践耳的《南泥湾变奏曲》（1947年）和马可的《陕北组曲》（1949年）这样的纯器乐作品，且也因其民族风格浓郁、配器手法简洁、整体艺术质量较高而受到广泛欢迎。

解放战争时期的音乐创作，无论是战斗在解放区还是生活在国统区的作曲家，都用高昂的创作激情和各种体裁的音乐作品，从不同侧面表达了国统区人民对光明前景和翻身解放的急切期盼，更为人民军队的英勇进军吹响了号角，为战争的胜利敲响了锣鼓，为新中国的诞生奏响了序曲。

总括1931—1949年间的我国专业音乐创作，呈现出以下几个显著特点：

（1）20世纪的中国专业音乐艺术，经过世纪初"学堂乐歌"的早期实践和20年代萧友梅、王光祈、刘天华、黎锦晖、青主等人在音乐理论、音乐创作、音乐教育诸领域的上下求索和艰苦奠基，终于认定"改造旧乐，学习西乐，创造中国式国民乐派"的发展道路，完成了对于"新音乐运动"的最初构建；这一筚路蓝缕、开天辟地之功，非但使中国音乐由传统向现代战略转型的伟大使命得以胜利实现，更为1931—1949年间战时音乐的强势崛起和共产党人领导的"新音乐运动"的狂飙突进提供了坚实的出发基地以及必要的理论、观念、技法和人才的准备。

（2）在马克思主义世界观和文艺观的指导之下，中国共产党人领导的左翼"新音乐运动"以及聂耳、冼星海为代表的左翼音乐家和抗日根据地、解放区的音乐家，继承并发展了萧友梅等人的"新音乐运动"，在伟大的抗日战争和救亡歌咏运动中搭建起左翼音乐理论的基本架构，并因其大量优秀音乐作品与抗日救亡时代大潮和广大人民群众的血肉联系而逐渐成长为1931—1949年间战时音乐的主潮。

（3）以黄自、江文也、马思聪等人为代表的大后方和沦陷区的作曲家，一方面以极大的爱国热情投身于抗日救亡的大潮之中，并为之创作出大量优秀作品，另一方面仍在战时环境中继续坚持创建"中国式国民乐派"的理想，孜孜不倦地探索西方音乐技法与中国民族音乐语汇有机结合以表现中国作风和中国气派的各种可能性。就其音乐创作及作品的整体质量而言，不愧为1931—1949年间战时音乐在专业性和艺术性方面最高水平的标志。

（4）自1931年"九一八事变"以来，虽然国共两党围绕南方土地革命和红色政权问题而展开的"围剿"与"反围剿"的激战正酣，但在日寇占领东三省并对关内我国大片国土虎视眈眈，中华民族面临生死存亡的紧急关头，我国作曲家不分信仰、不分党派，亦无论各自的专业背景和艺术观念如何，无不以"抗日救亡"为共同目标，团结在抗日民族统一战线的大旗之下，以音乐艺术为战斗武器，用史无前例的爱国热情和创造激情，克服战时恶劣环境下各种难以想象的困难，创作出各种体裁和形式的优秀音乐作品，鼓舞和激励中国军民同仇敌忾、奋勇杀敌，筑成坚不可摧的"精神国防"[78]，为夺取抗战的最后胜利作出了不可磨灭的贡献。20世纪中国音乐史上那些最为脍炙人口，至今依然熠熠生辉，堪称不朽经典的音乐名作，绝大部分均诞生于这一时期绝非偶然。此后，三年解放战争中的音乐创作，亦可看做是"抗战音乐"的卓越余绪并续写了它的光荣传统，理所当然地成为"战时音乐"的豪迈尾声。这足以说明，处于战时环境下的我国作曲家，将自己的专业才华、爱国主义情思与国家存亡、民族兴废紧紧联系在一起，让音符与民族心跳共同搏动，使乐音与时代潮流汇成交响，从而用自己的泣血之作谱写出中华民族不可战胜的辉煌乐章。像20世纪30—40年代中国之专业音乐创作与亿万普通民众和伟大民族解放战争发生如此息息相关、血肉相连的奇迹，在中国音乐史上实属空前，在

[78]参见萧友梅：《国立音乐专科学校为适应非常时期之需要拟办集团唱歌指挥养成班及军乐队长养成班理由及办法》，《中国音乐学》2006年第2期。

人类音乐史上亦极为罕见。

（5）在当时战争环境下，起先是左翼音乐家，后来是根据地和解放区的音乐家与生活在大后方、沦陷区和国统区的音乐家，由于在政治信仰、音乐观念与专业背景等方面存在诸多差异，这些差异在抗日、爱国、民主、解放的共同目标下自然退居次位，但彼此间的龃龉与论战亦时有发生，从而酿成了聚讼纷纭的所谓"救亡派"与"学院派"之争。中华人民共和国成立之后，随着和平环境的到来和历史条件的变化，两者之间在艺术观念及和平时期发展音乐艺术方针政策等方面的分歧日益公开化，并由所谓"救亡派"与"学院派"之争遂演化为所谓"吕（吕骥）贺（贺绿汀）之争"。

第 三 章

创造与思索：共和国初期的音乐繁荣

（1949－1956）

1949年7月2日，当中国人民解放军解放全中国的进军步伐向全国各地胜利迈进的时候，解放区和国统区文艺界的一批著名代表人物已从全国四面八方云集北平，参加中华全国文学艺术工作者代表大会，共商新中国的文化建设大计。作为会议的重要成果之一，中华全国文学艺术工作者联合会（以下简称"中国文联"）于7月19日宣告成立，以作为全国文艺界的统一的领导机构。会议闭幕后，7月23日，在中国文联全国委员会举行第一次会议的同时，中华全国音乐工作者协会（后改称中国音乐家协会，简称"中国音协"）也宣告成立，吕骥当选为中国音协主席，马思聪、贺绿汀当选为副主席，并产生了42名委员（其中含新解放区或待解放区的8个名额）和13名常务委员。

这个会议的召开和中国音协的成立，标志着由于历史原因被迫长期分隔的解放区和国统区这两支音乐大军终于在毛泽东文艺路线这个伟大旗帜下胜利会师，实现了音乐界空前的大团结，从而为新中国音乐文化建设事业在新的历史条件下实现新的飞跃开辟了广阔的道路。

1949年9月25日晚，中国人民政治协商会议筹备会议期间，在北京中南海丰泽园，毛泽东、周恩来等中共最高领导人与

参加新政协会议的有关代表一起，共商新中国的国歌问题。在周恩来首议和毛泽东同意之下，经过充分讨论，决定将田汉作词、聂耳作曲的歌曲《义勇军进行曲》作为中华人民共和国国歌的提案交全体会议议决。9月27日，中国人民政治协商会议第一次会议庄严决议：在中华人民共和国国歌正式制定前，以《义勇军进行曲》为国歌。

1949年10月1日下午3时正，北京天安门广场，一个具有伟大历史意义的庄严时刻终于来临——在雄壮的《义勇军进行曲》军乐声中，中华人民共和国宣告成立，鲜艳的五星红旗从此在古老的华夏大地和年轻的共和国国土上空迎风招展。勤劳勇敢的中华民族，推翻压在中国人民头上的三座大山，从此结束百年来受侵略、受压迫的屈辱历史，迎来了当家做主的和平民主新阶段。

新中国的音乐建设事业，是在相当艰难的现实条件下起步的。由于长期的封建

统治、近百年来帝国主义的侵略以及国民党政府的腐败统治，连年战乱，经济文化落后，工业基础薄弱，文化设施凋敝，人民生活困苦不堪，华夏大地满目疮痍，文化艺术事业百废待兴。具有悠久传统和辉煌成果的民族民间音乐，在旧有的政治经济体制下普遍得不到应有的尊重，民间艺人毫无社会地位和经济地位，经常食不果腹、流离失所。无论是解放区还是国统区的大批专业音乐工作者，在抗战胜利后的短短几年间创作了大量的优秀作品，但终因战时条件的动荡而使音乐创作的深度和广度受到一定限制，更何况，在新中国成立这一重大社会变革的面前，无论国统区音乐家还是解放区音乐家，都有一个在新的社会条件和新的和平环境下如何学习新事物以适应时代的变化和如何提高自己以便使音乐艺术更好地为新中国服务、为人民服务的问题。

由于新中国成立初期的特殊环境，当时实际承担着新中国音乐文化建设事业领导责任的中国音协所面临的基本任务是，一方面，继承和发扬"五四"以来的革命音乐传统，坚持毛泽东《在延安文艺座谈会上的讲话》中规定的为工农兵服务的方向和以普及为主的方针，在创作上首先发展与广大人民群众音乐生活关系密切的群众歌曲、新歌剧等音乐体裁；另一方面，

应当尽快适应时代条件的变化，在指导思想和音乐观念两方面迅速完成从战时体制到和平体制、从农村工作到城市工作的战略性转轨，研究新情况，解决新问题，团结全国广大音乐工作者，最大限度地调动他们的积极性和创造性，以尊重音乐艺术规律、繁荣音乐创作为中心，全面推动新中国各项音乐建设事业的协调发展，以满足人民群众日益增长的精神文化需求。

第一节

音乐创作：为新中国放声歌唱

从1949年10月到20世纪50年代初，由于国家独立，政治昌明，经济开始复苏并得到很大发展，新生的中华人民共和国蒸蒸日上，全国人民沉浸在当家做主的欢腾气氛中。受其鼓舞，广大音乐家迸发出"为新中国放声歌唱"的高涨热情，以充沛的创作激情与灵感，在歌曲、歌剧、管弦乐、室内乐、民族器乐等不同音乐门类里都创作出大批优秀作品，像贺绿汀、马思聪等著名作曲家正值壮年，新中国成立后的作品更趋成熟，而一批才华横溢的青年作曲家也开始在中国乐坛崭露头角，从而使新中国成立最初几年的音乐创作呈现出一派生机勃勃、欣欣向荣的景象，形成了百余年来空前未有的音乐创作高潮。

这一时期音乐创作的总特点，可以概括为以下几个方面：

一是反映出当家做主的中国人民欢腾自豪、乐观奋进的时代情绪，作品洋溢着翻身解放的喜悦和主人翁的豪情。

二是体裁上以中小型的声乐作品和器乐曲为主，革命群众歌曲在社会音乐生活中占有主导地位；标题性成为器乐曲创作普遍追求的美学原则。

三是在作曲技法方面，在借鉴欧洲古典派、浪漫派和民族乐派创作手法的基础上，自觉探索与民间旋律、民族调式结合的有机性，纵向结构上以主调音乐为主，讲究旋律的线性之美，和声简洁，产生不少既有浓郁民族风格又有鲜明时代特色的优秀作品。

四是在旋律构造上，多以某种具有地域性的民间音乐为素材，或直接引用民间音调作为作品的旋律基础来加以改编和发展，情感抒发亲切动人，手法简洁朴素，较易为一般听众所喜爱。

五是歌颂性、战斗性和风俗性题材居多，所反映的生活画面不够广阔，一些作品对时代情绪的概括和表现缺乏应有的深度；在处理民族调式、民间音调与欧洲功能和声的固有矛盾方面，多数作曲家尚未找到合适的途径和方法。

一、声乐创作

在古往今来的音乐艺术和音乐体裁中，声乐艺术和声乐作品一直占有极其重要的地位。

1. 群众歌曲创作

歌曲体裁，尤其是革命群众歌曲，因其结构短小，语义明确，音调豪迈雄壮，节奏铿锵有力，便于大众接受和群体传唱，无论在学堂乐歌时代还是在革命战争年代，都曾经发挥了团结人民、鼓舞人民的巨大作用。有鉴于此，新中国成立以后，中国音协依然将群众歌曲的创作列为音乐创作的首位而加以大力提倡。

正是在这一总体形势之下，50年代初出现了大批歌颂新中国、歌颂共产党、歌颂人民领袖、歌颂新社会新生活、歌颂工农兵和火热的建设生活的优秀群众歌曲。据文化部和中国文联联合举办的"三年来（1949年10月—1952年10月）全国优秀群众歌曲评奖"活动的统计，在新中国成立后的短短三年中，全国词曲作家发表的各类题材和风格的歌曲作品总数在10000首以上。在这次评奖中获得一、二、三等奖的作品就达114首之多，可见当时歌曲创作之盛。

在获得一等奖的9首作品中，进行曲风格的作品便有《歌唱祖国》（王莘词曲）、《全世界人民心一条》（招司词，瞿希贤曲）、《中国人民志愿军战歌》（麻扶摇词，周巍峙曲）、《我是一个兵》（陆原、岳仑词，岳仑曲），共4首。其他风格的作品有《歌唱毛泽东》（托尔逊瓦依提词，阿不力克木曲）、《王大妈要和平》（放平、张鲁词，张鲁曲）、《草原上升起不落的太阳》（美丽其格词曲）、《小鸽子》（冷岩词，刘守义曲）、《歌唱二郎山》（洛水词，时乐濛曲），这些作品中，或抒情，或叙事，或歌颂，在音乐风格上有了多样化的发展。而其中的绝大多数作品，在获奖之前就已在全国城乡广泛传唱，深受广大人民群众喜爱。

《歌唱祖国》是一首进行曲风的颂歌，主副歌结构。歌词采用颂歌写法，平白如话而又不乏诗意，以江阳韵为韵脚，句式规整，音节响亮而和谐。旋律借鉴了

（谱例89）

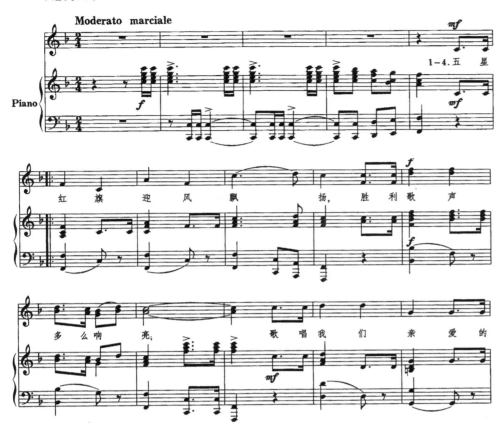

图片255：《歌唱祖国》作曲者王莘

西洋进行曲风格，并配有和声性的二部合唱，和声简洁而有效果。

（谱例89）

副歌以弱起的属—主进行和主三和弦分解的旋律起句，音调充满昂扬和自豪的情感。主歌为强起，音调起先在中低音区盘桓，带有深情叙述的性质，与分节歌形式的副歌形成情绪对比；经过短暂的铺垫之后，音调在"英雄的人民"处转为昂扬激动，与主部再现时的豪迈情绪相衔接。

这首颂歌抒发了中国人民对新生的中华人民共和国无比自豪和无限热爱的情感，概括了中华民族期盼祖国繁荣昌盛的时代情绪，不但是新中国成立初期我国群众歌曲创作的巅峰，而且其强大的艺术生命力超越了时空，至今仍是中国人民抒发爱国主义情愫的代表之作，经常在各种重大礼仪场合集体演唱。

《我是一个兵》是一首单二部曲式的队列歌曲。其五声性的音调具有强烈的民族风格，句式短小，语气坚决而肯定，词曲之间洋溢着人民子弟兵发自内心深处的豪情。《全世界人民心一条》和《中国人民志愿军战歌》也是用五声性旋律写成的，所不同的是前者是颂歌，全曲庄严崇高；后者是战歌，通篇豪迈坚定。它们的创作成功表明，中国作曲家在借鉴欧洲进行曲这种歌曲体裁时，在自觉追求旋律的民族风格与韵味方面，继承和发展了聂耳在《义勇军进行曲》中创造的成功经验，并且达到了较高的艺术水准。

在这一时期的歌曲创作中，贺绿汀的颂歌《人民领袖万万岁》（郭沫若词）和马思聪的儿童歌曲《中国少年儿童队队歌》（郭沫若词），在当时都是影响很大、传唱很广的作品。

青年女作曲家瞿希贤以其成名作《全世界人民心一条》登上乐坛并在1951年第三届世界青年联欢节上获得音乐作品二等奖[1]之后，又先后创作出《我们要和时间赛跑》（袁水拍词）、《在和平的大道上前进》（管桦词）等著名歌曲，成为20世纪50年代初期歌曲创作的杰出代表，显示了出众的声乐创作才华。

图片256：作曲家瞿希贤

[1]据称，这是中国当代群众歌曲第一次在国际上获奖，参见梁茂春：《中国当代音乐》第3页，北京广播学院出版社1993年10月北京出版。

（谱例90）

哈哈哈哈哈！　哈哈哈哈哈！　我们的　生活　多么幸福，

哈哈哈哈哈！　哈哈哈哈哈！　我们的　学习　多么快乐.

2. 抒情歌曲创作

在抒情歌曲创作方面，20世纪50年代初期也取得了丰硕成果，其中较有代表性的作品有：《告诉我，来自祖国的风》（蔡庆生词，晨耕曲）、《我骑着马儿过草原》（马寒冰词，李巨川曲）、《解放军同志请你停一停》（权宽浮词，石夫曲）、《牧马之歌》（石夫词曲）、《叫我怎能不歌唱》（杨星火词，罗念一曲）以及唐诃作曲的《在村外小河旁》、梁浩明作曲的《远航归来》、张文纲作曲的《在祖国和平的大路上》等。这些作品，歌词大多能够以"小我"的独特视角和情感体验透见"大我"的心灵世界，善于营造出特定的抒情氛围；音调清新优美，抒情气质浓厚，声乐上有一定演唱难度，从各个侧面反映出中国人民在中国共产党领导下的新生活和新的精神面貌。

3. 民歌风歌曲的创作

这一时期歌曲创作的重大收获之一，是作曲家认真学习和充分挖掘汉族及各少数民族的民间音乐素材，在优秀传统民歌的音调基础上进行再创造，产生了许多新型的民歌风的新作品或"民歌改编曲"，其中流传甚广的作品有：《新疆好》（马寒冰词，刘炽编曲）、《远方的客人请你留下来》（范禹词，麦丁编曲）、《桂花开放幸福来》（崔永昌词，罗宗贤编

曲）、《敖包相会》（海默词，通福编曲）、《高高的白杨树底下》（树影词，王洛宾编曲）、《藏胞歌唱解放军》（洛水词，孟贵彬编曲）、《阎女之歌》（崔静渊词，郑镇玉编曲）等。这些作品，通过对各地或各少数民族的民歌音调的深入吸收和创造性改编，给传统民歌以新的气质和新的生命，将民间音乐的神韵与当今的时代气息结合起来，较好地抒发了各族人民对幸福生活的赞美与向往之情。

4. 儿童歌曲创作

自聂耳以降，儿童歌曲一直是我国音乐家倾心耕耘的园地，数十年来如一日，坚持不懈，硕果累累。到了50年代初期，许多词曲作家在这块园地上辛勤耕耘，抛洒汗水，精心培植，收获颇丰。如李群的《快乐的节日》（管桦词）、张文纲的《我们快乐地歌唱》（沙鸥词）、朝鲜族作曲家郑律成的《我们多么幸福》（金帆词）、刘守义的《小鸽子》（冷岩词）、瞿希贤的《我们是春天的鲜花》（袁水拍词）、刘炽的《让我们荡起双桨》等，都是这一时期涌现出来的儿童歌曲创作的代表之作。这些作品的共同特色是，在词曲创作中充分考虑到儿童的特点和心态，从不同侧面和不同视角反映新时代新中国儿童的幸福生活和在儿童心目中的多彩世界，旋律简单优美，朗朗上口，音域不

宽，易唱易学，在艺术表现中充满童心，洋溢着童趣，没有成人化的描写或枯燥说教痕迹。例如《我们多么幸福》。

（谱例90）

全曲用三拍子的圆舞曲节奏写成，造成摇曳、欢快及富于舞蹈性的律动；它的副歌部分，作曲家通过高声区的旋律铺陈，附以单纯的二部和音合唱，将歌词中"哈哈哈哈哈"的欢笑声和孩子们的欢乐心情揭示得淋漓尽致。

5. 合唱创作

20世纪50年代初期，由于受到新中国欣欣向荣的新生活的鼓舞和激励，作曲家们深深感到，用小型歌曲作品这种短小的形式已经难以表现他们所处的伟大时代极其丰富深广的社会内容，于是在一般合唱、大合唱及清唱剧的创作上也作了多方面的探索，并有不少作品问世。这一时期的合唱创作呈现出两种不同的面貌：一种是原创性的合唱作品，另一种是根据民歌改编的"民歌合唱"。

在这一时期出现的原创性合唱作品，按其题材内容大致可分为三类，第一类是缅怀革命历史、歌颂中国人民战斗历程的，如《红军根据地大合唱》（金帆词，瞿希贤曲）、《长白山之歌》（金哲词，郑镇玉曲）、《长征大合唱》（陈其通词，时乐濛曲）以及清唱剧《英雄库里申科》[2]（管桦词，李群曲）；第二类是反映抗美援朝战争的作品，如马思聪作曲

[2]清唱剧《英雄库里申科》描写抗日战争时期苏联飞行员支援中国人民的抗战事业英勇牺牲的事迹，歌颂了中苏两国人民用鲜血凝成的战斗友谊和伟大的国际主义精神，故而放在历史题材的合唱作品中叙述。

的《鸭绿江大合唱》、张文纲作曲的《飞虎山大合唱》[3]（管桦词）、时乐濛作曲的叙事大合唱《不朽的战士黄继光》（董小吾词）、张锐作曲的《杨根思大合唱》（陈真等词）、张文纲作曲的《英雄杨根思》、贾云朋等作曲的《邱少云大合唱》（马松等词）等；第三类是表现对伟大祖国的赞颂或火热的建设生活的，如《祖国颂》（王正中、倪瑞霖词，刘施任曲）、《幸福的农庄》（杨乃尊词，郑律成曲）、《淮河大合唱》（金帆词，马思

图片257：作曲家郑律成

聪曲）。

描写江西中央苏区军民长期艰苦斗争历程的《红军根据地大合唱》是这一时期原创性合唱作品的重要收获。它是一部由7个乐章[4]组成的合唱套曲，用一个主导主题作为统一全曲的结构因素加以贯穿；其中有两个乐章在合唱写作上比较成功——第二乐章《送郎当红军》，作曲家以江西苏区流传极广的革命民歌的音调为基本素

[3]《飞虎山大合唱》面世后曾遭受不公正的批评，但其艺术成就最终还是得到了应有的肯定，其乐谱在1956年得以公开出版。参见《当代中国音乐》第138页，当代中国出版社1997年7月北京出版。
[4]7个乐章分别如下：1）革命的风暴；2）送郎当红军；3）儿童团放哨歌；4）长征的队伍走了；5）怀念毛主席（游击队员夜歌）；6）红军回来了；7）亲爱的党，光荣的党。1987年，作曲家在修改该作品时，将第七乐章删去。

材，通过女声独唱、重唱及女声合唱的层层发展、递进和合唱织体的声部处理，对根据地妇女送郎当红军时那种依依惜别、深情嘱咐的情态作了细腻入微的刻画；第三乐章《儿童团放哨歌》则通过童声齐唱与合唱塑造了儿童团员们天真乐观的音乐形象。

由于我国幅员广阔、民族众多、民间音乐传统十分悠久深厚、民歌色彩斑斓而蕴藏极丰，犹如一个取之不尽、用之不竭的艺术宝库，加之人民政府对收集、整理、继承、发展民族民间音乐传统极为重视，创造各种条件，号召专业音乐工作者深入边寨、山村，在虚心学习、采集民间音乐素材的基础上从事改编和再创作，故而这一时期的"民歌合唱"创作呈现出一派欣欣向荣的景观，大批优秀作品纷纷涌现，其中有不少已经成为音乐会上久唱不衰的保留曲目。

在这类民歌合唱曲中，首屈一指的当推李焕之根据陕北民歌《东方红》（李有源词）改编的同名混声合唱。作曲家采用多样化的合唱编配手法，对原民歌的三段歌词作了三个不同层次的音乐处理，以形成动势；至末段时将调性向上方移高四度，在下属调上展开乐思，产生灿烂辉

图片258：作曲家李焕之

煌、雄伟壮丽的合唱效果，强化了作品的颂歌性质。这首民歌合唱改编曲曾在各种重大礼仪场合中演唱，成为《东方红》一歌的合唱经典版本。

成立于1953年的中央歌舞团民间合唱队（亦即"陕北女子民歌合唱队"）对民歌合唱曲的创作与繁荣发挥了不可替代的作用。这支以陕北农村姑娘为主组建并给以一定合唱技能训练的合唱队，上演了由王方亮改编的陕北民歌合唱《三十里铺》、《兰花花》、《信天游》、《红军哥哥回来了》等曲目，曾于1954年在上海、广州等10个大城市巡演了104场，以质朴、优美、动人的歌声将具有无穷魅力的陕北民歌传遍祖国四面八方，在听众中引起巨大反响。王方亮的民歌合唱改编手法极为简洁而明快，十分注意声部的独立性和旋律的原汁原味，讲究和声的民族化和整体听觉效果的和谐，因而充满单纯朴素之美。

瞿希贤作曲的无伴奏合唱《牧歌》（海默作词）作于1954年，作品系根据同名东蒙民歌改编。

作曲家精心研究了原民歌的旋律特色和韵味，其合唱思维以复调手法为主，注重横向线条交织及纵向的和声衬托，在保持民歌旋律流畅陈述的同时，从中派生出各个复调声部，构成多样化而又和谐统一的合唱织体，营造出人与大自然彼此相处的诗一般的和谐意境。

（谱例91）

类似的民歌合唱改编曲，在50年代初期还有很多，其中也不乏精品力作。例如根据云南撒尼民歌改编的《远方的客人请你留下来》（麦丁编曲，范禹词）、根据云南民歌改编的《小河淌水》（时乐濛、

（谱例91）

孟贵彬编曲，孟贵彬编词）、根据新疆民歌改编的《送我一枝玫瑰花》（葛顺中编曲）、根据东北民歌改编的《生产忙》（解冰、刘炽编曲，希扬编词，李焕之编合唱）、根据新疆民歌改编的《半个月亮爬上来》（王洛宾译配，蔡余文、杨嘉仁编合唱）、根据湖北民歌改编的《崔咚崔》（莎莱编词曲），等等，不及备述。其中，《远方的客人请你留下来》一曲，1957年北京青年业余合唱队在李焕之指挥下参加在莫斯科举行的第六届世界青年联欢节时演唱该曲，一举获得创作与表演两枚金质奖章，说明我国民歌合唱曲的创作与演唱已经能够在国际乐坛上为祖国赢得荣誉。

除此之外，我国作曲家在将古代歌曲改编为合唱曲方面也作了富有成效的探索，例如古曲合唱《阳关三叠》（王震亚编曲）、古琴弦歌合唱《苏武》（查阜西打谱，李焕之编曲）等作品，在运用现代专业合唱编配技巧揭示古曲的深邃意韵方面取得了有益的经验。

总的来说，1949—1956年的歌曲和合唱曲创作，不但作品数量多，题材风格多样，而且艺术质量也高，在群众中的影响十分广泛而久远，形成了我国当代音乐史上最为繁荣昌盛的第一个歌曲创作高潮。时至今日，其中一些优秀作品依然存活于广大群众的心目中。

二、器乐创作

在旧中国，一方面受到经济文化发展水平等客观条件的限制，另一方面也由于国民政府的不重视，包括交响音乐、室内乐、民族管弦乐在内的我国器乐创作，一直未有大的发展。新中国成立之后，中央和各地人民政府顺应音乐文化建设的新形势，纷纷成立专业交响乐团——在交响乐队方面，将1948年由延安中央管弦乐团改组而来的"华北人民文工团"并入北京人民艺术剧院，不久后又并入中央实验歌剧院，1956年始成为独立建制的中央乐团；并将原上海"工部局管弦乐队"改组为上海市人民政府交响乐团（1952年改称"上海乐团交响乐队"）。后来在北京、上海、沈阳、武汉等大城市的歌剧院中也设立了管弦乐队和民族乐队的建制。在民族乐队方面，1952年组建了上海民族乐团、中央歌舞团民族管弦乐队，1953年组建了中国广播民族乐团，1956年组建了中国电影乐团民族管弦乐队、上海电影乐团民族管弦乐队、前卫歌舞团民族乐队。这些交响乐团（队）、民族乐团（队）的先后建立，为推进我国器乐创作的整体繁荣准备了条件，为作曲家创作才华的施展和作品的演奏提供了舞台。

1. 管弦乐创作

共和国初期的管弦乐创作，以管弦乐小品和单乐章的交响诗居多，也有一部分多乐章的管弦乐组曲和少量交响曲。

在管弦乐小品方面，以刘铁山、茅沅的《瑶族舞曲》，王义平的《貔貅舞曲》和葛炎的《马车》影响最大，也最能够代表当时管弦乐创作的专业水准。此外，陆华柏的《康藏组曲》、欧阳利宝的《跑驴》也有较大影响。

《瑶族舞曲》作于1953年，其音乐素材取材于西南地区瑶族同胞的民歌旋律，慢板的整体格调抒情甜美、气息悠长，营

造出一派宁静祥和的山寨夜景；快板部分节奏跳荡，气氛热烈欢快，描写瑶族人民在劳动之余快乐歌舞的欢腾画面。这首小品在50—60年代广受听众的欢迎；后被改编为民族管弦乐，听觉效果亦佳，在群众中也有广泛影响。

《貔貅舞曲》与《马车》同作于1954年。前者描写我国农村一种民间习俗——舞貔貅的场面，音调的主要素材来自青海民歌《菜子花儿黄》，通过多种配器手法加以变奏；贯穿全曲的5/4节拍使作品具有一种特殊的舞蹈性律动，而穿插在管弦乐队中的一组民族打击乐器又给音乐刻画增添了鲜明的民间色彩和欢快喜庆的气氛。后者的音乐素材来自于黄土高原的民间音乐，风格质朴、高亢而豪放，板胡领奏的明亮音色和独特韵味，伴以大小马铃的叮叮咚咚之声，与管弦乐队轻快音型的衬托交相辉映，十分生动形象地描绘出一幅清风徐徐、马蹄嘚嘚、赶车人扬鞭催马迎风而歌的民俗画面。

在管弦乐组曲方面，从共和国成立到1956年，短短7年间便有丁善德的《新中国交响组曲》、李焕之的《春节组曲》、马思聪的《欢喜组曲》及交响组曲《山林之歌》、赵行道的《森林组曲》、苏夏的《云南组曲》和陆华柏的《康藏组曲》等大批作品在各地涌现出来；其中，社会影响和艺术成就最高者当推《山林之歌》和《春节组曲》。

《山林之歌》分为"山林的呼唤"、"过山"、"恋歌"、"舞曲"、"夜"5个乐章，1、3、5乐章旋律舒缓而抒情，充满动人的歌唱性；2、4乐章则以活泼、谐趣的舞蹈性律动与之形成对比，描绘作曲家40年代在西南山区的生活情景

（谱例92）

和情感体验。作品以云南地区民歌为主要素材，并在和声与配器等方面借鉴某些印象派手法，使作品既充溢着西南边陲民间音乐的风采与韵味，又具有新颖别致的时代气息。

《春节组曲》则以陕北地区民间音乐作为音乐语言的基调，通过序曲（大秧歌）、情歌、盘歌、终曲（灯会）四乐章结构，表现了作曲家对陕北革命根据地风土人情与生活情趣的深情回忆与神往之情，全曲具有质朴明朗、乐观自豪、欢腾喜庆的情调。先于其他乐章完成的序曲在1955年首演后即获得广大听众的由衷喜爱，此后数十年间经常以《春节序曲》之名在各种音乐会上独立演奏，至今常演不衰。

这一时期在交响诗创作上的主要收获，以江文也的《汨罗沉流》和施咏康的《黄鹤的故事》为代表。

《汨罗沉流》是江文也为纪念伟大的爱国者和浪漫主义诗人屈原逝世2230周年而创作的，作于1953年。可惜，由于作曲家的所谓"政治历史问题"，该作品在当时并未得到演奏，直到80年代初才由中央乐团首演，此时离作品完稿之日已近三十年矣！

在这部交响诗中，作曲家通过一些在当时属于非常规的作曲技法（例如多调性及通过增减音程使音调变形等）来展开乐思，追怀屈原的爱国情愫，对他的悲剧命运表达出忧愤之情。

（谱例92）

在这个由低音弦乐组奏出的前奏动机中，突兀而奇崛的增五度音程，它的强化再现，以及通过音程缩减手法而呈现出的变化形态，给人以强烈的听觉感受，仿佛是抒情主人公内心无法排解的忧愤之思、悲凉心绪的激情宣泄，极具悲剧感和戏剧性张力。此后，作曲家所设计的一系列运载着复杂情感内涵的主题乐思通过精致的配器手法和复杂的和声语言得到了充分展开，其音响结构中不但饱含作曲家对屈原悲剧命运的深切同情与激愤，同时也带有某种心理自传的性质，在浪漫主义外表下蕴藏着极深刻的现实主义批判精神和巨大的悲剧力量。因此，将这部作品称为我国交响音乐创作精品中的精品，实不

图片259：作曲家江文也

为过。

《黄鹤的故事》是施咏康在上海音乐学院作曲系就读时的毕业作品，所表现的是一则关于黄鹤与艺人的民间传说，音乐抒情而富于浪漫色彩。作者在管弦乐队中配置了一支竹笛，用以描写民间艺人质朴爽朗的性格，在乐队中增加了另一种色彩；"黄鹤善舞"的音乐主题在乐队织体中运用了复合节拍手法，产生轻盈灵动的

舞蹈感，使人印象深刻。此外，为了获得对内容的新颖表现，作曲家在运用近现代和声和配器手法并使之民族化方面也作了不少有益的探索。

在交响乐创作方面，则有朱起东的《g小调第二交响乐》、王云阶的《第一交响乐》、章纯的《胜利交响乐》及张肖虎的《钢琴协奏曲》、刘守义和杨继武的唢呐协奏曲《欢庆胜利》等作品问世。后者开创了由我国民族乐器领奏、西方交响乐队协奏这种"中国式"协奏曲的先河，此后特别是新时期之后，此种协奏曲形式在当代音乐创作中得到了广泛运用，其手法也日趋成熟并诞生了不少优秀作品。

2. 民族管弦乐创作

共和国初期的民族管弦乐创作，原创曲目较少而以改编、移植居多，如朱践耳的《南泥湾变奏曲》（1951）、朴东升的《苗家见太阳》（1952）、彭修文的《将军令》（1954）、杨洁明的《小磨房》（1955）等等。这些曲目，继承20世纪上半叶"大同乐会"等前辈的改编传统，或取材于传统民间乐曲，或以民歌和创作歌曲为素材，根据专业民族管弦乐队的性能和专业化的多声思维进行移植和创编，不但将前辈音乐家的改编传统发扬光大，更为此后原创性民族管弦乐作品的诞生打下了最初的基础。

3. 西洋乐器室内乐创作

钢琴独奏曲创作，在共和国初期有了很大的发展，出现了丁善德《第一新疆舞曲》（1950）和《第二新疆舞曲》（1955）、江文也《乡土节令诗》（1950）、桑桐《内蒙古民歌主题小曲

七首》（1952）、汪立三《兰花花》（1953）、蒋祖馨《庙会》（1955）等大批优秀作品。这些作品，多以各民族民间音乐为基本素材，运用多声思维和钢琴化织体展开乐思，具有浓郁的民族风格和生动的生活情趣。

江文也的《乡土节令诗》是这一时期规模最大的钢琴套曲，作品由12首小曲组成，抒发了作曲家对于家乡生活情景的印象和感受。

在《内蒙古民歌主题小曲七首》中，桑桐从内蒙古民间音乐中吸取素材，以明朗纯净的和声语言和简洁流畅的钢琴织体，对内蒙古人民的生活场景和真挚情感做了富于诗情画意的描写。其中第三首《思乡》，采用有引子和尾声的一部曲式，表现游子对家乡的深深思念。

图片260：作曲家汪立三

在左手固定音型衬托下，引出右手的抒情性歌唱主题，造成两者节奏律动的有趣对比，并统一在蜿蜒流畅、绵绵不绝的乐思展开之中，仿佛抒情主人公缓缓行进于茫茫原野，口中唱起思念家乡的歌谣。

在小提琴独奏曲创作方面，马思聪的贡献突出，成果显著。在共和国最初几年中，他先后有《第二回旋曲》、《跳元宵》、《跳龙灯》、《春天舞曲》等8首小提琴独奏曲问世，且在多种民间音乐素材的运用与发展、钢琴伴奏和声的色彩与紧张度对比方面颇具创造性。此外，茅沅的《新春乐》、耀先的《新疆之春》同样以民间音乐为素材，音乐语言通俗易懂，乐曲中充满欢乐明快的时代气息；而沙汉昆的《牧歌》则另辟蹊径，通过新颖优美

图片261：作曲家桑桐

的创作音调来抒情达意，全曲洋溢着诗一般的浪漫气质。

这一时期的重奏曲创作，其成就虽不如独奏曲那样令人瞩目，但吴祖强《弦乐四重奏》、瞿维《G大调弦乐四重奏》等作品的出现，已经显露出中国作曲家对四重奏这种严谨的室内乐体裁已有的掌握能力和驾驭功夫，标志着共和国作曲家在这一领域创作成果的"报道春来第一声"。

4. 中国乐器独奏曲创作

在拉弦乐器家族中，二胡、中胡、板胡等乐器的独奏曲有曾加庆的《山村变了样》和《赶集》、黄海怀的《赛马》（以上为二胡独奏），刘明源的《草原上》（中胡独奏），刘明源的《河南小曲》、何彬的《大起板》、郭富团的《秦腔牌子曲》、白洁与戚仁发的《灯节》（以上为板胡独奏）等著名作品。

在弹拨乐器家族中，琵琶、古筝等乐器的独奏曲以改编为主，古筝曲先后出现了赵玉斋的《庆丰年》和曹东扶的《闹元宵》，琵琶曲虽也有原创及改编作品问世，但整体上尚未形成气候，具有广泛影响的独奏曲目较少。

在吹管乐器家族中，这一时期北方梆笛和南方曲笛的独奏作品主要出自南北两派演奏名家之手且各呈其技、双翼齐飞，呈现出欣欣向荣的态势。冯子存的《喜相逢》、《五梆子》和《放风筝》，刘管乐的《荫中鸟》和《卖菜》，赵松庭的《早晨》，陆春龄的《鹧鸪飞》，以及王铁锤的《油田的早晨》、胡结续的《我是一个兵》，都在运用笛子这件为中国听众家喻户晓的乐器来表现民间情趣和现代生活、发展提高其演奏艺术水平方面作出了

重要贡献。而唢呐独奏曲创作，同样坚持以民间器乐曲的整理或以民间音乐素材的改编为主、以演奏名家自度曲为主的创作模式，先后涌现出赵春亭的《节日》、赵春风的《满堂红》以及任同祥的《百鸟朝凤》、《一枝花》、《庆丰收》等作品，特别是《百鸟朝凤》，通过一个具有浓郁河南豫剧风格的主部与模拟百鸟争鸣之多个插部的交替出现，将唢呐这件民间乐器的表现性能及高超技巧充分挖掘出来，渲染出一幅万象更新、热烈喧闹的春天气象，已经成为我国唢呐曲的经典之作。

三、歌舞、舞蹈及舞剧音乐创作

我国是个多民族国家，各民族有深厚的歌舞传统和灿烂多姿的歌舞文化。共和国成立之后，新音乐工作者深入边寨山村、田边地头，在感受新的时代气息、

积极向民间艺人学习、采集和整理民间歌舞音乐的基础上，借鉴西方歌舞及舞剧音乐的创作经验，运用近现代专业作曲技法，改编、创作了大量新型歌舞音乐、舞蹈和舞剧音乐作品，使源远流长的传统歌舞文化在新的时代条件下焕发出新的艺术生命。

共和国初期，中央人民政府连续举办了"红五月舞蹈大会演"（1951）和"第一届全国民间舞蹈会演"（1953），成为这一时期舞蹈音乐创作的大检阅和大展览，先后涌现出《红绸舞》（程云编曲）、《荷花舞》（刘炽、乔谷、陈田鹤作曲）、《跑驴》（欧阳利宝编曲）、《剑舞》（管荫深作曲）等一批优秀的汉族舞蹈音乐作品。《红绸舞》的音乐热烈奔放，洋溢着一派欢腾雀跃的气氛；《荷花舞》的音乐优美抒情，营造出一种诗意浪漫的意境；《跑驴》音乐欢快、俏皮而又丰富多彩，唢呐主奏音调以"卡戏"手

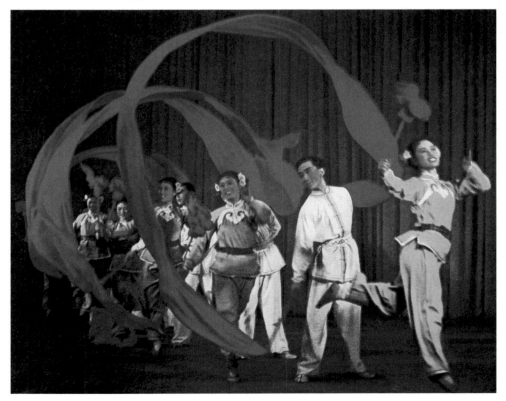

图片262：舞蹈《红绸舞》 中国青年艺术团演出并供稿

法模拟出人物的笑声、哭声、呐喊声等多种情绪的戏剧性变化，与舞蹈表演水乳交融，极具生活情趣。

这一时期的少数民族舞蹈音乐创作，更是欣欣向荣、硕果累累，其中最具代表性的作品有：创作于50年代初的蒙古族男女群舞《鄂尔多斯》（明太作曲）、首演于1956年的傣族女子群舞《孔雀舞》（罗忠镕作曲）以及创作于这一时期的彝族男子群舞《快乐的罗嗦》（杨玉生作曲）和《花儿与少年》（吕冰作曲）等。《鄂尔多斯》的音乐取材于蒙古民间音乐，分为慢板和快板两个部分，慢板部分的旋律气息悠长，极具歌唱性格，快板部分热情奔放、活泼欢快，生动表现了蒙古民族的气魄与性格。《孔雀舞》的音乐语言来源于傣族民间音乐素材，但经作曲家的创造性改编和提炼，赋予作品以新的特质——既有强烈的民族风情，又有鲜明的时代感。全曲洋溢着浓烈的抒情意味，将傣族民间音乐和舞蹈的独特神韵展现得美轮美奂。《快乐的罗嗦》的音乐则以急速的律动和跳跃的音调为基本材料，极为生动传神地揭示出彝族人民砸碎枷锁、翻身做主的狂喜心情。《花儿与少年》以青海花儿为素材，音乐非常抒情优美，后来成为一个著

图片263：舞蹈《荷花舞》 中国青年艺术团演出并供稿

名的独立音乐小品。

在这一时期，我国舞剧音乐创作尚处于初创和起步阶段，一些作曲家与舞蹈家们一起，为创造中国舞剧作了初步探索并取得了积极成果。

1954年，由梁克祥作曲的小型民族舞剧《盗仙草》正式公演，令音乐舞蹈界和广大观众耳目一新。其音乐、舞蹈语汇在戏曲的基础上加工提炼而成，音乐风格典雅，旋律优美动人，颇有古典韵味。此后经过加工修排，遂为国内许多文艺团体学习上演。

《盗仙草》在戏曲传统基础上发展创新的成功经验启发、鼓舞了许多音乐家和舞蹈家，此剧公演不久，陆续又有《碧莲池畔》《刘海戏蟾》《东郭先生》等多部小型古典舞剧问世，为我国舞剧艺术的发展积累了宝贵的经验。

共和国成立初期，一批部队艺术家在运用舞剧形式表现革命战争或现实斗争题材方面作了许多有益的尝试并取得了一定的成果，其中以三场舞剧《罗盛教》（陆原、陆明、田耘作曲）影响较大。

第二节

音乐表演艺术：草创时期的初步繁荣

图片264：舞蹈《花鼓舞》 中国青年艺术团演出并供稿

音乐艺术是一门表演艺术，音乐作品

只有通过音乐表演艺术家创造性的演绎才能化为动听的音乐音响，其特殊魅力才能被听众欣赏。因此，音乐表演艺术的发展提高，是新中国音乐文化建设的重要方面。

共和国成立之初，政府文化主管部门面临的一个主要任务是，如何在旧中国贫穷落后的经济基础上建设一支专业化的音乐表演艺术家队伍；如何把大量民间私人剧团及散落在全国各个地区的高水平民间艺人组织起来，充分发挥其艺术专长，为新中国服务、为人民服务；如何充分调动新中国成立前后从海外留学归来的歌唱家、演奏家、指挥家的爱国热情和高水平的业务素质，为发展、提高新中国的音乐表演艺术贡献力量；如何运用国内现有的教育和文化资源培养和造就一批新型的音乐表演艺术家；如何提高在战争环境中发展壮大的解放区音乐家和部队音乐工作者的专业水准，以适应和平环境的文化建设需要；等等。

一、院团调整，创建剧场艺术

为了建设一支专业化的音乐表演艺术家队伍，1951年6月文化部在北京召开全国文工团工作会议，在全国范围内开始进行专业文艺团体的院团调整与部署。会议规定了全国各种文工团的大体分工，决定在中央、各大行政区、大城市设立专业化的剧院和剧团。1952年12月，文化部发出《关于整顿和加强全国剧团工作的指示》，指出：今后国营歌剧团、话剧团应改变其以往文工团综合性宣传队的性质，成为专业化剧团，逐步建设剧场艺术。

文化部的这些战略举措，尤其是"逐步建设剧场艺术"目标的提出，使新中国的音乐文化建设适时地顺应了由战争环境向和平环境、由农村工作向城市工作的战略性转变，有了明确的发展方向，为创建专业化、正规化的剧场艺术奠定了基础。

正是在这个总体形势之下，一批专业交响乐团（队）、民族乐团（队）、合唱团、歌剧院（团）、歌舞剧院（团）、歌舞团、戏曲剧团、杂技团（队）等等在中央和地方的各个省市纷纷组建起来，解放军总部和各军兵种也都设立了文工团和相应的音乐、歌剧、歌舞等专业建制。在上述这些院团（队）中，聚集了成千上万的各个专业门类的音乐表演艺术家，并为他们的音乐表演活动提供了较好的生活条件和工作环境，使他们以极大的积极性和创造性投入到新中国音乐文化建设的洪流中，为新中国成立初期音乐表演艺术的初步繁荣作了较扎实的人才、组织和物质准备。

同时，国家利用现有的物质条件，以"派出去，请进来"的方法，一方面选派优秀的青年音乐家赴苏联和各社会主义国家留学深造，另一方面邀请这些国家的专家来我国从事表演艺术教学。无论出国深造还是在国内随来华的外国专家学习，都为新中国培养出了一批高水平的歌唱家、演奏家和指挥家。

二、音乐表演艺术的初步繁荣

在建立正规化、专业化剧场艺术使命的感召下，音乐表演艺术家怀着为新中国放声歌唱的激情，不断提高自身的政治、

思想、艺术素质，增强音乐修养，锤炼表演技能，在各个领域涌现出一批卓有建树的表演艺术家；在他们的共同努力下，缔造了共和国创建初期音乐表演艺术的初步繁荣。

1. 声乐表演艺术

在新中国成立初期活跃在乐坛上的歌唱家，主要由三部分人组成：其一是新中国成立前后从海外留学归来或新中国成立前在国内随外国声乐家学习的美声歌唱家，如在新中国成立前便以中国声乐界"四大名旦"著名的喻宜萱、黄友葵、郎毓秀、周小燕，以及应尚能、蔡绍序、满谦子、李志曙、楼乾贵、朱崇懋、张权、高芝兰、邹德华、姚牧等人；其二是来自解放区的以民族唱法为主的歌唱家，如李波、王昆、郭兰英、管林、任桂珍等人；其三是新中国成立后从民间歌手中涌现出

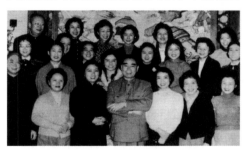

图片265：周恩来与歌唱家张权、刘淑芳等合影 张权供稿

来的歌唱家，如黄虹等人。

周小燕，女高音歌唱家，1935年10月进入国立上海音乐专科学校学习声乐，1938年7月赴法国深造，在欧洲乐坛上素以"中国之莺"著称。1948年秋归国，在国立上海音专（新中国成立后曾改名为中央音乐学院华东分院、上海音乐学院）担任声乐教授凡数十年。此间亦经常在国内外音乐会上演唱，努力用自己的歌声为工农兵听众服务，并在国际乐坛上为新中国

赢得友谊和赞誉。其嗓音纯净透明，花腔玲珑自如，歌唱时注重作品风格和意韵的表达。因通晓欧洲多国语言，演唱法国、德国及意大利等国艺术歌曲造诣尤深。

张权、邹德华是新中国成立初期在音乐会和歌剧演出中均十分活跃的女高音歌唱家。前者在20世纪40年代即在中国歌剧《秋子》中成功地扮演女主角而蜚声乐坛，后留学美国。1951年10月14日归国，进入中央实验歌剧院，曾主演过意大利歌剧《茶花女》等。后者在40年代后期曾就读于美国著名的朱丽亚音乐学院。共和国成立之初归国，在中央实验歌剧院主演过意大利歌剧《茶花女》、《蝴蝶夫人》及中国歌剧《草原之歌》等。

王昆，在延安时代即以优美歌声闻

图片266：歌唱家王昆

图片267：歌唱家郭兰英 《当代中国音乐》编辑部供稿

图片268：任桂珍录制之唱片

名，1945年6月因首演中国歌剧《白毛女》，成功塑造了喜儿形象而成为陕北根据地家喻户晓的歌唱家。新中国成立后仍经常在音乐会上演唱。李波先以在延安演唱《翻身道情》而闻名，后又成为《白毛女》中黄母一角的首演者。

郭兰英，原是山西梆子演员，后投身革命文艺队伍。她在歌剧《白毛女》中所扮演的喜儿，因其唱演俱佳而更具艺术感染力。新中国成立后，在拍摄的同名电影中担任喜儿（角色由田华扮演）的主唱，被公认为喜儿这一艺术形象的经典阐释者。新中国成立后在中央实验歌剧院担任主要演员，曾主演《小二黑结婚》、《刘胡兰》等多部中国民族歌剧，因其表演真实自然、演唱声情并茂而成为共和国成立初期最著名的歌剧表演艺术家之一。此外，亦经常在音乐会上演唱民歌或根据民歌音调编创的歌曲，如《南泥湾》等。其嗓音甜美亮丽，吐字清晰圆润，行腔细腻婉转，民族风格醇厚，歌声极具个性魅力。她为电影《上甘岭》录制插曲《我的祖国》所达到的动人动听的艺术境界，至今无人能及。

任桂珍是来自山东解放区的歌唱家，新中国成立后在上海实验歌剧院担任主要演

员，曾主演过歌剧《小二黑结婚》、《红霞》，其嗓音纯净，歌唱富于表情，吐字清晰，表演自然，在当时中国歌剧舞台上有"北郭（兰英）南任（桂珍）"之称。

2. 中国传统乐器演奏艺术

1949—1956年间享誉乐坛的演奏家，按其专业分为民族乐器演奏家和西洋乐器演奏家两个群体。在两个群体中，分别都有一批杰出的代表人物。

在竹笛演奏艺术方面，以陆春龄、赵松庭为代表的"南派曲笛艺术"，其特点是典雅隽永、流丽婉转，代表作有《鹧鸪飞》、《欢乐歌》等；以冯子存、刘管乐、王铁锤为代表的"北派梆笛艺术"，其特点是高亢粗犷、刚劲豪放，代表作有《三五七》、《早晨》等。南北呼应，各领风骚，构成了这一时期笛子演奏艺术一道亮丽的风景线。

在二胡演奏艺术方面，除了民间二胡

图片269：笛子演奏家陆春龄 上海音乐学院供稿

图片270：笛子演奏家冯子存 《当代中国音乐》编辑部供稿

演奏家华彦钧（即瞎子阿炳）和孙文明之外，蒋风之、陈振铎、储师竹、陆修棠、张锐等人的演奏也各有特色，代表着当时国内二胡界演奏的最高水平。蒋风之擅长演奏《汉宫秋月》等古典风格的曲目，曲风古朴雅致，曲意深邃细腻。陆修棠的演奏风格清新秀丽，代表作有其抗战期间的自度曲《怀乡行》等。张锐兼作曲与演奏于一身，在这一时期曾有歌剧《红霞》问世，在二胡演奏艺术上亦颇有造诣，尤其演绎刘天华《病中吟》《空山鸟语》等"十大名曲"，常被业内同行尊为权威版本。

除二胡之外，在其他拉弦乐器的演奏方面，也涌现了一批卓有成就的演奏家，如板胡演奏家张长城、原野、刘明源及其代表作《红军哥哥回来了》、《大起板》、《秦腔牌子曲》和《马车在田野上奔驰》，高胡演奏家刘天一、朱海、沈伟及其代表作《春到田间》、《鱼游春水》，京胡演奏家徐兰源、杨宝忠及其代表作《夜深沉》，坠胡演奏家段世玉、吴

图片271：马头琴演奏家色拉西 《当代中国音乐》编辑部供稿

永平及其代表作《四十八板》、《河南牌子曲》，蒙古族民间乐器四胡演奏家苏玛和孙良及其代表作《八音》、《秀英》、《赶路》，马头琴演奏家色拉西、桑都及其代表作《巴雅龄》、《龙梅》、《四季》、《蒙古小调》，等等。这些演奏家在娴熟掌握本专业的乐器性能，根据作品内容表现的需要发展高难度技巧，完美演绎作品风格和意境方面，代表着当时演奏艺术的整体水平。

在弹拨乐器方面，其演奏艺术在这一时期达到较高水平的是琵琶和古筝。

琵琶演奏艺术到了近代，流派纷呈。共和国成立后，无锡派和崇明派传人曹安和，浦东派传人林石城，平湖派传人程午加、杨大钧，汪昱庭派传人李廷松、卫仲乐、孙裕德等人依然活跃在舞台上，其中一些人还从事琵琶艺术的教学和研究。他们的演奏、教学和研究活动不但使历史积累丰厚的传统琵琶曲目及独具特色的各派演奏艺术得以传承与发展，而且也为新中国培养了不少后继人才。

古筝演奏艺术亦如是。共和国成立之后，这一领域内名家迭出，流派亦多。其中影响较大、成就也高的，当推河南、山东、潮州、客家、浙江各派。河南派以曹正、曹东扶、任清志等为代表，传统曲目有《上楼》、《高山流水》、《河南八板》、《闹元宵》等，其演奏风格韵味隽永、高亢健朗。山东派以赵玉斋、高自成等演奏家为代表，传统曲目有《高山流水》、《汉宫秋月》、《四段锦》、《鸿雁捎书》、《凤翔歌》、《大八板》等，其演奏风格铿锵有力，华丽明快。潮州派以高哲睿、徐涤生为代表，传统曲目有《寒鸦戏水》、《平沙落雁》、《昭君

图片272：古琴家查阜西 中国艺术研究院音乐研究所供稿

图片273：古琴家吴景略
中央音乐学院供稿

图片274：古琴家管平湖 《当代中国音乐》编辑部供稿

图片275：古筝演奏家曹正 《当代中国音乐》编辑部供稿

怨》、《柳青娘》等，其演奏风格轻柔细腻、古雅蕴藉。而客家派以罗九香、饶竟雄等为代表，传统曲目有《出水莲》、《千里缘》、《蕉窗夜雨》等，其演奏风格轻快华丽及典雅古朴兼而有之。浙江派素有"武林筝"之称，以王巽之为代表，传统曲目有《云庆》、《四合如意》、《将军令》、《月儿高》、《海青拿鹅》等，其演奏以右手清弹为主，忌用双弹造成喧闹效果，追求余味隽永、情致淡远的

图片276：唢呐演奏家任同祥 上海歌剧院供稿

风格。

在唢呐演奏艺术方面，也出现了以赵春亭、任同祥为代表的优秀演奏家，他们演奏的《百鸟朝凤》、《凤阳歌绞八板》、《小开门》、《海青歌》等曲目，在继承传统技法的基础上又有创新，其演奏风格热烈欢闹、乐观明快，反映了北方农村淳朴的民风和情趣。

图片277：笙演奏家胡天泉 《当代中国音乐》编辑部供稿

其他民族乐器如笙、管子、月琴、柳琴、大三弦、小三弦、扬琴、阮等的演奏艺术，在这一时期也得到了长足发展，出现了胡天泉、杨元亨、冯少先、王惠然、李乙、张老五、王沂甫、王仲丙等代表性演奏家，为这些乐器演奏艺术的发展提高作出了贡献。

3. 西洋乐器演奏艺术

与具有深厚历史积淀和广大群众基础的民族乐器演奏艺术相比，西洋乐器传入中国的历史短，从业者少，基础薄弱。但在新中国成立之后，在"古为今用，洋为中用"思想的正确指引下，随着专业音乐教育事业的巨大发展，一批有才华的青年演奏家赴苏联及其他东欧社会主义国家留学或在国内随各个专业的外国专家深造；由于电影、歌剧、舞剧及交响音乐发展的迫切需要，除北京和上海两大都市之外，各地也纷纷组建新的交响乐团或隶属于电影乐团、歌舞剧院的管弦乐队，西洋乐器在中国逐渐扩大了自己的群众基础，其演

图片278：钢琴家傅聪 《今日艺术》编辑部供稿

奏艺术也有了极大的发展，在各种乐器上都涌现出一批高水平的优秀演奏家。

在钢琴演奏领域，新中国的钢琴艺术教育实际上形成了北京、上海两大中心。上海音乐学院的李翠贞、范继森、李嘉禄、吴乐懿和中央音乐学院的易开基、洪士圭、朱工一等人为新中国培养杰出钢琴家、发展中国钢琴演奏艺术打下了最初的基础。1951年，青年钢琴家周广仁在当年世界青年联欢节钢琴比赛中获得三等奖，成为我国在国际比赛中获奖最早的钢琴家；此后，傅聪更以其精湛的演奏在国际乐坛上脱颖而出，先在1953年举行的世界青年联欢节钢琴比赛中获得三等奖，1955年，又勇夺第五届肖邦国际钢琴比赛第三名及《玛祖卡》演奏优秀奖，其演奏因明确追求在西方音乐文化阐释中融进中国传统文化精神而形成自己的鲜明特色，给西方钢琴界留下极深刻的印象，该项大赛许多评委对此赞誉有加、好评如潮。而新中国成立才短短几年，便在这样高级别的国际大赛中取得如此骄人的成就，也使世界乐坛为新中国钢琴艺术的飞速发展深感惊异。此外，这一时期的青年钢琴家顾圣婴、刘诗昆已经在国内乐坛上才华初露，并预示着他们日后在国际乐坛上前途无量。

小提琴演奏艺术之于中国，其基础较钢琴更为薄弱。新中国成立前后，我国小提琴演奏艺术的整体水平不高，但也有像马思聪这样的著名小提琴家。新中国成立初期，中央音乐学院的马思聪、张洪岛、韩里及上海音乐学院的谭抒真、陈又新、窦立勋等人，肩负起培养和造就新一代小提琴家的重任。不久，苏联及东欧著名小提琴家的访华演出及来华讲学，以及

我国选派优秀青年赴国外深造，也为新中国培养出一批功底扎实、修养全面的青年才俊。50年代在我国乐坛上崭露头角的小提琴家郑石生、盛中国、阎泰山等人，都曾受教于上述国内外名师名家。但在这一时期，在小提琴演奏艺术第一线支撑大梁的，仍是像马思聪这样的成熟小提琴家。马思聪经常在国内几个大城市举办独奏音乐会，其曲目包括欧洲小提琴艺术经典文献及其自创作品，演奏风格细腻而抒情，达到了较高的艺术境界。

在西洋管乐器演奏艺术方面，这一时期也取得了突出成就，其主要标志是一批演奏家在世界青年联欢节相关比赛中获奖，其中，1951年韩中杰获长笛三等奖，1953年李学全获长笛金质奖，1957年，刘志刚获大管三等奖，韩铣光获圆号三等奖。此后，又有多人在国际大赛中获奖。

4. 指挥艺术

共和国成立初期，我国乐队、合唱、歌剧和舞剧指挥艺术伴随着交响乐队、民族管弦乐队、合唱艺术、歌剧舞剧艺术的建设一道成长。在交响乐指挥方面，黄贻钧、陆洪恩、尹升山、陈传熙、李德伦、冯光涛、黄飞立、韩中杰等人，为新中国交响音乐和指挥艺术的早期发展奠定了基

图片279：指挥家李德伦 中央乐团供稿

础；在民族乐队的建设和探索方面，指挥家秦鹏章、彭修文功不可没；在合唱指挥方面，杨嘉仁、马革顺、李焕之、严良堃、王芳亮等人在指挥不同风格样式的合唱作品及合唱队建设中倾注了大量心血，并表现出较高的指挥水平；在歌剧舞剧方面，指挥家黎国荃在担任中央实验歌剧院指挥期间，先后指挥演出了中国歌剧《白毛女》、《刘胡兰》及意大利歌剧《茶花女》、《蝴蝶夫人》，中国舞剧《宝莲灯》及外国舞剧《天鹅湖》、《海侠》等，是新中国歌剧舞剧指挥艺术的开拓者。此外，在全国各地的专业音乐表演团体中，也分布着许多有才华的指挥家，与前述指挥家们一起，共同打造了新中国成立初期指挥艺术的基石。

令人欣喜的是，在这一时期，新中国指挥艺术甫一登上国际乐坛便取得了不俗成绩。1953年，杨嘉仁指挥无伴奏合唱《半个月亮爬上来》，在第三届世界青年联欢节上夺得合唱银质奖，这是我国指挥家首次在国际音乐表演艺术活动中获奖。

当然，从整体看来，新中国的指挥艺术尚处在草创初期，尚未达到成熟境界，真正为国际乐坛所公认的指挥大师也尚未出现。为此，自1953年起，中国政府先后选派李德伦、严良堃、曹鹏、姚关荣、黄晓同、韩中杰、郑小瑛等人到苏联及民主德国留学，这些人学成归国后，便成为我国指挥艺术的中坚力量，分别为交响乐、民族器乐、歌剧、舞剧、合唱、电影音乐、歌舞音乐等领域的表演及教学水平的提高作出了不可替代的贡献。

在1956年举行的第一届"全国音乐周"，不仅展示了新中国成立以来我国音乐艺术的全面繁荣，而且也是对共和

图片280：指挥家彭修文 中央民族乐团供稿

图片281：指挥家严良堃
中央乐团供稿

国最初几年指挥艺术的一次集中检阅，许多指挥家都在不同形式的演出中展露了自己的指挥才华和艺术风采。其中，黄贻钧指挥演奏了《第一交响曲》（王云阶作曲）、《管弦乐组曲》（瞿维作曲）和交响诗《黄鹤的故事》（施咏康作曲），韩中杰指挥演奏了《山林之歌》（马思聪作曲），张定和指挥演奏了《春节序曲》（李焕之作曲），秋里指挥演出了《红军根据地大合唱》（瞿希贤作曲），金正平指挥演出了《工人大合唱》（刘炽作曲），黎国荃指挥演出了歌剧《草原之歌》（罗宗贤等作曲），马革顺指挥了上海音乐学院女子无伴奏合唱的演出，葛朝祉指挥演出了大合唱《祖国颂》（刘施任作曲），均受到观众和业内同行的一致好评。

为了切实提高我国的指挥艺术水平，1956年9月，中央音乐学院和上海音乐学

院相继成立了指挥系，分别由指挥家黄飞立和杨嘉仁担任系主任。由此，我国指挥艺术的人才培养和梯队建设开始走上正轨并为新中国培养出一代又一代的年轻指挥家。

三、声乐艺术中的"土洋之争"

发生在声乐表演艺术中的"土洋之争"，是共和国创建初期音乐界对于如何处理音乐中的中西关系问题的第一次观念大碰撞，也是新中国成立以来为数极少的

图片282：声乐家汤雪耕 《当代中国音乐》编辑部供稿

真正意义上的"百家争鸣"的学术讨论。

从20世纪30年代起，在我国声乐演唱和教学中，客观存在着两种不同的唱法：一种是学习、运用欧洲Bell canto（意大利文，意为"优美地歌唱"，简称"美歌"，后被翻译成"美声唱法"）发声方法和演唱技巧的唱法，当时俗称"洋嗓子"；另一种是运用我国传统戏曲、民歌或曲艺等民间歌唱艺术发声方法和演唱技巧的唱法，当时俗称"土嗓子"。

在全国解放之前，"洋嗓子"主要活跃在大城市和专业音乐圈中，"土嗓子"属于民间艺术，其主要生存空间在农村。尽管一部分有远见卓识的声乐家如应尚能、喻宜萱、黄友葵及周小燕等人在

30—40年代就已从事把美声唱法与中国歌唱艺术结合起来以创建中国声乐学派的探索并取得了初步成果，但从整体上说，由于各种复杂的主客观原因，两家基本上处于相互隔阂、平行发展、彼此井水不犯河水的状态。全国解放之后，随着解放区革命音乐工作者（其中的歌唱家以民间唱法居多）进城和大批民间艺人陆续成为专业文艺表演团体的职业歌唱家，与"美声唱法"歌唱家处于一地、一单位，常常同台演出，两种唱法的固有矛盾也就随之凸现出来，从而使"土嗓子"和"洋嗓子"之间的所谓"土洋之争"具有了难以回避的性质。

为了解决分歧、统一认识，当时中华全国音乐工作者协会（即后来的"中国音协"）下属的"音乐问题通讯部"就"唱法"问题，在《新音乐》9卷2期至《人民音乐》1卷4期（1950.6～1950.12）上发动了一次"唱法问题讨论"，讨论为"笔谈"形式，以中央音乐学院教师为主，参加讨论的不仅有声乐家，也有一部分作曲家和理论工作者。

这场讨论大致可分为两种意见。第一种意见强调民族民间传统唱法对于表现民族情感和语言的特殊优越性，并以此来贬低美声唱法，认为"洋唱法"是口里含橄榄，听起来像"打摆子"[5]；第二种意见则强调意大利美声唱法在歌唱方法上的科学性及其训练、教学的系统性，并以此来贬抑我国民族民间唱法，认为"土唱法"不科学，容易唱破嗓子。

[5]时任中国音协主席的吕骥，在其《学习技术和学习西洋的几个问题》一文中便持有这种观点。见1948年10月25日出版的东北版《人民音乐》新一卷一期。

两种意见各执一端，互不相让。

随着讨论向纵深发展，一种比较公允、客观的意见渐渐明晰起来，即两种唱法既各有优长又各有不足，不可能用一方取代另一方，唯有长期并存，互相学习，互相促进，才能使两种唱法都得到发展和提高[6]。后由中央音乐学院声乐教师汤雪耕执笔写了总结。

这一争论，虽然发生在声乐艺术领域内，而且触发媒介仅仅是所谓"唱法"问题，但其涉及的范围和性质，则远远超过了表演艺术的界限，而广及如何科学处理"中西关系"这样一个贯穿整个20世纪且始终困扰中国音乐界的宏大命题，背后隐藏着深刻的历史文化背景，因而具有长期而普遍的意义。

第三节

专业音乐教育：共和国音乐家的摇篮

旧中国的专业音乐教育，经蔡元培、萧友梅等人大力提倡，于1927年创建我国第一所高等专业音乐教育机构——上海国立音乐专科学校（简称"国立音专"），为我国专业音乐教育奠定了初步基础并培养了一批专业音乐人才。在此前后，一些综合性大学及师范院校也曾设有音乐系（科），但大多欠完善，不系统，规模有限。

[6]李焕之主编：《当代中国音乐》第345页，当代中国出版社1997年7月北京出版。

全国解放之前，中共中央领导层对接收和改造国统区的音乐院校，创建新中国的专业音乐教育机构进行了统筹规划和组织准备。1949年8月5日，中共中央宣传部致电东北局，调吕骥、张庚、向隅等人及鲁迅艺术学院音乐工作团全部、文工团一部和文学组到北平，着手接管、创办全国的戏剧和音乐学校。周扬（时任中华全国文学艺术工作者联合会党组书记）对组建新的音乐学院提出建议："以华北大学三部、东北鲁迅艺术学院音乐系及南京国立音乐院为基础成立国立音乐学院，由马思聪、吕骥、贺绿汀分任正、副院长，院址设在北平或天津。"这一建议获中央宣传部同意。在报经中共中央批准时，周恩来于1949年8月17日作出批示："音乐学院院址以设南京为好。如设南京，上海音专可否为该院分校，由贺绿汀兼任校长。"[7]1949年10月前后，吕骥、李元庆、李焕之、李凌等人开始着手筹建音乐学院。同年12月18日，中央人民政府决定将新组建的高等音乐学府正式定名为"中央音乐学院"，由马思聪任院长，吕骥、贺绿汀任副院长；原上海音专改称为"中央音乐学院上海分院"，后又改称"中央音乐学院华东分院"，均由贺绿汀任院长。

1950年6月17日，中央音乐学院在天津正式成立。

至此，共和国最早的两座高等音乐学府的组建工作宣告完成。

此外，考虑到共和国音乐文化建设事

[7]上述所引之周扬建议和周恩来批示，均引自《当代中国音乐》第706—707页，当代中国出版社1997年7月北京出版。

业的飞速发展及其对音乐专门人才的急迫需要，人民政府对全国各地的高等音乐教育格局作了统一调配和合理分布，先后在东北、华北、西北、西南、华中、华东、华南七大行政区设立了音乐专科学校或艺术院校中的音乐系，从而勾画出共和国高等音乐教育体系的最初蓝图。

一、中央音乐学院

中央音乐学院系在中央人民政府和周恩来的直接关怀下，先后由原"南京国立音乐院"及其实验乐团和幼年班、"国立北平艺术专科学校"音乐系、华北大学文艺学院音乐系、东北鲁迅艺术学院音乐系、香港中华音乐院、燕京大学音乐系合

图片283：1950年中央音乐学院建院之初，条件艰苦，图为师生在自己动手美化校门

并而成，正式成立于1950年6月17日，首任院长马思聪，副院长吕骥（兼党委书记）、贺绿汀（10月到任）。当时的院址设于天津，1958年迁至北京。

鉴于该院在地域上的优势，常能得到中央政府和国家领导人的亲切关怀，同时又由中国音协主席吕骥兼任党委书记，院领导班子中有多名著名音乐家和新音乐运动的领导人，加之前身诸单位师资队伍雄

图片284：1950年中央音乐学院作曲系教师江定仙正为学生们解题 段平泰供稿

厚，教学经验丰富，因此，中央音乐学院在当时全国音乐院校中具有显而易见的优势。

在该院的师资队伍中，当时几乎集中了除上海"华东分院"之外的国内大多数著名音乐家，其中有马思聪、吕骥、杨荫浏、江定仙、萧淑娴、曹安和、廖辅叔、李焕之、李凌、赵沨、李元庆、张洪岛、蒋风之、喻宜萱、沈湘、易开基、洪士圭、黄飞立、黄源澧、蓝玉崧、朱工一、王震亚、吴景略、周广仁等人，可谓"名家荟萃，济济一堂"。作为该院各个教学领域的领军人物，这些著名音乐家为草创时期的中央音乐学院的整体建设规划，为探索社会主义的、民族的专业音乐教育事

图片285：1958年，中央音乐学院迁址北京，搬家途中小憩 中央音乐学院供稿

图片286：20世纪50年代，中央音乐学院教职工与苏联专家合影
中央音乐学院供稿

业的发展道路及其办学模式，为培养和造就大批具有全面音乐修养和高度业务素质的年轻音乐家而殚精竭虑、呕心沥血，成就堪称辉煌，桃李布满天下。在全国各地的音乐院校、师范院校音乐系、专业音乐表演团体及研究机构中，几乎都可以找到与中央音乐学院有师承关系的音乐家，其中绝大多数人都是当地的业务骨干。

自20世纪50年代中期起，该院又先后选派多批次青年才俊分赴苏联、波兰、民主德国、保加利亚等国留学深造，这些青年音乐家学成归国后，大多数均留校任教，从而极大地充实了教学力量，完善了师资队伍的专业结构和年龄结构，使其教师队伍实力较之国内任何一所音乐学院都更为雄厚。

在该院所培养的历届学生中，有作曲家吴祖强、施万春、石夫、刘文金，钢琴家刘诗昆、鲍蕙荞，音乐学家于润洋、黄翔鹏、赵宋光、何乾三、袁静芳、钟子

图片287：女高音歌唱家郭淑珍 中央音乐学院供稿

林，歌唱家郭淑珍、罗天婵、吴天球、黎信昌、罗忻祖，指挥家徐新，管弦乐器演奏家盛中国、陶纯孝，民族乐器演奏家刘德海、蒋巽风等人，他们在各自的专业领域内成绩斐然、贡献卓著，都是共和国乐坛上声名显赫的风云人物。其中有些人还在各种级别的国际音乐比赛中获奖，在国际乐坛上为新生的中华人民共和国争得了荣誉。

该院本科设有作曲系、指挥系、音乐学系，以上三系学制为五年。其余各系——即钢琴系、管弦系、声乐系及民族音乐系，学制一律为四年。在课程设置上，除了各专业常规的必修课程之外，还特别增大民族民间音乐课程的比重，以增

图片288：1958年中央音乐学院春季运动会主席台

进学生对祖国传统音乐文化的了解和重视。作为共和国在高等专业音乐教育领域的一所示范性院校，该院在加强师生的社

图片289：1950年，中央音乐学院"工农兵演出队"下乡演出，受到孩子们的热烈欢迎

图片290：音乐学家杨荫浏

会主义思想教育和思想改造，发动全院师生踊跃参与社会实践方面，态度坚决，措施得力，效果显著。

该院除了本科教学之外，亦有进修班的设置，为踏上工作岗位的音乐工作者提供进修和提高业务水平的机会。此外，还设立附中（学制六年，初中、高中各三年）和附小（学制两年，小学五年级入学），培养出不少有音乐天赋的少年儿童，为大学本科输送了大量高质量生源。

该院在创建之初，还富有远见地同时成立了研究部，由著名音乐史家杨荫浏担任第一任主任。

不久，研究部扩建为中央音乐学院民族音乐研究所，专门从事我国传统音乐发展历史及存活民族民间音乐的收集、整理和研究工作，所长仍由杨荫浏担任，所内集中了曹安和、李元庆、李纯一、郭乃安、黄翔鹏、许健等一批学者，分别在中国古代音乐史、民族民间音乐研究方面作出了巨大贡献，对共和国现代意义上的音乐学研究的创建与未来发展，有奠基与开创之功。吕骥本人亦亲自参与传统音乐的调查和研究活动，并在我国古琴音乐研究方面多有心得。民族音乐研究所后来虽多次改变隶属关系，但它在中央音乐学院

图片291：20世纪50年代在苏联留学的中国作曲家朱践耳、瞿维、郭鲁 瞿维供稿

直接隶属关系。自1950年开始，下列一些音乐院系陆续并入中央音乐学院华东分院——1950年8月国立福建音乐专科学校并入，1952年9月金陵女子文理学院音乐系并入。1956年11月该院正式定名为上海音乐学院且一直沿用此名至今。同年华东师范大学音乐系部分教师被上海音乐学院聘用。

从共和国成立之初到"文革"开始之前，贺绿汀一直担任该院院长。在50年代至60年代初贺绿汀主持院务工作期间，该院努力贯彻中央制定的"培养高级音乐专门人才"的教育目标，根据共和国音乐

期间打下的雄厚基础，尤其是在我国传统音乐和民族民间音乐资料建设方面打下的雄厚基础，对该所日后的发展，对全国的传统音乐研究乃至世界的东方文化研究，对我国当代音乐创作吸收、运用传统音乐遗产，均有不可估量的深远意义；其收藏之有关中国传统音乐的各类文字、乐谱、音响、图片、实物资料藏量之丰，品种之全，人文价值之高，堪称中国古代音乐及民族民间音乐弥足珍贵之资料宝库，直到20世纪末仍是当今世界之最。

来，1949年5月28日上海全部解放后，这所音乐学院才回到人民的怀抱。9月1日，经华东军政委文教部决定，国立上海音乐院改组为"国立音乐院上海分院"。1950年1月，改称为"中央音乐学院上海分院"，1952年10月又改称为"中央音乐学院华东分院"，但与中央音乐学院并无

图片293：音乐学家沈知白

二、上海音乐学院

上海音乐学院的历史可追溯到由蔡元培、萧友梅创办于1927年11月27日的"上海国立音乐专科学校"，为我国最早的专业高等音乐学府。后历经抗日战争、解放战争之风云变幻，几经迁址更名，在历代音乐教育家的艰难苦撑之下，终于坚持下

图片292：上海音乐学院院长贺绿汀，副院长丁善德、周小燕 上海音乐学院供稿

图片294：钢琴家李名强

文化建设对于人才培养的紧迫需要，对原"国立音专"旧有的教育体制和课程设置进行了大幅度改革，在坚持"老音专"的优良传统，对学生进行各种专业音乐技能的系统学习和严格训练的同时，特别重视对我国传统音乐文化及其知识、技能的培养和训练。为此，学院多方延揽人才以加强对民族民间音乐的收集、整理与研究，并在此基础上编纂系统教材，改进教学方法，引进著名民间艺人以弥补师资队伍的不足，开设了多种多样的民族民间音乐专门课程。

1956年，上海音乐学院在全国较早地开设了民族音乐系和指挥系。1958年，

图片295：藏族歌唱家才旦卓玛　上海音乐学院供稿

响应中央提出的艺术院校"向工农子弟开门"的号召，成立工农班，陆续招收大批有音乐潜质的工农兵子弟及干部子弟入学，并给家境贫寒、生活困难的学生提供助学金，又在全国艺术院校中率先创立民族班，为少数民族地区培养了第一批音乐专门人才。为落实毛泽东关于"教育要与生产劳动相结合"的指示，该院每年都要拿出相当时间，安排师生进工厂、到农村、下部队深入生活，进行思想改造和教学实践。1958年，即开始组织全员师生进行"边教学，边劳动，边生活，边采风，边创作，边演出"的"六边活动"。1963年之后，师生下乡参加"双抢"、"三同"以及下车间做工、下连队当兵的时间每年都在2—3个月，占全年教学时间的1／5。

共和国成立之后，上海音乐学院的专业系科设置和学制曾经发生程度不等的变化，但到了60年代初已基本趋于稳定，设有理论作曲系、民族音乐作曲系、指挥系、声乐系、管弦系、民族器乐系、理论系、钢琴系，本科学制一律为五年。另有干部进修班（招收已经工作的各地音乐专业干部）、民族班（招收各少数民族音乐干部和学生），均属专科性质，学制不等。

师资队伍中，拥有一批在国内外享有盛誉的著名音乐家，如作曲专业教师贺绿汀、丁善德、邓尔敬、桑桐、陈铭志，钢琴专业教师李翠贞、范继森、李嘉禄、吴乐懿，声乐专业教师周小燕、高芝兰、谢绍曾、蔡绍序、劳景贤、李志曙、葛朝祉、王品素、温可铮，指挥专业教师杨嘉仁、马革顺，管弦乐专业教师谭抒真、陈又新、朱起东、窦立勋、王人艺，民族器

图片296：上海音乐学院女子四重奏组　上海音乐学院供稿

乐专业教师陆修棠、卫仲乐、王巽之、金祖礼、王乙，理论专业教师沈知白、钱仁康、谭冰若、夏野、于会泳，等等。这些著名音乐教育家在各自的领域内均卓有建树，他们长期献身于共和国的专业音乐教育事业，视学生如己出，言传身教，诲人不倦，成为该院教学体系这座大厦的栋梁和支柱，也是上海音乐学院的教学质量长期处于全国领先地位的根本保证。

由于该院历史悠久，师资力量雄厚，且有一整套严密的交响管理经验和较完善的教材与教法，教学设施也比较齐全，因此，尽管正常的教学秩序经常受到频繁政治运动和"左"的办学思想干扰，但从共和国成立初期到60年代中叶，该院一直是我国高等音乐学府中教学质量最高的院校之一，为共和国培养了大批高水平的音乐人才。如先后在国际钢琴比赛中获奖的钢琴家李其芳、李名强、殷承宗、洪腾，圆号演奏家韩铣光，大提琴演奏家王珏，以及作曲家施咏康、汪立三、刘施任、何占豪、陈钢，指挥家黄晓同、陈燮阳，小提琴演奏家俞丽拿、郑石生，二胡演奏家吴之岷、闵惠芬，古琴演奏家龚一，歌唱家鞠秀芳、才旦卓玛，等等。日后，这些毕业生在不同的岗位上尽平生所学，献一技之长，成果渐丰，终成大器。其他历届毕业生遍布于全国各省市、各地区专业文艺

表演团体、音乐学院、艺术院校、师范院校、研究机构，在创作、表演、教学、科研岗位上发挥了重要作用。

该院学生在从事创作实践的过程中，先后产生了像《黄鹤的故事》（施咏康作曲）、大合唱《祖国颂》（刘施任作曲）、钢琴组曲《庙会》（蒋祖馨作曲）、小提琴曲《夏夜》（杨善乐作曲）、小提琴协奏曲《梁祝》（何占豪、陈钢作曲）、《幸福河大合唱》（萧白、王强等作曲）、《金湖大合唱》（张敦智作曲）等在共和国音乐史上占有重要地位的各类声乐和器乐作品，为新生共和国的音乐文化建设作出了不可取代的贡献。

早在20世纪50年代，上海音乐学院便创建了附属中等音乐学校（简称"上音附中"）和附属音乐小学（简称"上音附小"），附中学制七年（初中三年，高中四年），附小学制两年（自小学五年级入学）。附中的课程设置与本科大致相同，但更侧重于音乐基础课和专业技能的训练，无理论和指挥专业；初中阶段无作曲和声乐专业。其师资队伍亦由有经验的专业教师组成，辅以文化课教学。鉴于绝大多数学生实行住校制度，因此附小、附中均设有生活辅导员的编制，以照顾在校少年儿童的生活起居。这种人才培养"一条

图片297：下农村参加田间劳动，是音乐学院师生的"必修课"

龙"环链，为大学本科输送了大量的优秀生源，也为专业文艺表演团体和教育单位培养了一批专业人才，但日后也暴露出社会视野狭窄、知识面不广、在专业上过分追求单打一的弊端。当然，类似问题在中央音乐学院及其他设有附中、附小的音乐院校同样存在。

该院图书馆收藏了古今中外音乐图书17万余册，视听资料8万余件，其中多有极具历史文化价值和审美价值的音乐珍藏，为师生从事教学、科研、创作和表演实践提供了极其丰富的资料。

三、其他音乐院校

在20世纪50—60年代，中央人民政府为了适应飞速发展的音乐文化建设对人才急迫需要的局面，通过重组、升格、新建等多种途径，在东北地区组建了沈阳音乐

图片298：20世纪50年代，"扁担歌剧团"送戏下乡 福建泉州歌剧团供稿

学院（1958），在华中地区建立了湖北艺术学院（武汉音乐学院前身），在华南地区组建了广州音乐专科学校（星海音乐学院前身，1958），在华东地区组建了南京艺术学院（1958），在华北地区组建了天津音乐学院（1959），在西南地区组建了四川音乐学院（1959），在西北地区组建了西安音乐学院（1960）；1964年，又在北京组建了中国音乐学院，从而基本完成了共和国高等专业音乐教育的整体布局。这些高等专业音乐院校，在建校后不长的办学历史中，为国家培养出大量合格的专业人才。

为了将上述音乐院校发展变迁的历史脉络记叙得连贯和清晰，本书将它们在50—60年代的创建与发展等相关情况放到新时期相关章节中再予以补叙。

第四节

传统音乐：新条件，新局面

我国历史悠久，幅员广阔，民族众多，传统音乐遗产极为丰厚。以黄河、长江两河流域为主体的汉族传统音乐，与众多的色彩斑斓、个性各异的各少数民族传统音乐一起，共同构成中华民族深厚博大的民族民间音乐的宝库；千百年来，这部用音符写成的中华民族的心灵史，以其辉煌成就、独特风韵傲立于全人类音乐文化之林。然而，明清以降，特别是1840年第一次鸦片战争之后，由于封建统治者的腐朽无能和经济上的贫穷落后，使我国传统音乐面临着空前的困境。

自"五四"新文化运动以来，一批文化人和音乐家已经认识到保护传统音乐文化遗产的重要性，并在收集、整理、挖掘和保存传统音乐方面做了一些力所能及的实际工作并取得了一定成果；特别是解放区的革命音乐工作者，在毛泽东《在延安文艺座谈会上的讲话》精神指引下，自觉深入民间，收集、整理了大量民间音乐资料，并将其运用于当时的音乐创作之中，产生了不少既有浓郁民族风格又有鲜明时代特色的优秀作品。同时，民族民间音乐的强大生命力，也使它按照自身的发展逻辑顽强地前进着和演化着。由于生产方式和时代条件的变化，民族民间音乐本身也从中生长出一些不同于以往的积极的新因素，无论是民间音乐中的戏曲音乐、民间歌曲、说唱音乐、民族器乐、歌舞音乐，还是宫廷音乐、文人音乐和宗教音乐，都随时代变迁而有不同程度的发展。

然而，旧中国连年战乱给国民经济造成巨大破坏，广大民间艺人的生活困苦不堪，而国民政府对民族民间音乐又采取歧视政策，从而导致传统音乐的生存环境极度恶化，许多优秀的民族民间音乐作品和品种，随着民间艺人的相继辞世而逐渐消亡，更为大量的，则处于自生自灭的危境之中，其中有不少已濒临灭绝的边缘，亟待进行抢救和保护。

图片299：20世纪50年代，音乐工作者下乡演出 中央音乐学院供稿

一、新中国面对的传统音乐遗产

新中国的成立，和平环境的到来，国民经济的恢复，国家文化政策的昌明，都为我国传统音乐文化在新形势、新条件下的生存与发展提供了可能，创造了前所未有的机遇。

珍视民族文化遗产，继承和发扬我国灿烂的古代文明和民间艺术的光辉传统，用以作为发展、创造更为光辉灿烂的当代文化的必要借鉴，历来是以毛泽东为首的中国共产党领导人的一贯思想。毛泽东本人在其《新民主主义论》《在延安文艺座谈会上的讲话》等文献中对此有精辟的阐述。我国新音乐运动主要领导人之一、新中国成立后担任中国音协主席的吕骥，早在40年代初就发表《中国民间音乐研究提纲》[8]，对民间音乐研究的目的、原则、方法、范围以及应该研究的问题作了初步的梳理和论述。共和国成立之后，中国音协和吕骥本人对民间音乐的收集整理工作高度重视，并采取一系列实际步骤，在组织和发动全国音乐家投身于这一宏伟事业方面付出了艰苦努力，作出了重要贡献。

共和国建立初期，人民政府在国家经济实力仍很贫弱的情况下，提出继承遗产、发扬传统的口号，对民族民间音乐采取了一系列扶持和保护政策。各省相继成立了音乐工作组和戏曲工作组（在当时简称"音工组"或"戏工组"），专门负责本省区各种传统音乐的采集和整理工作；许多省区的音乐工作者深入农村、山

[8]该提纲写于1941年秋，1948年在《民间音乐论文集》上发表，后经修改补充后两度发表，最后收录在《吕骥文选》（人民音乐出版社1988年8月北京出版）上卷中。

图片300：20世纪50年代，音乐工作者到农村演出女声小合唱 四川音乐学院供稿

图片301：1957年，何芸、张淑珍采访苗族歌手 中国艺术研究院供稿

寨、田头、边塞，开展了不同规模的民歌采风活动，从而在全国形成一个声势较大的民歌采访热潮，并以此为基础，先后出版了按不同体例选编的民歌专辑，如《河北民歌选》[9]、《陕甘宁老根据地民歌选》[10]、《湖北民歌选集》[11]、《湖南民间歌曲集》[12]、《花儿选》[13]、《东北民间歌曲选》[14]、《江苏民间歌曲选》[15]、《浙江民间歌曲集》[16]、《安徽民间音乐》[17]、《江西民间歌曲选集》[18]、《山东民间歌曲选集》[19]、《山西民间歌曲选集》[20]、

[9]中央音乐学院研究部编，万叶书店1951年出版。
[10]中国民间文艺研究会编，音乐出版社1953年出版。
[11]湖北音工组编，中南人民出版社1954年出版。
[12]湖南音工组编，湖南人民出版社1954年出版。
[13]朱仲禄整理，山西人民出版社1954年出版。
[14]中国民间文艺研究会编，音乐出版社1955年出版。
[15]江苏歌舞团编，江苏人民出版社1956年出版。
[16]浙江群众艺术馆编，浙江人民出版社1956年出版。
[17]安徽音工组编，安徽人民出版社1957年出版。
[18]江西音工组编，江西人民出版社1955年出版。
[19]山东音工组编，山东人民出版社1956年出版。
[20]山西文化局音工组编，音乐出版社1957年出版。

《贵州民间歌曲集》[21]、《云南民间歌曲选》[22]、《青海民间歌曲选》[23]、《湖南山歌曲调选》[24]、《陕南民间歌曲选》[25]、《河南民歌选》[26]、《广西民间歌曲集》[27]、《内蒙古西部民间歌曲选》[28]等。这些民歌选本，都是各地音乐工作者深入实地，对民间艺人进行采风、考察和采录，逐字逐句、一首一首记录下来的，由于当时民间音乐的生存环境保持得比较完整，民间歌手众多，民间歌唱活动频繁，因此，这一时期采录的民歌和出版的民歌选本，比较接近原生态，有较高的学术含量，不但在尽可能完整真实地保存民歌遗产方面其功至伟，而且也为后人的学习、研究提供了弥足珍贵的资料。

差不多与民歌采录活动的同时，一些专业研究单位也派员从事专题性的民间音乐调查采录活动，其中尤以中央音乐学院研究部的杨荫浏、曹安和、简其华等人在1950—1953年间对河北定县子位村笙管音乐、北京单弦牌子音乐、江苏无锡"十番锣鼓"音乐和瞎子阿炳的二胡琵琶曲、北京智化寺京音乐、"西安鼓乐"及"西安铜器社"、山西河曲"山曲"、"二人台"及"打蓝调"等分别作了调查和采录，获得了宝贵的资料，其中包括获得康熙三十三年（公元1694年）"北京智化寺京音乐谱"珍贵手抄本传谱。此外，山西音乐家采录甘肃和青海地区"花儿"，上海音乐家记录"榆林小曲"和单弦音乐，北京音乐家与当地音乐家联合对湖南民间音乐进行普查，以及对全国20多个城市的琴家进行实地采访、收集存见的琴谱，北京音乐家赴山东采录"祭孔音乐"，等等。这些专题性采录活动，广泛涉及了我国汉族地区丰富多样的歌种、乐种、舞种、曲种，对发现、抢救、收集、整理散存于各地的民间音乐珍贵资料有千秋之功，使它们终因及时抢救和保存而得以免遭湮没之灾，为后世留下了一笔丰厚的民间音乐遗产。

二、"瞎子阿炳"和他的《二泉映月》

"瞎子阿炳"是江苏无锡民间艺人华彦钧的外号。阿炳其人，约为1893年生，其父华清和是当地道士。阿炳自幼随其父

[21]贵州群众艺术馆编，贵州人民出版社1957年出版。
[22]《解放军歌曲》编辑部编，音乐出版社1957年出版。
[23]华恩编，青海人民出版社1957年出版。
[24]湖南群众艺术馆编，湖南人民出版社1958年出版。
[25]陕西群众艺术馆编，陕西人民出版社1959年出版。
[26]河南群众艺术馆编，河南人民出版社1958年出版。
[27]广西音协编，广西人民出版社1962年出版。
[28]内蒙古文化局编，内蒙古人民出版社1960年出版。

图片302：1958年，章鸣在山西昔阳进行群众歌咏活动调查 中国艺术研究院供稿

图片303：1963年，简其华采访维吾尔族乐手 中国艺术研究院供稿

及民间艺人演习民间音乐，1918年前后其父死，阿炳子承父业，成为雷尊殿当家道士，继续学习民间音乐，熟知江南民歌小调、丝竹音乐、锣鼓乐及戏曲音乐，颇能得其堂奥，又通晓多种乐器，尤擅二胡及琵琶，功力过人，造诣亦深。中年时经济状况恶化，且染吸毒、嫖妓陋习，以致双目失明，不得已将雷尊殿产业悉数变卖，但仍不能维持生计，遂以沿街卖艺乞讨为生，与"艺丐"无异，故而当地百姓称其为"瞎子阿炳"。阿炳其人不单乐器演奏技艺精湛，且深谙度曲之道，常将时事新闻、世态炎凉之类诸种人生情状发为宫商，或付之弦索，或编入歌唱，以此换取衣食之资。如此天长日久、累月经年，其器乐曲积少成多，其间每有佳作，故而阿炳其人其乐在苏南一带颇有盛名。晚年贫病交加，一生无妻室、无子嗣，在悲苦凄凉、辛酸孤寂中识尽人间愁滋味。此种不幸遭际和人生体验，反而造就了阿炳的民间音乐大师才情，其作品如《二泉映月》《听松》等等，经数十年锤炼、千百回打磨，至晚年，意韵更加厚重冷峻，情致更加深邃高远。

在中国之各地、各民族，像阿炳这样的民间音乐大师何止百千？然旧中国半封建、半殖民地的政治经济制度，对浩瀚的民间音乐宝藏和阿炳这样的民间音乐大师

图片304：二胡大师华彦钧（"瞎子阿炳"）

图片305：杨荫浏（后排左二）与曹安和（前排右一）等

图片306：阿炳故居

弃之如敝屣，任其自生自灭，不知埋没了多少民间音乐天才和杰作。

共和国成立之后，阿炳的遭遇和声名引起他的两位同乡、时任中央音乐学院研究部主任的著名音乐史家杨荫浏及民间音乐研究学者曹安和的关注。

1950年8月，杨、曹携带钢丝录音机，南下无锡，对阿炳作千里寻访。在共和国成立第二年的这一历史性会见中，阿炳大师般的精湛演奏和不朽作品，令杨、曹二人惊喜莫名，如获至宝，遂将阿炳亲自演奏的二胡曲《二泉映月》《听松》《寒春风曲》及琵琶曲《昭君出塞》《大浪淘沙》《龙船》共6首作品精心录制下来，并相约来年再来采录其他作品。谁知天不假年，阿炳却于当年12月在贫病交加中逝世，享年57岁左右。杨、曹抢录的这6首作品，从此便成为阿炳毕生创作中硕果仅存的千古绝唱在人间广为流传；而阿炳掌握、演奏、创作的其他诸多作品，也就此成为永远不再的绝响，给后人留下了深深的痛惜和无尽的遗憾。

从抢录下来的音响看，作为民间音乐演奏家的阿炳，其二胡以丝弦为琴弦，演奏风格苍凉遒劲，处理得细腻深沉，十分讲究音色音量的控制和作品意韵的表达；在演奏技巧上，多以短弓为主，音域已发展到第三把位且控制自如，音色不毛不躁，滑音的运用使旋律的倾诉富于独特韵味。其琵琶演奏爽健硬朗、质朴淳厚，气度不凡，造诣颇高。

作为民间音乐作曲家的阿炳，其琵琶作品具有鲜明的民间性特点，或深沉哀怨，或气势磅礴，或生动活泼，更多反映了作曲家对于民间音乐传统的继承和发展。而他的三首二胡曲则是用他毕生的才思与血泪写成的，集中表现了民间艺人在旧社会的苦难生活、悲凉心境和苍凉的人生感悟，寄托了作曲家对光明、幸福的向往——这一切，都被艺术地概括在不朽的《二泉映月》之中。

《二泉映月》不但是一首包孕极丰、意境深远的二胡曲，而且是一部用音符写成的民间艺人的血泪史和心灵史，在我国二胡艺术史和当代音乐史上都有崇高的地位。此后，这首二胡曲成为二胡音乐中无可争议的经典作品，无论在专业音乐院校或青少年业余二胡教学中，还是在大量音乐会或晚会中，都是二胡演奏家们常演不衰、常演常新的曲目；在新中国的文艺舞台上，也出现了许多以阿炳生平或《二泉映月》为题材的其他文艺作品，如影视作品、舞剧等，其中以吴祖强改编的同名弦乐合奏曲最为出色，颇得阿炳原曲神韵。到了新时期之后，日本著名指挥家小泽征尔第一次听二胡演奏家姜建华演奏这首乐曲后不禁热泪盈眶，由衷称赞它是"应该跪着听的音乐"，可见其艺术感染力之深，早已超越了国家和民族的界限。

固然，这首经典乐曲和它的作曲者华彦钧的被发现有诸多偶然因素，但新中国的新音乐工作者对民间音乐、民间艺人的珍视和尊重又使它带有某种必然性。

图片307：北京智化寺音乐演奏 《当代中国音乐》编辑部供稿

为了纪念阿炳这位民间音乐大师，杨荫浏等人将阿炳仅存的6首作品合编为《阿炳曲集》，于1952年由万叶书店出版。这个《阿炳曲集》和珍藏于中国艺术研究院音乐研究所资料室的阿炳亲奏录

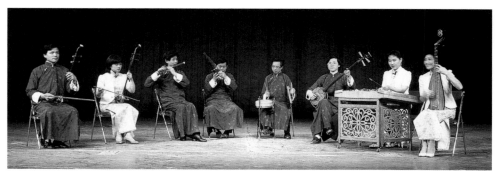

图片308：江南丝竹演奏 《当代中国音乐》编辑部供稿

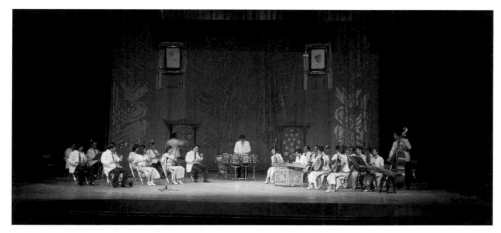

图片309：民族器乐小合奏 《当代中国音乐》编辑部供稿

图片310：山东吹鼓乐队 《当代中国音乐》编辑部供稿

图片311：西河大鼓演唱 《当代中国音乐》编辑部供稿

图片312：吹打乐演奏 《当代中国音乐》编辑部供稿

图片313：音乐工作者在海南岛为黎族歌手录音 《当代中国音乐》编辑部供稿

音，成为后人学习、研究阿炳及其艺术成就的宝贵经典，不知滋养和培育了多少后辈音乐家——不仅包括演奏家、教育家、指挥家、民乐普及工作者及一辈又一辈热爱民族音乐的莘莘学子，而且也包括从阿炳及其作品中吸取灵感和创造精神的作曲家以及从中寻找中国民间音乐真谛的音乐理论家。

在中国各地各民族，像阿炳这样功力深厚、成就卓著的民间音乐家绝不是个别的，例如内蒙古的毛依罕、色拉西，青海的朱仲禄，以演唱单弦牌子曲闻名的王秀卿，以演唱榆林小曲闻名的丁喜才，等等，他们在新中国的命运都比阿炳幸运——其艺术成就得到人民政府和新音乐工作者的尊重、珍视和及时的抢救与保护，并在不同的岗位上用自己所熟悉的民间音乐艺术为新中国音乐文化建设作出了新的贡献。

三、"推陈出新"与戏曲改革

中国共产党及其高层领导毛泽东、

图片314：1951年4月3日，毛泽东为"中国戏曲研究院"题写院名 中国艺术研究院供稿

周恩来、朱德等人，远在共和国成立之前就对我国传统戏曲艺术及其改革高度重视。40年代，毛泽东对延安平剧院上演《逼上梁山》和《三打祝家庄》等新戏表示出极大的关注和热情，并写信给予肯定和鼓励。1948年11月，"华北戏剧音乐工作委员会"成立，对当时华北地区的20多个戏曲剧种进行了调查，并在华北《人民日报》发表专论《有计划有步骤地进行旧剧改革工作》，提出戏曲演出应以对人民"有利"、"无害"、"有害"这三条标准作为对戏曲演出剧目审定的依据。

共和国成立后不久，在周恩来等人的直接关怀下，1951年4月在北京成立了以著名京剧表演艺术大师梅兰芳为院长的中国戏曲研究院，以推进对我国传统戏曲艺术的整理、研究和改革。为祝贺该院成立，毛泽东、周恩来都题了词。毛泽东的题词是"百花齐放，推陈出新"，周恩来的题词是"重视与改造、团结与教育，二者均不可缺一"，这两个题词，尤其是毛泽东的题词，从此便成为新中国戏曲改革的指导方针。中国戏曲研究院成立后不久，上海也成立了华东戏曲研究院；在全国的一些地方，也成立了培养戏曲演员的戏曲学校。1951年5月5日，政务院颁布《关于戏曲改革工作的指示》，其中提出戏曲改革的主要任务是"三改"，即"改

图片315：毛泽东接见中国戏曲研究院首任院长梅兰芳（右二）中国艺术研究院供稿

戏"（戏曲本体的改革）、"改人"（戏曲艺人的改造）、"改制"（戏曲团体的所有制改革），号召新文艺工作者提出了"应该积极参加戏曲改革工作，与戏曲艺人互相学习，密切合作，共同修改与编写剧本，改进戏曲音乐与舞台艺术"。

毛泽东的"百花齐放，推陈出新"的基本含义，是鼓励广大戏曲工作者和新音乐工作者在尊重传统戏曲艺术的基本规律、保持各剧种的独有特色、鼓励各种风格和样式的戏曲艺术并存共荣的基础上，根据新时代、新生活和劳动人民的审美需要，对传统戏曲艺术中不适应时代要求和当代生活的某些旧思想和旧形式进行必要的改革和创新。这一思路，与毛泽东在《新民主主义论》和《在延安文艺座谈会上的讲话》中所阐发的对于传统文化采

图片316：周恩来接见中国戏曲研究院副院长周信芳 中国艺术研究院供稿

取"取其精华、去其糟粕"的批判继承思想是一致的；从戏曲艺术自身的发展逻辑看，对其形式和内容进行必要而适度的改革，也符合其"因时而变"的内在要求。

在"推陈出新"方针的指引下，各地、各剧种首先对戏曲的题材、内容和表演程式进行改革，出现了大批表现革命历史题材、工农兵生活和现实斗争题材的新剧目。与此同时，为了推进戏曲改革的步伐，各地、各剧种纷纷抽调一批新音乐工作者进入戏曲团体，其任务主要是对传统

图片317：新凤霞在评剧《刘巧儿》中饰巧儿 《当代中国戏曲》编辑部供稿

戏曲音乐进行改革和创新，使其能够适应新的表现要求。

新音乐工作者[29]的加入，为戏曲改革工作注入了新血液、新观念和新的表现手法，大大加快了戏曲音乐改革的进程，在改革实践中也确实取得了不少积极成果。然而，中国传统戏曲博大精深，其戏剧美学、构成法则和表演艺术自成体系，在人类戏剧史上也以独树一帜的东方戏剧学派而得到全世界的普遍公认。对其进行改革固然必要，故步自封只能自取灭亡，但这种改革只能是渐进式的，小心翼翼的，既要充分保持其原有魅力和艺术特色，又要使它能够适应时代要求，在这两者之间走钢丝，必须以极谨慎的态度和极科学的方法对待，稍有不慎便跌落在万丈深渊中，对传统戏曲艺术遗产造成人为破坏，带来

[29]"新音乐工作者"是与传统音乐和民间音乐工作者相对的提法，在当时是指在新中国成立前从事"新音乐运动"或受过专业音乐教育、掌握了欧洲作曲技术的音乐家。

图片318：梅兰芳在京剧《穆桂英挂帅》中饰演穆桂英 《当代中国戏曲》编辑部供稿

不可弥补的损失。

事实上，在戏曲改革过程中，虽也有一些冬烘先生反对改革，但另一种情况也是普遍存在的——某些新音乐工作者某些简单粗暴的做法却使早期的戏曲改革走上歧途，例如忽视戏曲艺术的特有规律和剧种特色，模仿、照搬解放区秧歌剧和新歌剧的某些成功经验和创作模式，使剧种失

图片319：京剧《白蛇传》 《当代中国戏曲》编辑部供稿

去了固有的特色和魅力，从而引起戏曲艺人和观众的不满。

所幸这种简单粗暴的做法，经过一段时间的讨论和实践，不久便得到了一定程度的纠正。此后，戏曲音乐改革的工作基本上进入了良性循环的轨道，并诞生了一系列优秀剧目或较成功的作品，其中新编剧目以北方的评剧《刘巧儿》和《小女婿》、南方的黄梅戏《天仙配》、沪剧《罗汉钱》的艺术成就最高，在观众中的影响也大。它们共同的经验是：尽可能在本剧种原有的传统唱腔中挖掘那些具有表现新内容潜力的因素，并充分加以利用；从兄弟剧种、当地民间音乐以及某些新型艺术门类（新歌剧、电影、话剧）中吸取一切与本剧种可以相融的手法和形式并加以吸收、改造和融汇；新音乐工作者与编剧、导演、演员、乐师共同设计唱腔，并以作曲编曲者与演员的通力合作为主。

为了集中展示新中国成立以来的戏曲改革成果，1952年10月6日至11月14日，在北京举行了"第一届全国戏曲观摩演出大会"，来自全国各地的23个剧种、37个剧团、92台剧目参演。其中，传统剧目及新编古装戏63个，如京剧《将相和》和《白蛇传》，评剧《秦香莲》，越剧《梁山伯与祝英台》，川剧《秋江》和《柳荫记》，秦腔《游龟山》，桂剧《拾玉镯》，湘剧《琵琶上路》，汉剧《宇宙锋》，晋剧《打金枝》，湖南花鼓戏《刘海砍樵》，豫剧《新花木兰》，粤剧《凤仪亭》，楚剧《葛麻》等；新编历史剧11个，如京剧《满江红》和《强项令》，绍剧《于谦》等；新编现代戏18个，如评剧《小女婿》、沪剧《罗汉钱》等。这些剧目，从不同侧面以不同风采展示了各地新

图片320：川剧《秋江》 《当代中国戏曲》编辑部供稿

音乐工作者在戏曲音乐改革中所取得的初步成就，同时也提出了一些值得讨论和研究的理论和实践问题。

为此，在观摩演出前后，有关方面还组织了专门的理论研讨，在充分认识传统戏曲艺术的巨大艺术价值的同时，对改革中遇到的种种问题和困惑进行了多方面的讨论，也在理论上澄清了一些问题。观摩演出闭幕前，中共中央宣传部副部长周扬作了《改革和发展民族戏曲艺术》[30]的报告，指出："改革戏曲的首要问题是剧本"，"但对于新戏曲（新歌剧）的创造来说，音乐问题同样具有决定性的意义"；报告认为："中国戏曲音乐就所有各个剧种的历史的总和来说，是丰富的，但就单独每一个剧种的表现力，特别是表现现代生活的能力来说，却又是贫乏的"，为此，报告提出的解决办法是："适当参照欧洲古典音乐，特别是现代苏联音乐的先进经验，在乐器、乐曲、唱法各方面加以改进，以增强中国戏曲表现新的生活的能力，并使中国戏曲音乐和世界音乐文化沟通起来"；报告还要求"各个剧种都必须按照自己的特点和

[30]刊于《文艺报》1952年第24号。

图片321：周恩来、邓小平接见赴香港演出的北京京剧团演员 中国艺术研究院供稿

需要，来吸收其他剧种的精华"，以"丰富自己，提高自己"；报告号召新音乐工作者"应当积极参加戏曲改革工作"，"必须下很大功夫来研究京剧和其他各种地方戏曲的音乐"。

周扬的这个报告，既是新中国成立一年多来戏曲改革工作的总结，同时也对今后的戏曲改革规定了任务、目标和方法。报告的总精神是积极的，无论在理论上还是在实践中都对此后的戏曲改革工作起到了推动作用；但报告将新戏曲与新歌剧相

图片322：越剧《祥林嫂》 《当代中国戏曲》编辑部供稿

提并论，认为以《白毛女》为代表的新歌剧"是民族戏曲的新形式"，而新音乐工作者参加戏曲改革的最终目标，是"在整理民族戏曲遗产工作中积累了一定经验之后"，创造出民族的"新歌剧"——这些论点，将不同的舞台戏剧样式混为一谈，无视乃至抹煞两者在构成形态和表现体系上的巨大差别，不但在理论上是错误的，而且在实践中也是有害的；事实上，无论在此后的戏曲改革中，还是在此后的歌剧创作中，周扬的这一观点对两者都造成了伤害[31]。

在"第一届全国戏曲观摩演出大会"之后，戏曲音乐改革工作便在全国范围内全面展开。各地通过戏曲会演、实地调查、学术研究等途径，对本地区传统戏曲的现状有了一个比较全面的了解，并抢救出一些濒临灭绝的古老剧种，如南昆、北昆及河北梆子等，并使它们焕发出新的生机。1956年浙江省苏昆剧团上演的

[31]继周扬这一报告后不久，文化部副部长刘芝明根据周扬报告的精神提出"在地方戏曲的基础上发展新歌剧"的主张，也给此后的歌剧创作带来消极影响。

一部《十五贯》在全国引起巨大轰动，从此"一出戏救活一个剧种"的佳话便在全国广泛流传。此外，各地一些地方小戏，如湖南花鼓戏、安徽黄梅戏、云南花灯戏等，在旧社会被认为是不登大雅之堂，常常备受歧视，如今在戏曲改革的激励下纷纷勃兴起来；一些新生的剧种也开始崭露头角，更有大量少数民族戏曲如彝剧、傣剧、白剧、壮剧、藏戏、布依戏及朝鲜族的唱剧、满族的新城戏等，此时也以各自的鲜明特色亮相，为新中国的戏剧舞台增添了绚丽的色彩。

在1952—1957年的戏曲音乐改革中，新音乐工作者通过学习传统、研究传统和多方面的实践与探索，对戏曲音乐改革的规律性有了新的认识，并在这个基础上，形成了三种不同的改革思路：

其一是大部分传统剧目的音乐和唱腔，保持原样不动，或作局部的微调和加工。1955年为梅兰芳、周信芳舞台生涯50周年所演出的传统剧目，其音乐加工即属此类。

其二是一部分传统剧目和新编历史剧，其唱腔采用传统设计方法，即创腔设计以演员和乐师为主，新音乐工作者为辅，但音乐和唱腔有相当程度的发展和创新。这种做法，以1953年中国京剧院演出的《柳荫记》为代表。

其三，一些重点剧目，主要是某些新编历史剧和现代戏，由新音乐工作者担任音乐创作的主力，与演员、乐师配合，在保持剧种音乐原有特色和风格的前提下，根据内容需要采用一些新手法来编创新腔，并配以一定规模的乐队伴奏，有的剧目还运用重唱和合唱手法来为剧情服务。在这方面积累了成功经验的剧目有：黄

图片323：1955年，中国戏曲研究院副院长程砚秋在第一届戏曲演员讲习会结业典礼上

梅戏《天仙配》、越剧《祥林嫂》、沪剧《罗汉钱》、吕剧《李二嫂改嫁》、评剧《志愿军的未婚妻》等。

就当时的社会反响而言，在以上三种改革思路中，以《天仙配》和《李二嫂改嫁》等剧目为代表的第三种思路无疑是独占鳌头的，不论是领导层、行内专家还是普通观众，对此种改革思路及其代表作品都持热烈鼓励和赞扬的态度。的确，听惯了戏曲"老腔老调"的人们对此有耳目一新之感是毫不奇怪的，事实上它也满足了人们求新、求变的愿望。然而，其中也隐藏着一个巨大危险，即在"推陈出新"中，对"陈"的盲目否定和对"新"的盲目追求导致处理两者相互关系的失度和失衡。只不过，在当时一片喝彩声中，这种潜在的危险并不被人们所重视。

实际上，在戏曲音乐改革的过程中，对于宝贵的传统遗产采取简单粗暴的做法，历来是以"创新"和"出新"的面貌出现的；加之在理论上又受到周扬报告的强有力支持，所以能够大行其道。例如评剧《草原之歌》几乎照搬同名歌剧，庐剧《借罗衣》则套用其他剧种的音乐，沪剧《金黛莱》将传统创腔方法悉数抛弃，按

歌剧音乐创作方式全部另行作曲，沪剧《翠岗红旗》则大量采用重唱、合唱和大乐队伴奏，等等。更有甚者，还有人主张完全定腔定谱、取消司鼓，按西洋歌剧模式改造中国戏曲[32]。

自然，这种过激的、急于求成的做法，在当时就遭到一批有识之士的强烈批评，于是引发了一场"粗暴与保守"的激烈争论。"保守"的一方称，这一阶段的戏曲音乐改革操之过急，犯了"简单粗暴"的毛病[33]，从而使许多老艺人"从内行变成了外行"。"粗暴"的一方则为戏曲音乐改革现状与成绩作了辩护和肯定，同时也指出在理论和实践两方面将戏曲音乐改革与新歌剧的创作区别开来，探讨了戏曲音乐的"现实主义传统"和规律，表示要尊重戏曲音乐规律，以保证改革的健康发展。[34]

1957年6月，文化部、中国音协在北京召开"戏曲音乐工作座谈会"，就"保守与粗暴"的争论作进一步研讨。会议分析了产生"简单粗暴"的原因，是一部分音乐家在尚未充分认识、了解和掌握博大精深的戏曲音乐传统的情况下便急于求成；一些著名的戏曲表演艺术家和乐师在会议中提出了重视戏曲音乐特点、遵循

传统创腔规律的美学主张，如程砚秋关于"守成法，要不拘泥于成法；脱成法，又要不背弃成法"的论点及阳友鹤关于"唱腔应该把基础奠牢，然后再行创造"[35]的建议，都是具有实际经验和科学精神的远见卓识，对此后戏曲音乐改革的健康发展有重要影响。

第五节
共和国乐坛第一次思潮大碰撞

20世纪50年代初的中国思想文化界，曾经先后发生了几起重要的思想批判事件，即对电影《清宫秘史》的批判、对俞平伯《红楼梦研究》的批判、对电影《武训传》及其音乐（作曲黄贻钧）的批判，以及后来由毛泽东亲自领导的对胡风文艺思想的批判，等等。这些思想批判事件也深刻地影响了音乐界。

共和国成立后的最初四年，一方面由于解放区和国统区两支音乐大军在五星红旗下胜利会师，广大音乐家为新中国的

图片324：1963年2月，周恩来与吕骥、贺绿汀等在首都文艺界元宵联欢会上

[32]以上材料均转引自《当代中国音乐》第二编第十四章"戏曲和曲艺音乐改革"，当代中国出版社1997年北京出版，第321页。本书有关1949—1989年间戏曲音乐改革的材料，多来自该书，恕不一一另注。

[33]请参见《戏剧报》社论《戏曲艺术革新不能脱离传统》及张庚《反对用教条主义的态度来"改革"戏曲》，分别载于《戏曲音乐工作讨论集》（音乐出版社1959年4月北京出版）第161、144页。

[34]请参见马可和何为的文章，载于《音乐建设文集》（音乐出版社1959年9月北京出版），本书转述的观点见该书第673、735、745页。

[35]见《戏曲音乐工作讨论集》第24、38页，音乐出版社1959年4月北京出版。

勃勃生机所鼓舞，在音乐创作、表演、教育、理论研究等领域都取得了辉煌的成就；另一方面，由于担负国家音乐文化建设领导责任的中国音协在指导方针上发生了某些偏差，特别是在音乐与政治、生活与技巧、内容与形式、创作与批评等几个关系的理解和处理上暴露出普遍的公式化、概念化、庸俗化倾向，导致音乐创作质量普遍下降。而中国音协机关刊物《人民音乐》却频频发表文章，将这一切归咎于作曲家们缺乏生活体验、缺乏政治热情，并以"问题讨论"的形式在刊物上发动对《告诉我，来自祖国的风》等作品的批评，实际上对刚刚起步的抒情歌曲体裁采取批评和打压的态度，从而引起音乐家的广泛不满。生性耿直的贺绿汀便挺身而出，公开阐明自己对上述问题的基本立场——这就是引起共和国音乐史上第一次思潮大碰撞的重要批评文献《论音乐的创作与批评》产生的具体背景。

图片326：1957年，歌唱家周小燕为上海江南造船厂工人迎风而歌　上海音乐学院供稿

图片327：歌舞剧《兰花花》　延安歌舞剧团演出并供稿

一、贺绿汀《论音乐的创作与批评》及其主要论点

此文原是贺绿汀在1953年中华全国音乐工作者协会全国委员会扩大会议上所作的一篇专题发言，后《人民音乐》1954年

图片325：20世纪50年代初，音乐工作者举行抗美援朝慰问演出
中央音乐学院供稿

3月号全文发表。文章分为七个部分：

1. 关于学习马克思列宁主义与体验生活问题。这是作者立论的基础。文章在肯定学习马克思列宁主义可以建立正确的人生观，获得分析问题的正确方法及音乐工作者头等重要的意义的同时，强调这种学习不能脱离音乐艺术的具体特点，不能因此而忽视业务学习，否则就不可能成为音乐家：

> 我们不可能用一般的政治理论来代替具体的音乐理论与技术……一切政治内容必须通过音乐艺术所特有的具体形象才能感染听众。

2. 关于学习技术与单纯技术观点问题。作者认为，"相信技术万能，结果反被技术所误"的单纯技术观点在现实生活中是有的，但"学习技术与单纯技术观点问题往往被人们机械地混在一起，只要某人强调学习技术，就会被人戴上单纯技术观点的帽子"。因此他提出了一个著名的论点：

> 音乐是最需要技术锻炼的艺术，技术之有无与技术之高下在音乐艺术中起着主要的、决定的作用。那些不愿意下苦功去锻炼技术与学习音乐业务的人，就不可能希望变成最好的演奏家和作曲家。

3. 民族形式与借鉴西洋问题。文章肯定这样一个事实：各民族间的文化交流是促进文化向前发展的重要因素，历史上证明外国音乐流入中国，不但没有淹没中国民族音乐，反而被中国人所消化。外国音乐传入之后，与自己原来的音乐相结合，按照人民自己的需要与喜爱创造出新的民族音乐来，以表达自己民族的思想感情，促使中国的民族音乐获得新的发展。

4. 关于抒情歌曲与小资产阶级感情问题。作者针对将抒情歌曲与"小资产阶级感情"直接画等号的做法指出，"小资产阶级感情"的帽子满天飞的做法，是导致"近年来除了现成的民歌小调之外，敢于写抒情歌曲的人，实在太少了"的根本原因。

5. 形式主义的问题。作者对当时创作中普遍存在的不讲音乐结构、不讲乐曲发展逻辑、随意"挂流水账"的现象提出了批评，而这种倾向的出现，与人们不重视音乐创作中的形式问题有关，而音乐之需

图片328：民族舞剧《宝莲灯》 中央实验歌剧院演出并供稿

图片329：民族舞剧《小刀会》 上海实验歌剧院演出并供稿

要形式远远超过其他任何艺术。

6. 新歌剧问题。作者针对当时关于新歌剧发展路向的争论，及时提出了"百花齐放"的主张，反对将新歌剧的内容、风格、方法框定在某一个模式之中，并依据毛泽东《在延安文艺座谈会上的讲话》中"一手伸向古代，一手伸向外国"的精神，倡导中国新歌剧工作者虚心向我国古典音乐戏剧传统和西洋歌剧传统学习，在此基础上，"放手让大家走各种不同的道路，用各种不同的方法创造出各种不同的新歌剧形式来"。

7. 结尾。在这一部分中，作者着重论述了健康的音乐批评对于繁荣音乐创作的极端重要性。他把这种健康的批评态度形容为"应该是养花而不是割草"。针对当时的音乐批评现状，作者强调指出，音乐界之所以存在许多混乱思想，"有些账是应该算在批评者名下的"：

图片330：民族舞剧《宝莲灯》 中央实验歌剧院演出并供稿

音乐批评的公式化、概念化、脱离实际的严重性，也不亚于创作……文艺批评目前正处在不正常状态之中，不是自由学术讨论的空气，而是带着一点火药味。……作曲家最怕的是批评家开列感情的账单说：工人应该是什么样的感情，农民应该是什么样的感情，志愿军应该是什么样的感情，这个歌应该是这样的感情，那个歌应该是那样的感情。感情居然可以由批评家坐在房子里开出一批账单来，其公式化、概念化的程度，就可想而知了。作曲家如果依照这样的账单去作曲，作曲家必定变成作曲机器。

作者指出，音乐批评这种不正常的状况，是由于批评家的音乐修养不够造成的。为了彻底改变这种不正常状况，以有利于"创造出无愧于伟大的中国人民的新的中国民族音乐文化"，他提出两点建议：

现在摆在我们面前的严重任务是要继承我们祖先几千年遗留下来的巨大而复杂的民族音乐遗产，要加以整理发展……除了要掌握马克思主义和文艺理论以外，一定还要学习外国古典音乐发展的经验，掌握进步的科学的音乐技术与理论，这是一个长期的艰苦的复杂的学习任务与学习过程……还要把它中国化。

应该说，贺绿汀的这篇文章，针对新中国成立四年来音乐创作与批评现状所提出的批评和建议，是符合实际的，切中时弊的，其基本立足点，是要求新中国的作曲家和批评家在认真学习、研究、掌握音乐艺术的基本特性和丰富的技术手段的基础上，按照音乐艺术自身规律去从事创作与批评，并在两者之间建立起健康的相互

关系，克服其中普遍存在的公式化、概念化和简单粗暴的倾向，不断提高音乐创作与批评的质量和水平，为创造新中国伟大的新型民族音乐而共同奋斗。从问题提出的态度和方法看，作者纵观古今，放眼中外，胸怀全局，对当时的创作与批评现状作了充分的调查研究，掌握了大量第一手资料，提出的论点有翔实的实例作论据，立论坚挺，分析全面，态度诚恳，方法得当，有肯定，有批评，有建议，是中国音乐批评史和思潮史上一篇既有强烈的现实针对性，又有深远历史意义的学术文献。

当然，贺文中也有一些说法和提法，如"二四拍子派"、"阿拉伯数字派"等，对那些在战争环境下未有机会从事专业技术学习的音乐家流露出某种轻蔑态度，而"杀头唯恐不周"之类刺激性字眼，也过甚其词，刺伤了一些人，不利于音乐界的团结，无助于各种理论与实践问题的解决。

二、从学术讨论到政治批判

贺绿汀文章正式发表后，在音乐界引起强烈反响，拥护者、反对者，以及介乎两者之间的种种观望者和迟疑者，尽皆有之。1955年1月，张非、王百乡分别以《问题在

图片331：1993年5月，李焕之在中央民族乐团新址落成典礼上指挥演出《春节序曲》　李群供稿

哪里？》和《阻碍音乐创作发展的主要原因是什么？》为题，撰文发表对贺绿汀文章的不同意见[36]。两篇文章的立论如出一辙：即认为贺绿汀文章把技术问题和批评的简单粗暴看做是妨碍创作的主要问题和主要原因，是不对的；它们强调指出，对于音乐创作来说，生活体验比作曲技术更带决定性；而创作水平不高，应从作曲者身上找原因，不能归咎于音乐批评，"音乐批评可畏论"是没有根据的。两篇文章的立论和态度均比较温和，文中也未出现"资产阶级思想"之类的刺目字眼。

1955年2月，《人民音乐》2月号发表《向资产阶级思想进行斗争》的社论，虽未直接指名道姓地批评贺绿汀，但其批判矛头所指十分明确，并首次将这场讨论定性为无产阶级与资产阶级、唯物论与唯心论之间的思想斗争。社论承认当前音乐创作确实不景气，但对分析其原因时却得出了截然相反的结论：

> 目前，音乐艺术之缺乏强大的战斗力量，表现为落后于现实生活的发展，是有许多原因的，其中最主要的是由于各种各样的资产阶级唯心论思想在腐蚀我们的队伍，在阻碍着我们前进。例如有些作曲家无视自己离开了人民的斗争生活，因此作品中缺乏群众火热的斗争情绪，却片面地强调在创作中要忠实自己的真情实感。目前许多音乐作品质量不高，真实的原因是由于作曲者的政治思想水平不高，缺乏深刻的生活体验……许多人却不这样理解，他们认为主要由于没有学乐式学、和声学等作曲技术。以

[36]两文均刊于《人民音乐》1955年1月号。

为只要加紧技术学习，一切问题便可迎刃而解……也有一些有地位的作曲家对聂耳、冼星海的作品所奠定的社会主义现实主义的传统采取抹煞的态度。对西洋古典音乐完全撇开了它们的人民性和革命性，单纯地接受所谓"技术"，以资产阶级的唯心论观点对西洋古典音乐进行曲解。

根据上文所说的种种情况，社论向全国音乐界发出了明确号召：

> 加强对资产阶级唯心论思想的批判应该成为我们音乐工作者当前也是今后的重要任务。

同期《人民音乐》上，还发表了4篇署名文章参与讨论，其中，张洪岛、老志诚的文章支持贺绿汀文章的观点，而杜矢之、黄克勤两人的文章则反复重申思想改造、政治立场、体验生活等对于音乐创作的极端重要性，对贺文离开这些重要原则

图片332：音乐工作者正在做街头宣传　中央音乐学院供稿

片面强调技术的立场进行了批评，但这些批评，整体上语气温和，态度平和，讨论多限制在学术性范围之内，远没有提到阶级斗争、思想斗争这个高度[37]。

[37]张洪岛文章为《我的看法》，老志诚文章为《我对贺绿汀同志〈论音乐的创作与批评〉基本精神的理解》，杜矢之文章为《〈论音乐的创作与批评〉读后》，黄克勤文章为《一点刍见》，以上四文均刊于《人民音乐》1955年2月号。

一个月之后，这种温良恭俭让式的讨论被《人民音乐》冠以"可耻的投降主义"而宣告结束——该刊1955年3月号发表了一篇措词强硬的编辑部文章《更深入、更全面地联系实际，对音乐领域中的资产阶级唯心论思想展开彻底的批判》。在这篇社论中，有几句话特别值得注意：其一说贺绿汀文章与胡风的资产阶级唯心论思想"本质相同而形态不一样"，这就明确地把贺绿汀与胡风扯在一起；其二是要在音乐界对贺绿汀文章展开"深刻的揭发和尖锐的批判"，这就明确规定了这场"讨论"的政治批判性质。

实际上，这篇编辑部文章所反映的，是1955年3月吕骥在中国音协党组的一次讲话中明确地将贺绿汀与胡风联系起来的立场：

贺绿汀同志的第一篇文章（居按：指《论音乐的创作与批评》）在群众观点、阶级观点上是有问题的。第二篇文章（居按：指《在华东音乐家协会成立大会上的报告》）更露骨地表现了他对一些根本问题的看法。最根本的问题是关于现实主义的问题。他虽然没有像胡风那样写30万字，但也是系统地对各项重大的音乐问题都发表了意见。他对体验生活、世界观、民族遗产、音乐批评以及重大主题的表现等方面问题都谈了，事实上都没有正确地解决这些问题。……再看他1940年写的文章《抗战音乐的历程和民族形式问题》，那就更可以明显地看出他对民族遗产所抱的虚无主义态度。……贺绿汀同志和胡风，在文艺思想上所发生的问题，实质上是一致的[38]。

《人民音乐》1955年3月号封底下发表了中国音协党组负责人（周巍峙）在北京音乐界动员开展联系音乐界实际批判胡风的报道。动员报告的内容完全体现了吕骥上述讲话的精神。

1955年5月24日，在毛泽东的亲自授意下，《人民日报》公布了《关于胡风反党集团的第二批材料》，次日，中国文联和中国作协主席团联席扩大会议通过开除胡风的中国作协会籍、撤销其中国文联全国委员会委员等职务，并建议全国人大常委会撤销其全国人大代表资格，建议最高人民检察院对胡风反革命罪行进行必要处理的决议。决议发表后，文艺各界纷纷响应，各种声讨性的文字一时充斥了报刊的主要版面。音乐界当然也不示弱。《人民音乐》1955年第6期头版在"坚决彻底粉碎胡风反革命集团"的醒目标题下，发表了吕骥、马思聪、贺绿汀三人的署名文

图片333：舞蹈《大刀进行曲》 前进歌舞团演出并供稿

章，声讨胡风罪行。值得注意的是，在马思聪和贺绿汀的文章中，都未将胡风问题与音乐界批判"资产阶级唯心论"的斗争联系起来，而吕骥则说：

从胡风的反革命活动中使我们进一步认识了对于一切反动的资产阶级唯心论，对他们那套所谓"小资产阶级立场"、"小资产阶级革命性"要特别警惕，必须进行彻底批判，否则就可能成为防空洞，就会给那些反革命阴谋家以机会，隐藏在我们中间，进行复辟活动，破坏我们的事业。

这些话，如果联系《人民音乐》社论所说的贺绿汀的资产阶级唯心论与胡风思想"本质相同而表现形态不一样"的话，那么，吕骥这番话里的"隐藏在我们中间，进行复辟活动，破坏我们的事业"的"反革命阴谋家"究竟何所指，就不是一则太难猜的谜了。

不久，在《人民音乐》10月号上，赫然刊载的一篇《肃清音乐界的一切暗藏的反革命分子！》社论中有这样一段话特别令人触目惊心：

[38]吕骥1955年3月在中国音协党组会议上的讲话（夏白整理），中国音协印发。

反革命分子在文艺部门反对我们的办法是有计划地有系统地破坏党和政府的文艺政策，使文艺工作不能很好地为当前的社会主义革命和社会主义建设事业服务，不能正确地教育群众，提高群众的社会主义觉悟，不能有效地接受民族遗产，使之发扬光大；他们千方百计地利用我们队伍中的弱点，尽力使文艺工作走上错误道路，轻视民族遗产，脱离民族传统，脱离政治，脱离群众，宣传资产阶级的反动思想，腐蚀劳动人民的斗争意志，毒害他们的思想意识。对我们音乐事业的破坏，亦复如此。反革命分子一向利用我们音乐界政治空气稀薄，利用我们自由主义的麻痹情绪，竭力地阻挠我们贯彻毛主席的文艺方针，使音乐事业不能很好地为社会主义革命和社会主义建设服务。

社论作者列举了暗藏在音乐界的"反革命分子"的几条罪状，其中无一不与这场"讨论"的热点问题相联系。可见，中国音协领导人从1955年下半年开始，就在心目中完成了这场"讨论"的"三级跳"。

三、批判戛然而止，形势急转直下

然而，事情并没有完全按照这一逻辑发展。中国音协在《人民音乐》上发动的这场"讨论"，由于其愈来愈高的政治调门、益发明显的政治企图而惊动了中央高级领导人。

1956年2—3月间，在中央的直接干预下，中国音协党组召开扩大会议。中共中央政治局委员陈毅、中共中央宣传部副部长周扬及文化部党组负责人参加了会议的讨论，陈毅、周扬及林默涵、钱俊瑞、刘芝明等人先后在会上发表了讲话。会议的主要议题就是对《人民音乐》1955年发动的关于贺绿汀《论音乐的创作与批评》一文的批判运动作检查。在长达一个多月、连续举行20余次的马拉松讨论中，广泛涉及了当前音乐理论批评工作中存在的所有重大问题，包括新音乐运动的历史经验、学习民族音乐遗产、政治与艺术、生活与技巧的关系，以及音乐界党内外的团结等等。

会议初期，吕骥、贺绿汀坦陈各自的见解，彼此间的争论非常激烈；而多数发言者虽对吕骥的领导作风略有微词，但其批评的矛头主要还是针对贺绿汀，所持之论大多不离"资产阶级""技术至上""脱离政治"之类的指责。为了证明贺绿汀资产阶级立场观点的一贯性，会议组织者还将贺绿汀在30—50年代初所写的几篇文章重新打印后作为"参考资料"发给与会者。

密切关注会议进程的陈毅和周扬，聆听了吕骥和贺绿汀的发言，并阅读了每次会议的发言记录（打印稿），对吕、贺两人的发言和检查很不满意。3月10日上午，陈毅到会讲话[39]，对吕、贺两人提出的措辞给予严厉的批评：

> 我们现在有些同志就拒绝人家的意见，常常以领导者自居，以改造者自居。其实我们的知识很有限，很不

[39]陈毅的这次讲话详见居其宏《新中国音乐史》"附录之二"，湖南美术出版社2002年11月长沙出版。

> 全的。不要那么骄傲，以领导者自居，改造者自居，不要老灌输、老教训别人。自己那套是否有把握，完全正确？应该承认，我们还有很多缺点，我们应在党内开展批评与自我批评，同时在党外也要这样，采取自我批评精神，这样可以更好更多地团结大家。
>
> 吕、贺的缺点主要是片面性，狭窄，抓住了的一些东西死不放。可以说，你们在政治上是落后，低能。我要大大泼你们一瓢冷水，让你们清醒清醒。……
>
> 我听了两人的发言觉得都没有自我批评，都是攻击人家，替自己辩护。

陈毅的讲话还对当时吕、贺及音乐界争论的一些重要问题（如学习西洋音乐问题、民族遗产问题、政治与技术的关系问题等等）发表了见解，其中在谈到音专及一些历史人物的评价问题时说：

> 音乐上有这些争论，音专、黄自、萧友梅、黎锦晖，应给其一定历史地位，但不宜夸大。吕否认了，贺是夸大了。……音专介绍西洋音乐，对民族有贡献，应承认，不要割断历史，不要对立起来。黄自写了一些歌曲不去强调，不合统一战线原则，不提，不鼓励，不对的，应欢迎他。听说黄自为人还不错，正派，有事业心，应尊重他。尊重他是否抹煞了阶级界限，伤害了马列主义？不是，相反的，给他一个正确的历史地位，是对于团结和他类似的人有很大作用的。但是贺也不是这样提法的。提出来是对的。贺值得自己深刻检查的，为什么这许多党员音乐家对你有意见，党外专家倒对你（有）好感，得失如何？吕应该检查对党外专家没有

团结好，知识分子只要不是官僚、特务、反革命，原则上都可以和共产党合作的，他们希望中国强起来，提高文化，发展科学，有新的好的东西，这是爱国主义，要求民族进步，文化丰富多彩，这点是同共产党相同的。我们常常只见到他们历史复杂、阶级不同；但是，我应该强调其与我们相同之处。

不能否认，贺的观点有资产阶级的观点，也不能否认，贺近年来有很大进步。不能否认贺几十年来对党的音乐事业有贡献。贺的作品大多很好。吕多少年来也是努力的，有贡献的；音协工作上有成绩，不要否认；但有宗派、狭窄情绪。贺有优点，受了基本训练，音乐修养好，是党内很少的人才，但贺有缺点，而且背了包袱。这是可以对他说明的。为什么不说呢？贺对吕看不起，很不好，共产党员还有看不起看得起，这是用资产阶级观点看问题，不好。吕有长处，不看见，也是不对的。应该承认彼此有长处，应为了人民音乐事业在党的原则下团结起来。

最后，陈毅就中国音协在《人民音乐》上发动对贺绿汀的批判，对吕骥和中国音协党组提出严厉批评：

违反组织原则的事要好好检查。批判贺的做法，不是党内正常做法，不好，有宗派情绪，造成思想混乱。

3月13日上午，周扬发表了讲话[40]。他首先表示同意陈毅的讲话，接着就团结问题、思想问题和音乐事业问题发表了意

[40]周扬的这次讲话详见居其宏《新中国音乐史》"附录之二"，湖南美术出版社2002年11月长沙出版。

见。他说：

这次开会是解决吕、贺的团结问题，还有其他同志的团结问题。团结不好，对音乐事业有严重损害，吕要负主要责任。不然，音乐事业可以搞得好一些。造成严重落后状态，吕应很严格检查。但吕对所造成的危害性还估计不足。

团结问题，有历史根源，不外（乎）三段时期：上海一段，即地下工作这一段；延安一段，即根据地时期一段；和解放后北京这一段。对过去文化运动还未作全面总结。左倾关门主义、宗派主义，这在上海时期是要肯定的。我也犯过。但后来发展和改正各人不一，我觉得吕是改正最慢的一个。这次开会他才意识到这个问题，可以证明他改正得最慢了。这个历史问题要很好研究。

延安一段，整风审干曾经得罪了一部分同志，委屈了一些同志，非吕一人之责。责任我更大。……整风时反对洋教条，的确轻视了技术，没有在批判洋教条时注意克服否定技术、轻视技术的偏向。但是吕骥同志到东北之后继续有发展。

对中国音协发动对贺绿汀的批判，周扬的批评比陈毅更严厉，并对吕骥和中国音协在思想、立场、作风问题上的严重错误在理论上作了"组织上宗派主义；艺术上简单化的看法，庸俗社会学；事业上是右倾保守倾向"的概括，指出"吕从来没有提出过发展音乐事业方面的任何规划"：

音协发动对贺的批评，……把他与胡风相提并论，就是一个根本的错误。运动一来赶浪潮，这是要不得的。我们要记取这次教训。……吕骥

和音协领导上的错误是思想、立场、作风的问题。关门主义、宗派主义，不是无产阶级立场，理论上机械论、庸俗社会学，也不是无产阶级立场。对音乐艺术简单化，加一个阶级帽子，其实艺术现象是不能简单贴个资产阶级或无产阶级的标签的。所以我对吕骥的感觉是：组织上宗派主义；艺术上简单化的看法，庸俗社会学；事业上是右倾保守倾向。因为关门、看不到前途、看不到力量，只能保守。吕从来没有提出过发展音乐事业方面的任何规划。

对吕、贺在艺术问题上的争论，周扬采取"各打五十大板"的态度：

贺在艺术问题上，有些重要的地方有资产阶级观点。对某些音乐家、音乐学院里的某些人不去斗争，而是迁就、投降。吕的简单化、宗派情绪并不能克服资产阶级观点。贺呢，你关门，我迁就。两人相辅相成的。都不是站在党的正确立场，都是脱离了党的领导。

周扬对吕骥的个人作风提出了批评，并引用毛泽东的话告诫吕骥：

作风——个人作风，根深蒂固。吕在这方面也要深刻想想。毛主席曾经告诉我们，不要做白衣秀士王伦。

周扬对新中国成立以来音乐事业发展的严重滞后表示出极大不满：

音乐事业这几年有发展，但是严重的落后。比起其他各部门显得特别落后。……这方面吕骥是有责任的。

最后，周扬再次强调在音乐界清除宗派主义和关门主义的重要性，并批评《人

民音乐》的"党八股"：

> 音乐界要突破现在的一个圈子，广泛同各界发生关系。
>
> "人民音乐"的圈子很小，有党八股的气味。如傅聪得奖的一篇文章，是典型的党八股。粗暴批评，"人民音乐"很严重。

陈毅和周扬的两次讲话，使吕、贺两人都冷静下来，并分别作了较深刻的自我批评。至此，这次中国音协党组扩大会对当时音乐界一些重大的理论和实践问题的探讨渐渐走上正确轨道，得出的结论也达到了当时可能达到的理论深度。

1956年8月24日，盛大的"全国音乐周"胜利闭幕，毛泽东、周恩来、朱德、陈云、林伯渠等党和国家领导人接见了参加音乐周的各地代表并与大家合影留念。随即，毛泽东在中南海怀仁堂召集中国音协领导人吕骥、马思聪、贺绿汀和部分音乐家，发表了著名的马克思主义音乐文献《同音乐工作者的谈话》，其中，用大量篇幅科学地论述了音乐中的中西关系。

1956年8月29日—9月1日，中国音协召开扩大的理事会，吕骥在会上作了《关于音乐理论批评工作中的几个问题》[41]的发言，马思聪作了《谈青年的创作问题》[42]的发言，贺绿汀作了《民族音乐问题》[43]的发言。这三篇发言，显然都是以毛泽东的这篇《同音乐工作者的谈话》为指导的，但三者之间却有很大不同。

马思聪和贺绿汀的发言保持了其立论的一贯性和连续性。马思聪在发言中对不尊

重音乐艺术规律的现象提出了严肃的批评：

> 目前最严重的问题是创作上的公式化和千篇一律，这与音乐领域内所存在的一些清规戒律有关……作曲家也应当成为"一家言"，就是说要有自己的个性和独特的风格……"推陈出新"就是要求创作上的不断创造和不断革新，对于新鲜东西的探求永远是艺术家的任务。

而贺绿汀对音乐批评中的简单粗暴和思想方法的形而上学的批评更是快人快语，直截了当。他不点名地批评某些人：

> 总是觉得自己的文章是正确的，别人的文章一无是处，对自己的文章不惜用种种方法来辩护，而对别人则抓住一点，否定全面，断章取义，有意歪曲，硬给人家戴上一顶帽子，于是仿佛自己就胜利了。也有人不去从文章内容研究问题，追求真理，而是动不动就要查人家的思想。百家争鸣假如都是这样争法，就会争不出什么道理来。
>
> 是不是也有些思想上的懒汉，对具体事情不愿意下功夫研究？有许多是属于常识范围以内的事情，调查研究一下或翻翻书就可以了解的，但不愿意下这种起码功夫，专门凭风向来判断是非，今天刮东风说东风好，明天刮西风又说西风好，这个办法虽然很保险，有时候也难免要走火。譬如说"凡传统的东西都是科学的"，由此推论则小脚、辫子之类都是科学的，封建制度也可以不必改变了。

对于当时的批评时弊来说，这些话真是点中穴道，入木三分。

而吕骥发言的理论立场较前则发生了较大转变，在政治与艺术、生活与技巧、

创作与批评等所有引起争论的重大问题上，持论比较辩证，语气也较为温和，带有明显的检查性质，所谓"资产阶级唯心论""胡风分子""音乐界暗藏的反革命分子"等等字眼也不再出现。

第六节
"双百方针"的提出和"全国音乐周"

1956年，在新中国音乐文化发展史上是一个朝气蓬勃、充满创造气氛的年份，也是一个满怀喜悦欢庆丰收的年份。

2—3月间，中国音协党组召开扩大会议，对1955年《人民音乐》上围绕贺绿汀的《论音乐的创作与批评》所发动的错误批评作检查。

4—5月间，毛泽东提出了著名的"双百方针"。

8月1日，规模盛大的第一届"全国音乐周"在北京举行。

8月24日，"全国音乐周"胜利闭幕，毛泽东接见参加音乐周的各地代表，又在中南海怀仁堂召集中国音协领导人和部分音乐家，发表了《同音乐工作者的谈话》。

12月，中央音乐学院华东分院定名为上海音乐学院。中国最早的高等音乐学府，在新中国成立后用"国立音乐院上海分院"、"中央音乐学院华东分院"名称存在了5年之后，终于有了属于自己的独立名称并一直沿用至今。

[41]刊于《人民音乐》1956年9月号。
[42]刊于《人民音乐》1956年9月号。
[43]刊于《人民音乐》1956年9月号。

图片334：舞蹈《丰收歌》 前线歌舞团演出并供稿

图片336：毛泽东题词"百花齐放，推陈出新"

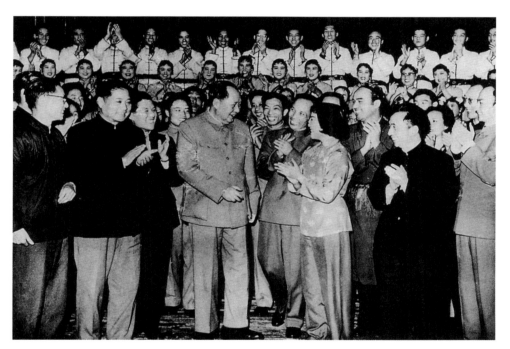

图片335：1956年，毛泽东观看"音乐周"演出后与演职员亲切交谈 中央音乐学院供稿

一、"双百方针"的提出

早在1951年4月，毛泽东就为中国戏曲研究院成立题词"百花齐放，推陈出新"。而"百家争鸣"则是对春秋战国时期诸子百家各种思想学说平等辩驳自由争鸣的形象描绘。

1956年4月28日及5月2日，毛泽东根据新中国思想文化领域的发展现状，在两次讲话中将"百花齐放"和"百家争鸣"合为一体：

我们在中共中央召集的省、市委书记会议上还谈到这一点，就是百花齐放，百家争鸣。在艺术方面的百花齐放的方针，学术方面的百家争鸣的方针，是有必要的。……现在春天来了嘛，一百种花都让它开放，不要只让几种花开放，还有几种花不让它开放，这就叫百花齐放。百家争鸣，是说春秋战国时代，二（两）千年以前那个时候，有许多学派，诸子百家，大家自由争论。现在我们也需要这个。……就是社会科学，也有这一派、那一派，让他们去谈。在刊物上、报纸上可以说各种意见。[44]

这就是著名的"双百方针"。

这一方针的提出，不是"百花齐放"和"百家争鸣"的简单相加，而是反映了一个马克思主义战略家对文学艺术、学术研究根本规律的宏观洞察力以及为其走向更大繁荣开辟广阔道路的高超驾驭艺术。

毛泽东后来在《关于正确处理人民内部矛盾的若干问题》中，对"双百方针"作了进一步的阐释和发挥。他指

[44]毛泽东：《百花齐放、百家争鸣应该成为我们的方针》，《毛泽东文艺论集》第144—145页，中央文献出版社（北京）2002年5月第2次印刷。

图片337：作曲家李焕之 李群供稿

出，"百花齐放"是繁荣文学艺术的根本方针，其基本含义是：一切文学艺术的风格和流派可以自由发展、自由竞赛；"百家争鸣"是繁荣学术研究的根本方针，其基本含义是：一切学术思想、理论和流派可以自由发展，自由争鸣。对于其中艺术上的高下、优劣和学术上的是非、正误，没有权威裁判者，只能按照艺术和科学的自身规律，通过自由竞赛和自由争鸣来解决。无论是香花还是毒草，只有让它们充分放出来才有可能作出判断，为此，毛泽东还提出了"六条标准"作为判断香花毒草的基

图片338：作曲家瞿希贤 瞿希贤供稿

本前提。他同时指出，即使是毒草，也不可怕，因为毒草可以肥田。

就在"双百方针"提出后不久，毛泽东针对一些人关于"舆论一律"的批评，提出"人民内部舆论可以不一律"的思想，这一思想在精神实质上与"双百方针"息息相通。

"百花齐放，百家争鸣"作为繁荣我国文学艺术和学术研究的根本方针，它的提出具有巨大的现实意义和深远的历史意义。就共和国成立以来音乐界的实际状况来说，无论在音乐创作上还是在理论评论工作中，都发生过一系列打压某些风格样式、批判某些学术观点的严重事件，如对抒情歌曲、室内乐作品的错误批评及对贺绿汀《论音乐的创作与批评》的错误批判等等。不是说这些作品和观点不可以批评，但那些批评都是不顾艺术规律、离开音乐艺术本体、依据某些庸俗社会学观点所进行的政治批评。这种做法，在"双百方针"面前便失去了其自设的"一贯正确"的合法前提。

从长远的角度看，"双百方针"使广大音乐家就此有了明确的自我保护的凭借，只要恪守"六条标准"这个前提，在大胆从事艺术风格、艺术形式的活泼创造和学术思想、理论观念的多向探索方面获得了较为宽松的自由度，可以理直气壮地高举起"双百方针"，为自己的创造和探索建立一道抵御打压和批判的屏障。

毛泽东提出的"双百方针"，正在这个历史进程中，越发显出自己的巨大现实意义和深远历史意义来。

图片339：作曲家王云阶《当代中国音乐》编辑部供稿

二、"全国音乐周"：新中国音乐成就大检阅

1956年8月，国家文化部和中国音协在北京联合举行了第一届"全国音乐周"。名为"音乐周"，从8月1日开幕至8月24日闭幕，前后历时长达24天之久，在时间跨度上远远超过了"周"的规模。参加会演和观摩的单位共34个，近4500人，其中包括十余个少数民族的数百名代表。在"音乐周"期间，共举行29台音乐会，演出场次达到91场。在献演的大中型作品中，包括歌剧4部、交响乐8部、大合唱和声乐套曲12部、民族管弦乐曲32部，此外，更有大量小型声乐和器乐作品参演。

在参演作品中，既有新中国成立历年来涌现出来并深受广大群众欢迎的名篇，也有专为迎接"音乐周"而精心创作排演的力作；既有在乐坛上久负盛名的作曲家的新奉献，也有共和国自己培养造就的作曲新秀的处女作。在管弦乐方面，有马思聪的《山林之歌》、李焕之的《春节组曲》、施咏康的《黄鹤的故事》、王云阶的《第一交响曲》、王义平的《貔貅舞曲》、王树的《高原山歌组曲》、蒋小风的《玫瑰花的故事》等，管弦乐小品有刘铁山和茅沅的《瑶族舞曲》、贺绿汀的《森吉德玛》和《晚会》、朱践耳的《翻

图片340：毛泽东及中央领导人接见"全国音乐周"全体代表 《当代中国音乐》编辑部供稿

琴曲《夏夜》；在歌剧方面，有《小二黑结婚》（马可等作曲，杨兰春、田川编剧）、《草原之歌》（罗宗贤、卓明理作曲，任萍编剧）、《刘胡兰》（陈紫作曲）等。许多有才华的歌唱家、演奏家、指挥家和专业音乐团体在"音乐周"上展示了自己的才华和实力。

1956年8月24日，全国音乐工作者的盛大节日第一届"全国音乐周"胜利闭幕。毛泽东、周恩来、朱德、陈云、林伯渠等中共中央领导人亲切接见了参加"音乐周"的全体代表并与他们合影留念。

第一届"全国音乐周"是新中国成立以来由国家举办的第一次全国性、大规模的音乐盛会，它集中展示了共和国成立七年来音乐界在创作、表演、教育、剧场艺术建设方面所取得的惊人的历史进步，以及广大音乐家在毛泽东文艺路线指引下战胜各种干扰，精神振奋、积极能动地歌颂新中国新生活的创造激情和所达到的专业水准及其成果。因此，第一届"全国音乐周"是新中国音乐成就的一次大展示和总检阅。

三、毛泽东《同音乐工作者的谈话》

1956年8月24日，在第一届"全国音乐周"胜利闭幕之后，毛泽东在中南海怀仁堂邀集一部分音乐家，就当代音乐实践中提出的"中西关系"、"古今关系"、"雅俗关系"等一系列重大问题，即席发表了重要谈话。这次谈话后来定名为《同音乐工作者的谈话》（以下简称《谈话》）。现场聆听谈话的，有中国音协主

身的日子》等；在大合唱和大型声乐套曲方面，有瞿希贤的《红军根据地大合唱》、郑镇玉的《长白山之歌》、刘施任的《祖国颂》、郑律成的《幸福的农庄》、马思聪的《淮河大合唱》、沙梅的《嘉陵江大合唱》、时乐濛的《长征大合唱》及谢振南的女声无伴奏合唱《四川民歌三首》等；在民族管弦乐曲方面，有刘守义和杨继武的唢呐协奏曲《欢庆胜利》、刘福安的《欢乐组曲》等；在民族乐器独奏曲方面，有笛子曲《早晨》和《荫中鸟》、古筝曲《庆丰收》等；在西洋乐器独奏曲方面，有陈培勋的钢琴曲《旱天雷》、丁善德的钢琴曲《新疆舞曲》第二号及儿童组曲《快乐的节日》、桑桐的《东蒙民歌组曲》、汪立三的《兰花花》、蒋祖馨的钢琴组曲《庙会》及茅沅的小提琴曲《新春乐》、杨善乐的小提

是指基本理论，这是中外一致的，不应该分中西。"[48]

在如何正确看待中国民族音乐问题上，毛泽东从世界各国文化多样性的高度出发，首先批评了认为中国民族的东西没有规律的错误认识，反复强调：中国民族文化和民族音乐有其独特性，有它自己的规律和道理；他指出，与自然科学不同，"艺术有形式问题，有民族形式问题。艺术离不了人民的习惯、感情以至语言，离不了民族的历史发展。艺术的民族保守性比较强一些，甚至可以保持几千年。古代的艺术，后人还是喜欢它"。因此他明确指出："我们当然提倡民族音乐。作为中国人，不提倡中国的民族音乐是不行的。"与此同时，毛泽东坦率承认，"近代文化，外国比我们高，要承认这一点。艺术上是不是这样呢？中国某一点上有独特之处，在另一点上外国比我们高明……我们接受外国的长处，会使我们自己的东西有一个跃进"，因此，"演些外国音乐，不要害怕。隋朝、唐朝的九部乐、十部乐，多数是西域音乐，还有高丽、印度来的外国音乐。演外国音乐并没有使我们自己的音乐消亡了，我们的音乐继续在发展。外国音乐我们能消化它，吸收它的长处，就对我们有益"。

为此，毛泽东一再强调了他这篇谈话的主旨，即他一贯倡导的中西结合主张："中国的和外国的，两边都要学好。半瓶醋是不行的，要使两个半瓶醋变成两个一瓶醋"，"应该是在中国的基础上面，吸取外国的东西。应该交配起来，有机地结合"[49]，在这个问题上搞"全盘西化"或盲目排外，都是错误的。

毛泽东发表这篇《谈话》与当时中国乐坛围绕贺绿汀《论音乐的创作与批评》一文所发生的重大争论存在着某种深刻的联系；毛泽东这篇《谈话》所论述的几对关系，尤其在中西关系上的阐述，非常切合音乐界的当前实际，也是在《论音乐的创作与批评》的"讨论"中各方争论的焦点。因此这篇《谈话》显然带有某种为这场争论作总结的性质；从《谈话》发表后的直接效果看，1956年8月29日至9月1日，即在毛泽东发表《谈话》后5天，中国音协立即召开扩大理事会。吕骥在会上作了《关于音乐理论批评工作中的几个问题》的发言，马思聪作了《谈青年的创作

问题》的发言，贺绿汀作了《民族音乐问题》的发言。这三篇发言，显然都以毛泽东的这篇《谈话》为指导，但马思聪和贺绿汀的发言保持了其立论的一贯性和连续性，而吕骥发言的理论立场则发生了较大转变，带有明确的自我批评性质。

但毛泽东这篇《同音乐工作者的谈话》，却绝不仅仅是针对这些具体人物、具体事件和具体问题而发的，而有着更为

席、中央音乐学院党委书记兼副院长吕骥，中国音协副主席、中央音乐学院院长马思聪，中国音协副主席、上海音乐学院院长贺绿汀，以及中国音协其他领导人和一部分著名音乐家。

毛泽东这篇《谈话》关注的焦点是音乐中的"中西关系"问题。

在中西音乐的基本规律和基本理论问题上，毛泽东首先以革命家和军事家的眼光来切入这一主题，指出："实现社会主义的基本原则，各个国家都是相同的"，"打仗的原理是一样的，都是攻、守、进、退、胜、败，但在打法上，怎么攻，怎么守，各有不同"；进而把论述的焦点集中到音乐问题上来，他说："音乐的基本原理各国是一样的，但运用起来不同，表现形式应该是各种各样的"[45]，"西洋的一般音乐原理要和中国的实际相结合，这样就可以产生很丰富的表现形式"[46]。为此，毛泽东并不赞同所谓"中学为体，西学为用"[47]的提法，他认为："'学'

[45]毛泽东：《同音乐工作者的谈话》，《毛泽东文艺论集》第152页，中央文献出版社（北京）2002年5月第2次印刷。
[46]同上，第148页。
[47]"中学为体，西学为用"是我国近代洋务派思想家张之洞提出来的。其基本要义是：以"中学"即儒家哲学及伦理道德观念作为立国之本，采用"西学"即西方科学技术作为强国之策。

[48]毛泽东：《同音乐工作者的谈话》，《毛泽东文艺论集》第154页，中央文献出版社（北京）2002年5月第2次印刷。

[49]同上，第147、152—153、154页。

图片343：徐州市第五中学校园内的马可雕像　中国音协供稿

之后才公开发表，但其精神当时已在全国各级音协和许多音乐团体中广泛传达，对当时全国的音乐工作起到了巨大的促进作用。在它的指引下，中国音协的理论观念和领导作风以及《人民音乐》上的批评风气也发生了较大转变。

宏观的长远的战略意义。

毛泽东虽不是专业音乐家，却是一个艺术感觉敏锐、造诣精深、想象奇崛的浪漫主义诗人和熟谙艺术规律、学养深厚的文艺理论家，一个高瞻远瞩、精通马克思主义辩证思维的哲人；在1956年发表这篇《谈话》前后，由于国家政治稳定，经济发展，文化繁荣，他对新中国整体发展战略的思考也比较清醒。因此，他的这篇《谈话》，以政治家风范、哲学家头脑和艺术家思维，对涉及当代音乐发展战略的一系列重大问题作了高屋建瓴的观察和鞭辟入里的分析，得出的结论也极切合中国音乐的发展历史与实际，对中国当代音乐今后的前进路向有深远的指导意义。在毛泽东文艺思想文库中，这是一篇宝贵的马克思主义文献。

这篇《谈话》，虽然迟至二十多年

第 四 章

"反右"与"向左"：在曲折中前进

（1957－1966）

当中国音乐界沉浸在第一届"全国音乐周"的巨大丰收喜悦之中，为毛泽东、周恩来等中共中央领导人对音乐工作的亲切关怀而感到欢欣鼓舞的时候，国际国内的政治舞台却风云突变。在国际上，由于东欧发生了"匈牙利事件"，使东西方两大阵营之间的"冷战"骤然升温。在国内，为了切实防止"匈牙利事件"的重演，缓解各种矛盾，毛泽东发表了著名的《关于正确处理人民内部矛盾的问题》，并提出"百花齐放，百家争鸣"的方针；中共中央在全党发动整风和"大鸣大放"运动，号召各民主党派、各人民团体及全国各族人民向各级党和政府的领导提意见，以改善和加强党的领导，缓和、化解社会矛盾，调动一切积极因素，加快社会主义建设的步伐。

然而，这场整风和"鸣放"运动开展后不久，1957年夏，《人民日报》社论《这是为什么》发表，一场声势浩大的"击退资产阶级右派的猖狂进攻"的运动便在全国范围内开展起来。

这就是著名的"反右"运动。

"反右"运动的直接结果，是从政治上、思想上和组织上清除了不同的声音，以便全党全国更加坚定地团结在毛泽东和中共中央周围，不折不扣地执行中央的各项方针政策。

1958年，毛泽东和中共中央又提出了"鼓足干劲，力争上游，多快好省地建设社会主义"的总路线，在农村实行"一大二公"的人民公社，并在全国各条战线发动"一天等于二十年"的大跃进运动——这就是著名的"三面红旗"。

"三面红旗"的提出及其在全国范围内的大力实行，反映了毛泽东本人及中共中央领导层在国家建设的指导思想上急躁冒进，超越了社会发展阶段，严重脱离我国现实国情，从而给国家的经济文化建设带来了深远的消极影响和无可挽回的损失。

第一节
"反右"和大跃进中的音乐现实

音乐界的"反右"运动同样进行得如火如荼，并被严重扩大化了。在这场运动中，大批有才华的爱国音乐家如刘雪庵、黄源洛、陆华柏、张权、莫桂新、李鹰航、巩志伟、汪立三等被错划为"右派分子"，受到了严厉的政治批判，被剥夺了参与音乐文化建设的权利，其中一些人还被打成"极右分子"，遭到了严重的人身迫害。当时的中国音协机关刊物《人民音乐》连篇累牍地发表批判和"揭露"文章，对所谓"反党反社会主义的右派"形成声势浩大的政治高压。

一、"反右"狂潮和中国音乐家的命运

1956年，中国音协为了执行中央的"鸣放"政策，专门在《人民音乐》上开辟了一个专栏，陆续发表了一些音乐家的"鸣放"文章；这个专栏一直持续到1957年6月号。然而从7月号开始，局势发生根本性逆转，"鸣放"专栏突然不见踪影，代之而起的是一组揭露"右派"罪行的声讨文章。到了8月号，《人民音乐》发表《音乐界要更深入地展开反右派斗争》的编辑部文章，音乐界轰轰烈烈的"反右"运动就此正式拉开战幕。

音乐界的"反右"运动，作为全国政治战线"反右"运动的一部分，是以"粉碎音乐战线反党反社会主义的右派分子的

图片344：首都音乐工作者在十三陵水库挑灯夜战　中央音乐学院供稿

猖狂进攻"为目标的,其范围广及中国音协及其各级分会、中央和各地的专业音乐表演团体、音乐院校、学术研究机构、党政机关和群众艺术馆中的音乐工作者。总之,"反右"风暴席卷一切有音乐工作者的地方和单位,从而把一些音乐家抛向灾难的深渊,彻底改变了他们的命运。

但当时遭到政治批判、被错划为右派的音乐家,都不是而且也不可能是在政治上反对共产党、反对社会主义的敌对分子;他们被打成右派的主要根据,是其在贯彻"双百方针"和所谓"鸣放"期间所发表的某些言论,其中绝大多数均属于艺术见解和学术观点范畴[1]。这些见解和观点有一部分是针对1956年前音乐工作中的某些偏差而发的,并且在事实上也反映出广大音乐家对这些偏差所持的不同意见和批评性立场。"反右"风暴一起,这些见解和观点即刻被当做反党反社会主义的毒草而加以批判,这不但对这些音乐家造成了严重伤害和个人悲剧,而且从理论和实践两方面又使那些在贯彻"双百方针"时曾一度得到纠正的见解和做法重新抬头——例如在政治和业务相互关系上的庸俗社会学理解,在生活与技巧问题上的反对"技术至上"、"单纯技术观点"和"白专道路",对以歌曲为中心的片面强调而导致音乐体裁风格的单一化和贫弱化,对音乐为政治服务的绝对化理解而导致的音乐作品标语口号化和审美品格

图片345:舞剧《小刀会》 上海歌剧院供稿

的大幅度滑坡,音乐批评的简单粗暴而导致形而上学、恶劣文风和政治大批判的再度横行,等等,此时又以"正确"面目出现,并且在中国乐坛上逐渐占据了主导地位。

实际上,音乐界的"反右"狂潮不仅祸及被错划为右派的那些音乐家,而且也旁及许多在"整风"和"鸣放"中向本单位领导提过意见的音乐工作者,使得他们及其亲属均不同程度地受到牵连。更为重要的是,频繁的政治运动、粗暴的政治批判在音乐界造成谨小慎微、噤若寒蝉的肃杀气氛,使音乐创作必不可少的自由思想、生动活泼的气氛和创造性思维受到窒息,给共和国的音乐文化建设带来严重后果。

二、"大跃进"中的音乐创作与音乐生活

在"反右"斗争的肃杀政治空气下,"双百方针"所带来的那种朝气蓬勃、欣欣向荣的生动局面已经不复存在,一切正常的艺术探索和学术争鸣也变得空前困难

起来。因此,当广大音乐家怀着"反右"的余悸进入大跃进那轰轰烈烈的时代氛围中时,起先以惊愕目光面对眼前"一天等于二十年"的不可思议的变化,接着在工农兵群众所创造的难以置信的奇迹鼓舞下,在害怕落伍的进取心理的驱策下,在这两种精神状态的复杂而奇妙的组合变异中,由将信将疑、半信半疑再到深信不疑,最终全身心地投入大跃进的洪流中,真诚地、由衷地歌唱大跃进的宏伟业绩。因此,大跃进时代的音乐创作,无论其思想价值和艺术价值如何,多带有那个时代的强烈印记而较少例外。

受工农业战线频放"卫星"的"大跃进"形势鼓舞,在中国音协一再动员之下,音乐界的"大跃进"精神起初体现为对作品数量的追求——定高指标,要在创作数量上"放卫星"。北京、上海两大城市音乐界还开展了创作竞赛。据《人民音乐》1958年第3期报道,中央歌剧院计划在1958年完成作品总量为1379个;北京戏曲界创作剧目1719部;中央乐团则计划创作各类作品830首,演出700场;上海作曲家计划创作各种大小作品9000多件,而北京音乐界追求的指标为6000多件。同期《人民音乐》还为此专门配发了编辑部文章,公然声称:这种"惊人的'跃进计划'符合业精于勤的规律",因此它们的实现是"不容置疑的"。将这种不顾音乐创作规律的狂热之举用"业精于勤"来加以粉饰,并为之提供"理论根据",在当时成为一种时髦。

为了实现这些"宏伟目标",一场"多快好省、力争上游"地大搞音乐创作群众运动的热潮便在全国音乐界轰轰烈烈地开展起来。数以万计的各类体裁的音乐

[1]例如曾经创作了歌剧《秋子》的作曲家黄源洛,是因为提出"歌剧应以音乐为主"的观点,被上纲上线为"与党争夺歌剧领导权"而被错划为右派。陆华柏被打成右派的一个重要原因,是在20世纪30年代曾与当时的左翼音乐家在抗战音乐问题上产生过争论而遭到"秋后算账"。

作品（其中90％以上是短小的群众歌曲）几乎在一夜之间便奇迹般地涌现出来。然而，正如当时"全民炼钢"炼出了大量废钢烂铁一样，这种根本违反艺术创作规律的群众运动，看似轰轰烈烈，实际上收效甚微。"大跃进"时期的歌曲创作，除了极少数作品（如《克拉玛依之歌》《草原之夜》《戴花要戴大红花》《社员都是向阳花》等）有一定艺术质量、在群众中流传颇广之外，绝大多数作品都是粗制滥造的劣质宣传品，语言枯燥，风格雷同，公式化、概念化及标语口号式倾向极为严重，无甚艺术价值可言。

图片346：作曲家罗忠镕 《人民音乐》编辑部供稿

三、"反右"和大跃进时期的优秀作品

一部分音乐工作者开始认识到：此路不通。艺术家的天性和历史使命感召唤他们探索将艺术创作规律与"大跃进"精神有机融为一体的可能性及其途径，探寻按照美的创造规律，通过自身的独特视角和情感体验来讴歌人民生活及其历史，从各个不同侧面来表现这个沸腾的时代。基于以上认识，一批题材、样式和风格各不相同的音乐作品在"大跃进"的锣鼓声中纷纷登上乐坛。其中，正面表现"大跃进"生活、"大跃进"精神和迎接新中

国成立10周年的，管弦乐有《十三陵水库落成典礼》（罗忠镕）、钢琴与乐队《跃进颂歌》（刘敦南、孙以强等）、《青年钢琴协奏曲》（刘诗昆、黄晓飞等），大型声乐作有《十三陵水库大合唱》（贺绿汀）、《黄浦江颂大合唱》（丁善德）及《幸福河大合唱》（萧白、王久芳等），以及钢琴独奏曲《托卡塔——喜报》（丁善德）等。描写中国人民革命斗争历史的，有歌剧《洪湖赤卫队》（张敬安、欧阳谦叔作曲），舞剧《小刀会》（商易作曲）、《五朵红云》（彦克、郑秋枫等作曲），交响乐《抗日战争》（王云阶作曲）、《英雄海岛》（李焕之作曲）、《浣溪沙》（罗忠镕作曲），交响诗《嘎达梅林》（辛沪光作曲）等。表现古典题材、神话故事和民间传说的，有小提琴协奏曲《梁祝》（何占豪、陈钢作曲），舞剧《鱼美人》（吴祖强、杜鸣心作曲），交响诗《穆桂英挂帅》（杨牧云、邓宗安执笔）等。其中的一些作品，尤其是表现"大跃进"生活、歌颂"大跃进"精神的作品，虽然在当时的整体氛围下，难免或多或少地受到大气候的影响，在作品的内部构造中含有那个时代所独有的浮躁、夸饰、肤浅痕迹，但不少作曲家能够坚持按艺术规律进行创作，所以在艺术上都取得了不同程度的成就。特别是一些大型作品如舞剧《小刀会》、《五朵红云》，交响曲《抗日战争》、《英雄海岛》、《浣溪沙》，交响诗《嘎达梅林》，大合唱《黄浦江颂》，钢琴曲《托卡塔——喜报》等，在思想性和艺术性的有机结合方面均有较高造诣，代表着这一时期音乐创作的专业水准，其中尤以小提琴协奏曲《梁祝》、舞剧《鱼美人》、交响曲《浣溪

图片347：作曲家商易

沙》、交响诗《嘎达梅林》、歌剧《洪湖赤卫队》、合唱《祖国颂》6部大型作品最为出色。

1.合唱《祖国颂》

这是作曲家刘炽和词作家乔羽为庆贺共和国8周年庆典合作完成的单乐章合唱，作于1957年，其结构为复三部曲式。合唱的A段在F大调上以激情飞扬而略带夸饰的诗句和恢弘豪迈的音乐语言热情歌颂了伟大祖国，随即在d小调上以分节歌形式展开B段的领唱部分。

（谱例94）

乐队以分解和弦作为主要材料奏出流畅织体，而男女高音的领唱声部则在乐队衬托下引吭高歌，其昂扬优美、激情四射的旋律透出一派英雄主义的豪迈气质，充满自豪与乐观情绪——即便在"反右运动"进入高潮、"大跃进"风暴即将来临的情势下，广大音乐家依然以亢奋的情绪和昂扬的语调来表达他们对光明祖国的忠诚与挚爱。

2. 舞剧《鱼美人》的音乐创作

舞剧《鱼美人》叙述了一个海底鱼美人与猎人之间美丽的爱情传说，在音乐创作上，该剧通过丰富的音乐展开手法和绚

（谱例94）

（谱例95）

小品，经常在音乐会上演奏，并成为深受中国钢琴家和业余钢琴爱好者喜爱的演奏曲目。如其中的《水草舞》。

（谱例95）

作品序奏，在♭A大调上以双手柱式和声的密集进行营造出一片清澈神奇的意境，随后在左手半音级进上行的动力推进之下转入B大调，引出全曲的主要主题，左手的分解和弦和右手的波音和弦交相辉映，描绘出波光粼粼、水草们随波起舞的生动画面。作品和声富于色彩变化，整体音响新颖动听。

图片348：芭蕾舞剧《鱼美人》 北京舞蹈学校创作演出并供稿

3. 小提琴协奏曲《梁祝》

小提琴协奏曲《梁祝》能够产生在大跃进热潮如火如荼的1959年，实在是一个奇迹。这大概与领导该作品创作的上海音乐学院党委书记兼副院长孟波尊重器乐创作规律、坚持这一选题有密切关系，否则仅凭作品所张扬的反封建主题和家喻户晓的梁祝爱情故事是很难避免受到"脱离政治"、"脱离火热的大跃进生活"之类指责的。

在两位年轻的作曲家中，何占豪对作品的音调素材来源——越剧音乐非常熟悉，且又是小提琴演奏员出身，而陈钢

丽的和声与配器语言，有力地配合了剧情的发展，达到了戏剧性、抒情性和色彩性的有机统一。其中的一些音乐段落如《婚礼舞》、《水草舞》、《珊瑚舞》等，因其音乐形象鲜明、音响结构新颖独特、音乐色彩斑斓瑰丽而成为音乐会上经常演奏的保留曲目。此后，此剧作曲者之一杜鸣心将剧中一些精彩的音乐段落改编为钢琴

图片349：作曲家何占豪

图片350：作曲家陈钢

图片352：俞丽拿演奏小提琴协奏曲《梁祝》 上海交响乐团供稿

则掌握了较成熟的交响音乐创作规律和技巧，两人取长补短，珠联璧合，加之其创作过程又获得资深作曲家、该院副院长丁善德教授的精心指导，为该作品的成功奠定了基础。

作品没有局限于对梁祝爱情悲剧作情节性的叙述，而是从家喻户晓的越剧名作《梁山伯与祝英台》的唱腔中提取音乐素材并加以戏剧化的处理，使之与交响乐队的复杂音响有机结合起来；在奏鸣曲式结构中融合欧洲交响诗的标题性原则，通过不同音乐主题的并置、叠加与强烈对比来揭示作品的戏剧性。

作曲家将音乐描写的笔触探入男女主角的灵魂深处，为梁、祝之爱设计了一个气息悠长、委婉动人的著名爱情主题，并以此为核心材料，在作品中作了贯穿与发展；此外，作曲家还专门设计了一个小提琴与大提琴的二重奏段落，以揭示二人爱情的美丽和浪漫。

（谱例96）

这一段小提琴与大提琴的二重奏，运用自由复调手法，深刻而细腻地抒发了男女主人公在彼此倾诉中真切的爱恋，充溢着圣洁而甜蜜的情感。

作品突出梁、祝二人性格中反抗封建专制的刚烈因素，围绕"爱情"和"反抗"这两条情感主线来展开乐思，并在展

开部中充分发挥小提琴和交响乐队丰富的戏剧性表现力；对戏曲中紧拉慢唱手法和小提琴独奏声部中哭泣音调的巧妙运用，同时又在小提琴演奏技法上吸收了中国拉弦乐器的某些风格性技巧和戏曲演唱中某些特殊的润腔手法，使小提琴对旋律的演绎既有鲜明的时代气息，又有浓郁的中国风韵。所有这一切，都为这种催人泪下的强烈悲剧性打上了浓郁的"中国式表达"印记。

图片353：1958年8月9日，贺绿汀、孟波、丁善德等指导上海音乐学院"小提琴民族化实验小组"试奏新作品 上海音乐学院供稿

图片351：丁善德指导何占豪、陈钢创作小提琴协奏曲《梁祝》

（谱例96）

这部作品问世后，立即受到专业界和广大听众的热烈欢迎，并认为是共和国音乐史上最杰出的小提琴协奏曲和最优秀的交响音乐作品之一。此后数十年间，这部作品已经成为脍炙人口的经典之作，它在国内的上演率和知名度在所有当代中国交响音乐作品中名列前茅。

图片354：作曲家罗忠镕

4. 交响曲《浣溪沙》

交响曲《浣溪沙》又名《第一交响曲》，是罗忠镕为庆祝共和国成立10周年的献礼之作。其题旨来自毛泽东旧体词《浣溪沙·和柳亚子先生》。全曲以4个乐章的篇幅，通过不同音乐材料的对比和冲突，表现了中国人民在共产党的领导下从苦难经过斗争走向翻身解放的历程。为使作品题旨获得通俗易懂的表现，作曲家从西北地区的民歌和戏曲（主要是秦腔）中吸取旋律素材，并直接采用《东方红》、《三大纪律八项注意》等为广大群众所熟知的革命群众歌曲音调来展开乐思，例如第三乐章开始。

（谱例97）

乐队以强全奏迸出爆炸般的音响，即刻将人们带入紧张激烈的战争场面中，随即铜管乐喷射出《三大纪律八项注意》主题片断，象征人民军队英武豪壮、锐不可当的气概；而木管组和弦乐组则以十六分音符的快速走句相呼应，营造出战士们冲锋陷阵、奋勇杀敌的战斗氛围。此后，《三大纪律八项注意》主题依次在各声部展开，并通过层层叠加手法汇成一股滚滚向前的强大音流，最后，由管乐组以凯歌式的辉煌音响完整奏出这一主题，对人民军队有如神兵天降、所向披靡的精神风貌做了激情洋溢的讴歌。

5. 交响诗《嘎达梅林》

交响诗《嘎达梅林》由青年女作曲家辛沪光创作于1956年。

图片355：作曲家辛沪光

主题立意和音乐素材均来源于讴歌蒙古族近代民族英雄嘎达梅林的同名蒙古族民歌。辛沪光在奏鸣曲式结构中，对原民歌《嘎达梅林》的音乐材料作了分割变化处理：主部主题运用民歌后半部的音乐材料，具有深刻的抒情气质；而副部主题运用民歌前半部的音乐材料，具有强烈的动力性。

（谱例98）

全曲乐思正是建立在这两个音乐主题与王爷主题的对比斗争与冲突基础上的，并在展开部中得到了充分的表现。作品的尾声，则将民歌《嘎达梅林》主题完整奏出，并通过乐队织体的逐渐加厚、强化，在最后的乐队全奏中使这一主题显出悲壮

（谱例97）

（谱例98）

的英雄气质。

最有意思的是，丁善德的钢琴曲《托卡塔——喜报》，也是一首产生在大跃进中的作品，描写火热的大跃进时代各条战线捷报频传、人们敲锣打鼓争相报喜的情景。在过去一个相当长的时期内，人们因这首作品在题材内容上"赶浪头"而对它的艺术手法和艺术价值有所忽视。实际上，作曲家为了营造火红热烈和锣鼓喧天的报喜气氛，在其中运用了某些非常规和弦及非常规节奏等技法，造成不协和音响，在当时的整体氛围中是十分大胆的行为，因此是一首颇有研究价值的作品。

图片356：新时期出版的辛沪光作品CD专辑

第二节

这一时期的音乐思潮与批评

自1957年"反右"运动至1966年"文革"前夕，随着政治经济领域阶级斗争和政治运动的风诡云谲，我国乐坛上的音乐思潮也加紧了快步向左的进程，各种以"讨论"形式出现的思潮批判事件也接踵而至；特别是毛泽东关于文学艺术的"两个批示"下达之后，音乐思潮与批评中的阶级斗争思维和意识形态话语便在中国乐坛占据主流地位，激烈批判祸及大批音乐家和音乐作品，空气中到处弥漫着阶级斗争和革命大批判的火药味，也预示着，一场新的更大规模的急风暴雨式的政治运动即将到来，并把每个人都抛向阶级斗争的旋涡中。

中国音乐家在这种严冬大气候下进入这个"山雨欲来风满楼"的特殊时期，并致力于自己的艰难而光荣的艺术创造使命。

一、汪立三与"冼星海交响乐的讨论"

冼星海是我国伟大的人民音乐家、杰出的作曲家，在其短暂一生中创作了大量各种体裁和形式的优秀作品，其中尤以《黄河大合唱》最为杰出，堪称不朽。

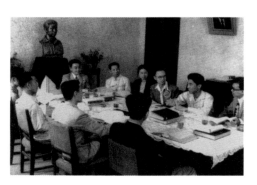

图片357：1959年，中国近现代音乐史研讨班正在讨论学术问题
中国艺术研究院供稿

1955年是他逝世10周年纪念。为此，《人民音乐》等报刊在此前后相继发表了不少纪念文章，对冼星海的音乐创作及其高度艺术成就和历史地位作了全面的评价和赞扬。当然，其中也出现了一些违反创作规律、脱离实际的过誉之论和溢美之词，这种倾向在冼星海交响乐的评价中表现得尤为明显。如称冼星海的《第一交响曲》"可以作为我们学习把古典和民间乐曲改编为管弦乐的范例"[2]，星海的声乐曲和器乐曲都是"作曲家的现实主义表现技巧的成熟的表现"[3]，由此认为，冼星海"是中国最初的也是最辉煌的中国交响乐创作的奠基者"[4]，等等。这种言过其实的赞誉自然在一部分音乐家中引起不满。

1956年9月，在"双百方针"的鼓舞下，上海音乐学院作曲系三位青年学生汪

图片358：作曲家刘施任

立三、刘施任、蒋祖馨，联名写了一篇《论对星海同志一些交响乐作品的评价问题》的文章，投寄给《人民音乐》；该刊迟疑了半年之久，终在1957年4月号将此文发表。三位作者将深入的音乐分析与

[2]杨琦：《五四以来音乐艺术的光辉》，载1956年8月23日《人民日报》。

[3]《人民音乐》社论《肃清音乐界一切暗藏的反革命分子》，载《人民音乐》1955年10月号。

[4]夏白：《纪念星海，进一步推进社会主义音乐文化》，载1955年11月2日上海《解放日报》。

星海在《创作札记》中的阐述作对照式研究，对其交响作品中主导动机的运用、音乐形象的塑造、对标题性的理解以及一些具体作曲技法提出了批评。

文章认为，《神圣之战》（即《第二交响曲》）在主导动机的运用上，"仅仅依靠一些现成曲调（如《国际歌》及英、美国歌等的音调）去引起听众的联想，而没有结合着其他的艺术手法去共同塑造完整的感人的音乐形象"，这种"插标签"式地使用主导动机，是"非现实主义"的；冼星海在音乐反映现实、体现思想性以及交响乐的标题性等方面存在着"庸俗的理解"，忽略音乐艺术的规律和表现特点，"企图用音符'直译'新闻报道"，"热衷于史实细节的自然主义的表现"；等等。此外，文章还对冼星海交响作品中的配器、和声、复调等手法所存在的不足进行了分析和批评。

《人民音乐》在发表此文的同时，还配发了一则"编者按"，认为"如何正确地客观地估价冼星海同志在交响乐创作方面的成就是一个值得重视的问题"，并向音乐界发出了"希望大家展开讨论"的号召。

首先对这一号召作出反应的是指挥家韩中杰。他的文章持论比较中庸温和，即在冼星海交响乐评价问题上，既反对"盲目地全盘肯定或言过其实地赞扬"，也反对"粗暴地否定一切，或带有成见地贬低其价值"；并以一些实际演奏为例证明星海交响乐作品很受听众欢迎的事实，指出星海当时创作条件的诸多困难限制了作曲家对作品的锤炼，因此不赞成汪立三等人将星海交响乐"一棍子打死"的做法；同时也承认汪立三等人的批评，尤其是关于

图片359：指挥家韩中杰

具体作曲技法的批评，"有很多地方引起了我的共鸣"。但他的文章常常离开汪立三等人设定的交响乐范畴，将《黄河大合唱》作为反驳对方观点的论据。[5]

不久，作曲家姚牧以一篇《与汪立三等同志谈星海的交响乐作品》[6]的文章使论战的空气开始弥漫着火药味。从整体看，该文也有不少说理的段落，但多用当时盛行的音乐观念为星海作品辩白，因此与汪立三等人的对话不在同一语境之中。此外，文章对汪立三等人使用了"歪曲嘲弄"、"捏造事实"之类词句，并第一次提出"个人优越感"和"狭隘宗派情绪"的问题，从而为这场论战增添了非学术的色彩。

此后，汪立三等人又发表了第二篇文章，对韩中杰和姚牧两人文章中的若干事实和论点进行了澄清和答复[7]。文章指出，那些不负责任地把这些失败的作品说成是"经典"，把那些错误的创作方法说成是"方向"的做法已成风气，并且还拿出各种大帽子来压制别人的批评，如"革

命音乐事业的敌人"之类的做法，"是极其错误、危害极大的"。

作曲家王云阶也撰文参加讨论，其文为《驳〈论星海同志一些交响乐作品的评价问题〉》[8]。文章以驳论的形式出现，完全针对汪立三等人提出的问题，逐一加以分析、解释、辩护和驳斥。文章的音乐分析作得很细，但其立论的美学主张依然缺乏说服力。

总起来看，到王云阶文章发表为止，这场讨论基本上还是在学术争鸣的范围之内，争论双方在一些艺术见解和作曲技法方面的分歧以及其中的是非正误，都可以继续进行商榷和讨论。然而，随着《人民日报》社论《这是为什么？》发表及全国各条战线开展"反右"运动之后，这场讨论便完全演化成了音乐界"反右"运动的一个分战场。1957年底，《人民音乐》发表了《上海音乐学院反右派斗争的重大胜利——以汪立三为首的右派小集团已彻底粉碎》[9]一文，列数汪立三等人"一贯反对党的领导，抗拒思想改造，贩卖资产阶级的民主自由，敌视为工农兵服务的文艺路线，否定社会主义现实主义的创作道路，宣扬反动的人生哲学，毒害青年同学的思想，在整风中大举向党进攻，破坏运动，并进行公开与秘密活动，阻挠反右派斗争"等一系列"罪行"。该文进而断言，汪立三等人"坚决反对党的文艺路线突出地表现在"对星海同志交响乐作品的评价问题上，"对星海同志的抨击是他们向党的文艺路线进攻所放的一支毒箭"。为了切实证明这一点，同期《人民音乐》

[5]韩中杰：《让冼星海的交响乐更好地为人民服务》，载《人民音乐》1957年5月号。
[6]姚牧：《与汪立三等同志谈星海的交响乐作品》，载《人民音乐》1957年6月号。
[7]汪立三、刘施任、蒋祖馨：《对一些问题的澄清和答复》，载《人民音乐》1957年7月号。

[8]《人民音乐》1957年8月号、9月号连载。
[9]载《人民音乐》1957年12月号。

上还发表了刘福安和徐月初的两篇文章，证实汪立三等人被打成"反党小集团"的主因，正是他们在星海交响乐评价问题上"反对党的文艺方针"[10]。

在音乐界的这场"反右"运动中，汪立三和他的"反党小集团"中不少成员被打成"右派"，从此不仅被剥夺了学习和从事音乐创作的权利，而且也一度失去了起码的公民权利和人身自由，汪立三本人则被送到北大荒进行劳动改造。

二、"拔白旗"运动与钱仁康《黄自的生活、思想和创作》

音乐界的"拔白旗"运动，是由上海音乐学院教授钱仁康的《黄自的生活、思想和创作》[11]及《黄自主要作品分析》[12]两篇论文引起的。

图片360：音乐学家钱仁康　上海音乐学院供稿

钱仁康对黄自的生活、思想与创作作了较全面的回顾和研究，在此基础上对其作品以及他在中国专业音乐发展中的历史贡献进行了肯定的评价。这两篇文章，尤其是《黄自的生活、思想和创作》一文，

[10]刘福安：《以汪立三为首的反党小集团是怎样反对党的文艺方针的》，徐月初：《文艺应该为谁服务》，两文均载《人民音乐》1957年12月号。
[11]发表于《音乐研究》1958年第4期。
[12]发表于《音乐研究》1958年第5期。

试图努力运用马克思主义历史观和阶级分析方法对黄自进行研究，最后得出结论说：

> 活到34岁就死去的黄自留下的著作和音乐作品并不很多，其中还有一些应该批判的糟粕，但在黄自先生的著作和创作中，爱国主义、民主主义和现实主义的倾向是主要的。他的许多优秀作品对我国新音乐的创造和音乐文化的发展曾起过积极的作用，它们是中国音乐文库中一份重要的遗产。

应该说，钱仁康对黄自作出这种评价，在当时还是谨慎、冷静、客观、公允的。也许是出于"为尊者讳"以及类似于"扬长避短"的心态，文章对黄自创作中"一些应该批判的糟粕"一笔带过，未作具体分析；同时为纪念黄自逝世20周年，凸现其创作思想的"进步性"，并不恰当地将黄自作品与"现实主义"、与当时革命运动作简单的贴靠，反而在一定程度上减弱了像黄自这位爱国音乐家本来面貌的清晰性。这种做法，严格说来并不符合历史主义原则，但在当时语境下，却也反映出一批经历与黄自相似的"学院派"音乐家在阶级斗争学说和"兴无灭资"风浪面前自觉改造自己、努力跟上时代潮流的那种心境。

殊不知，钱仁康的这种努力反而招来了一场以"拔白旗"命名的政治批判——就在上述两文发表后不久，中央音乐学院、上海音乐学院发动两院师生，对钱仁康的"资产阶级学术思想"进行了严厉的批判，上海音乐学院还举行了与钱仁康面对面的"辩论"。

不久之后，这种批判便由校园向整个音乐界扩展，在《音乐研究》《人民音乐》上发表了多篇批判文章，其中多为中

图片361：上海音乐出版社出版之《钱仁康音乐文选》

央、上海两家音乐学院师生的作品。

一篇《在对黄自的评价问题上所体现的两条道路的斗争》[13]的文章，将批判矛头直指黄自，在全盘否定他对于民族音乐的追求、他的爱国主义情怀、民主主义思想、美学观点和创作方法的同时，对其《怀旧》、《思乡》、《春思曲》、《玫瑰三愿》、《长恨歌》等优秀作品也一概以"逃避现实"而加以否定，甚至认为黄自的《山在虚无缥缈间》、《花非花》和《卜算子》等歌曲"内容都是逃避现实、脱离全国人民的抗日救亡运动的，至于'音调'和'风格'也浸透了不少封建士大夫的陈腐趣味。这些歌曲，客观上起着引诱人们离开轰轰烈烈的爱国运动的作用。长久以来，黄自的这类'抒情歌曲'在知识分子中不断地冲淡它们的革命要求，消磨它们的革命斗志，并实际上同聂耳、星海以来的革命群众歌曲相对抗"。

另一篇《音乐史领域中的两条路线的斗争》[14]的文章首先对音乐史学的功能和任务作出规定，进而以此为依据，对所谓"唯心主义的音乐史家"进行理论

[13]中央音乐学院音乐学系师生小组集体讨论：《在对黄自的评价问题上所体现的两条道路的斗争》，刊于《音乐研究》1958年第6期。
[14]中央音乐学院音乐学系历史小组集体讨论：《音乐史领域中的两条路线的斗争》，刊于《音乐研究》1958年第6期。

鞭笞：

唯心主义的"音乐史家"不管他们承认不承认，实际上他们是忠实地为资产阶级的反动政治服务的，他们一直是与无产阶级的音乐事业背道而驰，甚至对之积极进行攻击的（如陈洪、陆华柏等对新音乐的攻击），直到今天，这一股逆流也还在伺机而动（如最近钱仁康在《音乐研究》上所发表的论黄自的文章）。

此文又以所谓"社会主义现实主义"[15]为准绳，将黄自等人创作的所谓"资产阶级音乐"贬为"末流"，根本排斥在新音乐运动之外：

我国的社会主义现实主义的音乐也正是在聂耳、星海所开辟的道路上，经过千千万万的革命群众的努力而发展壮大起来的。必须肯定：无论在救亡运动中、抗日战争中，以及解放战争中，在人民群众的革命斗争中起着巨大推动作用的是无产阶级的社会主义现实主义的音乐，而不是资产阶级的音乐。在近代音乐发展的历史中这种主流与末流之间的界限是不容混淆的；资产阶级的音乐学者坚持要使中国音乐走资产阶级的道路，而企图抹煞和歪曲这一音乐发展的客观规律，是不可容忍的。

值得注意的是，在对黄自和钱仁康的一片声讨声中，陈彭年的文章[16]却别具一格。在当时的大气候下，此文对黄自和钱仁康虽也采取了批判的立场，但它援引毛

[15]"社会主义现实主义"是中国音乐界在40年代从苏联引进的文艺理论概念。
[16]陈彭年：《要全面地、正确地评价历史人物》，刊于《音乐研究》1958年第6期。

泽东在《新民主主义论》中的论述，得出的结论与时论有微妙不同：

黄自先生是以资产阶级知识分子的身份，参加到新民主主义的革命行列里来的，他的爱国歌曲以及具有民主思想的歌曲，即使不够大众化，或者还有某些其他缺点，也是属于人民大众反帝、反封建的音乐，也是新音乐的组成部分。

图片362：作曲家陈鹏年

1958年底，《人民音乐》发表该刊评论员文章《在音乐理论批评战线上必须拔去白旗，插上红旗！》[17]，似有对这场批判作总结的模样。该文挑明了这场批判运动的主旨，从阶级斗争视角来看待黄自评价问题，把历史人物的学术评价与现实阶级斗争联系起来，对钱仁康的两文，尤其是《黄自的生活、思想和创作》进行了激烈批判。此文有三点值得注意：其一是对黄自的评价把"资产阶级爱国民主"和"反动、消极的一面"不分主次地罗列在一起，并明确使用"反动"这一严重的政治定性语；其二，说钱仁康把黄自的道路"说成是我国音乐艺术发展唯一正确的方向"，完全是无中生有；其三，将这场"拔白旗"运动称为"实际上是资产阶级

[17]发表于《人民音乐》1958年第12期。

思想在音乐理论战线上向无产阶级争夺思想领导权的另一种表现"，真正道出了其真实用意是在批判钱仁康和黄自之外：

钱仁康的资产阶级思想观点不单是他一个人的，而是代表着音乐界的一部分人。因此，我们同钱先生的争论，也不是同他一个人的争论。这种争论关系到对两条道路的估计：究竟是黄自是革命音乐的旗帜还是聂耳是革命音乐的旗帜？

这就明白无误地点出了音乐界这场"拔白旗"运动的根本要害是"旗帜"问题。

三、关于"马思聪演奏曲目的讨论"

马思聪先生是我国当代著名作曲家、小提琴演奏家和音乐教育家。1958年，在中央音乐学院院长任上和繁忙的教学工作之余，马思聪先生依然以演奏家身份在各地举行独奏音乐会，热情地用自己精湛的演奏艺术为广大听众服务。殊不知，当时的中国正处于大跃进的洪流中，"一天等于二十年"的政治迷狂席卷整个中国，马思聪"为工农兵服务"的一腔热忱却因音乐会的演奏曲目问题而引发了一场批评风暴——这就是著名的"关于马思聪演奏曲目的讨论"。

这场风暴从1959年2月到1964年12月，断断续续地前后历时5年多，成为中国当代音乐批评史上一起重要事件，也给马思聪的创作和演奏生涯带来巨大的消极影响。

1959年2月，《人民音乐》发表西安

师范学院董大勇的《评马思聪先生的独奏音乐会》的文章（下简称"董文"），对马思聪演出曲目提出批评。文章态度之严厉，措辞之激烈，颇为令人吃惊。"董文"提出：除了马先生自己的《牧歌》、《思乡曲》、《西藏音诗》等新中国成立前的曲子外，其余都是西欧古典音乐家的作品，新中国和苏联及其他社会主义国家的乐曲一首都没有，就是他自己新中国成立后创作的《跳元宵》等乐曲也没有演奏。据此发出严厉责问："马先生对党的厚今薄古和一切文学艺术都要为政治服务的方针是如何理解的？"作者还别有深意地点出马思聪所演奏的三首作品，拷问马思聪在大跃进高潮中演奏它们的"现实意义"——"董文"认为：马思聪演奏舒伯特的《圣母颂》"是有充分把握将听众引入礼拜堂，引到神像脚下的"，并要"真正追究今天演奏它（帕格尼尼的《魔鬼之笑》）的现实意义"。不仅如此，"董文"还直截了当地指出，马思聪新中国成立前创作的《西藏音诗》"是在歪曲、丑化西藏的面貌"。

最后作者提出他的正面立论说："劳动人民是需要美的，但他们首先想看到自己民族的美，祖国的美，钢的美，汗水和古铜色皮肤的美。"进而"希望马先生在这批判资产阶级学术思想的今天，能在创作和演奏上展开自我批判"。

在同一期《人民音乐》上，该刊还同时发表了署名"徐南平"的文章，即《演出曲目要满足群众多方面的需要》（下简称"徐文"），对"董文"的批评提出不同意见。"徐文"肯定了"董文"某些合理成分之后，避开了它对三首作品内容以及今天演奏它们之"现实意义"的追问，

图片363：音乐学家郭乃安（右）与吉联抗 居其宏摄

而站在较为宏观的角度，进一步阐述了"洋为中用"的方针，并提出：

在演出和介绍更多的反映今天伟大现实的音乐作品的同时，也还需要演出和介绍解放以前的和西洋古典的音乐作品……这样一些作品，自然和跃进的歌不是一回事，但它们并不是水火不相容的东西，也不是有害的东西，相反的，我们还可以从中得到一些有益的启示。

"董文"和"徐文"面世后，立即在音乐界引起巨大反响，讨论就此展开。《人民音乐》1959年第3期，发表陈元杰、林红两篇文章，就马思聪演奏曲目展开讨论；该刊第4期，又发表了李刚、郑冶、韩里等人的3篇文章，并特别开辟一个"关于音乐表演节目的讨论"专栏，配发编者按，号召音乐工作者参与讨论，并指出，讨论的核心是"如何对待音乐艺术为政治服务的问题"。此后，《人民音乐》第5期又刊载了司徒华城、朱崇懋的两篇文章。从1959年第1期到第5期，《人民音乐》用5期的篇幅陆续发表了9篇文章，尽管其中文章也有支持"董文"的观点，但大部分作者都持与"徐文"相同或相近的立场。董大勇也未再撰文坚持自己的意见。在这种情势下，《人民音乐》1959年第7期发表《让音乐表演艺术的百

花灿烂开放》的编辑部文章，为这场讨论作小结（下简称"小结"）。文章依据党的"百花齐放"方针和中国音协对当时中国乐坛总体形势的估计进行立论，批评了从"左"的方面对音乐表演艺术的健康发展带来负面影响的某些思潮：

脱离政治、脱离群众、阻碍音乐表演艺术向创造新节目的方面发展的思想力量虽然还可能存在，但已不能成为主要力量。对于脱离政治、脱离群众的倾向，我们仍然要对它进行斗争。现在要注意的另一情况是，由于对人民需要的片面理解，以及忽视音乐表演艺术的发展规律，把艺术为政治服务作狭隘理解，却可能从另一方面给音乐表演艺术以不良影响。

图片364：音乐学家杨荫浏

平心而论，在当时的大气候下，《人民音乐》能够提出这样一些重要观点，是需要眼光和胆略的。

然而，在当时全国范围内越来越左的政治气候下，本已结束的"马思聪演奏曲目的讨论"烽烟再起——1961年《人民音乐》第4期发表郑伯农长篇文章《让音乐表演艺术的百花在为社会主义服务的方向下灿烂开放》（下简称"郑文"），对《人民音乐》那篇"小结"提出措辞激烈的批判，并且将这场关于马思聪演奏曲目讨论以及"小结"的"出笼"与当时中国

图片365：音乐理论家郑伯农（2008年）

政坛党内斗争的"大气候"联系起来：

这正是前年（1959）7月，党中央八届八中全会号召反右倾前夕，社会上刮起一股小阴风，污蔑、攻击总路线、大跃进和人民公社，音乐界也出现了攻击党的文艺路线、否定大跃进以来音乐成绩，嘲笑群众歌咏运动等右倾言论。比这稍早一些，音乐界正展开轰轰烈烈的学术批判运动，和资产阶级学术思想进行着激烈的论战。

在这里，郑伯农明白无误地将一场关于演出曲目的学术讨论上纲上线为严重的阶级斗争和政治斗争在音乐领域的具体表现。实际上，正是由于这篇文章的发表，便彻底改变了"马思聪演奏曲目的讨论"的性质——从此由正常的学术讨论蜕变为一场政治批判。

"郑文"发表后两个月，1961年6月，全国文艺工作座谈会（即"新侨会议"）在北京召开，中共中央着手制定旨在纠正文艺界"左"的片面性的《文艺八条》。

图片366：作曲家李焕之与音乐学家李元庆

文艺界这一总体形势的巨大变化给《人民音乐》和中国音协提供了强大的背景支撑。为此，《人民音乐》对"郑文"采取了"冷处理"策略——既不撰文反驳，也不表态赞成。这种"不战不和不守，不进不退不走"局面维持了两年半之久。

然而，1963年12月12日和1964年6月27日，毛泽东分别就文化部和中国文联领导下的全国文学艺术工作写下了著名的"两个批示"，对文艺界阶级斗争形势作了主观主义的错误估计，夸大文艺工作中存在的缺点并对之采取十分严厉的批判态度。包括中国音协在内的文联各协会被迫进行整风，以"两个批示"的精神对照工作并作深刻检讨。

经过整风后的中国音协，乃将"两个批示"精神不折不扣地贯彻在当时的音乐工作中。作为落实批示精神的具体行动之一，在"马思聪演奏曲目的讨论"问题上，《人民音乐》1964年第12期发表编辑部文章《音乐表演艺术必须为工农兵服务——关于〈让音乐表演艺术的百花灿烂开放〉一文的检查》，表明中国音协的态度发生了根本变化。

这篇冠以"检查"的文字，不但完全抛弃了"小结"所持的尊重表演艺术规律的科学立场以及对中外音乐文化遗产的宽松态度，而且也将"郑文"中所有庸俗社会学观点毫无保留地接受下来，将古今中外一切优秀的音乐文化遗产统统称为"资产阶级"和"封建主义"而一概加以拒绝，并将这些"音乐遗产"与阶级斗争、政治斗争联系起来进行批判：

有人以音乐遗产为阵地，从这里向新生的社会主义的音乐进攻，以资

产阶级、封建主义的东西去削弱、去排挤、去代替社会主义的音乐。这里是一个战斗激烈的战场，在前人所创造的各种美妙标题的音乐中，经常是炮声隆隆的。

事实证明，此文一出，中国乐坛在音乐表演艺术领域曾经一度出现的较为宽松的气氛化为乌有，迅即被一派肃杀的政治批判气氛所代替。从那时候起，中国文艺界便同全国各条战线一起，开始进入"山雨欲来风满楼"的"前文革"时期。

四、关于"德彪西的讨论"

这场"讨论"的直接诱因是人民音乐出版社出版的一本法国印象派音乐开山鼻祖德彪西的著作《克罗士先生》。编者为

图片367：法国作曲家德彪西

这本书所写的"内容简介"中有"新颖而独到的见解"的句子。从未涉笔音乐问题的姚文元[18]，以其过敏的阶级嗅觉终于从中发现了"阶级斗争新动向"，于1963年5月20日首先发难，在上海《文汇报》发表《请看一种"新颖而独到的见解"》，

[18]姚文元在20世纪60年代初是上海一位声名显赫的文艺批评家，其文论以思想极"左"、文辞严厉著称。后在"文革"中飞黄腾达，成为臭名昭著的"四人帮"一员。

以音乐出版社所写的这篇内容简介为由头，从否定德彪西及他的《克罗士先生》入手，进而对"出版社在资产阶级音乐文化的猖狂进攻面前丧失警惕"提出措辞激烈的批评，之后对音乐界所谓的"阶级斗争"和"思想斗争"形势作了十分错误的估计。

此文一出，上海、北京等地音乐界、文化界人士群起响应，纷纷在《文汇报》、《光明日报》和《人民音乐》等报刊上发表文章，"讨论"就此展开。初期，文章在持论上基本上呈一边倒倾向——支持姚文元的观点，对德彪西进行猛烈的批评和批判。

同年6月25日，贺绿汀（化名山谷）在《文汇报》发表《对批评家提出的要求》，对姚文"望文生义，不求甚解"的恶劣文风提出尖锐的反批评。不久，青年剧作家沙叶新也在《文汇报》上发表《审美的鼻子如何伸向德彪西？》，指出姚文存在审美错位的问题。

此后，《文汇报》、《人民音乐》等报刊前后发表了数十篇文章，参加讨论的大多是国内知名的作曲家、评论家和音乐教育家，也有一些文艺界人士和少数工农兵作者。中期的讨论涉及了德彪西生活与创作的各个方面：他所处的时代和他本人的阶级倾向，他与印象派绘画、诗歌的关系及印象派在欧洲音乐史上的地位，在中国介绍德彪西和印象派音乐的意义与得失，等等。"讨论"中发表了一些比较冷静、客观和中肯的意见，对德彪西、印象派及其作品作了历史主义的分析，既肯定了德彪西和印象派在音乐史上的革新贡献和进步意义，又指出了其中时代和阶级的局限。尽管这些意见多是夹杂在大量否定性批判言论中曲折地表达出来的，但在当时对姚文元粗暴批评的一片支持声中，能敢于发表这样的意见，已十分难能可贵。更多的、占主导地位的意见，则是对德彪西采取全盘否定的态度。如郑蓉在《"革新家"的悲剧》[19]一文中认为，德彪西和

[19]载《人民音乐》1963年第10期。

图片368：音乐批评家贺绿汀与音乐学家缪天瑞 居其宏摄

印象派是"极端反动的各种形式主义、现代主义音乐流派"中"所有颓废主义派别"的"主要渊源"。这种"极左"的看法在当时具有普遍性和代表性，它的存在反映了这样两个事实：一是对欧洲印象派音乐的无知和偏见，二是对西方资产阶级音乐文化深刻的恐惧和仇视心理；同时也证明，"极左"思潮损伤了一部分中国音乐家的文化心理，使他们在西洋音乐面前失去了先前兼容并包、吐纳扬弃的胸怀和勇气。

然而，上述这些极端否定的意见毕竟还是属于学术范畴内的一家之言；一些人从这里出发，进而粗暴否定借鉴欧洲音乐文化对于建设共和国音乐文化的必要性，并将这场"讨论"的性质从学术范畴引上政治审判台，上纲为"阶级斗争"。其代表作是陈婴的《必须加强的战斗》[20]一文。此文认为，在中国乐坛上宣传德彪西、肖邦、威尔第、柴可夫斯基等人的思想和作品，必须划出一个根本界限："是无产阶级的普及还是资产阶级的普及？"并得出结论说："宣传欧洲古典音乐是高不可攀的最高理想，颂古非今，就是一种资产阶级普及，无批判地或者是赞扬地向大家传播过去的不好的东西，也是一种资产阶级普及。因为这种工作不是在清除资产阶级的思想影响，而是会发生巩固资产阶级思想阵地的作用"，这是"用古人的东西来代替今天的东西"，"把今天往古代拉，其结果，是以古人的标准来改造今天"。

这场关于"德彪西的讨论"，从开始到结束历时近半年，发表文章数十篇，最

[20]载《人民音乐》1963年第8期。

终的成果只有一个——以貌似革命的姿态和阶级斗争眼光来看待中西关系，敌视西方音乐及其代表人物，彻底否认借鉴外国音乐的必要性，将共和国音乐文化建设的整体环境重新封闭起来。

图片369：音乐学家廖辅叔

五、关于"三化"的讨论

音乐舞蹈界关于"三化"的讨论，发生在1963年8月—1966年2月间，开始于"两个批示"之前而结束于"两个批示"之后，由周恩来亲自发动，中宣部、文化部、中国文联领导人直接坐镇指挥，以《光明日报》为主阵地而展开，实际上成为音乐舞蹈界落实毛泽东"两个批示"精神，将艺术家的创作思想统一到"两个批示"上来的一个重大理论举措。

1963年8月16日，周恩来总理在人民大会堂对首都音乐舞蹈界就我国当代音乐舞蹈发展中若干问题作了重要讲话，向音乐舞蹈界发出必须进一步民族化、群众化，树立民族音乐主体的指示。同年11月27日，中宣部向周恩来呈送一份《关于召开音乐舞蹈工作会议的请示报告》，认为：

目前音乐舞蹈工作中的主要问题是：音乐舞蹈工作者严重脱离群众，音乐舞蹈作品缺乏社会主义新时代的精神，不能充分反映工农兵的斗争、劳动和他们的思想感情，忽视民族传统，盲目崇拜西洋，缺乏独立自主建设民族艺术的远大志气，对音乐舞蹈的民族化缺乏具体有效的措施，这样就使我们的音乐舞蹈不能适应时代和群众的需要……为了克服以上的缺点，使我国音乐舞蹈出现一个新的面貌，首先需要音乐舞蹈工作者提高认识，从思想上解决问题。

根据中宣部在请示报告中提出的建议，文化部、中国音协、中国舞协便于同年召开了"首都音乐舞蹈工作座谈会"，会议于1963年12月18日至1964年1月7日在北京举行，参加会议的代表有北京及外地音乐舞蹈工作者近90人，以北京代表为主，外地代表只有17人与会，其中包括音乐界贺绿汀、程云等10人，因此是一次全国性的音乐舞蹈工作会议。会议由林默涵、徐平羽主持，领导核心小组有吕骥、周巍峙、赵沨、孙慎等。会议开始前6天即12月12日，毛泽东已经作出关于文艺问题的第一个批示，并在党内高层人士中传达；会议开始后5天即12月23日，中宣部副部长、座谈会主持人之一的林默涵向中国文联及所属各协会负责人作了传达。12月18日至29日吕骥、周巍峙、胡果刚、李伟分别代表音协、舞协以及部队作大会发言。后转入分组讨论。25日，周扬代表中宣部和文化部作了报告。1964年1月3日，林默涵作了座谈会总结。

1964年3月6日，经过两个月紧锣密鼓的准备之后，《光明日报》率先开辟"创造和发展社会主义的民族的新音乐新舞蹈"专栏，并配发"编者按"，号召广大音乐舞蹈工作者踊跃参与"三化"讨论。此后，《光明日报》、《文汇报》及《人民音乐》、《音乐研究》等报刊纷纷发表音乐舞蹈工作者的文章，就"三化"的界定、范畴及其相互关系、它的提出及其对当代音乐舞蹈创作的指导意义等问题各抒己见，参与讨论和争鸣。

从"讨论"的全过程看，一些文章对"三化"作了过分偏执狭隘的理解，例如探讨"革命化"时，对音乐与政治、与革命斗争历史、与具体的生产建设活动的相互关系进行直线式的联系和机械性的规定，从而滑入"题材决定论"；在探讨"民族化"时，在处理中外关系、古今关系上偏离"古为今用"、"洋为中用"的正确方针，在强调继承民族民间音乐传统的同时却又对借鉴一切外国优秀音乐文化遗产采取轻视甚至敌视态度，甚至企图对作曲家运用民间音调、追求民族风格的具体方式也要横加限制；在探讨"群众化"时，在处理雅与俗、普及与提高的关系上，否认雅俗并举、普及与提高并举的必要性，一味崇尚普及，提倡群众歌曲和声乐体裁，企图借此限制交响音乐、室内乐、艺术歌曲等严肃音乐体裁的发展。

当然，在"讨论"中也出现了一些比较冷静客观的意见，例如认为"革命化、民族化、群众化"是一个辩证的、相互关

图片370：1960年10月，上海实验歌剧院演出歌剧《扬子江暴风雨》 上海歌剧院供稿

联、不可分割的统一体，它既是对社会主义音乐舞蹈艺术美学特征的总结和概括，同时也是在当代条件下指导音乐舞蹈工作者正确处理音政关系、古今关系、中外关系、雅俗关系，繁荣社会主义音乐舞蹈艺术的根本指导方针。

1966年2月26日，《光明日报》发表编辑部文章《高举毛泽东思想红旗，创造和发展社会主义的民族的新音乐新舞蹈》，为"三化"讨论作总结。

在当时的时代条件下，尽管"讨论"各方有争论有分歧，有的分歧还比较尖锐，但还没有出现以往常见的那种粗暴批判、动辄上纲和蓄意整人的情况，就这一点而论，"三化"讨论是新中国成立以来音乐思潮讨论较为健康正常的一次。然而就其"三化"总的理论取向及其实践成果来看，应是有利有弊、得失参半。一个不可否认的事实是，从毛泽东《新民主主义论》和《在延安文艺座谈会上的讲话》以来，中国共产党对社会主义文学艺术提出的诸多规定和要求中，本身就包含着"革命化、民族化、群众化"的合理因素，"三化"口号的提出，将这种合理要求用概括的语言加以明确表述，当做一个创作方针供艺术家们遵行；事实上，许多作曲家在这一口号的指引下写出了大量符合"三化"要求的优秀作品。

然而另一个不容否认的事实是，"三

图片371：1963年6月，上海实验歌剧院创作演出歌剧《夺印》 上海歌剧院供稿

化"口号本身又包含着某些片面性因素。按照毛泽东对于"化"的权威解释，只有彻头彻尾、彻里彻外方能谓之"化"，那么，音乐艺术要真正达到"三化"要求，除了写革命的内容、用民族音调获取民族风格、用广大群众能够理解和接受的通俗语言和样式之外，便别无其他了。这就在事实上对作曲家在题材、体裁、语言和风格等方面的自由选择形成了诸多限制，导致音乐创作全面走向单一化。而"三化"口号本身所存在的这些理论缺陷，既是"左"的文艺思潮的产物，同时也为它的进一步发展提供了理论口实，明显一例是1964年上海市委书记柯庆施提出的"大写十三年"口号。而在"左"的思潮根深蒂固的音乐界，后来在执行"三化"过程中每每偏离正确轨道，将其中的合理成分绝对化、片面成分极端化，发生许多偏差，产生许多恶果，给共和国音乐文化建设造成许多不应有的损失。因此，到了新时期之后，邓小平在四次文代会的《祝词》中，明确提出"作家艺术家写什么和怎样写，不要横加干涉"，这也在事实上否定了"三化"的提法。在此后的中国共产党关于文艺工作各项文件、指示中，也不再重提"三化"口号。

六、李凌"资产阶级音乐思想"批判

李凌是我国著名音乐家、评论家，早在20世纪30—40年代就投身于新音乐运动，一直活跃在大后方和国统区，为组织抗日救亡歌咏运动、宣传新音乐的革命主张而不遗余力，成为其中的重要组织家和

领导人之一。新中国成立之后，他在担任中央乐团领导职务之余，写了大量文论，向读者和听众热情介绍古今中外优秀的音乐文化，积极扶植新人新作，倡导抒情歌曲和轻音乐，引导人们建立健康文明的音乐趣味，为普及音乐知识、推进新中国的社会主义音乐文化建设事业的发展，做了大量工作。然而，在当时处于主导地位的极"左"思潮看来，李凌在新中国成立后的文论和音乐思想包含着许多"异己"的甚至是离经叛道的东西，因此，他的革命经历以及他对新中国音乐文化建设的重要贡献并不能使他免遭极"左"思潮的批判。

早在1956年，《人民日报》开展关于

图片372：音乐理论家李凌

文艺作品民族形式、民族风格的讨论时，李凌即写了两篇文章《音乐的民族风格杂谈》[21]及《音乐的民族风格续谈》[22]参与这一讨论。两文的写作动机有强烈的现实针对性，因此其中所阐发的某些意见，引起一部分音乐家和音乐界领导人的不快。时隔半年之后，1957年6月，《人民音乐》刊载庄映、刘炽等5人联名发表的文章[23]，对李凌上述两篇文章提出措辞严

[21]刊于1956年8月2日《人民日报》。
[22]刊于《人民音乐》1957年第1期。
[23]庄映、刘炽等：《驳李凌同志的"音乐的民族风格杂谈"和"续谈"》，载《人民音乐》1957年第6期。

图片373：神话歌舞剧《孙悟空三打白骨精》 中国福利会儿童艺术剧院创演并供稿

厉的批评；对此，李凌本人未予以回应，故而这一批评并未引起多大反响便偃旗息鼓。1964年"两个批示"下达之后，对李凌"资产阶级音乐思想"发动总攻的时机已然成熟。《人民音乐》从1964年12月号开始，持续到1965年第3期，共发表批判李凌的文章13篇。参加批判的多数为专业音乐家，也有少数工农兵作者；批判内容涉及音乐的民族风格、交响乐群众化轻音乐、创作题材、声乐表演以及所谓"唯情论"等领域。

在音乐民族风格问题上，李凌针对当时音乐界有人提出"为纯洁音乐语言而斗争"的口号，并在这一口号下连《歌唱祖国》《全世界人民心一条》都被当做洋腔洋调的典型都要"纯洁"掉，甚至批评贺绿汀器乐曲抹煞民族的音乐遗产等一系列不正常的提法和做法提出不同意见，主张处理中西、古今关系"要拿来、要研究、要发展"和"音乐演奏做法和事业安排上的'中西并存'、在创作上的'百花齐放'、风格上的'兼容并包'"，并向全国音乐界发出了"不要伤害任何方面的积极性"的真诚呼吁[24]。他的这些意见，在音乐界受到广泛欢迎。不久，庄映、刘炽等5人联名发表文章，批评李凌的"移植论""移花接木"论"是要外国音乐与民族音乐作机械和混合，是对待民族形式问题上的虚无主义"。

在交响乐群众化问题上，李凌主张从创作和普及两个方面入手：在创作问题上"首先是思想、感情问题"，其次是"形式、体裁、风格、手法、方法……这些方面的问题"，以便从工农兵群众中感受、吸取滋养，学习群众的音乐语言。在普及问题上，李凌主张，为了使广大群众熟悉、接受交响乐，"一定要做一番交响乐艺术的'启蒙'工作"以普及交响乐知识。在批判中，有一篇文章[25]认为，李凌提出的观点没有正视"改造交响乐，使它能为社会主义服务，为工农兵服务"这样一个"根本问题"，脱离工农兵，

"宣传了资产阶级的艺术"；并指出，"资产阶级、小资产阶级知识分子也可能创作出在形式上群众可以接受的东西，但作品所宣扬的仍是资产阶级、小资产阶级的思想"。而在普及问题上，该文以李凌任团长的中央乐团为例，认为该团在李凌领导和错误思想的指导下，"对一些表现资产阶级民主革命思想感情的作品却缺乏必要的批判，有时不仅不加批判，还要把它抬高"[26]，"把资产阶级交响乐艺术原封不动地搬过来，用它来改造工农兵"。因此，此文认为："李凌所主张的交响乐群众化，换句话说就是'化'群众，将充满资产阶级个人主义、人道主义、人性论思想的外国资产阶级的交响乐艺术无批判地向广大群众介绍，想尽各种办法使他们能理解、能欣赏……充其量也不过是要在我们今天重走资产阶级民族乐派的老路而已。"甚至连李凌通过通俗音乐会和普及音乐会介绍我国的交响乐作品，长期对工厂业余乐队进行交响乐辅导，在作品的演奏、宣传、解释方面不遗余力地作解说、印说明、打幻灯等主张和做法都成了"散布资产阶级音乐思想"的有力证据。

在轻音乐问题上，李凌根据他的"百货中百客"的理论，提出在各类音乐体裁与风格中应当"无私于轻重，不偏于憎爱"的观点，并认为，抒情、优美、活泼、轻松的轻音乐在当代音乐生活中可以起"仁丹"和"清凉油"的作用。对此，《人民音乐》编辑部发表了一篇《部队业

[24]以上引文均见李凌：《音乐的民族风格问题续谈》，刊于《人民音乐》1957年第1期。
[25]李德伦：《李凌同志关于交响乐群众化问题的错误观点》，刊于《人民音乐》1965年第2期。

[26]该文曾举例说，"对于贝多芬的《第九交响乐》，李凌同志竟把它说成是'今天全世界被压迫的人们所追求的理想。这是时代的声音'"，是"混淆了资产阶级和无产阶级的界线"。这段话出处同上。

余文艺战士评李凌同志的音乐思想》的综述文章[27]，记叙了当时来京演出的中国人民解放军空军、铁道兵、公安部队及内蒙古军区战士业余演出队的业余文艺战士对李凌"资产阶级音乐思想"的批判言论。战士们认为，李凌提倡"资产阶级的轻音乐……在我们部队不是起'仁丹''清凉油'的作用，相反的是起'鸦片'和'砒霜'的作用"。

在创作题材问题上，李凌针对当时音乐创作上题材单一、把广阔的社会生活狭窄化的状况以及"虫、鱼、草、木，以至风、花、雪、月的题材，近几年来……也是特别缺乏"[28]的现实，提出"'无私于轻重、不偏于憎爱'，对各种各样的题材（重大的和一般的）……都应该得到支持"[29]的观点。在这场批判中，有一篇文章[30]将这个观点上纲到"十足的资产阶级的'题材无差别论'"的高度，并认为，笼统地谈题材多样化，"实质上就是提倡资产阶级的自由化"，"不仅是反对写现代的革命的题材；同时又为资产阶级和封建阶级的音乐的自由泛滥大开方便之门"。

关于声乐表演和所谓"唯情论"问题，李凌在《音乐杂谈》一书中收录了他近年来所写的20余篇关于声乐表演艺术的评论，其中贯穿着一个基本的美学思想，就是强调情感在声乐演唱中的地位和意义，例如："歌唱艺术最可贵的东西是

'真'和'深'。真就是真情，要唱得感人，首先要情真。情真本身就有美感"以及"歌唱艺术的最高境界是'意深'，能发人深省，经得起再三咀嚼"等等。从理论上看，这种情感美学，无论在古今中外都能找到它的源流，甚至连力主"自律论美学"、反对"他律论美学"即情感美学的奥地利著名音乐评论家汉斯力克也承认，音乐虽不能表现情感，但却能引起人的情感[31]；从实践上看，李凌之所以再三强调情感美学在歌唱艺术中的作用，乃是因为在当时的演唱实践中有不少美声歌唱家往往注重"声"的展示而忽略"情"的表达。因此，李凌的主张在理论和实践两方面都是可以成立的。然而，李凌对于音乐中情感因素的强调，却被概括为"唯情论"而大受鞭笞。在这场批判闹剧中，所有的批判文章都从这个莫须有的"唯情论"出发，用两个最简单的逻辑来大兴问罪之师：

把情感抽象化的唯情论，是以否定阶级性的人性论为基础的，它的作用也是在表演艺术中为人性论思想服务。抽象的人性实际上是资产阶级的人性，所以唯情论是在表演艺术方面为资产阶级的情感敞开大门。[32]

李凌同志竟然把思想和感情断然分割开来，而且把感情置于主要的地位上……而把思想当作由感情派生出来的东西。这样一种美学观，不正是彻头彻尾的资产阶级的主观唯心主义的论点吗？……在李凌同志的这些

文章中，我们简直找不到对于产生"情"和"意"的生活基础的分析，更不谈这种"情、意"是属于什么阶级、什么时代、什么世界观、什么政治态度的人所要表达的"情"和"意"。李凌同志似乎是有意避开"思想"这个具有倾向性的概念……实际上"情"和"意"在李凌同志的论述中，都只是为了避而不谈艺术的思想性。[33]

发生在1964年底到1965年初的这场批判，由于受大气候的影响，除了极个别文章具有一定的学术意味之外，绝大部分文章都属于声讨性、揭露性、表态性和政治性的批判，几乎没有什么学术性可言。但其中有一篇文章却别开生面：它能把学术

图片374：音乐批评家李业道、伍雍谊与作曲家黎英海、谢功成（左起）

性批评和政治性批判巧妙地结合起来，并从学术批评中自然而然地导出政治性批判的结论来——这就是陈婴的《李凌同志的音乐思想反映了什么问题》[34]。

此文劈头便开宗明义，极其鲜明地提

[27]刊于《人民音乐》1965年第2期。
[28]李凌：《音乐杂谈》，北京出版社1962年出版，第75页。
[29]李凌：《音乐杂谈》，北京出版社1962年出版，第187页。
[30]张旗：《驳李凌同志关于音乐题材问题的错误理论》，刊于《人民音乐》1965年第1期。

[31]〔奥〕汉斯力克：《论音乐的美》，人民音乐出版社1978年北京出版，第16页。
[32]陈婴：《李凌同志的音乐思想反映了什么问题》，刊于《人民音乐》1964年第12期。

[33]李焕之：《反对音乐中的"唯情论"——驳李凌同志的"情真意自深"的谬论》，刊于《人民音乐》1965年第3期。
[34]刊于《人民音乐》1964年第12期。

出李凌的音乐思想"与文艺的社会主义方向以及毛主席文艺思想是一致的呢还是背道而驰的"这样一个根本性、原则性的大问题,接着围绕"百花齐放"的理解、李凌鼓吹什么音乐和音乐思想、声乐表演艺术评论、音乐普及和音乐教育、李凌反对什么等问题,在进行了一系列学术批评之后,最后道出了李凌音乐思想的"实质"是:"大力倡导资产阶级的和脱离社会主义的轻音乐,大力提倡欧洲资产阶级的音乐","和社会主义音乐唱对台戏,起着破坏社会主义音乐的作用";"大力倡导资产阶级的自由化","只会把音乐艺术引导向资产阶级的道路上去";因此,李凌的音乐主张"代表着资产阶级的口味和利益向党领导的社会主义音乐争夺地盘",李凌本人"实际上也就成了资产阶级的代言人"。

这种简单粗暴到骇人听闻程度的学术批评和政治批判,在"文革"前夕的中国思想文化界早已相当流行,成为一部分文化人思想宣泄和价值显示的主要方式和精神时尚,它的存在与发展极其深刻地反映出一部分文艺家内心深处无法摆脱的深重危机。这个危机的根本成因在于,连续不断地频繁出现的阶级斗争和政治运动的高压、自身精神世界的脆弱以及这两者的长

图片375:李业道在新时期所著之《吕骥评传》

期互动所必然造成的文化人格和政治人格的分离。这种分离过程在其初期自然是十分痛苦的,这种人格的双重性必然随着大气候的阴晴圆缺而时时改变着两者的精神比重。具体来说,当文艺界的大气候比较松动自由时,其文化人格便凸现出来,在其文论中或创作中便更多地显示出文艺家的本性;但每逢政治气候紧张、阶级斗争激烈之时,其政治人格便凸现出来,在其文论中或创作中便带有更多的政治色彩。从20世纪50年代开始,在我国一部分文化人中间便开始了这种精神分裂的心路历程,或多或少地过着双重性的精神生活。随着阶级斗争和政治运动的螺丝越拧越紧,久而久之,这种精神分离的状况在政治高压下自觉不自觉地聚合起来,终以政治人格的亢进和文化人格的失落作为自己最后的精神归宿,使自己成为依附于"极左"思潮的职业批判家;每遇政坛风云变幻,一有风吹草动,其敏锐的政治嗅觉就会迅速捕捉到相关信息,并在第一时间作出即时反应,即所谓"闻风而动"、"待机出击",其文论所持的政治高调经常令当时的音乐家闻之胆寒。

第三节

三年困难时期的音乐繁荣

"三面红旗"的提出和一系列脱离中国国情、超越经济发展阶段的经济政策的实施,标志着中国共产党内急躁冒进的"左"倾思想有所抬头,并给国民经济带来严重的消极影响。1959年庐山会议对彭德怀等人的所谓"右倾机会主义"的错误批判,使本来应当得到纠正的"左"的错误反而有了新的发展。

在国际上,中苏两党在意识形态领域的公开论战,导致苏联政府采取恶化两国关系的举动,给我国社会主义建设设置了人为的障碍。1960—1962年间我国又遭受连续3年的严重自然灾害,而"共产风"、"浮夸风"和"一大二公"等过"左"政策又使广大农村本已相当薄弱的经济基础遭到严重破坏,致使战胜自然灾害的各种主客观条件丧失殆尽。

在这些国际国内、政治经济、主观客观诸多复杂因素的综合作用下,国民经济大幅度滑坡,城市供应吃紧,城乡人民物质生活水平急剧下降,一部分农村饥荒严重,非正常死亡人数迅速增加。就此,新中国进入成立以来从未有过的严重困难时期。

"庐山会议"之后,音乐界为了贯彻会议制定的"反对右倾机会主义"的方针,于1960年夏召开中国文学艺术工作者第三次代表大会之后,随即举行中国音乐家协会第二次代表大会(即"第二次音代会"),会议的主旨报告坚持庐山会议所确定的路线,在音乐界发动对于"右倾机会主义"、修正主义和资产阶级文艺思想的批判,继续坚持"大跃进"时期提出的那些主张、口号和政策。

1961年6月,全国文艺工作座谈会在北京新侨饭店召开(故名"新侨会议"),中共中央开始着手制定旨在纠正文艺界"左"的片面性的《文艺八条》,为繁荣文艺创作扫清地基,排除指导思想和方针政策上的障碍;同时,鉴于严重的自然灾害和不断的政治批判使文艺家的物

质生活匮乏，精神生活压抑，有关部门又实行特殊物质补贴和贯彻"三不主义"的"神仙会"[35]等具体措施，以缓解文艺家中的不满情绪。

"新侨会议"之后，音乐界的总体氛围开始出现松动迹象，音乐刊物上的舆论导向也出现了可喜变化。这种变化的重要标志之一，是吕骥《对目前音乐创作中几个问题的理解》[36]的发表。文章论述了生活的无比广阔性和音乐反映现实的丰富性及题材多样化的必要，强调音乐艺术的独特规律，指出：勉强要音乐去叙述生活的具体细节，描写事件的发展及某些概念思维，必然使音乐失去其特有功能。文章在论及音乐语言的创造力时，指出在这个问题上的民族虚无主义和保守主义的观点都难以具有民族风格的新的音乐语言。文章还论述了英雄性音乐形象的塑造问题，并批评了在这个问题上的平庸化、简单化而导致音乐形象暗淡无光、毫无艺术感染力等现象，要求按照生活本有的丰富性、多样性和复杂性，把英雄形象塑造得更崇高些、更伟大些、更美些。文章还承认，有些作曲者存在着音乐语言贫乏、写作技巧（包括和声与配器等）修养不深等缺

点，等等。吕骥的这篇文章，顺应时势的变化，在事关音乐艺术健康发展的一系列重大问题上，与此前他的一贯主张相比，其指导思想和基本立场发生了较大的变化和积极的调整，成为对音乐界放松思想钳制的一个重要信号。这篇文章的发表，客观上对纠正当时音乐界"左"的思潮、解放音乐艺术生产力、促进音乐创作的繁荣起到了推动作用。以此文的发表为契机，音乐界的创作、表演、教学、学术研究和理论批评活动，在经历了"反右"和"大跃进"时期的禁锢之后，渐渐恢复了生气并显得活跃起来。从1961年下半年至1962年，《人民音乐》《音乐研究》等刊物上出现了一系列探讨音乐艺术特殊规律，探讨交响音乐、民族音乐、独唱独奏作品、抒情歌曲创作问题和表演艺术问题的专论和评论文章，其中不少篇什在学术上有一定的深度，文风也向健康的说理方向发展，以往那种简单粗暴的批评作风，在这个时期的音乐刊物上已经大为减少了。音乐创作上，题材、样式、风格、语言的多样化态势已经初步形成，不少作品的艺术质量也有较大幅度的提高。

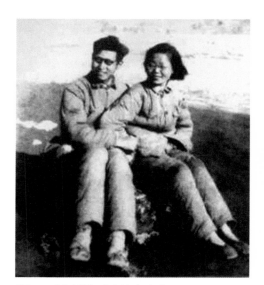

图片376：作曲家瞿维、寄明夫妇在延河边

广大音乐工作者表现出高水准的政治素质和艺术素质，创作了大量优秀的群众歌曲，以昂扬乐观的音调和高涨的革命激情，抒发了中国人民在共产党领导下万众一心、满怀信心地克服暂时困难、迎接光明未来的钢铁般意志和坚强决心。

在这些作品中，李劫夫作词作曲的《我们走在大路上》和瞿希贤作曲、光未然作词的《全世界无产者联合起来》是最为杰出的两首；两者都以进行曲的风格写成，都在同时代的群众歌曲体裁的创作上达到了很高的艺术成就，但它们的旋律音调和音乐风格却颇为不同凡响，各具强烈个性。

（谱例99）

这是《全世界无产者联合起来》的前奏及齐唱的开头部分。作曲家打破常规，

[35] "三不主义"，即不戴帽子，不抓辫子，不打棍子。在党外人士和文艺家中间举行"神仙会"的目的，就在于吸取过去"鸣放"期间的教训，以实行"三不主义"、保证不搞"秋后算账"相承诺，鼓励大家能够在"神仙会"上畅所欲言。就中央最初意图而言，当时作出这样的承诺确实是真诚的，但自毛泽东"两个批示"下达后乃至"文革"中，某些领域和某些单位依然以文艺家们在"神仙会"上的言论为根据进行"秋后算账"。例如上海音乐学院琵琶教授卫仲乐，在"三年自然灾害"时期曾以自己的姓名开玩笑，曰"卫仲乐，卫仲乐，现在是胃中不乐"（吃不饱之意），后来成为他"对党不满"的重要证据。
[36] 此文刊于《红旗》（半月刊）杂志1961年第12期，同时被《人民音乐》同年第6期转载。

一、革命群众歌曲

在"三年自然灾害"这个非常时期，

（谱例99）

雄浑有力

（齐）山 连着山，海 连着海，

全 世界无产者 联合起来！ 海 靠着山，山 靠着海，全 世界无产者 联合起来！

首先从bB大调的下属音强势起句，辅以符点节奏形成号角音调的短句，并通过这个短句的重复和变化重复推进到属和弦上，形成强烈动感，进而引出建立在主和弦上的齐唱段落；而齐唱部分则以号角音调的变化形态出现，旋律中饱含着一股排山倒海、气势磅礴的力量。

在这一时期流传很广的革命群众歌曲，还有《高举革命大旗》（芦芒词，孟波曲）、《工人阶级硬骨头》（希扬词，瞿维曲）、《学习雷锋好榜样》（洪源词，生茂曲）、《接过雷锋的枪》（践耳词曲）、《人民军队忠于党》（张永枚词，肖民曲）、《我们是共产主义接班人》（周郁辉词，寄明曲）等。

这些作品，从不同侧面反映了我国人民在共产党领导下，团结一心，众志成城，战胜一切天灾人祸的必胜信念。从创作风格看，歌曲作者继承发扬了聂耳、冼星海以来的革命歌曲创作传统，赋予进行曲这种音乐形式以通俗流畅、朗朗上口且又独具个性的音调，以利于广大群众的群体歌唱。在三年自然灾害时期，这些作品在"大唱革命歌曲"的热潮中发挥了凝聚民心、振奋精神、战胜困难的鼓舞作用。

二、大型器乐曲

交响音乐在这一时期的发展，受到当时国内普遍进行的"革命传统教育"的深刻影响，从1959年起，大批描写革命历史题材的交响音乐作品纷纷问世。其表现内容不一，但均取材于中国革命史上一些重大的历史事件，或受到文学作品中同类题材和英雄人物的启迪；艺术质量各

异，但都把交响音乐创作的革命内容与民族形式相结合作为自觉追求的目标。在这些作品中，艺术上较为完整、在思想艺术质量方面较具代表性的作品，有王云阶的《第二交响曲——抗日战争》，罗忠镕的《第二交响曲——在烈火中永生》，马思聪的《第二交响曲》，施咏康的《第一交响曲——东方的曙光》和圆号协奏曲《纪念》，丁善德的《长征交响曲》以及瞿维的交响诗《人民英雄纪念碑》，刘福安、卞祖善等人的交响诗《八一》，罗忠镕、邓宗安等人的交响诗《保卫延安》，江定仙的交响诗《烟波江上》（原名《武汉随想曲》），徐振民的《渡江交响诗》，等等。

图片377：作曲家罗忠镕与旅法作曲家陈其钢 《人民音乐》编辑部供稿

上述作品，其音调素材大多取材于民族民间音乐或著名革命历史歌曲的音调，明确的标题性构思、通俗流畅的音乐语言、简洁明澈的和声结构、色彩丰

图片378：作曲家丁善德 上海音乐学院供稿

富的配器手法、鲜明可感的民族风格和高亢激越的音乐格调，构成了它们的共同特色，并在丁善德《长征交响曲》、瞿维交响诗《人民英雄纪念碑》、马思聪《第二交响曲》等作品中体现得较为典型和充分。

《长征交响曲》，创作于20世纪50与60年代之交，演出于20世纪60年代初期。通过5个乐章的宏大结构，运用革命群众歌曲主题和长征沿途各个少数民族独具特色的民间音乐素材并加以交响化的编织与发展，生动描写了中国工农红军在举世闻名的二万五千里长征伟大历程中所表现出的艰苦卓绝的革命英雄主义气概。

第二乐章是一个大型回旋曲结构，通过色彩斑斓的多个主题对比来描写红军与少数民族的鱼水之情和军民载歌载舞的情景，下例是第三乐章（插部）描写苗族芦笙舞的欢乐场面。

（谱例100）

（谱例100）

在这里，作曲家运用对比复调手法，在苗族芦笙舞固定低音音型的衬托下，将红军进行曲《三大纪律八项注意》主题与芦笙舞曲调纵向叠置起来，构成三个音响层次在纵横关系上的和谐共振；此后，作曲家又以乐队全奏形式将这三个主题的结合第二次再现并在配器上加浓加厚，对红军与各族人民共同欢舞的情景作了气势磅礴、热烈欢腾的表现。

交响诗《人民英雄纪念碑》，是作曲家赴苏联留学归来后的创作成果，首演于1961年。表现作者站在纪念碑前浮想联翩，茫茫思绪穿越时空，脑海中浮现出革

图片379：作曲家瞿维
《当代中国音乐》编辑部供稿

命先烈英勇斗争和慷慨赴死的壮丽画卷，抒发了作者的深情缅怀与赞颂。结构为单乐章奏鸣曲式。

全曲建立在两个基本主题贯穿发展的基础之上。

（谱例101）

主部主题具有进行曲风格，遒劲雄迈；副部主题具有陕北及山西民歌风格，爽朗抒情。全曲通过卡农式模仿、复杂的调性及丰富的和声音响，将两个主题以变化多端的形式严密组织起来，构思恢弘，材料简约集中，变化发展充分，是这一时期交响诗创作的上乘之作。

马思聪《第二交响曲》首演于1961年。是一部以革命战争为题材的交响曲，

（谱例101）

（谱例102）

其创作灵感来源于毛泽东旧体词《忆秦娥·娄山关》（中有"雄关漫道真如铁，而今迈步从头越"之句）。作品虽无标题，却以标题性构思贯穿全篇，意在通过交响乐这种较为抽象的大型纯器乐形式来表现毛泽东词意。其结构为三个乐章，且

皆用奏鸣曲式或其变体写成；三乐章连续演奏，造成一气呵成的听觉效果。

作曲家为作品设计了两个主题——作为呈示部主部主题的战斗主题和副部主题的红军主题。

（谱例102）

战斗主题以连续三连音形式出现，节奏急促，气氛紧张；红军主题由陕北革命民歌《天心顺》音调素材变化发展而来，节奏坚定，气质昂扬。作曲家通过娴熟的交响戏剧性技巧及各种和声语言、配器手法的综合运用，对这两个主题进行了变幻无穷的发展，表达了或昂扬，或悲愤，或紧张，或柔美，或哀伤，或欢乐，或赞颂的情感状态；最后在第三乐章再现部中，将这两个主题的再现推向灿烂辉煌的极致。

此外，这部交响曲的另一个创造，就是作曲家根据自身表现意图的需要，打破以往习闻常见的交响乐结构模式，在第一乐章行将再现时，将第二乐章完整插入，然后再接入第一乐章的再现部；或者说，将第一乐章再现部插在第二乐章和第三乐章之间，从而形成这样一个前所未有的独特结构样态。

但是，在这一时期表现革命题材的交响音乐创作中，一些作品在乐思展开的交响性和戏剧性方面存在不足，对民间旋律素材和革命历史歌曲音调等既成音调的使用，提炼不够，发展也不充分，有的作品甚至出现了"贴标签"的现象[37]。所有这些，都反映了这一时期我国交响音乐创作的成就和不足。

相比之下，这一时期出现的另外一些交响音乐作品，虽然它们的题材不能纳入"重大"和"革命"之列，在当时并未受到重视，有的甚至没有获得公开演出的机会，但它们探索交响音乐创作规律、掌握

交响思维、运用这种大型多乐章的纯器乐形式来表现广阔的社会生活和人的情感世界的丰富侧面方面，却取得了重要成果。这方面的作品，较有代表性的是马思聪的《A大调大提琴协奏曲》、江文也的《第四交响曲》、郑路的管弦乐组曲《漓江音画》、罗忠镕的《四川组曲》等等。这些作品，或采用无标题形式表达作曲家的情怀哲思，或以标题性构思来描绘民风民俗、自然景观的绚丽画卷，都达到了同一时期交响音乐创作领域的较高水准。

这一时期的大型民族器乐曲创作，最重要的成果是中国人民解放军济南军区前卫歌舞团民族乐队所进行的乐器改革实验和他们为体现这种成果而创作的作品。该乐队对我国传统民族乐器进行大胆改革，增加了半音，扩大了音域，增强了音量，试制了低音唢呐，使吹管乐组有了高中低的完整编组，并建立了以二胡为主体的弓弦乐组、以柳琴为主体的弹拨乐组、以唢呐为主体的吹管乐组、以苏州定音鼓为主体的打击乐组的这样一种民族乐队组合模式，在一定程度上提高了民族乐器之间的音响协和度，丰富了民族乐队的表现力。该团创作的大型民族乐队合奏曲《旭日东升》（董洪德、赵行如作曲）形象准确，音响厚实，气势宏伟，颇具震撼力。此外，上海民族乐团创作演出的《东海渔歌》（马圣龙、顾冠仁作曲）则在现有的民族乐器和乐队编制的基础上，将探索的重点放在充分发挥乐器的原有性能和独特音色，同时又在乐队编配上注意各声部旋律横向进行的清晰性和纵向结合的尽可能协和上，也取得了不俗的效果。

三、中小型器乐曲

中小型民族器乐曲的创作，在这一时期得到了极大的发展。

由于当时的文艺政策较为宽松，民族乐队借鉴"轻音乐"的风格和手法，创作了不少轻松、优美、抒情的小型合奏曲，其代表作有《喜洋洋》（刘明源曲）、《紫竹调》（新影乐团民族乐队编曲）、《花好月圆》（黄贻钧曲，彭修文编曲）、《京调》（顾冠仁编曲）、《马兰花开》（雷振邦曲，刘明源编曲）等。这些作品，旋律优美，节奏轻快，风格通俗易懂，结构单纯短小，乐队编配手法大多明朗轻松，娱乐性较强，在众多严肃风格和革命主题的音乐品种中独树一帜，因此很受一般听众的欢迎，在群众中有很大影响，即便在几十年之后，其中的多数作品仍在音乐生活中存活着、流传着。

当然，在中小型民族器乐创作方面，也有不少好作品问世。前文所说的前卫歌舞团民族乐队，在民族乐队改革和大型器乐创作取得重要成绩的同时，中小型器乐曲的创作亦有丰盛的收成。小合奏《迎亲人》（臧东升、刘凤锦、何化均编曲）、笙独奏《凤凰展翅》（胡天泉曲）都是当时影响较大、演出机会较多的曲目。此外，朱广庆的《风雪爬犁》和《驷马铜铃》是两部具有浓郁东北风味的小型民族乐队作品。而用弹拨乐器组合写成的小型合奏曲，呈现出繁荣的势头，涌现了像《南疆舞曲》（于庆祝编曲）、《苗岭风光》（俞良模曲）、《三六》（顾冠仁根据江南丝竹改编）、《秋收忙》（俞良模曲）这样一批较有影响的作品。这些作品，由于乐器音色和演奏手法接近，整体

[37]交响音乐创作中的"贴标签"现象，详见《当代中国音乐》第216—217页，当代中国出版社1997年7月北京出版。

音响比较和谐，擅长表现活泼、轻快、跳跃的情绪，因此也颇受听众喜爱。《南疆舞曲》《三六》已成为弹拨乐合奏的经典曲目，经常在音乐会上演奏。

民族器乐独奏曲在这一时期最重要的收获，当推刘文金的二胡曲创作。1959年和1960年，他连续推出了两首用钢琴伴奏的二胡独奏曲《豫北叙事曲》和《三门峡畅想曲》。

《豫北叙事曲》表现豫北人民在"忆苦思甜"运动中对苦难生活的追忆和对新生活的赞美。

第一段用Re—La弦奏出深情的倾诉式的音调，如泣如诉，将人们带回到那个不堪回首的苦难年代。第二段用Do—Sol弦演奏，将调高提高大二度，乐曲进入热烈欢腾的快板段落，与第一段形成强烈对比。

图片380：作曲家刘文金

（谱例103）

第三、第四段虽然再现了第一段的主题，但由于在速度、音调和情绪上作了大幅度的变化处理，因而显得豪放而浪漫，表达了豫北人民对未来幸福生活的向往。

《三门峡畅想曲》表现了作曲家对三门峡水库的畅想和对建设者沸腾生活的赞美。全曲用变奏曲式写成。主部是一个活跃的带有舞蹈性的快板段落，刻画了建设者快乐而豪爽的音乐形象。几个插部或深

情，或浪漫，或含蓄，或柔美，最后在热烈欢腾的气氛中结束。

刘文金这两首二胡独奏作品既洋溢着强烈的时代气息，也渗透了浓烈的河南风情，既发展了二胡的演奏技巧，也很好地发挥了钢琴伴奏的衬托作用，是这一时期民族器乐独奏曲中具有创新意识的精品。

琵琶独奏曲在这一时期也诞生了许多优秀作品。其中最著名的是王惠然的《彝族舞曲》和吕绍恩的《狼牙山五壮士》。这两首作品对发展琵琶的高难演奏技巧、拓宽其艺术表现力方面均有重要贡献。

《彝族舞曲》以两个对比着的音乐形象构成全曲的骨架。其一是深情柔美的旋律，描绘出彝族山寨迷人的夜色；其二是粗犷、刚毅的舞蹈性律动，刻画了彝族青年月下欢舞的热烈与狂放情景。

（谱例104）

上例便是乐曲的抒情主题。作曲家在如歌的旋律陈述中，巧妙地运用三度、四度和五度和音，增加了琵琶音响的丰富性

和表现力，给人以和谐、宁静、恬适的听觉感受。

《狼牙山五壮士》继承了我国琵琶曲中"武曲"传统，通过一系列专业作曲与演奏技法，再现了狼牙山五壮士与敌人殊死战斗的壮烈与残酷，深情讴歌了他们的英雄主义精神，表达了人民对他们的深切怀念。

此外，王范地根据同名女声合唱改编的《送我一枝玫瑰花》和叶绪然的《赶花会》亦有一定影响。

这一时期的钢琴、小提琴独奏及室内乐创作不很活跃，作品也不多。其中较有影响的，当数陈培勋的钢琴曲《广东音乐主题五首》，这是作者根据广东小调和广东民间乐曲改编的钢琴独奏曲，前4首出版于1959年，1978年增写了第5首。当时较有影响的小提琴曲，有施光南的《瑞丽江边》和秦咏诚的《海滨音诗》。在室内乐创作方面，何占豪的弦乐四重奏《烈士日记》在当时较有影响。作品取材于方

（谱例103）

（谱例104）

志敏遗作《可爱的中国》，通过 4 个乐章（即"祖国，我的母亲"、"游击队"、"狱中"、"红旗不倒"）隐喻烈士 4 篇"日记"的构思方法，用以概括革命烈士生命不息、战斗不止的一生，寄托了作者对革命先烈的深切哀思。

四、中小型声乐作品及大合唱

这一时期的声乐作品，除了大量革命群众歌曲之外，由于当时的文艺政策相对宽松，原先一直受到严格钳制的抒情歌曲得到较大发展，优秀作品成批涌现，对当时的社会音乐生活产生了巨大的影响。

1. 抒情歌曲创作

在学习雷锋高潮中出现了一批抒情歌曲，其中尤以《唱支山歌给党听》（焦萍词、朱践耳曲）最为出色。作曲者通过一段极为深情优美、质朴无华的歌唱性旋律，抒发了人民群众对党的挚爱之情；接着以具有戏剧性对比的中段，首先在中低音区回忆了主人公在新中国成立前的苦难生活，继而通过节奏和速度变化，使音乐性格变为刚强坚定，以十分简洁的笔墨描绘出在党的领导下闹革命、求翻身的历程；随即经过一段简短过门的过渡，自然顺畅地连接到第一段歌唱性旋律的再现，音乐气氛亦随之变为明朗抒情，将作品的情感抒发作了进一步的升华。在这样一首短小结构的歌曲作品中能够运载如此丰富的内涵，从中足可见出作曲家深厚的音乐概括功力。由于这首作品将革命性、抒情性和语言风格的通俗性完美结合起来，因而深受广大群众的喜爱；尤其是通过农奴

出身的藏族歌唱家才旦卓玛的演唱，将作品演绎得更加纯情动人，也加速了作品的传播。时至今日，该作品仍在广大群众中传唱，可见其艺术影响力的久远。

秦咏诚的《我为祖国献石油》（薛柱国词）是一首抒发石油工人豪情壮志的男中音独唱曲，旋律在高亢嘹亮中不乏诙谐和乐观的情调。此外，吕其明等的《谁不说俺家乡好》，生茂的《看见你们格外亲》（洪源、刘薇词）和《马儿啊，你慢些走》（李鉴尧词），王永泉的《打靶归来》（牛宝源、王永泉词），晨耕的《我和班长》（郑南词），郭颂的《新货郎》（秀田词），石夫的《解放军同志请你停一停》，彦克的《骑马挎枪走天下》（张永枚词），以及白诚仁编曲的《洞庭鱼米乡》和《挑担茶叶上北京》（叶蔚林词，白诚仁曲），巩志伟的《送别》（郑洪等词），雷振邦改词编曲的《花儿为什么这样红》，臧东升的《情深谊长》（王印泉词），李劫夫的《哈瓦那的孩子》，杜鸣心的《一个黑人姑娘在歌唱》，王玉西的《社员都是向阳花》（张士燮词）等等，都是这一时期在社会音乐生活中流传甚广的抒情歌曲；其中一些作品如《送别》《花儿为什么这样红》《看见你们格外亲》等，后来均遭到了批判，一度被禁唱。

2. 艺术歌曲创作

艺术歌曲在这一时期虽不多，但也有佳作出现。如丁善德的《找矿》、《蓝色的雾》、《延安夜月》及《爱人送我向日葵》等。

1957年初，《诗刊》首次发表毛泽东的旧体诗词作品，许多作曲家都竞相为之

谱曲，产生了大量优秀之作，其中影响较大、流传较广的有：丁善德《十六字令三首》，瞿希贤《蝶恋花·答李淑一》，罗斌《菩萨蛮·黄鹤楼》、李劫夫《七绝·为女民兵题照》、《忆秦娥·娄山关》和《菩萨蛮·黄鹤楼》，桑桐《浪淘沙·北戴河》，赵开生《蝶恋花·答李淑一》和《西江月·井冈山》，王元方《沁园春·雪》，关鹤岩《浪淘沙·北戴河》等。

女声独唱《蝶恋花·答李淑一》系作曲家用苏州评弹音调编创而成。苏州评弹的传统风格历来以吴侬软语、嗲糯轻柔、委婉缠绵著称，但这首《蝶恋花·答李淑一》之所以从许多同名作品中脱颖而出，显出与众不同的别样情致和超凡脱俗的美学品格，乃是因为作曲家在评弹原有音调的基础上，拓展了它的音程结构，拉宽了它的节奏空间，彰显了它的旋律美质，使之充满浪漫优美、柔中带刚的抒情气质，很好地揭示出毛泽东词作的深邃意境和浪漫情怀。

3. 合唱曲创作

在合唱创作方面，这一时期也出现了不少作品，其中以朱践耳的交响乐——大合唱《英雄的诗篇》、张敦智词曲的《金湖大合唱》的艺术成就最高。

《英雄的诗篇》系根据毛泽东有关红军长征的 5 首诗词谱写的五乐章交响合唱，为作者留苏时的毕业作品。作曲家在作品的整体构思中将交响乐和大合唱置于同等地位，或者说把交响乐和大合唱作为乐思的戏剧性展开的同等重要的因素，尽力发挥两者在心理刻画、渲染气氛和抒发情感方面的丰富表现力；作曲家设计了一个代表红军形象的音乐主题贯穿在整部作

图片381：作曲家朱践耳

品中，并在合唱声部中也引进了这一主题并加以戏剧性的发展，以加强声乐部分的交响性。乐队部分不仅作为伴奏，而且有时还自成段落。作品结构严整，每一乐章个性鲜明，乐章之间的对比强烈而又协调统一，合唱与交响乐队的写法浑然一体，以巨大的音乐概括力讴歌了红军二万五千里长征辉煌而艰苦的历程。在新中国音乐史上，这是思想性和艺术性结合得比较完善的一部大型合唱作品。此作在1962年上海之春音乐会上首演，立即受到同行们的热烈称赞，但也有人认为，这部作品不符

图片382：军旅作曲家沈亚威（右）和龙飞 《当代中国音乐》编辑部供稿

合"三化"中的"群众化"标准。

与《英雄的诗篇》一同在1962年上海之春音乐会上首演的《金湖大合唱》，是一部描写西南各族人民修建山区水库时的大合唱。作品分为5个乐章，音调多取材于当地少数民族的民间音乐，其中，作品

的主导主题"森林的主题"音调来自云南红河彝族的民歌。整部大合唱洋溢着浓郁的抒情气质和丰富的色彩性，既有对于边塞美丽晨景的描写，也有关于新中国成立前苦难生活的回忆；既有热烈欢快、万马奔腾的劳动场面，也有优美抒情的窃窃私语和对未来的浪漫憧憬。作曲家在合唱写作上广泛采用了独唱、领唱、合唱（女声合唱、混声合唱）等多种声部组合样式，并根据内容的表现需要运用卡农、赋格等复调技法以造成声部穿插的动力性效果。这在当时我国的合唱写作中，还是较为新颖的专业手法。

运用合唱体裁为毛泽东诗词谱曲，也有相当丰厚的收成，彦克、吕远谱曲的《七律·长征》，李焕之《七律·长征》和沈亚威谱曲的《七律·人民解放军占领南京》是这方面的代表作品。

沈亚威的版本在不大的篇幅中，以跌宕起伏的旋律线条及简洁丰满的合唱织体揭示出毛泽东七律诗雄浑壮美的内涵，情真意切而又大气磅礴，音响结构中蕴藏着锐不可当的气势和不可战胜的豪情。

（谱例105）

作曲家首先以男声齐唱与合唱形式，在男声最为洪亮辉煌的声区唱出七律诗的首联，女声声部在句尾处则以和声性合唱相呼应，在旋法和合唱织体中均蕴含着一股不可阻挡的英雄豪气。

不过，在这一时期另外一些合唱创作中，过分紧贴政治、急于配合形势的倾向表现得依然严重，加之在创作手法上又比较粗糙，风格上追求大轰大嗡的外在效果，缺乏真情实感，从而降低了这些作品的艺术感染力。

（谱例105）

五、从《洪湖赤卫队》到《江姐》：中国歌剧史上的第二次高潮

我国歌剧艺术的发展，从"五四"新文化运动到伟大的解放战争，一直在动荡的社会环境或艰苦的战争条件下走过了近30年的历程，并通过《秋子》、《兄妹开荒》、《夫妻识字》、《刘胡兰》、《白毛女》等一批歌剧新作，掀起中国歌剧史上第一次歌剧高潮，创造了自己的辉煌，在中国人民的革命斗争中发挥了巨大的精神鼓舞作用。

图片383：1957年上海实验歌剧院演出之歌剧《白毛女》 上海歌剧院供稿

图片384：1951年华东新旅歌舞剧团演出歌剧《王贵与李香香》 上海歌剧院供稿

中华人民共和国的成立，使生活在解放区和国统区的两支歌剧大军在毛泽东文艺思想的旗帜下实现了空前的大团结，为歌剧艺术在和平建设环境下的发展繁荣创造了前所未有的条件。随着共和国成立初期的院团调整和"建设正规化、专业化的剧场艺术"口号的提出，在北京、上海、武汉、哈尔滨等中心城市组建了歌剧院，解放军三总部和某些有条件的大军区以及地方的某些省市也纷纷成立了歌剧团或歌舞剧院，集结了大批有经验、有才华的歌剧家；而新中国沸腾的建设生活又极大地激发了歌剧家们的创作激情和灵感——所有这一切，都为中国歌剧史上第二次歌剧高潮的到来作好了铺垫。

1. 潮头起于《小二黑结婚》

在新中国成立初期，歌剧创作便显示出一派旺盛的势头，在短短3年间，便涌现出《王贵与李香香》（于村编剧，梁寒光作曲，汤正方配器，首演于1950年10月1日）、《星星之火》（侣朋编剧，李劫夫作曲，李忠义、苏扬配器，首演于1950年12月）、《长征》（李伯钊、于村、海啸编剧，贺绿汀、梁寒光、郑律成等作曲，首演于1951年8月1日）、《打击侵略者》（宋之的、丁毅、魏巍编剧，沈亚威、张定和、秦西炫等作曲，首演于1952年3月27日）等有影响的剧目，颇有"大潮欲来水波涌"之势。

1953年1月，由中央戏剧学院歌剧系集体创作（剧本由田川、杨兰春执笔）、马可等作曲的歌剧《小二黑结婚》在北京正式公演。剧本系根据赵树理的同名小说改编，叙述了小二黑和小芹这对自由恋爱的解放区男女青年在人民政府帮助下战胜封建迷信和包办婚姻，最终喜结连理的故事，剧本情节曲折，故事性很强，其中也适度地穿插进一些喜剧性场面，塑造了小二黑、小芹、二诸葛、三仙姑等性格鲜明的歌剧形象。

作曲者们根据自身对于中国歌剧民族性的理解，抱定"在戏曲的基础上发展中国歌剧"的美学宗旨，将歌剧的音乐风格及音调语言取材于"三梆（河北梆子、河南梆子、山西梆子）一落（即评剧，俗称'莲花落'）"；在音乐的戏剧性展开方式上，参照戏曲中的板腔体结构来推进剧情、塑造人物；其音乐风格质朴自然，旋律优美动听，具有强烈的地域色彩。剧中的一些咏叹性唱段非常亲切动人，如小芹的大段独唱《清粼粼的水来蓝莹莹的天》，作曲者通过节奏、节拍和速度的变化，在气息绵长、曲折低回、极具歌唱性格的旋律铺陈中，将小芹对恋人的急切思念和祝福、少女的纯情与羞涩等心理活动和情感世界揭示得真切细腻，层次感相当丰富。

《小二黑结婚》首演后，在首都乃至全国的歌剧界引起巨大反响，各地歌剧院团纷纷搬演此剧，并将它的故事、人物和唱腔传遍了祖国的大江南北，其中小芹的唱段《清粼粼的水来蓝莹莹的天》已成为不少歌唱家音乐会上的保留曲目，作为对中国歌剧的美好回忆，至今依然存活于人民群众的口头。

《小二黑结婚》所取得的巨大成功，标志着中国歌剧史上第二次歌剧高潮的潮头已经到来；它的"在戏曲的基础上发展民族歌剧"的美学追求，虽然在当时以及

图片385：歌剧《小二黑结婚》 上海歌剧院演出并供稿

后来均引起不小的争论，但也被许多歌剧家欣然接受，并给此后的歌剧音乐创作以深刻影响。

在《小二黑结婚》首演之后不久的1954年10月4日，另一部歌剧佳作《刘胡兰》在北京首演。这部歌剧与1948年夏首演的同名歌剧（魏风、刘莲池等编剧，罗宗贤、孟贵彬等作曲）是完全不同的版本，在中国歌剧史上称为"新中国成立后版"。新版《刘胡兰》由于村、海啸、卢肃、陈紫编剧，陈紫、茅沅、葛光锐作曲。其音乐语言以山西民歌、戏曲音调为素材，并用板腔体手法展开戏剧性。正如"新中国成立前版"《刘胡兰》以刘胡兰所唱的一曲热情愉快的《数九寒天下大雪》倾倒了许多歌剧观众一样，新版《刘胡兰》也以一曲优美抒情的《一道道水来一道道山》使这部歌剧的音乐至今依然令人难忘。

新版《刘胡兰》的创作成功为第二次歌剧高潮的潮头推波助澜，预示着这次高

图片386：作曲家张敬安

图片387：作曲家欧阳谦叔

图片388：歌剧《洪湖赤卫队》主创人员深入生活

图片389：歌剧《洪湖赤卫队》之赤卫队员们

潮的潮峰即将到来。

2. 潮峰之一：《洪湖赤卫队》

1959年秋，在中华人民共和国成立10周年之际，由湖北省歌剧团创作演出的歌剧《洪湖赤卫队》在湖北洪湖县新堤镇礼堂首演。此剧由杨会召、朱本和、梅少山等编剧，张敬安、欧阳谦叔作曲。

剧本叙述了土地革命时期湖北洪湖地区以韩英、刘闯为首的赤卫队在中国共产党领导下与恶霸地主彭霸天和反动武装白

极会之间的一场殊死斗争，剧本通过曲折的情节、紧张的戏剧冲突和一些抒情场面的设置，对韩英、刘闯、彭霸天等不同人物的不同性格以及赤卫队员的群体形象作了丰满而富于个性的塑造。

该剧音乐的素材来源于湖北天（天门）沔（沔阳）地区的民间音乐，赋予全剧音乐以风格质朴、旋律线条曲折而悠长、富于歌唱性的基调；在交代情节或戏剧冲突激烈的某些场面，用说白及对话来表现；剧中许多抒情性或色彩性场面，则运用板腔体与歌谣体相结合的手法来展开戏剧性，揭示人物的内心世界——即用板腔体手法创作情感跌宕起伏、心理层次丰富、具有戏剧性转折的大段咏叹调（如韩英的咏叹调《看天下劳苦人民都解放》，刘闯的咏叹调《大雁南飞》），用歌谣体手法创作结构较小、情感类型相对比较单纯的抒情唱段（如小红的唱段《手拿碟儿敲起来》、韩英与秋菊的独唱及二重唱《洪湖水，浪打浪》以及赤卫队员们自豪而雄迈的合唱《这一仗打得真漂亮》）。

该剧还将赤卫队齐唱、轮唱《赤卫队之歌》中一个进行曲风的乐观而坚定的音乐主题作为全剧的贯穿主题。

（谱例106）

这个音乐主题的音调素材系由《洪湖水，浪打浪》旋律变化而来，但作曲家通过节奏紧缩和句式的短小化处理，大大增加了旋律的刚性气质，显得简洁明快、铿锵有力且极具动力性，为这一主题的多样化戏剧性展开提供了良好的基

（谱例106）

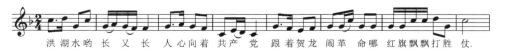

洪湖水哟 长又长 人心向着 共产党 跟着贺龙 闹革命哪 红旗飘飘打胜仗.

图片390：歌剧表演艺术家王玉珍扮演之韩英

础。作曲家根据剧情发展需要将这一主题在剧中多次重复再现。这种设立音乐主题并将其贯穿发展的戏剧性手法，不但刻画了赤卫队的英雄群像，而且也使之成为整合、统一全剧音乐的重要因素，发挥了巨大的结构力。

作曲家调动多样化的音乐手段，对韩英这一歌剧形象作了立体的多维度的刻画。在《洪湖水，浪打浪》一曲中，音乐

以无与伦比的优美旋律营造出洪湖的美丽和富庶，刻画了韩英作为洪湖儿女对家乡的无比热爱和由衷赞美，甜美、亮丽的歌唱与美丽的洪湖风光融为一体，呈现出一派诗情画意，这时的韩英完全是一个性格清纯、妩媚动人的少女；然而当她因叛徒出卖而不幸被捕入狱时，歌剧设置了一个时空交错的抒情场面，让她在狱中与战友在两个表演区表达相互思念、彼此激励之情，这时的韩英，则是一个坚定不屈、关心战友和革命事业成败胜于自己生命安危的共产党员；而当她的青春和生命面临死亡的严酷考验时，作曲家以一曲篇幅长大的咏叹调《看天下劳苦人民都解放》，通过层层递进的情感抒发，揭示了一个女英雄对亲人、对家乡、对战友、对生命、对死亡、对革命事业的崇高精神境界，从而完成了韩英音乐形象的最后塑造。

《洪湖赤卫队》在旋律写作与创新方面的经验极为宝贵。因为，从黎锦晖的儿童歌舞剧到不朽杰作《白毛女》，其基本经验便是：旋律写作与创新对于中国歌

剧创作来说，永远是第一母题。新中国成立以后的歌剧创作，举凡获得成功者，无一不是成功或较好地解决了这一母题，《刘胡兰》如此，《小二黑结婚》同样如此，《洪湖赤卫队》更是如此。只不过，《洪湖赤卫队》的旋律母体并非来自戏曲音调，而是较多地取材于当地丰富多彩、音调迷人的民歌。摆在作曲家面前的创作课题是，如何将原生态民歌或民间音乐素材加工提炼成为歌剧的音乐语言，赋予它某种戏剧性的表现力和新的抒情特质，以适应歌剧表情、写戏、写人的需要。因此，它的声乐旋律既富于优美动人的歌唱性格，具有较强的可听性和可流传性，极易为一般观众所接受、所喜爱，又符合特定人物的特定性格和特定心境，具有较强的戏剧性，符合歌剧对音乐描写的基本要求。

《洪湖赤卫队》公演后，立即受到歌剧专家和一般观众的热烈赞赏。1960年，该剧相继到在北京、天津、武汉等大城市上演，均受到广大观众的热烈欢迎。此后，各地歌剧院团又纷纷搬演该剧，

图片391：歌剧《洪湖赤卫队》 湖北省实验歌剧团创作演出并供稿

图片392：歌剧《洪湖赤卫队》音乐会 上海歌剧院演出并供稿

观众及报刊好评如潮。后来，又被拍摄成同名电影（其音乐获得电影百花奖之音乐奖），在全国城乡反复放映，其影响广及海内外。其中的人物、故事和主要唱段不胫而走，尤其是《洪湖水，浪打浪》《小曲好唱口难开》等曲，更是唱遍全国，妇

孺皆知，至今仍是群众最喜爱的抒情歌曲之一；而《看天下劳苦人民都解放》则是民族唱法歌唱家们的必唱曲目和高等艺术院校的声乐教材。

《洪湖赤卫队》的创作成功，将我国歌剧的第二次高潮推向了第一个巅峰，因而在我国歌剧史上享有崇高的地位。

3. 大潮汹涌奔腾急

实际上，在《洪湖赤卫队》问世前后，中央直属院团和全国各地的歌剧院团也纷纷推出各自的力作，在1955—1964年间，在我国歌剧舞台上陆续涌现出《一个志愿军的未婚妻》（1955）、《草原之歌》（1955）、《红霞》（1957）、《槐荫记》（1958）、《红云崖》（1958）、《双双和姥姥》（1958）、《柯山红日》（1959）、《春雷》（1959）、《两代人》（1959）、《窦娥冤》（1960）、《刘三姐》（1960）、《红珊瑚》（1960）、《望夫云》（1962）、《达那巴拉》（1963）、《阿诗玛》（1963）、《嘎达梅林》（1963）、《向阳川》（1964）、《江姐》（1964）、《凉山结盟》（1964）、《阿依古丽》（1965）、《南海长城》（1966）等一大批剧目，其间佳作不断，渐渐汇聚成潮，形成长江后浪推前浪、大潮汹涌奔腾急的繁荣局面，

图片393：作曲家罗宗贤

图片394：歌剧《草原之歌》 上海实验歌剧院演出并供稿

从而为第二次歌剧高潮两次潮峰的出现推波助澜。

在上述这些歌剧作品中，影响较大、成就较高的是下列几部剧目：

《草原之歌》，任萍编剧，罗宗贤、卓明理、金正平作曲，中国人民解放军总政歌剧团1955年5月首演于北京。

歌剧描写一个中国式《罗密欧与朱丽叶》的现代故事：歌剧女主人公依错加与她的恋人阿布扎分属两个不同的藏族部落，长期以来两族经常为争夺草场所有权发生争斗。解放军挺进大西北，在甘青大草原临近解放之时，国民党特务从中挑拨，又加深了两族间的矛盾，使男女主人公的爱情命运经历种种磨难之后陷入绝境。幸得解放军挫败敌人阴谋，及时将这对恋人从危难中解救出来，一场悲剧得以避免，并使二人坚贞爱情结成幸福之果。

此剧的音乐语言来自青海、甘肃地区藏族民歌的音调素材，用专业作曲手段对之进行了加工提炼，使之既有浓郁的藏族风格，又与歌剧的戏剧性表现目的相契合。在音乐戏剧性的展开方式上则借鉴了西洋歌剧的艺术经验，运用"打冤家"的苦难主题进行贯穿发展，作为全剧音乐的统一因素，使用咏叹调、宣叙调、对唱以及重唱、合唱等多样化的声乐体裁来展开剧情、抒情状物、塑造形象，同时也合理运用对话以发挥其交代情节、推进冲突发展的功能。作曲家在咏叹调和重唱的创作上倾注了大量才思，显出良好的戏剧意识和不凡的旋律铸造功夫。其中尤以依错加的咏叹调《飞出这苦难的牢笼》、依错加与阿布扎的对唱和二重唱《你的心牵着我的心》最为突出。在乐队音乐的创作上，虽未达到交响性思维的高度，调式调性的变化也不多，但比较注意色彩对比和戏剧氛围的营造，和声语言单纯，配器织体简洁而有一定效果，在同一时期歌剧乐队音乐创作中，其成就较高。

图片395：作曲家张锐同时也是一位著名二胡演奏家

《草原之歌》是新中国成立以来运用西洋歌剧的形式规律创作的第一部思想性艺术性较高、获得广泛赞誉且有全国影响的中国"严肃歌剧"；在"民族歌剧"风格大量出现的20世纪50年代，它的面世，丰富了我国当代歌剧风格类型的构成。

《红霞》，石汉编剧，张锐作曲，1957年9月中国人民解放军南京军区前线歌舞团首演于南京。

歌剧故事发生在土地革命后期的江西苏区。红霞是当地一位普通农村姑娘，与赤卫队长赵志刚相爱。适逢红军北上抗日，撤离苏区。敌保安大队长白伍德采取威逼利诱、滥杀无辜等方式强逼红霞说出红军去向。为避免无谓牺牲，红霞假意答应为敌人带路。红霞此举为群众及不幸被

图片396: 歌剧《红霞》 上海歌剧院演出并供稿

月由广西壮族自治区民间歌舞团首演于南宁。

刘三姐是广西壮族民间传说中一名正直善良、机智勇敢的姑娘，以善歌闻名，故被誉为"歌仙"。歌舞剧《刘三姐》描写这位"歌仙"以山歌为武器，带领乡亲们与妄图霸占山林的恶霸财主莫海仁斗智斗勇并战而胜之的故事，其故事情节曲折生动，戏剧场面色彩斑斓——忽而抒情优美、欢快热烈，忽而幽默机智、紧张激烈，其中还有一些辛辣的讽刺和喜剧场面的穿插（如"对歌"和"三姐戏秀才"一场），加之舞台上载歌载舞，演出形式生动活泼，因此颇具剧场趣味，观剧时观众的现场反应十分强烈。

该剧音乐完全是在广西原生态民间歌曲的基础上，根据情节和人物的表情需要，加以有针对性的选择和必要的加工而成，其唱段篇幅短小，且多为单段体的分

捕的赵志刚误解，将她斥为叛徒。红霞忍辱负重，设计将白伍德灌醉，救出赵志刚。后红霞将敌人带上凤凰岭，红军聚而歼之；白伍德临死前将红霞枪杀。

此剧的音乐素材取材于民间音调，其戏剧性发展的方式亦采用戏曲板腔体结构，其间亦有歌谣体的唱段穿插。红霞的独唱《凤凰岭上祝红军》是全剧最著名、在群众中流传最广的唱段，用戏曲板腔体结构写成，歌中抒发了红霞将敌人带上凤凰岭时，完全置个人生死于度外，一心祝愿红军把苦难的人民都解放的英雄情怀。

《刘三姐》，这是新中国成立以来第一部在传统民歌基础上加工而成的大型歌舞剧，由广西柳州市《刘三姐》剧本创作组创编、广西壮族自治区《刘三姐》会演大会改编，宋德祥、詹景森、林长春、丁承策、黎承纲等担任音乐设计，1960年5

图片397: 歌舞剧《刘三姐》 广西民间歌舞团创作演出并供稿

图片398: 作曲家王锡仁

图片399: 歌剧《红珊瑚》剧照

图片400：歌剧《红珊瑚》 海政歌舞团创作演出并供稿

悠长曲折而富于起伏变化，歌唱性很强。以板腔体、歌谣体相结合的方式作为全剧音乐戏剧结构的主要框架——短小的抒情性唱段以歌谣体结构写成，篇幅长大、情感层次复杂的大段咏叹性唱段则借用戏曲板腔体的方式作戏剧性展开；前者以《珊瑚颂》较有代表性，后者则以珊妹的唱段《海风阵阵愁煞人》、《渔家女要做好儿男》最为典型也最为成功。其中《海风阵阵愁煞人》一曲，描写珊妹因父病无钱买药，被逼无奈，到渔霸家赊药时的悲苦心情，旋律低回悱恻，情感深沉真挚，在民族歌剧中是一首相当著名的唱段，早已成为民族唱法歌剧家们的必唱曲目，也被列

节歌结构，曲调质朴、自然、亲切，音域大都在一个八度上下，调性（多为F和bB）、调式（多为徵调式）变化不大，但却以淳厚质朴的山野气息和简洁凝练的旋律构造征服了广大观众，其中不少唱段（如《要和三姐对山歌》《唱歌要唱欢乐歌》《什么结子高又高》）曾在广大群众中广泛传唱。

此剧曾在北京、上海等大城市举行公演，后又被全国不少剧团搬演，均大获成功。不久，长春电影制片厂根据此剧摄制成同名故事片，将刘三姐的故事和唱段远播海内外，直到20世纪80年代，海外不少华人仍能唱出剧中不少唱段，其影响之深之广，由此可见一斑。

《红珊瑚》，九场歌剧。赵忠、钟艺兵、林荫梧、单文编剧，王锡仁、胡士平作曲，1960年8月中国人民解放军海政歌舞团首演于青岛海军俱乐部。

故事发生在东南沿海珊瑚岛行将解放前夕。渔家姑娘珊妹不堪渔霸欺压，跳

海逃生后巧遇恋人阿青及上岛侦察负伤的我军侦察员王永刚。阿青返大陆送情报，珊妹掩护王永刚回岛，团结渔民，智斗渔霸，经过一番曲折，最终配合大军战胜渔霸，解放全岛。

本剧的音调材料主要取材于南方的民间音乐，曲调多以级进为主，旋律线条

图片401：歌唱家宋祖英在歌剧《红珊瑚》复演时扮演珊妹 海政歌舞团供稿

图片402：作曲家郑律成

入艺术院校的声乐教材之中。

1962年，八一电影制片厂将该剧拍摄成同名艺术片，并在全国第一届电影"百花奖"评选中获奖。

《望夫云》，五幕歌剧。徐嘉瑞编剧，郑律成作曲。1962年5月中央实验歌剧院首演于北京天桥剧场。

该剧情节取材于云南白族的一则同名民间传说，叙述了一个凄美的爱情故事：古南诏国公主与一个勇敢英俊的猎人阿白相恋，国王以门户、地位为由百般阻拦，并将公主许配给魔法师罗荃之侄、大将军段昌。公主在侍女阿珍陪伴下逃出宫廷，改名阿馨，与阿白幸福结合。罗荃施起袈裟魔法降下大风雪，妄图冻死阿白、阿馨。阿白为夺取袈裟，奋不顾身与恶人搏

255

斗，终被魔法所害。阿馨见状，也纵身投入山谷，化为一朵白云，是为望夫云。

《望夫云》的音乐语言的基调建立在云南白族民间音乐素材的基础之上，同时又对民歌素材进行了专业化的改编和再创造，因此民族风格鲜明而又比原生态民歌更具戏剧性和时代感。作曲家运用严肃歌剧的整体结构，摒弃了说白因素，调动各种声乐与器乐手段来刻画人物，推进情节发展，描写戏剧冲突，使音乐和戏剧的结合达到了同步发展、通体和谐。和声、配器、重唱合唱的多声部写作及全剧的调性布局等也更见丰富。通过几首重要唱段如第一幕的咏叙调《万紫千红开遍》、第二幕的谣唱曲《这一群牧羊姑娘唱得真好听》、第三幕的咏叹调《好美丽的风光啊》、第四幕对阿珍唱的咏叙调《从小时形影相随》、第五幕具有民歌风的谣唱曲《嫩绿的草地正是春天》、终场的咏叹调《我在山中盼望》，多侧面地刻画了女主人公阿馨丰满动人的音乐形象。

4. 潮峰之二：《江姐》

1960—1962年，在我国发生了严重的"三年自然灾害"，为了增强全党全国人民的凝聚力，中共中央在全国范围内进行革命传统教育。长篇小说《红岩》的出版并立即风行全国，在这场革命传统教育中发挥了巨大的精神鼓舞作用。根据

图片403：在书海中遨游的剧作家阎肃

图片404：在央视青歌赛上侃侃而谈的阎肃

《红岩》中江竹筠烈士有关故事创作的歌剧《江姐》，既是这场革命传统教育的产物，又为之增添了一份生动感人的艺术教材。

这部七场歌剧由阎肃编剧，羊鸣、姜春阳、金砂作曲，其创意及一度创作于1962年启动，剧本历经12次修改，音乐也曾两度重写，创作过程前后经历两年之久，终于1964年9月由中国人民解放军空政歌舞团首演于北京工人俱乐部剧场。

歌剧的戏剧情节围绕江姐的一系列革命活动展开——从接受党的指派前往华蓥山从事武装斗争在重庆朝天门码头受特务盘查化险为夷，途中又亲见爱人被敌人杀害，到带领华蓥山游击队伏击敌人，再到因叛徒甫志高的出卖而不幸被捕，进而在审讯室与国民党高级特务沈养斋进行政治信仰与人生哲学的正面较量，最后在新中国即将成立的晨曦初露之时慷慨赴死、英勇就义，热情歌颂了革命先烈为共产主义壮丽事业战斗不息、英勇献身的高风亮节。歌剧的情节跌宕起伏，戏剧结构张弛有序、发展合理，人物性格鲜明可感；在严肃正剧的整体风格中适度地插入某些喜剧人物和喜剧因素（如杨二嫂和蒋对章这两个人物以及与此有关的喜剧情节设置），以造成场面和气氛的强烈对比；剧诗采用自由诗体写作，明白晓畅而又不乏诗意，通过对仗、排比、象征、联觉、双关等手法以获得形式美，因此具有较高的文学性。因而，《江姐》的剧本创作是继

图片405：作曲家羊鸣

图片406：作曲家姜春阳

图片407：作曲家金砂

《白毛女》之后的又一部思想性和艺术性俱佳的力作。

《江姐》的音乐结构方式，继承和发展了《白毛女》《小二黑结婚》《洪湖赤卫队》等民族歌剧的优秀传统，在大量运用对话的情况下，以戏曲板腔体和歌谣体相结合的结构原则来展开戏剧性。举凡在人物需要大段抒发时，以板腔体结构来表现，通过板式和速度的变化对比来揭示人物复杂的内心活动和情感发展，在充分发挥独唱、齐唱、小组唱等多种声乐形式表现优势的基础上，注意调动合唱（如开

图片408：歌剧《江姐》

之外，还可听到苏州评弹、浙江婺剧等江浙一带的戏曲、曲艺音调。更令人叫绝的是，作曲者们在将这些看似距离遥远、风格差别极大的音调素材组合在一起的时候，既显得丰富多彩，又十分统一和谐，并无生硬、芜杂之感，其旋律铸造、提炼、兼容、化合功夫之深厚，由此可见一斑。

作曲者在营造歌剧的抒情性场面与戏剧性场面方面，也创造了相当可贵的经验。

《绣红旗》一场，可谓抒情性场面的一个范例：一批身陷铁窗、面临死亡考验的革命志士，在听到人民共和国将要诞生、终生为之奋斗的理想即将化为辉煌现实的当口，不但毫无遗憾之心，反而满怀深情地绣起五星红旗来——一曲动人心弦的《绣红旗》，寄托着共产党人多么宽广的情怀！

江姐在途中眼见爱人首级悬挂于敌人城头之上时所唱的《革命到底志如钢》，则是一首揭示主人公心理戏剧性的杰作。当时，江姐所处的环境十分凶险：一方面是爱人的牺牲，足可令她长歌当哭；另一方面此时此地敌人就在身旁，秘密工作纪

场时的《川江船夫号子》）和乐队（如审讯一场用一组打击乐来衬托江姐与沈养斋之间的舌战进入高潮时的紧张气氛）的作用。在场面结构上十分注意对比，色彩纷呈，因此始终能引人入胜。

该剧的音乐素材来源比较奇特：作曲者们根据本剧音乐创作的需要，立足四川，放眼全国，在各地民间音乐中，举凡可堪一用者皆广采博取，拿来所用；所以，若细细考其音调来源，除了四川民歌、清音、川剧高腔等四川民间音调

（谱例107）

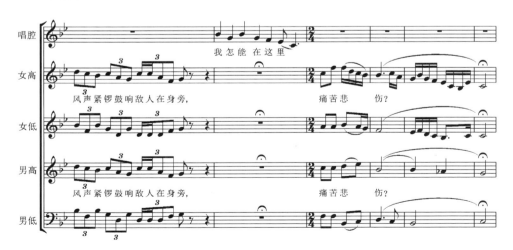

图片409：歌剧《江姐》"绣红旗"一场

律又要求她不动声色——歌剧就这样无情地把江姐推入情感的炼狱，从而水到渠成地引出这首用板腔体写成的大段咏叹调。

（谱例107）

作曲家在恰当部位巧妙引入江姐爱人彭松涛唱出的《红梅赞》主题，将江姐此时此地、此情此景的心理活动外化，使之成为推进江姐戏剧动作的重要因素，细致入微地刻画了江姐内心深处复杂的心理冲突和情感转化历程。

"审讯"一场，在江姐与沈养斋之间的唇枪舌剑进入短兵相接的高潮阶段，作曲者们别具匠心地用一组打击乐来衬托剧情，为双方政治信仰和人生哲学的激烈冲突与殊死较量营造出一派紧张得令人窒息的气氛，在用音乐配合强烈戏剧动作方面创造了新鲜的经验。

《江姐》首演后，歌剧界同行及广大观众反应强烈，认为是继《洪湖赤卫队》以来又一部民族歌剧的精品。后来全国许

图片410：毛泽东、周恩来、朱德接见《江姐》剧组

多歌剧院团纷纷搬演了此剧，亦受到观众的热烈称赞。上海《文汇报》还全文发表了此剧的剧本，这在新中国歌剧史上，还是破天荒的一次。此后，空政歌舞团几度复演此剧，并在各种会演中获奖。1978年，上海电影制片厂拍摄成电影艺术片在全国放映。剧中主题歌《红梅赞》以及《绣红旗》在首演后不久即在广大群众中迅速流传，成为尽人皆知的抒情歌曲；而《革命到底志如钢》、《我为共产主义把青春奉献》等大型唱段更为许多民族唱法歌唱家所钟爱，常被列入音乐会的节目单中，同时也是中央和地方艺术院校民族声乐教材的必备曲目之一。

《江姐》以其巨大的思想深度和较为完美的艺术性，为中国歌剧的第二次高潮掀起了第二个潮峰。

图片411：作曲家石夫

5. 潮落之时看《阿依古丽》

由于大批精品力作的纷纷涌现，特别是《洪湖赤卫队》和《江姐》这两部歌剧佳作所取得的凯旋性成功，新中国歌剧艺术的发展呈现出欣欣向荣的大好形势。然而，由于国内政治经济领域"左"的思想急剧发展，特别是毛泽东关于文学艺术的"两个批示"下达之后，文艺界经过整风，"左"倾思潮愈演愈烈，整体形势急转直下。

图片412：当时出版的歌剧《阿依古丽》选曲

八场歌剧《阿依古丽》正是在这一形势下创作演出的。剧本由海啸根据电影《天山上的红花》改编，石夫、乌斯满江作曲。1965年元旦中央歌剧院首演于北京民族宫剧场。

故事发生在1959年的新疆维吾尔牧场。女主人公阿依古丽被大家选为生产队长。她带领牧民们，对丈夫的大男子主义和自私进行教育，与反动兽医哈思木的阴谋破坏作斗争。经过一番曲折，最终粉碎了敌人的阴谋，夫妻也重归于好。

《阿依古丽》的音乐素材来自维吾尔族民歌，在解决民族风格与时代气息相结合的问题上表现出较高的专业水准。作曲者采用严肃歌剧的戏剧发展手法，在运用交响性思维、充分调动各种声乐形式和交响乐队的表现功能来塑造人物、展开戏剧冲突方面，比《草原之歌》又前进了一大步，达到了这一时期我国严肃歌剧创作的最高水平。

然而，在当时"阶级斗争思维"主

图片413：1963年4月演出之歌剧《雷锋之歌》 上海实验歌剧院创作演出并供稿

宰一切的政治气氛下，由于该剧在所谓"割资本主义尾巴"方面所表现出的"温情主义"、在政治倾向上过"右"而受到批评。但在今天看来，此剧的问题恰恰在于受"阶级斗争思维"影响太深，在政治倾向上过"左"——这一事实，再真实不过地反映出歌剧艺术在狭隘的"为政治服务"方针下所处的两难境地。

本来，按照《洪湖赤卫队》《江姐》这两座潮峰所显示的势头，《阿依古丽》的音乐创作是有可能借势而起，为第二次歌剧高潮再掀巨浪的，然而却因剧本的政治倾向，在问世之初就遭批评，日后也无翻身之望；而在中国歌剧史上写下最为灿烂辉煌、激动人心一章的第二次歌剧高潮，也因此浪歇潮退，渐渐波澜不兴，进而在"文革"中跌入低谷。

第四节
"两个批示"笼罩下的音乐界

鉴于共和国在20世纪60年代初所面临的严峻的政治、经济形势，中共中央在1960年冬对国民经济实行"调整、巩固、充实、提高"的方针，又在1962年1月召开扩大的中央工作会议，初步总结了"大跃进"的经验教训，开展了批评和自我批评，为在"反右"和"反右倾"斗争中被错误批判的大多数人进行甄别平反或摘去"右派"帽子。由于这些政治经济措施，使得1963年到1966年的国民经济得以摆脱极端困顿的局面而有了一定程度的恢复和发展。

但是，经济工作指导思想上的"左"倾错误并未得到彻底纠正，相反地，在政治、思想、文化领域还有新的更严重的表现。自1962年9月毛泽东在党的八届十中全会上提出"千万不要忘记阶级斗争"的口号以来，随之实行了一系列拧紧阶级斗争螺丝并将其扩大化和绝对化的措施；1965年初，毛泽东又发动了"社会主义教育运动"，并错误地将这个运动的重点定为"整党内走资本主义道路的当权派"。

这一切都表明，毛泽东关于社会主义条件下阶级斗争的错误理论与实践，在这个时期愈趋严重，个人专断作风和个人崇拜倾向愈益发展。

在意识形态领域，受阶级斗争扩大化和绝对化思想和方针的直接影响，思想文化界采取了一系列拧紧螺丝、消灭任何松动迹象的实际措施，发动了对一些文艺思想、文艺作品、学术观点和一些著名文艺家的错误的、过火的政治批判，对待知识分子的方针、政策发生了越来越严重的偏差。尽管这些错误在当时尚未达到支配全局的程度，但后来终于发展为"文化大革命"的导火线。

这一时期发生在音乐思潮领域的"关于德彪西的讨论"、毛泽东关于文学艺术两个批示的下达以及音乐舞蹈界关于"三化"的讨论，是对共和国音乐史的发展产生重大而深刻影响的几起重要事件，它们的接踵而至，预示着一场更为严峻的寒潮即将向屡遭政治批判之苦的中国音乐界袭来。

一、"两个批示"与中国音乐界

很久以来，毛泽东本人对文艺界不执行党的文艺方针多次表示过强烈不满。由于周恩来、陈毅等高层领导人多方努力，在一定程度上缓和了、延迟了这种不满情绪的爆发。然而，"三年困难时期"一系列宽松文艺政策和《文艺八条》出台之后，文艺界的总体形势和创作现状终使毛泽东忍无可忍，他决心亲自站到台前来表明他的强硬立场，并向全国文艺界发出严重警告——于是，

图片414：毛泽东和音乐工作者在一起 中央音乐学院供稿

1963年12月12日及1964年6月27日，毛泽东就文学艺术工作分别作了两个批示。

毛泽东在1963年12月12日作出的批示中说：

> 各种文艺形式——戏剧、曲艺、音乐、美术、舞蹈、电影、诗和文学等等，问题不少，人数很多，社会主义改造在许多部门中，至今收效甚微。许多部门至今还是"死人"统治着……许多共产党人热心提倡封建主义和资本主义的艺术，却不热心提倡社会主义的艺术，岂非咄咄怪事。

时隔半年之后，毛泽东觉得意犹未尽，乃于1964年6月27日又作出了第二个批示：

> 这些协会（按：指全国文联所属各协会）和他们所掌握的刊物的大多数（据说有少数几个好的），十五年来，基本上（不是一切人）不执行党的政策，做官当老爷，不去接近工农兵，不去反映社会主义革命和建设。最近几年，竟然跌到了修正主义的边缘。如不认真改造，势必在将来的某一天，要变成匈牙利裴多菲俱乐部那样的团体。

很显然，上述"两个批示"对文艺界的整体形势作了主观主义的错误估计，更不符合音乐界当时的实际状况，夸大了文艺工作中存在的缺点，对其作出完全错误的诊断，反而加重了病情的发展，实际上迫使文艺工作更加严重地偏离毛泽东自己一贯倡导的"双百方针"和马克思主义科学轨道，从而将共和国的音乐艺术事业从指导方针上引入越来越"左"的方向。

"两个批示"下达后，中国音协领导人起先感到十分震惊，然而经过整风和学习之后发觉，"两个批示"有实际意义的信息只有一个，即在音乐界狠抓无产阶级与资产阶级的阶级斗争。

二、在"两个批示"和"三化"鞭策下的音乐创作

在毛泽东"两个批示"的严词批评之下，经历了"三化"讨论的音乐界，为落实"两个批示"精神而采取了一系列"拧紧螺丝"的实际措施，使这一时期的音乐创作具有如下特点：

在题材取向上，由于"革命化"的要求，表现革命传统以及现实生活和现实斗争的题材汗牛充栋，相比之下，民间传说、神话故事和古典题材便相对减少。

在音乐语言和风格表现中，由于对"民族化"的强调，作曲家特别重视向民族民间音乐学习，追求音乐语言的民族风格和地方色彩，因此，采用民间音调素材加以提炼发展的旋律写作方法在当时最为风行。

为适应"群众化"的要求，短小精悍、易唱易记的歌曲体裁始终在当时的音乐创作中占有首屈一指的地位，而其中数量和影响最大的，仍是新中国成立以后一贯大力提倡的群众歌曲。即使在大型声乐作品或器乐创作中也十分注意音乐语言、风格及手法的通俗性、易解性和可听性，以便于广大群众理解和欣赏。一些艺术性较高、音乐语言艰深的声器乐作品，已经很难公开发表和演出，艺术歌曲已经基本绝迹；即便有少数例外，也会常常遭到《人民音乐》等舆论工具的严厉批评或批判。

政治舞台和文艺舞台上益发浓重的"个人迷信"和"个人崇拜"风气也反映到音乐创作中，具体表现为"颂歌"体裁的空前繁荣和"高硬快响"风格的独领风骚。

1. 歌曲创作

在这个时期，歌曲创作尤其是革命群

图片415：1963年3月，周恩来总理来到中央音乐学院 中央音乐学院供稿

图片416：1963年李焕之在安徽巢县某工地教唱革命歌曲 李群供稿

众歌曲的创作在全国性的经久不息的"大唱革命歌曲"的群众歌咏运动中得到了较大的发展。1964年初，中央人民广播电台文艺部、中国音协《歌曲》和《音乐创作》两个编辑部联合举办"近两年优秀群众歌曲评选"，从全国各地音乐工作者创作的成千上万首作品中评选出深受群众喜爱并在他们中间广泛流传的优秀群众歌曲26首，加以推荐和表彰。在这些作品中，既有雄壮坚定的进行曲，如《全世界无产者联合起来》《我们走在大路上》《高举革命大旗》《接过雷锋的枪》《南京路上好八连》等，也有抒情歌曲，如《社员都是向阳花》《唱支山歌给党听》《谁不说俺家乡好》《李双双小唱》《马儿啊，你慢些走》等，还有少年儿童歌曲，如《我们是共产主义接班人》《我们要做雷锋式的好少年》等。这些不同题材和风格的群众歌曲，从各个侧面、不同程度地反映了中国人民在20世纪60年代前期的精神风貌。

1965年初，《红旗》杂志第3期选载了近年来广泛流行的群众歌曲13首，从而开创了在中共中央机关刊物上发表音乐作品的先例，表明中共中央高度评价词曲作家们在群众歌曲创作中所表现出来的革命激情以及在词曲创作上达到的艺术成就，同时也对群众歌曲在广大人民群众中巨大而深远的精神鼓舞作用极为重视。这13首歌曲是：《大海航行靠舵手》（郁文词，王双印曲）、《社会主义好》（希扬词，李焕之曲）、《我们走在大路上》（李劫夫词曲）、《工人阶级硬骨头》（希扬词，瞿维曲）、《社员都是向阳花》（张士燮词，王玉西曲）、《三八作风歌》（夏冰编词，徐俊曲）、《毛主席的战士最听党的话》（刘之金词曲）、《为女民兵题照》（毛泽东词，李劫夫曲）、《学习雷锋好榜样》（洪源词，生茂曲）、《高举革命大旗》（芦芒词，孟波曲）、《我们是共产主义接班人》（周郁辉词，寄明曲）、《全世界无产者联合起来》（光未然词，瞿希贤曲）、《全世界人民团结起来》（乔羽词，时乐濛曲）。这些作品仅仅是当时中国词曲作家创作的大批歌曲作品中的极小一部分，但它们集中反映了中国人民对中国共产党及其领袖毛泽东的热爱，鲜明地表现了中国人民从事社会主义革命和建设事业的英雄气概，热烈歌颂了全世界人民的战斗团结和反对帝国主义的斗争，在一定程度上反映出这一时期歌曲创作的基本面貌和主要成果。

当然，这一时期的某些歌曲作品，由于受当时大气候的强烈影响，在词曲创作上表现出了某种不良倾向，例如歌词创作中的"假大空"和"个人崇拜"，音乐语言普遍追求"高硬快响"而导致风格单一雷同等等。这些不良倾向，从其来路说，是新中国成立以来特别是"大跃进"中歌曲创作"假大空"和标语口号式倾向的继续；从其去路说，则深刻地影响了"文革"中的歌曲创作，并成为"文革歌曲"艺术语言和音乐风格的重要来源之一。这方面最典型的例子，当首推《大海航行靠舵手》。其音调不但与此前在群众中已经广泛传唱的《我为祖国献石油》多

图片418：作曲家时乐濛 《当代中国音乐》编辑部供稿

图片417：作曲家瞿维、寄明夫妇 瞿维供稿

图片419：作曲家晨耕下部队教唱革命歌曲　战友文工团供稿

有雷同，且歌词中公然宣扬"鱼儿离不开水，瓜儿离不开秧，人民群众离不开共产党"，对领袖与人民、共产党和群众之间的鱼水关系作了完全错误的颠倒的描写，集中概括了"造神运动"前期已然非常盛行的"个人崇拜"情绪。这也是这首在艺术上并不突出的作品之所以能够在"文革"中疯唱一时并成为"文革"标志性歌曲的最根本的原因。

2. 长征组歌《红军不怕远征难》

长征组歌《红军不怕远征难》（萧华词，晨耕、生茂、唐河、遇秋曲）创作于1965年，并于同年八一建军节由中国人民解放军北京军区战友文工团在北京首演。曲名取自毛泽东《七律·长征》中的首句"红军不怕远征难"。

这部大型声乐套曲的词作者是萧华上将，时任中国人民解放军总政治部主任。作为亲身参加过举世闻名的二万五千里

图片420：作曲家生茂　战友文工团供稿

长征的红军老战士，为纪念长征胜利30周年，满怀激情地创作了这部组诗；诗句铿锵热情而又质朴凝练，具有音韵和谐、格律严谨的美质，十分生动而概括地再现了长征的伟大历程，讴歌了人民军队在艰苦卓绝的长征中所表现出的革命英雄主义和革命乐观主义精神。

组歌由各种声部组合的合唱及独唱、对唱和二重唱等形式组合连缀而成，配以管弦乐队伴奏，其中还根据作品的表现需要加进若干民族乐器以点描出特定的色彩；在段落间穿插着男女声朗诵作为主要连接手段，兼有交代背景、提示内容、衬托气氛等功能。音乐语言清新别致，音调素材随红军长征足迹所到之处而作出相应变化，丰富多彩而又协调统一，既有鲜明的民族风格和地方特色，又有强烈的时代气息和个性特质。

就各个段落而论，无论是坚毅深情的《告别》，秀美欢腾的《进遵义》，亲切乐观的《入云南》，热烈红火的《到吴起镇》，风趣爽朗的《祝捷》，真挚炽烈的《报喜》，宏伟壮阔的《大会师》，还是艰苦紧张豪壮的《突破封锁线》、《飞越大渡河》和《过雪山草地》，都使人感受到一种充沛的革命激情和磅礴的英雄气

概，在旋律铸造和音乐形象的刻画方面显示出深厚的功力和成熟的技巧，全曲始终洋溢着优美的歌唱性格和雅俗共赏的艺术品位。

长征组歌《红军不怕远征难》首演后，立即受到广大听众的热烈称赞和喜爱，其中不少段落便迅速在全国各地传诵，成为这一时期大型声乐作品创作的佼佼者。不久，又被拍摄成电影艺术片在全国放映，使其影响广及海内外。

3. 音乐舞蹈史诗《东方红》

1960—1962年间，中共中央在全国范围内进行革命传统教育，以增强民族的凝聚力和自豪感，团结全国人民战胜"三年自然灾害"，争取国民经济的根本好转。为了响应中央的号召，配合这场革命传统教育，文艺界创作了大量革命历史题材的作品，前述的歌剧《江姐》、长征组歌《红军不怕远征难》以及本节将要记叙的大型音乐舞蹈史诗《东方红》便是其中最具代表性和最杰出的作品。

在大型音乐舞蹈史诗《东方红》之前，在我国音乐舞蹈舞台上曾经出现过以革命历史歌为贯穿主线来展现中国人民在共产党领导下光辉战斗历程的有益尝

图片421：上海音乐舞蹈工作者创演的大型歌舞　上海歌剧院供稿

图片422：大型音乐舞蹈史诗《东方红》　新华社供稿

试——其一是中国人民解放军空军政治部文工团创作演出的《革命历史歌曲表演唱》，其二是由上海音乐舞蹈界创作演出的大型歌舞《在毛泽东的旗帜下高歌猛进》。而上海的大型歌舞，无论在内容的设计和表现形式的组合状貌上都更接近于后来的《东方红》。

《东方红》正是在上述两者成功经验的基础上，同时也借鉴了朝鲜文艺工作者创作大歌舞的有益经验，由周恩来总理亲自倡导、关心和组织，集中全国70多个单位的文艺工作者共3000余人，在短短一个半月内集体创作而成，并在庆祝新中国成立15周年时首演于北京。

《东方红》以史诗般的宏伟规模和波澜壮阔的音乐舞蹈场面，将音乐、舞蹈、戏剧、诗歌、舞台、美术及朗诵等艺术手段熔于一炉，充分发挥各种艺术形式的表现特长，以巨大的历史概括力和艺术感染力，展现了自1921年以来中国人民在共产党领导下推翻"三座大山"、建立人民共和国的光辉历程和壮阔图景。

在音乐上，除了运用大量有高度思想

性和感人的艺术魅力的革命历史歌曲外，还有十余首歌曲是词曲作家根据内容需要重新改编或另行创作的，其中有：《北方吹来十月的风》（革命民歌，李焕之编曲）、《安源煤矿工人俱乐部之歌》（革命民歌，时乐濛曲）、《农友歌》（革命民歌，李劫夫曲）、《八月桂花遍地开》（李焕之编曲）、《就义歌》（革命烈士遗诗，安波、时乐濛曲）、《西江月·井冈山》（毛泽东词，李劫夫曲）、《遵义城头霞光闪》（韩笑词，时乐濛曲）、《七律·长征》（毛泽东词，彦克、吕远曲）、《情深谊长》（臧东升曲），《七律·人民解放军占领南京》（毛泽东词，

沈亚威曲）、《赞歌》（内蒙古民歌，胡松华编词）、《毛主席，我们心中的太阳》（乔羽词，沈亚威曲）、《全世界人民团结起来》（乔羽词，时乐濛曲）等。

这些改编或新创作品，大多能以较鲜明的音乐形象为《东方红》生辉，也展现了当时歌曲创作的一个侧面。其中《北方吹来十月的风》、《西江月·井冈山》、《七律·长征》、《七律·人民解放军占领南京》等歌在音乐创作上成就较高，至今仍有值得称道的艺术价值；而《毛主席，我们心中的太阳》及《全世界人民团结起来》等，则是为了给《东方红》加上一个恢弘而具有号召性的结尾而写的应景之作，其诗句和旋律中患有不少当时的时髦流行病，多空洞无物的说教，少真情实感的抒发。

不过，这些由个别作品所带来的局部瑕疵并不能减弱《东方红》的整体巨大魅力。作品上演后，即刻在全国引起轰动，其中的一些优秀歌曲也迅速在群众中不胫而走、广泛流传。后来，它又被拍摄成电影舞台纪录片在全国城乡放映，使各族人民都为其宏伟构思、恢宏场面、雄伟气魄、动人音乐、多姿舞蹈和灿烂色彩而赞叹不已，在获得赏心悦目的审美享受之余，也受到了一场深刻的革命传统教育。

图片423：1965年3月5日周恩来召集音乐舞蹈史诗《东方红》领导成员研究电影摄制方案　新华社供稿

图片424：电影《刘三姐》 《当代中国音乐》编辑部供稿

图片425：作曲家雷振邦 《人民音乐》编辑部供稿

图片426：作曲家刘炽 《当代中国音乐》编辑部供稿

4. 其他创作

"三化"口号和"三化"讨论给当时的音乐创作带来了繁荣，前述长征组歌《红军不怕远征难》、音乐舞蹈史诗《东方红》便是这方面的重要成果。然而，"三化"本身潜在的片面性也在执行过程中逐步暴露出来，出现了诸多"左"的偏差，从而对这一时期的音乐创作产生了巨大的负面影响。对于本属高雅音乐的交响乐创作来说，这种消极影响及其所带来的损失更为严重；在这一时期，一系列奇谈怪论和不可思议的做法，开始借"三化"之名纷纷登场。例如，为了实行"三化"，一些地方和单位甚至取消交响乐队的编制，强令从业者改行学民乐，于是在一些西洋乐器演奏者中便流传着所谓"三十而立"的俏皮话[38]，文化部甚至还有让高等音乐院校中的管弦系下马的打算。而在理论上和创作实践中，曾经在此前就已出现过的某些错误观点和做法这时又乘"三化"之机兴风作浪，重新在交响乐创作领域占据主导地位。例如，为了追求所谓的"群众化"和易解性，否定器乐语言的抽象性和非语义性特点的理论重新抬头，把交响乐作品语义化、利用现成曲调插标签的做法普遍盛行，从而导致标语口号化、公式化、概念化现象在交响乐创作领域大肆泛滥；更有甚者，有人还别出心裁地在交响乐作品中加进道白、快板、表演、朗诵、喊口号之类，并将这类庸俗不堪的做法堂而皇之地规定为"这是我们的方向"[39]。

在这种整体氛围之下，这一时期的交响音乐创作，除了吕其明的《红旗颂》有一定质量，至今有不少乐团仍在经常演奏之外，经得起历史考验的作品不多。

相比较而言，这一时期的电影音乐创作却取得了丰收。在1963年举行的第二届电影"百花奖"评选中，《刘三姐》（雷振邦作曲）、《枯木逢春》（葛炎作曲）、《花儿朵朵》（唐诃、丁平作曲）、《槐树庄》（晨耕作曲）、《李双双》（向异作曲）等5部电影音乐获得了音乐奖。在此之前，《红色娘子军》（黄准作曲）、《上甘岭》及《英雄儿女》

图片427：电影《早春二月》 《当代中国音乐》编辑部供稿

[38]这是一个小提琴演奏者被迫改行拉二胡时的自嘲之语——小提琴这件乐器原是横着演奏，二胡则是立着演奏。一个小提琴演奏者到了三十岁却要改拉二胡，故戏称之为"三十而立"。

[39]肖恩：《坚决走革命的道路》，刊于《人民音乐》1965年第4期。

（均为刘炽作曲）等影片的音乐创作也有
很高成就。

除此之外，这一时期还出现了不少
优秀的电影音乐，如《怒潮》（巩志伟作
曲）、《早春二月》（江定仙作曲）、
《舞台姐妹》（黄准作曲）、《阿诗玛》
（葛炎、罗宗贤作曲）等。

这些作品在电影音乐领域内都是上乘
之作，其中《早春二月》和《阿诗玛》[40]
的音乐创作有很高的专业水准和艺术价
值，只是由于影片内容或音乐风格已经为
当时严峻的政治气候所不容，因此曾先后
遭到了错误的批判。

图片428：电影《五朵金花》 《当代中国音乐》编辑部供稿

三、戏曲改革的新成果

共和国成立最初几年的戏曲改革，
在"推陈出新"方针的指引下，虽也
出现过简单粗暴等不良倾向，但在实践
过程中迅速得到了纠正和克服，因此从
总体上说还是健康的，有成绩的。"反
右"、"大跃进"和"反右倾"等政治
运动给戏曲改革带来了巨大的负面影
响。20世纪50年代末，在戏曲改革中又
提出了"以现代戏为纲"等"左"的提
法和做法，强令戏曲表演团体赶浪头，
表现所谓"火热生活"和阶级斗争，简
单直观地宣传政治、图解政策，从而在
戏曲音乐创作上发生了更加简单粗暴的
状况，粗制滥造、公式化概念化的倾向

图片429：电影《阿诗玛》 《当代中国音乐》编辑部供稿

严重，题材、体裁和音乐创作的路子越
走越狭窄。

到了"三年自然灾害"时期，由于国
家的思想文化政策作了相应的调整，这种
不正常现象开始有所改善。1960年，文化
部提出"现代戏、传统戏、新编历史剧三

者并举"的剧目改革政策，从而在全国范
围内拨正了戏曲改革的路向。

然而，由于江青、康生等人对文艺工
作的介入度越来越深，中央决策层对意识
形态和思想文化领域的整体形势存在着不
同的估计和严重的分歧，这种分歧在戏曲

[40]《阿诗玛》不同于一般的电影音乐，它的最大
特点是音乐在其中已经成为与电影蒙太奇语言并
驾齐驱的重要艺术元素，从形式构成上看更接近
于"电影歌剧"。这种电影音乐样式，至少在我
国是一种首创。

图片430：电影《红色娘子军》 《当代中国音乐》编辑部供稿

艺术的生存和发展的指导思想上也表现了出来。

1. "大写十三年"口号与戏曲改革

继1960年文化部对戏曲改革提出"三并举"方针之后，1962年，时任中共中央政治局委员、中共中央华东局第一书记、中共上海市委第一书记的柯庆施，对文艺工作者提出了"大写十三年"的口号，要求文艺家要把新中国成立后十三年（1949—1962）作为自己作品的表现的对象，热情讴歌中国人民在党的领导下进行社会主义革命和社会主义建设的伟大胜利。

"大写十三年"既不是一个简单的时间概念，也不是一个简单的题材概念，它的真正用意，是以"文艺为工农兵服务，为无产阶级政治服务"这"二为方向"为理论依据，要求共和国的文学艺术工作必须把反映当代工农兵的火热生活、反映现实的阶级斗争和生产斗争置于艺术创作的第一位，因此实际上否定了文化部的"三并举"方针。

然而，鉴于当时极"左"思潮在思想文化界已经占据主导地位，柯庆施提出的这一口号得到了中央的肯定和认可。

"大写十三年"的口号在理论上是完全错误的，因为它把题材视为文艺作品评价体系的首要的甚至是唯一的标准，使"题材决定论"等极"左"文艺理论的出笼成为必然。

在"大写十三年"口号提出后不久，毛泽东又下达了著名的"两个批示"，在这两者的威慑之下，戏曲改革遇到了空前困难的境遇和挑战。广大戏曲工作者不得不弃绝戏曲艺术所擅长表现的古典题材、神话题材和民间传说题材，不得不淡化戏曲艺术所独具的表现魅力，将目光投向现实生活和革命历史题材。

即使在严密的题材限制中，才华横溢的戏曲音乐工作者也能在"螺蛳壳里做道场"，在严格的题材限制中寻找灵感，释放激情，产生优秀作品。于是，以"京剧现代戏汇演"为龙头，在全国上千个大小剧种中掀起大写、大演现代戏的热潮，并产生了一批优秀作品。

因此，这一时期的戏曲改革，形成了挑战与机遇并存、问题与成就同在的复杂局面。

2. 京剧现代戏汇演

共和国的戏曲改革，从50年代初开始，便是以被称为"国剧"的京剧这一古老的全国性大剧种为龙头的。到了20世纪60年代中期，从文化部直属京剧院团到各个省市自治区的各级京剧团，都在进行用古老的程式化的音乐戏剧形式表现新的社会生活和时代内容的探索和尝试。

为了集中展现近年来各地京剧改革的成果，1964年6月，在北京举行了规模盛大的"全国京剧现代戏观摩演出大会"（简称"京剧现代戏汇演"），全国19个省、市、自治区的29个京剧院团参演，前后向人们奉献出35台剧目，其中，《红灯记》、《芦荡火种》（后更名为《沙家浜》）、《智取威虎山》、《奇袭白虎团》、《黛诺》、《六号门》、《节振国》、《红嫂》等剧成就较高，影响较大；而前三部作品《红灯记》、《芦荡火种》、《智取威虎山》在音乐创作上各具新意，为京剧音乐的改革与创新创造了许多行之有效的新鲜经验。当时参与这些优秀剧目创腔和音乐设计的音乐家，有刘吉典、李慕良、李金泉、于会泳、刘如曾、沈利群、黄钧、胡登跳等人。

京剧音乐改革这个命题，首先是由于表现内容的变化提出来的。传统京剧音乐的高度程式化和风格化特点，原本与它的表现对象的要求和美学观念相适应。一旦表现对象由古代的、神话的、民间传说的题材变为现代工农兵生活，那么旧有的程式和规范与新的题材内容之间便存在着巨大的不适应，由此，突破旧程式、创造新的音乐手段就是不可避免的。

但是，如何处理旧程式与新内容之间的固有矛盾，在不失京剧音乐原有的特色和韵味、确保"京剧姓京"这个大前提下，将新的音乐元素和手段有机地融合进来，以完成塑造人物、抒发情感、展现冲突的创造使命，是每一个参与京剧音乐改革的音乐家无法回避的课题。

从戏曲音乐改革的角度看，现代京剧《红灯记》、《芦荡火种》、《智取威虎山》三剧在处理传统与现代、继承与创新等方面积累了许多共同经验的前提下，也在若干具体探索中创造了独特经验。

3. 京剧《红灯记》创腔探索

《红灯记》在处理上述关系上取得了一系列宝贵经验。

首先，创作者确定了从生活出发、从

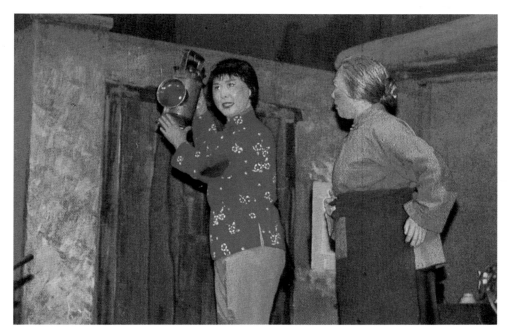

图片431：现代京剧《红灯记》 《当代中国戏曲》编辑部供稿

剧情出发、从人物出发的创作原则，不受旧程式和传统流派的严格限制，在运用程式、保持京剧音乐独特神韵的基础上，广泛借用一切可以为我所用的音乐元素和手段来发展程式、创造新程式。

在创腔过程中，对全剧音乐的结构布局和唱段安排进行统筹规划和整体构思，根据剧情和人物情感抒发的需要进行唱腔设计，对传统腔调、板式和行当进行必要的调整和发展，以使唱腔获得鲜明个性和时代风采；在剧情发展和塑造人物特别需要而旧有的腔调和板式已无法表现时，便另创新腔调、新板式，或进行新的板式组合。

《红灯记》的多数唱腔，都是在传统声腔"西皮""二黄"的基础上，进行必要的更新和发展；当传统声腔已不足以表现人物情感时，就突破传统声腔、程式和行当的限制，进行融合和创新。如李奶奶的唱段《革命的火焰大放光芒》，在老旦的基础上吸收了花脸唱腔的某些特点；李铁梅的唱段《仇恨入心要发芽》，融入了

小生行当的"娃娃调"，以增强其刚性。李铁梅的另一唱段《打不尽豺狼决不下战场》则用"反二黄"来表现，但传统的"反二黄"深沉而悲凉，作曲者对之进行了大胆的改造，扬其深沉之长，避其悲凉之短，同时亦引进了歌曲的音调，使这段"反二黄"唱腔刚强挺拔；在唱段尾部，为了表现铁梅的战斗决心和英雄气概，作曲者又新创了"反二黄快板"这一新板式，从而使这一大段成套唱腔出色地揭示了李铁梅层层递进的情感历程。这种情形还发生在李玉和和反面人物鸠山的唱腔设计中——李玉和唱段《前赴后继走向前》

图片432：京剧表演艺术家赵燕侠在《芦荡火种》中扮演阿庆嫂
《当代中国戏曲》编辑部供稿

创用"二黄二六"这一新板式；第五场鸠山给叛徒王连举佩戴勋章的唱段，吸收沪剧"三角板"的特点，形成唱白兼有的新形式。

4. 京剧《芦荡火种》的音乐戏剧化探索

传统的京剧音乐表现体系毕竟是过去时代的产物，当它不足以表现新生活的需要时，在保持原有京腔京味的基础上吸收新的音乐元素和表现手法，借鉴西洋歌剧的有益经验，营造音乐化的戏剧情境，形成音乐抒发的动势和契机，充分发挥音乐的表现优势，调动种种音乐手段，为展现戏剧冲突、塑造人物形象服务。在这方面，《芦荡火种》中"智斗"一场为我们提供了成功的一例。

这是一个典型的音乐戏剧化场面——阿庆嫂、胡传魁、刁德一，三个登场人物，三个不同性格，三重人物关系，三种不同心境，各怀不同目的，被组织在一个外松内紧、妙趣横生的音乐化戏剧场景中；在这里，以阿庆嫂与刁德一的交锋为中心，胡传魁作为陪衬，通过人物间几段对唱所揭示的彼此试探、互相揣摩，语意双关、话里有话，你攻我防、我进你退，将阿庆嫂的机智沉着、刁德一的狡猾阴险、胡传魁的愚蠢仗义，以及他们之间复杂微妙的心理活动和斗智斗勇的较量，表现得丝丝入扣、惟妙惟肖，不但推进了戏剧情节的发展，而且更刻画了三个人物的鲜明性格。

5. 京剧《智取威虎山》的特性音调与乐队写作探索

为了加强京剧音乐的戏剧性表现力，

图片433：现代京剧《智取威虎山》　《当代中国戏曲》编辑部供稿

山》中"打虎上山"一场。

（谱例108）

乐队在急速音型的全奏所呈现的交响化立体音响中，出现了圆号吹奏的主题，描绘出莽莽雪原、漫漫林海的壮丽景色；在杨子荣上场后，乐队配合他的单骑飞驰的舞蹈，塑造了英姿勃发、豪气冲天的音乐形象，进而引出那首著名的大段成套唱腔"穿林海，跨雪原"。

6. 其他剧种的音乐改革成果

在戏曲改革的整体形势之下，除了京剧改革实践之外，全国其他地方剧种也纷纷进行着改革试验并出现了不少优秀剧目，取得了一系列成功经验，其中尤以河南豫剧《朝阳沟》成就最高，影响最大。

豫剧《朝阳沟》由河南省豫剧三团创作演出，该团专以演出豫剧现代戏闻名全国。为该剧作曲的王基笑是一位精通豫剧音乐的专业作曲家，他在保持传统豫剧音乐原有的板腔体音乐戏剧性表现体制、地方风味和剧种特色的前提下，减弱了传统唱腔和唱法中某些过于地域化的特征和润腔处理，强化了创腔设计中的抒情性和时代感，使人物的唱腔和演员的演唱具有某种与传统豫剧既有深刻联系又有明显区别的新鲜别致的韵味，因而不但深受河南观众的喜爱，且在全国其他地方亦拥有大量拥趸。

7. "戏改"的弊端

共和国的戏曲改革试验发展到20世纪60年代中期，在取得重大成就的同时，也显露出诸多弊端，其中一些弊端，后来在"文革"中被发展到了登峰造极的地步，成为"革命样板戏"诸多不治之症的病

大胆借鉴西洋音乐中主题贯穿发展手法，根据剧情和人物塑造的需要，为全剧设计若干"特性音调"，将它贯穿在人物唱腔和乐队音乐中，并跟随人物性格的发展和戏剧冲突的推进而加以再现和发展。这种"特性音调"，同时也是一种重要的结构力，它的贯穿与发展，便构成了全剧音乐的统一因素，并成为人物音乐形象塑造的一个重要手段。

在特性音调的设计上别具匠心且成就最为显著者，当推京剧《智取威虎山》——作曲者以《中国人民解放军进行曲》的首句"向前，向前，向前"的动机作为杨子荣的特性音调，以《三大纪律八项注意》的首句"革命军人个个要牢记"的动机作为少剑波的特性音调；这两个特性音调在杨子荣、少剑波各自的唱腔中、

在全剧乐队的音乐中均得到了贯穿与发展，不但是塑造这两个英雄人物音乐形象的重要元素，而且也是全剧音乐丰富变化中获得统一的主要手段。

在京剧乐队建设方面，在保持京剧伴奏乐队传统特色和韵味的前提下，大胆发挥西洋管弦乐队的表现优势，组建以京剧传统乐器"三大件"（京胡、京二胡、月琴）和打击乐器与中小型管弦乐队混合编制而成的中西混合乐队。在人物的唱段进行中，以京剧传统乐队为主，管弦乐队为辅，发挥乐队"托腔保调"的功能；在过门、引子、尾奏和场景音乐中，则充分调动管弦乐队丰富的表现力，以丰富的色彩和立体化音响来烘托气氛、描绘场景、抒发情感。

这方面最典型的例子是《智取威虎

（谱例108）

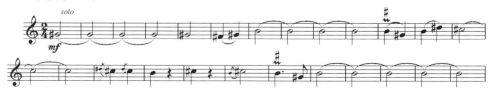

源。例如在题材问题上单打一，无视生活本身的无限丰富性，从根本上弃绝了除现代题材、革命历史题材之外的一切题材，最终导致"题材决定论"；在形象塑造问题上单打一，无视人的无限丰富性，片面强调"塑造无产阶级英雄人物"的意义，反对所谓"中间人物"，最终导致在艺术形象塑造问题上的"高大全"；等等。

在音乐创作上，在20世纪50年代一度得到纠正的对待传统遗产简单粗暴的现象，到了20世纪60年代中期，在反对"封建主义糟粕"和"帝王将相、才子佳人"的旗号下，有了新的更严重的表现。许多地方和单位，对传统戏曲音乐独具的美学原则、文化内涵、民族神韵、音乐语言及其表现手法的独特美质根本不作认真研究和科学分析，便一概冠以"落后""不科学"及"封建主义"等罪名，弃之如敝屣，从而导致戏曲音乐许多优秀传统和独特个性的丧失。虽然，"京剧姓京"以及由此演化而来的"川剧姓川""豫剧姓豫""湘剧姓湘""楚剧姓楚""粤剧姓粤""秦腔姓秦""昆曲姓昆"等警告的提出在一定程度上遏制了戏曲音乐改革中种种简单粗暴的理论和做法，然而在当时批判封资修的一片声浪中，这种警告是软弱无力的，难以抵挡简单粗暴的畅行无阻；而且，一些有识之士之所以发出"京剧姓京"等警告本身就足以说明，对待戏曲音乐的简单粗暴做法已经危及到戏曲艺术以及各大剧种赖以存在的根基，抹煞它们自身的独特性，使源远流长的戏曲艺术面临生死存亡的危局了。

在音乐风格问题上，当时歌曲创作中的"高硬快响"已经深深地浸淫到戏曲音乐创作中来，不讲韵味，不讲蕴藉之道、含蓄之美和弦外之音，不讲腔词关系的协调熨帖，不讲地方特色和地域风格之类现象，更是随处可见。

戏曲艺术需要发展，需要在变异和不断创新中求生存，这是毫无疑义的；在这个问题上固守传统，反对一切改革和创新，根本违反戏曲艺术自身的发展规律，既无出息也无出路。然而，简单粗暴地对待深厚博大的戏曲音乐传统，丢弃了其中许多优秀的宝贵的遗产，造成戏曲传统的断裂和丧失，对戏曲艺术造成的巨大危害，较之前者有过之而无不及。

在"全国京剧现代戏观摩演出大会"的鼓舞和推动下，各地各剧种的现代戏创演活动如火如荼，形成遍地开花之势。然而，由于指导思想上过"左"倾向、创作力量匮乏以及"从众心理"等原因，其中多是从已获好评的京剧现代戏移植、改编而来，原创性作品不多且鲜有成功者，造成"只开花不结果"的尴尬局面。

图片434：作曲家吴祖强

图片435：作曲家杜鸣心

四、舞剧音乐创作的新生面

共和国舞剧和舞蹈音乐创作，经历了50年代的初步繁荣，到了60年代中期，在"三化"的影响和毛泽东"两个批示"的鞭策之下，广大音乐舞蹈工作者的创作心态处在某种奇怪的矛盾境地中。一方面，

图片436：芭蕾舞剧《红色娘子军》　《当代中国音乐》编辑部供稿

"三化"尤其是"两个批示"，对音乐舞蹈创作的题材与形式作了诸多限制，由于帝王将相、才子佳人、洋人死人受到了毛泽东的严厉批判，艺术家的视野变得空前狭窄起来，作品的表现对象只能局限于当代题材、革命历史题材和所谓"塑造高大完美的社会主义英雄形象"，生活的无限丰富性、广阔性没有了；另一方面，当艺术家将目光投向革命历史题材时，才发觉，原来这里也是一个大千世界，这里动人的故事和人物同样能够使他们激动不已。

共和国的芭蕾舞剧艺术，虽然有了50年代《鱼美人》等剧的初步探索并取得了令人满意的成果，但从整体上看，芭蕾舞剧在中国还是一种异域的、陌生的贵族化的舞台艺术样式，一般的城市观众自不待言，就连一部分知识分子和大部分中央领导人都对它充满了陌生感和好奇心。

到了60年代中期，在"三化"方针的激励和毛泽东"两个批示"的鞭策下，音乐舞蹈界从内容到形式、从舞蹈到音乐对芭蕾舞剧进行了全面的革新。于是，一种与"京剧革命"相提并论的、当时被称为"芭蕾舞剧革命"的热潮在全国蓬勃兴起，并诞生了两部具有经典意义的杰作——《红色娘子军》和《白毛女》；其中，一些作曲家在芭蕾舞剧的音乐创作上也作出了杰出的贡献。

1. 芭蕾舞剧《红色娘子军》

六场芭蕾舞剧《红色娘子军》是由中央芭蕾舞团创作演出的，作曲者为吴祖强、杜鸣心、王燕樵、施万春、戴宏威，首演于1964年。

该剧的情节框架取材于上海电影制片厂摄制的同名电影，通过女奴吴清华成长为坚定的红军战士的一段经历，描写土地革命时期战斗在海南岛的一支女红军连队，在党的领导下，与当地恶霸地主南霸天进行艰苦卓绝的武装斗争并最终战而胜之的故事。舞剧塑造了吴清华、洪常青、南霸天等鲜明的人物形象。

芭蕾舞剧《红色娘子军》的音乐，以娘子军、吴清华、洪常青这三个音乐主题为贯穿始终的主线，根据情节需要，在其中穿插进各种性格和色彩的人物主题和场景音乐，通过交响化、戏剧性的发展，有机地编织起全剧音乐的宏大结构。这三个主要的音乐主题是：

其一是娘子军的主题。采用女作曲家黄准为电影《红色娘子军》所写的主题歌《娘子军连歌》作为全剧的主要主题，并根据剧情需要加以贯穿发展。

在第二场，舞剧展现驻扎在根据地的娘子军飒爽英姿时，以女声合唱形式完整引用了《娘子军连歌》；在更多场合，则将其中的音调片断作为主导动机使用，根据剧情发展给予不同形式的变化处理，时而亲切自然，时而辉煌豪迈，时而激越悲壮，从而成为塑造娘子军英雄群像的主要音乐主题。

其二是吴清华的音乐主题[41]。其音调素材和调式与《娘子军连歌》有深刻联系，似乎由后者派生发展而来，但赋予它以更大的戏剧性发展变化的空间。其内涵和意韵更为丰富。这一主题在第一场初次出现时，以小提琴独奏的形式奏出，非常

[41]在"文革"中，江青介入了此剧的音乐创作。在她的指令下，该剧对吴清华音乐主题的处理，吸收了萨拉萨蒂创作的小提琴独奏曲《流浪者之歌》的音调。

柔美动人；但随着吴清华的成长，这个主题又被赋予了刚强、坚定的性格特征。吴清华的音乐形象，主要是通过这个音乐主题的变化发展来完成的。

其三是洪常青的主题。这个主题宽广、明亮，男人味十足，英雄性和战斗性兼具；同样也蕴含着丰富的戏剧性发展的可能；作曲家通过这一主题在全剧中的贯穿发展，完成了洪常青音乐形象的塑造任务。

在上述这三个音乐主题之外，作曲家还创作了个性各异的音乐段落和色彩斑斓的场景音乐——在描写红军生活方面，有奔放热烈的《五寸刀舞》和欢快跳跃的《快乐的女战士》；在描写民俗生活方面，有优美抒情的《黎族舞》、哀怨凄楚的《丫头们的舞蹈》和宽广深情的合唱《万泉河》；在刻画反面人物形象方面，有南霸天阴险的主题、老四和家丁们粗野的主题，等等。

该舞剧音乐语言除了运用民间音调素材之外，还别具匠心地在交响乐队中使用一些民族乐器（例如琵琶、柳琴、大小唢呐、大三弦、中阮、芦笙等），从而将鲜明的民族风格和时代特色很好地结合起来，清新亲切而不同凡响；讲究全剧音乐的调式调性变化和段落之间的戏剧性对比，和声思维主要借鉴欧洲古典派、浪漫派和俄罗斯民族乐派的手法和经验，同时也注意纵向和声与横向民族旋律结合的熨帖自然；配器手法丰满，乐队色彩绚丽。因此，它在用交响化的音乐手段刻画鲜明的音乐形象、营造戏剧氛围等方面，达到了60年代中期我国舞剧音乐创作

的最高峰[42]。

芭蕾舞剧《红色娘子军》首演后，立即受到普通观众的热烈欢迎和中央领导人的高度重视，被认为是音乐舞蹈界在"三化"方针指导下进行"芭蕾舞剧革命"的重大成果。后来，在"文革"中又被拍摄成电影舞台艺术片在国内外上映，赢得了广泛的赞誉和重大的社会影响。直到新时期之后，依然在国内外上演，被公认为经得起历史考验的"红色经典"。

2. 芭蕾舞剧《白毛女》

差不多与《红色娘子军》公开面世的同时，"芭蕾舞剧革命"的另一个重大成果——由上海市舞蹈学校创作的八场芭蕾舞剧《白毛女》也在紧锣密鼓地进行最后润饰，并于次年（1965）在上海首演，作曲者为严金萱、陈本洪等。

芭蕾舞剧《白毛女》的故事情节来源于其母本——歌剧《白毛女》。由于当时大气候的影响，舞剧在情节架构上强化了喜

争的主题，强行设计了一系列情节（如杨白劳抢起扁担反抗黄世仁等）。

该剧在音乐创作上，有两个非同一般的鲜明特色：其一是根据原歌剧音乐已在广大观众中广泛流传具有很大社会影响这一现实，将其中一些重要唱段作为舞剧

音乐的基本素材并加以戏剧性的贯穿发展；其二是打破了以往舞剧音乐的纯器乐写法，在舞剧中大量运用伴唱形式，使独唱（如《北风吹》）、对唱（如《扎红头绳》）、齐唱与合唱（如女声齐唱《大红枣儿甜又香》、齐唱《军队和老百姓》、

图片438：芭蕾舞剧《白毛女》 上海市舞蹈学校创作演出并供稿

图片437：芭蕾舞剧《白毛女》作曲者严金萱1940年在晋察冀军区三分区冲锋剧社演出独唱

儿、杨白劳、大春、赵大叔、王大婶等几个主要人物的反抗精神，以突出作品的阶级斗争主题。《白毛女》剧上演后，江青立即插手，曾经亲自到上海坐镇，为了突出阶级斗

[42]此剧后来到欧洲演出时，当地媒体曾批评该剧音乐创作尚未摆脱俄罗斯民族乐派的影响——这可能与该剧两位主要作曲者吴祖强和杜鸣心在50年代初曾留学苏联有关。

图片439：芭蕾舞剧《白毛女》"太阳出来了" 上海市舞蹈学校创作演出并供稿

合唱《太阳出来了》）等声乐形式在舞剧音乐中占据显赫地位。

应该说，这两个独特的结构特色和处理手法，是一柄双刃剑——一方面有效地配合剧情发展，揭示人物的内心世界，给舞蹈形象和舞台演绎以明确的语义刻画，从而增加了舞剧音乐的易解性；另一方面也在一定程度上减弱了舞剧音乐的原创性，降低了它的艺术价值。当然，作曲者之所以采用这种手法，可能也是在原歌剧音乐的巨大影响下一时难以取得整体突破，因而不得已而为之的。

然而，该剧的音乐语言却有着对于民族化的自觉追求。这不仅表现在，继承了歌剧《白毛女》的优秀传统，在旋律音调上广泛运用民间音乐素材，并在交响乐队中加进了板胡、大三弦等民族乐器，而且也表现在和声语言和配器手法上不拘泥于欧洲传统，根据中国旋律的旋法特点，更多地采用了民族化的和声语言和配器手法，使音乐的综合音响呈现出清新、亲切的美质。

在音乐形象的塑造上，喜儿的音乐主题是建立在原歌剧唱段《北风吹》的音调基础之上的，清纯、优美而极具歌唱性；后来根据戏剧情节的变化，喜儿主题得到了交响化的发展，突出了人物性格中不屈、反抗和刚毅的因素，因而其音乐形象具有较强的戏剧性感染力；几个反面人物如黄世仁、穆仁智、黄母的音乐形象虽着墨不多，但各具特色，个性鲜明。相比之下，大春的主题就显得比较呆板、沉重而缺乏活力。

该剧首演后，立即取得了与《红色娘子军》同样的赞誉，两剧被称为中国芭蕾舞剧创作中"红色经典"的"双璧"。

图片440：舞蹈《洗衣歌》　西藏军区歌舞团创作演出并供稿

此后，在"文革"中又被拍摄成电影艺术片，将其影响广播海内外。到了新时期之后，依然在不断重演。

3. 其他舞剧或舞蹈音乐创作

在"三化"的感召下，广大音乐舞蹈工作者在深入生活、多方采集民族民间音乐舞蹈素材的基础上创作了大批表现现实题材、歌颂工农兵的歌舞和舞蹈节目，其中以《洗衣歌》和《丰收歌》最为突出。

《洗衣歌》创作演出于1964年，罗念一作曲。这是一个歌、舞、戏并重的歌舞小品，通过汲水姑娘们为解放军洗衣、解放军为姑娘们打水这一生活细节，描写藏族姑娘们与驻军战士之间和谐的军民鱼水情谊。载歌载舞，有说有唱，亦穿插着简单的故事情节，作品活泼生动，充满生活情趣。

罗念一创作的音乐主要由三首歌曲组成，即优美抒情的女声齐唱《温暖的太阳翻过雪山》、活泼而又略带俏皮的男声（炊事班长）独唱《班长舞》和热烈欢快的女声齐唱《洗衣歌》。首尾两首歌曲均用藏族民间音调写成，民族风格和地方特色异常鲜明；尤其是《洗衣歌》的音乐，在欢快的旋律歌唱中插入藏语呼喊，强化了音乐的热烈气氛，造成作品的抒情高潮。

《洗衣歌》上演后，其优美抒情的音乐和独具藏族风情的舞蹈，深受广大群众的欢迎和喜爱，全国各地的成千上万个业余舞蹈团体在各种场合纷纷上演该作品，使它成为60年代中后期（包括"文革"中）上演最多、流传最广的舞蹈作品。

《丰收歌》由南京军区前线歌舞团创作演出于1964年，作曲朱南溪、张慕鲁。这是一个情绪舞蹈，描写南方农村妇女愉快的收割劳动和对于丰收的喜悦心情。舞蹈音乐以一段悠长的散板歌唱作序歌，引出女声齐唱歌曲的欢乐、热烈的主体部

分，其旋律音调来自江浙一带的民歌素材。在音乐的结尾部，作曲家在齐唱声部的上方又加进了一条抒发性的副旋律，形成两声部交织的合唱织体，手法简练但很有效果，增加了乐曲的热烈欢腾的气氛，将全曲推向最高潮。

在20世纪60年代中期的舞蹈音乐创作中，《丰收歌》是一首成就较高、影响很大的作品。

此外，在音乐舞蹈史诗《东方红》的影响下，这一时期的音乐舞蹈舞台上纷纷出现了一些大型歌舞节目，其中较有影响者有《椰林怒火》、《刚果河在怒吼》、《风雷颂》、《翻身农奴向太阳》等。但由于其中绝大多数节目出于政治宣传动机，采用集体创作模式，演出队伍动辄数百人，"人海战术"、大轰大嗡比比皆是，图解政治、公式化概念化、粗制滥造现象随处可见，真正有艺术价值的凤毛麟角，造成人力和财力的很大浪费。这对刚刚从"三年自然灾害"中恢复了些许元气但仍很虚弱的国民经济来说，是难以承受之重。这一现象也足以说明，远在20世纪60年代中期，我国文艺界浮夸虚饰和好大喜功的作风已然较为常见而严重，也为新时期频频出现的主题和名目不同但骄奢淫逸之风相似的各种"大晚会"开了恶劣先例。

第 五 章

梦魇与创造："文革"中的音乐现实
（1966—1976）

1966年5月，中共中央向全党发出著名的"5·16"通知，揭开了"无产阶级文化大革命"的序幕，1966年6月1日，《人民日报》刊登在北京大学哲学系党总支书记聂元梓所写的一张"大字报"，成为毛泽东发动这场政治内战的第一声号炮。为此，《人民日报》连续两天发表题为《横扫一切牛鬼蛇神》、《触及灵魂的大革命》的社论，号召全党全国人民"坚决向那些反党反社会主义的资产阶级代表人物、资产阶级学术权威，展开坚决的毫不留情的斗争"，"把无产阶级文化大革命进行到底"。就此，震惊中外的"文化大革命"全面爆发，并且持续发展达10年之久，将中国人民拖入一场空前的政治、经济和文化浩劫之中。

　　"文革"十年浩劫首先是从文艺界开刀的。早在1963年12月12日和1964年6月23日，毛泽东就在"两个批示"中对文艺界的状况极为不满，并提出了态度强硬、措辞严厉的批评。在"两个批示"鞭策下，根据毛泽东的阶级斗争理论，文艺界各领域便发动了对于大批著名艺术家和他们的作品的猛烈批判。1966年2月，林彪与江青相勾结，在一份题为《林彪同志委托江青同志召开的部队文艺座谈会纪要》的文件中，对20世纪30年代以来直至"文革"前17年的革命文艺工作作出了全面否定性的结论，认为：几十年来文艺界"被一条反党反社会主义的黑线专了政"，并在文艺领域提出了一系列极"左"的理论与口号。此后不久，这份文件由中共中央转发全党，成为"文革"极"左"文艺理论的主要来源，也是江青由后台跳到前台直接参与党和国家重大事务的第一块"政治跳板"。

　　"文革"初期，全国从中央到地方的各级专业音乐表演团体、音乐院校、科研部门、党政机构、中国音协及其各级分会、出版单位、音乐刊物和一切正常的音乐艺术活动全部陷于瘫痪，代之以造反、

图片442：钢琴家顾圣婴

批斗、夺权和种种骇人听闻的政治迫害。不但在"文革"前17年历次政治运动中曾遭批判的贺绿汀、李凌、马思聪、钱仁康等人以及那些在"反右"运动中被打成"右派分子"的音乐家，到了"文革"初期又被"老账新算"，在"资产阶级反动学术权威"或"资产阶级代表人物"的罪名下遭到了更为残酷的批判和迫害，就连一直以"毛主席革命文艺路线的忠实执行者"身份出现、在音乐界各项政治批判运动中处于领导者和实际执行者地位的中国音协著名领导人吕骥、孙慎、赵沨等人，此时或被扣上"文艺黑线的代表人物"的帽子，或被冠以"党内走资本主义道路的当权派"、"对封资修实行投降主义路线"等一系列罪名，一一被打入"牛鬼蛇神"行列，经受了新中国成立以来从未经受过的残酷批斗。

　　"文革"初期的批斗风潮，不仅使大批音乐家在精神上和肉体上遭受了非人道的折磨和伤害，而且夺去不少音乐家的生命，酿成了许多人间惨剧[1]。

[1]例如本书作者当时就读的上海音乐学院，"文革"初期因残酷政治迫害致死或不堪人身羞辱而含愤自杀的著名音乐家，便有指挥系主任杨嘉仁及其夫人——附中校长、视唱练耳教育家程卓如，钢琴教育家李翠贞，钢琴系主任范继森，民族音乐系主任沈知白，管弦乐系主任陈又新，小提琴教育家赵子华，二胡教育家陆修棠等十余人。

图片441：60年代，周恩来与群众一起高唱革命歌曲　新华社供稿

在音乐创作和音乐生活方面，"造反歌""语录歌"及所谓"革命样板戏"在全国"一花独放"式的风行，构成了"文革"初期中国乐坛的基本轮廓。到了"文革"中后期，音乐创作、音乐教育、音乐表演和科研工作虽然得到有限恢复，但无不严密控制在"四人帮"及其封建法西斯文化专制主义的极左文化路线之下。江青一伙力图把全国的音乐工作纳入"四人帮"轨道，为其篡党夺权的政治阴谋和政治战略服务。发生在20世纪70年代初期的所谓"无标题音乐讨论"，便是这种政治阴谋的一部分。

在这场空前黑暗的民族大灾难中，以贺绿汀为代表的广大音乐家，在极其险峻恶劣的生存条件下，与林彪、"四人帮"一伙及其大力推行的封建文化专制主义进行了长达10年之久的艰苦卓绝、英勇不屈的斗争，其正直、爱国、爱人民、爱音乐的高尚品德及坚持真理、无私无畏、大义凛然、视死如归的硬骨头精神，可歌可泣，永垂青史。

第一节

"文革"中的歌曲创作

"文革"中的歌曲创作大致可以分为早期和中后期两个阶段，两者既有共同之处，也有各自不同的特点。

一、"文革"早期的歌曲创作

在"打倒封资修""横扫一切牛鬼蛇神"的极"左"口号下，"文革"初期的造反和大批判运动，将经过几代人艰苦努力才建造起来的20世纪中国专业音乐大厦在顷刻间便轰成一片瓦砾，把中国乐坛一切优美的乐曲和歌声变为一片死寂。当时，除了《国际歌》和《东方红》等极少数歌曲作品之外，古今中外几乎所有优秀音乐作品都被打成"毒草"而遭禁绝，不但欧洲古典音乐皆被视为资本主义音乐、我国灿烂的古代音乐和多彩的民间音乐皆

被视为封建主义音乐、苏联及东欧社会主义国家的音乐皆被视为修正主义音乐而被"彻底打倒"，甚至连聂耳的《义勇军进行曲》、冼星海的《黄河大合唱》、贺绿汀的《游击队歌》及歌剧《白毛女》等这些历来被视为我国革命音乐经典的优秀作品也不能幸免，一律被"四人帮"批判为"文艺黑线"的产物，更不用说萧友梅、黄自、马思聪等所谓"学院派"音乐了。

然而，"文革"早期的音乐生活并非一片真空。这一时期在中国乐坛上大行其道的，是两类与音乐有关的精神产品：一类与当时我国政治生活中日益强化的造神运动、个人迷信相联系，用歌曲形式颂扬毛泽东的无比伟大和人民群众对毛泽东个人的无比崇敬与崇拜；一类与当时席卷全国每一个角落的"革命造反运动"相联系，用歌曲形式发泄粗野疯狂的"造反派的脾气"以及对于所谓"牛鬼蛇神"的无比仇恨与鄙视。前一类歌曲以"造神""颂神"为目的，充满宗教的虔诚和神性的崇高；后一类以煽动人性中的丑恶本能为目的，充满兽性的野蛮与疯狂。这两种音乐的并存，构成了"文革"早期音乐的基本特征。

1. "造神运动"与"颂神歌曲"

"颂神"的歌曲，在内容和风格上大致可分为"颂歌"和"语录歌"两种。

"颂歌"以《祝福毛主席万寿无疆》、《万岁毛主席》、《最伟大的领袖毛泽东》及《毛主席是全世界人民心中的红太阳》等作品为代表。这些歌曲，绝大多数出自专业词曲作家之手，其音乐风格和内容与"文革"前的某些颂歌（例如《大海航行靠舵手》）有深刻联系且有更

图片443：作曲家沈亚威下部队教唱革命歌曲 前线歌舞团供稿

大发展,但与"文革"前的多数颂歌(如《歌唱祖国》、《祖国颂》、《伟大的国家伟大的党》等)在歌词内容上还存在着某些区别。"文革"前的这些颂歌大多把歌颂毛泽东与歌颂中国共产党、歌颂社会主义、歌颂祖国、歌颂人民军队紧紧联系在一起,而"文革"早期的颂歌几乎毫无例外地只歌颂毛泽东一人;"文革"前的这些颂歌大多把歌颂领袖与歌唱幸福生活、与人民的解放和祖国的富强联系在一起,因此歌词内涵总的来说还比较充实,有许多实际的内容;而"文革"早期的颂歌,歌词是千篇一律的对毛泽东个人的颂扬崇敬之词,充斥着标语口号、大话套话,内容十分空洞苍白,毫无文学价值,八股味十足。

《祝福毛主席万寿无疆》的歌词这样写道:

> 敬爱的毛主席 / 我们心中的红太阳 / 我们有多少贴心的话儿要对您讲 / 我们有多少热情的歌儿要对您唱 / 千万颗红心向着天安门 / 千万张笑脸迎着红太阳 / 祝福领袖毛主席万寿无疆,万寿无疆

此后,在各个少数民族地区又陆续涌现出一批少数民族歌颂毛泽东的歌曲,如《延边人民热爱毛主席》、《阿佤人民心向毛主席》、《世世代代铭记毛主席的恩情》之类。这些歌曲作品,除了音乐语言采用各族民间音调,因而在音乐上有些特色和个性之外,其歌词内容与内地的颂歌大同小异,尽是对毛泽东个人无限景仰和无比崇敬词句的排比罗列。

这些颂歌由于迎合当时政治上"造神运动"的需要,并得到"四人帮"的大力提倡和官方传播媒介的广泛传播,因此

在"文革"中传唱很广,流传时间也贯穿了"文革"始终,并成为某些正式场合(如重大集会、政治学习及早请示、晚汇报等)的必唱曲目。当时,这些颂歌又称为"忠字歌"(即向毛泽东表达无限忠诚的歌曲);后来,这些"忠字歌"又被用来作为"忠字舞"(即向毛泽东表达无限忠诚的舞蹈)的伴奏音乐。于是,一种庄严的宗教仪式不知不觉被创造出来并迅速在全国各地普遍盛行,这就是:在浓郁的宗教气氛下,大家怀着极其虔诚、无比敬仰的心情,一起手捧红宝书(即《毛主席语录》),齐唱"忠字歌",共跳"忠字舞",载歌载舞地向伟大领袖毛泽东同表忠心,敬献忠诚。

同样是迎合"造神运动"的需要,在"颂神歌曲"大行其道的同时,另一种很特别的歌曲体裁也在"文革"初期应运而生,这就是所谓的"语录歌"。其基本特征是,作曲者在《毛泽东选集》或《毛主席语录》中选取某一段言论作为歌词并为之谱曲,或直接将当时公开发表的毛泽东"最高指示"、"最新指示"写成歌曲供大家学习、传唱。由于这种"语录歌"篇幅短小、创作便捷,反应及时,在当时被官方看做是宣传毛泽东思想的有力武器而受到格外重视,并动用宣传工具加以鼓吹与推广;加之其创作既不需要专业作曲技巧,也不需要专业词家参与,人人都可随手写来,所以在"文革"初期盛行一时,产生的作品不计其数,在全国范围内形成了一股"语录歌"热。

然而,毛泽东的语录即使再精辟,但毕竟不是诗,也不能取代诗化的、十分讲究内在韵律和形式美的歌词艺术。实际上,以散文化的语录入乐,是一个极其棘

手的创作课题,即便专业作曲家也要为结构的设计、乐句及词曲关系的处理、节奏的安排之类问题颇费周折,伤透脑筋。因此,当时出现的绝大多数"语录歌",均是音调粗粝、结构散乱之作,唱来佶屈聱牙,听来生硬别扭,毫无音乐性和生命力可言。

当然也有例外。例如曾经创作过优秀群众歌曲《我们走在大路上》并在为毛泽东诗词谱曲中创作过大量脍炙人口作品的东北作曲家李劫夫,在"文革"初期就曾创作了不少"语录歌",其中最著名、流行最广的作品有《争取胜利》、《希望寄托在你们身上》等。作曲者根据语录的不同内容,采用不同的音乐语言和风格写作,音调具有比较鲜明的特色,词曲关系的处理也相当顺畅自然,音乐形象与语录的含义结合得也较为妥帖,显露出较高的旋律才华和熟练的歌曲写作技巧。

除了李劫夫之外,也有一些作曲家谱写的语录歌很见功力,如由当时中央乐团合唱队余章平谱曲的《共产党人好比种子》。

(谱例109)

这是这首语录歌的第一乐段。全曲用湖南花鼓戏的音调写成,作曲家似乎在模拟毛泽东的浓重湘音与我们促膝交谈,不但将自然语音与音乐音调结合得非常贴切,而且巧妙地把长短无序、节奏散漫的语录组织在一个逻辑严谨、展开有序的音乐结构之中,作者的歌曲创作功力由此可见一斑。

当然,从总体上说,"语录歌"这种特定的歌曲体裁只是在"文革"初期那种特定的政治气候下才会产生的一种特殊的反常的音乐现象。所以,它在一阵短暂鼓噪之后的整体销声匿迹,实乃历史与艺术

（谱例109）

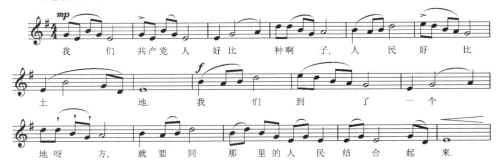

我们共产党人好比种啊子，人民好比土地. 我们到了一个地呀方，就要同那里的人民结合起来.

演进法则的一种必然。

2. "造反运动"与"野蛮歌曲"

与上述"颂神歌曲"在"文革"初期相伴共生的，是所谓"野蛮歌曲"。此类歌曲亦可分为两种：第一种可名之曰"造反歌"，第二种可名之曰"牛鬼歌"。

所谓"造反歌"，顾名思义，是红卫兵和造反派们的战歌、宣言书及所谓"造反派脾气"的音响发泄物。其代表作有《造反歌》、《老子英雄儿好汉，老子反动儿混蛋》及《红卫兵战歌》等。这类东西，歌词极其低劣，充斥着歇斯底里语句，音调粗糙不堪、毫无美感，演唱时半唱半吼，甚至发展到狂嘶干号、胡喊乱叫的地步，因此已经根本算不上音乐作品，而是野蛮和兽性的直接表现，反映出人类在迷失理性之后的极度疯狂和精神痉挛。

所谓"牛鬼歌"，并非是"牛鬼"

图片444：音乐工作者下基层为群众演出 福建泉州歌剧团供稿

们的自虐之作，而是造反派们专为那些被打成"牛鬼蛇神"的音乐家及党政领导干部而写的，虽然歌词以"牛鬼"第一人称出现，但用恶毒词句对那些"走资派"、"反动学术权威"、"地富反坏右"和因各种罪名被关进"牛棚"的"臭老九"们进行人身攻击和人格贬损，音调则尽可能地怪诞、阴森和不堪入耳；然后再用皮鞭、棍棒或其他专政手段逼迫"牛鬼"们唱出。因此，这种"牛鬼歌"创作的唯一目的，便是用一种法西斯式的精神虐待手段强迫高傲的灵魂蒙受非人的羞辱和诬陷。

在上述"语录歌"和"造反歌"之外，还有一首名叫《造反有理》的歌曲，其独特之处在于，它在将毛泽东关于"马克思主义的道理千头万绪，归根到底就是一句话：造反有理"的语录谱成歌曲的同时，在结尾处又突破音律限制，加上

图片445：李德伦指挥交响乐团在农村演出 中央乐团供稿

"造反歌"中常有的押韵而又有节奏的齐声狂吼，吼叫的内容并无定式，随各派"战斗需要"自由增删，大体不脱"造他娘的反，滚他妈的蛋，夺他妈的权，罢他娘的官，砸他个稀巴烂"之类模式，语言粗俗，脏话连篇，是对当时所谓"造反派脾气"的典型概括。这首《造反有理》将"颂神歌"与"造反歌"合体为一，是"文革"早期较有特色而又流传甚广的歌曲之一。

3. 地下新民歌："知青歌曲"

当"文革"列车高速行驶到1968年的时候，"造反"高潮已成过去，向"党内走资本主义道路的当权派"夺权的斗争业已基本结束，"文革"进入"斗批改"阶段，激情高涨的红卫兵运动开始走向衰落。从1966年积攒起来的983万初中、高中毕业生依然滞留在学校，而高考早已废止，短时间内断无恢复可能，惯于打打杀杀的红卫兵在"斗批改"阶段几乎无所事

事，升学问题、就业问题，以及由此带来的各种社会问题接踵而至。

正是在这样的整体形势下，1968年12月22日，《人民日报》发表毛泽东"最新指示"：

知识青年到农村去，接受贫下中农的再教育，很有必要。

在"毛主席挥手我前进"的年代，毛泽东的这一最新指示无疑为知识青年上山下乡运动吹响了冲锋号。在各级"革命委员会"[2]严密组织动员和宣传媒介的大力鼓吹之下，热血沸腾的红卫兵和广大知识青年的革命热情于是又找到了宣泄的管道，纷纷背起行囊，告别父母亲人，离开他们熟悉的城市生活，投身于农村这一"广阔天地"中——据中国新华社的正式报道，从1967年到1975年，在"上山下乡"运动中到农村插队落户的各地城镇知识青年，有1200万人之巨，约占全国城镇总人口的十分之一，几乎涉及每一个城镇家庭的悲欢离合和切身利益。[3]

这些插队落户的知青，当时还不过是一些初中生或高中生，涉世未深，多数人都生活在父母膝下，一旦到了物质生活和精神生活更加贫乏的农村，便面朝黄土背朝天地在田间作业，日复一日，年

复一年，周而复始，无尽无休。如果说物质生活的贫穷和农业劳动的繁重尚可承受的话，那么精神生活的极度贫乏则无法忍耐。对家乡、对父母亲人的思念之情，以及青年男女们在朝夕相处、同甘共苦中萌发的友情和爱情，才下眉头又上心头；而在"文革"初期造反运动中叱咤风云的红卫兵们，由"革命"旋涡中心的时代弄潮儿陡然跌落到远离城市的偏远山乡村寨，一些人便产生"弃儿"情结，嗟叹命运的难以捉摸和理想的遥不可及，心灵就此失去了平衡，于是便寻找可以宣泄不满、抒发情愫的恰当方式——"知青歌曲"便在这种情势下应运而生。

由于插队落户的知青多是音乐修养不高者，对他们来说，"作曲"远不如"造反"来得得心应手。因此早期"知青歌曲"多是旧瓶装新酒的"填词歌曲"，即采用他们比较熟悉的革命歌曲、抒情歌曲或外国歌曲，填上描写其生活和情感的歌词，一首首"知青歌曲"就此创作而成。如果所选的曲调好听好记，其意境和性质与歌词所表达的内容、所抒发的情感又比较吻合，那么，它便自然而然地在知青中间流传开来。例如一首名叫《等着窝头凉》的"知青歌曲"便是根据苏联歌曲《红莓花儿开》的曲调填词的，词曰：

修理地球来到塞外小村庄／熬鱼炖肉炸虾使我日夜想／新蒸的窝头吃不到嘴／只好围着锅台等着窝头凉。

歌词描写知青们在"三月不知肉味"之后用"精神会餐"方法解馋时的急切心态，以自嘲的口吻写出，诙谐中浸透了苦涩。另一首《馍馍是白面的》，用陇东道情曲调填词，其内容和风格与《等着窝

头凉》大致相近，都是用嘲讽口吻写饥肠辘辘时对丰盛食物的渴望，但字里行间、话里话外颇有些"春秋笔法"：

一唱毛主席／人民的好主席／羊肉炖鸡可着吃／馍馍是白面的。

一样的调侃风格，一样的诙谐语调，但在这个"画饼充饥"的当口忽然唱起"人民的好主席"来，却有两样的苦涩，两样的情怀。今人读之，应是"别有一番滋味在心头"。

除了旧曲填词之外，知青们在旧曲不足以表达其情感时，也开始动手作曲，出现了大量的原创性"知青歌曲"。这些作品所歌唱的内容很广，其中有抒发骨肉离别之苦的，有描写思乡思亲之切的，有青年男女倾诉爱慕之深的，有表达内心怅惘失落之感的，甚至还有不幸入狱者在牢房里创作的《七十五天》：

离别了战友／来到这牢房／已经是七十五天／望了又望／眼前仍是这片铁门与铁窗。

衷心祝福妈妈您身体健康／这是您孩子真心的希望／日夜盼又想。

衷心祝福妹妹你身体健康／这是你哥哥真心的希望／日夜盼又想。

这位不幸入狱的年轻人究竟因何入狱，这一点并不重要，倒是这首歌的叠歌部分，用重复手法写他在狱中对妈妈和"妹妹"的祝福和思念，却是情真意切，读之令人扼腕。

原创性"知青歌曲"的作曲者，多是业余作曲家，音乐修养不高，更未掌握专业作曲技巧，因此其作品的篇幅短小，结构多为单段体或两段体的分节歌；音调一般还算得上通俗流畅，也有较强的民族风

[2]"革命委员会"原是1967年"四人帮"在上海策动"一月革命"后产生的党政合一的权力机构，以取代被夺权的上海市委和上海市人民政府，填补因各级党政机关被夺权后形成的权力真空，行使党政权力。毛泽东当即发表"革命委员会好"表示支持。之后，这一政权形式始在全国推广，自省、市、自治区起，全国各地都相继建立了各级"革命委员会"机构。
[3]这一统计数字，以及本节中有关知青歌曲的一些材料和数字，均转引自戴嘉枋：《乌托邦里的哀歌——"文革"期间知青歌曲的研究》，载《中国音乐学》2002年第3期。

格，其音乐语言与知青插队的当地民间音乐或作曲者本人出生地的民间音乐有较明显的联系。就其音乐创作的艺术性而言，绝大多数均是业余水准。

"知青歌曲"的产生，多是原创者情动于中，有感而发，兴之所至，随口唱来，所写所唱都是知青的真情实感和身边生活，表达率性、自然、坦诚，虽乏深沉精致之作，但无矫情伪饰之嫌。单就这一点而论，它比"文革"早期同样出于造反派之手的"造反歌"、"牛鬼歌"和"语录歌"乃至"文革"后期出于专业词曲作家之手的许多歌曲类型似又高出一筹。

也正因为如此，一首"知青歌曲"一旦被创作出来，往往能够不胫而走，在知青中间一传十、十传百地流布开来。在这个过程中，许多知青竞相把自己的体验与情感注入作品之中，你也增删，他也修改，从而使作品的内容和形式发生许多流变。故而"知青歌曲"是集体创作的产物，绝大多数既无固定版本，亦无可知作者，具有十分典型的民间性特征。因此"文革"音乐研究家戴嘉枋称其为"新民歌"是恰如其分的[4]。

毫无疑问，在"四人帮"法西斯文化专制主义的统治下，"知青歌曲"从内容到音乐风格都属离经叛道的"另类"，绝对为当时的主流意识形态所不容，当局千方百计禁止"知青歌曲"的存在和流传，甚至不惜动用专政手段加以严酷镇压。当时一首在知青中流传甚广的知青歌曲《南京之歌》，其作者南京知青任毅便因此而获罪，于1970年4月28日被判死缓，后改

判10年徒刑，直到1979年"四人帮"被粉碎后方平反出狱[5]。为此，许多"知青歌曲"不得不转入地下或半地下状态，但依然在知青中间悄悄流传，其生命力的顽强，正可以用"野火烧不尽，春风吹又生"来形容。

"文革"中的"知青歌曲"，是在一个反常年代产生的一个极为特殊的音乐现象，其中蕴含着深广的社会学内容。仅从音乐学的角度看，它的自发性和民间性，它的叛逆性格和反主流色彩，以及其中所闪现的人性之光和真诚之美，却在"文革"歌曲史页原本屈指可数的烛照中，增添了一抹温暖的亮色。

二、"文革"中后期的歌曲创作

1971年"九一三"事件之后，周恩来主持中央工作。他对"文革"中前期音乐创作中的标语口号式倾向及高硬快响的僵化风格提出了许多批评，号召音乐工作者创作群众喜闻乐见的歌曲作品和歌舞音乐。后来，经毛泽东亲自提议，邓小平复出，担任国务院副总理兼解放军总参谋长，主持中央及中央军委工作，对遭到林彪和"四人帮"严重破坏的国民经济大力进行治理整顿，文艺工作也得到一定程度的复苏。

在这一总体形势之下，歌曲创作出现了向音乐本体回归、向人的真情实感掘进的复苏势头，也产生了一批较好的作品。

然而，"四人帮"依然把持着思想文化界的生杀予夺大权，"极左思潮"并未得到有效遏制，歌曲创作中的不和谐音始终存在。不久，随着"批林批孔批周公"和"反击右倾翻案风"运动在全国城乡的开展，"四人帮"又利用他们控制的思想文化阵地，疯狂进行篡党夺权的阴谋活动。至此，歌曲创作在短暂复苏之后，再一次向"四人帮"投怀送抱，终于堕落为"阴谋文艺"的号筒。

1. 向音乐本体有限回归：歌曲的复苏热

"文革"中后期歌曲创作的复苏，以歌曲集《战地新歌》的编辑出版为主要标志。故而有些音乐史家常常将这一时期的歌曲创作称为"《战地新歌》阶段"[6]。

《战地新歌》第一集出版于1972年，此后，一年出版一集，至1975年，前后共出版了5集。在这5年间，除了处于半地下状态的"知青歌曲"之外，大凡创作于这一时期并在全国有较大影响的歌曲作品，基本都被收入其中。因此可以说，通过《战地新歌》这本歌集大体可以看出这一阶段我国歌曲创作的主要面貌。

应当指出，在《战地新歌》中有大量作品在思想内容上属于"颂歌"和"战歌"，其音乐语言与风格依然沿袭"高硬快响"陋习，是"文革"早期此类歌曲的最新表现，带有浓重的"极左"文化印记。我们在讲"文革"中后期歌曲创作的复苏时，不能无视这一点，否则便不符合

[4]戴嘉枋：《乌托邦里的哀歌——"文革"期间知青歌曲的研究》，载《中国音乐学》2002年第3期。

[5]戴嘉枋：《乌托邦里的哀歌——"文革"期间知青歌曲的研究》，载《中国音乐学》2002年第3期。

[6]见梁茂春：《中国当代音乐》第19页，北京广播学院出版社1993年10月第1版，1994年4月第2次印刷。

（谱例110）

啊　五指山，啊　万泉河，红军的

江山我们保卫，红军的钢枪　永在手中握.

图片447：国内出版的李双江演唱专辑

这一阶段歌曲创作的真实面貌。

自然，在这些作品之外，确实也涌现了不少有一定艺术质量、音乐上颇有个性和特点的作品，例如《我爱五指山，我爱万泉河》（郑南词，刘长安曲）、《千年的铁树开了花》（尚德义曲）、《北京颂歌》（洪源词，田光、傅晶曲）、《毛主席关怀咱山里人》（郭兆甄词，郑秋枫曲）、《台湾同胞我的骨肉兄弟》（于宗信词，钊邦曲）、《回延安》（陈宜、陈克正词，彦克曲）及电影歌曲《红星照我去战斗》（王汝俊等词，傅庚辰曲），等等。

这些作品，大抵上属于"革命抒情歌曲"风格，其题材内容无一例外都是表现革命题材或现实生活的，作品的抒情主人公不是词曲作家自己，而是以工农兵代言人的身份，用"大我"的口吻说话，抒无产阶级革命之情，展工农兵英雄群像风采。即便如此，我国词曲作家们毕竟是聪明睿智的。对音乐艺术的挚爱、对音乐本体规律的向往，使他们一有机会便顽强地表现出自己的创造本能和个性来。因此，上述这些作品，在创作立意上却能超越一般化的视角，从某个特定的层面来展开艺术想象，确立自己的抒情立足点；歌词也突破了标语口号式的罗列，注意运用诗化语句来营造意境、

抒情达意。在音乐风格上，软化了旋律的刚性和硬度，赋予它以悠长、宽广的抒情气质，使之具有歌唱性，而且在旋律的铸造和创新方面多用自创的新音调，根据现有民歌素材加以改编的作品很少，因此音调大多清新别致，个性鲜明，时代感较强，雷同不多；同时，多数作曲者开始讲究作品的结构布局，注意声区和音域的安排，追求音调的声乐化，有利于发挥声乐家的歌唱技巧。

在上述诸方面有突出成就的，当推《我爱五指山，我爱万泉河》。其结构较一般抒情短歌复杂得多，抒情气质浓厚，旋律写作新颖别致且相当声乐化，有利于二度创作歌唱才华和声乐技巧的充分发挥，音乐创作上专业化程度较高，其整体审美品格接近于雅俗共赏的艺术歌曲境界，在文学语言和音乐语言两方面都很少见到"帮气"的影响，更为可贵的是休说

图片446：歌唱家李双江

在"文革"歌曲创作中独领风骚，即便拿它与新时期最优秀的歌曲作品相比也毫不逊色。

（谱例110）

这一作品最初由著名歌唱家李双江首唱，他以抒情而辉煌的声音对这首作品做了淋漓尽致的演绎，在高硬快响歌风大行其道的"文革"中期，它在一二度创作中所饱含的超凡脱俗品格和无穷艺术魅力不知征服了多少热爱音乐的群众。

当然，这一时期的歌曲创作或多或少带有"文革"极"左"思潮的影响，其艺术质量也参差不齐，因此它们向音乐本体的回归是初步的、有限的、相对而言的，但当它们刚刚面世的时候，便在"文革"歌坛上鹤立鸡群，显出巨大的审美优势来。听腻了苍白干涩、枯燥无味的"颂歌"和"战歌"的人们，如久旱之逢甘雨，立即在全国城乡不胫而走，风靡一时。而这些作品通过《战地新歌》及遍及全国的广播系统的广泛传扬，也对推动全国歌曲创作向本体回归、向审美本质回归起到了良好的作用。

在这一时期，除了成人歌曲之外，少儿歌曲的创作也出现了复苏的走势。其

图片448：电影《闪闪的红星》

（谱例111）

适中，颇具儿童歌曲特点，非常适合孩子们演唱。

"文革"中后期的歌曲复苏热，是十年浩劫歌曲创作中仅有的一支火把。若没有它的光亮，"文革"歌曲创作史便是一片黑暗。

然而，就是这样一丝虽然微弱但毕竟是用音乐家的良知和才华燃烧起来的光亮，到了"文革"后期，却被"四人帮"阴谋文艺的祸水无情地扑灭了，歌曲创作再次被拖入到暗无天日的堕落与黑暗之中。

2. 对阴谋文艺投怀送抱：歌曲的再堕落

"九一三"事件不久，"四人帮"出于篡党夺权的政治需要，便在全党全国范围内发动了"批林批孔批周公"和"评法反儒"运动，把矛头直指周恩来；毛泽东本人也借古典小说《水浒传》中宋江这个文学形象，大做"批判投降派"的政治文章。1975年，"四人帮"又在毛泽东的

中的一些代表作如《我爱北京天安门》、《火车向着韶山跑》及电影歌曲《红星歌》等，情感比较纯真可爱，音调质朴自然，有一定少儿特点，较少矫揉造作，因此很受孩子们喜爱。

（谱例111）

这首歌曲是故事片《闪闪的红星》主题歌，傅庚辰作曲，带再现的单三部曲式，首尾两段呈进行曲风格。音调单纯明朗，节奏铿锵有力，二声部合唱和声虽然简单，但色彩清澈且富于效果；中间部分是具有较强抒情性的段落，与首尾形成情感与节奏的对比。全曲富于歌唱性，音域

图片449：1965年7月，周恩来在乌鲁木齐与各族青年一起高唱革命歌曲 新华社供稿

首肯之下掀起规模宏大的"反击右倾翻案风"运动，企图把主持中央工作的邓小平拉下马。1976年4月5日，北京发生了震惊中外的"天安门事件"，"四人帮"悍然动用国家机器残酷镇压手无寸铁、为悼念周恩来逝世而自发聚集在天安门广场敬献花圈的爱国群众，并采用栽赃之术，将邓小平陷害为"天安门事件"的总后台。

在这几起政治事件中，当时的歌曲创作都扮演了极不光彩的角色。

在《战地新歌》中，以白纸黑字忠实记载了"文革"中后期歌曲创作的斑斑劣迹。举凡在这一阶段发生的政治事件，如"批林批孔批周公"、"评法反儒"、"反对投降派"、"反击右倾翻案风"、"天安门事件"，等等，都有一些歌曲作品应运而生，紧密配合当时政治斗争的形势，秉承"四人帮"的政治意志，按照官方统一的口径、语句和提法，将一系列流行的政治术语和斗争口号编成分行、押韵的白话，然后谱上进行曲风格的曲调，再在全曲之首标明"义愤填膺地""大义凛然地""雄壮地""自豪地""坚定地"之类形容词，以规定本曲风格和演唱要求，如此这般，歌曲创作的全过程便大功告成。

有一首在"反击右倾翻案风"运动中产生的歌曲，是"回击"邓小平等人否定"文革"伟大历史意义的，因此取名为"无产阶级文化大革命就是好"。其开头和结尾这样唱道：

**无产阶级文化大革命，就是好，
就是好来就是好来就是好！**

词作者对"文革"中国民经济濒临崩溃边缘、冤狱遍于国中的残酷现实视而不见或假装视而不见，完全昧着良心，将被"文革"破坏得满目疮痍的祖国粉饰成"到处莺歌燕舞"的天国，但又拿不出几件像样的实际成就来驳斥反对派，只好强词夺理地用一连串"就是好，就是好"来以壮声势，装潢门面。在音乐创作上也是如此：整个歌曲的音调集干瘪、枯燥、别扭、苍白之大成，通篇毫无音乐美感可言；在结尾处，为了突出歌曲的主旨，作曲者在高音区特别将"就是好，就是好"重复了多遍，完全陷入了声嘶力竭的干号，在音乐形象上与"文革"早期"造反歌"的歇斯底里大发作相差无几。

在"文革"后期，此类积极配合当时政坛重大事件、主动向"四人帮"投怀送抱的歌曲作品多如牛毛，而且绝大多数都是一些质量低劣、粗糙不堪的音响垃圾。只要翻开当时的《战地新歌》，这类音响垃圾俯拾皆是。

最为令人诧异的是，在制造这种音响垃圾的人群中，竟也包括一些作曲家，其中一些人还颇有才华，在历史上曾创作过不少优秀作品。这种现象颇为耐人寻味。

第二节

"革命样板戏"及"四人帮"的理论建构

在"文革"十年浩劫中，若论起最为重要也最为奇特的音乐现象，莫过于所谓"革命样板戏"的理论与实践了。其之所以重要而又奇特，还不仅仅是指江青一伙把"革命样板戏"吹捧为继《国际歌》之后唯一的无产阶级文艺的光辉样板，并以此作棍子，把古今中外一切优秀的人类文化遗产都打入"封资修"的地狱，而是指这种文化现象的产生与发展，有着极其复杂的历史文化背景，是指这种文化现象的存在意义早已在特定的时代环境中远远超出了文化范畴本身，具有更为深广的性质，是指这些被钦定为"革命样板戏"的音乐戏剧作品在生产和传播过程中各种政治和艺术因素竞相介入之后所产生的综合效应的扑朔迷离。

在这个"样板戏"现象中，既有阴谋家居心叵测的染指，也有艺术家匠心独运的艺术创造和心血汗水的辛勤浇灌；既有极"左"思潮极其深刻的影响，又有艺术形象本身不可抗拒的魅力；既有极左政治的外力作用，又有艺术自身的内在要求；既有僵化刻板的理论概括以迎合极"左"文艺思潮的政治需要，也有生动求实的创作实践以遵循艺术发展的固有规律……

以上诸多复杂因素的纵横交错、彼此渗透和互相扭结，形成了人类文化史上最难拆解的谜团之一，牵动着许多中国人的敏感神经和喜怒哀乐。其影响之深远，甚至直到新世纪来临之后依然萦绕在许多人的心头。

一、"革命样板戏"：奇特的音乐文化现象

"革命样板戏"的称谓起于"文革"初期。1966年底到1967年初，已被哄抬为"文艺革命旗手"的江青，将一批音乐戏剧作品称为"革命样板戏"，

而将创作演出这些"样板戏"的专业文艺团体称为"样板团"[7]。这些剧目和演出团体是：被称为"革命现代京剧"的《红灯记》（中国京剧院创作演出）、《沙家浜》（北京京剧团创作演出）、《智取威虎山》（上海京剧院创作演出）、《海港》（上海京剧院创作演出）和《奇袭白虎团》（山东青岛京剧团创作演出）；被称为"革命现代舞剧"的《红色娘子军》（中央芭蕾舞团创作演出）和《白毛女》（上海市舞蹈学校创作演出）；被称为"革命交响音乐"的《沙家浜》（中央乐团创作演出）[8]；共8部。这8部作品，在"文革"前期被统称为"八部样板戏"。

1.原版·母版·篡版：改一个，打一个，抬一个

实际上，以上8部作品，除了《海港》之外，其他4部现代京剧、2部芭蕾舞剧及"革命交响音乐"《沙家浜》均创作演出于"文革"前的1964—1965年间，像《红灯记》、《沙家浜》和《智取威虎山》等剧，在首演时就已获得巨大成功和广泛的社会影响，有的剧目还在国内一些地方参加过会演或举行过巡

图片450：1967年1月24日，毛泽东观看芭蕾舞剧《白毛女》并接见剧组 新华社供稿

图片451：毛泽东接见现代京剧《智取威虎山》剧组 新华社供稿

演。很显然，江青等人在"文革"初期将这些作品冠以"革命样板戏"称号之前，多数并未直接参与它们的实际创作过程，有的只是当初在审看这些剧目时提过某些修改意见而已。因此，当林彪、康生、陈伯达诸人[9]吹嘘8个"样板戏"是江青从事"文艺革命"呕心沥血的结晶，江青也因此被戴上"文艺革命的英勇旗手"桂冠时，便在光

[7]在"文革"中，"样板团"被视为江青从事"文艺革命"的嫡系部队，不但有极高的政治待遇，而且也享受着优厚的物质待遇，如吃"样板饭"（每人每月享受24元的特殊伙食补贴）、穿"样板服"（免费向每人发放草绿军大衣一件，每年外加蓝灰色海军服一套，作为"样板团"的统一着装）、看"参考电影"（即只在极小范围内放映、专供少数享有特权的人"参考"和"批判"的外国著名影片）等。这在物质生活和精神生活极为匮乏的当时，曾引起不少同行的不满。
[8]"革命交响音乐"《沙家浜》实际上是一部有交响乐队伴奏的清唱剧而非舞台戏剧，故而本书将其与后来产生的"革命交响音乐"《智取威虎山》一起列入第五章第三节叙述。

[9]"文革"初期，康生时任中共中央政治局候补委员、"中央文革领导小组"顾问，陈伯达时任中共中央政治局委员、"中央文革领导小组"组长；后两人均为中共中央政治局常委。在"文革"政坛上，康、陈深得毛泽东和江青信任，成为权倾一时、呼风唤雨的人物。"文革"后期失宠。粉碎"四人帮"后，两人在"文革"中的罪行遭到党和人民的清算。

天化日之下公然编造了一个弥天大谎，完全是在肆意鲸吞、掠夺广大文艺工作者的创造成果。

如果把在"文革"前就已上演的上述剧目称为"原版"的话，其中绝大多数剧目还有着它们自己的"母版"，这就是它们据以改编的原创小说、戏剧、歌剧或电影。例如，京剧《红灯记》原版的母版是电影剧本《革命自有后来人》，京剧《智取威虎山》原版的母版是长篇小说《林海雪原》，京剧《沙家浜》原版的母版是沪剧《芦荡火种》，舞剧《红色娘子军》原版的母版是同名电影，舞剧《白毛女》原版的母版是同名歌剧，等等。

江青一伙对这些作品作实质性的染指，其实是在"文革"开始之后的20世纪60年代末期。当时，为了扩大"样板戏"的影响，也为江青篡党夺权阴谋进一步捞取政治资本，江青决定对这些作品进行修改和加工，并将它们一一拍摄成电影舞台艺术片。正是在这个过程中，江青依照其一整套集"极左"文艺思潮之大成的所谓"革命样板戏创作的根本经验"[10]，用"三突出"、"三打破"、"三对头"之类"三字经"模式[11]，对已有的"样板

戏"原版分别进行削足适履的篡改和人为拔高式的"提高"。于是，就在这些剧目的原版之外又出现了一个"篡版"，即经过江青等人篡改后并篡夺为己有的版本。

特别令人发指的是，江青一伙在篡改这些作品的原版时，采取打母版、改原版、抬篡版的策略，将这些剧目的母版一律批判成"毒草"或有严重政治问题而加以根本否定。例如指责《革命自有后来人》有人性论倾向；指责沪剧《芦荡火种》强调地下党的功绩，贬低武装斗争；指责长篇小说《林海雪原》的作者是个大流氓；指责歌剧《白毛女》把杨白劳描写成一个逆来顺受的人物，歪曲了老贫农的形象等等，不一而足。其中，不少母版的主创班子或主要演员被走马换将，甚至被打成"破坏革命样板戏"的"现行反革命分子"而横遭批斗。江青一伙处心积虑地割断这些剧目原版与它们的母版之间本有的血缘关系，其目的和用心是非常明显的，无非在进一步验证其"从《国际歌》到样板戏，这中间的无产阶级文艺是一片空白"的谬论之外，还试图向世人证明，只有江青才是化腐朽为神奇的高手，她的"革命样板戏"大厦是从一片废墟上建造起来的，因此，正是这位"文艺革命的英勇旗手"完成了一件前无古人、开天辟地的"伟业"。

这当然是又一个弥天大谎。

江青一伙对"样板戏"原版的篡改，大致上分为下列几种情况：

第一种是对人物形象的篡改，主要目的是人为地拔高剧中人的思想境界，强化其戏剧行动的革命性和斗争性，使人物臻于"高大全"，以符合其"塑造无产阶级英雄人物的光辉形象"的要求。例如将舞

剧《白毛女》原版中杨白劳被迫在卖女文书上按手印的情节改为被打晕后在失去知觉的情况下由穆仁智强行按手印，将最后走投无路喝盐卤自杀的情节改为高举扁担狠打黄世仁最终被黄世仁毒打致死。舞剧《红色娘子军》对洪常青、吴清华这两个艺术形象也从舞蹈、音乐和舞美几方面作了人为的拔高处理。[12]

第二种是对思想内容的篡改，以提高其思想性，通过作品来充分体现无产阶级文艺的党性原则。如认为《沙家浜》原版以地下斗争和阿庆嫂为中心，对武装斗争强调不够，为此特别加强郭建光和新四军伤员的戏，增写了"十八棵青松"的唱段和郭建光率领部队奔袭沙家浜的场面。[13]又如，为了充分证明毛泽东"无产阶级专政下继续革命"和"阶级斗争，一抓就灵"理论的颠扑不破，将《海港》中钱守维这个人物，由具有落后思想和不良品德的艺术形象，改为有意识、有目的进行阶级报复和破坏的暗藏敌人，从而将全剧戏剧冲突建立在阶级斗争的主题之上。再如，为了防止《智取威虎山》中杨子荣的所谓"个人英雄主义"色彩，通过一系列改动来加强党的领导和军民关系，并将少

[10]对这些所谓"根本经验"的最权威阐释，集中在于会泳以及"四人帮"豢养的御用写作班子初澜、丁学雷、江天等的文章中。请参见：《京剧革命十年》，载《红旗》杂志1974年第7期；《努力塑造无产阶级英雄人物的光辉形象》，载《红旗》杂志1969年第11期；等等。

[11]所谓"三突出"，指的是剧本中人物关系处理的基本原则，即在所有人物中，突出正面人物；在正面人物中，突出英雄人物；在英雄人物中，突出主要英雄人物。所谓"三打破"，指的是音乐创作中突破传统程式化音乐套路的基本原则，即打破行当，打破声腔，打破板式。所谓"三对头"，指的是作曲者在创制唱腔时需要遵循的基本原则，即人物对头、性格对头、感情对头。

[12]详见迈新：《争取更大进步，争取更大胜利，谈革命现代舞剧〈红色娘子军〉精益求精的加工》，载《人民日报》1967年月7日。

[13]此类意见看似滑稽：描写地下党与敌人的斗争不同样也是在歌颂共产党么？实际上，此类意见在"文革"中得以公开提出，却也曲折地反映出当时党内斗争的某些敏感层面和微妙心态。众所周知，刘少奇曾长期领导过中共地下党的斗争，而毛泽东则长期从事武装斗争。而"文革"的起因恰恰是毛泽东要整倒刘少奇这个"党内最大的走资派"。因此，歌颂地下斗争还是歌颂武装斗争，在当时绝不是一个无足轻重的问题；即便是描写地下斗争的戏，也要强调武装斗争的作用这类意见的提出，也就不难理解了。

图片452: 芭蕾舞剧《草原儿女》 中国舞剧团演出并供稿

剑波作为党组织的代表而加强他在剧中的戏份，在少剑波批准杨子荣化装上山的场面和杨子荣"打虎上山"的场面里加进"还要开支委会才能决定"和"支委会上，同志们语重心长"的唱词，并增加了李勇奇和小常宝的戏。类似的篡改还有：在《红灯记》中，强化了李玉和与党组织之间联系的处理，特别增写了地下党联络员送信这场戏，并新加了李玉和的唱段《天下事难不倒共产党员》，以证明李玉和的英雄行为不是孤立的，而是一直在党的教育和具体领导下进行的，等等。

第三种是对人物音乐主题的修改，其目的是强化音乐形象的刚性品格和英雄气质，以突出无产阶级英雄人物的高大和完美。最典型的例子是对舞剧《红色娘子军》中吴清华音乐主题的修改。江青一直认为，原版中吴清华的音乐主题过分柔美，气质不够昂扬，与吴清华敢于反抗、敢于斗争的刚强性格不符，因此指示作曲者参照萨拉萨蒂的小提琴曲《流浪者之歌》快板主题，重新改写吴清华的音乐主题。

从总体上说，江青一伙对上述剧目原版的篡改，除了部分剧目、部分地方、某些局部处理尚有一定艺术效果之外，多数均违反文艺创作规律，实际上割裂、消磨了作品的有机性和独特性，把文艺表现

生活的多样性和艺术手法的丰富性完全禁锢在极"左"文艺理论的一系列僵化教条中；由这一类篡改而成的"篡本"，表面看来，作品的思想性是"高"了，人物的党性是"强"了，思想主题是"升华"了，人物形象也更加"高大完美"了，用"极左"文艺理论也能总结出一大套花里胡哨的"帮派经验"了，然而，一个无可争辩的事实是，原版和母版所本有的质朴、真挚、动人的品格和独特的创造个性却被大大稀释，原有的强烈艺术感染力和震撼力也受到严重削弱。

江青对其亲自主持修改后的"篡版"，相当得意。于是指挥所有的御用文人，发动所有的舆论工具，掀起一阵又一阵吹捧"样板戏"的宣传鼓噪。其御用写作班子初澜在一篇题为《京剧革命十年》的文章中说："在京剧革命的头几年，第一批八个样板戏的诞生，如平地一声春雷，宣告了毛主席《在延安文艺座谈会上的讲话》所指出的革命文艺路线已经在实践中取得了光辉的成果，中国社会主义文艺的新纪元已经到来。"[14]江青本人也大言不惭地自我吹嘘说："无产阶级从巴黎

[14]刊于《红旗》杂志1974年第7期。

公社以来，都没有解决自己的文艺方向问题。自从六四年（1964）我们搞了革命样板戏，这个问题才解决了。"[15]

2. 新创"样板戏"：局部出彩，整体平庸

然而，江青心虚。因为，在8部样板戏中，毕竟没有一部确如那些御用文人所鼓吹的那样，是她亲手抓出来的。所以，从"文革"中期起，江青在繁忙的政治运动和紧张的政治斗争之余，依然抽出大量时间和精力，亲自抓剧本，搞创作，甚至整天泡在剧场里，以"内行"自居，越俎代庖，指手画脚，大到作品的主题、人物、结构，细到人物身上的一块补丁是否合适、舞台的基本色调是否"出绿"都要一一干预、亲自拍板，并在全国范围内抽调精兵强将，令政府提供充足的物质条件，一心想要搞出惊天动地的杰作来。

从1972年起，在中国舞台上陆续上演了《龙江颂》、《红色娘子军》、《平原作战》、《杜鹃山》、《磐石湾》、《红嫂》等"革命现代京剧"及《沂蒙颂》、《草原儿女》等"革命现代舞剧"。此前，上海交响乐团创作演出了"革命交响音乐"《智取威虎山》。这些剧目都被

[15]转引自1977年2月8日《光明日报》。

图片453: 舞蹈《草原女民兵》 《当代中国音乐》编辑部供稿

"四人帮"钦定为"样板戏",上演后,一阵又一阵的宣传鼓噪充斥报刊版面,广播电视中各种肉麻吹捧之词不绝于耳。

实际上,由于江青等人的直接参与,"四人帮"一整套"极左"文艺理论几乎渗透在剧目创作的每一个环节中,导致上述绝大多数剧目的艺术面貌和整体水准不过尔尔,属于平庸乏味之作,并无新颖独到的创造性可言。

在题材选择方面,形成一股移植、改编之风,根据既有"样板戏"或将原已出名的文艺作品改头换面的现象十分普遍。如京剧《红色娘子军》系由同名芭蕾舞剧改编而来,《平原作战》系由故事片《平原游击队》改编而来,《磐石湾》系由故事片《南海长城》改编而来,《杜鹃山》系由同名话剧改编而来;舞剧《沂蒙颂》系由京剧《红嫂》改编而来,《草原儿女》系由报告文学《草原英雄小姐妹》改编而来;"革命交响音乐"《智取威虎山》系由同名京剧改编而来,并因袭了"革命交响音乐"《沙家浜》的写作模式;等等。这种改编、移植之风盛行一时,不但导致音乐戏剧创作在题材内容上的过分狭窄化和普遍雷同化,把无限丰富的现实生活和极其多样的文艺题材强行塞进阶级斗争的小胡同中,而且也极深刻地反映出"四人帮"统治时期社会心态和精神世界的普遍贫困和文艺创作题材的极度单调。

在艺术语言方面,把"文革"前就已相当严重的公式化、概念化、标语口号式倾向推向极致,舞台上所有正面人物均用同一种时髦革命语句、同一种"革命八股"腔调说话;英雄人物务必"高大全",所谓"身穿红衣裳,站在高坡上,

手拿红宝书,说话起高腔"[16],人物的个性完全消融在"极左"政治概念之中,沦为宣讲阶级斗争教义的工具和号筒。

在具体描写阶级斗争和戏剧冲突场面时,舞台调度和演员的形体动作必须严格依据"四人帮"一整套极端僵化的理论,给以"格式化"处理:英雄人物必须挺直身板,作气吞山河之状,永远占据舞台的制高点和最中心;其他正面人物和革命群众必须紧紧环绕在英雄人物周围,呈众志成城、众星拱月之势,一个个目光如电、怒视敌人;被严重脸谱化了的反面人物则必须蜷缩身体,站在阴暗角落里,呈惶惶不可终日之相。音乐、服装、灯光、道具、音响等艺术部门必须按照这个总格调密切加以配合。

因此,就这些新创"样板戏"的整体而言,"帮味"浓厚,"帮气"十足,缺乏艺术作品必不可少的感人力量。

在音乐创作上,京剧《红色娘子军》、《平原作战》、《磐石湾》以及《红嫂》等剧,由于受到"样板戏创作的根本经验"的制约,基本上在《红灯记》、《沙家浜》等剧的模式中打转转,不敢越雷池一步,因而缺乏自身的特色。

相比之下,舞剧《沂蒙颂》的音乐创作稍好一些,女主人公的音乐主题借用山东沂蒙山区的民歌音调,设计得较有个性,贯穿发展较为合理,人物音乐形象的刻画相对而言也较为完整。此外,剧中还有一些较动人的音乐段落,如歌曲《我为亲人熬鸡汤》,就写得比较质朴亲切。但

图片454:舞蹈《野营路上》 战友歌舞团演出并供稿

图片455:"文革"中首演的现代京剧《杜鹃山》

舞剧的另一个主人公方排长的音乐刻画却是一个败笔,其用管子奏出的音乐主题缺乏活力,显得呆滞而僵硬,不但影响了方排长音乐形象的塑造,而且使全剧音乐的整体艺术水准大打折扣。

在音乐创作上真正称得上出彩的,是京剧《龙江颂》和《杜鹃山》。两剧之中,后者的特色和成就更为显著。其主要作曲者于会泳[17],在京剧《海港》的音乐创作及《智取威虎山》的音乐修改中,就

[16]这是当时人民群众对"样板戏"中英雄人物舞台形象和形体动作的一种讽刺性描绘,在流传过程中有各种不同的版本出现,这里引用的乃其中之一。

[17]于会泳,原上海音乐学院教师,曾长期从事我国民间音乐特别是戏曲音乐的研究,深得其堂奥且卓有建树。其代表作《腔词关系研究》被认为是在这一领域内最具学术价值的论文。"文革"前夕,因其一篇评论戏曲改革的文章被江青看中,遂被抽调参加《海港》的创作,"文革"中又主持《智取威虎山》的修改,并相继参与和主持了《龙江颂》、《杜鹃山》的创作,因而颇得江青赏识。"文革"中期被"四人帮"提拔为文化部部长,成为"四人帮"魔下的核心成员。"四人帮"被粉碎后受到隔离审查,不久便畏罪自杀。

曾表现出对传统京剧音乐的扎实功底及其改革创新的独到理解。《海港》中方海珍的唱段《细读了全会的公报》及《智取威虎山》中"打虎上山"一场,最典型地体现了他对京剧音乐改革中继承和创新关系上的独到处理。

就京剧音乐的继承创新而言,《杜鹃山》的音乐创作经验值得认真总结。于会泳的高明之处在于,他能够在保持京剧传统音乐固有特色和传统韵味的前提下,有选择地借鉴了西洋专业作曲技巧和表现手段,将主题贯穿发展手法、现代创作歌曲的音调、音响饱满表现力丰富的交响乐队,与个性鲜明的京剧"四大件"和打击乐,与声腔、行当分工严格的程式化板腔音乐,有机地结合起来,不露痕迹,自然

图片456:2009年间北京京剧院演出之京剧《杜鹃山》

熨帖,使新创的京剧音乐依然"姓京",特色依然鲜明,韵味依然浓厚,同时也透现出较强的时代气息和现代感,使之摆脱了传统性和民间性而呈现出现代化、专业化的特征,能够比较自如而充分地适应各种现代生活、现代人物和现代情感的表现要求。剧中主人公柯湘的核心唱段《家住安源》及《乱云飞》,是剧中最著名的唱段,也是足可与《海港》中《细读了全会的公报》及《智取威虎山》中"打虎上山"相媲美的经典选曲,集中体现了于会泳在京剧音乐改革方面的美学追求和艺术

成就。

3. 客观评价"样板戏"的功过得失

作为一种奇特的音乐文化现象,"革命样板戏"的理论和实践在当代音乐史上引起广泛而持久的争议。许多在"文革"中遭批挨斗的党政领导干部和思想文化界著名人士,对"样板戏"深恶痛绝,对之采取彻底否定的立场;有人甚至一听到"样板戏"音乐和唱腔,便引起惊悸、恶心、头晕甚至做噩梦等强烈的生理反应。可见,在这些人的心目中,"样板戏"已经成为"文革"的一种特殊标志和音响代号。的确,"四人帮"在"文革"中无数令人发指的罪行,每每是在高音喇叭终日喧嚣不止的"样板戏"音乐中进行的,而大批"牛鬼蛇神"在"牛棚"里苦熬岁月的日日夜夜,也无不是在"样板戏"音乐无休止的喧闹中度过的,这就给那些受害者心理上留下了刻骨铭心的痛苦记忆。即便"文革"结束、灾难已成历史,但"样板戏"音乐一旦重新在耳际响起,心有余悸的人们由此产生"条件反射"和情感抵触是不足为怪的。

就这些剧目产生的时代背景和创作修改的过程而言,即便是在"文革"前就已公演的《红灯记》等8个剧目,其原版的创作也曾受到了当时越来越"左"的文艺

图片457:作曲家于会泳

思潮的影响,"阶级斗争"思维、"题材决定论"、"主题先行"及公式化、概念化等不良倾向在它们的艺术结构中都有程度不等的表现;到了"文革"中期,在修改加工过程中又经江青一伙直接染指,更加重了这种"左"的倾向。至于"文革"中新创的那些"样板戏",更是在江青一伙直接控制下产生的,极"左"文艺思潮和一系列僵化理论已经渗透在创作的所有环节中,"四人帮"常常以此来捞取政治资本,为其篡党夺权的阴谋服务。

但我们不能据此就对所有"样板戏"作出全盘否定的评价。科学而客观的历史分析是不允许有情绪化偏激的。评价"样板戏"这种复杂而奇特的音乐文化现象,就必须将这种音乐现象赖以产生的时代条件中的消极因素和"四人帮"的破坏、篡夺以及利用"样板戏"所要达到的政治目的仔细地剥离开来,然后再从艺术自身内在发展要求的角度出发,看看这种音乐现象的发生和发展是否含有某种历史必然性,是否在艺术演进史上提供了某些时代需要而此前的既有艺术所难以提供或根本不可能提供的东西。唯其如此,人们对此的评价,才是冷静的、客观的,才是历史主义的。

京剧现代戏和现代芭蕾舞剧的出现,有其历史必然性。也就是说,它们是共和国成立以来中共中央和人民政府积极推进戏曲改革,在各类文学艺术形式中提倡"洋为中用,古为今用"、"百花齐放,推陈出新",表现新的时代和人民生活的必然结果;从艺术自身的发展规律来说,任何艺术品种的生存与发展,只有不断更新自身的生命机制以适应变化了的时代要求和发展了的人民审美趣味才有可能。

图片458：现代京剧《智取威虎山》之滑雪进军场面 《当代中国戏曲》编辑部供稿

京剧和芭蕾舞剧这两种同样古老的艺术品种，在各自生命历程中确曾有过辉煌发展的黄金时代，诞生过许多大师和杰作，但随着星移斗转、世异时移，它们也渐渐失去了朝气蓬勃的创造活力，渐渐被一整套固有的严整程式所束缚；尤其当它们带着旧时代的强烈印记进入共和国人民的审美视野时，尽管它们的经典作品仍能给当代人以审美愉悦和精神滋养，然其艺术结构、艺术节奏和艺术语言的整体与时代精神、与现代人的当下生活毕竟存在着巨大的差距，因此两者经常处于十分尖锐的矛盾之中。而解决矛盾的途径只有一个，即从艺术本身进行改革，从时代和当代生活中汲取诗情，完成从古典艺术到现代艺术的嬗变。

因此，即便不存在指令性的行政措施，京剧艺术和芭蕾艺术的现代化改革也是势在必行的。事实上，进入20世纪以来，京剧艺术在东方，芭蕾艺术在西方，两者的现代化进程几乎都在不间断地进行着。这说明，无论是京剧还是芭蕾舞剧，它们在中国发生的现代化变革进程，既是时代的要求，又是艺术自身发展的要求，这一历史趋势并非任何个人可以凭其主观好恶就能轻易改变。

一个很显然但又很严酷的事实是，京剧和芭蕾舞剧要表现现代题材和中国人民的斗争生活，就必然带来一系列的艺术改造和革新课题，就必然引起关于艺术观念、艺术体制、艺术形式、表现手法乃至语言系统的许多重大变异，原封不动地用旧形式来表现新内容，或为了表现新内容而弃绝一切旧形式，同样不可思议。京剧和芭蕾舞剧改革的事实说明，中国艺术家在从事这方面的改革试验时，整体上还是清醒的、自觉的，并取得了显著成效。京剧《红灯记》、《沙家浜》、《智取威虎山》、《海港》、《杜鹃山》和芭蕾舞剧《红色娘子军》、《白毛女》等优秀剧目的涌现，充分证明了：这场改革不但是适时的，而且也是成功的。

在这场改革中，京剧音乐的改革和创作占有光荣的地位，其成就和经验是广大音乐工作者辛勤探索、大胆创造的结晶。概括起来，似有如下四方面经验值得我们珍惜和研究：

第一，认真学习传统，刻苦钻研传统，深入京剧音乐博大精深的内部结构中去探寻其奥秘，掌握其精髓。从事京剧音乐改革的音乐家，多是在京剧团长期从事音乐设计，具有丰富的实践经验和深厚传统文化素养的专家，其代表人物如刘吉典；或对京剧音乐有长期而深刻的研究，能自如把握京剧音乐的艺术规律和内在神韵而又具有现代作曲理论与技术素养的作曲家，其代表人物如于会泳。唯其如此，才能在从事改革与创新时做到"随心所欲而不逾矩"，才能在充分尊重传统、保持京剧音乐本质特征的基础上大胆创造，才能在传统与现代之间寻找到最佳结合点。

第二，坚持以京剧音乐的传统腔式、板式、行腔、润腔手法和旋法特征作为改革和创新的基础，以保持和发扬京剧音乐原有的风格基调和独特韵味，但又不为其所累，割舍那些与现代生活格格不入的陈规旧套，改造那些沉闷拖沓的节奏和冗长繁琐的拖腔。在内容需要时，突破板腔的传统界限和组合模式，自由灵活地运用板腔变化和板式组合，打破行当之间的严格分工；必要时，在传统皮黄腔系的基础上创造新腔式和新板式，或借用兄弟剧种的传统曲牌，或从民间音乐中汲取营养，以丰富京剧音乐语言的表现力。

第三，坚持从生活出发，从内容出发，从人物的形象塑造出发，大胆从西洋歌剧和西方作曲理论与技术中借鉴音乐戏剧化的表现手法，例如用主题贯穿发展的戏剧化手法来塑造人物的音乐形象，引用革命历史歌曲的音调作为人物特定的音乐主题等等，为古老的京剧音乐注入了时代气息和鲜活生命，以增强其表现现代生活、现代人物的可塑性和适应性。

第四，大幅度地改革京剧乐队的构成，保留传统京剧乐队的"三大件"和打击乐，突出其托腔保调、烘托戏剧气氛的作用，来凸显京剧音乐独特风格的基点；与此同时，引进不同规模和配置的西洋管弦乐队作为京剧乐队的主体，根据需要加进若干民族特色乐器，组成一支既有鲜明中国风格和京剧韵味，又有丰富戏剧性和交响化表现力的中西混合乐队。采用西洋的和声和配器手法，并加以民族化的改造，努力使之与京剧的旋律风格相协调。此外，在一些具体环节的处理上，也实行了一系列改革措施，如改变传统京剧乐队讲究自由配合、即兴发挥的做法，定腔定谱并写定总谱，各声部（包括演唱声部）严格按谱演唱演奏，以确保音乐构思的完整体现和整体音响的和谐；在司鼓之外专

设乐队指挥，统摄全剧的音乐工作，等等。这些做法，极大地加强和丰富了京剧乐队的表现力，使之成为推进戏剧冲突、刻画音乐形象、揭示人物内心世界、渲染戏剧气氛的有力手段。

当然，以上四个方面的概括远不是全面的，而且极有可能不很准确，但仅就上述四点而论，便是一笔值得后人继承发扬的宝贵财富。正因为如此，在所谓的"样板戏"理论与实践中，京剧音乐改革的成功是其中重要的艺术亮点之一；也正因为如此，那个时期的音乐创作才为后人留下了《红灯记》、《沙家浜》、《智取威虎山》等被人们誉为"红色经典"的剧目和不少家喻户晓的著名唱段，而《海港》、

图片459：于会泳与江青在大寨合影

《龙江颂》、《杜鹃山》等剧在剧本创作方面"帮气"严重，艺术上乏善可陈，然其音乐和一些唱段至今却依然常常被人们提起，由此足见其音乐创作在广大群众中的影响之深之广。

因此，从"样板戏"的整体来说，我们不能因人废戏，应当把它与江青一伙的篡改、破坏、掠夺、利用区别开来；从"样板戏"特别是京剧现代戏的音乐创作说，尽管其中有一些剧目是"四人帮"的骨干成员于会泳直接参与创作或修改的，

但也不能因人废乐，把于会泳本人的政治问题与他在京剧改革中的贡献和创造区别开来，何况还有其他许多音乐家在同样从事着京剧音乐改革的创造性实践，并同样取得了重大成就。若因"样板戏"的某些政治问题或在艺术面貌上带有极"左"思潮的污渍而全盘否定其音乐改革成果，将它们与《决裂》、《盛大的节日》、《欢腾的小凉河》等所谓"阴谋文艺"不加分析地直接等同起来，那就真的重蹈"政治标准第一，艺术标准第二"的覆辙了，殊不可取。

4. 神化与僵化的奇异结合："样板戏"理论

"四人帮"围绕"革命样板戏"的创作、演出和评论，曾产生过一套"理论"。这些所谓"理论"，概括起来，无非是两个方面：其一是将"样板戏"神化的理论，其二是将"样板戏"僵化的理论。神化与僵化的奇异结合，便构成了所谓"样板戏"理论的基本面貌。

神化"样板戏"的理论，说法上五花八门，"文革"中铺天盖地，但基本上可以集中到一点，即把"样板戏"的创作演出实践归结为"无产阶级文艺运动的空前壮举"，是自《国际歌》以来唯一真正解决了无产阶级文艺发展方向、"为什么人"及"如何为"等一系列重大命题的"伟大实践"和"光辉成果"；从这一"理论"出发，为了证明"样板戏"的里程碑意义及其思想艺术成就的高不可攀，"四人帮"及其爪牙还采用"腰斩所有巨人，突出自家矮子"的手法，在全面否定人类历史上所有艺术创造成果的同时，不惜将自《国际歌》以来国际无产阶级百余

年的文艺实践描绘成一团漆黑，并把中国音乐家在近现代史上创作的一切杰出作品一概打入"文艺黑线"而加以无情批判和镇压。

很显然，这种理论，表面看来是神化"样板戏"，实际上是神化江青自己，是"四人帮"为江青捞取政治资本以便将她抬上"文艺革命旗手"宝座而采取的自我吹捧之举、所放出的欺世盗名之词，因此毫无理论价值可言。

僵化"样板戏"的理论，情况则要复杂得多。它牵涉到"样板戏"的一系列具体创作理论，以及为了维护"样板戏"的至高无上地位而强制推行的一系列理论规范。

在"样板戏"的创作理论方面，最基本的一条，便是所谓"根本任务论"。据"四人帮"御用写作班子的权威解释，"根本任务论"的要义是：塑造高大完美的无产阶级英雄人物形象是无产阶级文艺的根本任务，也是与其他一切剥削阶级文艺的根本区别。

从这一基本母题出发，由此派生出若干子命题，这就是：

在创作题材问题上，大力推行"题材决定论"，要求任何艺术家的任何艺术作品，都必须毫不例外地选取革命历史题材或现实斗争题材作为自己描写和讴歌的对象，否则便不能达成塑造高大完美的无产阶级英雄任务的光辉形象这一"根本任务"；在这个问题上，所有与"题材决定论"相违背、相抵触的理论（如"反题材决定论"、"到处有生活论"、"现实主义广阔的道路论"等等）和实践（如古典题材、历史题材、民间传统和神话题材等等），都是不被允许的。于是，在"样板

戏"理论的禁锢下，纵横八万里、上下数千年的无限丰富的人类生活，以及其中所蕴藏的万种风情和无限诗意，都被排斥在当时创作的表现对象之外，文艺创作的题材越来越窄，终于走进"题材决定论"的死胡同。在音乐领域内，这种理论则表现为：一切音乐创作都必须讴歌革命领袖毛泽东，都必须表现革命历史题材和现实阶级斗争题材，都必须自觉地、及时地配合当前政治任务，都必须塑造工农兵英雄人物的高大音乐形象；而爱情、亲情、友情等人类普遍的真情实感和普通人丰富多样的内心生活，则一概被当做"资产阶级人性论"和"资产阶级情调"而被彻底排除在音乐表现的视野之外。

在创作过程问题上，大力推行"主题先行"，要求一切作品的创作首先要确立崇高的思想主题，以明确"歌颂什么"、"反对什么"；在进入具体创作过程之后，要调动一切艺术手段，浓墨重彩地"直奔主题"，以便用最明确的语言和最简捷的手法来鲜明地体现无产阶级文艺的革命性、阶级性和党性；在这个问题上，只谈艺术性不谈阶级性、只谈艺术形式不谈政治倾向、只谈艺术法则不谈党性原则的种种理论和做法，都是资产阶级、修正主义的"黑货"。于是，在"样板戏经验"的禁锢下，大量作品公然置艺术创作规律于不顾，大兴"主题先行"、"直奔主题"之风，在作品中直白地、露骨地宣讲政治教义。这种理论，在音乐领域内则表现为：不讲音乐艺术规律，不讲形式美，不讲音乐表现的含蓄、意境，导致声乐作品中标语口号盛行、公式化概念化泛滥，在器乐作品中"贴音响标签"现象随处可见，甚至连某些优秀作品也不能免。

图片460：1976年首演的舞剧《闪闪的红星》　上海歌舞团创演并供稿

在创作方法问题上，大力推行所谓"革命现实主义与革命浪漫主义相结合"，反对一切形式和表现的资产阶级的现实主义和浪漫主义。在这一理论指导下，所有文艺作品对严酷的"文革"现实以及当代中国社会的各种深刻矛盾视而不见、充耳不闻，一味粉饰太平、伪造繁荣，用虚假的"到处莺歌燕舞"[18]来掩盖现实危机成为官方时髦和时代风尚。表现在音乐创作中，则是颂歌漫天飞，"就是好，就是好"[19]之类鼓噪震天响。

在人物关系的处理上，大力倡导"三突出"，要求一切文艺作品都必须把无产阶级英雄人物置于表现和歌颂的中心。为此，视"中间人物论"之类的理论与观念为离经叛道。这就把无限多样的文艺作品

主人公和形形色色的典型性格仅仅局限在一个极其狭小的圈子里，把自身的艺术形象系统逼上单一、雷同、千人一面的绝路。表现在音乐创作中，为了突出无产阶级英雄人物的高大完美，不惜放弃音乐特有的抒情特质和优美的歌唱性格，导致剧诗或歌词语言的假、大、空、套[20]和音乐风格的高、硬、快、响[21]。

毫无疑问，"四人帮"的"样板戏"理论，是一种画地为牢、作茧自缚的理论，不但把极"左"文艺思潮系统化、极端化了，而且也把其中的个别性经验普遍化和模式化了，将它奉为无产阶级文艺创作必须遵循的清规戒律、不得违反的法则天条，把事实上丰富多样的京剧音乐、芭蕾舞剧、交响音乐改革和创新的理论及实践变为整齐划一、亘古不变的教条和放之四海而皆准的真理。这当然是狂妄的，也是可笑的。"样板戏"中许多剧目之所以"左"气冲天、"帮味"十足，"文革"

[18]在被誉为"革命现实主义与革命浪漫主义相结合"光辉典范的毛泽东词《水调歌头·重上井冈山》（作于1965年5月）中，有"到处莺歌燕舞，更有潺潺流水，高路入云端"之句；其时，正值"文革"前夕，乃中国政坛"山雨欲来风满楼"之际。"九一三"事件前后，党内危机四起，"文革"败相毕露，毛泽东在评价当时的全国形势时，依然说出"形势大好，不是小好，更不是小好"之类的话。

[19]"文革"后期，为了"反击右倾翻案风"否定"文革"的"逆流"，有一首题为《无产阶级文化大革命就是好》的歌曲唱道："无产阶级文化大革命，就是好来就是好来就是好！"通篇都是"就是好"。"四人帮"对此极为赞赏，在全国大肆播放推广。

[20]即假话、大话、空话、套话。在"文革"前的文艺作品中，"假大空套"倾向已然相当普遍；在"样板戏"及"文革"歌曲中益发严重；到了"文革"后期，"假大空套"更如瘟疫一样，成为音乐创作的不治之症。

[21]"高"指追求高音区和高音调；"硬"指追求风格的刚硬；"快"指追求速度快，节奏铿锵；"响"指音量响，追求嘹亮、响亮。"高硬快响"是"文革"音乐风格的一个标志性特点。

中大量音乐作品之所以枯燥粗鄙、毫无美感，其源盖出于此。

不仅如此，"四人帮"的"样板戏"理论的僵化本质，还表现在对"样板戏不走样"的顽固而执著的坚持之中。

为了普及"样板戏"以最大限度地发挥其宣传和为江青贴金的效能，"四人帮"一方面强令各地各级剧团普遍学演、移植、改编"样板戏"，另一方面又强制实行"样板戏不走样"的一系列严苛规定，要求在学演、移植、改编过程中，对"样板戏"的一字一词、一板一腔和一招一式都不得有丝毫"走样"，从而将不同地区不同级别剧团的不同主客观条件、不同剧种音乐表现体系的不同特色一概弃之如敝屣。否则，稍有不慎，稍有"走样"，便是"破坏样板戏"，便是"阶级斗争新动向"，便要接受严酷的政治批斗。正因为如此，许多艺术家在从事"样板戏"移植、改编时，战战兢兢，如履薄冰，人人自危，个个惶惶不可终日。于是就发生了这样的情况：当河南豫剧移植"京剧样板戏"《红灯记》时，人物的所有唱段不但对京剧原作的剧诗不能有任何改动，就连唱腔的句式走势、节奏快慢、拖腔长短、板式连接顺序及转换当口，竟与京剧原版毫无二致，实际是豫剧音调与京剧板式的机械拼凑。这种亦步亦趋、依葫芦画瓢式的所谓"移植"，当然没有什么艺术创造性可言。

由此可见，所谓"样板戏"理论不但是一种自杀性的理论，而且是扼杀一切文艺创造的精神毒剂。"样板戏"实践及其作品需要一分为二，但"样板戏"理论却应彻底否定。

二、疯狂向"左"："文革"音乐理论与思潮

在"文革"中，"四人帮"的音乐理论的基本特点，就是疯狂向"左"，把早在20世纪30—40年代就已初步形成、在20世纪50—60年代得到充分发展的"左"的思潮，以一种更"革命"的面貌疯狂向"左"，并把它推向极端。故而后来人们将"四人帮"的这种文艺思潮称为"极左"思潮。

"极左"思潮的核心是"阶级斗争思维"以及在政治与艺术关系上的"工具论"和"武器论"。"阶级斗争思维"是"四人帮"赖以观察、处理社会政治关系的基本立场、态度和方法，这是一个总纲；从这一总的立场和方法出发，要求文艺必须成为从属于、服务于阶级斗争和政治斗争的工具和武器，于是便派生出"文艺为无产阶级政治服务"、"文艺为阶级斗争服务"、"文艺紧密配合政治任务"之类的方针与口号；再下降一个层次，就是具体的创作方法问题，例如所谓"塑造高大完美的无产阶级英雄人物是社会主义文艺的根本任务"以及"社会主义现实主义"、"革命现实主义与革命浪漫主义相结合"，等等；由此又派生出对一系列反命题的批判，如20世纪60年代中期对"反题材决定论""中间人物论""现实主义——广阔的道路论"等等所谓"反党反社会主义"文艺理论的全面围剿。

这些理论，"文革"中在音乐领域都有十分典型而严重的表现。

1. 横扫"封资修"："文革"早期音乐思潮

"文革"初期，"极左"思潮集中在所谓"横扫封资修"方面，其基本含义便是：除了少数歌颂毛泽东的音乐作品或江青钦定的"革命样板戏"之外，但凡中国古代的和传统的音乐文化，不论是民歌、戏曲、说唱、民间器乐还是文人音乐、宫廷音乐、宗教音乐，一概都是"封建主义"的；但凡欧美古典主义、浪漫主义、民族乐派及其他现代主义的音乐，无论是巴赫、莫扎特、贝多芬还是柴可夫斯基、德彪西或勋伯格等人以及他们的作品，一律都是"资产阶级"的；但凡苏联及东欧社会主义国家的当代音乐，无论是著名作曲大师还是蜚声世界的经典作品，便一律是"修正主义"的。古今中外人类创造的一切音乐文化遗产，不论其优秀与否，审美价值高下，能否继承借鉴，统统被"四人帮"以"封资修"罪名打入冷宫。

在这种理论指导下，"文革"初期，"造反派"曾在社会上掀起到处"抄家"、"破四旧"的恶浪。所谓"四旧"，指的是旧传统、旧思想、旧风俗、旧习惯。所谓"抄家"，就是在"破四旧"口号的掩护下，以"革命"的名义对个人财产所进行的公开抢劫。在音乐界，除了"抄家"之外，批判"封资修"和"破四旧"的实际行动则表现在砸校牌、烧图书、砸唱片等方面，许多著名音乐学院收藏的珍贵音乐图书和唱片就此化为灰烬。进而由物及人，但凡在艺术活动中与"封资修"有瓜葛的音乐家都被送进"牛棚"，经受严厉批判，无一幸免。

江青在"文革"前所炮制的所谓"文艺黑线"，是一个意味深长的话题。这一

图片461：青海大通出土彩陶盆上的原始乐舞图案 《当代中国音乐》编辑部供稿

论点，首先在《林彪同志委托江青同志召开的部队文艺工作座谈会纪要》中提出。林彪在1966年3月22日致中共中央常委的一封信中，称这个"纪要""经过毛主席的三次修改，是一个很好的文件，用毛泽东思想回答了社会主义时期文化革命的许多重大问题，不仅有极大的现实意义，而且有深远的历史意义"。林彪这封信及这个"纪要"全文刊登于中共中央机关刊物《红旗》杂志1967年第9期，实际上成了"文革"时期"极左"思潮的核心理论和主要来源。

这个"纪要"断言：

文艺界在建国以来……被一条与毛主席思想相对立的反党反社会主义的黑线专了我们的政，这条黑线就是资产阶级的文艺思想、现代修正主义的文艺思想和所谓三十年代文艺的结合……在这股资产阶级、现代修正主义文艺思想逆流的影响或控制下，十几年来，真正歌颂工农兵的英雄人物，为工农兵服务的好的或基本上好的作品也有，但是不多；不少是中间状态的作品；还有一批是反党反社会主义的毒草。我们一定要根据党中央的指示，坚决进行一场文艺战线上的社会主义大革命，彻底搞掉这条黑线。

这个"纪要"把"三十年代文艺"列为这条文艺黑线的三大来源之一，颇有深意。它的实际所指，便是20世纪30年代在中国共产党领导下的左翼文艺运动，其主要代表人物是所谓"四条汉子"——周扬、夏衍、阳翰笙、田汉等人；在音乐方面，便是中国共产党人领导的左翼新音乐运动，其主要代表人物是聂耳、冼星海、吕骥、贺绿汀等人；而在20世纪20—30年代以来所谓"学院派"音乐，则从当时起就被左翼新音乐运动视为"另类"，新中国成立以后直到"文革"，更被主流意识形态视为异己而理所当然地列入"资产阶级的文艺思想"的"另册"。值得注意的是，"纪要"特别指出的新中国成立以来的所谓"资产阶级的文艺思想、现代修正主义的文艺思想和所谓三十年代文艺的结合"，就新中国成立以来的权力格局而论，在文艺界当然是指时任中共中央宣传部副部长、主管文艺界工作的周扬等人，在音乐界当是指长期担任中国音协主席的吕骥和副主席、上海音乐学院院长的贺绿汀等人。正是在这一极左理论的统治下，不仅仅是一贯挨批判的贺绿汀在"文革"中又遭厄运，经受了长期的非人的残酷迫害，就连新中国成立以来所有重大音乐批判运动的发动者、领导者或实际执行者吕骥、孙慎、赵沨等人，在"文革"中也纷纷成了"30年代文艺黑线"的代表人物，遭到严厉的政治批判。

很显然，林彪、江青一伙炮制的这个"文艺黑线专政论"，从哲学层面来说，是一种先破后立的策略，即在打破旧秩序之后建立新秩序，在砸烂旧世界的基础上创建新世界，为毛泽东亲自发动领导的"文化大革命"铺平道路，为江青一伙

"革命样板戏"的理论与实践扫清地基，鸣锣开道。因此，在"文革"初期，随着江青一伙在"样板戏"掠夺、篡改以及创作演出中步步得手，由这个"文艺黑线专政论"又顺理成章地直接推导出"空白论"，即所谓"从《国际歌》到样板戏，这100多年间的无产阶级文艺是一片空白"；江青的"无产阶级文艺革命旗手"封号，正是建立在全面而彻底地否定数十年来包括新音乐运动在内的中国新文艺运动伟大成就的基础之上的。

不能把这个"纪要"中所阐发的极左思想简单地归结为林彪、江青一伙的发明。这个"纪要"是经过毛泽东本人三次修改后定稿的，并且在权威的《红旗》杂志全文发表，因此它的思想也在很大程度上代表着毛泽东当时的思想，其中必然蕴含着他力排众

图片462：山西夏县东下冯遗址出土之夏代石磬 《当代中国音乐》编辑部供稿

议发动"无产阶级文化大革命"在文艺上的主要动机；而这个动机与毛泽东在1963年和1964年关于文艺工作的"两个批示"一脉相承——在"两个批示"里，毛泽东对新中国成立以来文艺工作极为不满并作了全盘否定的评价；而"两个批示"也在实际上成了"文化大革命"的导火索。

当然，毛泽东在其生命的晚年，目睹极左文艺理论在"文革"中造成的恶劣后果和"四人帮"的倒行逆施，他有时显得非常清醒，也曾采取了一系列措施纠正这

种错误。在音乐方面，1975年7月初，针对江青一伙将"样板戏"无限拔高以及在推广、普及"样板戏"过程中严令"样板戏不走样"，动辄以"破坏样板戏""炮打无产阶级司令部"等罪名整人，闹得人人自危的做法，毛泽东在同中共中央副主席、国务院副总理邓小平谈话中指出：

> 样板戏太少，而且稍微有点差错就挨批。百花齐放都没有了。别人不能提意见，不好。
> 怕写文章，怕写戏。没有小说，没有诗歌。[22]

此外，尽管毛泽东对江青一伙在钢琴协奏曲《黄河》创作演出中肆意否定冼星海的《黄河大合唱》的言论和做法未置一词，然而到了1975年10月3日，他依然对冼星海前夫人钱韵玲关于希望演出、广播、出版《黄河大合唱》及其他作品以纪念冼星海逝世40周年的来信作出了"印发在京中央各同志"的重要批示。[23]正是在毛泽东、邓小平和党中央的直接关怀下，1975年10月25日，首都音乐界组织的聂耳、冼星海纪念音乐会得以在北京隆重举行。这场音乐会的成功，其意义远远超出了一场音乐会本身，它不仅为聂耳、冼星海这两位左翼新音乐运动的先驱者恢复了名誉，而且也在根本上推倒了所谓"30年代文艺黑线"这一诬陷不实之词，肯定了30年代以来的革命音乐运动的成绩，使大批音乐家在"文革"中蒙受的不白之冤在事实上得到了昭雪。

[22]毛泽东：《党的文艺政策应当调整》，《毛泽东文艺论集》第231页，中央文献出版社2002年4月北京出版。

[23]转引自《毛泽东文艺论集》第232页脚注，中央文献出版社2002年4月北京出版。

2. 江青对民歌和《南京长江大桥》音乐的批判

1969年初，中共"九大"前夕，全国各族人民响应党中央的号召，纷纷创作各种形式的文艺节目以迎接"九大"的召开。而当时为官方主流意识形态所允许、在群众中最为流行的音乐形式只有语录歌、革命群众歌曲以及载歌载舞向毛主席献忠心的"忠字歌"和"忠字舞"。

令人奇怪的是，1969年4月15日，江青在审查工农兵群众为迎接"九大"排演的歌舞节目时，突然一反常态地批判这些歌曲是"黄色歌曲"，而歌颂"九大"的舞蹈也被批判为"摇摆舞"。翌日，江青在"九大"主席团扩大会议上声色俱厉地批评这些歌舞节目：

> 名义上是宣传毛泽东思想的，是歌颂毛主席的，实际上唱的都是民歌小调，下流的黄色小调，调子是唱情郎、唱妹子的东西。用这种调子唱"九大"，唱"语录"，不是歌颂毛主席，是诬蔑毛泽东思想的。跳舞跳得发狂了，实际上是摇摆舞。吹笛子的、吹唢呐的，穿着解放军、工人的衣服，摇头摆脑。音乐无节奏，叽叽喳喳，像爵士音乐……我们不能允许他们破坏。[24]

江青的这个讲话，理论上看似"左"得出奇，实际上是其"打倒封资修"一贯思想的必然表露。江青此言既出，音乐界一片哗然。谁都知道，中国共产党在音乐舞蹈上有"三化"方针，其中之一便是

[24]转引自梁茂春：《中国当代音乐》第18—19页，北京广播学院出版社1993年10月北京出版。

"民族化"。在当时，民族化的题中应有之义和习惯性做法便是用民间旋律写作，并由此诞生过许多脍炙人口的作品。将民间爱情歌曲称为"黄色小调"，就不能作为专业创作的音调素材，否则便是"诬蔑毛泽东思想"，完全是外行加专制的做法，反映了文化专制主义的基本特点。再说，著名的《东方红》一歌，正是陕北农民李有源根据当地民歌《骑白马》填词而成，而《骑白马》原词所歌唱的恰恰也是情郎妹子，李有源在音乐上所做的，只不过将其节奏放慢，使之具有颂歌的庄严和崇高的特性而已。

江青讲话之后，"文革"歌坛立即陷入一片沉寂之中，一帮曾经紧跟中央文革小组战略部署的"无产阶级文艺战士"们，一时手足无措，不知如何是好。但这个讲话也有一个副产品，即曾经喧嚣一时的"语录歌"及"忠字歌"、"忠字舞"之类"文革"音乐的标志性体裁就此销声匿迹，并且永远地退出了中国歌坛。这个结果也许是江青始料不及的，但这也应了中国的一句老话：成也萧何，败也萧何。

同样是出于"打倒封资修"信条，"四人帮"在1969年还导演了一出"电影《南京长江大桥》音乐事件"。这一次批判矛头对准的，是"修正主义"——当时，为庆祝南京长江大桥建成并胜利通车，中央新闻纪录电影制片厂摄制了一部名为《南京长江大桥》的纪录片。该片上映之后，江青和姚文元获悉其中有一段音乐很像苏联歌曲《列宁山》，于是如临大敌，姚文元当即在8月16日作出批示：

> 现已查明，电影《南京长江大桥》

确实采用了苏修《列宁山》的一句曲调，出现多次，这是一个严重的政治错误，这说明文艺战线上阶级斗争很尖锐，而新影有的人员对苏修靡靡之音竟采取了贩卖容忍、投降的态度。[25]

为了杀鸡吓猴，以儆效尤，"四人帮"还将这个批示作为中央文件下发全国，并发动各地音乐工作者进行广泛批判和"声讨"。事实上，《南京长江大桥》中的音乐，也只有一个小节加半拍的曲调与《列宁山》偶尔相同。从音乐创作的角度看，选取既有的音乐素材作主题的做法，中外皆有，作曲家对此有充分选择的自由，关键是艺术处理上是否得当和有机，是否具有艺术感染力。《南京长江大桥》作曲者的做法，其利弊得失可以斟酌和讨论，能够避免的自当力避之，偶一用之亦无甚大碍。这方面的例子，在所谓"样板戏"的创作中也绝非没有。例如江青自己提议的参照萨拉萨蒂的小提琴曲《流浪者之歌》快板主题来创作芭蕾舞剧《红色娘子军》中吴清华的音乐主题便是。在当时盛行的阶级分析词典里，萨拉萨蒂无论如何也不是无产阶级的作曲家，同在"封资修"之列。"四人帮"只许州官放火，不许百姓点灯，借此大做阶级斗争的帮派文章，除了说明其"打倒封资修"的极"左"思潮已经僵化到了无以复加的程度之外，还再次证明其封建文化专制主义统治的极度虚弱。

3. 关于"无标题音乐的讨论"

"文革"中一件震惊中外的音乐公

图片463：湖北崇阳出土之商代铜鼓 《当代中国音乐》编辑部供稿

案，便是在"无标题音乐"问题上由"四人帮"直接策动和领导的一次全国性的大批判。

事情的原委是这样的：1973年，对外文委为邀请友好国家两名音乐家访华演出，向中央提交了一份由中央音乐学院教师黄晓和起草的报告，报告中有"作品大多没有标题和明确的内容，只表现了某种色彩和情绪的变化"之类语句。

1973年10月，当时主持中央工作的周恩来及其他中央领导人均在报告上圈阅同意。此后，江青、张春桥、姚文元等人蓄意歪曲这个报告的原意，针对周恩来等圈阅过的报告作了批示，说这份报

图片464：河南舞阳遗址出土之新石器时代骨笛 《当代中国音乐》编辑部供稿

告宣扬"无标题音乐无社会内容"，即刻向全国下达指令，就这一问题展开全国性的大批判。

同年11月，"四人帮"首先在上海发难，召开座谈会，散发会议简报，组织批判文章；12月7日，当时的文化部部长于会泳在北京召开首都文艺界大会，攻击周恩来圈阅同意的报告是"开门揖盗"，号召就"无标题音乐"展开批判，"与反革命修正主义路线斗争"。

12月15日，"四人帮"御用写作班子"初澜"发表《要重视文化领域的阶级斗争》的文章，公开发出批判动员令。文化部随后又在天津召开全国文化部门负责人会议，传达江青等人的"指示"，进一步部署全国范围的大批判工作。

于是，在"四人帮"的严密部署下，一场关于"无标题音乐"的大批判便在全国紧锣密鼓地开展起来。据不完全统计，自1973年12月，全国各地报刊前后共发表各类批判文章100余篇，形成铺天盖地的

图片465：浙江河姆渡遗址出土之新石器时代陶埙 《当代中国音乐》编辑部供稿

[25]转引自梁茂春：《中国当代音乐》第19页，北京广播学院出版社1993年10月北京出版。

批判声势。

很显然，这场批判首先是一场政治批判，在"无标题音乐讨论"背后隐藏着露骨的政治阴谋——把批判的政治矛头直接指向周恩来以及在那份报告上圈阅同意的中央领导人。这是"四人帮"的借题发挥——借音乐题目，做政治文章，为他们篡党夺权政治阴谋服务。

就"无标题音乐讨论"本身而论，这场声势浩大的音乐批判，不仅集中反映了"四人帮"一伙对音乐艺术的无知和狂妄，也集中反映了极"左"音乐思潮的理论核心——庸俗社会学的音乐观与音乐艺术独特规律之间不可调和的冲突，以及这个冲突最终解决的闹剧性质。

庸俗社会学的音乐观是这场音乐批判的理论支点。在总共100余篇批判文章中，无一例外地把这个极"左"音乐观当做自己立论的基础，把音乐艺术的意识形态性、阶级性夸大到绝对化的地步，导致对音乐艺术音响材料特殊性和非语义性特点的简单化否定，从而根本否认音乐艺术的独特规律，否认音乐艺术与其他艺术形式在美学特征上的种种区别，否认音乐艺术认识生活、反映生活、表现生活的特殊方法和途径；在音乐艺术内部，否认声乐作品和标题器乐作品的区别，否认标题音乐与无标题音乐的区别，否认纯器乐中标题性和非标题性的区别。这样，这场"讨论"所导出的结论，必然是反音乐的，必然是与人类音乐史的全部事实彻底悖谬的。

4．"四人帮"的极"左"理论建构

"四人帮"在"文革"期间唯一的理论建构，便是围绕"样板戏"创作经验

图片466：湖北随州出土之曾侯乙编钟 《当代中国音乐》编辑部供稿

的总结和概括为中心的理论活动。自然，这种理论建构活动是在江青、张春桥、姚文元及于会泳等人的直接领导和主持下，主要通过其豢养的"初澜"、"江天"、"丁学雷"、"石一歌"等御用写作班子的写作成果来体现的；有时江青等人也会直接跳到前台来，通过文章、讲话或批示来下达他们对于"文艺革命"的旨意，这些见解于是便成了初澜、江天等文章立论的灵魂，他们的任务只是加以发挥和吹捧，使之流布到全国。

"四人帮"及其御用喉舌稍有理论色彩的理论建构活动，主要体现在下列成果中：

1967年5月10日，江青的《谈京剧革命》在《红旗》杂志发表。

1967年5月29日，《林彪同志委托江青同志召开的部队文艺座谈会纪要》在《红旗》杂志发表。

1968年5月23日，于会泳《让文艺舞台永远成为宣传毛泽东思想的阵地》在《文汇报》发表。

1973年12月15日，初澜就"无标题音乐讨论"发表《要重视文化领域的阶级斗争》。

1974年1月，《红旗》杂志第1期发表初澜文章《中国革命历史的壮丽画卷——谈革命样板戏的成就和意义》。

1974年7月，《红旗》杂志第7期发表初澜的《京剧革命10年》一文。

1976年3月，《红旗》第5期发表初澜的《坚持文艺革命，反击右倾翻案风》一文。

剥开上述这些讲话、纪要、文章的革命辞藻，透过其极度夸饰的文风，"四人帮"喋喋不休企图要竭力证明的所谓"颠扑不破的真理"，无非是下列几点：

其一，从《国际歌》到"样板戏"，这100多年间的无产阶级文艺运动是一片空白；

其二，除了《国际歌》和"样板戏"之外，中外古今的一切文化遗产，都是"封资修"的意识形态，是为剥削阶级政治服务的，是反对和破坏无产阶级政治的；

其三，从20世纪30年代以来，在我国

文艺战线上存在着一条又粗又长的反党反社会主义的文艺黑线；

其四，无产阶级夺取政权之后，在上层建筑领域内存在着严重激烈的阶级斗争，因此，无产阶级必须在意识形态领域实行全面专政；

其五，"文艺革命"开创了无产阶级文艺运动的新纪元，江青是这场革命的"伟大旗手"；

其六，"革命样板戏"是江青在"文艺革命"中"呕心沥血"的产物，是无产阶级革命文艺的"光辉样板"；

其七，"样板戏"的创作经验表明，无产阶级文艺必须为无产阶级政治服务，必须为阶级斗争服务，必须成为无产阶级在上层建筑领域内对资产阶级和其他一切剥削阶级实行全面专政的有力武器；

其八，"样板戏"的创作经验表明，在文艺舞台上塑造高大完美的无产阶级英雄人物形象，是无产阶级文艺的根本任务；

其九，在创作中必须坚持"三突出"原则，即在所有人物中突出正面人物，在正面人物中突出英雄人物，在英雄人物中突出主要英雄人物，以确保无产阶级英雄形象始终处于文艺舞台的中心地位；

其十，在音乐创作中，只需始终坚持无产阶级党性、阶级性和革命性，必须在音乐创作中坚持鲜明的标题性原则，反对任何语义的不明确、形象的模糊和无标题的纯音乐。

自然，这些"理论"以及由这些"理论"构建起来的极左文艺理论，是在马克思主义美丽外衣的包裹下以"革命"的名义公开贩运的。但稍有一点文艺常识和马克思主义文艺理论修养的人都不难看出，

这些极左文艺理论与马克思主义毫无共同之处。江青一伙摘引马克思主义和毛泽东思想经典著作的个别词句，阉割其活的灵魂和科学精神，利用毛泽东晚年对文艺界形势的错误判断，并把它推向极端，疯狂向"左"，达到荒谬绝伦的地步。这些极左文艺思潮的理论根源，内可上溯到儒家礼乐观以及在超稳定的小农经济结构中长期形成的褊狭、落后与保守意识，外可追溯到20世纪20年代苏联"无产阶级文化派"（即"拉普派"）和20世纪30—40年代日丹诺夫的理论主张；"四人帮"唯一的"理论贡献"，在于比它的老祖宗和苏联老师更加"左"得出奇、"左"得荒谬，在理论上更苍白、更贫乏，在实践中更疯狂且更彻底，更加充满火药味和血腥味。

第三节
"文革"中的器乐创作

在共和国音乐史上，器乐创作是一个重要部门。在许多作曲家的努力下，产生了不少优秀的大、中、小型作品。

"文革"初期，在"颂神"与"造反"的双重竞奏中，器乐创作几乎陷于瘫痪。其原因并不复杂：第一，器乐作品比较抽象，缺乏明确的语义性，很难及时地配合当时的政治任务和政治斗争，成为"颂神"与"造反"的有力武器；第二，器乐语言比较晦涩，不易被广大群众理解和接受；第三，器乐作品技术性较强，尤其像交响乐这样的大型多乐章器乐作品，

结构复杂，技巧高超，形式精致，没有经受过严格专业训练的业余作曲者根本无法染指。这在急功近利、需要立竿见影地为现实斗争服务的"四人帮"或"造反派"来说，当然是远水救不了近火。相比之下，篇幅短小、只需写一条单旋律便完成了全部作曲过程的"颂神歌""造反歌"等歌曲体裁得到了极大的发展。

即便在"文革"前，为了使器乐体裁获得明确的语义性，使之更直接地为政治服务，在中国音协和《人民音乐》的鼓励下，一些单位和个人违反器乐创作规律，在作品中塞入太多的歌曲、朗诵等非器乐因素，甚至在交响乐中加进了快板、喊口号等非音乐因素。这种把器乐作品语义化、歌曲化、声乐化的倾向，很长时期来给我国器乐创作带来了消极后果，深刻影响着它们的成就与深度。

由中央乐团创作、1965年首演的"革命交响音乐"《沙家浜》，也在一定程度上受到这一倾向的影响。在"文革"中，这部作品被钦定为"革命样板戏"之后，器乐创作开始出现复苏和繁荣的势头，陆续产生了一批作品，如钢琴伴唱《红灯记》、"革命交响音乐"《智取威虎山》、钢琴协奏曲《黄河》以及一批中小型器乐作品，其中少数作品还被"四人帮"称为"文艺革命的样板"，享受与样板戏剧组相同的待遇。然而，就这些作品的实际面貌和整体艺术成就而言，除钢琴协奏曲《黄河》成就较高影响也大及一些中小型器乐作品各具特色外，大多均存在标签化、语义化的倾向，在艺术上显得粗糙而平庸。

一、器乐创作中的"样板"

在"文革"中被称为"样板"的器乐作品共有4部。它们是:"革命交响音乐"《沙家浜》和《智取威虎山》,"钢琴伴唱"《红灯记》,钢琴协奏曲《黄河》。上述作品虽被先后授予"样板"称号,但它们的音乐本体形态却大不相同:两部"革命交响音乐"实际上属于清唱剧的范畴,而钢琴伴唱《红灯记》的思维模式则是将"革命交响音乐"中的交响乐队伴奏克隆到钢琴上,均不是专业概念中的器乐作品;真正的纯器乐作品只有钢琴协奏曲《黄河》一部。

1."革命交响音乐"《沙家浜》

图片467:指挥家李德伦 中央乐团供稿

图片468:当年出版之革命交响音乐《沙家浜》唱片

"革命交响音乐"《沙家浜》,其整体构思及绝大部分音乐材料均来自当时已经享有盛名的现代京剧《沙家浜》。创作者从同名京剧中选取若干主要场景、主要人物和主要唱段,用交响乐队将它们连缀起来,构成作品主要框架。在这一结构基础上,又加写了"序曲"以及一些合唱和器乐段落。演出时,在交响乐队之前腾出一个不大的表演区,由京剧《沙家浜》中的几个主要演员身着角色服装,根据情节的发展轮流或同时上场演唱剧中相关唱段,演唱时配有简单的形体动作和舞台调度,并以京剧传统"三大件"为主要伴奏乐器。

从总体上看,在这整部作品中,"序曲"和"坚持"中的两首合唱写得较好,与京剧音乐风格比较协调,也有一定气势;新增加的"敌寇入侵"、"奔袭"这两个独立器乐段落也较好地发挥了交响乐队立体化的音响表现力。但其整体构思缺乏原创性,交响乐队的写作受制于京剧乐队总谱太多,不敢作充分的发挥和大胆的引申,基本上处于伴奏地位,自身无多少独立的表现空间;即便是写得较好的合唱段落,其声部写法多为柱式的和声性织体,总体音响效果比较单一,缺乏大块的音色对比和声部复杂交错所造成的丰富变化,其多声写作水平仍在"文革"前许多优秀合唱作品之下。

由于这部作品实际上是一部有交响乐队伴奏的清唱剧,它被称为"交响音乐"是不恰当的,名不副实;即便以清唱剧的标准来衡量,它也不是一部合格的有独创性的作品。但在"文革"初期,江青一伙出于捞取政治资本的需要,依然把它当做江青从事"交响音乐革命"的重要成果而

图片469:钢琴伴唱《红灯记》宣传画

图片470:当年发行的钢琴伴唱《红灯记》纪念邮票

被钦定为8部"革命样板戏"之一,并加以大肆鼓吹。

2.钢琴伴唱《红灯记》

在"文革"中享受"样板戏"待遇的第二部音乐作品,是产生在"文革"初期、首演于1968年7月的钢琴伴唱《红灯记》,其主要创作者和钢琴演奏均为钢琴家殷承宗。

这部作品的独特之处在于,将京剧《红灯记》中李玉和、李奶奶、李铁梅三个主要人物的若干主要唱段和一套京剧打击乐,与西方人称为"乐器之王"的钢琴

图片471：革命交响音乐《智取威虎山》之"美好的日子万年长" 上海交响乐团供稿

这两种完全不同质的音乐文化载体进行远距离嫁接，由此杂交出"钢琴伴唱"这一新品种，在听觉上倒也能够给人以清新别致之感。就这一点而论，显然受到了"革命交响音乐"《沙家浜》的启发。

其演出形式也与《沙家浜》大同小异：将舞台分为两个表演区，其一是钢琴与京剧打击乐及其演奏者，其二是演员身着剧中人服装，轮流登场演唱剧中的主要唱段。它的另一个"副产品"，是将在我国一直被视为"资产阶级贵族乐器"的钢琴从长期遭歧视的境遇中解放出来，使一般工农兵大众也领略了这件乐器的特殊魅力，并在孕育、引发"文革"后风行全国的百万琴童"钢琴热"方面起了不小的作用。然而，由于受京剧曲调的严格限制，钢琴部分仅仅停留在伴奏的层面，过门和伴奏虽写得简单流畅，但钢琴的丰富表现力并未得到有效的发挥。

3. "革命交响音乐"《智取威虎山》

如果说"革命交响音乐"《沙家浜》将西洋交响乐队与我国现代京剧音乐结合起来毕竟首创了一种新形式的话，那么，1974年上海交响乐团创作演出的"革命交响音乐"《智取威虎山》，实际上与"革命交响音乐"《沙家浜》走的是同一条路子，或者说，是前者对后者在音乐思维、结构方式和艺术手法上的套用和模仿，因而在艺术上的原创性较差。当然也有较具

图片472：革命交响音乐《智取威虎山》总谱

图片473：钢琴家殷承宗

特色的段落，如描写蒋军兵败如山倒的器乐段落、少剑波唱段《林涛吼》的混声合唱以及"发动群众"一场将李勇奇唱段"这些兵急人难"改编成无伴奏合唱等，充分发挥多声部音乐思维的表现力，音响层次丰富，有较强的可听性。然而整体看来，该作品主要得益于同名京剧在音乐上的巨大魅力。

4. 钢琴协奏曲《黄河》

在"文革"中真正能够名正言顺地称之为"交响音乐"的，是由殷承宗、储望华、盛礼洪、刘庄作曲并于1970年首演的钢琴协奏曲《黄河》。这是根据冼星海的同名大合唱改编创作的。其作曲者之一及钢琴演奏为我国著名钢琴家殷承宗。全曲分为4个乐章：① 黄河船夫曲；② 黄河颂；③ 黄河愤；④保卫黄河。

乐曲以器乐语言和标题性思维，对冼星海原作所透现的伟大民族气节和热烈爱国情怀作了比较充分的阐释和发挥。特别是第四乐章从钢琴主奏"保卫黄河"主题

图片474：殷承宗正在演奏《黄河》

（谱例112）

弱奏开始：

（谱例112）

钢琴主奏部分，在弦乐组全体弱奏的衬托下，左手固定音型与右手"保卫黄河"主题经过极轻的呈示之后，便与乐队展开竞奏，两者此起彼伏、交相辉映，描写游击健儿在与日寇激战中机智灵活、神出鬼没地打击敌人；此后钢琴和乐队的力度逐渐增长，最后汇成一股巨大的音响洪流并达于大气磅礴、光辉灿烂的极顶，形象地揭示出抗日力量从小到大、由弱到强并终于战胜敌人取得最后胜利的光辉历程。

该作品甫一问世，"四人帮"立即给予"样板戏"的待遇，并高速启动遍布全国的宣传机器，对之大加赞赏，甚至狂妄宣称：该作品"对钢琴协奏曲这种形式来说，是一次大革命"。

这部协奏曲创作于"四人帮"肆虐的20世纪70年代，受极"左"思潮影响，作曲者在第四乐章结尾处用"贴音响标签"的办法加进《东方红》和《国际歌》的音

调，企图给人以明确的语义刻画，意在拔高作品的主题，从而显得生硬而外在；实际上，这种在音乐作品中尤其在纯器乐作品中滥用既成曲调作"音响标签"以增强作品的历史感和语义性的做法，乃是对"标题音乐"或"标题性"的庸俗理解，是一种对自身的创造使命采取走捷径的简便手法，回避对作品本身作更深入的开掘和更动人的表现。此外，该作品在乐队的交响性以及钢琴与乐队的相互配合、呼应和竞奏方面依然存在一些问题，某些部分又有模仿西方同类作品的痕迹。

尽管如此，由于为纯器乐语言的抽象性和严整的形式规律所规定，作品中政治图解和语义描写的空间较小，作曲者又在充分发挥交响乐队和钢琴部分的丰富表现力及演奏技巧方面作了很多努力且有良好效果。

当然，星海大合唱原作的巨大震撼力也为这部钢琴协奏曲整体创作的成功提供了深厚的基础。虽然其整体气势和艺术魅力仍不及它的母本《黄河大合唱》，也

图片475：人民音乐出版社出版之钢琴协奏曲《黄河》两架钢琴谱

图片476：钢琴协奏曲《黄河》唱片

与欧洲经典钢琴协奏曲有某些差距，但考虑到它诞生在"文革"高潮中的现实，这样的成就就已经在"文革"音乐史上矗立了一座高峰，同时也与小提琴协奏曲《梁祝》一起，成为深为中国听众所钟爱、在国际乐坛上亦有广泛知名度的"协奏曲双璧"，因此十分难得。

总之，在"文革"中被"四人帮"钦定为"文艺革命样板"的4部音乐作品，按其艺术成就而论，钢琴协奏曲《黄河》无疑是这一时期器乐创作最高水平的代表之一，即使在"文革"后依然被当做交响音乐中的"红色经典"而活跃在当代音乐生活中。相比之下，"革命交响音乐"《沙家浜》则不得不退居次席，"文革"后演奏机会极少。至于另外两部作品，除了在相关的历史叙述中被提及之外，在当代音乐生活中几乎销声匿迹；即便偶尔得到演出，也是出于某种政治需要，并不能证明其艺术生命的长久。

二、"文革"中的器乐改编曲

尽管"文革"中被称为"革命文艺样板"的4部器乐作品在整体艺术水准上尚未达到"文革"前同类作品已经达到的成就，但客观上却也促进了"文革"初期一度消沉的器乐创作。自"文革"中后期起，各种形式和规模的器乐曲纷纷问世，竟也形成了一个小小的器乐创作高潮。

1. 根据"样板戏"改编的器乐曲

最初的器乐创作一概都是"样板戏"音乐的改编曲，是"学习"和"宣传""革命样板戏"的产物；或者说，是广大作曲家在学习、宣传"样板戏"的合法名义下，借此激活沉寂已久的器乐曲创作，是一种"借鸡生蛋"的做法。代表作品有：根据京剧《红灯记》李玉和唱段改编的钢琴曲《甘洒热血写春秋》（储望华编曲）、根据舞剧《白毛女》相关音乐改编的钢琴曲《北风吹》（殷承宗编曲）、根据同名舞剧音乐改编的钢琴组曲《红色娘子军》（杜鸣心编曲）、根据京剧《杜鹃山》柯湘唱段改编的钢琴曲《家住安源》（赵晓生编曲）、根据舞剧《白毛女》音乐改编的小提琴曲《仇恨怒火燃胸怀》（胡君东编曲）、根据舞剧《红色娘子军》相关音乐改编的小提琴齐奏《快乐的女战士》（阿克俭编曲）以及根据同名舞剧音乐改编的弦乐四重奏《白毛女》（朱践耳、施咏康编曲）和木管五重奏《窗花舞》（林铭述等编曲）、根据同名京剧音乐改编的钢琴五重奏《海港》（谭密子等编曲）、根据同名舞剧音乐改编的管弦乐组曲《白毛女》（瞿维编曲）等。其中，除了钢琴五重奏《海港》在形式上纯系对钢琴伴唱《红灯记》的模仿，是用钢琴五重奏形式对京剧《海港》中的主要人物的主要唱段进行伴奏之外，其他作品都是纯粹的器乐曲。

上述作品的绝大多数，由于受制于当时喧嚣一时的"样板戏不走样"[26]的严格禁锢，作曲家可以发挥的空间非常狭小，因此多采用"形式的简单转换"方式，将母本旋律在乐器上进行忠实的复述，很难发挥乐器自身的性能和特点。

当然，在上述"样板戏"改编曲中，也有较为出色的。如杜鸣心改编的钢琴组曲《红色娘子军》，由于改编者本人便是同名舞剧原版的作曲者之一，对所选取的相关音乐段落的特色和精髓了然于心，又熟稔钢琴的性能和特点，因此组曲的改编驾轻就熟，既保持了原作的风采，又较充分地发挥了钢琴的特长，具有较高的艺术价值。另外，弦乐四重奏《白毛女》及管弦乐组曲《白毛女》的改编也脱出简单形式转换的窠臼，在探索用室内乐及管弦乐组曲形式表现母本音乐意蕴方面作了有益的尝试，写作上也比较精致细腻。

2. 根据其他音乐素材改编的器乐曲

此后，器乐创作的视野又逐渐朝着创作歌曲、民间歌曲、民间乐曲、传统古曲改编的方向拓展，产生了一系列作品，如钢琴曲《浏阳河》（有储望华和王建中两个不同的改编版本）、《挑担茶叶上北京》（赵晓生改编）、《陕北民歌四首》（王建中改编）、《台湾同胞我的骨肉兄弟》（周广仁改编）、《松花江上》（崔世光改编）、《流水》（陈培勋改编）、

[26] "样板戏不走样"是当时"四人帮"对全国学习、移植"革命样板戏"热潮所下的一道绝杀令。即既要号召各地学演、移植"样板戏"，又严令各地剧团和文艺工作者在学演、移植、改编时必须一字一句、一板一腔、一招一式地原样照搬，不得有丝毫的偏离，不然便是"样板戏走了样"，便是"破坏样板戏"，轻则遭批挨斗，重则投入监狱，以至于不少文艺家因此而受到残酷迫害。

《夕阳箫鼓》（黎英海改编）、《百鸟朝凤》（王建中改编）、《二泉映月》（储望华改编）、《十面埋伏》（刘庄、殷承宗改编）以及小提琴曲《千年铁树开了花》（阿克俭改编）、大提琴曲《伟大的北京》（董金池改编）、双簧管独奏《山丹丹开花红艳艳》（王小寿改编）、圆号独奏《我爱五指山，我爱万泉河》（熊融礼改编）和弦乐四重奏《翻身道情》（阿克俭等改编），等等。这些改编曲，由于其母本不是"样板戏"，创作上限制较少，作曲者可以发挥的创造空间较大，因此大多艺术性较高，其中一些作品后来还成为不少演奏家的保留曲目，在当代音乐生活中有一定影响。

在小提琴曲的创作方面，作曲家陈钢的作品特别显眼。在1973—1975年间，

陈钢陆续创作了《阳光照耀在塔什库尔干》、《金色的炉台》、《我爱祖国的台湾》、《苗岭的早晨》及根据京剧《智取威虎山》杨子荣唱段改编的《迎来春色换人间》等。这些作品，虽然都有各自的音调素材来源，因此多可归入"改编曲"一类；但与绝大多数改编曲不同，陈钢在音调素材的融合与创新、对声乐旋律进行器乐化处理、充分发挥小提琴的性能和高难度的演奏技巧等方面，表现出更多的原创性，因此很受演奏家和广大观众的欢迎。

此外，吴祖强在"文革"中根据瞎子阿炳不朽的二胡名篇《二泉映月》改编的同名弦乐合奏曲，在保持原作深沉、冷峻、凝重的基本格调的前提下，充分发挥西洋弦乐队的丰富表现特长，以极具民族韵味的复调手法和浓淡相宜的音响，构成全曲各声部之间清晰的复调穿插、对比和呼应，进一步深化了原作的沧桑感，给人一种难忘的审美体验。

（谱例113）

此曲上演后一直被公认为我国弦乐曲创作难得的精品，成为许多乐团音乐会上常演不衰的经典曲目。

三、"文革"中的原创器乐曲

真正属于原创性的器乐曲，产生于"文革"中后期。

在大型管弦乐方面，1972—1975年间，陆续产生了《第二交响曲：忠魂篇》（李序曲）、琵琶协奏曲《草原小姐妹》（吴祖强、王燕樵、刘德海曲）、小号协奏曲《草原颂》（魏家稔曲）、钢琴协奏曲《南海儿女》（储望华、朱工一曲）等作品，其中以琵琶协奏曲《草原小姐妹》较为出众。此曲与"样板戏"舞剧《草原儿女》描写的是同一题材，但在音乐创作上更具艺术价值。其音乐素材取材于描写同一题材的电影动画片中的主题歌，也吸收了用蒙古族民歌音调写成的歌曲《祝福歌》的旋律，将叙事性、抒情性和戏剧性等多种因素熔于一炉，并在充分发挥琵琶的表现性能和演奏技巧方面作了很多创造性的探索。此曲在1972年便已完成总谱并投入了乐队排练，但因"四人帮"的阻挠而未能公开面世，直到"文革"结束后方得以公演。

差不多在此前后，民族器乐曲的创作也呈现出强劲的复苏势头。

"文革"中后期，民族器乐创作始得复苏。所谓"蓄之既久，其发必速"，广大作曲家和民族器乐演奏家的创作积极性被充分调动起来，产生了大批作品，但基本上都是小型独奏曲。其中影响较大的有：笛子独奏曲《牧民新歌》（简广易、王志伟曲）、《扬鞭催马运粮忙》（魏显忠曲），唢呐独奏曲《山村来了售货员》（张晓峰曲），口笛独奏曲《苗岭的早晨》（白诚仁曲），二胡独奏曲《奔驰在千里草原》（王国潼、李秀琪曲）、《怀

（谱例113）

图片478：作曲家白诚仁

乡曲》（王国潼曲）、《战马奔腾》（陈耀星曲），柳琴独奏《春到沂河》（王惠然曲）、古筝独奏《东海渔歌》（张燕曲）等。

在上述作品中，口笛曲《苗岭的早晨》、二胡曲《战马奔腾》、柳琴曲《春到沂河》这3首作品在艺术上较有创意。

口笛原是供笛子演奏者训练口风口劲的一种辅助工具，形制小，携带方便，本非正规的民族乐器。但经笛子演奏家俞逊发与作曲家白诚仁合作，推出《苗岭的早晨》之后，口笛几乎在一夜之间便成为全国各族人民家喻户晓的民族乐器。此后亦有一些作曲家为口笛写曲。一首作品能够成就一件乐器，《苗岭的早晨》的艺术

图片479：作曲家、柳琴演奏家王惠然 《当代中国音乐》编辑部供稿

魅力由此可见一斑。从创作上说，该曲根据口笛这件乐器擅长演奏滑音和模仿百鸟啼啭的特点，别具匠心地选取苗族民歌中独具滑音特色的"飞歌"音调作为主要素材，将苗岭的早晨春意盎然、百鸟争鸣、

苗族民间歌手引吭"飞歌"的情景描绘得栩栩如生，是一曲极具生活情趣的器乐小品。

在我国民族乐器中具有广泛代表性的二胡，音色秀丽、柔美、醇厚，具有动人的歌唱性格，历来以表现抒情、深沉、哀怨、悲切的情感见长。但《战马奔腾》一曲，却赋予它以热烈而狂放的战斗性格。尽管作品中以《中国人民解放军进行曲》的主题贯穿始终并杂以"冲锋号"的模拟音响，创作上陷入"贴标签"窠臼，由二胡奏出这些主题又非其所长，故而显得不伦不类，但其急速快弓走句、大幅度压弦、滑奏并间以激情洋溢的歌唱性段落，描绘出万马嘶鸣、铁蹄疾驰、战士们纵马放歌豪情万丈的情景，有效地拓展了二胡的表现力，听之令人精神抖擞、耳目一新。

在民族乐器的大家族中，柳琴原是三根弦的高音弹拨乐器，此前在专业音乐中很少作为独奏乐器使用。20世纪70年代初，演奏家王惠然将它增加为四根弦，从而扩展了它的音域和表现性能，并以《春到沂河》一曲，向世人充分展示了柳琴作为独奏乐器的独特魅力。该曲以山东民歌、山东琴书以及柳琴戏的音调为基本材料，加以融合、发展而成，其明亮、清澈的音色和爽朗的独具地方韵味的音乐风格，给人以美的享受。

相对于较为繁荣的小型独奏曲而言，中型和大型民族管弦乐曲在"文革"中的创作却是缓慢的，几乎停步不前。当时产生的一些作品，大多紧密配合当时政治斗争和生产任务，艺术上粗糙简陋，生命力短暂。例如根据同名歌曲改编的《大寨红花遍地开》（许镜清曲，天津歌舞团民乐

队编曲）在当时影响较大，经常在全国城乡的高音喇叭里响个不停；然而时过境迁，时移世异，随着大寨之花的凋谢，此曲便再也无人问津。

当然，这一时期也产生过有一定价值的民族乐队作品，如《丰收锣鼓》（彭修文、蔡惠泉编曲）、《渔舟凯歌》（浙江歌舞团创作）及根据"样板戏"《杜鹃山》音乐改编的《乱云飞》（彭修文编曲）。

总体来说，"文革"中的器乐曲创作，论其成就，不及"文革"之前；论其问题，却甚于"文革"之前。最主要的问题，是"文革"之前影响当代创作至深至巨的"左"的思潮和理论，到"文革"中又有了恶性发展。例如要求交响乐"为政治服务""为阶级斗争服务"以及建立在歪曲理解"三化"基础上的"为工农兵服务"，等等。这种极"左"思潮，起先是"四人帮"一伙强加给广大音乐家的，然而久而久之，渐渐成了创作思想中一个难以拆解的"死结"，居然时时跑出来左右作曲家们的思维，成为一种"下意识"，使他们自觉不自觉地按照某种政治需要和极左观念写作。于是，"紧密配合政治任务"、"题材决定论"、"贴音响标签"等习闻常见的极左理论与实践便无孔不入地侵入了器乐创作领域，成为这一时期器乐作品的根本症结所在。

第 六 章

改革与开放：本世纪第二次战略转型

（1976—1988）

1976年，在共和国的历史上注定是一个不平凡的充满大悲大喜的年份。这一年，共和国的三位伟大缔造者周恩来、朱德、毛泽东相继辞世，使全国人民沉浸在巨大的悲痛之中；4月，在北京发生了震惊中外的"天安门事件"；10月，在"文革"中兴风作浪、作恶多端的"四人帮"终于被彻底粉碎，人类文明史上一场罕见的大劫难就此宣告结束。

然而，"文革"的阴影、"四人帮"的余毒，依然在政治、经济、思想、文化各领域肆虐，一种被称为"两个凡是"[1]的思潮仍在中国占据统治地位。

为了摆脱"两个凡是"的桎梏，以《光明日报》特约评论员文章《实践是检验真理的唯一标准》[2]，指出，"只有坚持实践是检验真理的唯一标准，才能够使伪科学、伪理论现出原形，从而捍卫真正的科学和理论"，"躺在马列主义、毛泽东思想的现成条文上，甚至拿现成的公式去限制、宰割、剪裁无限丰富的飞速发展的实践，这种态度是错误的"，这就公开否定了"两个凡是"的主张。

关于"实践是检验真理的唯一标准"的大讨论以及对于"两个凡是"的否定，在全党全国揭开了思想解放的序幕。

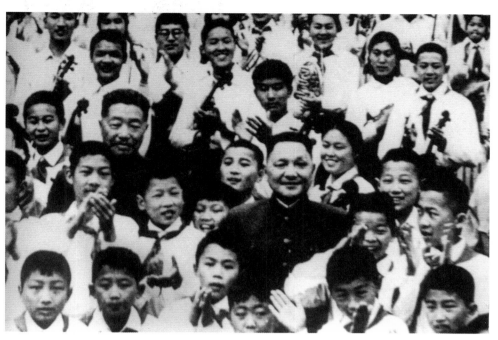

图片480：邓小平与少年音乐家在一起 中央音乐学院供稿

[1]粉碎"四人帮"之后，时任中共中央主席的华国锋在指导思想上依然固守"左"的一套，坚持"以阶级斗争为纲"和"无产阶级专政下继续革命"的理论。在他的授意下，1977年2月7日，著名的"两报一刊"即《人民日报》《解放军报》和《红旗》杂志发表社论《学好文件抓好纲》，提出"凡是毛主席作出的决策，我们都坚决拥护；凡是毛主席的指示，我们都始终不渝地遵循"，此即"两个凡是"。
[2]该文1978年5月10日首发于中央党校刊物《理论动态》上，次日《光明日报》全文转载，第三天《人民日报》《解放军报》全文转载，后许多省报也转载了此文。

在1978年12月10日—13日举行的中央工作会议上，邓小平发表了《解放思想，实事求是，团结一致向前看》的重要讲话，对真理标准讨论作出了高度评价，并尖锐指出："一个党，一个国家，如果一切从本本出发，思想僵化，迷信盛行，那它就不能前进，它的生机就停止了，就要亡党亡国。"他在讲话中提出的"解放思想，实事求是"的原则，成为十一届三中全会的指导思想。1978年12月，中共十一届三中全会在京举行。会议批评了"两个凡是"的主张，确立了解放思想、实事求是的思想路线，彻底废弃了"以阶级斗争为纲"和"无产阶级专政下继续革命"的口号，确定"全党的工作着重点应该从1979年转移到社会主义现代化建设上来"，明确提出要"对经济体制和经营管理方法着手认真的改革"。

从此，在共和国的历史上开始了一个伟大的改革开放新时期。

第一节

复苏时期：起步于止步之处

粉碎"四人帮"的伟大胜利，极大地鼓舞和激励着全国音乐工作者。他们积极响应党中央的号召，踊跃投身于揭批"四人帮"的斗争，热烈参与真理标准的讨论。

鉴于"文革"中所遭到的全面停顿和巨大破坏，共和国音乐文化建设的全面复苏几乎是从废墟上开始的，一切均需起步于止步之处，因此，音乐界百废待兴，百业待举，面临的任务极为艰巨。

一、音乐界的拨乱反正与思想解放

音乐界的揭批"四人帮"的斗争，首先是从批判"文艺黑线专政论"开始的。

1977年12月14日，复刊不久的中国音协机关刊物《人民音乐》邀集首都部分音乐家举行专题座谈会，与会者吕骥、李焕之、李凌、赵沨、吴祖强、郭乃安等人以大量的事实，有力地驳斥了"文艺黑线专政论"和"四人帮"对民主革命时期优秀革命音乐传统以及人民音乐家聂耳、冼星海的诬蔑；同时也揭露了江青一伙在"无标题音乐"问题上的政治用心，清算其大搞"阴谋文艺"妄图篡党夺权的狼子野心。1978年12月1日和15日，《人民音乐》分别在北京、上海召开关于真理标准问题的座谈会，吕骥、贺绿汀、丁善德、李焕之、孙慎、杨荫浏等数十人与会，座谈会批判了"两个凡是"的主张，对于冲破"四人帮"的思想禁锢、促进音乐界的思想解放起到了积极作用。

图片481：恢复高考后，各地考生清晨在中央音乐学院大门外等候报名　中央音乐学院供稿

在这个充满昂扬精神的复苏时期，从中央到地方的各级专业音乐表演团体纷纷恢复建制和创作排演活动，在"文革"中遭到压制和扼杀的一些优秀音乐作品如歌剧《白毛女》、《洪湖赤卫队》、《江姐》及《黄河大合唱》、长征组歌《红军不怕远征难》等得到重新上演；一批反映粉碎"四人帮"、人民得解放的精神面貌和欣喜心情的音乐作品如雨后春笋般地涌现出来，其中以歌曲《祝酒歌》（韩

伟词，施光南曲）和管弦乐曲《北京喜讯到边寨》（郑路、马洪业曲）的成就较高，影响也大。此外，各地也出现了一批缅怀革命领袖的优秀歌曲作品，如《太阳最红，毛主席最亲》（付林词，王锡仁曲）、《周总理，你在哪里？》（柯岩

图片482：作曲家施光南
《人民音乐》编辑部供稿

词，施光南曲）等。

在"文革"中遭到严重破坏的专业音乐教育也焕发出新的生机。北京、上海、天津、武汉、成都、沈阳、广州、西安、南京等地的音乐院校和艺术院校，自1977年下半年起相继恢复招生，并很快建立起正常的教学秩序，大批富有才华的专门音乐人才获得了接受系统专业音乐教育的权利和机遇。

1978年6月初，中国音协在北京召开第二届常务理事会扩大会议，宣布自6月3日起恢复活动。吕骥在会上作了《恢复后，做什么》[3]的讲话，提出：揭批"四人帮"、学习马克思列宁主义毛泽东思想、深入生活、提高文艺修养钻研音乐技巧等四点，是中国音协恢复活动后的主要工作。值得注意的是，此文对于

[3]此文写于1978年4月，后收入《吕骥文选》下册第37—44页，人民音乐出版社1988年8月北京出版。

"四人帮"极"左"思潮本质的认识，还停留在所谓"假'左'真右"[4]的水平上，这和当时"两个凡是"论者关于"四人帮"的思想基础是"形左实右"的论调是完全一致的。

按照中央的统一部署，那些在"反右"运动中被错划为"右派"的音乐家，自1978年起陆续平反昭雪，他们的工作也基本上得到了较为妥善的安置，其中大多数人回到了音乐界，重新走上创作、表演、教学或研究岗位。然而，其中不少人已近或已过花甲之年，将人生的鼎盛年华，无端消磨在政治批判和劳动改造之中。

在"反右"斗争中颇为起劲、将许多音乐家打成"右派"时出力甚勤的中国音协和《人民音乐》，却在全党全国正在如火如荼进行的这场拨乱反正、清除"左"的影响的高潮中表现得十分消极和被动——既不在《人民音乐》上对自己当年的"反右"言论和行动作出负责任的解释，也不在公开场合对被迫害、被批判、被错划为"右派"的音乐家表示出少许愧疚之心。这种不正常的态度还表现在，对新中国成立以后历次音乐批判——例如1956年对贺绿汀的批判，1957年对刘雪庵、陆华柏、黄源洛、张权、汪立三等人的批判，1959年"拔白旗"运动中对钱仁康的批判，1964年对李凌"资产阶级音乐思想"的批判等等——所犯错误以及思想上、理论上"左"倾思潮对共和国音乐文化建设事业所造成的严重影响绝口不提，全无反思诚意，甚至还出现了讳疾忌医、

[4]吕骥：《恢复后，做什么》，《吕骥文选》下册第42页，人民音乐出版社1988年8月北京出版。

掩盖错误、文过饰非的企图。

这方面的典型事例，是音乐界某些领导人在清算"四人帮"的罪行、批判"文艺黑线专政论"时，借机将自己描绘成正确路线的代表者，声称："文革"前17年的音乐工作坚持了中国共产党的正确领导，贯彻执行了无产阶级的革命文艺路线[5]。吕骥《恢复后，做什么》的讲话也重申了这一思想："总的说来，十七年来，毛主席的革命路线在音乐方面和其他方面一样，是占主导地位的。"这个"讲话"也谈到了十七年音乐工作的"缺点和错误"，但其叙述方式却相当微妙：

我们在阐释毛主席的革命路线、方针、政策上不能说已经很准确很深刻，不可避免地存在这样那样的缺点和认识上的错误，特别是1956年毛主席对音乐工作者的讲话，后来关于"百花齐放，百家争鸣"、"古为今用，洋为中用"的指示，1963、1964年关于文艺工作的两次批示，我们在贯彻执行中同样存在这样那样的缺点和错误……每当我们工作中出现错误和缺点的时候，伟大领袖毛主席总是亲切地予以关怀，及时提出严厉的批评，我们则及时深入学习毛主席的指示和批评，领会精神，迅速改正。[6]

如果说提到1956年毛泽东《和音乐工作者的谈话》，暗示与当时中国音协发动的批判贺绿汀有关，隐含有自我批评之意的话，那么，重提"双百方针"和"两个批示"，则明确地表明吕骥在1978

[5]参见《当代中国音乐》第一编第三章"共和国音乐发展的第三个时期" 第72页，当代中国出版社1997年7月北京出版。
[6]吕骥：《恢复后，做什么》，《吕骥文选》下册第40页，人民音乐出版社1988年8月北京出版。

年6月依然认为，音乐界的"反右"以及此后关于"马思聪演奏曲目讨论"和批判李凌的"资产阶级音乐思想"中所存在的"缺点和错误"，不是"左"了，而是"右"了——因为在整风鸣放中，中国音协曾一度鼓励音乐家大鸣大放，《人民音乐》也发表了不少鸣放文章；后来中央确定了"反右"方针之后，中国音协立即紧跟中央部署，在《人民音乐》上发动了对于"右派分子"的猛烈批判，并在积极参与将一些音乐家打成"右派"方面相当卖

图片483：中国音协主席吕骥 中央音乐学院供稿

力。在"马思聪演奏曲目"问题上，中国音协原来并不同意董大勇的观点，但"两个批示"下达后，中国音协和《人民音乐》即刻变脸，在一份所谓的"检查"中对广大音乐家及古今中外优秀音乐文化遗产采取严厉的批判立场。在批判李凌的"资产阶级音乐思想"方面亦是大同小异。

在音乐创作方面，吕骥承认十七年来"也曾出现过少数内容不很健康的歌曲

和思想内容不正确的歌曲"，"广大群众和干部对这种错误及时提出了批评"。但这些歌曲到底是什么样的作品？它们所犯的错误是些什么样的错误？对它们的批评又是什么样的批评？只要查一查十七年来的《人民音乐》就会一目了然——从较早的《告诉我，来自祖国的风》，到后来的《丢戒指》、《瞧情郎》，再到电影歌曲《小燕子》、《九九艳阳天》、《送别》和《花儿为什么这样红》，这些歌曲作品不是因为"内容不很健康"或"思想内容不正确"，而是由于其抒情风格在一派"高硬快响"的革命歌曲中独树一帜，深受群众欢迎，不能见容于当时的大气候而横遭批判的。

后来的大量事实证明，音乐界在指导思想上要想彻底清除"四人帮"的极左流毒，就必须摆脱音乐界根深蒂固的"左"的思潮和理论，清算十七年来由于"左"的影响在音乐界所造成的巨大损失，认真严肃地总结其经验教训，让

全国音乐家从"左"的思想禁锢下彻底解放出来，恢复实事求是的思想路线在音乐界的指导地位，否则，音乐界思想解放和整体繁荣的任务必难达成。这也说明，音乐界的拨乱反正、解放思想，知易而行难，任重而道远。

二、音乐艺术的全面复苏

中共十一届三中全会之后，全国音乐界处于欢欣鼓舞之中。不久，《人民音乐》即发表评论员文章《伟大的转折和音乐艺术的新课题》[7]，提出：为了适应中国社会的这一伟大的历史性转折，在音乐界应当坚决按艺术规律办事，在艺术领域发扬社会主义民主。

1. 第三次音代会的召开

1979年10月30日—11月16日，中国文联第四次全国代表大会在北京举行，邓小平代表中共中央和国务院向大会致祝词。这篇祝词极大地鼓舞了会内会外的音乐家。在四次"文代会"期间，中国音协召开了第三次会员代表大会，吕骥在会上作了《回顾过去、展望未来，团结前进》的讲话。这篇讲话回顾了"五四"运动六十年和共和国成立三十年以来中国音乐所走过的历程，第一次接触到我国近现代音乐（其中包括"文革"前十七年）发展中"左"的影响这一敏感问题，并初步总结了其中的经验教训，对数十年来一直存有原则争议的重要人物如萧友梅、王光祈、

[7]刊于《人民音乐》1979年第2期。

赵元任、刘天华、黎锦晖、黄自等人的艺术成就和历史贡献作出了接近公允的评价。这篇讲话所持的上述观点，对于吕骥本人一贯的理论立场而言，既是一个明显的进步，也是一个少有的例外[8]。

正是在这一届音代会上，中国音协某些领导人对"文革"前音乐工作中某些"左"的错误采取回避态度，引起代表们的广泛不满，尤其是吕骥对中国音协和《人民音乐》在"反右"运动中的所作所为给一批音乐家造成严重伤害和命运悲剧至今仍不作公开道歉的做法，就曾导致一些代表当众发出责问[9]。尽管如此，吕骥依然当选为新一届中国音协主席，贺绿汀、李焕之、李凌、周巍峙、丁善德、时乐濛、赵沨、才旦卓玛、孙慎、周小燕等10人当选为副主席。

四次文代会之后，文艺界的整体氛围为之大变，迎来了改革开放的新时期。广大文艺家为邓小平的祝词所鼓舞，人人精神焕发，共同建造新时期文学艺术的春天；全国音乐工作者沐浴着改革开放的春风，激发出极大的积极性和创造性，在短短几年间，就使遭到"四人帮"严重破坏的音乐事业得到了全面恢复。

[8]这篇讲话刊于《人民音乐》1980年第1—2期。此后，吕骥在相关问题上的立场又有所后退。1988年作者亲手编选《吕骥文选》时，此文并未入选，可见吕骥本人对此文并不满意。

[9]黑龙江省代表、1957年因对冼星海交响乐作品提出批评而被打成"右派"的汪立三，曾在本届音代会上公开责问吕骥，说了大意如下的一番话：将我们打成"右派"不是你们个人的错误，但你们当时的所作所为给我们造成了巨大伤害也是尽人皆知的。我们并不想追究你们的历史责任，但为什么你们至今连一句"对不起"都不肯说呢？

图片484："哈尔滨之夏"音乐会 哈尔滨师大供稿

2. 音乐生活与音乐教育的全面恢复

首先是各地各类音乐文化活动的恢复和发展。不但在"文革"前曾连续举办多届的"文革"中被迫中断长达十年之久的"上海之春"、"羊城音乐花会"、"哈尔滨之夏"等著名大型音乐盛会相继得到恢复，而且东北、华北、西北、中南、西南以及各个省、市、自治区也纷纷创办或定期轮流举办各种主题和规模的音乐周或综合性音乐会，如"琴台音乐会"、"蓉城之秋"、"武夷山之春"、"黄河之滨"、"泉城之秋"、"聂耳音乐周"、"苗岭之声"、"三月三"、"河北音乐之春"、"江淮之秋"、"煤乡之春"等。此后，"北京合唱节"等大型音乐活动也相继闪亮登场，并一直坚持下来，成为这些城市精神文明建设的重要成果和标志性的文化艺术盛会。这些大型综合性音乐创演活动，集中展示了各地音乐创作和表演的最新成果，也极大地丰富了人民群众的精神文化生活。

随着高等专业音乐教育的恢复和发展，为了培养和造就更高层次的专业人才，研究生教育也开始提上了日程。1978年底，中国艺术研究院音乐研究所率先在全国招收张静蔚、王宁一、何昌林、乔建中、魏廷格、冯洁轩、伍国栋、居其宏、吴文光等12名音乐学专业（分为中国古代音乐史、民族民间音乐研究及音乐理论

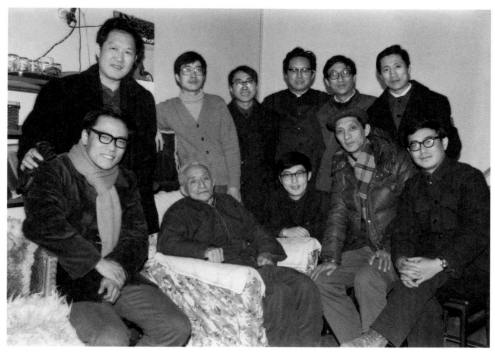

图片485：著名音乐学家杨荫浏与中国艺术研究院第一届音乐学硕士研究生在一起 中国艺术研究院供稿

三个研究方向）的硕士研究生；此后，中央音乐学院、上海音乐学院、武汉音乐学院、南京艺术学院等音乐、艺术院校，也相继招收了王安国、沈洽、杜亚雄、杨立青、赵晓生、杨通八、汪成用等人为理论作曲或音乐学的硕士研究生。经过三年的硕士课程学习和多年的努力，这些在新时期培养出来的第一批硕士，日后都成为我国音乐学研究各领域的知名学者。

3. 音乐创作的初步繁荣

音乐创作的全面恢复和初步繁荣，是整个复苏时期一个最大的亮点。为了使全国音乐家尽快走出"文革"造成的心理阴影和创作误区，1978年9月，中国音协在武昌举办了"声乐创作座谈会"；1979年2月，又联合在北京召开了"音乐创作座谈会"；同年3月，中国音协在成都举行"器乐创作座谈会"；1980年4、5月间，中国音协、国家文化部艺术局、中央人民广播电台、中央电视台在北京联合召开

"音乐创作座谈会"；等等。在这些不同规模、不同专业的专题研讨会上，与会者清算了"文革"和"四人帮"的极左流毒，对音乐创作规律及相关的题材内容、体裁形式、形象思维、深入生活、创作技巧等问题进行了全面探讨，在一定程度上澄清了思想，交流了经验，明确了任务，组织了队伍，促进了音乐创作的繁荣。

在这一总体形势之下，20世纪70年代末到80年代初的音乐创作出现了喜人的局面，不但像歌曲、合唱、民族器乐这类历来较受重视的音乐体裁得到了较大发展，就连室内乐、艺术歌曲、交响音乐这些一

图片486：作曲家王西麟 《今日艺术》供稿

向不受重视的创作门类也得到了迅速的恢复并有较好的收成。

在歌曲创作方面，1980年底，国家文化部和中国音协联合举办"全国优秀群众歌曲评奖"（这一奖项在列入中国音协评奖序列时，称为"全国第一届音乐作品评奖——群众歌曲专项"），对粉碎"四人帮"四年来的歌曲创作进行集中检视和褒奖，在这次评奖中，共有《祝酒歌》等31首作品获奖。

长期遭到忽视的抒情歌曲，在粉碎"四人帮"之后，冲决"左"的思想禁区，有了蓬勃的发展。一批表现普通人的日常生活、讴歌喜怒哀乐的优秀抒情小品如《在希望的田野上》（晓光词，施光南曲）、《十五的月亮》（石祥词，铁源、徐锡宜曲），纷纷以其优美抒情、亲切平易的特质而共鸣于人们的心头，传唱于人们的口头。

在交响音乐创作方面，1981年5月，国家文化部和中国音协联合举行"全国第二届音乐作品评奖——交响音乐专项"，全国各地选送参评的作品近100部，获奖作品共有35部之多，其中，《降B大调钢琴协奏曲——山林》（刘敦南作曲）、《交响幻想曲——纪念为真理而献身的勇士》（朱践耳作曲）、交响音画《云岭写生》（李忠勇作曲）、交响组曲《云南音诗》（王西麟作曲）、《第二交响曲——清明祭》（陈培勋作曲）、交响音画《北方森林》（张千一作曲）共6部作品获该项评奖的最高奖——优秀奖。

上述作品在题材取向上出现了两种情况：

第一种是抒情性、民俗性的音诗和音画，以《云南音诗》和《降B大调钢琴协

（谱例114）

（谱例115）

奏曲——山林》为代表，描写少数民族及
边远地区的风光山川、风情民俗，抒情气
质浓厚，风格鲜明，色彩绚丽。

（谱例114）

上例是《降B大调钢琴协奏曲——山
林》中序奏主题在钢琴上的复述。双手柱
式和弦的厚实音响和具有强劲冲击力的切
分节奏，从第三小节开始和声色彩骤然变
幻，展开一派清新明朗、万象更新的春景
和浓郁的抒情歌唱气息。作曲家将它作为
主导主题，在全曲中得到了充分的贯穿与
发展，非常形象地概括了作曲家面对山林
春天内心充溢的激情与赞美。

第二种与文学创作中的"伤痕文学"
流派同步，对"文革"浩劫进行追思和反
思的题材，以《交响幻想曲——纪念为真
理而献身的勇士》和《第二交响曲——清
明祭》为代表，歌颂在这场人类文明大灾
难中英勇不屈、舍生取义的民主斗士们，
有一定的戏剧性张力和哲理深度。

朱践耳《交响幻想曲——纪念为真理
而献身的勇士》作于1980年2月，结构为
奏鸣曲式。作品的全部乐思建立在主部主
题和副部主题的展开与戏剧性交织的基础

之上。

（谱例115）

这个由独奏双簧管奏出的主部主题
纯净平和而质朴，极富人性歌唱之美，它
与副部主题——由四支圆号奏出的斗争主
题的震天音响构成尖锐而强烈的对比与冲
突。作品通过这两个主要音乐主题戏剧性
冲突的展开与完成，赞颂了勇士们的人性
光辉和真理的不可战胜 。

几乎清一色的标题性构思，不少作品
注重作品的造型性和描绘性，有对于歌唱
性、易解性和可听性的明确追求，创作观
念、技法和音乐语言大多仍然恪守欧洲古
典派、浪漫派的模式，表明复苏时期的交
响音乐创作已经恢复到"文革"前的创作
状态，但在整体创作观念和技法上尚未出
现大的突破。

图片487：西部民歌传歌
人王洛宾 《人民音乐》
编辑部供稿

在"文革"中遭到"四人帮"扼杀和
禁绝的歌剧创作，此时也开始全面复苏。
中央歌剧院创作演出的《护花神》（黄安
伦作曲）是较早出现的剧目之一，该剧以
西洋大歌剧的模式展现了1976年"四五运
动"中广大爱国青年因悼念周总理所遭受
的残酷迫害，成为我国歌剧创作向严肃歌
剧趋同的先声。

1979年国庆30周年时，许多在各地涌
现出来的歌剧作品奉调进京参加文化部举
办的献礼演出，其中较有影响的剧目是：
中国歌剧舞剧院创作演出的《星光啊星
光》（傅庚辰、扈邑作曲）、武汉歌剧院
创作演出的《启明星》（李井然作曲）、
海政歌舞团创作演出的《壮丽的婚礼》
（吕远作曲）、中国人民解放军福建军
区歌舞团创作演出的《琵琶行》（刘大鸣
作曲）、中国人民解放军兰州军区歌舞团

图片488：上海歌剧院演出之歌剧《星光啊星光》上海歌剧院供稿

创作演出的《带血的项链》（王洛宾等作
曲）等。此后，又相继出现了《傲蕾·一
兰》（总政歌剧团创作演出，刘易民和王
云之作曲）、《蓝花花》（陕西省歌舞剧
院创作演出，贺艺作曲）、《情人》（辽
宁歌剧院创作演出，雷雨声、杨余燕作
曲）、《沂蒙儿女》（孙正、臧东升作
曲）、《火把节》（重庆歌剧团创作演
出，金干和杨宝智作曲），以及花儿歌舞
剧《曼苏尔》（甘肃省歌剧团创作演出，

王华元作曲）、新疆维吾尔歌剧《艾里甫—赛乃姆》（新疆维吾尔自治区歌剧团创作、改编）等，使复苏时期的歌剧创作呈现出欣欣向荣的景象。

这些剧目，鲜明地带有复苏时期音乐创作的基本特征：

在题材选取上，仍以现实题材和革命历史题材为主，同时也出现了一些描写民间传说、少数民族风情及历史故事的剧目。

在体裁选择上，多数剧目依然是正剧或悲剧风格，也出现了少数轻松的歌舞剧。

在音乐结构形态上，多数剧目均属于歌曲剧样式，即在话剧式的戏剧结构中插入若干唱段，且唱段以结构方整、篇幅短小的分节歌为主，声乐部分的戏剧性不强，乐队所担负的功能也以伴奏和烘托气氛居多，较少介入戏剧冲突和音乐形象的刻画，而剧中情节的发展和戏剧冲突场面大多交由对话来完成。

在音乐语言上，还是遵循"文革"前歌剧的创作经验，十分注重民族风格和地方色彩的展现，音调材料大多来自民间音乐素材，和声语言和配器手法比较传统而单纯。

在舞剧音乐创作领域，这一时期也产生了不少优秀作品。甘肃省歌舞团创作

图片489：1979年首演的神话歌舞剧《长发姑娘》　中国福利会儿童艺术剧院创作演出并供稿

图片490：民族舞剧《丝路花雨》　甘肃省歌舞团创作演出并供稿

演出的《丝路花雨》（韩中才、呼延、焦凯作曲）是当时社会影响极大的剧目，但就其音乐创作成就而言，就解决舞剧音乐的戏剧性、交响性以及音乐形象刻画所达到的艺术高度而言，却不及中央芭蕾舞团创作演出的《文成公主》（石夫作曲）和上海歌剧院创作演出的《凤鸣岐山》（刘念劬作曲）两剧。这一现实表明，复苏时期的舞剧音乐创作，在整体上尚未突破"文革"前《红色娘子军》和

《白毛女》的水平。

为了纪念毛泽东诞辰90周年、庆祝共和国成立35周年，国家花费巨资、调集全国音乐舞蹈界精英进行会战，创作了音乐舞蹈史诗《中国革命之歌》，原定目标是要赶上或超过1964年的音乐舞蹈史诗《东方红》的，然而时代氛围和社会心态均发生了巨大变化，虽经音乐舞蹈精英们将近一年的苦战并于1983年在人民大会堂举行盛大首演，其中也不乏比较动人的段落，

图片491：大型音乐舞蹈史诗《中国革命之路》"井冈山会师"
新华社供稿

图片492：大型音乐舞蹈史诗《中国革命之路》"春风化雨"　新
华社供稿

图片493：民族舞剧《文成公主》　中国歌舞剧院供稿

但在艺术整体上却是失败的，其结果非
但与《东方红》相媲美的预定目标相差太
远，而且在文艺界开启了好大喜功、铺张
浪费之风；此后，各种主题和名目的，规
模豪华奢侈、内容空洞苍白、劳民伤财的
大型综合晚会在全国的大肆盛行，皆与此
有关。

　　倒是各地在认真学习、积极扬弃我国
古老文化传统的基础上，创作了一批名曰
"乐舞"的作品，如陕西的《仿唐乐舞》
和《长安乐舞》，湖北的《编钟乐舞》和
歌舞乐诗《九歌》等。这些作品，以业已
发掘和可资利用的本地古代音乐舞蹈资源

为主要依据，参照其他以考古实物、文献
典籍、民间传说等为载体的历史社会文化
信息，用现代人的观念、视角和艺术表现
手法来加以融会贯通，展开艺术想象，力
图仿现我国古代特定朝代和地域的丰富的
宫廷生活及民间风情；换言之，这种仿古
乐舞实际上是现代人依据自己对古代生活
的了解和理解，建构一个虚拟的想象空
间，挥洒其遐思和激情。对此类"仿古乐

舞"，虽不能以"历史真实"衡量之，但
其中也渗透了当代音乐舞蹈家和古代史研
究学者潜心研究的某些成果。

　　在复苏时期的所有音乐门类中，音
乐表演艺术恢复和发展提高的速度可谓惊
人。在频繁举行的全国性和地方性的综合
或专项汇演及各类演唱演奏比赛中，涌现
出大批优秀的才华横溢的表演艺术人才；
在国际乐坛上，我国选派参加各种国际音

图片494：编钟乐舞　湖北省歌舞团创作演出并供稿

图片495：仿唐乐舞　陕西省歌舞团创作演出并供稿

乐比赛的青少年选手也纷纷获得很高名次，如刘捷和叶英在1981年举行的巴西第十届里约热内卢国际声乐比赛中同获三等奖；罗魏在1981年举行的意大利第一届威尔第国际声乐比赛中获第二名；胡晓平在1982年举行的匈牙利布达佩斯科达伊－艾凯尔国际声乐比赛歌剧演唱比赛中获一等奖和特别奖，温燕青获特别奖；等等。这些获奖者在国际乐坛上展现了我国音乐表演艺术的最新面貌和最新成就，同时也是对我国专业音乐教育成果的一种赞许和肯定。

三、音乐观念更新：阵痛与转型

自20世纪80年代初期起，随着改革开放步伐的加快，西方一系列现代主义文艺思潮和方法被一一介绍到国内来，从而引起音乐思想和审美观念领域的一场前所未有的突破与变革。在这一时期，"新潮音乐"和流行音乐，作为两股创作潮流，在以新奇怪异的或窃窃私语般的音响冲击人们耳鼓的同时，也把深藏其中的音乐观念明白无误地宣示出来，从而与传统的音乐理论形成尖锐的冲突；音乐界在理论和观念层面上的争论，也深刻影响着创作实践的发展路向。这种理论与实践的同步互

动，构成了80年代前期音乐观念更新的热潮，并由此引发中国当代音乐有史以来最大的一次阵痛与转型，在一系列重大学术问题上的观念碰撞和激烈争论，大多因此而起。

1986年年中，《音乐研究》在其主编赵沨家中举行了一个小型的"观念更新与方法引进座谈会"，邀集十余位中青年音乐理论家，在音乐界率先就观念更新问题进行面对面的研讨。赵沨在其《开场白》中指出，"所谓观念，不外乎人类认识客观世界的结果，因为人类认识世界的过程是个无止境的过程，所以观念也必将随着这个过程的前进而不断地变革"[10]。用这一认识来观察音乐现象，必然得出"一部音乐发展史，说到底也是音乐观念的更新史"[11]的结论；而"观念更新"这个

[10]赵沨：《开场白》，《音乐研究》1986年第3期。
[11]居其宏：《观念更新及其自觉意识》，《音乐研究》1986年第3期。

图片496：芭蕾舞剧《雷雨》　上海芭蕾舞团创作演出并供稿

图片497：舞剧《奔月》　上海歌剧院创作演出并供稿

提法，"提醒人们的思想要跟随时代的发展而前进，它启迪我们不可墨守成规，而要勇于大胆探索，是一个反对思想僵化、富于进取精神的概念"，它"意味着旧观念的扬弃和新观念的建立"[12]。有人进而提出"观念更新有三种不同方式"的观点："一是决裂，彻底与昨天告别，割断与旧观念的一切联系；二是扬弃，亦即在继承中突破，在否定旧观念的基础上肯定其中合理的成分，或在肯定旧观念的前提下否定其中过时的因素；三是拓展，即在原有观念的基础上延伸、发挥、推进和不断完善，从以往的枝条中绽出新蕾和嫩芽来。"[13]此后，观念更新便成为音乐界的一个公开的热门话题，许多学术刊物都发表相关文论，对观念更新问题进行探讨和争鸣。

[12]王宁一：《观念更新漫议》，《音乐研究》1986年第3期。
[13]居其宏：《观念更新及其自觉意识》，《音乐研究》1986年第3期。

图片498：舞蹈《女儿红》

图片499：舞蹈《死别》

80年代的音乐观念更新热潮在中国乐坛上引发了激烈争论，并在1987年5月15日中国音协为纪念毛泽东《在延安文艺座谈会上的讲话》发表45周年举行的座谈会上达到高潮。以李业道、晓星、吉联抗为代表的一部分与会者，对《面临挑战的反思》[14]、《归来兮，批评之魂》[15]、《把颂神的歌归还给人》[16]、《现代音乐思潮对话录》[17]、《音乐观念更新及其自觉意识》[18]等论及音乐观念更新的文章提出原则性的批评，认为上述文章或鼓吹观念更新，反对两个传统（民族传统和革命传统），有的否定新中国成立以来音乐界在党的领导下所取得的成绩，有的把矛头对准《讲话》，是资产阶级自由化思潮在当前音乐界的典型表现；而中国音协的某些

[14]作者戴嘉枋，原文载《音乐研究》1987年第1期。
[15]作者居其宏，原文载《人民音乐》1986年第10期。
[16]作者沈尊光，原文载《人民音乐》1986年第10期。
[17]作者李西安、瞿小松、谭盾、叶小钢，原文载《人民音乐》1986年第6期。
[18]作者居其宏，原文载《音乐研究》1986年第3期。

领导人将其中某些文章放在协会机关刊物的头版头条位置，让这些错误理论"横冲直撞，畅行无阻"，说明音协领导对音乐界这股资产阶级自由化思潮是"容忍的，姑息的，甚至是纵容的"，为此有人在座谈会上主张用"观念发展"来代替"观念更新"的提法，认为唯有如此才排除了"人为因素"[19]。

在美学观念领域，还触发了他律论美学、自律论美学、主体论美学、老庄道家美学以及反映论、主观唯心论、能动反映论、机械反映论的大论战。

发生在20世纪80年代音乐观念更新热潮以及因此爆发的大辩论，其重要性和严肃性在当时并未被广大音乐家们所重视。然而到了1989年政治风波之后，所有争论又被旧话重提；这时，也唯有这时，人们才对这场争论的性质和含义有了更真切更深刻的认识。

第二节

新潮音乐：崛起的一群

当人类历史进入20世纪，灾难深重的中国人民正在为祖国遭到帝国主义列强的瓜分而发出拯救中华的愤怒吼声，一场打倒列强、推翻腐朽卖国的清朝政府的政治革命正在席卷中华大地之时，欧美乐坛上一场音乐观念和作曲技法的革命业已如

[19]1987年"5·15"座谈会有关情况，请参见居其宏：《当前音乐界"热点"问题评述》，载《音乐生活》1988年第1期。

火如荼。继法国印象派之后，勋伯格及其"第二维也纳乐派"的无调性及十二音技法、斯特拉文斯基的新古典主义，以及后起的偶然音乐、点描音乐、音色音乐、拼贴音乐、具体音乐、电子音乐、新浪漫主义等等各种名目繁多的音乐观念和创作流派风起云涌，纷纷带着自己的创造和发明"粉墨登场"，从而将欧美乐坛带入现代主义时代。

由于历史原因，在20世纪早期赴日本、欧美留学的萧友梅、李叔同、王光祈、黄自等中国音乐家，在提出"借鉴西乐，改造国乐，创造中国新音乐"的战略口号时，审时度势地将借鉴的目光投向欧洲的古典主义、浪漫主义和民族乐派音乐。自此之后直到20世纪80年代初，中国近现代和当代专业音乐创作，一直是沿着继承我国古典和民间音乐传统，借鉴欧洲古典派、浪漫派、民族乐派的表现体系，发展我国现代的民族的新音乐的道路前进的。诚然，在如何处理继承和借鉴、如何将欧洲较传统的作曲规范与我国民族音乐富有特色的语言和风格有机结合起来方面确也存在许多严重问题，但就这条道路的总体发展态势而言，却是中国音乐走向现代化的必由之路，在这个历史过程中所涌现出的大批优秀作曲家和大量杰出作品，便充分证明了这一点。

然而，自80年代以来，随着我国改革开放潮流的汹涌澎湃，欧美乐坛的各种现代主义流派也竞相蜂拥而至，形成了自19—20世纪之交那场中西音乐大碰撞、大融合以来的第二次历史性的碰撞与融合，并在短短几年内便完成了其中绝大多数流派在中国的实验。一批音乐学院作曲系学生将这些实验从课堂搬进音乐厅，其作品

尖锐刺耳怪异的音响以及蕴藏于其中的激进的音乐观念和强烈的反叛意识，立即在中国乐坛引起巨大反响，有人甚至用"一石激起千层浪"[20]这种略带夸张的言辞来形容乐坛各方人士对此所抱的形形色色的态度和反应；其中，有斥为"饮鸩止渴"的，有赞为"新世纪的曙光"的，更多的人则陷于惘然不知所措、足下无所依傍的"失重"状态之中。后来，人们将这种观念激进、技法前卫并且渐渐汇聚成潮的音乐现象称为"新潮音乐"，它们的代表人物则被称为"崛起的一群"。

一、无法无天的"新潮音乐"

1980年初，英国作曲家亚·戈尔先后到中央音乐学院和上海音乐学院讲学，第一次将盛行于欧美的西方现代主义作曲流派介绍到中国来。此后，又不断有外国作曲家访华，带来西方各种现代派、先锋派音乐的乐谱、录音和作曲理论著作，使各大音乐院校作曲专业的莘莘学子对欧美乐坛的发展现状和最新信息有了更直观、更全面、更深入的了解。

被毛泽东称赞为"最有朝气，最少保守思想"的中国青年中的这一部分作曲系学生，便背着他们的作曲主科老师，在传统作曲教科书之外悄悄地进行着各自的现代主义实验。这种实验，在一般情况下起先是从技法的学习、临摹与仿作开始的，渐渐地，由技法升华到音乐观念和文化学的层次上来，从而首先在这些年轻实

[20]本刊记者：《一石激起千层浪》，《中国音乐学》1985年创刊号。

验者中间引发音乐思维的整体变革；这些实验渐渐走出课堂和校园，快步登上音乐厅的大雅之堂，向整个乐坛和中国社会大声宣布自己的存在，进而在音乐创作领域内爆发了一场巨大震荡，引起了一系列连锁反应。

中央音乐学院作曲系成为"新潮音乐"崛起的主要舞台。在"文革"后考入该校的作曲专业学生瞿小松、谭盾、叶小钢、郭文景、周龙、陈怡等人，在经过最初的探索和实验之后，自80年代前期起，便先后联合或单独举办作品音乐会，向社会展示了他们进行现代技法探索的最新成果。差不多与此同时，"新潮音乐"的另三个重镇上海音乐学院、四川音乐学院和武汉音乐学院，前者作曲系学生许舒亚、徐纪星，中者作曲系学生何训田，后者作曲系学生彭志敏，也相继推出他们的作品，为方兴未艾的"新潮音乐"推波助澜。

图片500：作曲家谭盾《人民音乐》编辑部供稿

1985年之前"新潮音乐"，其代表性作品如谭盾的弦乐四重奏《风·雅·颂》（作于1982年）和《钢琴协奏曲》（作于1983年），许舒亚的《小提琴协奏曲》（作于1982年），郭文景的《川崖悬葬——为两架钢琴和交响乐队而作》（作于1983年），瞿小松的交响组曲《山与土风》（作于1983年）和混合室内乐

图片501：作曲家瞿小松《人民音乐》编辑部供稿

《Mong Dong》（作于1984年），陈怡的中提琴协奏曲《弦诗》（作于1983年），叶小钢的《第一小提琴协奏曲》（作于1983年）和为小型乐队和打击乐而作的《西江月》（作于1984年），徐纪星的马骨胡、钢琴和打击乐重奏曲《观花山壁画有感》（作于1983年）和《钢琴协奏曲》（作于1984年），周龙的笛、管子、古筝与打击乐四重奏《空谷流水》（作于1983年），何训田为7位演奏家而作的《天籁》（作于1986年）等等，均带有程度不等的"先锋"性质和实验色彩。

在上述作品中，谭盾的弦乐四重奏《风·雅·颂》具有某种代表性。作品借鉴欧洲弦乐四重奏的成熟经验，不但在音乐材料之间有机联系和内部协调统一，从民族音调特点出发选取减五度、纯五度、小七度三种音程在乐曲中贯串使用以形成"主导音程"，对同一音乐材料进行充分变形处理以充分挖掘音乐主题在塑造音乐形象上的各种可能性等方面达到较高成

图片502：作曲家叶小钢《人民音乐》编辑部供稿

（谱例116）

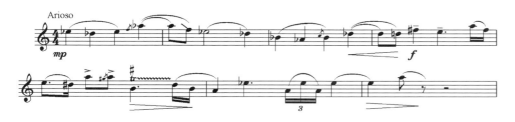

就，而且颇具创意地将十二音技法并与民族五声调式（如第二乐章A段十二音序列主题便暗含着三个不同宫音系统的五声曲调）巧妙结合起来，并将中国传统音乐素材（如古琴曲《梅花三弄》与《幽兰》）糅进其中，从而使整部作品既有现代气息，又有较明显的民族风格，与欧美作曲家笔下的十二音音乐大异其趣，同时也具有了一定程度的可听性。如第一乐章《风》的副部主题。

（谱例116）

这条旋律虽在陈述中变换了三次调性，但听来气息悠长、温暖优美，具有一定歌唱性。

青年作曲家们在其作品中尝试运用他们所掌握的西方现代技法来抒发情愫、展开乐思，泛调性、多调性、无调性、十二音序列、偶然技法、即兴演奏、极限音区、微分音以及通过非常规演奏手法而获得的非常规音色和非乐音音响、创造新律制等各种现代作曲技法，在他们的作品中都得到了广泛的实验和运用。

以往人们耳熟能详、习闻常见的调式调性、如歌旋律、功能和声等一整套传统作曲规范在顷刻间被彻底瓦解，传统的对称、协和、优美之类审美范畴就此荡然无存，甚至对传统的声音观念和关于"音乐"的经典定义都造成根本性摇撼，从而使作品透现出一种无法无天的艺术叛逆性格和强烈的反传统色彩。

西方现代作曲技法和"新潮音乐"在观念、语言和技法诸领域爆发的"革命"，对整个中国音乐界产生了强大的

图片503：作曲家郭文景
《人民音乐》编辑部供稿

冲击波。一批中老年作曲家也对长期奉行、守之如铁律的传统作曲规范萌发了突破的愿望与激情，开始将某些现代技法尝试性地运用在自己的创作实践中。不过，与年轻的"新潮"作曲家不同，由于成长背景和个人经历的差异，中老年作曲家的音乐观念不像"新潮"作曲家那样激进，与传统作曲技法之间也存在着一种深厚的亲缘关系，因此，他们在处理传统技法和现代技法之相互关系时，往往是有选择、有侧重的，构思目的性明确，总是首先从作品内容表达的需要出发，来决定现代技法的取舍、种类与规模，以求得内容与形式的统一、目的与方法的统一。故而，他们在80年代前期创作的作品，如杜鸣心的《小提琴协奏曲》（作于1982年），朱践耳的交响音画《黔岭素描》（作于1982年）、音诗《纳西一奇》（作于1984年）

和《第一交响曲》（作于1986年），王西麟的交响组曲《太行山印象》（作于1982年）、交响音诗《动》和《吟》（作于1985年），丁善德的《降B大调钢琴协奏曲》（作于1985年），陈钢的《双簧管协奏曲》（作于1985年），杨立青的交响叙事诗《乌江恨》（作于1986年）等，在其结构中都程度不等地将某些现代技法与传统技法结合起来，用以抒情状物，展开乐思，揭示作品的主题；其整体风格大多稳健但不落俗套，新颖而不甚怪异，具有一定的可听性。

二、少年老成："回归传统"与"寻根热"

大概在1985年前后，与西方现代作曲技法度过了童年"实验期"并在这一过程中渐渐长大的"新潮音乐"，开始进入了它自己的青春期，并将初遇西方现代技法便一见钟情的狂喜和躁动升华为一种深沉的"反思意识"，无论在创作实践中还是在理性思考中，都引发了一场历史的、社会的、哲学的、文化的反思，以及关于"新潮音乐"短暂历史的自我反思；作为这场反思的主要成果之一，便是在理论上打出"回归传统"的旗帜，并在创作实践中掀起一股与同一时期文学创作同步的"寻根热"和"反思热"，从而显示出"新潮音乐"少年老成的一面。

"新潮音乐"早期的"反传统"与中后期的"回归传统"，如若仅从字面看，两者似乎处于尖锐对立的状态中；然而在实质上，它们却是和谐统一的，是同一种哲学态度的两个不同阶段，两者既相连接

又有发展。

一个很显然的事实是，"新潮"作曲家们大多是在"文革"前出生、在"文革"中长大、"文革"结束后进入音乐学院学习的一群，在80年代初基本上都在20岁上下，年纪稍长者也不过25岁左右。当时他们所面对的"传统"，除了狂躁的"文革"音乐、"文革"前以"高硬快响"风格为主体的音乐及一部分民间音乐之外，便是近现代以来的新音乐传统。就长达2/3世纪的专业音乐创作而言，尽管中国新音乐完成了由传统型向现代型的战略转变，并在历史上产生了许多杰出作曲家和优秀作品，但其音乐形态却基本上依然停留在"五声音阶、民族旋律加欧洲传统和声"阶段；而两者之间固有的律制矛盾，虽经许多音乐家的努力，并未得到圆满解决。因此，中国的新音乐运动和新音乐创作，无论在早期"中西结合"阶段还是在共和国成立之后的"民族化"阶段，整体上一直未能摆脱欧洲古典派、浪漫派风格和技法的浓重影响，毛泽东曾经深情呼唤过的"中国气派和中国作风"、许多前辈作曲家曾经奋力追求过和探索过的"中国乐派"，直到"新潮音乐"出现之前的70年代末、80年代初，仍未能如人们所预期的那样，真正屹立在世界的东方。

图片504：作曲家陈怡《人民音乐》编辑部供稿

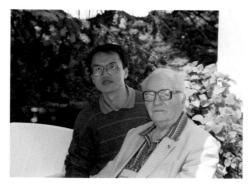

图片505：作曲家陈其钢和他的法国导师、著名作曲家梅西安《人民音乐》编辑部供稿

图片506：作曲家苏聪《人民音乐》编辑部供稿

事实上，在当代音乐的不同发展阶段，许多音乐家都看到了这一问题的严重性，并在不同的方面进行了艰苦的探索和创造，但限于当时十分封闭的国际环境和国内严峻的社会现实，使他们失去了突破现有规范另觅途径的可能。

新时期的改革开放和西方现代主义思潮的涌入，使这种可能变成了现实。因此，"新潮"作曲家所要突破和反叛的"传统"，就是他们当时所面对的"文革音乐"传统以及20世纪以来的新音乐传统。自然，对上述传统的突破与反叛，并不过多涉及内容范畴，主要在音乐观念、语言、风格、技法等音乐表现体制的范围内进行，同时也包括了在历史上屡屡发生过、在当代现实中依然十分强大的种种违反艺术规律、束缚音乐生产力、阻碍创作多元化繁荣和高水平发展的非音乐因素。从这个意义上说，"新潮音乐"对这些传统的突破与超越，不但顺应了当代音乐发展的国际潮流，而且也相当切合中国音乐的当代实际，是中国当代音乐走向国际化和现代化的历史必然。早期"新潮音乐"创作，正是在这样的宏观背景下，以激烈的"反传统"姿态登上中国乐坛的。

然而，突破了既有传统之后的"新潮音乐"，凸现的是激进的音乐观念和前卫的作曲技法，而其文化归属感在大多数作品中却被大大淡化了。这种带有明显的国际化和世界性特征，以减弱自身的民族特性为代价向现代西方音乐趋同的音乐作品，在"新潮音乐"崛起之初也许是难于避免的，而且这种倾向在国际乐坛上早已形成一股潮流，然而，某些"新潮"作品一时仿佛成了空中飘浮物，在精神上无所归依，却也是事实。

实际上，绝大多数"新潮"作曲家并不愿意仅仅在国际乐坛上永久扮演"世界公民"角色。于是，当"新潮音乐"经过一段离开地面的精神飘浮，再把探寻求索的目光投向他们生于斯、长于斯的这片华夏热土之后，终于发现，在他们面前展现的是另一个博大精深的"元传统"——这就是源远流长、灿烂辉煌的中华历史、哲学和文化传统。在那里，蕴藏着决定中华民族精神气质、性格特征和心灵世界的无数"基因"和"密码"。与"五四"以来的中国新音乐传统相比，前者是"源"，后者是"流"，前者是"根"，后者是其与西方音乐文化嫁接之后新生的"花蕾嫩叶"。因此，饮水思源、寻根探宝便成了"新潮"作曲家挥之不去的文化情结。1985年之后的"回归传统"口号以及为实践这一口号而掀起的"寻根热"，便是在这种情况下出现的。

毫无疑问，"回归传统"口号的提出及其"寻根"实践，是"新潮音乐"对其早期"反传统"的积极扬弃和"否定之否定"，是一次哲学认识论上的升华，使一度因失去依托而处于"失重"状态中的"新潮音乐"重返大地，将自己的立足点深深扎根在中华文化"元传统"的肥沃土壤之中。

在"回归传统"和"寻根"热潮中，"新潮"作曲家将其关注的热情倾注在近古、中古、远古直至人类混沌初开的原始初民时期，从中汲取哲学营养和创作激情。为此，一部分作曲家纷纷深入边远少数民族地区采风，在较少受到现代工业文明污染的文化环境中感受少数民族音乐文化的古朴、纯净之美；而另一部分人则被道家哲学以及文人音乐深深吸引，老庄哲学中的"天人合一""大音希声"思想、嵇康的"声无哀乐论"以及文人音乐中"含蓄蕴藉""气韵生动"等等美学观念，一时成了热门话题，许多作曲家在自己的创作实践中将它们当做美学理想来追求。

其实，作为这场"寻根热"较早的一批探索者，如谭盾、瞿小松、何训田等青年作曲家，早在80年代初便在创作实践中探索将西方现代技法与中国传统文化结合起来的可能性，并有优秀作品问世。谭盾的传统文化情结，最初表现在他的《道极》（原名为《乐队与三种固定音色的间奏》，作于1985年）中。

而混合室内乐《Mong Dong》的作

图片507：作曲家彭志敏　武汉音乐学院供稿

者瞿小松，则把他对中华传统文化的追怀与想象寄情于远古蛮荒时代的云南沧源佤族地区抽象的原始崖画之中，画中所表现的原始初民与大自然浑然一体所造成的邈远宁静的意象触发了他的创作灵感，产生了强烈的表现欲望。

为此，作品追求一种后现代主义的"综合性技法"，创用西洋室内乐队加进一些具有特色的民族乐器及人声这样一种综合编制，将自由无调性、偶然作曲技法及自然人声、微分音、非三度叠置和声、非常规演奏与演唱等现代技法与具有民间音乐特色的音调综合起来，并采用类似拼贴的技术，将乔治·克拉姆的《孩子们的原始呼声》中的旋律音调引进作品并略作变形处理。

（谱例117）

作曲家力图通过这种不同旋律、节奏、和声、音色等元素小综合，以达到传统与现代、中国与西方的"大综合"，形成一种奇特、新颖的音响，在古朴空旷、宁静淡远的整体意境中透现出几分山野气息，取得了良好的效果。

何训田的民族管弦乐曲《达勃河随想

曲》（作于1983年），通过频繁的调性转换、复杂的乐队织体等一些较现代的作曲手法，并在大型民族乐队中加入男高音和女高音两个哼唱声部，赋予古老的藏族民歌音调以新的音响特质和新的艺术生命，向人们描绘出一幅在神秘的西藏高原上藏族同胞生活和劳动的民俗画面。

虽然，谭盾、瞿小松、何训田等人最初的"寻根"努力，与他们自身的生长环境及个人经历有关[21]，但其作品一经问世即受到同行的关注，令人看到了现代作曲技法与中国传统文化结合的无限可能性，预示了"新潮音乐"未来的发展路径，并为"回归传统"口号的提出和"寻根热"的兴起作了前期铺垫。

"回归传统"和"寻根热"所带来的积极变化，在1985年之后的"新潮"作品中开始有规模地显现出来，并有逐渐强化之势。谭盾的《戏韵——为小提琴与乐队而作》（作于1987年），瞿小松的《第一交响乐》（作于1986年）、郭文景的交响乐《蜀道难——为李白诗谱曲》（作于1987年），何训田的《梦四则——为管弦乐队与二胡》（作于1987年）等，都是这方面的代表作。在这些作品中，作曲家们运用他们所掌握的现代作曲技法来表现我国传统文化中的哲学的、文化的、民间艺术的主题，力图揭示深藏其中的民族精神和文化底蕴，并在一个较高的层次上达到了内容与形式的统一，主题与技法

[21]谭盾生长在楚文化传统深厚的湖南，瞿小松生长在各少数民族传统文化保存较为完整的贵州，何训田生长在巴蜀文化的发祥地四川，与一般来自沿海或内地大都市的作曲系学生不同，三人地处偏远，受当地传统文化熏陶，对民间音乐有较多了解和积累。

（谱例117）

的统一，以及西方现代技法与我国传统文化的有机结合，从而超越了早期"新潮音乐"在运用西方现代作曲技法时往往形式大于内容、技法探索大于主题表现的初级阶段，初步实现了我国当代音乐创作既有鲜明的民族性格又有强烈的时代特色和现代气息的美学目标。

三、作为前卫文化的"新潮音乐"

"新潮音乐"是我国改革开放之后出现的一个必然的历史文化现象，但我国作曲家如江文也、桑桐等人对于西方现代作曲技法的探索，却在20世纪30—40年代即已开始了。只不过，由于共和国成立后的国际国内形势，使得这种探索因失去了其存在发展的根本前提而不得不在整体上陷于停顿。

作为"前卫文化"和"精英文化"的一个重要组成部分，"新潮音乐"与"新潮文学"、"新潮美术"、"新潮戏剧"、"新潮电影"一起崛起于80年代之初，首先是对于共和国成立以来"左"的思潮逐渐强化并最终在"文革"中发展为"极左"这一"传统"的反叛，其次是对近百年来我国新音乐运动在处理中与西、古与今、雅与俗、政治与音乐等关系上长期偏于一端这一"传统"的深刻反思；然而，再往更深的层次看，其另一动因，却是改革开放之后的中国音乐家看清了世界乐坛的大趋势，并为它近百年来在音乐观念和表现体制上的翻天覆地变化而深感吃惊。定睛一看，欧洲先锋派作曲家对古典派、浪漫派近300年辉煌的彻底叛逆，从

多调性、泛调性、无调性、十二音到整体序列主义，再到新古典主义、新浪漫主义以及偶然音乐、音色音乐、拼贴技术、电子音乐等等形形色色现代主义流派的兴起，在不到100年的时间里便为20世纪欧洲音乐史画出了一条音乐观念更新和风格发展嬗变的清晰轮廓。其深层原因，只能从高度发达的西方工业文明高压下知识分子的当代命运以及由此而产生的心灵裂变和精神痛苦中去寻找，只能从不到30年间就发生的两次世界大战给人类带来的无穷灾难中去寻找。

从"文革"浩劫中经历了无穷磨难的中国知识分子，在改革开放中又迎来了产业革命的历史巨变，信仰危机、观念滞后、价值错位以及与此并发的种种精神危机令许多人惘然不知所措，心灵所受到的轰击并不亚于"文革"。长期以来被"大我"禁锢着、窒息着的"小我"[22]，一旦在改革开放中解放出来、清醒过来，就像从瓶子里放出来的魔鬼，再也不愿重回瓶子里去，而是要理直气壮地张扬个性，毫不掩饰地表现自我，将"小我"的激情与沉思、欢乐与痛苦以及其他种种难以言状的情感和思绪尽情地释放出来。

然而，建立在传统的协和观念之上

[22] "大我"和"小我"之说，在20世纪50—60年代的文坛上颇为盛行。"大我"即"我们"，指的是集体、工农兵群众和无产阶级；"小我"即原本意义上的"我"，指艺术家个人。当时占主导地位的文艺理论和意识形态规定，艺术家是工农兵和无产阶级的代言人，必须将"小我"融入到"大我"之中；在一切艺术作品中出现的"我"和"我"的情感，只能是、必须是"大我"而非"小我"的情感，否则就被视为"小资产阶级情调"或"资产阶级腐朽趣味"。这种用"大我"消弭"小我"的理论，是建立在艺术家是资产阶级知识分子这一政治判断上的，在实践中常常扼杀艺术家个性，使创作失去自我。

图片508：作曲家唐建平《人民音乐》编辑部供稿

的既有音乐表现体制，却远远不能适应这种复杂的情感宣泄的紧迫需要。因此，音乐审美观念的突破和表现技法的革命性变革，不但符合音乐本体诸元（风格、形式、语言及技法等等）历史发展的内在逻辑，而且也是当代中国作曲家张扬个性、表现自我的内在需要。在许多作曲家看来，西方现代作曲技法之所以能够很快被他们欣然接受，其原因正在于，当自身纷繁扭结的情感活动、紧张剧烈的内心冲突和躁动不安的哲理思绪像洪水般澎湃在心头、拍打着胸膛，但苦于找不到恰当的奔涌渠道时，这些现代观念和技法适时地为他们打开了泄洪的闸门。

事实上，自我的解放、个性的张扬和西方现代音乐观念、作曲技法的运用，使许多"新潮"作品在抒发个人情怀、揭示自我的精神历程、描写作曲家个体对外部世界的独特感悟时，终于发觉，人的精神世界是一个无限深邃博大的"内宇宙"，在那里，同样可以获得广阔的表现空间和自由。

著名作曲家朱践耳在80年代后期的交响音乐创作是这一时期中国乐坛上一道瑰丽的风景。他对新技法如饥似渴地学习和运用的态度，是绝不能以"猎奇"或"盲目趋新"之类理由来解释的，而是出于内心表达的由衷需要。他以古稀之年加

图片509：作曲家朱践耳在研究锯琴　上海交响乐团供稿

（谱例118）

入"新潮"行列，只能说明西方现代作曲技法在中国的生根发芽是历史的必然，也是中国当代音乐自身发展的必然。继《黔岭素描》、《纳西一奇》之后，朱践耳在80年代中后期连续创作了4部交响音乐：《第一交响曲》（作于1986年）、《第二交响曲》（作于1987年）、《第三交响曲》（作于1988年）及唢呐协奏曲《天乐》（作于1989年），其数量之多和质量之高，均令人称奇。

《第一交响曲》和《第二交响曲》同是以"文革"为题材的，因此可以视为"姊妹篇"，但也有某些不同。

《第一交响曲》着重对"文革"灾难的音响描摹，通过"自由十二音"、多调性、拼贴技术、"斐波拉齐"数列控制、偶然音乐所常用的自由演奏等手法的综合运用，通过对"文革"中那首《造反歌》疯狂鼓噪主题的多次戏剧性变形与再现，向人们揭示了这场浩劫的野蛮、疯狂和反人性的本质。

《第二交响曲》是一部单乐章的交响乐，在作曲技法上虽也以"自由十二音"为主，但将抒情笔触探入人的心灵深处，着力揭示"文革"中人性在遭到扭曲、压抑和无情绞杀时的凄苦、呼号、悲愤和抗争，从而使作品具有了真正的"向

内转"[23]性质，笔致更加内省而细腻。为此，作者还别具匠心地在乐队编制中增加了"锯琴"这一特色乐器。

（谱例118）

锯琴独特的音色和宛若人声的如泣如诉的歌唱性格，在交响乐队的宏大音流中时时发出令人心碎的叹息、哭诉与悲鸣。聆听之下，仿佛翻读了一部用音符写成的"文革心灵史"。

也许，善良的人们在"文革"中的具体经历和各自所扮演的角色并不相同，但灵魂在"文革"中受奴役、遭摧残的体验，却是人皆有之的。朱践耳用现代手法和他掌握的专业技巧，写出了他自己的刻骨铭心的切身体验，然而，当这种体验一旦被艺术地、动人地表现出来，便以"小我"折射"大我"，从"小我"通向"大我"，从而引起广泛的共鸣，获得了普遍性的意义。

在唢呐协奏曲《天乐》中，朱践耳将审美目光投向民俗性题材和民间音乐，将个性和风格性极强的"大嗓门"唢呐作为主奏乐器，由表现力丰富的交响乐队与之协奏，这对作曲家和唢呐演奏家来说都是一个极具挑战性的课题。传统的不加键唢呐在一般情况下可以自如地演奏5—6个

[23] "向内转"的口号首先是文学界在20世纪80年代初提出来的，主张作家应当摆脱文学对外部世界作直线式描摹的旧套路，而将笔触"向内转"到人的"内界"即"内宇宙"，挖掘人心深处的细微情感和感觉。

不同的调性，音域可宽达16—18度，但要适应交响乐队严格的音准要求，在律制上取得协和效果，难度极大。而且，朱践耳笔下的主奏声部，熔南北唢呐于一炉，时而生龙活虎，时而细腻深情，时而大声谈笑，时而软语呢喃，时而大红大紫，时而疏淡清远，在与交响乐队的相互竞奏和彼此对话中，频繁地离调和转调，活画出一幅生机勃勃、五色斑斓的民俗风情画，洋溢着民间生活质朴、真诚、自然之美。青年唢呐演奏家刘英的出色演奏，不但对作品的意韵作出了富有魅力的阐释，而且也极大地发展了唢呐的传统演奏技巧，丰富了它的表现力。

当然，曾以自己的出色作品在当代音乐史上写下光荣一页、在新时期的创作中采用西方现代作曲技法的老一辈作曲家，远不止朱践耳一人。罗忠镕、杜鸣心、郭祖荣、永儒布等，在交响音乐、室内乐、艺术歌曲、民族器乐等不同的创作领域都有佳作问世。在中年作曲家中，除了前述的王西麟、陈钢、金湘等人之外，上海的金复载、陆在易、奚其明，黑龙江的汪立

图片510：作曲家郭祖荣　《人民音乐》编辑部供稿

三，湖北的钟信民，四川的高为杰，陕西的饶余燕等等，都在他们的作品中不同程度地运用了西方现代作曲技法，从而使"新潮音乐"更加壮观阔大。

"新潮音乐"成为80年代中国乐坛上最为夺目的文化景观，还应当从更宏观的社会学和文化学的视角来考察。

就中国社会的当代发展而言，"振兴中华"这一伟大历史使命的提出，不仅需要一个政治上、经济上、军事上强大的中国，而且需要一个文化人格健康完美、精神世界充盈美丽的中国。同理，没有高度发达的文化的中国也绝不可能是真正强大的中国。早在20世纪之初，当萧友梅等人发起新音乐运动时，其根本出发点正在于"拯救中华"。从当年的"拯救中华"到今天为"振兴中华"而建设堪与当今世界先进国家并驾齐驱的、发达的、现代化的，具有鲜明中国气派和中国作风的中国当代音乐，时代条件巨变，使命亦不相同，但其实质一致，精神相通。而重塑健康完美的文化人格、打造充盈美丽的精神世界这一任务，便在80年代改革开放进程中历史地落在了包括音乐家在内的所有中国文化人的肩头。每一个中国音乐家，无论他从事何种专业，都不能推卸这一历史责任。毫无疑问，作为精英文化的严肃音乐或高雅音乐，以及其中最具前卫意识的"新潮音乐"，理应成为提升全民族的文化素质、陶冶高尚情操、培养健康趣味的排头兵，并且理所当然地代表着中国当代音乐文化的整体发展水平。不管"新潮"作曲家们在理论上是否自觉，"新潮音乐"的崛起都是从社会、政治、文化和哲学的多重反思起步的，此后的发展以及许多中老年作曲家的加入为"新潮"作品增

图片511：作曲家金湘 《人民音乐》编辑部供稿

添了较充盈的文化内涵和较深邃的哲学睿智，它带给人们的审美信息的丰富性和深刻性，与同时期其他音乐潮流（例如通俗音乐大潮和当代主流音乐文化）共同构成当代音乐的多元化格局，这便使它理所当然地成为新时期中国乐坛创新意识和文化人格的象征，并在事实上担负起了引领音乐思潮、推动当代创作、重塑中国当代音乐整体形象的任务。

从文化学的视角看，"新潮音乐"对西方现代主义思潮和作曲技法的吸收，从一开始就不是以"国际化"为其终极目标的。这可以从谭盾、瞿小松、郭文景等人的早期创作中得到证明。后来的"回归传统"和"寻根热"的兴起，更把深层次的文化渊源和民族文化的独特性问题凸现出来。因此，无论是谭盾的《风·雅·颂》，还是瞿小松的《山与土风》和《Mong Dong》，抑或是郭文景的《蜀道难》，还是朱践耳的《第二交响曲》和《天乐》，也无论这些作品在多大程度上使用了何种现代技法，都是以鲜明可感的民族特性和强烈的现代意识踏上国际乐坛的，从而为多元化的当今世界音乐展现了古老而年轻的东方大国的当代风韵；恰恰正是这一点，使中国当代音乐赢得了世界各国音乐家的赞扬和尊敬。

当然，"新潮音乐"作为一股文化潮流，大潮汹涌澎湃之际，泥沙俱下，鱼龙混杂，在所难免。理论阐述上的诸多偏颇姑且不论，不顾表现目的津津乐道于单纯现代技法实验的倾向，对新奇怪异音响的盲目追求导致作品晦涩难解的倾向，蔑视基本听众满足于孤芳自赏的倾向，在创作实践中都确实存在，有的还相当严重，甚至成为一种时髦。也有极少数"新潮"作曲家，忘却了音乐观念的多元化和风格技法的多样化，是音乐创作走向繁荣的必由之路和应有之义，往往将"新潮"音乐观念和作曲技法奉为仅此一家别无分店的"不二法门"，视传统作曲技法为落后、为异途，从而滋长了"傲视群雄"的自满情绪和某种王霸之气。这也在相当程度上反映了部分"新潮"作曲家在理论和创作上的欠成熟。

第三节

流行音乐：大潮汹涌挡不住

流行音乐在20世纪30—40年代在我国内地的一些大都市如上海、北京、武汉、重庆等地曾有较大的发展。新中国成立之后，由于国家政治、经济和文化环境发生了革命性的变革，流行音乐便失去

图片512：作曲家王酩

图片513：作曲家王立平 中华民族文化促进会供稿

了它赖以生存发展的一切条件，就此在社会音乐生活中彻底消失达30年（1949—1979）之久。

中共十一届三中全会确立改革开放的国策之后，国家政治、经济和文化条件发生了历史性变化，亿万普通人的审美观念也随之大变。流行歌曲重又兴盛起来，在短短10年（1978—1988）的时间里，便在创作上度过了"偷渡期"和"仿作期"，快步迈入"成熟期"，其整体规模也在社会主义计划经济向社会主义市场经济战略转轨的过程中渐渐发展壮大，由最初的涓涓细流最终汇聚成为一股宏大乐潮，浩浩荡荡地奔流在当代社会音乐生活中，呈现出一泻千里、不可阻挡之势。

70年代末、80年代初，在中国内地尚无原创流行歌曲的踪迹。然而，一种从港台以"偷渡"方式流进内地的盒式录音带，却在大都市一部分青年和少数专业音乐工作者中间悄悄流传，其中绝大部分是台湾歌星邓丽君演唱的盒带。她演唱的作品，多是港台地区新创的流行歌曲，如《小城故事多》等，也有像《天涯歌女》、《蔷薇蔷薇处处开》、《何日君再来》这样一些20世纪30—40年代在内地流行的老歌，内容基本上都是描写男欢女爱、情郎妹子主题。其演唱风格，也与

30—40年代著名流行歌星周璇、白光、李香兰诸人相似，属于一种轻柔细软风格，但多用气声，造成近似耳语般的效果，音质更加甜美，听来尤觉亲切自然。由于科技的进步，其乐队伴奏普遍已经电声化，配器和乐队织体更见丰富，往往在歌唱声部的主旋律之外由乐队奏出一条副旋律，形成复调交织，在听觉上给人以美感。

一、"偷渡"的盒带与"D味歌曲"

虽然，从音乐艺术角度看，邓丽君的歌曲及演唱在艺术上并无特别创造，而且其内容参差不齐、瑕瑜互见，往往掺杂一些格调低下的不健康描写，但对于刚从"文革"中走来、听腻了革命群众歌曲"高硬快响"风格的绝大多数当代青年来说，听到这种以"轻柔细软"风格歌唱爱

图片514：作曲家谷建芬

情主题的流行歌曲，犹如久旱之逢甘雨、酷热之临凉风，立刻便毫无保留地接受它，由衷地喜爱它，成为内地最早的一批"追星族"，并在内地悄悄地形成了一个地下的盒式录音带市场，大批港台及海外流行歌曲磁带便通过各种走私途径从东南沿海地区源源不断地流入内地。

针对这种情况，内地音乐界曾有人惊呼"邓丽君反攻大陆！"认为这是30—40年代流行歌曲和所谓"时代曲"的沉渣泛起，应予以坚决取缔。国家有关部门也曾采取过一系列行政措施，如加大对走私音带的打击力度，查处非法音带市场，等等，但都收效不大。

内地一些聪明的作曲家自然也对这些港台流行音乐进行了认真的研究和剖析，并在很短时间内便掌握了其中原本并不复杂的基本规律和特点。不久，由内地词曲作家创作的第一批流行歌曲便赫然登场，其中广为流传的代表作品有：《妹妹找哥泪花流》（凯传词，王酩曲）、《太阳岛上》（秀田、邢籁、王立平词，王立平曲）、《军港之夜》（马金星词，刘诗召曲）、《大海啊故乡》（王立平词曲）、《请到天涯海角来》（郑南词，徐东蔚曲）、《年轻的朋友来相会》（张枚同词，谷建芬曲）、《再见吧，妈妈》（陈克正词，张乃诚曲）、《大海一样深情》（刘麟词，刘文金曲）等等。

（谱例119）

海风你轻轻地吹，海浪你轻轻地摇，水兵远航多么辛劳，回到了祖国母亲的怀抱，让我们的水兵好好睡觉.

首唱这些歌曲的李谷一、郑绪岚及苏小明等人，也就此成了内地第一批深受广大歌迷喜爱和追捧的流行歌星。其中，《军港之夜》虽是表现军旅生活，但其词曲语言及风格却迥异于此前的军旅歌曲，在简洁明朗、轻声细语的陈述中充满抒情气质，暗含某种"摇篮曲"的情调。

（谱例119）

这是歌曲的B段——经过A段的低吟之后，声区有所提高，音量略为增强，情绪逐渐上扬，但旋律进行始终保持着那种恒定的级进状态，随即又回归到摇篮曲的静谧恬适气氛，并在渐慢中结束全曲。

20世纪80年代初期流行歌曲的创作和演唱，在整体风格上受港台流行歌风影响，其中不少作品有较浓重的模仿痕迹，因此尚处于"仿作"阶段。此后出现的《知音》、《角落之歌》（均为王酩作曲）、《乡恋》（张丕基作曲）、《牧羊曲》（王立平作曲）等作品，原创程度提高，艺术上更加完整，个性更加鲜明，但其音乐风格依然与港台流行歌曲有着亲缘关系，因此，人们将这一时期的中国流行歌曲创作统称为"东南风"[24]，也有人据此将这些作品讥为"D味歌曲"[25]。但其音乐语言和演唱风格已经具有了流行歌曲的基本特征，而且举凡在群众中广为流行的作品，其主题积极向上，格调明朗，情

趣健康；其中一部分作品还带有较深的人生况味，表达了词曲作家对当代人在各种生存状态下的人文关怀。就这一点而论，80年代前期内地流行歌曲创作刚一起步便超出港台同类歌曲一头。

图片515：作曲家徐沛东

二、"民选15首"与"官选12首"

对流行歌曲在80年代的兴起，音乐界各色人等见仁见智，分歧非常尖锐，争论也颇为激烈。赵沨就曾将其称为"两个怪胎"[26]之一而加以贬斥，有些人甚至辱骂在流行歌曲创作中卓有建树的王酩是"流氓作曲家"。但流行音乐大潮在社会音乐生活中已经汹涌澎湃，很难阻遏了。

1979年底至20世纪80年代初，《歌曲》[27]杂志联合中央人民广播电台等一些新闻出版单位，在全国听众中公开发起"我最喜爱的歌"评选活动，各地歌迷参与异常踊跃，共收到来自全国各地的选票数百万张。最后选票统计结果，《妹妹找哥泪花流》、《太阳岛上》、《军港之夜》、《大海啊故乡》、《请到天涯海角来》、《大海一样深情》、《年轻的朋友来相会》、《再见吧，妈妈》、《边疆的泉水清又醇》（王酩作曲）等15首歌曲当选，其中绝大部分是当时极受听众欢迎的

图片516：歌唱家李谷一

图片517：歌星郑绪岚

流行歌曲。

由于这次评选纯粹以听众投票定结果，所以当评选揭晓之后，立即引起巨大的社会反响，进一步推动了当选作品在群众中的流传，促进了歌曲创作的繁荣。

然而中国音协领导人却从这次评选中发现了"导向问题"。于是吕骥亲自出马，在许多场合提出：当前的抒情歌曲创作，一定要强调其革命性，因此大力提倡"革命的抒情歌曲"，要求在"抒情歌曲"之前加上"革命"这顶小红帽；与此同时，中国音协还正式发出文件，在全

[24]"东南风"还有另外两层含义，其一是说这一时期内地原创流行歌曲的音乐语言多是从东南地区民歌音调中吸收营养，旋律以级进为主，绵长委婉、细腻深情；其二是指当时在内地传唱甚广的流行歌曲主要由港台流行歌曲和内地原创流行歌曲这两部分组成，而两者均在整体风格上属于"东南风"。

[25]"D味歌曲"，意为"模仿邓丽君风味的歌曲"。"D"即邓丽君姓氏之汉语拼音的第一个字母。

[26]"两个怪胎"系指流行音乐和"新潮音乐"。这一提法最早见于赵沨在某次会议上的讲话，后来他在各种公开场合多次加以强调。1992年邓小平"南行讲话"之后，赵沨依然坚持其"两个怪胎"之说，只不过将其所指悄悄改为"流行音乐的无节制泛滥"和"对新潮音乐的无原则吹捧"。

[27]《歌曲》杂志由中国音协主办，是一家以刊登歌曲作品为主的月刊，当时的主编为中国音协副主席时乐濛，副主编为钟立民等。

图片518: 歌星苏小明和她演唱的《军港之夜》

（谱例120）

我低头，向山沟，追逐流逝的岁月，风沙茫茫满山谷，不见我的童年．

（谱例121）

啊！　天上云追月，地下风吹柳，月亮月亮歇歇脚，我俩话儿没说够，没说够．

国范围内重新组织了一次声势浩大的歌曲评选活动，通过其各级分会层层选拔、逐级推荐，再由中国音协组织专家进行评选，最终由领导"拍板"后正式公布评选结果。结果，《中国，中国，鲜红的太阳永不落》等12首歌曲作品入选，这些作品在风格样式上都属于群众歌曲或"革命的抒情歌曲"范畴，其中无一首流行歌曲；在"我最喜爱的歌"评选出来的15首作品中，仅有《再见吧，妈妈》入选。

于是，在80年代中期的中国歌坛上，发生了"民选的15首"与"官选的12首"打擂台这样一起极其有趣的事件。更为有趣的是，为了使"官选的12首"能够在群众中真正流传起来，以确保其在这场擂台赛中占据压倒优势，中国音协还指令其各级分会系统，通过选派专家下基层进行教唱活动、组织群众性的歌咏大会、举办歌咏比赛等方式，力图推广、普及这些作品；与此同时，还会同文化部、公安部等

行政管理部门联合发文，对"黄色歌曲"和所谓"靡靡之音"[28]进行明令禁止。

然而结果却事与愿违。"民选15首"非但没有被打压下去，而且在广大群众尤其是在当代城乡青年中流传得更为广泛和持久；相比之下，"官选12首"中大多数作品却始终没有在群众中传唱开来。

三、八面来风，并存共荣

轻柔细软的"东南风"在80年代中国歌坛的统治地位并没有维持多久。时代在变，听众的音乐趣味也在变。自80年代中期起，虽然"东南风"按照其自身轨迹依然在歌坛上徐徐而来，但另一股强劲的"西北风"和摇滚乐浪潮却抢滩成功，而

[28]不能仅从字面上理解"黄色歌曲"及"靡靡之音"的所指。在当时中国音协的词典中，凡是不属于"革命的抒情歌曲"范围内的流行歌曲，都在此列。例如，《妹妹找哥泪花流》便被认为是写"情郎妹子"的"黄色歌曲"，而《军港之夜》则被视为"瓦解我军斗志的靡靡之音"。

欧美流行音乐对内地流行歌曲创作的深刻影响也渐渐显露出来，使中国歌坛风气为之大变，初步形成了多元化风格并存共荣的良好局面。

"西北风"的滥觞源于广东音乐人解承强作曲的《信天游》。它的题材和音调均来自陕北民歌：

（谱例120）

这种高亢、嘹亮而又饱含深沉悲凉感的音乐风格和以跳进为主的旋律构造，与"东南风"的轻柔细软风格形成鲜明对照，仿佛凉风扑面，给人以神清气爽之感。因此该作品甫一出世便不胫而走，在歌坛反响强烈，不但千万歌迷爱听、爱唱，市场规律、利润法则也令音像公司、唱片厂老板和词曲作家们以加速度竞相效仿，大批以西北地区民间音调为素材的流行歌曲便像雨后春笋般地涌现出来并以前所未有的速度传遍全国城乡。其中较有影响的代表作品有：《黄土高坡》（陈哲词，苏越曲）、《月亮走，我也走》（瞿琮词，胡积英曲）、《中华美》（陈奎及词，郭成志曲）等。

（谱例121）

（谱例122）

我 曾 经 问 个 不 休， 你 何 时 跟 我 走，

可 你 却 总 是 笑 我， 一 无 所 有.

（谱例123）

不要问我到哪里去，我的心 依着你；不要问我到哪里去，我的情 牵着你.

我 是 你 的 一 片 绿 叶， 我 的 根 在 你 的 土 地，

春 风 中 告 别 了 你， 今 天 这 方 明 天 那 里.

这是《月亮走，我也走》的B段。其抒情性旋律和C徵调式中的be音，洋溢着西北民间音乐所独有的特殊韵味，虽由女声唱出，但在委婉深情中不乏刚劲昂扬之美。

值得注意的是，这一时期产生的"西北风"歌曲，在题材选择上也突破"东南风"时期只注重卿卿我我的男欢女爱主题，而将视野扩展到对祖国、对壮丽山

图片519：摇滚歌手崔健

河的赞美以及对人类生存状态的关注上来，从而使歌曲内容具有了与粗犷、苍凉的音乐风格相适应的沧桑感和较深沉的历史意识。

摇滚乐在80年代中期的崛起也是歌坛一个重要现象。其代表人物崔健最初以具有"西北风"某些特征的《一无所有》崭露头角。

（谱例122）

后来陆续推出《一块红布》、《在雪地里撒个野》、《新长征路上的摇滚》等新作，其摇滚乐的面貌才渐渐清晰起来。其作品的内容具有较强的反主流倾向和"另类"特色，音乐风格狂躁粗粝，其演唱嗓音暗哑、充满野性，往往以震耳欲聋的整体音响造成强烈的听觉冲击力。

崔健的摇滚乐以特立独行的面貌出现，反映了某些当代都市青年的心灵躁动、精神苦闷以及由此产生的叛逆性格，因此极受一部分当代都市青年的欢迎和推崇。他在国内一些大城市举行的演唱会曾经轰动一时，并在中国乐坛引发了"摇滚

热"，许多民间组合的乐队都打起了"摇滚"旗号。后官方对崔健的公开演出作了严格限制，其影响遂逐渐走向弱化，但地下、半地下的演出仍不时地在宾馆、饭店或某些非正式的涉外场合举行。

欧美当代流行音乐在中国登陆的时间虽较港台流行歌曲为晚，但其影响却绝不在后者之下，而且越到后来，其影响中国流行歌坛的深度和广度就越加显现出来。其中，谷建芬的《绿叶对根的情意》、郭峰的《让世界充满爱》等作品便是这方面的代表。从一度创作角度看，前者的艺术成就更高。

（谱例123）

与此前国内流行歌曲绝大多数作品的旋律均取材于具体的民间音乐素材根本不同，这首《绿叶对根的情意》通篇都是作曲家自创的新音调，其旋法与欧美流行音乐相当接近，特别是后半部的远关系转调，使旋律陈述具有某种特殊的朦胧气质，从而使情感的表达更为细腻而深沉。

在"西北风"席卷歌坛之后不久，"东北风"又开始呼啦啦劲吹起来。其代表人物是词作家张藜和作曲家徐沛东。在短短几年内，两人联袂创作了《世界需要热心肠》、《篱笆墙的影子》、《苦乐年华》等作品。其间，徐沛东又与词作家孟广征创作了《我热恋的故乡》一歌。这些歌曲的音调，在吸取东北地区民间音乐素材的基础上加以提炼和升华，并对其节奏、乐队编配和演唱等方面给以流行化的处理，使之具有时代气质，旋律爽朗明快，风格乐观刚健，深得听众喜爱，因此迅速传遍大江南北。

此后，许多类似作品便在80年代中

后期的歌坛上兴盛一时，形成一股强劲的"东北风"。

80年代的流行歌坛，也是群星辈出的时代，实力派歌星刘欢、毛阿敏、韦唯、李娜等人，在初登歌坛之时便以扎实的基本功和丰富的表现力超越了同时代绝大多数偶像派歌星而令人刮目相看，此后又在演唱实践中形成了自己的独特个性与风格，成为雄踞80年代流行歌坛的真正领袖级人物，并在自己周围汇聚了大批崇拜他们的歌迷。

1989年，《人民日报》等单位举办全国性"金星金曲"评选并于9月在山东济南公布评选结果。从入选的作品和歌星看，举凡在80年代中国歌坛上深受观众喜爱并产生过较大实际影响的各种风格的优秀作品和流行歌星，几乎都已囊括其中，可以看做是对80年代我国流行歌曲创作的一次较全面的总结。

四、作为都市娱乐文化的流行音乐

综观80年代的中国流行歌坛，从词曲创作到演唱，从音像唱片业到演出市场，在短短10年时间里便完成了从无到有、由小到大、由模仿到创造、从稚嫩逐渐走向成熟、从风格单一发展为多元并存的历史过程；至80年代末，一个流行音乐市场以及与此相关的文化产业已成雏形。从其产生、发展总态势看，它的主流无疑是健康的。与"文革"10年中单调、枯燥、刻板的歌风相比，当代流行歌曲在反映多彩人生、给人以健康的美的享受与消遣方面所取得的巨大历史进步，任何不怀偏见的人

图片520：歌星毛阿敏

图片521：歌星韦唯

们均无法否认。

尽管在当代流行歌曲成长的途程中，也曾遭受到来自音乐界一些人的严厉批评，甚至动用行政手段加以排挤和打压，尽管这些负面因素给流行歌曲的正常发展带来了某些消极后果，并在一定程度上限制了它本应获得的更大成就，但也不能对这种负面影响作出过高的估计。因为流行音乐作为都市娱乐文化之一种，是改革开放的产物，是市场经济的产物；对它的生存发展形成宏观制约的外部因素，只有国家的改革开放国策和市场经济的整体发展水平。只要国家的宏观政策不变，市场经济运行机制一旦形成，流行音乐在市场竞争中的沉浮兴衰，只能由亿万听众决定，只能由文化市场的供求关系决定，而少数人的反对或打压，并不能撼动市场和听众

这两个流行音乐的生命之源，因此，任何从根本上左右流行音乐命运的企图，不论来自某些个人还是某个权威机构，都是不可圆的梦。

对流行音乐的健康发展能够形成真正威胁的，是其内部因素，也即流行音乐自身。在80年代，许多音乐人对流行音乐商品化本质在认识上存在偏差，实践中也出现了诸多弊端。例如在创作中出现了一些性描写、性暗示、性挑逗和格调低下的作品，还有人在所谓"荒诞音乐"[29]的包裹下散布低级趣味，贩运庸俗荒唐私货；在演出市场上，各种名目的"走穴"[30]演出遍地开花，"穴头"和歌星相互利用大赚其钱，不但扰乱了演出市场秩序，而且由于"走穴"演出极不规范，必然导致虚假合同、偷税漏税、侵权官司、经济纠纷等现象的屡屡发生，严重的甚至发展到坑蒙拐骗、打架斗殴、寻衅闹事等刑事犯罪的地步。

这类消极现象的存在，固然有宏观管理和文化市场环境不规范等原因，但从流行音乐自身来说，一部分从业者受高额经

[29]"荒诞音乐"出现在80年代末的广东。当地一批音乐人将王立平为电视连续剧《红楼梦》所写的插曲《枉凝眉》及徐沛东的《我热恋的故乡》填上充满调侃意味和荒唐色彩的新词，并将这类格调低下、趣味庸俗的侵权之作冠以"荒诞音乐"美名，重新录制后行销于市场，牟取非法利润。当时的《中国音乐报》曾辟出专版对此进行讨论，并提出严厉的批评。

[30]"走穴"演出是指不具有国家颁发的正式演出执照者（绝大多数为个人，极少数为单位）所组织的非法商业性演出。"走穴"演出的非法组织者即为"穴头"。其方式一般是："穴头"私下从国家专业演出团体中抽调演员但不向演员所在单位支付任何报酬，用这种无偿占用国家剧院人力资源的方式临时拼凑成演出班底，拉到约定地点进行商业性演出；演员从中获取高额出场费，而"穴头"则通过"走穴"演出牟取暴利。"走穴"演出在80年代极为猖獗，直到90年代后期方被遏制。

图片522：歌星李娜

济利益驱动，利令智昏，放弃自律，乃是其主因。故而，在市场经济大潮中保持清醒头脑，加强自律，遵纪守法，重塑艺术道德，建立行业规范，是确保流行音乐健康发展的根本大计。从国家文化、工商行政主管部门来说，也要在完善文化市场法制、加强宏观管理的同时，为流行音乐的繁荣和发展进一步创建健康和宽松的文化环境。如此内外结合，双管齐下，才有中国流行音乐大步前进的未来。

第四节

音乐创作：高唱多元多样的主旋律

"主旋律"这个概念，原本是音乐创作中的一个术语，一般是指主调音乐中的旋律声部。在主调音乐中，旋律声部对于一部作品的表现意义较之其他音乐成分（如和声、伴奏织体等等）更为显豁。后来这个概念被移用于文艺创作题材内容的选择中，将"主旋律"与"多样化"并提，其基本含义是，描写当代改革开放题材、现实题材、重大题材或革命历史题材，便是"主旋律"，在此之外，便是"多样化"。

的确，在新中国音乐史上，就题材内容的范畴而论，"文革"前17年，尽管主流意识形态一再要求作曲家写革命题材，甚至出现了"大写十三年"口号，但毕竟还允许作曲家写革命题材之外的内容，也毕竟出现了像交响诗《黄鹤的故事》、小提琴协奏曲《梁祝》这类非"主旋律"作品。但在"文革"中，由于江青一伙的法西斯文化专制主义的残酷统治，除了塑造无产阶级英雄人物高大完美的艺术形象之外，决不允许有任何离经叛道的作品存在，因此"主旋律"变成了"单旋律"。

粉碎"四人帮"之后，中国当代音乐创作开始进入了一个全新的时期。尤其是邓小平在第四届文代会上发表的《祝词》中指出"写什么和怎样写，作家艺术家有自由选择的权利，各级领导不要横加干涉"之后，包括音乐创作在内的新时期文艺创作，已经在整体上冲破禁区，无论在题材、体裁、风格、样式诸方面都出现了多样化选择的局面；而80年代初西方现代主义文艺思潮在中国的迅速传播，又使这种多样化选择增加了大量可供参照的界面，从而使80年代的音乐创作呈现出多元发展、多样并存的态势。

因此，新时期音乐创作的基本特点是：使没有主旋律成为主旋律——各种风格、样式和技法的多元化齐头并进，多线条交叉重叠。

一、交响乐与室内乐：多元格局的形成

在交响音乐和室内乐领域内，"新潮音乐"的艺术观念、音乐语言和作曲技法在这一时期音乐创作中领尽风骚，一时几乎成为80年代音乐创作的流行时尚。尤其在各地高等音乐院校的作曲系青年师生中，"言必称新潮"的现象极为普遍。

实际上，"新潮音乐"不过是对于改革开放以来在我国乐坛新崛起的一种音乐潮流的总称，对于原有的大一统的音乐格局来说，它显然是同一个"异类"；然而仔细分析起来，所谓"新潮音乐"只是一个集合概念，其中其实包含了许许多多光怪陆离的艺术理念、音乐风格和作曲技法；其代表人物如谭盾、瞿小松、郭文景、叶小钢、何训田、许舒亚、陈怡、周龙等人，各有各的个性，各有各的独特追求，他们对西方现代作曲技法的运用，多因作品的表现需要和随机爱好而异，从来不拘一格、不限一家，因此，在"新潮音乐"内部，其观念也是多元的，其风格和技法也是多样的。何况，在西方作曲技法之外，我国作曲家还自创了"RD作曲法"及"太极作曲法"等自成一统的创作

图片523：作曲家杨立青 上海音乐学院供稿

技法。

不过，在五花八门的新观念和新技法的冲击下，当时一些习惯于运用传统技法的中老年作曲家一度陷入迷惘和困惑之中，甚至曾经产生过"不会作曲"之类的疑问。

作为一种音乐现象，这种创作心态也只维持了很短一段时间。随着"新潮音乐"的愈趋成熟和人们对各种新观念、新

（谱例124）

部奏出的主题却建立在A宫系统的#f羽调式上，具有古朴的中国风格，在纵向关系上形成双调重叠的同时又在横向关系上形成双线条并置；而低音区快速掠过的琶音，与内声部的主题虽在调性和调式上具有同一性，但又与高音区日本主题形成五对二、五对三、五对四的节奏交错——这种由复合调性和复合节奏交织而成的整体音响，确能给人以新颖、独特、别致的听觉印象。

技法的认识日益冷静和深化，许多作曲家都清醒地认识到，技法永远只是手段；只有过时的观念，绝无过时的技法；只要内容表现需要，任何技法都是可用的。

正是在这种开放性创作心态的指引下，我国交响音乐和室内乐创作的观念、风格、样式和技法的多元格局在80年代已经初步形成。除了"新潮"作曲家继续进行他们的各种现代主义流派的实验之外，一批中老年作曲家在新形势下，吸纳时代气息，更新音乐观念，扩充表现手段，以其稳健的风格和成熟的创作技巧续写着各自的人生乐章。

在交响乐创作方面，代表性作品有杜鸣心的《小提琴协奏曲》，朱践耳的交响音画《黔岭素描》和音诗《纳西一奇》，王西麟的交响组曲《太行山印象》以及交响音诗《动》和《吟》，盛礼洪的《第二交响曲》，丁善德的《降B大调钢琴协奏曲》，陈钢的《双簧管协奏曲》，瞿小松的《第一交响曲》和杨立青的交响叙事诗《乌江恨》，等等。

在独奏曲创作方面，代表性作品有汪立三的钢琴曲《东山魁夷画意》和《他山集》，储望华的《第一钢琴奏鸣曲》，陈铭志的《钢琴小品8首》，黄虎威的小提琴曲《峨眉山月歌》，等等。

钢琴组曲《东山魁夷画意》由"冬花"、"森林秋装"、"湖"及"涛声"四个乐章构成，分别表现日本画家东山魁夷画作不同的艺术意境和作曲家的内心感受。作曲家运用纯熟的多声思维和丰富的复调手法，将日本音调、中国传统音乐因素与现代作曲技法融汇一处，化作复杂新颖的钢琴音响。

（谱例124）

这是第四乐章"涛声"片段。其中，高音区隐含增三和弦的主题在F大调上展开，具有鲜明的日本音调特征，内声

在重奏曲创作方面，代表性作品有赵晓生的《第二弦乐四重奏》，曹光平的钢琴五重奏《赋格音诗》，刘庄的长笛、大提琴、竖琴《三重奏》小品16首，丁善德的《C大调钢琴三重奏》，罗忠镕的《第二弦乐四重奏》，等等。

以上这些作品，创意不同，体裁各异，风格和作曲技法亦有较大反差，但它们都有一个共同特点，即在基本保持调性的前提下，不同程度地吸收了某些现代手法来为作品的表现目的服务。有的作品

图片524：作曲家陈铭志 上海音乐学院供稿

（如丁善德的《C大调钢琴三重奏》）音乐语言和技法比较传统，但以深厚功力见长；有的作品（如杜鸣心的《小提琴协奏曲》）注重作品整体风格的抒情性特质，只在作品的某些局部构成因素（如和声）上审慎地突破传统，采用复合和弦、平行和弦及和弦附加音等较现代的和声手法，以求得和声色彩的丰富变化，以及与民族旋律相互映衬时的协调统一。

朱践耳的交响音画《黔岭素描》和音诗《纳西一奇》，在当时（80年代初）创新幅度较大，尤其是多调性叠置手法的运用对传统听觉习惯有较多突破，但这些创新和突破基本上是在调性范围内进行的，而且其灵感来自我国西南边疆少数民族地区民间音乐，如《黔岭素描》中几个调性不同的芦笙乐队同时演奏时所造成的多调重叠以及《纳西一奇》第三乐章《母女夜话》中的双调重叠。独奏大提琴和小提琴分别代表母亲和女儿的音乐形象，其主题材料均来自于纳西民间音乐。对话首先在两不同bA宫调系统的不同调式下进行——母亲（大提琴独奏主题）在f羽调式上倾诉，而女儿（小提琴独奏主题）则以c角调式应答，整体音响基本上还是和谐的；随着情感交流的深化，母女之间似乎产生了分歧。

（谱例125）

女儿由c角调转为bB角调，情绪也渐趋激动；而母亲的声部则由f羽调转为g羽调，其情感基调也由激动转为平和，整体音响由尖锐而归于和缓。当然，两个声部最后又回到同一调性，象征母女夜话最终以洋溢的亲情与和谐而告结束。

二、民族器乐：华夏神韵的多样呈现

在民族器乐创作中，"新潮"作曲家亦进行了大胆探索且有上佳表现，无论在大型合奏曲还是在中小型器乐创作中，都留下了他们探索的足迹。其中，较有影响的民族乐队合奏曲有：瞿小松的管乐协奏曲《神曲》和《两乐章音乐》，谭盾的《琵琶协奏曲》、《为拉弦乐队写的组曲》和合奏曲《剪贴》，何训田的《天籁》、李滨扬的管子协奏曲《山神》，阎惠昌的组曲《水之声》等。在上述作品中，"新潮"作曲家们运用多调性、无调性等现代技法，并在演奏法和乐队编配方面打破常规旧制，用非常规手法、非常规编制、非常规结合以及任意律、微分音之类来追求特异音响，用以表现多姿多彩的华夏神韵。

当然，"新潮"作曲家的探索并不都是成功的。这些作品首先在民族器乐界，

图片525：作曲家李焕之爱好书法 李群供稿

继而在专业听众中引起剧烈争论，一些反对者甚至将争论提到了"民族器乐向何处去"的高度[31]。但"新潮"作曲家对长期以来民族器乐创作在编制上模仿西方交响乐队、在创作手法上局限在欧洲古典和声加民族风格旋律的旧套路进行了一次大胆的冲击，使从事民族器乐创作的作曲家们打开眼界、拓宽思路、更新观念，对于在一个新高点上重新思考我国民族器乐创作的出路问题是大有裨益的。

[31]参见本刊记者：《一石激起千层浪》，载《中国音乐学》1985年创刊号。

（谱例125）

（谱例126）

徐缓 庄重

事实上，"新潮音乐"对新时期民族器乐创作的冲击也产生了积极的结果。许多作曲家对民族器乐创作长期存在的种种痼疾进行了深刻的反思，并在这个基础上重新认识我国民族器乐对于表现民族风格和华夏神韵的特殊优势，适度地借鉴西方现代作曲技法以扩大音乐语言和表现技巧的范围，从而创作出既不同于"新潮民乐"也大异于旧有套路，既有浓郁传统韵味又有强烈时代气息的"新型民乐"。这方面的作品，在整个80年代成批涌现，形成了"新民乐"的创作高潮。其中较有代表性的大型作品有：刘文金的二胡协奏曲《长城随想》，金湘的组曲《塔克拉玛干掠影》，李焕之的古筝协奏曲《汨罗江幻想曲》、顾冠仁的琵琶协奏曲《花木兰》和组曲《春天》，彭修文的交响套曲《四季》和《十二月》，饶余燕的合奏音诗《骊山吟》，何训田的《达勃河随想曲》，刘锡津的《北方生活素描》，崔新、朱昌耀的二胡协奏曲《枫桥夜泊》，王澍的双筝协奏曲《回旋协奏曲》，等等。

上述这些大型民族器乐作品，创意严肃，构思严谨，或表现当代人对中华文化的哲理性思绪，或以当代视角和当代意识发思古之幽情，或赞美祖国山河之壮丽，或讴歌边远少数民族地区民俗民风之淳朴，都从各个不同的侧面反映了改革开放中的当代中国人健康的民族心理和丰富的情感世界，以不同方式来揭示我国民族器乐的独特个性和中国传统文化的博大精深。

这些作品大多坚持调性，坚持标题性、可听性、可解性的创作原则；交响思维、乐思展开的逻辑性和戏剧性成为多数作品追求的目标。在音乐语言方面，注重旋律的表情功能，其音调来源与民族民间音乐有深刻联系，但一般均不直接引用民歌旋律；和声语言则打破传统功能和声的框架，较多地使用四五度叠置和弦、和弦附加音、高叠和弦以及由乐音的纵向随机结合所造成的其他非常规和弦，追求和声的色彩对比变化。在乐队编配方面，则更强调民族乐器个性特色的表现，弱化混合音色，复调因素得到加强。大多数协奏曲在独奏乐器表现性能的挖掘、演奏技术的提高和拓展方面，均有重大突破。

上述这些特点，大多在刘文金的二胡协奏曲《长城随想》中体现出来。

（谱例126）

上例是第一乐章二胡独奏主题的最初呈示。其旋律绵延不绝、气息悠长，极具歌唱性格，而其骨干音却可隐隐听出古曲《梅花三弄》的特性音调；这一柔中带刚的主题由二胡在C—G定弦（比习惯定弦低了大二度）上用长弓缓缓奏出，显出深沉而博大的精神气质，仿佛是对作曲家登临绵延万里的雄伟长城心中自有一股豪迈之气升腾而起这一主观心理所做的音乐刻画。

80年代的民族器乐创作，由于大批专业作曲家介入，极大提高了它的专业水准和艺术格调。在50—60年代，民族器乐创作的主力军主要还是演奏家们兼任，其特长是热爱民族民间音乐，熟悉乐器性能，短处则是缺乏专业作曲技术，不少作品因而显得语言陈旧、结构简单，艺术粗糙。尽管当时也有少数专业作曲家介入民族器乐创作，然而，一方面由于受"左"的思想影响，在题材、样式和表现手法上都有诸多束缚，另一方面也长期局限于"欧洲和声加民族旋律"模式，很难有大的作为。

因此，综观新时期最初十年的民族器乐创作，最重大、最具实质性意义的进展便是对50—60年代"欧洲和声加民族旋律"大一统模式取得了根本性的突破，并在这个基础上建立起多元多样的创作理念，完成了由旧有套路向"新型民乐"的历史性嬗变。这一嬗变绝不仅仅是观念上的，它在创作实践中产生的积极成果足以令人惊异：无论在作品思想内容的深刻性和丰富性方面，还是在作品的题材、风格、技法的多元化方面，无论在中华文化

图片526：歌唱家罗天婵《今日艺术》编辑部供稿

图片527：歌唱家叶佩英《今日艺术》编辑部供稿

和民族神韵的多样化揭示和艺术性呈现方面，还是在作品整体专业水准所达到的高度和深度方面，都达到了新中国成立以来最好的水平。

三、声乐作品：雅俗共赏的创作主潮

80年代的声乐作品，观念多元，风格多样，流派纷呈，斑斓多姿。其中既有罗忠镕用十二音技法写成的至高至雅的艺术歌曲《涉江采芙蓉》，也有赵季平用民间音调写成的大通大俗的电影歌曲《妹妹你大胆地往前走》，在这两极之间一片广大的开阔地，许许多多不同体裁和风格的声乐作品在其中争相发出自己的歌唱，表明自己的存在，宣示自己的价值，从而使80年代的声乐作品创作呈现出新中国成立以来从未有过的多元多样局面。

艺术歌曲的崛起是80年代声乐作品创作的一个重要特点，产生了不少优秀作品。其中大致分为三种情况：

其一是以《涉江采芙蓉》等作品为代表，主要运用西方现代技法写成，观念激进，手法前卫，调性瓦解，力求赋予作品以五声性的特质，因此在某些局部片断有调性的短暂出现，内容深邃，构思精致，技法精湛，只有音乐修养甚高的极少数专业听众方能理解和欣赏。

其二是以王西麟的《招魂》等作品为代表，其声乐声部基本守调，但转调频繁，伴奏部分较多使用调游移、调模糊、调重叠、多调性及各种现代和声手法，音响结构复杂，与一般听众的欣赏习惯有较大距离。

其三是以施光南的《周总理，你在哪里》（柯岩词）、郑秋枫的《我爱你，中国》（瞿琮词）、陆在易的《祖国，慈祥的母亲》（张鸿喜词）等作品为代表，注重声乐声部的抒情特质和旋律的歌唱性格，作品的情感表现浓烈，善于营造艺术意境；与此同时，还有意识地强化器乐声部表情达意的功能，使之摆脱单纯的伴奏地位而具有了相对独立的表现意义。这类作品，过去在习惯上被归入抒情歌曲的类别中。但它与一般意义上的抒情歌曲在器乐部分的写法上显示出重要区别来（一般抒情歌曲的器乐部分，缺乏融入整体构思的有机性，对声乐部分的依附性很强，在写法上也比较粗糙，大多仅止于托腔保调的伴奏功能，没有相对独立的表情意义），从而具有了艺术歌曲的某些特征；在声乐声部的写法上大多比较声乐化，能够使声乐家的歌唱技巧得以充分发挥。正因为如此，这类歌曲成为音乐会和广播电视节目中经常演唱或播出的曲目，不但为一部分文化层次较高的听众所欢迎，而且也深受一般听众的欢迎，因而可称之为"雅俗共赏型"艺术歌曲。

在整个80年代，这类"雅俗共赏型"艺术歌曲已经成为艺术歌曲创作、表演、传播、接受各环节的主潮，产生了大批优秀作品，其中，《我爱你，塞北的雪》（刘锡津曲，王德词）、《梅岭三章》（施万春曲，陈毅词）、《忆秦娥·娄山关》（陆祖龙曲，毛泽东词）、《科学的春天来到了》（尚德义曲，吕金藻词）、《吐鲁番的葡萄熟了》（施光南曲，瞿琮词）、《那就是我》（谷建芬曲，晓光词）、《送上我心头的思念》（施万春曲，柯岩词）、《清晰的记忆》（朱践耳

图片528：歌唱家李光羲《今日艺术》编辑部供稿

图片529：歌唱家杨洪基《今日艺术》编辑部供稿

图片530：歌唱家郭淑珍《今日艺术》编辑部供稿

图片531：歌唱家刘秉义《今日艺术》编辑部供稿

图片532：歌唱家孟贵彬《今日艺术》编辑部供稿

曲，田农词）、《美丽的孔雀河》（郑秋枫曲，瞿琮词）等作品，在当代音乐生活中有很大的影响。

抒情歌曲是介于艺术歌曲和流行歌曲之间的歌曲品种，在80年代也得到了较大发展，其中一些著名作品如《在希望的田野上》（施光南曲，晓光词）、《党啊，亲爱的妈妈》（马殿银、周右曲，龚爱书、佘致迪词）等在群众中也有很大影响。

80年代的合唱曲创作，作品的绝对数量虽不多，但艺术质量普遍较高。与50—60年代不同的是，群众性的合唱曲创作自80年代初便开始走向式微，后来中国音协曾大力提倡，许多词曲作家也踊跃响应并产生了一些较好的作品，竟然也没有在广大群众中流传开来。这也在一定程度上反映了当代人对过去时代过分强调群体意志，导致群众性齐唱与合唱一花独放的大一统局面的反拨。与此恰成对照的是，在抒发个体情感方面具有独特优势的流行歌曲、抒情歌曲大潮的强大冲击下，艺术性合唱曲创作非但没有就此沉寂下去，反而出现了某种崛起的势头，产生了一些艺术追求多元、声部组合多样的好作品。

"新潮"作曲家也把合唱曲作为他们宣泄现代意识、追索华夏神韵、进行现代技法探索的一个重要领域。瞿小松的清唱剧《大劈棺》（高行健词）便是这方面的重要成果。

金湘的民族交响合唱组歌《诗经五首》，以《诗经》中的5首古诗作歌词，用民族合唱队和民族乐队来共同演绎其构思。在这部作品中，作曲家在加强合唱声部和乐队声部的交响性展开方面进行了有益的探索，并通过点描法、偶然法等现代

作曲技法，融入人类呼喊等自然音响，意在营造一种华夏远祖时期的古朴、粗犷、邈远意境。

李遇秋的合唱《城市之声》，虽标明为"通俗合唱"，但在作品中有目的地引入了钟声、车铃声、哨声、人们的谈笑声等日常生活音响，以表现多彩都市生活的勃勃生机，其部分手法借鉴了西方现代作曲技法中的"偶然音乐"和"具体音乐"。由此可见，现代技法与艰深、拗口、怪诞、刺耳之间并不存在必然的联系，只要运用得当，同样也能够写得通俗易懂，同样也能为一般听众所接受。

田丰本来就是一个擅长写合唱的作曲家，在"文革"前或"文革"中均有优秀的合唱作品问世。他的新作合唱组歌《云南风情》（张东辉词）是在长期深入云南少数民族地区进行田野工作、广泛收集采录民间音乐的基础上创作而成的，全曲由5段合唱曲组成，用色彩斑斓的笔触描绘出祖祖辈辈生活在云南地区的白族、傣族、纳西族、景颇族、彝族同胞的民间生活和情趣。各段风格鲜明，个性迥异，合唱织体的处理简洁而富有效果，整体上又显出抒情性与色彩性的对比和协调统一；

图片533：歌唱家刘淑芳《今日艺术》编辑部供稿

图片534：歌唱家吴雁泽《今日艺术》编辑部供稿

图片535：歌唱家吴天球《今日艺术》编辑部供稿

图片536：歌唱家胡松华《今日艺术》编辑部供稿

（谱例127）

同时，根据乐思展开需要，又别具匠心地采用了某些现代技法，如不同节奏的叠置、多调性、离调以及自然人声的呼喊等等，造成新颖别致的听觉效果但又无怪异刺耳之感，是80年代很有影响的一部合唱作品。

（谱例127）

上例是组歌《云南风情》中女声合唱《赶摆路上》的一个片段，描写傣族姑娘在赶摆路上的喜悦心情。女高音声部唱出的旋律具有傣族民歌的典型特征，滑音、衬词和句尾跳音的巧妙运用，又为这条旋律的陈述增添了活泼而又略带俏皮的性格；作曲家将女低音声部一分为二，在醇厚的中声区做和声性衬托，使合唱织体显出纯净明朗的美质。值得注意的是，乐队虽以规整节奏为合唱部分营造出赶摆的行进步态，但其和声语言却因变徵音及其还原的交替出现而发生了大小二度的碰撞，和声音响也因此变得复杂起来——现代意识与民族传统的有机结合，正是田丰合唱创作的重要特征之一。

崛起于80年代初的陆在易是一位善于用合唱体裁一抒胸臆的作曲家，他的音乐抒情诗《蓝天、太阳与追求》（廖代谦、任卫新词）集中反映了他的创作个性。该作品以"蓝天"、"太阳"为核心意象，在结构上突破了史诗性大合唱或叙事性大合唱惯用的多乐章模式，全曲分为上、下两大部分，抒发作曲家对于光明、理想和一切美好事物孜孜不倦的追求和哲理性思考，在抒情性的展开中又有一定哲理深度。他的音乐具有充沛的激情，旋律清新优美，极富歌唱性格，时时显出"音乐抒情诗人"的特质，这种在调性范围内所达到的旋律创新成就，在视调性为异类、把

图片537：歌唱家程志 《今日艺术》编辑部供稿

图片538：歌唱家邓玉华 《今日艺术》编辑部供稿

图片539：歌唱家何纪光 《今日艺术》编辑部供稿

旋律当垃圾的当时是非常难能可贵的。在合唱写作手法上，其特点是声部清晰，织体丰富，和声语言简洁而富有变化，足可见出作曲家在合唱思维的把握与驾驭上功力不凡。

同时期的大型合唱曲，较有代表性的还有：

李焕之编曲的《胡笳吟》（歌词选自蔡邕的《胡笳十八拍》），旨在用合唱形式探索华夏古韵的艺术表现，意蕴深邃，手法老到；刘念劬作词作曲的清唱剧《生命宇宙的春天》则着意于人生意义的追问，作品结构宏伟，激情洋溢，乐思充沛，揭示了以有限生命从无限宇宙中换取春天的哲学理念；张敦智的《森林日记》（于之词）宛如一首用合唱手段写成的大

自然赞美诗；而王祖皆、张卓娅的《南方，有这样一片森林》（向彤、贺东久词）是一部描写军旅生活的作品，艺术上本有不少可取之处，然其题材与某些现实事件联系太紧，一旦世易时移、时过境迁，作品的生命也就随之难以延续，殊为可惜。

这一时期的中小型合唱，也有不俗表现。在1982年、1986年分别举行的两届"北京合唱节"上，共推出各类合唱作品387首（部），其中绝大多数是中小型合唱，可见当时创作之丰。

1986年底，文化部及中国音协联合举办的"第五届全国音乐作品（合唱创作）评奖"，实际是对80年代以来我国合唱创作成果的一次总检阅。在这次评奖活动中获奖的原创作品有：一等奖——田丰《云南风情》；二等奖——陆在易《雨后彩虹》（于之词）；三等奖——王世光《长江，母亲河》（晓岭和刘薇词），司徒抗的《我的根啊，在中国》（瞿琮词），曹鹏举的《舂米歌》（李光信词），陆在易《你可见过秋天的山岭》（陈克词），彦克《把祖国打扮得更美丽》（陈克正词），陈怡《芭蕉树——添字采桑子》（宋·李清照词），姜小鹏《绿色的小雨》（任卫新词），杨庶正《绿草地》（茅晓峰词），刘文金《红云》（刘麟词），雷雨声《三月三》（高枫、杨勇词），何山《森林的春天》（徐思萱词）。此外，在合唱改编曲方面，钱兆熹根据宋代词家姜白石同名自度曲改编的《扬州慢》及张坚改编的《四川民歌两首》亦在此次评奖中获得三等奖。

李焕之改编的男声合唱《秦王破阵乐》（唐代《凯乐歌辞》词，《石大娘五

弦谱》曲，何昌林译谱并词曲组合），用
大鼓与钢琴伴奏，雄浑豪壮，气度非凡，
大有铜板铁琶气概。[32]

这些作品，无论在题材、观念、手法
还是在合唱形式的运用上都呈现出多元、
多样的局面，也代表着80年代我国合唱创
作的整体水平。

四、歌剧音乐剧：雅俗分流的现实态势

中国歌剧在度过了1976—1979年的调
整期之后，随着改革开放大潮汹涌澎湃地
奔流到80年代，各种新的文艺思潮、新的
戏剧观念、新的作曲技法也在歌剧领域强
势登陆，对作曲家和剧作家们产生了潜移
默化的影响，形形色色的歌剧实验也在悄
悄地进行。

1. 歌剧音乐剧创作中的观念变革与雅俗分流

在80年代中期的歌剧文学创作中，
"无场次"、"淡化情节"、"淡化人
物"、"中性舞台"、"意识流"、"大
写意"等现代戏剧观念和手法轮番登场，
但大多处于生吞活剥、生搬硬套阶段，
而试图解构歌剧的戏剧本性及其基本元
素——情节、人物的努力，脱离中国观众
的审美趣味太远，导致艺术上幼稚粗糙，
不久皆因剧场效果普遍不佳甚至连专业观
众也难以接受而不得不草草收兵。

图片540：歌剧《海蓬花》

在音乐创作上，由于歌剧制作极端复
杂，"新潮"作曲家们极少介入歌剧创
作，因此，80年代的歌剧音乐创作，除
极个别剧目（如《牛郎织女》）较多使
用现代作曲技法之外，绝大多数剧目依
然把调性作为歌剧音乐创作的前提，即便
有少数剧目使用了近现代技法，也只是部
分地、片断地、有选择地使用。例如刘振
球作曲的《深宫欲海》（冯柏铭编剧），
其声乐声部写作完全采用传统手法，注重
发挥旋律的表情功能[33]，但在乐队部分，
却把许多生活器皿（如水缸、竹筒、猴儿
鼓）当做乐器使用，造成奇妙、古朴、渺
远的音响，令人有耳目一新之感。这种做
法，在以往的中国歌剧中是非常规的，绝
无仅有的。

《原野》在运用现代技法时是有目
的、有选择的，其重唱部分多次出现多调
性或调性重叠，用河北民歌《正月十五鬼
敲门》原封不动的旋律写成的四部合唱更
是四个不同调性的重叠，乐队部分有多
调性的运用和非常规的和声进行，而"招
魂"场面的合唱声部中运用了偶然手法，
不写定总谱，到时由合唱队员随机发挥，
以求得一种混乱无序的嘈杂音响。这种听
觉效果，用常规手法不可能达到。

因此，80年代虽然是"新潮音乐"纵

图片541：歌剧《从前有座山》　陆地摄

[32]本章关于合唱创作的叙述，采用了《当代中国
音乐》第二编第五章（第125—147页）的部分资
料和内容，当代中国出版社1997年7月北京出版。

[33]正因为如此，在《人民音乐》为《深宫欲海》
进京演出举行的座谈会上，一位信奉瓦格纳"乐
剧"理论的青年批评家对刘振球在歌剧中强调并
突出旋律的做法极为不屑，认为这是在"廉价地
出卖旋律"。

图片542：民族歌剧《百鸟衣》 广西歌舞团创作演出并供稿

横恣肆的年代，但在歌剧音乐领域却并无多大响动，也从未出现过歌剧"新潮"。

但这并不等于说，80年代的中国歌剧与50—60年代的歌剧没有差别。实际上，这一时期中国歌剧家正在致力于歌剧观念的变革，即从《白毛女》以来大一统的歌剧观念中解放出来，建立起全方位开放的歌剧观，以便使当代歌剧在继承、发展、超越《白毛女》传统的基础上，跟上时代步伐，建造中国当代歌剧艺术的大厦。于

是，对于欧洲歌剧的学习与研究、对于歌剧艺术规律的探讨与探索，与对于中国歌剧正反两方面历史经验的回顾与反思，都在热烈地同步地进行着；不同的歌剧风格与样式都在80年代初的歌剧舞台上各逞其技，严肃大歌剧、室内歌剧、喜歌剧、轻歌剧、音乐剧、歌舞剧、民族歌剧[34]竞相登场，构成一道多元多样的歌剧风景线。在严肃歌剧方面，有黄安伦的《护花神》；在室内歌剧方面，有施光南的《伤逝》；在喜歌剧方面，有王世光的《第一百个新娘》；在音乐剧方面，有刘振球的《我们现在的年轻人》及商易的《风流年华》，在歌舞剧方面，有花儿歌舞剧《曼苏尔》；在民族歌剧方面，有《故乡

图片543：歌剧《仰天长啸》 上海歌剧院创作演出并供稿

图片544：歌剧《番客婶》 福建泉州歌剧团创作演出并供稿

人》、《海蓬花》、《马桑树》、《青稞王子》、《将军情》等等。

大约在80年代中期，中国歌剧创作开始出现了两极分化、雅俗分流的征兆——一部分剧目向欧洲严肃大歌剧看齐，走雅化之路，创作中国的严肃歌剧；一部分剧目向欧美音乐剧看齐，走俗化之路，创作中国的音乐剧。原来在这雅俗两极之间广大开阔地中生存状态比较活跃的喜歌剧、轻歌剧、歌舞剧、民族歌剧，开始调整自己的坐标，纷纷向雅俗两极靠拢，逐渐缩小了自身独立生存的空间。

2. 严肃歌剧创作

在严肃歌剧方面，中央歌剧院、中国歌剧舞剧院、辽宁歌剧院、哈尔滨歌剧院、上海歌剧院等歌剧重镇，纷纷推出自己的剧目，先后产生了施光南的《伤逝》，商易、左焕琛的《大野芳菲》，萧白的《仰天长啸》，金湘的《原野》，王世光的《马可·波罗》、徐占海的《归去来》，刘振球的《从前有座山》，以及山

[34] "民族歌剧"的概念，如果用来作为一个体裁范畴，仅从字面看容易产生意义混淆，因为凡是中国人创作的歌剧都可以称为"民族歌剧"。但在一般情况下，音乐界和歌剧界使用这一概念时，往往以一个约定俗成的理解为前提，即：在音乐展开戏剧性的方式上，举凡在大段唱腔的写作上运用戏曲板腔体结构来获得戏剧性的歌剧作品，都可以称作"民族歌剧"。《白毛女》《洪湖赤卫队》《红珊瑚》《江姐》等剧便是我国民族歌剧的典范之作。80年代之后，民族歌剧创作曾一度式微；进入90年代以来，民族歌剧始得重振旗鼓，产生了《党的女儿》等较好作品。本书所使用的"民族歌剧"概念，也是建立在这一约定俗成理解的基础上的。

图片545：歌剧《第一百个新娘》

图片546：歌剧《马可·波罗》 中央歌剧院创作演出并供稿

（谱例128）

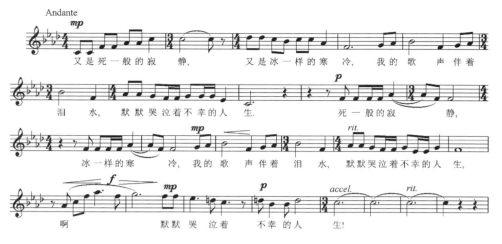

又是死一般的寂 静， 又是冰一样的寒 冷，我的歌 声伴着

泪 水， 默默哭泣着不幸的人 生. 死一般的寂 静，

冰一样的寒 冷，我的歌 声伴着 泪水，默默哭泣着不幸的人 生，

啊 默默哭泣着 不幸的人 生！

图片547：连环画《伤逝》

东省歌舞剧院创作演出的《徐福》、延边歌舞团创作演出的《阿里郎》等剧目。其中，施光南的《伤逝》、金湘的《原野》、刘振球的《从前有座山》，代表着整个80年代我国歌剧创作的最高水平。

《伤逝》（王泉、韩伟编剧）实际上是一部室内歌剧，其剧本系剧作家根据鲁迅同名小说改编而来。剧中人只有女主人公子君（女高音）、男主人公涓生（男高音）两人，并用一位男歌者（男中音）和一位女歌者（女中音）来交代事件，连接剧情，4个声部正好组合成为四重唱；这种人物设置反映了作曲家对歌剧规律的思考及其美学趣味。全剧分为春、夏、秋、冬4个乐章，将子君和涓生之间由相识到热恋、由热恋而结合，婚姻由甜美而平淡、由平淡而生嫌隙、由嫌隙而生怨尤、由怨尤而不得不分手的凄美的爱情历程，展现得楚楚动人。该剧在音乐创作上的一大特点，便是充分发挥旋律的抒情性特长，用各种声乐体裁来细腻深刻地展现男女主人公的心路历程以及情感冲突。施光南的旋律天才在本剧中得到了近乎完美的表现，剧中主题歌《紫藤花》以及大段咏叹调《风萧瑟》、《冬天来了》、《秋光，金色的秋光》、《不幸的人生》等，情感容量大，变化层次多，在美丽如歌的旋律倾诉中揭示了丰富的心理戏剧性；这些唱段的旋律又被充分声乐化了，深得歌唱家们喜爱，不但经常在音乐会上演唱，而且被选入各种声乐教材，成为声乐教学中的必唱曲目。

（谱例128）

上例是子君咏叹调《不幸的人生》的返始部分。开始的乐句完全再现咏叹调首句的宣叙性旋律，重新将抒情主人公的心境拉回到冰冷的现实之中。不断重复的乐句，并在子君寂寞无助中喃喃自语式的悲叹中将情感抒发推向全曲最高点，以强烈音量唱出她内心的绝望与呐喊；进而激情消退，重新归于寂寥无奈的忧伤氛围并结束全曲。联系到这首咏叹调中段所表现的子君对于往日爱情的温馨回味与追思，作曲家通过两种情绪的强烈对比来揭示人物心理戏剧性的成就和功力颇堪赞许。

略显不足的是，该剧的乐队部分写得比较简单，未能将乐队介入戏剧冲突的功能充分发挥出来。

相比之下，《原野》在音乐创作上的成就更为全面，因此也更为令人振奋。其剧本系万方[35]根据曹禺同名话剧改编。该剧的人物设置也是4个主要角色、4个不同声部，即女主人公金子（女高音），男主人公仇虎（男中音），金子的丈夫大星（男高音）以及大星的母亲（女中音），就这一点而论，与《伤逝》有异曲

[35]我国当代戏剧大师曹禺之女。

图片548：歌剧《马桑树》 陆地摄

图片549：歌剧《青稞王子》 陆地摄

肃歌剧音乐创作的最高专业水准。

重唱创作是《原野》的最大亮点之一。每每在情节发展和戏剧冲突紧张激烈的关口，作曲家善于将相关登场人物不同性格、不同心态、不同情感之间的交汇与碰撞组织在一个严密有序的重唱形式之中，通过这种特殊声乐形式所独具的多个独唱声部交织、展开及其所造成的复杂音响和强烈对比，写情、写人、写戏、写冲突。金湘为金子、仇虎、大星、焦母设置了多段不同声部组合的二重唱和三重唱，其性质有的偏于抒情，有的偏于叙事，但更多的则是戏剧性和冲突性的，将登场人物之间的感情碰撞与性格冲突以最音乐化和戏剧化的形式直接呈现在观众面前。

第一幕焦母、金子、大星三重唱和第三幕大星、金子、仇虎三重唱最具特色。从形式构成上看，两者都有较长篇幅，因此结构相对完整，构成一个具有独立表现意义的音乐戏剧化场面。从所处位置看，都出现在人物间性格冲突的关键部位，构成全剧的必需场面，各声部之间的冲突及其结果，直接影响着全剧情节发展的方向。从声部之间的相互关系看，都是以"2主＋1辅"的形式承载不同的戏剧使命——前者主要冲突在焦母与金子两个声部之间阴一句阳一句地展开，大星作为这场冲突的在场者，其声部承载着哀求、劝

同工之妙；所不同者，是《原野》的4个角色构成复杂的人物关系和强烈的戏剧冲突，大星及其母亲都是情节发展中不可或缺的重要因素。如果说《伤逝》所表现的冲突主要是心理冲突的话，那么《原野》的戏剧冲突则是全方位的——4个主要人物各具鲜明个性，其戏剧行动各有不同的心理依据和"戏剧背景"（即所谓"戏前戏"），因此在他们之间所发生的戏剧冲突，不但有深刻的心理动作，而且有强烈的外部动作，冲突的发生、发展直至达到高潮，以及高潮后的"下落动作"，环环相扣，层层推进，在事件与情绪的双重变奏中充满戏剧性的紧张。

金湘是一位功底深厚、修养全面的作曲家，他在《原野》中的音乐创作，按照严肃歌剧音乐创作的独特思维规律，在调性音乐的框架内，充分发挥一切音乐手段（包括有选择地使用偶然音乐手法和一些近现代作曲技法，采用民间音乐素材并加以提炼、创新，使之具有现代气质，等等）所提供的表现优势，无论在咏叹调、宣叙调、咏叙调、抒情短歌、对唱、重唱、合唱等声乐体裁的写作上，还是在发挥交响乐队和合唱队丰富的戏剧性表现力来介入冲突、塑造人物、抒情、状物、绘色、造势等方面，都达到了80年代我国严

图片550：歌剧《原野》作曲者金湘

（谱例129）

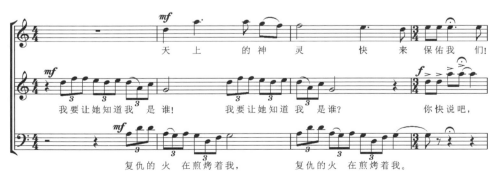

337

图片551：歌剧《原野》中的金子

图片552：歌剧《原野》中的仇虎

触即发；而置身于两者间无所适从的金子则无助地向苍天乞灵。值得称道的是，这两首三重唱在戏剧冲突某一动态截面上进行，它们所揭示的都是几个人物之间的正面冲突，与流动着变化着的人物语言、动作、心理同步展开，因此三个声部的立体化交织蕴含着巨大的戏剧张力；人们在感受令人窒息的紧张冲突的同时也领略到歌剧重唱所特有的多声音乐之美，这种魅力是用单线条平面化手法展示冲突无法相比的。

《原野》后来到美国、中国台湾、中国香港等国家和地区演出，亦受到那里的同行和一般观众的热情欢迎。

图片553：歌剧《原野》

解、无奈等情绪；后者主要冲突则在大星和仇虎两个声部之间当面锣对面鼓地展开，金子作为这场冲突的在场者，其声部随着仇虎第三者身份的图穷匕见而承载着哀求、劝解、惊叹等复杂的情感变换。

（谱例129）

上例是第三幕金子（高声部）、大星（中声部）与仇虎（低声部）的三重唱——大星声部与仇虎声部构成情感与性格的直接对峙，两个男人之间的冲突一

3. 音乐剧创作

在音乐剧方面，各地歌剧院团、歌舞团、话剧院团乃至戏曲团体为了适应文化市场的激烈竞争，对创作演出音乐剧表现出极大的热情和兴趣。整个80年代，在全国各地公演过音乐剧作品多达上百部之多，其中有：上海歌剧院创作演出的《风流年华》（商易作曲）、前线歌舞团创作

图片554：音乐剧《风流年华》 上海歌剧院创作演出并供稿

图片555：歌剧《故乡人》 陆地摄

图片557：轻歌剧《芳草心》 前线歌舞团创作演出并供稿

演出的"轻歌剧"《芳草心》（王祖皆、张卓娅作曲），湖南湘潭市歌舞剧团创作演出的《蜻蜓》（刘振球作曲），福建泉州歌剧团创作演出的《台湾舞女》（庄稼作曲），上海歌剧院创作演出的《海峡之花》（庄德淳作曲），沈阳话剧团创作演出的"音乐歌舞故事剧"《搭错车》（故事和音乐均来自台湾同名电影），湖南湘潭市歌舞剧团创作演出的《公寓13》（刘振球作曲），湖南株洲市歌舞剧团创作演出的《小巷歌声》（李执中作曲），广州白云轻歌剧团创作演出的《十五的月亮》（王澄帛作曲），湖南省歌舞团创作演出的《灯花》（白诚仁作曲），总政歌剧团创作演出的《特区回旋曲》（刘虹作曲），上海歌剧院创作演出的《雁儿在林梢》（叶纯之作曲），中央歌剧院音乐剧中心创作演出的《日出》（金湘作曲），上海歌剧院创作演出的《巴黎的火炬》（刘振球作曲），等等。

《芳草心》（向彤、何兆华编剧）在首演的当时自称为"轻歌剧"，实际上是一部相当典型的音乐喜剧，剧本根据评弹《真情假意》改编，其戏剧结构基本采用"话剧加唱"模式，即在话剧结构中加进若干音乐与唱段。这种结构模式，为美国百老汇的许多经典剧目（如《俄克拉荷马》、《音乐之声》、《窈窕淑女》、

图片556：轻歌剧《芳草心》 前线歌舞团创作演出并供稿

图片558：作曲家张卓娅

图片559：作曲家王祖皆

图片560：音乐剧《公寓13》 湖南湘潭歌舞剧团创作演出并供稿

《屋顶上的提琴手》等）经常采用。该剧的音乐创作最主要的特色有二：其一是并不刻意追求音乐的戏剧性，而是采用一种插曲式的音乐结构，随着剧情发展，在适当部位插入若干抒情性唱段；根据情节发展需要，又对唱段采取重复、再现手法，每个主要唱段基本上重复一至二遍，主题

歌《小草》在剧中重复了多遍，以加强观众的听觉记忆。其二，其唱段和乐队编配均采用流行音乐写法，音乐语言通俗易懂，旋律流畅优美，演出形式自由活泼，颇有都市气息。此外，为便于巡演，该剧还首创了用乐队音乐录音伴唱的形式。

此剧公演后，立即在同行和一般观众中引起巨大反响，全国各地有数十个歌剧院团上演了此剧；其主题歌《小草》，更是在全国广泛传唱，成为新时期以来在全国流传最广的音乐剧歌曲。

《搭错车》的最初创意，是沈阳话剧团为摆脱话剧的生存困境，在被逼无奈中另辟蹊径，决定推出这部既非话剧亦非歌剧的非驴非马之作，他们自己将它命名为"音乐歌舞故事剧"。其故事框架取自台湾的电影故事片《搭错车》，并以该片中传唱极广、知名度极高的流行歌曲《酒干倘卖无》贯穿全剧，载歌载舞，又说又唱，自是十分热闹。在演出场所方面，沈阳话剧团又别出心裁地将演出置于四面

看台的体育馆中。为此必然在演出形式方面引出许多不同于剧场的新的手法和新的处理。结果，他们的尝试获得巨大成功。据称，自1985年首演至1989年这短短几年间，该剧在全国各地巡回演出的总场次竟然达到了1460场的惊人纪录。这个纪录不但在中国至今无人能破，即便在美国百老汇也是一项不可多得的骄人业绩。

80年代歌剧界雅俗分流的现实态势有其积极意义，即为严肃歌剧和音乐剧的蓬勃发展开通了道路，但也带来了某些消极后果：在严肃歌剧和音乐剧的双重挤压下，民族歌剧以及传统歌舞剧[36]的生存环境日益险恶，生存空间逐渐缩小，甚至有

图片561：歌舞剧《灯笼》 广西柳州民族歌舞团创作演出并供稿

[36]本书所说的"传统歌舞剧"，并非指传统戏曲，而是指20世纪20年代以来在借鉴欧洲歌剧成果、继承我国民间音乐（包括戏曲）传统的基础上创作的歌舞剧，如黎锦晖的儿童歌舞剧、延安的秧歌剧，以及60年代初像《刘三姐》这样的专业歌舞剧。这类歌舞剧，与传统戏曲比较，是新型的，是"五四"新文化的一部分，但与音乐剧这种都市娱乐文化相比较，它又是传统农民文化的产物了。

退出当代歌剧舞台的趋势。这种情形的形成，当然有多种原因，不能完全归咎于歌剧观念更新和歌剧艺术的雅俗分流。其中部分原因还是由于从事民族歌剧和传统歌舞剧创作演出的单位和个人歌剧观念陈旧、艺术手段贫乏使然。一个不得不承认的事实是，80年代也曾创作演出过一些民族歌剧（如《马桑树》《青稞王子》）和花儿歌舞剧《曼苏尔》，皆因故事老套、语言陈旧、艺术质量不高而未被同行和观众认可。然而无论如何，这种现象的存在毕竟与多元多样的时代潮流相悖，因而不能认为是一种健康状态。

第五节

"回顾与反思"：历史经验不能忘却

粉碎"四人帮"之后，全党全国人民响应中共中央号召，在深入揭批"四人帮"的基础上，掀起了全国性的拨乱反正、清除"左"的影响的思想解放运动。当时的中国音协领导人却在这样一个重大问题上反应迟钝，行动消极，甚至出现了粉饰历史、掩盖错误的企图。这当然引起广大音乐家的不满。历史经验不能忘却。重要的问题不在于追究某些个人责任，而应当认真清理"左"的思想对新中国音乐建设事业的严重危害，从中吸取惨痛教训，丢掉沉重的历史负担，在中国专业音乐现代化伟大进程中不再重犯历史上已经犯过的类似错误。

正是本着这样一个崇高目的，音乐

界一批有识之士通过学术期刊组织讨论、举办学术会议让各种意见得以面对面交流等方式，开始了"回顾与反思"的艰难历程。

一、"回顾与反思"的缘起与背景

1985年年底，新创刊的音乐学术季刊《中国音乐学》在其正文首页开辟了一个"回顾与思考"专栏，发表了陈聆群题为《反思求索，再事开拓》的文章。作者根据长期从事中国近现代音乐史研究与教学的经历，对影响该领域至深至重的极"左"思潮以及由此而带来的惨痛教训进行了初步的清理和反思。《中国音乐学》编辑部为此配发"编者按"指出，历史经验是不能忘却的，只有当这种历史经验经过冷峻的反思之后，

才能变为今人的财富。为此该刊号召广大音乐学者参与这一讨论。

1986年8月，由《中国音乐学》、《人民音乐》、《音乐研究》三家编辑部及辽宁省音乐家协会理论委员会联合举办的"全国中青年音乐理论家座谈会"在辽宁兴城市举行，来自全国各地的中青年音乐理论家和一部分作曲家共100余人与会。回顾与总结近百年来尤其是新中国成立以来中国专业音乐所走过的道路，清算"左"的影响，在以往的经验和教训中吸取营养，变为我们今天前进的财富，成为这次会议的重要主题。

作为该次会议主要主持者之一，时任《音乐研究》主编、中国音协副主席的赵沨，曾在大会发言中多次强调，"左"的思想披着"伊里奇的外衣"，装腔作势，借以吓人；而包括他自己在内的一些人，常常被"日丹诺夫的幽灵"所左右，办事

图片562：大连"全国歌曲创作研讨会" 居其宏供稿

想问题都失去了自我[37]。赵沨的发言得到大多数与会者的认同。

1984年5月，中共中央书记处决定编撰出版大型历史丛书《当代中国》。按"丛书"总编辑部要求，经中国音协分党组批准，1987年3月成立《当代中国》丛书音乐卷编委会和编辑部，由中国音协主席李焕之任主编，郭乃安任常务副主编，孙慎、赵沨、时乐濛、周巍峙、钱仁康、张非任副主编，居其宏、梁茂春、王安国分别担任编辑部正副主任。

《当代中国》丛书编委会对丛书的编写方针有明确的规定：

《当代中国》丛书，将遵循实事求是的科学的态度，不虚美，不掩过，用可靠的事实资料，如实地写出新中国三十多年的建设史，为世人为后代留下一部科学的信史。[38]

要遵循实事求是的科学态度，把音乐卷写成一部"不虚美，不掩过"的"信史"，这是一项极为光荣但又极为艰巨的学术使命。鉴于音乐界在新中国音乐建设史的许多重大问题上不是事实模糊不清，就是分歧严重，在这种情况下，如何使音乐卷的记叙能够忠实于历史，达到"不虚美，不掩过"的境界？编辑部认为，《当

图片563：赵沨与"全国中青年音乐理论家座谈会"部分代表 居其宏供稿

图片564：《当代中国》丛书音乐卷编写工作研讨会 居其宏供稿

代中国》丛书音乐卷的编写，本身就是一个对新中国音乐史进行全面"回顾与反思"的过程，因此，只有对若干重大历史问题展开公开的讨论和争鸣，廓清事实，明辨是非，我们的编写才能做到兼听则明，才有可能择善而从，才能使这本音乐卷成为经得起历史和现实考验的"信史"。

为此，自1987年开始，除了在《中国音乐学》所开辟的"回顾与思考"专

[37]赵沨这个公开讲话后来没有整理成书面发言正式发表，但其录音仍在《中国音乐学》编辑部收藏。所谓"伊里奇的外衣"，是指打着列宁的旗号，空有外表，未得真谛是也。列宁的全名是弗拉基米尔·伊里奇·乌里扬诺夫（列宁），称其为"伊里奇"有表示亲切之意。日丹诺夫是20世纪40年代苏联共产党中央主管意识形态的政治局委员，曾发动并领导了对肖斯塔科维奇等著名作曲家的严厉批判，其思想对40—60年代我国音乐界的影响至深至巨，故赵沨有"日丹诺夫的幽灵"之说。

[38]《当代中国》丛书"总序"，见《当代中国音乐》卷首，当代中国出版社1997年7月北京出版。

图片565："全国通俗音乐研讨会"全体代表合影 居其宏供稿

栏中继续刊载"反思"文章之外，《人民音乐》还特别开辟了"回顾与反思"专栏，发动全国音乐家踊跃撰文参加讨论。此后，《中央音乐学院学报》、《音乐研究》、《黄钟》、《星海音乐学院学报》、《乐府新声》、《文艺理论与批评》等刊物也相继发表文章，加入"回顾与反思"的讨论中来。据不完全统计，在1985—1989年间，公开发表的具有"回顾与反思"性质的文论共有40—50篇之多。

为了更好地落实"百家争鸣"方针，使更多的音乐家尤其是那些重大历史事件的参与者和见证人能够充分地发表意见，《中国音乐学》和《人民音乐》两家编辑部还通过电话约稿、上门采访、召开研讨会和各种主题的座谈会等方式，希望他们能够畅所欲言，积极参与讨论和争论，

以便使"回顾与反思"的讨论能更加全面地反映出各方的不同观点。但除了吕骥、李业道、李正忠等人撰写的少数几篇文章之外，其他一些人尽皆缄口不语；日后的事实证明，即便是吕骥等人的文章，在当时条件下也是文不尽言、言不尽意的。

二、"回顾与反思"的主要论域及论点

"回顾与反思"对相关历史事实与理论问题的讨论，大致上分为两个阶段。

第一阶段讨论的重心，集中在一些具体历史事件和具体学科上。例如在江苏江阴举行的"当代音乐史研讨会"上，钱仁康就1959年音乐界发动的所谓"拔白旗"

事件进行了回顾、梳理和澄清。戴鹏海[39]在"中国音乐史研讨会"[40]全体大会上就新中国成立后17年中国音协在新中国音乐方针和指导思想上"左"的影响及其种种表现作了长篇发言。

涉及学科建设问题的研讨，主要是两个：其一是近现代音乐史问题，其二是音乐批评问题。前者以陈聆群的《反思求

[39]戴鹏海，原在上海歌剧院从事音乐创作，粉碎"四人帮"后调入上海音乐学院音乐研究所工作。1987年时是该所副研究员。长期从事中国近现代音乐史研究。

[40]"中国音乐史研讨会"是由中国音乐史学会举办的一次学术年会，与《当代中国》丛书音乐卷编辑部举办的"当代音乐史研讨会"同期在江苏江阴举行。这是历史上第一次将中国古代音乐史、近现代音乐史和当代音乐史连在一起召开的史学盛会。三个不同主题的会议通常分组举行，但也安排了一次大会发言，以便及时通报各组研讨的进展情况。戴鹏海是作为"当代音乐史研讨会"推举出的代表作大会发言的。

索，再事开拓》一文为代表。鉴于音乐批评在新中国音乐史上所起的负面作用非常突出，因此许多音乐家对此进行的回顾与反思也格外冷峻。在"全国中青年音乐理论家座谈会"前后，音乐批评成为会议代表们关注的重点，许多代表提交的论文都与这一主题有关[41]。

会后，居其宏发表了《归来兮，批评之魂》[42]以及他在兴城会议上的论文《论音乐批评的自觉意识》[43]。前者将新中国成立后17年占主导地位的作品批评和思潮批评之简单粗暴形容为"百花园里跑马"，其意是说，在一阵纵横恣肆的驰骋之后，只剩下残枝凋零，败叶满园，落红无数。此类批评之所以如此，乃是因为它失去了音乐批评的本体即"自我"之魂，沦为政治运动和阶级斗争的奴仆和工具。为今之计，音乐批评应当从政治桎梏中解放出来，回归本体，恢复自我，故此要呼唤"归来兮，批评之魂"。后者则以一个学者的眼光，对音乐批评在新中国成立后17年的历史发展作了较系统的回顾，在肯定前人业绩和贡献的基础上，对其中存在的长期依附于政治斗争和政治运动、无视音乐艺术规律、观念上的左视病及方法上的简单粗暴等严重问题进行了严肃的批评，并就音乐批评的学科建设提出了几点建议。罗艺峰的

《论音乐批评》[44]一文在措辞上温和一些，但其对新中国成立后17年音乐批评史的评价与居其宏的论点大同小异。

在"回顾与反思"第二阶段，人们的认识突破了个别学科、个别事件的层面，开始从宏观上探讨一些深层次的理论问题。主要集中在以下几个论域及论点上：

其一是关于新中国成立以来音乐理论和批评的基本估价。其主要代表人物张静蔚提出：

> 音乐理论在解放后毫无建树。这些文章无非是：第一，重复《讲话》的精神，重复三十年代的理论；第

[41]见《中国音乐学》1986年第3期所发表的会议论文摘要。

[42]刊于《人民音乐》1986年第10期。本文原是作者为兴城会议音乐批评专题讨论所写的一篇综述，因在写法上并未一一注明各家观点的出处，遂在文末特意注明所引观点的作者姓名。但《人民音乐》编辑部在发排时却删去了文末的注文，从而引起广泛误解。

[43]刊于《音乐研究》1986年第4期。

[44]刊于《中国音乐学》1987年第1期。其作者罗艺峰，当时在江西省艺校任教，后调入西安音乐学院工作。

二，只要到斗争中去就能出好作品；第三，反对现代主义。[45]

与此持有近似观点的是于润洋，他指出：

> 从建国初期到十一届三中全会这近三十年间，音乐理论界在基础理论（音乐美学）研究方面几乎是一片空白和荒芜。这种理论的贫困给实践带来的严重后果，首当其冲的便是音乐批评，其后果是令人痛心的，带有强烈"左倾"政治色彩的批判取代了真正的艺术批评和学术探讨，事实上成了政治运动的工具。马克思主义根基本来就不深的音乐理论界在一段时期中在这些问题面前感到某种困惑也许是很自然的，除非根本不去思考这些问题。[46]

其二是关于音乐的"异化"和反"异化"问题。其代表人物是戴嘉枋。他认为：

> 音乐艺术的异化的一般含义是：音乐家通过自由审美创造活动制造了一定对象，该对象变成异己和敌对的力量，并反过来压制音乐家的自由审美创造。[47]

作者将这种异化过程分为"前异化期"（30年代至40年代初）、"异化前期"（40年代初至50年代中期），"异化中期"（50年代中期至70年代末）、"异化后期"（70年代末至80年代中期）4个阶

图片567：《歌剧艺术研究》主编商易主持歌剧《秋子》资料捐赠仪式 居其宏供稿

段，并对不同阶段的异化内容进行了阐释。

随着"回顾与反思"逐步推向深入，人们开始循着赵沨关于"伊里奇的外衣"和"日丹诺夫的幽灵"的思路寻找答案。为此，《人民音乐》编辑部邀集相关专家，就苏联20世纪30—40年代思想文化领域的主流意识形态对我国音乐界的影响、毛泽东《在延安文艺座谈会上的讲话》对新中国音乐发展的影响这两个问题，分别召开专题座谈会。居其宏的《一个无法逾越的反思课题》[48]便是座谈会的产物之一。他在肯定《讲话》一些基本原则的前提下，集中分析了艺术与政治关系中的"武器论"和"工具论"、文艺批评标准中的"政治标准第一，艺术标准第二"在理论上的偏颇及其对音乐实践造成的负面影响，而当时的中国音协领导人在指导思想上和具体执行过程中又将这些理论偏颇

发展到更为极端的方向，从而加重了对音乐批评和音乐创作实践的危害。为此他提出，对《讲话》的基本精神，应当坚持和发展，对其中一些偏颇的过时的论述，应在科学分析的基础上给以必要扬弃。梁茂春《从中国音乐史看毛泽东文艺理论》一文也是在座谈会发言稿的基础上写成的，此文提出：

> 我国近代史上堪称"划时代"作品，大部分都产生在《讲话》之前……对我国音乐史作出划时代贡献的大作曲家，如聂耳、冼星海、刘天华、黄自等人，也都产生于《讲话》之前……中国近代音乐史上，出现了像贺绿汀、吕骥、麦新等许多作曲家在1942年后创作活力明显衰退的现象，这不能不说是一个令人费解的"《讲话》后现象"。[49]

[45]张静蔚，当时是中国音乐学院副教授。其文题为《音乐理论的历史反思》，刊于《人民音乐》1988年第6期。

[46]于润洋，音乐美学家，西方音乐史家，时任中央音乐学院院长、教授。其文题为《关于音乐基础理论研究的反思》，刊于《人民音乐》1988年第5期。

[47]戴嘉枋，当时是上海音乐学院讲师。其文题为《面临挑战的反思》，刊于《音乐研究》1987年第1期。

[48]刊于《人民音乐》1988年第9期。

[49]梁茂春，当时是中央音乐学院副教授。其文刊于《人民音乐》1988年第10期。

图片568：1988年8月，大陆与台湾作曲家在纽约举行"历史性会晤" 吴祖强供稿

《文艺理论与批评》1987年第4期发表了吕骥的《音乐艺术要坚定走社会主义道路》，对当代音乐生活中的"新潮音乐"、流行音乐以及一系列重大理论问题提出了重要意见，并得出结论说，以上这些音乐现象和理论观点离开了音乐的社会主义道路，因而是错误的。《中国音乐学》编辑部在征得吕骥同意后，在该刊1988年第1期上转载了此文，并组织了关于"社会主义音乐"的讨论。乔建中[50]、居其宏等人均撰文与之讨论。

按原定计划，"回顾与反思"还将

就所谓"日丹诺夫的幽灵"和"伊里奇外衣"问题展开讨论，以探寻长期肆虐于中国乐坛的"左"倾思潮的国际根源，后因故而告终止。

三、对"回顾与反思"的回顾与反思

发生在80年代中国乐坛上的"回顾与反思"，是中国音乐理论界在改革开放、拨乱反正、思想解放的宏观背景下一次自觉的理论抉择。参与这个讨论和争鸣的音乐家，不论其所持观点如何，但均有一颗挚爱中国音乐的拳拳之心，都怀抱一种让中国当代音乐能够排除种种干扰、为其寻

求健康发展坦途的热切愿望，因此，讨论或争鸣的整个过程是健康的、平等的，大多是具有建设性的。讨论中所提出的一些重大命题，也许人们对它的阐释在学术上建树不大，也许其中的一些论述和提法不一定科学，但就这些命题对整个中国当代音乐的巨大而深远的实际影响力而言，它们能够得以提出，本身就是音乐理论界一项值得肯定的成果，也真实地反映了中国音乐界思想解放所达到的深度和水平。

事实上，这次讨论确也廓清了一些理论和史实问题，为《当代中国》丛书音乐卷的编写提供了不少有价值的思想材料。就这一点而言，这次讨论也基本上达到了预期目的。

当然，由于参与讨论的主要是一

[50]乔建中，当时是中国艺术研究院音乐研究所副研究员，该所副所长。其文题为《什么是发展当代音乐的必由之路》，刊于《中国音乐学》1988年第2期。

批中青年音乐理论家，限于学识和水平，他们的所写所论难免有过激、偏颇之处。这固然可以用"爱之深，责之切"来加以开脱，但毕竟反映了他们中的某些人在学风上的浮躁和理论上的不成熟。这方面的表现可以举《归来兮，批评之魂》和《从中国音乐史看毛泽东文艺理论》两文为例。前者本身在写法上就存在把综述当评论写的问题，在具体行文时又信马由缰，以过激之辞发偏颇之论，不但冲淡了文章内容本有的严肃性质，而且也刺伤了一些人的感情，为日后授人以柄埋下伏笔。后者的问题同样不可小觑。将百年文艺史上一个极其复杂繁难的问题简单地归结为"《讲话》后现象"，立论可疑，论述无力，少实事求是之诚，有哗众取宠之意。对于一个严肃学者来说，应当以此为戒。

中国当代音乐所走过的40年历程，成就固然辉煌，问题积重难返。80年代的"回顾与反思"，不可能毕其功于一役。与其说它提出和留下的问题比已经解决的问题多得多，也重大得多，不如将它视为中国音乐理论界对长期统治中国乐坛的实用本本主义思潮一次集体性和大规模的公然叫板来得更为确切。

在中国当代音乐史上，像如此规模的集体叫板还是第一次，但绝不是最后一次。

第 七 章

批判与徘徊：回流时期的音乐思潮与创作

（1989—1992）

图片569：两岸作曲家：李焕之与许常惠 李焕之供稿

1989年春夏之交，在首都天安门广场发生了一起严重的政治风波，这一风波对我国政治、经济和思想文化各领域都发生了深刻影响。

作为这种影响在音乐界的最直接结果，是一批在改革开放中担负各级领导责任的音乐家纷纷离开领导岗位，其中包括中共中央候补委员吴祖强离开中国文联党组书记和常务副主席岗位，保留其中国文联副主席、中国音协副主席职务。中国音协领导班子大幅度改组，由孙慎、冯光钰接替原党组书记晨耕、中国音协秘书长张非的职务；从此，中国音协主席李焕之有职无权，基本上被排除在中国音协许多重大事项的讨论与决策之外，在中国音协办公大楼内甚至没有一张主席专用的办公桌，成了真正的挂名主席。中国音协书记处书记、年富力强的李西安担任的中国音协机关刊物《人民音乐》主编职务，由年过七旬的赵沨、李业道继任，并重组了该刊编委会。刚于1989年初创刊的中国音

乐界第一家冠以"中国"字头的专业报纸《中国音乐报》，也于同年底停刊。

上述这些人事变动，深刻反映了新时期以来音乐界在如何执行中央制定的改革开放国策、如何看待和估计音乐界改革开放以来的新形势、涌现的新事物、遇到的新问题等领域内的诸多分歧，以及这种

图片570：时任《人民音乐》主编的李西安 李西安供稿

理论争鸣和思潮分歧在解决方式上的非学术性质。事实上，这些分歧以及由此而引发的思潮论争与观念碰撞，自粉碎"四人帮"以来始终存在，并随着我国政治舞台上的风云变幻而时隐时现、或弱或强，从未间断。

在这一时期，随着政治、经济领域批判"资产阶级自由化"斗争的风起云涌，音乐界也掀起了"反对资产阶级自由化思潮"的运动（下简称"反资运动"）。在中国乐坛有深刻影响的实用本本主义思潮乘势而起，一度得到遏制的某些"左"的理论与做法重新盛行起来。

因此，就1989—1992年间中国音乐思潮的整体走势而言，是一种迂回和过渡，是两个高潮之间的短暂回流；而音乐界占统治地位的主流话语重又回到"文革"前乃至类似于"文革"的语境之中。

第一节

回流时期的音乐思潮与创作

自1989年下半年起，中国音协在北京召开座谈会，号召全国音乐界进行"批判资产阶级自由化思潮"的斗争，吹响了音乐界"反对资产阶级自由化思潮"斗争的进军号。当时的《中国音乐报》，在头版头条以"音乐界必须旗帜鲜明地反对资产阶级自由化思潮"的醒目大标题，如实报道了这次座谈会。不久，《人民音乐》、《音乐研究》、《北京音乐报》等报刊便相继发表文章，对音乐界"资产阶级自由化思潮"的具体表现、代表论点和代表人

物进行点名或不点名的批评。

于是，在中国音协的领导下，一场"反资运动"，通过音乐类、文艺类报刊及中国音协的许多地方分会，迅速席卷国内乐坛，并在1990年举行的"全国音乐思想座谈会"上达到高潮。

一、音乐界的"反资"运动与实用本本主义的再崛起

音乐界"反资"斗争最直接的目标，是在新时期改革开放中涌现出来的两股音乐创作潮流，其一是"新潮音乐"，其二是"流行音乐"。80年代初，当这两股音乐潮流在中国乐坛甫一出现时，立即在音乐界引起一片哗然，反对之声不绝于耳，不同观点之间的论战此起彼伏，成为贯穿80年代中国乐坛思潮论争的两个主战场。尽管在80年代中期"清除精神污染"运动中，也有人试图以阶级斗争思维和政治眼光来看待这两种音乐现象并得出否定性的政治结论，然而从整体来说，绝大多数反对意见都是从艺术层面着眼的，因此这一时期围绕"新潮音乐"和"流行音乐"的争论，基本上都在学术讨论范围内进行，属于不同艺术流派、不同音乐观念之争。

从1989年下半年开始，关于这两种音乐潮流争论的性质发生了重要变化。借助国家在政治、经济领域内"反对资产阶级自由化"的大势，音乐界的实用本本主义思潮再度崛起，并通过组织措施和行政手段进行人事变动，从而完成了中国音协及其所掌握的音乐报刊的权力更迭，在中国乐坛上重新占据统治地位。此后，又置"双百方针"于不顾，借口所谓"坚持正

确的舆论导向"，在音乐界实行"权力话语霸权"，压制不同意见，使1989—1992年间关于"新潮音乐"和"流行音乐"的批评变成了单方面的政治批判。

在这场政治批判中，实用本本主义思潮再次展示了自己的固有本质，即依然站在"以阶级斗争为纲"的立场上，习惯于依据阶级斗争的思维、理论和方法，对艺术现象下政治判语，把艺术问题政治化。但也不能说其理论形态毫无发展和变化。例如联系当时的国际形势，将"新潮音乐"、"流行音乐"在中国产生的历史背景，与苏联解体和东欧社会主义国家政权易帜不加分析地完全与国际帝国主义集团的颠覆、渗透及和平演变活动直接地、生拉硬拽地联系在一起，却不从无产阶级政党、国际共产主义运动自身近百年的执政经验教训中进行严肃深刻的自我反思，据此认为："新潮音乐"与"流行音乐"是国际资本主义集团对社会主义中国进行和平演变的工具，从而将对这两种音乐现象的批判和斗争提高到"渗透与反渗透、颠覆与反颠覆、和平演变与反和平演变"的高度[1]。

从这一认识出发，赵沨在80年代将"新潮音乐"、"流行音乐"称之为"两个怪胎"的理论，就此在一些人笔下获得了全新的阐释。其基本的理论环链是这样组接的：西方现代主义作曲流派在20世纪的兴盛，反映了资本主义腐朽没落的本质，因此，"新潮音乐"所运载的，不仅仅是单纯的作曲技法，同时也带来资本主义的唯心主义世界观、腐朽人生观和价值

图片571：中国音协副主席、《人民音乐》新任主编赵沨 陈复礼摄

观；而"流行音乐"在中国的流行也具有同样的性质，其腐朽黄色下流的内容、软绵绵的曲调和疯狂的演出形式，只能瓦解人们的斗志，教唆当代青年脱离政治，向往资本主义及时行乐的生活方式，沉湎于纸醉金迷、灯红酒绿的腐朽生活而不能自拔。

为了给这种政治批判寻找理论根据，惯于在马克思主义经典作家的著作中寻章摘句、断章取义的实用本本主义这次搬出的新武器，是所谓"意识形态"理论。他们用大量篇幅反复证明，音乐艺术也是一种意识形态，是人类反映现实的一种特殊方式，因此，他们从意识形态的阶级性、国际阶级斗争和"渗透与反渗透、颠覆与反颠覆、和平演变与反和平演变"的角度进行批判好像便是天经地义的了。不过，"意识形态"论者虽承认音乐艺术是人类反映现实的一种特殊方式，但其分析却在点出音乐的非语义性特点这一众所周知的结论之后便止步了，根本不去分析这种方式何以是特殊的，这种特殊性在音乐艺术的形态结构上又有何具体表现；而遭到他们严词批判的那些"新潮音乐"和"流行音乐"作品，又通过怎样的途径、方式和方法来表现了什么样的意识形态，却在不作任何艺术分析的情况下，便在前提和结论之间简单地画上等号。这种不讲逻辑、不作分析的"批判"，倒也真实地反映出实用本本主义的某些理论特点。

[1]见《中国音乐报》1990年5月25日及《音乐周报》1990年6月8日的相关报道中。

二、"全国音乐思想座谈会"

实用本本主义思潮1989年再度崛起之后的一次大汇集和大展览，是在1990年春夏之交由中国音协组织的"全国音乐思想座谈会"上。

以孙慎、冯光钰为首的中国音协分党组，为这次座谈会的顺利召开并确保其成功作了精心的准备。在会前，他们整理出两份背景材料，其中一份把近年来音乐界"资产阶级自由化思潮"严重泛滥的情况作了详尽的概述，以说明音乐界开展"反对资产阶级自由化思潮"斗争的重要性和必要性；另一份以摘要的方式将上述"资产阶级自由化思潮"的种种言论及其作者、文章发表的刊物、刊期一一列出。这两份文件既像是呈送给上级领导部门的报告，又像是发给与会者供批判之用的预备文件。此外，会议组织者还借口所谓"代表名额有限"，起初不敢邀请某些被列在批判名单上的音乐家参会；后经多方交涉，终于获准参会，但又限制其大会发言申辩的权利。

"全国音乐思想座谈会"于1990年6月26日至30日在北京开幕。来自全国各地的音协分会负责人、文艺院团、艺术院校、研究机构的音乐工作者80余人与会。中宣部副部长、文化部代部长贺敬之、中国文联党组副书记孟伟哉、中国音协名誉主席吕骥、中国音协主席李焕之、中国音协副主席、分党组书记孙慎、中国音协副主席赵沨、中国音协书记处常务书记冯光钰，以及音乐界老同志瞿维、李伟、晓星、李业道、黎英海、黎章民、卢肃等人

图片572："音乐思想座谈会"期间，吕骥、李伟与居其宏交谈 居其宏供稿

出席了开幕式。

孙慎主持开幕式，并在开幕词中将音乐界自1986年以来"资产阶级自由化思潮"影响的核心定位为"否定和怀疑党对音乐事业的领导，否定和怀疑马克思列宁主义和毛泽东思想的领导地位和指导作用，企图离开为人民服务、为工农兵服务的方向另开途径。"[2]

贺敬之在讲话中回顾了思想文化界资产阶级自由化严重泛滥的现实，[3]李焕之在开幕式上宣读了中国音协名誉主席贺绿汀致座谈会的一封公开信。信中对本次会议的目的和方式表示忧虑，并告诫会议组织者，要牢记历史的教训，不要把这次会议变成大批判的会和整人的会。[4]

在"全国音乐思想座谈会"闭幕式讲话中，赵沨将音乐界"资产阶级自由化思潮"的"主要表现"归结为："否定和攻击以《讲话》为代表的毛泽东文艺思想科学体系。"[5]

[2]孙慎：《音乐思想座谈会开幕词》，《人民音乐》1990年第5期。
[3]贺敬之：《关于文艺思想理论的几个问题》，《人民音乐》1991年第1期。
[4]贺绿汀的这篇书面发言后来未能在国内报刊上公开发表，该信原稿应存李焕之处。
[5]赵沨：《音乐思想座谈会闭幕词》，《人民音乐》1990年第5期。

"全国音乐思想座谈会"之后，其精神便通过音协系统在音乐界广泛传达。在中国音协及其各级地方分会的具体组织下，从首都到全国许多地方都开展了反对音乐界"资产阶级自由化思潮"的运动。许多刊登了被视为"资产阶级自由化思潮"代表性文论的音乐学术刊物及其编者均程度不等地受到株连。

三、思潮论辩的主要论域和论点

1989—1992年间音乐界的"反资运动"以及为此而进行的思潮论辩，除了创作实践中的"新潮音乐"和"流行音乐"之外，就理论层面而言，主要集中在以下几个论域及论点上：

其一是批评李西安等人的《现代音乐思潮对话录》（即"四人谈"[6]）。批评的火力集中在"四人谈"召集人李西安的

图片573：歌唱家傅海燕

图片574：歌唱家耿莲凤

[6]李西安、谭盾、瞿小松、叶小钢：《现代音乐思潮对话录》，刊于《人民音乐》1986年第6期。

言论上，并一语道破他的"主旨"：

> 谈话的召集人在他的第七次发言中，有意地抽去了"东、西方文化"这个概念所原有的阶级的、社会的本质属性，而单纯作为时间性、地域性的概念提出，于是就可能在避开了阶级的和社会的对立，来讲二者间的求异与趋同。这背弃了自己的阶级立场的趋同，必然走到对现代西方音乐全盘吸收的歧路上去。……将西方现代音乐的技法、语言、观念和思想全盘搬来，如同"新鲜血液"般地注入我们社会主义音乐的机体，这便是对话召集人的主旨。[7]

有的批评者把矛头对准所谓"载波"——即"新潮理论"和"以青年导师自诩"的推行者上：

图片575：歌唱家季小琴

图片576：歌唱家韩延文

> 新潮音乐和流行音乐这两个冲击波是很值得注意的，而它们的"载波"——新潮理论，我以为更值得注意。载波的影响超过了冲击波本身。

[7]厉声：《近年来在音乐思想上发生的这场论争的性质及其他》，刊于《人民音乐》1990年第5期。

出现了赶时髦的弄潮儿、吹捧家，有的甚至以支持者自居，以青年导师自诩，一连串推波助澜的"新观念"、"新思维"的文章，把新潮奉为方向，把流行封为主流，在舆论上造成一种气势汹汹的压力。……把"崛起的一代"吹得飘飘然，把理论说得天花乱坠，耸人听闻，借以宣扬错误观点推行错误倾向。[8]

其二是批判张静蔚的"毫无建树"说、于润洋的"一片空白和荒芜"以及居其宏关于"音乐批评"的反思。批评者认为：

> 这几篇文章和其他一些文章，几乎一致地把"自我意识"、"自我"、"主体性"之类作为解决中国音乐问题的灵丹妙药，把"新潮音

图片577：歌唱家苏盛兰

图片578：歌唱家郑绪岚

乐"、"通俗"歌曲作为中国音乐发展的方向，认为其中可以找到"自我"、找到"主体"之类。[9]

[8]转引自中国音乐家协会编：《音乐思想座谈会简报》第8期（1990年6月30日）。
[9]李业道：《反历史的反思》，刊于《音乐研究》1990年2期。

同一批评者在另一篇文章中根本反对"观念更新"的提法：

> 人的观念、思想的新旧关系，人的思想的变化、转换、否定、肯定、退后、提高决不这样简单，以更新一词来说明思想的变化、转换是不确切的。自有人类以来，人的思想的变化从来没有停止过，但对这种变化从未用过更新一词。社会在发展，历史在发展，人的思想也在发展。在观念上、思想上的变化，增加新的，扬弃旧的，一般用发展一词。人类的思想发展是内外联系、前后衔接的思想运动，是辩证法，不是形而上学。[10]

其三是批判戴嘉枋[11]的"音乐异化"理论。批评者认为：

> 前些年，音乐界出现的所谓"规范"与"异化"论，其要害在于否定以聂耳、冼星海为代表的我国无产阶级革命音乐运动的传统，否定对"五四"以来的我国革命文艺运动进行了科学概括和总结的毛泽东文艺理论科学体系的指导地位。音乐，作为文艺的一个特殊门类，确有其特殊的艺术规律，应该进行认真的研究和探索。但是在有的同志的论文中，实际上是以特殊规律来否定普遍规律的指导意义，否定音乐艺术的意识形态属性，并进而以特殊规律为借口，否定党对音乐事业的领导。[12]

[10]李业道：《看一张中国音乐的未来的设计蓝图——"多元态势"》，刊于《人民音乐》1991年第1期。
[11]戴嘉枋，当时是上海音乐学院讲师。其文题为《面临挑战的反思》，刊于《音乐研究》1987年第1期。
[12]转引自中国音乐家协会编：《音乐思想座谈会简报》第5期（1990年6月27日）。

其四是批判梁茂春的"《讲话》后现象"说[13]和居其宏"关于《讲话》的反思"[14]。一些参加"音乐思想座谈会"的代表，在发言中批驳了这两篇文章中的相关观点。一位批评者说：

不能借"回顾"或"反思"把我们过去工作中的"左"倾错误的根源归结到毛泽东文艺思想，特别是《讲话》上去。不少错误正是由于对毛泽东文艺思想理解不正确、不全面，用教条主义的态度对待毛泽东文艺思想所造成的。"自律论"、"主体性"如果离开"二为"方向的指导下的创作的目的性，而过分地随意地予以强调，将是十分危险的，其后果将是促使作曲家忘掉使命，忘掉责任感，走孤芳自赏、远离现实生活的道路。[15]

其五是批判乔建中[16]和居其宏[17]关于"社会主义音乐"的反思。批评者撰文认为：

有的同志对"社会主义音乐"提出怀疑，不承认社会主义音乐的性质……对音乐艺术要坚定走社会主义道路表示怀疑，予以否定……社会主义音乐的内涵是什么？存在不存在社会主义音乐？我想回答是肯定的。据

图片579：歌唱家关牧村

图片580：歌唱家戴玉强

我理解，社会主义音乐是在中国共产党领导下的具有社会主义时代特征的先进的新型的音乐文化，它是我国社会主义事业和国家制度不可缺少的组成部分……要求音乐坚定走社会主义道路，目的是反对资产阶级自由化思潮对音乐队伍的侵蚀，引导更多的音乐家坚定正确的政治方向……而有人却反其道而行之，这是值得令人深思的一个问题。[18]

[18]晓星：《围绕音乐的社会主义道路的一场论战》，《人民音乐》1990年第5期。

[13]梁茂春，当时是中央音乐学院副教授。其文题为《从中国音乐史看毛泽东文艺理论》，发表于《人民音乐》1988年第10期。
[14]其文题为《一个无法逾越的反思课题》，刊于《人民音乐》1988年第9期。
[15]汪毓和、倪瑞霖的发言见南里音：《努力澄清思想是非，促进音乐事业繁荣——音乐思想座谈会概述》，刊于《人民音乐》1990年第5期。
[16]乔建中，当时是中国艺术研究院音乐研究所副研究员，该所副所长。其文题为《什么是发展当代音乐的必由之路》，刊于《中国音乐学》1988年第2期。
[17]居其宏：《社会主义初级阶段理论与当代音乐史的几个问题》，刊于《中国音乐学》1988年第3期。

此后，《人民音乐》、《音乐研究》、《文艺理论与批评》等刊物相继发表批评文章，对上述代表人物和代表性论点进行逐一批驳，形成一个批评高潮。直到1992年邓小平发表"南行讲话"后，除了零星的批评文章之外，大规模的批判运动方告过去。

四、批评大合唱中的不谐和音

在音乐界反对"资产阶级自由化思潮"的一片声讨和批判的声浪中，尽管中国音协及其掌管下的刊物公然违背"双百方针"，借口"坚持正确的舆论导向"而拒绝发表不同意见和反批评稿件，但毕竟改革开放多年，时代不同了，各种不同的声音以及对于政治批判的反批评，仍以各种不同方式、通过各种不同渠道在刊物上发表或在公众场合传播。

在"全国音乐思想座谈会"开幕式上，"硬骨头音乐家"贺绿汀在委托中国音协主席李焕之宣读的一篇书面发言中，

图片581：贺绿汀、缪天瑞与王宁一（右一）、李曦微（左一）在中国艺术研究院音乐研究所 居其宏摄

353

图片582：王安国（中）、戴嘉枋（右）与冯效刚 居其宏供稿

坦率指出：

看了《中国音乐报》1990年5月25日登出的《音乐研究》5月19日座谈会上的绝妙的发言，说是"当前我国音乐创作存在着渗透与反渗透、颠覆与反颠覆、和平演变与反和平演变性质的问题"，引起全国音乐界舆论哗然，仿佛音乐界又开始了"文化大革命"。

现在音乐思想工作会上又提出"渗透与反渗透、颠覆与反颠覆、和平演变与反和平演变的问题"，实际上是把艺术与政治混在一起，又重新搞从30年代开始音乐界极左派的那一套给音乐工作者扣帽子、打棍子的故技，是不得人心的，是严重违反目前党中央的政策的，难道这也能叫安定团结吗？也能叫马克思主义吗？[19]

在"全国音乐思想座谈会"上，面对激烈的政治批判，列席代表居其宏在大会发言中进行了辩护和回应，并对一些代表的发言不讲逻辑、不讲批评道德的作风提出批评[20]。梁茂春也在大会发言中指出：

有些同志在批判"《讲话》后现象说"时，将我的本意误解为"《讲话》后没有出现过好作品"，或"是《讲话》毒害了音乐创作"，这就完全不是我的本意了。我深切地感到中国音乐发展得太缓慢了，太曲折了。我急切地希望中国音乐能迅猛地前进。我的思考的唯一目的是为了中国音乐的发展。[21]

王安国在分组会上，从音乐思潮、音乐风格和作曲技法的历史发展角度，阐述了"新潮音乐"在中国产生、发展、兴盛的历史必然性及其积极意义，对无端否定"新潮音乐"并将它上纲上线为"渗透与反渗透、颠覆与反颠覆、和平演变与反和平演变"的政治批判作了有力的回应，最后他严正指出：

清理音乐思想、总结经验教训，开展理论争鸣要实事求是，充分说理。对近年来我国音乐创作情况的估价和一些重大理论问题的结论，要用历史唯物主义和辩证唯物主义眼光分析，要作科学而准确的表述，力戒片面、武断，更不要把艺术问题无限上纲。5月25日《中国音乐报》和6月8日《音乐周报》同称"当前我国音乐创作存在着渗透与反渗透、颠覆与反颠覆、和平演变与反和平演变的性质的问题"，参加座谈会的又是一些德高望重的老同志和音协党组领导，更加重了这则报道的分量。是否可以冷静想想，这个结论的依据可靠吗？广大音协会员能同意吗？[22]

紧接"全国音乐思想座谈会"之后，"全国音乐舞蹈创作座谈会"在北京召开。一些人对会议两主题之一——音乐创作毫无兴趣，依然重弹"全国音乐思想座谈会"反对"资产阶级自由化思潮"的老调，喋喋不休地对"新潮音乐"及流行音乐进行上纲上线的政治批判。对此，中国音协主席李焕之和中国文联副主席、中国音协副主席吴祖强在会上分别作了长篇发言，以中国音协领导人和作曲家的双重身份，对"新潮音乐"产生的历史必然性及其主流、代表性作曲家及其代表性作品作了精细的分析，得出了肯定的结论；并严肃指出，作为音乐界领导人，应该更新观念，站在时代前列，为音乐创作的繁荣和健康发展多做建设性工作。会后，《中国音乐学》编辑部征得他们的同意，将其发言录音经整理后全文发表于该刊，在全国

[19]转引自中国音乐家协会编：《音乐思想座谈会简报》第3期（1990年6月26日）。

[20]居其宏：《马克思主义与音乐界当前实际》，《人民音乐》1990年第5期。
[21]转引自中国音乐家协会编：《音乐思想座谈会简报》第6期（1990年6月28日）。

[22]转引自中国音乐家协会编：《音乐思想座谈会简报》第7期（1990年6月29日）。

图片583：贺绿汀与前来探望的戴鹏海、居其宏 罗大佑摄

音乐界引起巨大反响。[23]

《中央音乐学院学报》1990年第3期发表汪曦致晓星的一封公开信，对晓星文章《音乐领域必须坚持社会主义文艺方向》中一些过左观点和粗暴态度提出善意的批评，提出批评要有说服力，要有科学分析，要坚持与人为善的原则[24]。此文发表后不久，该刊又发表了陆泗济支持汪文的文章《靠真理和学术水准取胜》[25]及晓星对汪文的反批评[26]。陆泗济文章则指出，学术论战有如竞技，靠真理和学术水准取胜，而真理是亲切而无私的，既不害怕批评，也不拒绝反批评，因为真理愈辩愈明；晓星及时下一些政治批判文章的共同实质是：手中无真理，胸中无学术，十八般武艺样样稀松，只好借助非音乐、非学术因素来虚张声势；而晓星的反批评

文章依然坚持其文风，用政治术语对批评者及《中央音乐学院学报》进行反击。

在1991年举行的全国音乐美学年会上，居其宏在其递交的长篇论文[27]中，从马克思主义认识论角度，廓清了反映论、机械反映论和能动的反映论之间的联系和区别，并以当代音乐史上大量理论文字和作品为实例，论证了50—60年代中国乐坛上机械反映论的普遍存在是妨碍我国当代音乐取得更大成就的哲学根源；因此，80年代一批音乐学家提出"音乐的主体性"命题，便是对这种机械反映论的哲学反

图片584：音乐学家黄翔鹏（右）为曾侯乙编钟测音

驳。论文同时指出，时下一些批评者，竟然将机械反映论与马克思主义的能动反映论混为一谈，认为80年代音乐界对机械反映论的批判就是对反映论的否定，不但在哲学上混淆了两个根本不同的概念，而且在实践上为危害中国当代音乐创作多年的机械反映论进行理论掩饰。

1989—1992年间，在音乐界铺天盖地般地反对"资产阶级自由化思潮"的大合唱中，这些不谐和音虽然看似微弱，但学术的力量不在声势大小和文章多少，而在于谁抓住了问题的本质，谁看清了中国当代音乐的过去、现在和未来，谁代表着中国音乐理论界的良知和信心。

第二节
回流时期的音乐创作

音乐界反对"反资运动"对音乐创作产生了深刻的影响。随着一批"新潮"作曲家的出国留学和国内乐坛对"新潮音乐"的猛烈批评，在80年代曾经风起云涌于一时的"新技法探索热"急剧降温，"新潮"作曲家的个人作品音乐会也随之大幅度减少。作为一种带普遍性的音乐现象，"新潮音乐"已经从整体上跌入低谷。

由于市场经济大潮的不可逆转，较少受意识形态制约的流行音乐仍在按照自己的轨迹向前发展。只不过因为在"反资运动"中同样遭到了批判，一些曾经以叛逆面貌出现的摇滚乐组合的创作和演出活动受到了限制；为了生存，也为了证明自己

[23]李焕之：《关于当前音乐创作的几点意见》，吴祖强：《冷静估计得失》，均见《中国音乐学》1990年第4期。
[24]汪曦：《要有科学分析，要有充分说服力》，《中央音乐学院学报》1990年第3期。
[25]陆泗济：《靠真理和学术水准取胜》，《中央音乐学院学报》1991年第1期。
[26]晓星：《致编辑部信》，《中央音乐学院学报》1991年第1期。

[27]居其宏：《反映论与音乐的主体性问题》，此文曾在该届中国音乐美学学会1991年年会上宣读，后载入《音乐学文集》第745—792页，山东友谊出版社1994年3月济南出版。

图片585：作曲家徐沛东 《当代中国音乐》编辑部 供稿

不仅善于男欢女爱的表现，在流行歌坛上也出现了不少讴歌"主旋律"的作品，尤其为配合在北京举行的第11届亚运会，流行作家们成功地奉献出《亚洲雄风》（张藜作词，徐沛东作曲）、《黑头发，飘起来》（剑兵词，孟庆云曲）等优秀歌曲，为流行歌曲在当代音乐生活中争得了一席名正言顺的地位。

群体性歌唱、群众歌曲的创作重新得到政府的重视和提倡，词曲作家们也创作了不少类似的作品，但艺术质量大多差强人意，在一阵热闹过后，仍然没有一首作品能够经得住时间的考验，纷纷销声匿迹了。

在其他创作领域，绝大多数作曲家们并不理会正在音乐报刊和各种座谈会上如火如荼进行着的政治批判，仍在默默耕耘，潜心创作，用音符来倾诉他们的喜怒哀乐，用作品来表达他们对人生的思索与追问。这一时期严肃音乐创作的一个重要特点，便是从80年代开始的我国作曲家对祖国的历史和现实、对中华民族的命运、对人类未来进行哲理性思考的创作路向，越来越成为作曲家密切关注的创作母题；而且随着这种思考的愈益走向深化，音乐创作中的哲理性因素便愈益浓厚。

一、大型器乐曲

在交响音乐创作领域内，作曲家朱践耳的创作构成了这一时期大型器乐曲创作中一道遒劲苍茫的风景。在1989—1990年这两年，他连续推出了唢呐协奏曲《天乐》、《第四交响曲》和《第五交响曲》等三部重头作品，表现出宝刀不老、探索不止的猛士精神。关于《天乐》，本书前文已有简评，此处不赘。《第四交响曲》是一部为竹笛和22件弦乐而作的室内交响曲，其内涵和气质与《天乐》绚丽的民

图片586：上海音乐学院声乐系演出歌剧《女人心》 上海音乐学院供稿

俗色彩和充满生命活力的大自然气息完全不同，带有明显的内省和沉思性质，仿佛是一篇用音符写成的哲学篇什，抑或一篇内心独白式的玄想史页，在作曲家高度抽象的交响演绎中，人们可以捕捉到复杂深邃的意象和渺远思绪的扭结，令人回味不已。有评论家称它为"一首百感交集的长夜吟，道出了人间的沧桑；虽是大写意、大抽象的手法，却给听众留下了联想翩翩

的广阔空间"[28]，是见地精到的评论。在第14届上海之春音乐会上，该作品连同他的《第五交响曲》一起被评为优秀作品奖，1990年11月，这部作品又获得瑞士玛丽·何塞皇后国际作曲比赛大奖，乃是实至名归。

与朱践耳上述这两部作品一起在"上海之春"获得优秀作品奖的还有青年作曲家刘湲的《交响狂想诗——为阿佤山的记忆》，以及刘念劬的二胡协奏曲《夜深沉》、陈强斌的《第一小提琴协奏曲》和徐景新的民乐合奏《风》。

刘湲的《交响狂想诗》，对阿佤山以及世代聚居在这里的少数民族同胞民俗风情作了生动而深刻的描画，同时，又能透过对于客观民情民俗的描摹，将其音乐笔触深入民族文化和历史的深层结构之中，

[28]戴鹏海：《1991年第14届"上海之春"综述》，刊于《中国音乐年鉴》1991卷第154—158页。

发出雄浑苍凉的感慨。

1989年，在北京举行个人交响作品音乐会的，有福建作曲家郭祖荣、蒙古族作曲家永儒布、河南青年作曲家周虹。郭祖荣是一位在交响音乐创作中矢志不移、痴

图片587：意大利歌剧《茶花女》之"饮酒歌" 中央歌剧院演出并供稿

心不改的作曲家，他在音乐会上演出了他在几十年间精心创作的《第四交响曲》、《第五交响曲》和《降D大调钢琴与乐队》，共3部交响作品。首都音乐界对其作品中流露的质朴清新的气质和具有个性的旋律创新给予充分肯定。

内蒙古作曲家永儒布同样也是一位在交响音乐创作上永不停歇的作曲家，音乐会演出了他的交响诗《额尔古纳河之歌》、《怀念》、《戈壁驼铃》、《蜃潮》、《前奏曲》和交响组曲《故乡》，

图片588：法国歌剧《卡门》 上海歌剧院演出并供稿

其才华和勤奋均受到首都音乐界著名人士的一致称赞。永儒布的交响作品调性明晰，音乐语言的民族风格浓郁，对交响思维的驾驭功夫熟稔，作品对人民苦难与抗争的描写深切动人。他的交响作品音乐会的成功举行，使全国音乐界有幸结识了这位在偏远边疆地区默默耕耘在交响乐园地的蒙古族作曲家。

周虹的交响音乐会演奏了他的交响变奏曲《传说·巫·神·祭·舞》、两乐章的弦乐队与打击乐《龙门石窟印象》、《第一大提琴幻想曲——献给我的父亲》和第一交响曲《清明上河》。他的作品与其祖居之地——河南和中原文化有密切联系，地域色彩鲜明，几个作品手法丰富，呈现出多样化的风格和追求。

湖北作曲家钟信民的交响作品音乐会献演了他的旧作、交响组曲《长江画页》选段，以及新作《第一小提琴协奏曲》、《第二交响曲——献给创造人类文明的开拓者》。他的《第二交响曲》被评为"运用了湖北地区独特的'三音歌'（以'减三声'为多）的音调衍生深沉阴郁的序奏主题和壮怀激烈的呈示部主题，并使其成为全曲的基调"，"渗透了我国，民间优美的音乐蕴含，有较高的可听性；音乐完整统一，情感贯穿，配器洗练，技法纯熟，具有高度艺术性和思想性，是近年来交响乐新作中的成熟之作"。[29]

如果说，上述个人交响作品音乐会之得以在1989年举行，是得益于作曲家们的长期积累和前几年的创作激情的话，那么，1990年的首都交响乐坛则是在一片沉

[29]卞祖善：《回顾·成果·瞭望与困惑》，刊于《中国音乐年鉴》1990卷第3—15页。

图片589：意大利歌剧《乡村骑士》 上海歌剧院演出并供稿

图片590：意大利歌剧《艺术家的生涯》 上海歌剧院演出并供稿

寂中度过的，以演奏交响音乐闻名的北京音乐厅，在这一年中没有举办过一场个人交响音乐会。

到了1991年，情况有了转机。其重要标志是王西麟、马剑平终于打破沉寂，分别在3月间举行了个人交响作品音乐会，给冻结多时的首都交响乐坛增添了些许暖色。

王西麟在音乐会上演奏了他的4部作品：交响音诗二首之一《动》，《为女高音和交响乐队而作——读屈原〈招魂〉〈天问〉有感》，《为钢琴和23件弦乐器而作的音乐》，以及《第三交响曲》。这些作品均创作于1985年之后，其中《第三交响曲》创作于1989—1990年间，是作曲家的最新作品。

对王西麟作品音乐会，有专家评论说：

王西麟的这4部作品，体裁、形式、情趣、内涵各异。音诗《动》，快速、流畅而又充满力量，与《吟》（音诗之二）相对应。女高音与乐队实际上是一部声乐协奏曲，凄楚、悲凉、哀婉、激愤的情绪十分鲜明。钢琴和23件弦乐器，精巧而别致，富于幽默感，是典型的纯音乐之作。长达50分钟的第三交响曲……以深刻的悲剧性和哲理性，表现出作曲家强烈的历史使命感和社会责任感以及他对祖国和人民命运的关切。[30]

确实，在4部作品中，他的《第三交响曲》依然以其内涵的沉郁厚重以及其中所揭示的深刻的悲剧性而显得桀骜不驯。作品第一乐章开头：

[30]王安国：《王西麟、马剑平交响作品音乐会》，刊于《中国音乐年鉴》1992卷第127—129页。

（谱例130）

（谱例130）

由低音弦乐器奏出的那个缓慢、冗长、节奏几乎停滞了的音群，沉郁而又混浊，仿佛是漫漫长夜中企盼与等待的无尽无休，又像是一个独行者囚徒般地在旷野中蹒跚而行，令人窒息；随着乐思的戏剧性展开，作品中时时透出愤懑和呼号、悲切与忧伤、痛苦与挣扎等多种复杂情感的交织对比，令人心悸；然而，当这些情感与思绪的表达升华到哲理思考的层面时，却又超拔为一种人文关怀的大情调而发人深省。正因为如此，首都音乐界高度评价这一作品，认为它不仅是王西麟本人的代表作，而且也是中国当代交响音乐创作中一部不可多得的作品。

青年作曲家马剑平的音乐会演奏了他的《音乐会幻想序曲一号》、《结构——为管弦乐而作》、《音乐会幻想序曲二号》、《白光——为弦乐队而作》以及《第二交响曲》。作品多属无标题音乐，但并不排斥标题性构思；语言比较艰涩，

音响也相当尖锐，有鲜明的"新潮"特征。表明作曲家在交响思维的掌握以及音乐材料的组织与展开方面，功底扎实，有较高的创作才华。

1992年的交响音乐创作，在大型作品方面乏善可陈。

二、中小型器乐曲

这一时期的中小型器乐曲创作，数量很多，但突出作品较少，社会影响不大。

1989年的室内乐作品，获得专业界一致好评的作品有罗忠镕以云南民歌素材和传统手法创作的《第一弦乐四重奏》，丁善德的《小提琴钢琴奏鸣曲》、《G大调小奏鸣曲》及《前奏曲六首》（后者曾获得1989年上海文化艺术节优秀成果奖），王建中的《第二弦乐四重奏》，赵晓生运用"太极作曲系统"创作的《唐诗乐境》（共4首，其中第4首为钢琴、笙、二胡、琵琶而作的四重奏《汇流》获得1989

图片591：意大利歌剧《托斯卡》　上海歌剧院演出并供稿

图片592：意大利歌剧《弄臣》　江苏省歌舞剧院演出并供稿

年上海文化艺术节优秀成果奖）以及林华的一套钢琴独奏曲《司空图二十四诗品集注》。莫五平的弦乐四重奏《春祭》曾获得1988年ＩＳＣＭ与ＡＣＬ首届"青年作曲家大奖赛"第2名，并曾在1990年东京亚洲作曲家联盟年会期间入选演奏，获得与会代表的好评。

1991年度的中小型器乐创作，在《音乐创作》和各个音乐学院学报上发表者居多，能够获得公开演奏、让公众听到实际音响者寥寥。其中，在专业界获得佳评的，钢琴作品有老作曲家萧淑娴为儿童所写的钢琴小品《小变奏曲·春天游戏》、蒋祖馨选自其《第一钢琴奏鸣曲》的《变奏曲》、刘健选自其《第一钢琴协奏曲》的《华彩》、麦丁的《阿细跳月》、杨立青的两乐章钢琴四手联弹套曲《山歌与号子》，等等；室内乐作品有周龙的《定：为单簧管、打击乐和低音提琴而作》（曾获得1990年德国国际室内乐作曲比赛首奖）、吴粤北的钢琴弦乐四重奏《思变》；民族室内乐作品有鲁日融、张小峰的民乐六重奏《寻觅》和叶国辉为梆笛、新笛、铝板琴和民族乐队而作的《山

图片595：苏联歌剧《训悍记》 中央歌剧院演出并供稿

吆》，等等。

1992年3月，《音乐创作》编辑部联合有关单位举办了首届全国性的"少年儿童钢琴作品征集评奖"活动，在200余首应征作品中，共评选出获一二三等奖的作品18首。其中，获得一等奖的《三声部赋格》（朱诵邠曲）、《戏曲组曲》（朱晓宇曲）和《新疆舞曲》（庄曜曲），针对少年儿童这一特定群体的审美情趣，在音乐语言的通俗性和易解性、曲式结构的短小精悍、演奏技巧难度的适中、少儿心理和情趣的表达、情感抒发的率真等方面，均有较出色的表现。

同年，在音乐刊物上发表的室内乐作品中，以贾达群的《弦乐四重奏》（曾经获得在日本东京举行的"第五届入野基金1991年室内乐国际作曲比赛"大奖）、高为杰为9位演奏家而作的《金色》、王建民为单簧管与钢琴而作的《音诗——四季掠影》较为出色。尽管它们立意不同，手法各异，成就不一，但都有一个共同的特色，即在室内乐这种限制十分严格的器乐形式中，尝试用各种不同的现代技法来表现自己的乐旨与构思，力图在有限的形式中包容更为深广的内涵，寄托作者的人文关怀和审美追求。

也是在1992年，沈阳音乐学院、中央

图片593：意大利歌剧《图兰朵》 上海歌剧院演出并供稿

图片594：贺绿汀夫妇祝贺意大利歌剧《唐·帕斯夸勒》中国首演 周小燕歌剧中心演出并供稿

电视台等单位联合举办了"黑龙杯"管弦乐作曲大赛，在中小型管弦乐方面却有不俗的收获。在这次大赛中获得一、二、三等奖的作品，有刘廷禹的《苏三组曲》、唐建平的《布依组曲》、张大龙的《我的母亲》及范哲明的《新年圆舞曲》、钟信民的《庆典序曲》和王原平的《竞走》，获得其他奖项的共有49部作品。这些参赛作品，篇幅较小，乐曲内涵容量不大，且以民俗性、色彩性、抒情性的题材居多，在音乐风格上，语言通俗化、增加可听性，似已成为一种趋势。这在一定程度上比较真实地反映了我国交响音乐界在1992年的面貌。

三、大型声乐作品

1991年是中国共产党诞辰70周年，为了迎接这个光荣的纪念，中共中央宣传部、文化部、中国音协及各地党委、政府、文联、音协、专业文艺表演团体等部门和单位，或举办作品征集活动，或组织著名词曲作家委约创作，或由词曲作家进行民间自由组合，产生了一批合唱、大合唱、交响合唱、清唱剧等大型声乐作品。

交响合唱《黄河·太阳》（乔羽、陈晓光、王凯传、任志萍、任卫新词，石夫曲）是其中影响较大的一部。该作品产生于文化部为纪念党的70周年生日而举行的大型综合晚会"黄河·太阳"之中，是该晚会的压轴戏——第三乐章。它以黄河作为中华民族的象征，以太阳比喻中国共产党，并以此来构成作品贯穿始终的核心意象；作品的音乐语言通俗易懂，风格雄伟豪壮。

在上海，也出现了两部类似的作品。一部是奚其明等作曲、钱苑等作词的大合唱《巨人》，一部是上海歌剧院创作演出、庄德淳作曲的大合唱《七月》，它们都着眼于史诗性，力图以宏伟气势取胜。前者曾获得第14届"上海之春"优秀作品奖。同获这一奖项的合唱序曲《在十八岁生日晚会上》（陆在易作曲）却以其真挚生动的青春活力、清新别致的音乐语言和浓烈的抒情气质而引人注目。

四、音乐戏剧作品

音乐戏剧作品包括歌剧、音乐剧和舞剧。

1990年，文化部和中国歌剧研究会在湖南株洲举行"全国歌剧观摩演出"，来自北京、上海、沈阳及全国各地的歌剧院团共有15部不同题材和风格的剧目参演。其中，歌剧《从前有座山》（张林枝编剧，刘振球作曲）、《归去

图片596：音乐剧《山野里的游戏》之"马棚双人舞" 哈尔滨歌剧院创演并供稿

来》（丁小春编剧，徐占海作曲）、《阿里郎》（金京连等编剧，崔三明、安国敏、许元植等作曲），音乐剧《山野里的游戏》（徐立根编剧，李黎夫作曲）、《征婚启事》（邓海南编剧，冬林作曲）等剧目在歌剧和音乐剧规律的探索、人物形象的刻画、音乐戏剧性的追求方面取得了不少成功的经验。

《从前有座山》刻画了远古时期一个叛逆的女性形象——楝花。她生活在苦楝山这个完全封闭、与世隔绝的环境中，但向往自由、爱情和幸福的愿望非但没有被泯灭，反而愈益坚定而强烈，这就不能不与周遭世界发生激烈冲突，她的顽强而惨烈的抗争，即便最后被扼杀，也要对那个灭绝人性的旧世界发出无情的诅咒。刘振球在此剧中的音乐创作，一仍其独具个性的抒情风格，但加强了音乐的戏剧性张力，充分调动各种音乐手段，对人物丰富的情感活动、激烈的心理冲突以及由顺从逐渐走向叛逆的心路历程作了深刻的、令人信服的揭示，从不同侧面成功地塑造了楝花柔似水、情胜火、坚如钢的歌剧形象。演出此剧的湖南株洲歌舞剧团，原是一个地市级的小剧团，但能够推出像《从前有座山》这种具有巨大情感容量和深沉历史意识的优秀剧目，在整个观摩演出中独树一帜，充分显示出该团超群的眼光和实力，并再次证明，在1986年长沙观摩演出中，湖南歌剧界被全国同行赞为"歌剧的绿洲"，绝非虚美之词。

音乐剧《山野里的游戏》由哈尔滨歌剧院创作演出。该剧情节与美国百老汇音乐剧《群舞演员》大致相仿，也是一出轻松愉快幽默的通俗歌舞剧。剧情描写改革开放中东北农村一对热恋中的男女青年来

图片597：延边歌舞团创演之歌剧《阿里郎》 《人民音乐》编辑部供稿

到都市，误入歌舞团考场，于是发生了一系列喜剧故事，刻画了在市场经济下演艺界各色人等的生活百态。李黎夫是流行歌曲著名写手，他为此剧写的音乐抒情、流畅、好听，尤其是为男女主人公所写的唱段，在现代流行歌曲风格中透出浓浓的东北民歌情调，给人印象深刻。另外在舞蹈创作上，该剧中为男女主人公安排了一段"马棚双人舞"，编得动人，舞得精彩，是中国原创音乐剧中经典舞蹈场面之一。

辽宁歌剧院创作演出的《归去来》，描写嫦娥和后羿的爱情故事。剧诗写作仿照宋词风格，而徐占海的音乐则在大气磅礴、恢弘豪迈的整体风格中，又不乏细腻动人的情感描写，其整体舞台表现，为辽宁歌剧院史诗性风格的初步形成奠定了基础。

这一时期的舞剧音乐创作，以山东省歌舞剧院创作演出的交响舞剧《无字碑》（杨立青、陆培作曲）最具探索性和艺术性，也是将现代作曲技法与戏剧性内容的深刻表现结合得十分贴切的佳作。这是一部描写武则天漫长一生的舞剧。之所以以"交响舞剧"定名，当是主创班子把舞剧音乐的交响化提高到与舞剧本身同等重要

图片598：音乐剧《请与我同行》 上海歌剧院创演并供稿

位置来构思的缘故。舞剧的视点并不着眼于武则天人生旅程的方方面面，而是在其女皇之路上选取某些重要截面，将笔墨的重点深入到女皇与女人、皇权与母性的不可调和的冲突中，由此发出催人惊醒的哲学追问。杨立青和陆培所写的音乐，运用了音色、音块等现代作曲技法和不协和音响，充分发挥乐队的交响性能，准确而传

神地揭示了武则天内心深处情感与理智、犹豫与决绝、痛苦与彷徨、获取与失落之间的悲剧性冲突。两位作曲者因为在此剧音乐创作中的出色表现而获得1991年首届"上海文学艺术奖"之"优秀成果奖"。

第 八 章

涅槃与腾飞：后新时期的音乐繁荣

（1992—2000）

图片599：1993年，作曲家丁善德在寓所 上海音乐学院供稿

1992年春天，正当我国政治、经济、思想文化各领域的"反对资产阶级自由化"斗争如火如荼之时，邓小平在巡视南方的过程中，就我国改革开放的总形势以及自"六四"事件以来涉及党和国家一系列重大的方针政策问题发表了重要谈话。在这篇后来被称为"南行讲话"的历史性文件中，邓小平向全党全国人民发出了"要警惕右，但主要是防止'左'"的严重告诫。要求人们不要理睬某些人发起的关于"姓资姓社"、"姓公姓私"的无谓争论，将祖国的改革开放事业大步推向前进。虽然这篇"南行讲话"在公开发表过程中曾经受到党内某些势力的百般阻挠，

但邓小平在全国人民中一言九鼎的权威地位以及这篇讲话本身所具有巨大历史洞察力和无可辩驳的力量，不仅从整体上扭转了我的国政治经济局势，而且也在思想文化领域内使持续了长达两年之久的"反资"运动就此鸣锣收兵。

同思想文化界的情形一样，长期左右音乐界的"阶级斗争思维"和"实用本本主义思潮"并未就此退出历史舞台，其表现甚至较之文艺界其他领域更加严重。虽然这些思潮的代表人物以及他们所掌握的中国音协及报刊仍时时顽强地表现自己的存在，但就整个新时期的历史进程而言，他们的所作所为已经对整个中国当代音乐的发展总趋势失去了实际控制力，只能作为过去时代的微弱回声载入历史。

改革开放进入90年代以来，特别是"南行讲话"之后，随着社会主义市场经济在我国经济生活中主导地位的确立，我国严肃音乐、传统音乐面临着前所未有的挑战和机遇。广大音乐家在"南行讲话"鼓舞下，逐渐摆脱前几年"反资"运动所造成的心理阴影，按照音乐艺术的基本规律，在创作、表演、教学、理论批评、出版、专业音乐表演团体的体制改革等领域进行着艰苦的探索与卓有成效的创造，终于迎来了当代音乐的再生与腾飞。

第一节

"南行讲话"之后的中国音乐界

在"南行讲话"前不久，音乐界"反对资产阶级自由化思潮"的批判运动，在

中国音协的领导和推动之下，以《人民音乐》、《音乐研究》、《文艺理论与批评》、《音乐周报》等报刊为主要阵地，对创作中的"新潮音乐"、社会音乐生活中的流行音乐以及理论批评工作中的一批中青年音乐理论家提出的某些理论观点进行了持续的猛烈的批评。此外，中国音协还利用手中有限的权力，对某些遭批判的音乐家进行其权力范围所能达到的行政处罚，例如禁止出境、建议撤职、调动工作等等。

1989年前后，瞿小松、谭盾、叶小钢、许舒亚、周龙、陈怡等人相继出国深造；而留在国内的郭文景、何训田等人，也少有作品问世。80年代曾经如雨后春笋般的"新潮"作曲家个人专场音乐会，在"南行讲话"前后已很难听到。

"南行讲话"公开发表后，音乐界"反对资产阶级自由化思潮"的政治批判被迫中断，只有《文艺理论与批评》、《音乐研究》、《中流》等极少数刊物还时不时地发表一些批判文章，虽然"资产阶级自由化"之类字样在这类文章中已难得一见，文章作者们也比较地注意文章的学术性和批判深度了，但"阶级斗争思维"和"实用本本主义"思潮的本质却丝

图片600：作曲家沈亚威 前线歌舞团供稿

图片601：作曲家王立平 中华民族文化促进会供稿

毫未变，并且表现得十分顽强。这种将政治批判与学术批判结合起来的动向，成为"南行讲话"之后音乐界极"左"思潮自我表现的一个重要特点。

承担着中国当代音乐领导重任的文化部和中国音协，在"南行讲话"之后，却没有对几年来文艺界、音乐界"反对资产阶级自由化思潮"的政治运动及其所造成的严重消极后果有任何反思之意，也没有采取任何实际步骤来消除这一政治运动给广大音乐家带来的心理阴影，甚至在《人民音乐》上根本看不到"南行讲话"对中国当代音乐指导方针和发展战略的转变产生过什么实际影响；相反地，隐隐地对改革开放现行政策表达不满和抵触情绪的文章，居然也会偶尔地登上《音乐研究》或《文艺理论与批评》的版面[1]。

"南行讲话"之后，一度受到怀疑和迟滞的改革开放国策得到进一步的确立和肯定，并且以前所未有的力度推进由社会主义计划经济向社会主义市场经济转轨的进程。在这种新的形势之下，我国严肃音乐、传统音乐在当代的命运遭遇到了空前的挑战，社会音乐生活也随之发生了深刻的变化。

一、新形势下思潮争鸣的新特点

1. 石城子对"新潮音乐"的批判

一位署名为"石城子"的人在《音乐研究》和《文艺理论与批评》先后发表一篇

图片602：作曲家赵季平 《今日艺术》编辑部供稿

批判"新潮音乐"的文章[2]。这是研究实用本本主义思潮之当代表现的重要文献。

此文对"新潮音乐"及其在我国的兴起过程进行了简单的梳理之后，便就谭盾、叶小钢等人的某些作品及其与此有关

图片603：江泽民与周巍峙、吴祖强出席"中国交响乐基金会成立音乐会" 新华社供稿

的创作理念和理论文献进行批判性评论，得出了一系列令人惊异的结论。

石城子首先把"新潮"音乐的兴起与

当时中国社会的"大气候"联系起来：

> 到了1986年，受到刚刚闭幕的作协"四大"的影响，在"两个不提"——"不提反对精神污染，不提反对资产阶级自由化"，以及不加任何限制的"创作自由"、"三宽"等口号的鼓动下，音乐理论界对"新潮"音乐的宣传、赞扬和围绕"新潮"音乐而开展的活动，更加多了起来。

针对李西安等人在《现代音乐思潮对话录》[3]所阐发的观点，石城子得出结论说：

> （《对话录》）比较全面地阐述了"对话"者们对西方现代主义音乐（文化）观念彻底认同和认为中国音乐应走与西方现代主义音乐"趋同"的道路等方面的观点。这篇《对话录》以其"对话"主持者特殊的身份（中国音协新任书记处书记、新改版的《人民音乐》主编）和对马克思主义文艺观的尖锐批评，形成了一股错误的舆论导向，使这股"新潮"音乐"热"全面升温。

[1]最典型的例子，可以举出李正忠的《关于讲政治》，载《音乐研究》1997年第1期。

[2]石城子：《评新潮交响乐》，《音乐研究》1996年第2期，《文艺理论与批评》1996年第3期。这个"石城子"和这篇文章，与一年之后发表的李正忠《关于讲政治》不但在若干重大问题上持完全相同的立场，甚至连文风、批评方法、思维习惯和遣词造句均如出一辙。

[3]李西安、瞿小松、叶小钢、谭盾：《现代音乐思潮对话录》，《人民音乐》1986年第6期。

作者采用同样方式，对李西安文章[4]④
中关于"随着时间的推移，人们越来越清楚
地认识到作品本身成功与否并不重要"这句
话进行歪曲式解读，故意引申出如下结论：

别看他们对"新潮"音乐作品给
予那样多、那样高的评价和吹捧，其
实作品本身的优劣、高下、成败，他
们根本不在意，只是说说而已，全都
不必当真，他们看重的只是"新潮"
音乐在思想、观念上对科学的文艺观
和经过实践检验的我国音乐的宝贵传
统的对抗与挑战，一切都是为了思想
观念的目的。这也就是为了政治目
的。这同样是一种意识形态选择。他
们不是曾经、而且现在还在口口声声
要淡化意识形态吗？其实那也是假
的，那只是一种伪装而已。

这段为本书作者加了着重号的引文，
非常典型地反映出实用本本主义思潮是如
何看待"新潮音乐"及其理论批评的。

对于"新潮"作曲家崇尚的"表
现自我"以及以往"只强调音乐要反
映现实生活"之类机械论倾向的批
评，石城子的结论也毫不含糊：

这样，继承和发扬我国音乐艺术
的优秀传统，尤其是革命音乐的宝贵传
统，也就被抛在一边；否定我国革命音
乐运动成就，否定社会主义时期音乐创
作的成就，也就成了应有之义。

此类"恶意解读"也体现在对瞿小松
在《对话录》中反思以往得到世界公认
的优秀作品之所以很少的原因"不是这
些人都没有才干，而是某些观念将他们

[4]李西安：《文化转型与音乐的张力结构》，
《中国音乐学》1994年第4期。

图片604：上海大剧院夜景 上海大剧院供稿

压下去了"这句话的恶意引申上——石城
子居然说：

这里所谓的"某些观念"，就是
指马克思主义的文艺观。

无任何证据和论证过程，就把"某
些观念"恶意引申为"马克思主义的文艺
观"，其用意，除了置不同意见于死地之
外，还反映出实用本本主义思潮的一个重
要特征——我即马克思主义，谁反对我的
某些观念，谁就是反对马克思主义。

石城子文章以大量篇幅对叶小钢的
《小提琴协奏曲》、《西江月》（为小型
乐队及打击乐而作），谭盾的交响乐《离
骚》、室内乐《负》、舞剧音乐《九歌》
等作品进行了浮光掠影式的点评，并从中
得出了全盘否定的评价。最后，石城子以
政治宣判的方式对"新潮音乐"下了死亡
判决：

"新潮"音乐以病态的眼光看待
历史与现实，对传统与理想均采取否

定的态度；到在形式上崇尚混乱、偶
然、无秩，摧毁一切行之有效的音乐
秩序，最后连音乐艺术、作曲家本身
也被它彻底否定。它才走了一段短暂
的道路，就已病入膏肓，它在中国的
衰亡，是不可避免的。眼下，"新
潮"作曲家们，"新潮"音乐的鼓吹
者们，只得靠在西方上流社会得什么
奖来寻求刺激，来强打精神。

石城子这篇文章，在邓小平"南行讲
话"发表4年之后公开面世，是新形势下
实用本本主义思潮集中展示其理论立场和
政治诉求的一篇代表之作，它典型地反映
了这股思潮的实用本本主义本质。

其一，完全不顾"南行讲话"关于
"要警惕'右'，但主要是防止'左'"
的告诫，依然坚持用极度扭曲的斗争哲学
和冷战思维来观察"新潮音乐"，依然坚
持用极左政治大批判特有的思维模式和武
断逻辑对"新潮"作品、作曲家、理论评
论进行政治判读，得出充斥全篇的骇人
结论。而它对"新潮音乐"做出的死刑判

365

图片605：上海大剧院观众厅 上海大剧院供稿

决，更像是丧失理智者的白日梦呓。

其二，利用纯音乐作品的非语义性特点，以过敏的政治嗅觉和反常的听觉心理，按照自己的特殊政治需要，对"新潮"作品进行主观主义的分析和敌意充盈的解读；即便从创作思维的角度看，要求作曲家在表现苦难时必须加上一个"光明尾巴"的做法，只能导致主题表现的新的模式化倾向，不仅粗暴干涉了作曲家的主体选择，也与马克思主义关于政治倾向及其艺术表现的特殊方式的科学论述背道而驰。

其三，为了给自己的政治判读提供理论支持，石城子还在自己的文章中援引钱仁康、叶纯之、于润洋等人对"新潮音乐"的批评和告诫。但他恰恰低估了广大读者和音乐家的判断力。很显然，即便是非常严厉的批评（例如于润洋关于"浮瓶信息"的告诫以及后来卞祖善关于"皇帝的新衣"的告诫），也是善意的和爱护的，纯然从音乐创作、音乐艺术和音乐学层面着眼的；这些人对"新潮音乐"的批评，是健康的学术批评，从未有人得出过整体否定"新潮"、否定借鉴西方现代作曲技法的必要性和当代音乐创作对于新观念、新技法、新风格探索的必要性之类结论。因此，这些批评与石城子的政治判读，不仅是完全不同的两种批评观和方法论，而且是两种截然不同的世界观和方法论。企图借此来鱼目混珠，恰恰是实用本本主义在新形势下另一种新的表现形式——从一种"本本"，转换到另一种"本本"，并以实用主义的态度和方法来解读和利用它们，为自己的政治利益服务。

其四，通过研读石城子在"南行讲话"之后发表的这篇文章，我们可以发现，文章中迷漫着一种被当代改革开放进程和中国社会主流意识形态所抛弃的失落感和失望情绪，同时又与不久前叱咤风云的霸权话语威风不再之于心不甘所滋生的焦灼感交织起来，构成一种难以名状的复杂心态，于是全然不顾与宏观语境的巨大冲突，企图通过一再重申自己的政治和艺术主张来改变其渐被边缘化的现实命运——这也反映出实用本本主义思潮的顽强战斗力。

2. 围绕《关于讲政治》的论战

在这一时期，李正忠表现得最为活跃。此人在1989—1992年前后发表多篇文章，旗帜鲜明地反对"资产阶级自由化"而在中国乐坛特别引人注目。邓小平"南行讲话"之后，李正忠对其中的重要告诫置之不理，其理论活动依然以实用本本主义的思维和基本立场为轴心高速运转，继续对"新潮音乐"和所谓"错误思潮"（"资产阶级自由化思潮"的另一种称谓）进行严词讨伐。

直至距"南行讲话"5年之后的1997年，李正忠借江泽民关于"领导干部一定要讲政治"的话题肆意发挥，在《音乐研究》上发表《关于讲政治》一文[5]。此文全面阐述了实用本本主义思潮在当时的主要政治经济主张、艺术观念及其对权力的急切诉求。

在政治经济层面上，此文开宗明义，先把江泽民《领导干部一定要讲政治》这篇讲话作为开篇的由头；接着引征党在改革开放新时期的基本路线，点出"以经济建设为中心"；接下来笔锋一转，告诉我们一个"马克思主义的基本常识"："经济是基础，政治则是经济的集中表现"（毛泽东语）及"政治是经济的最集中的表现"（列宁语）。引用这两段语录，旨

[5]李正忠：《关于讲政治》，载《音乐研究》1997年第1期。

在说明"政治高于经济"。再往下，作者用一段语录转达了列宁一个善良的愿望："我过去、现在和将来都希望我们少搞些政治，多搞些经济。"这些话像是作者用以提醒当代中国的最高决策者的。作者旋即把布哈林、托洛茨基等人拉了进来，意思是说，党内路线斗争的严酷现实不得不使列宁改变"少搞些政治，多搞些经济"的初衷，转而强调政治的首要地位。于是作者引用列宁的话告诫我们说："一个阶级如果不从政治上正确地处理问题，就不能维持它的统治，因而也就不能解决它的生产任务。"作者通过列宁之口明明在向我们发出严重警告：如若不从政治角度看问题，不但经济建设搞不好，甚至会丢掉无产阶级的国家政权！话说到此作者还嫌不够解气，最后借列宁之口点出主题："政治同经济相比不能不占首位"，而且谁要是在"四化建设"中不让政治高踞经济之上，"就是忘记了马克思主义的最起码的常识"。这显然在向"以经济建设为中心"发出挑战。

作者以惯常的政治情结和阶级斗争思

图片607：北京音乐厅

维来观察当时的音乐现象。文章首先说："音乐界讲政治，首要的问题就是要随时注意我们音乐工作的方向、道路问题。"接着它开列了一系列"对抗党的文艺方针的现象"清单，如：音乐界在《讲话》的评价、音乐艺术在整个革命事业中的地位和功能、革命音乐运动历史与传统的评价、如何繁荣发展有中国特色的社会主义音乐文化，以及古今关系、中西关系等问

题上的某些争论，就关系到方向和道路问题，作者断言：这些问题"自然属于政治问题"。

作者旋即将这种关系到方向道路的"政治问题"进一步具体化，被它列入"政治问题"清单者计有：观念更新问题、"回顾与反思"问题、"淡化政治"、"消解主流意识形态"、宣扬反叛意识以及"趋同论"、"转型论"、"接轨论"等等。文章在为上述"政治问题"下政治判语时，用了"全盘否定"、"一笔抹杀"、"歪曲历史"、"最危险"、"最具欺骗性"、"全盘西化"、"资产阶级自由化"等顶级词汇，其义愤填膺之状溢于言表。正所谓"情人眼里出西施"，左视眼里出敌情，在其眼中，一片现实世界的正常图景一律是扭曲的变形的向右偏移的。好像音乐界已是"洪洞县里无好人"，到处都是敌情，斗争无时不在。因此，作者所描绘的音乐界资产阶级自由化严重泛滥的种种可怖景象，实在是被极度主观幻化了的虚假情报；以此来影

图片606：北京中山音乐堂　北京中山音乐堂供稿

图片608：日本指挥家小泽征尔指导指挥系学生上课 中央音乐学院供稿

响有关决策者改变音乐界的现实格局和战略方向的企图十分明显。

李正忠选择江泽民同志的讲话作为文章的切入由头颇有讲究。其实，《关于讲政治》一文并非不知这篇讲话的主旨和现实意义，只不过它仅仅对"讲政治"三个字怀有另一种兴趣，拿来借题发挥宣示自己的政治主张而已。很显然，这是一种常见的借助钟馗手法，其真正意图和目的在于打"鬼"——通过对一系列所谓"对抗党的文艺方针"的音乐思潮、音乐现象的揭露与批判并将之上纲为"政治问题"，全面否定新时期以来的音乐成就，以图批判一部分人，打倒一部分人，吓唬大部分人，以便乘机从中取势。

此文发表后，居其宏发表题为《别了，"政治木乃伊"》[6]的杂文，对《关于讲政治》进行批评。不久一篇署名为"求实"的反批评文章[7]在《音乐研究》发表，称赞李正忠文章——

特别对以后出现的"淡化政治"、"淡化意识形态"的论点，提出了严正的批评，从而认为音乐界也不能不讲政

[6]居其宏：《别了，"政治木乃伊"》，《音乐生活》1998年第10期。
[7]求实：《应该怎样开展批评与讨论》，《音乐研究》1999年第2期。

治，不能不讲政治方向、政治立场、政治观点。

石城子的《评新潮交响乐》和李正忠的《关于讲政治》，是实用本本主义思潮在后新时期的两篇代表作品，对于新时期音乐思潮研究具有很高的文献价值和史料价值。

当然，在这两篇文章引起较大争论之后，实用本本主义思潮再也没有大的动作。这固然与一些老一辈音乐家如吕骥、赵沨相继辞世有关，但最根本的，还是由改革开放大潮的势不可当、多元语境的进一步确立和实用本本主义思潮自身的虚弱本质所决定的。尽管如此，只要中国社会还有适合的温度和土壤在，人们没有任何理由排除它作为多元话语之一种在中国乐坛上继续存在的权利和可能——因为这正是健康的思潮生态必然呈现的健康现象。

3. 关于"防范心态"的讨论

在中国古代音乐史研究领域，关于杨荫浏"防范心态"的争论是一场影响较大

图片609：歌剧《楚霸王》 上海歌剧院创演并供稿

的学术争鸣。这一争论首先由冯文慈为纪念杨荫浏100周年诞辰而写的系列文章引起的。在这些文章中，冯文慈对杨荫浏运用唯物史观从事中国古代音乐史研究存在

一种"防范心态"并由此导致的学术"迷失"提出了自己的见解。[8]

鉴于杨荫浏是我国现当代最具权威性的古代音乐史学家，其《中国古代音乐史稿》的学术价值和历史地位向为学界所公认，因此冯文慈的文章在学界引起不同反响，向延生、孔培培及闻道、刘再生等相继发表文章与之商榷，[9]对冯文慈的"防范心态"说及"迷失"说提出不同意见。双方争论的焦点，主要是对新中国成立初期杨荫浏在其著作《中国古代音乐史稿》中运用唯物史观的动机和效果有不同的估价，并涉及该著作中有关论点科学性如何的质疑。鉴于这些问题对于史学研究带有普遍性，因此在史学界有较大影响，并有向近现代、当代音乐史研究扩张的倾向。

4. 关于王洛宾出卖民歌的讨论

发生在90年代中期关于王洛宾出卖民歌版权的讨论，是这一时期在中国乐坛上影响最大的学术争鸣事件之一。自从发生王洛宾将其改编的10首民歌版权出卖给台湾人凌峰的真相经新闻媒体

[8]冯文慈在此间发表的关于杨荫浏"防范心态"的文章是：《崇古与饰古——杨荫浏著〈中国古代音乐史稿〉择评》，《中国音乐学》1999年第1期；《雅乐新论：转向唯物史观路途中的迷失——杨荫浏著〈中国古代音乐史稿〉择评之二》，《音乐研究》1999年第2期；《防范心态与理性思考——杨荫浏著〈中国古代音乐史稿〉择评之三》，《音乐研究》1999年第3期；《转向唯物史观的起步——略评〈中国古代音乐史稿〉的历史地位》，《中国音乐学》1999年第4期；《〈中国古代音乐史稿〉的历史性成就及其局限——纪念杨荫浏先生诞辰100周年国际学术研讨会上的发言》，《人民音乐》2000年第1期。
[9]向延生：《再谈杨荫浏先生的"防范心态"》，《人民音乐》2000年第6期；孔培培、闻道：《也谈崇古、防范心态和唯物史观》，《音乐研究》2001年第3期；刘再生：《评价历史人物的求实精神——再谈对杨荫浏的评价》，《音乐艺术》2002年第1期。

披露之后，在大陆乐坛议论纷纷，上海学者戴鹏海在《人民音乐》上连续发表《历史是严肃的——从"王洛宾热"谈到"炒文化"》和《民歌岂能出卖》[10]两篇长文之后，争论始得公开化。参与争论的不仅有王洛宾本人，也有从事音乐创作、评论和民族音乐学研究的专家、学者，新疆当地的少数民族音乐干部，以及对王洛宾当年从事民歌采集、整理和改编工作的知情人，其影响广及大陆、香港、台湾及海外，持续时间长达一年之久，争论的主要阵地是《人民音乐》，发表文章或专题报道参与这一讨论的音乐期刊和新闻媒体有10余家。争论双方在共同赞扬和肯定王洛宾在改编、传播这些民歌方面所作出的杰出贡献的前提下，就学术层面而言，争论的焦点主要集

图片611：歌剧《特洛伊琉斯与克瑞西达》　哈尔滨歌剧院创演并供稿

图片610：戴鹏海教授

中在：王洛宾当年采集、整理、改编民歌相关事实的考证与澄清，王洛宾对这些民歌的改编过程中创作程度的认定，王洛宾是否拥有这些民歌的版权并将其出卖，以及由此引申开来的关于民族民间音乐文化

遗产的保护，等等。中国艺术研究院音乐研究所为此还专门召开了学术研讨会，作为会议成果之一的《民间音乐的现代传承及其著作权归属》发表在《人民音乐》1994年第9期上。

5. 关于《当代中国音乐》若干史实的论战

在当代音乐史研究领域，关于《当代中国音乐》一书的争论[11]是由赵沨、孙慎对该书提出的公开批评引发的。在一个很短的时间内，赵沨、孙慎或单独署名，或联合署名，连续发表文章，根据《当代中国音乐》一书中所谓的"若干史实失误"而对该书提出"能算是信史吗"的根本性指责。曾任该书编辑部主任的居其

宏撰文与之商榷，双方在《音乐研究》上笔墨往来两三个回合后，《音乐研究》中止了这一讨论，居其宏乃又移师《音乐与表演》，继续阐发在这一问题上的理论立场。其中，还有洛地等15人联合署名的文章，就无伴奏合唱《半个月亮爬上来》的署名问题对居其宏进行批评，居氏亦撰文回应[12]。

在争论中，除了廓清那些具体史实之外，双方争论的焦点集中在：第一，当代人如何认识和实践"秉笔直书"的中华史学传统？第二，用什么样的历史观来记叙当代音乐史？第三，赵沨、孙慎作为当代音乐史上若干重大历史事件的参与者与见证人，又用什么样态度来对待自己曾经亲身参与的那些历史失误？

6. 关于刘靖之著述的讨论

香港学者刘靖之在他的著作《中国

[10]戴鹏海：《历史是严肃的——从"王洛宾热"谈到"炒文化"》《民歌岂能出卖——〈历史是严肃的〉续篇》，两文均刊于《人民音乐》1994年第6期。

[11]关于《当代中国音乐》一书的争论，请参看赵沨：《欢呼人民共和国50周年》，孙慎：《社会主义音乐事业的初期建设》，以上两文均刊于《音乐研究》1999年第3期；居其宏：《倡言秉笔直书，何不揽镜自照》，赵沨、孙慎：《〈当代中国音乐〉的史学问题》，以上两文均刊于《音乐研究》2000年第2期；居其宏：《历史无情还多情》，赵沨、孙慎：《几点说明》，以上两文刊于《音乐研究》2000年第4期；居其宏：《往事诚逝矣，今事犹可追》，《音乐与表演》2002年第1期。

[12]洛地等15人：《谈〈半个月亮爬上来〉的署名问题》，《音乐研究》2001年第2期；居其宏：《在两个"误植"之间——也谈无伴奏合唱〈半个月亮爬上来〉的署名问题》，《音乐周报》2001年8月24日、31日。

青年学者宋瑾对该书做出了热情肯定的评价，而刘再生、毛宇宽、居其宏等人则指出其中存在的严重问题。针对内地学者批评，刘靖之在台湾《乐览》上连续发表两篇文章，为自己进行辩护，继续坚持自己的主张。对此，居其宏又在《人民音乐》上著文反驳[14]。这一争论的焦点是：用什么样的历史观来看待中国新音乐历史进程中的中西关系？如何评价20世纪中国专业音乐的成就与不足？

7. 关于"20世纪中国音乐发展道路"的论辩

关于"20世纪中国音乐发展道路"的论辩，由来已久。到了20世纪90年代中期，成熟学者沈洽和青年学者管建华分别发表论文，提出"U字之路"说和"自性危机"说[15]，触发了较大的论战，老一辈学者冯文慈和青年学者邢维凯均撰文予以反驳[16]。后来《中央音乐学院学报》和《人民音乐》均举办关于"20世纪中国音乐发展道路"的研讨会，许多学者都撰文参加了这一讨论。讨论的核心命题是：如

图片612：歌剧《张骞》 陕西省歌舞剧院创演并供稿

新音乐史论》[13]中，将整个20世纪中国音乐的发展道路称之为"全面西化"的，并用"抄袭、模仿、移植"这个"三阶段

论"来概括之，据此，他认为小提琴协奏曲《梁祝》、钢琴协奏曲《黄河》等作品均不是真正的中国音乐。该书出版之后，在内地学者中间引起不同反响和争论。这种争论起先在两次关于该书的出版座谈会上初露端倪，后来相继见诸公开出版物。

[13]刘靖之：《中国新音乐史论》，台湾《音乐时代》杂志出版社1998年9月台北出版。

[14]关于刘靖之《中国新音乐史论》的争论，请参看居其宏《傲慢与偏见改变不了历史》，《音乐周报》1999年1月7日；宋瑾：《略谈〈中国新音乐史论〉》，《音乐周报》1999年1月21日；刘再生：《评刘靖之〈中国新音乐史论〉——兼论新音乐的历史观》，《中国音乐学》1999年第3期；居其宏：《新音乐史家之胆、学、识——对刘靖之两篇文章的八点质疑》，《人民音乐》2000年第8期；毛宇宽：《关于新音乐的几个问题》，刊于《中央音乐学院学报》2000年第4期。
[15]沈洽：《二十世纪国乐思想的"U"字之路》，《音乐研究》1994年第2期；管建华：《中国音乐发展主体性危机的思考》，《音乐研究》1995年第4期。
[16]冯文慈：《近代中外音乐交流的"全盘西化"问题》，《中国音乐学》1997年第2期；邢维凯：《全面的现代化，充分的世界化：当代中国音乐的必由之路》，《中国音乐学》1997年第4期。

何对待传统及其在当代的命运？如何正确看待西方学者提出的"文化价值相对论"？如何用这一理论来估价20世纪以来中国音乐在处理中西关系上的得与失？从某种意义上说，围绕香港学者刘靖之《中国新音乐史论》一书的争论，也与关于"20世纪中国音乐发展道路"及"文化价值相对论"的争论有关。

图片613：歌剧《巫山神女》 重庆歌剧院创演并供稿

8. 关于学风建设与学术规范的讨论

学术规范是所有从事科学研究的学者都应遵从的行为准则和道德准则，也是沿着健康道路完成学术创新使命的根本保证。学术规范的命题虽是在近几年才提出来的，但建设健康学风、强调文人操守，在著述过程中倡导严谨的治学态度和科学精神，却是中国学界一贯的优良传统。与此相联系，在学术研究中投机取巧、好走捷径的现象亦古已有之。然而不能不承认，新时期以来，在市场经济大潮冲击下，社会心态普遍浮躁，各种急功近利、不劳而获的不健康心理也侵入了音乐学界；到了90年代，这种心理在音乐学界表现尤甚。个别学者为着评职称、分房子、当硕导博导等功利性考虑，在学术著述中滋生出自我复制乃至抄袭、剽窃等学术腐败行为；更为大量的，是由于宣传教育和重视不够，在研究、著述、编辑、出版工作中，出现了许多不规范现象。

对此，学界不少有识之士深感忧虑，但较早著文公开提出批评的，是旅居澳大利亚的华人学者杨沐[17]。早在1988年，杨沐便在《音乐研究》上发表文章，强调学术规范的极端重要性，把欧美关于学术规范的理论、方法与形式——详细地介绍给国内同行，并对国内学术论文写作中的一些不规范现象提出了言辞恳切的批评 。但杨沐的告诫在国内音乐学界似乎并未引起太大反响。

1995年，杜亚雄的《中国民族乐理》[18]一书正式出版，其著述理念以及某些结论和做法在学界同行间引起很大非议，但腹非者众，私非者多，公非者无。这在一定程度上反映了国内学者批评风气的反常。

直到1999年，旅美华人学者周勤如在《中央音乐学院学报》同年第3期上以《研究中国音乐基本理论需要科学态度》为题发表文章，对《中国民族乐理》一书的立论、学风提出了言辞尖锐的批评，并对该书做出了基本否定的评价。

此文发表后，音乐学界大哗。学者们私下议论纷纷，有支持周勤如者，也有同情杜亚雄者，还有对周勤如的文风有"语言过激"、"情绪化严重"乃至"学骂"、"革命大批判"之类的指责。中央音乐学院音乐学系曾为此召开座谈会，多数与会者支持周勤如的批评[19]。不久，杜亚雄、杨沐、居其宏亦分别撰文，对周勤如的批评做出回应；周勤如本人亦对前文写出了反思文字。[20]

差不多与此同时，居其宏在《人民音乐》上发表一则短评，对《欧洲声乐史》中诸多不规范之处提出公开批评。[21]

音乐学界这场关于学术规范的讨论引起了《人民音乐》主编赵沨的注意。不久，他在《人民音乐》上发表《读文后记》[22]，虽对当前学界不规范现象有不满的表示，但其文章主旨和重点，是对周勤如批评杜亚雄、居其宏批评《欧洲声乐史》的两篇文章提出"过分情绪化"的指责，并以"中国古来便有述而不作的传统"、"不同文体有不同要求"以及强调引文必注"过于繁琐"为由，来为

[17]杨沐：《我国音乐学论文写作中的一些问题》，《音乐研究》1988年第4期。

[18]杜亚雄：《中国民族乐理》，中国文联出版公司1995年10月北京出版。

[19]《学术规范问题座谈会发言摘要》，《中央音乐学院学报》2000年第1期。

[20]杜亚雄的文章题为《学术常理与中国乐理》，杨沐文章题为《再谈学术规范和文德文风》，以上两文刊于《中央音乐学院学报》2000年第1期；居其宏文章题为《学术批评：在麻木和过敏中奋起》，杜亚雄文章题为《也谈学术规范、文风和文德》，周勤如文章题为《对〈研究中国音乐基本理论需要科学态度〉一文的反思》，以上三文均刊于《中央音乐学院学报》2000年第4期。

[21]居其宏：《史料·引文·学术规范》，《人民音乐》2000年第7期；《欧洲声乐史》，刘新丛等著，中国青年出版社1999年北京出版。

[22]赵沨：《读文后记》，《人民音乐》2000年第9期。

图片614：歌剧《阿美姑娘》 厦门歌舞剧团创演并供稿

《中国民族乐理》、《欧洲声乐史》两书的种种不规范行为辩护。对此，居其宏随即撰文反驳，但几经辗转，迟至次年才公开发表。[23]

这场关于学术规范的讨论仍在进行中。讨论中所涉及的问题大致可分为四类：第一，学术规范的必要性；第二，学术规范与学术创新的关系；第三，倡导学术规范与反对学术腐败、纠正学界不正之风；第四，学术规范的范畴、方法与形式。在所有这些问题上，争论各方均存在严重分歧。

发生在90年代末的这场关于学术规范的讨论，直接关系到中国音乐学界能否真正担负起学术创新的使命，能否建立起一个充满科学态度和创造精神的严谨学风，能否将一个规范化的学术环境和学术传统留给下一代学人的大课题和大是非。相信

随着这场讨论的逐步走向深入，一定会在当代音乐学界重建科学的治学态度，树立高尚的道德风范，重塑坚挺的文化人格，为当代学者完成肩负的学术创新使命开辟道路。

总结邓小平"南行讲话"之后中国音乐思潮的整体态势，大致呈现出如下特点：

其一，实用本本主义思潮在中国乐坛的霸权话语地位陡然弱化，渐渐呈现出时代落伍者而被边缘化趋势，对音乐生活和实践领域的实际影响力亦随之大为降低，但仍时时顽强地表现出自己的存在。石城子、李正忠的文章即为其典型代表，而吕骥在《音乐的主流是什么？》[24]一文中所阐明的对当代音乐的基本观点，以及赵沨、孙慎在《当代中国音乐》若干史实问题上表现出的史学观以及对实用本本主义思潮在新中国音乐史上造成重大失误的文

过饰非态度，也表明这股思潮的主要代表人物具有令人尊敬的顽强战斗精神和执著理论立场。

其二，广大音乐家对实用本本主义思潮的上述表演早已不感兴趣，也不再将它作为具有威慑力和值得言说的严肃理论看待；他们将关注的热情更多地倾注在对中国音乐文化建设更具理论和实践意义的那些论题和范畴方面，特别是在杨荫浏史学研究中的"防范心态"、刘靖之著述中的历史观、由《当代中国音乐》史学问题引发的论战、由王洛宾出卖民歌引起的关于民歌版权的大讨论、围绕"20世纪中国音乐发展道路"问题展开的论战、关于学风建设和学术规范的讨论，等等，在讨论中澄清了许多史实，接触到了许多重要的理论命题，也提出了一系列有学术价值的观点和看法。尽管在所有这些产生争议的问题上各家意见并不相同，有的双方观点尖锐对立，但一个平等、友好、富于建设性和创造性的学术争鸣空气正在逐步形成。

这一切说明，邓小平"南行讲话"和改革开放进程的重新激活，也使新时期音乐思潮重新焕发出活生生的朝气。

二、市场经济与严肃音乐

在社会主义市场经济条件下，严肃音乐如何生存与发展，便成为中国音乐界面临的一个十分陌生而又十分严峻的命题。

国家对严肃音乐采取大力扶持的政策，并积极推进专业音乐表演团体的体制改革以增强院团对文化市场的适应能力及其自身的造血功能。这方面的探索，首先是在交响乐领域内进行的。中央领导

[23]居其宏：《著述规范、批评规范和编辑规范》，《音乐周报》2001年6月8日及6月15日连载。

[24]吕骥：《音乐的主流是什么？》，《音乐研究》1996年第4期。

人一再将交响乐列入"高雅音乐"，认为交响乐是陶冶人的高尚情操、提高人的整体素质的重要艺术形式，并向全社会大力提倡。一时，"普及交响乐"的活动在北京、上海、天津、南京、济南、广州、深圳、武汉、重庆、成都、西安、沈阳等许多大城市全面展开，许多著名指挥家和乐团纷纷举行"交响乐普及讲座"及"交响乐普及音乐会"，将比较通俗的管弦乐小品如歌剧《卡门》序曲、《拉德斯基进行曲》、《北京喜讯到边寨》、《春节序曲》等介绍给广大听众，陆续培养了一批交响乐听众群体和交响乐市场；为了大幅度改善交响乐从业者的工作条件和生活条件，使演奏家们能够不为衣食之忧困扰，潜心于交响乐事业，政府在增加对交响乐团行政拨款的同时，通过牵线搭桥等手段，发动企业赞助交响乐事业，为此，还特别成立了"中国交响音乐基金会"。

图片615：二胡演奏家闵惠芬 闵惠芬供稿

图片616：琵琶演奏家吴玉霞 中央音乐学院供稿

图片617：彭丽媛硕士毕业音乐会 中国音乐学院供稿

北京音乐厅、北京中山音乐堂、上海大剧院等单位也在交响乐市场的培育、听众的培养方面作了许多有益的探索和创造，并取得了良好的经济效益和社会效益，使得原来相当冷落的严肃音乐市场变得十分热闹，北京音乐厅在高峰时几乎每天都有音乐会，而交响音乐会在其中占有相当的比例；他们创办了一个免费音乐杂志《今日艺术》，同样火爆。

在这一总体形势的鼓舞之下，除了具有悠久历史的上海交响乐团以及中央乐团交响乐团、北京交响乐团、中国广播交响乐团、中国电影乐团交响乐团、广州乐团交响乐队、中央歌剧院交响乐团、中央芭蕾舞团交响乐队、中国歌剧舞剧院交响乐队、上海电影乐团交响乐队、长春电影乐团交响乐队、珠江电影乐团交响乐队、峨眉电影乐团交响乐队等国内知名的交响乐团之外，还组建了深圳交响乐团等新的专业表演团体；与此同时，各地原来隶属于歌剧院团、芭蕾舞团、歌舞剧院的管弦乐队也相继挂牌成立交响乐团，在歌剧、舞剧和歌舞演出之余，也以交响乐团名义公演中外交响乐作品。此外，中央及上海、天津、武汉、四川、沈阳、西安等7所音乐学院及南京艺术学院、广西艺术学院等音乐艺术院校也以本院管弦系青年师生为骨干，纷纷组建青年交响乐团，将教学中的乐队课和公开演出结合起来，成为90年代我国交响乐坛上一支不可忽视的力量。

由于政府的大力支持、企业的慷慨赞助以及交响乐市场的初步形成，我国交响乐团的经济状况有所改善。不少乐团都更新了乐器，使全团的音响品质大幅度提高。一些乐团有了较宽松的资金支持，得以邀请国际著名的指挥家来我国担任客席指挥，如日本指挥家小泽征尔、印度裔指挥家祖宾·梅塔、波兰作曲家指挥家潘德列茨基等，都曾相继来华指挥国内乐团演出，其中小泽征尔还多次与国内交响乐团合作举行交响音乐会。这些著名指挥家不仅带来了精湛的指挥艺术和各自所擅长的

经典曲目，而且也把当代欧美乐坛先进的乐队理念和国际交响乐创作演出的最新信息及时传播到中国来，拓宽了演奏家们的视野，丰富了乐团的演奏曲目，也培养了我国交响乐听众，对我国交响乐队建设和演奏艺术的提高起到了推动作用。

不过，90年代的我国交响乐的发展现状，依然不能令人满意。实际情况是，政府、企业对交响音乐的支持和赞助，往往只把目光盯住交响乐团，而不是交响乐事业。而古往今来，交响乐事业是以作曲家的创作为中心的。国内交响乐团得了政府拨款和企业赞助，每每把大量资金用在改善从业人员的工资待遇和乐团工作条件方面，而在促进国内作曲家的交响乐创作方面几乎无所作为，实际上近乎零投入。国内乐团举办交响音乐会，也多以欧美经典曲目为主，很少有中国作品。中国作曲家新近写出的交响作品，如想交由某个乐团演奏，作曲家本人还必须向乐团交纳高额排练费和演出费，许多新创的中国作品因此而迟迟不能与观众见面。而一个国家的交响乐事业如果只依靠

欧美作品支撑门面，却对本土作曲家的作品采取冷落甚至关门态度，那么这种情况便是畸形的，病态的。

实际情况证明，在乐团和演奏员的生活条件、工作条件改善之后，如果不从体制上进行改革，不在管理上加大力度，不从法律上规范赞助资金管理中所存在的严重问题，乐团演奏水准的提高就无法确保。即使是国字第一号的中央乐团，也在一次公开演出中暴露出音准差、整体配合不默契甚至有些声部公然"放炮"等"低级错误"，引起听众的强烈不满，舆论也为之大哗。

同时，国家对严肃音乐、高雅音乐的支持以及企业的赞助，在90年代中期之前仅限于交响乐，而对同属严肃音乐的歌剧、舞剧、艺术歌曲、合唱、室内乐等门类，道义的声援大大多于实际的扶植。剧目创作、艺术生产的资金来源困难姑且不论，就拿从业人员的工资待遇来说，不少院团只发60%工资，其余在演出中补足；而这些门类的演出，又往往是多演多赔，少演少赔，不演不赔，然而，不演出，其

余40%工资从何而来？于是出现了这样一种现象：同样是管弦乐队演奏员，同样都在从事严肃音乐，同样的职称，不相上下的演奏水平，在交响乐团工作的，与在歌剧院团、舞剧团、歌舞团工作的，两者相差悬殊；有的地方乐团演奏员的月薪仅发200—300元。这种由严重的分配不公而导

图片619：中国交响乐团在清华大学演出

致的两极分化现象，不利于严肃音乐的健康发展，使文艺表演团体的体制改革和分配机制改革变得极为紧迫，同时也呼唤国家相关法律法规的尽早出台。

90年代后期，由于中央领导人的大力倡导，艺术歌曲得到国家和社会的广泛重视。创作、演出、宣传艺术歌曲形成风气。这种依靠高层领导个人兴趣和爱好才使某种音乐形式得以兴盛的方法，虽然也在客观上促进了它的繁荣，但毕竟带有一定程度的或然性而非长久之计，不若将这种对严肃音乐的扶持和提倡用法律法规的形式固定下来更具长远的战略意义。

为了探索在市场经济条件下严肃音乐的生存发展之道，国家曾制定了一些政策性措施，如将文化娱乐市场的税收所得用于发展高雅艺术，其中一部分资金也投入到严肃音乐的创作、演出、人才培养和科学研究中来，对推动其繁荣发展有一定作用。这些资金多由各省市党委宣传部掌管，其用途往往以宣传部主抓的项目优

图片618：中国交响乐团1998年在奥地利

图片620：中国爱乐乐团

图片621：中国爱乐乐团

先，如"五个一工程"[25]评奖及其他重大庆典的文艺演出和重大题材的创排制作等等，不能指望用于严肃音乐项目的资金会很多。

90年代后期，为了增强严肃音乐表演团体在市场经济中的适应力和竞争力，在文化部领导下，中央乐团在中直院团中率先进行体制改革，将交响乐团从中剥离开来，成立独立事业法人中国交响乐团（简称"国交"），乐团实行竞争上岗和全员聘任制，原音乐总监兼常任指挥陈佐煌的职务由指挥家汤沐海接任，国家为此加大了对该团的资金投入。改革初期，该团确实出现了崭新的面貌，排练演出蒸蒸日上，演奏水准也有较大提高。然而好景不长。就在临近世纪交替之际，广电总

———————————————

[25] "五个一工程"是中共中央宣传部主持的全国性文艺评奖活动，即一本小说，一部电影，一台戏，一首歌，一本学术著作。参评作品由各省、市、自治区党委宣传部选送。

局辖下的中国广播交响乐团改组为中国爱乐乐团，由指挥家余隆出任团长兼音乐总监。该团也实行竞争上岗和全员聘任制，并以极为优厚的待遇在全世界范围内延揽人才。除少数外籍演奏家得到聘用外，全国各地乐团许多优秀演奏家均竞相应聘，而"国交"也有将近1/3的演奏员自愿前往应聘，并有20余人被录用。刚刚走上正轨的中国交响乐团，就此被肢解得七零八落，几乎达到瘫痪的境地，一时竟难以组织正常的排练和演出。

以国内外优秀青年演奏家为主体组建的中国爱乐乐团，在短期内连续举行多场不同时代、不同国籍、不同作曲家、不同曲目、由不同指挥执棒的交响音乐会，其略显粗糙但热情奔放充满青春活力的演奏令人欣喜，表现出一个在改革中诞生的现代交响乐团所应有的专业水准、蓬勃朝气和宽广的吐纳能力。音乐界一些知名人士在热情赞扬其巨大成功的同时，也不无担忧地指出，同为国家交响乐团，除了用近似"挖墙脚"的办法令另一个兄弟乐团缺胳膊少腿之外，还有没有更好的方法和途径来求得各自的优化组合和独立发展？换言之，一个乐团的强大是否一定要以削弱乃至牺牲兄弟乐团为代价？当然，也有音乐家指出，中国爱乐乐团与中国交响乐团之间的是是非非，正反映了市场经济条件下自由竞争的残酷性，即便这种竞争发生

图片622：青年指挥家李心草

在文化部和广电总局这两个政府部门之间也罢。问题在于，要为这种竞争创造一个合乎规范的平台，制定一个竞争各方必须共同遵守的游戏规则。无序竞争、恶性竞争只能从整体上损害我国严肃音乐事业。

与交响乐相比，歌剧、音乐剧、舞剧的生存状态则要艰难险峻得多。鉴于许多院团历史悠久，冗员严重，包袱越背越沉，国家下拨的行政事业费连吃饭看病都不敷使用，更无余力组织常规的艺术生产；院团长们无暇顾及长远的艺术规划，每每为剧团的柴米油盐绞尽脑汁。新剧目的编创基本上依靠国家拨款，别无其他来路，所以剧目的选题、上马、决策往往要看文化主管部门和宣传部领导的眼色行事，从而助长了盲目追奖之风。创作人员心态浮躁，作品质量普遍下降。文化市场萧条，剧场内观众寥寥，票房收入十分寒碜。

院团体制改革势在必行但举步维艰。重要的问题是，在改革旧体制固有的"大锅饭""铁饭碗"、管理体制僵化、管理手段落后等弊端的同时，必须全面实现进一步解放艺术生产力、充分推进各类严肃音乐的繁荣发展、确保音乐家们的生活条件和工作条件有较大幅度的改善和提高、使群众真正从改革中得到实惠等多重目标。否则，任何形式和旗号的改革都不可能是成功的。

事实上，许多省市在院团体制改革的道路上作了多种形式的探索，例如上海歌剧院的托管模式，辽宁、河北、内蒙古三地歌剧院团创造的"辽冀蒙歌剧联盟"模式，以及后来的"江苏省演艺集团"模式，等等，都企图通过改革来寻求走向市场、与国际接轨的可行方法和途径；然其

改革成效如何，还要经过市场检验后才有结论。

在市场经济条件下探索严肃音乐的生存发展之道，是我国音乐界面临的全新课题，史无前例可循，今无经验可鉴。国家文化主管部门应在广泛调查研究的基础上，大胆借鉴欧美的先进经验，定法规，给政策，对严肃音乐要分别情况、不同对待，既要推向市场，又要大力扶持。实践已经证明并将继续证明，将严肃音乐简单地、不分青红皂白地"推向市场，生死由之"的做法，是不利于严肃音乐的未来发展的。

三、市场经济与传统音乐

国家由社会主义计划经济向社会主义市场经济转轨的进程，极大地改变了传统音乐的命运，使其生存环境变得空前复杂和严峻起来。

千百年来，我国各族民间音乐都是在超稳定的社会结构和农耕文化的整体环境中生成、繁衍和发展起来的，相对落后的生产方式和经济条件、相对封闭的地理环境和文化氛围是其存在和流传的基本条件。而广及全国各个角落的经济体制改革

和现代化进程，推动了经济的发展、交通的便利和文化的沟通与交融，不但使全国城乡和各个少数民族地区的社会结构、生产方式、经济生活、地理环境和文化氛围都发生了翻天覆地的巨大变化，而且也从根本上改变了民间音乐赖以生存发展的土壤，许多歌种、曲种、剧种因失去了存在与再生的物质和精神基础而濒临灭绝，有的由于民间艺人的相继辞世而又后继无人，已经永远失传。许多专业音乐家和民间艺人因此而痛心疾首，国家也处于两难抉择之中：一方面，保存民间音乐遗产使之血脉相传是政府不可推卸的责任；另一方面，又不能因此而中断各地各民族的现代化进程、以牺牲该地区该民族全体人民的整体福祉为代价来达成这一目标。这两者的矛盾常常是难以调和的。

事实上，由于生产方式的变革、经济条件的改善和电视文化的普及，即使世代生活在边远地区的人民群众，尤其是年轻一代，对本地区、本民族传统音乐的热爱程度也在呈弱化趋势。具有鲜明民族特色的服饰文化、与某种特定生产方式有紧密联系的民间歌曲，只有在被当作文化旅游项目、可以借此赚钱时，当地年轻人才愿意表演；一旦回到生活的自然状态中去，这些年轻人依然钟情于现代时装

和流行歌曲。

为此，中央和各地政府采取一系列举措，以保护、发展现存的民间音乐，使传统音乐文化的精髓得以保存，生命得以延续。

1979年7月，国家拨出巨资，由文化部及中国音协牵头，着手编辑出版《中国民间音乐集成》。"集成"分民歌、曲艺、戏曲、器乐四大部分，按省、市、自治区为单位，分头对本地区的民间音乐进行收集、采录、整理、编纂，计划每个省、市、自治区各出4卷，全部出齐共120卷，总篇幅在2.4亿到3亿字，且配有图片、图表、索引及论述性的概述和注释性文字，用以介绍该地区的自然环境、社会结构、经济发展、历史文化、民间习俗、传播方式、表演风格等相关的背景资料，从而使《集成》更具历史纵深感和科学价值。这是一项伟大的文化战略工程，有"音乐文化长城"的美誉，对继承、发展、弘扬我国源远流长的民族音乐文化遗产具有深远的历史意义。全国有成千上万的音乐工作者为此而辛勤劳作，奔波在山野边寨，地间田头。1988年10月，《中国民歌集成·湖北卷》正式出版。至2000年12月，《中国民间音乐集成》业已出版了189卷。

新疆对《十二木卡姆》的挖掘与整理也是一项巨大的文化战略工程。此外，各少数民族地区对本民族的传统音乐文化也采取了一系列采录、整理和保护措施。一些地方政府，还通过举办地方艺术节等办法，向世界展示本地区、本民族的民间音乐，如广西的"广西国际民歌节"、福建的"南音艺术节"以及河北屈家营"音乐会"等。

图片623：民族音乐学家沈洽（中）与音乐理论家杨通八（右）中国音乐学院供稿

图片624：音乐学者在羌族地区考察录制羌族口弦音乐 四川音乐学院供稿

专业民族器乐和戏曲艺术的生存现状也令人担忧。全国绝大多数专业民族乐团和戏曲剧团，都面临着听（观）众锐减、票房不景气、经济状况恶化、从业人员生活水平下降等窘境。国家为了扶持民族器乐和戏曲艺术的发展，拨出大量资金，采取了一系列措施。为此，中共中央和国务院提出了"振兴京剧"的战略任务，并举办许多大型活动，如纪念徽班进京200周年、举办"京剧艺术节"及全国性的京剧汇演、加大京剧高等教育的投入、开办京剧高级表演人才的研究生班、举办外国人唱京剧的国际比赛及京剧票友电视大奖赛等等，使古老的京剧艺术在新时期又焕发出新的生机。在民族乐队方面，国家在大力发展创作的同时，先后派出中央民族乐团、中国广播民族乐团、上海民族乐团等国内最高水平的专业表演团体出访欧美，尤其是90年代中后期在维也纳金色大厅的历次演出并取得轰动效应，震惊了国际乐坛，让世界人民得以领略中国传统音乐文化的迷人魅力。在国内，则将包括民族器乐在内的民间音乐的内容列入中小学教学之中，并通过社会力量组织业余教学、民族器乐考级及演奏比赛活动，形成学习民族器乐演奏的社会风气；为此，全国有成千上万个琴童学习民族器乐演奏，构成发展壮大民族器乐演奏队伍的强大后备军。中国音协等单位，也先后举办多次综合或单项的民族器乐演奏国际比赛，发现和奖掖人才。

而这些举措，并没有从根本上解决戏曲艺术和民族器乐的生存和发展问题。体制改革的任务非常艰巨，如何处理保存、弘扬民族音乐文化与发展经济、推动现代化进程的关系，寻求两全之策，更加任重

图片625：90年代中国音乐学院师生在广西从事田野工作 中国音乐学院供稿

而道远。

相比之下，民族声乐的状况稍好一些。新时期涌现出的一批民族唱法演员，如彭丽媛、董文华、张也、宋祖英、阎维文、刘斌等人，到了90年代之后依然活跃在舞台上和电视屏幕中，拥有大量的歌迷，并且在演出市场上收取高额出场费。与流行歌手一样，他们是在市场经济大潮中如鱼得水的一群。比他们老一辈的歌唱家，如郭兰英、吴雁泽、李双江、郭颂、才旦卓玛等人，在90年代也经常在公开演出中露面。

但上述这些人的公开演出，一般都是以歌唱家个人身份出现的，他们在演出市场上走红，并没有或很少为他们所在的专业文艺团体之走向市场带来实质性的好处。更为严重的是，由于一些演员在演出市场上疲于奔命，声乐水平普遍下降，不得不运用"假唱"的办法来应付日见频繁的演出。这种现象首先出现在中央电视台的晚会节目中，后来愈演愈烈，逐渐扩展到各种正规文艺演出中，几乎很少有演员

在台上坚持真唱了；甚至出现了一些老歌唱家竟然用70年代乃至50—60年代的录音在台上对口型的事例。[26]

总之，在市场经济条件下，严肃音乐如何应对新形势的挑战，为自己争得更大的生存发展空间，是政府、专业文艺院团及音乐家个人必须面对的全新课题。

四、新形势与社会音乐生活

1989—1992年间国家政治生活的风云变幻对社会音乐生活的影响则相对较小。针对流行音乐"大肆泛滥"的情况，中国音协等单位曾在全国大力倡导群众歌曲的

[26]"假唱"，即歌唱演员在公开演出中，根据播放先前的录音对口型，只张嘴不出声的做法，给听众造成真唱的假象。音乐界许多著名人士指出，"假唱"是一种商业欺诈行为，不但败坏声乐界的艺德艺风，而且也极大地损害了我国声乐艺术的健康发展。因此，音乐界曾就此多次发动"打假"行动，报刊亦相继发表文章声讨，"假唱"现象也一度比较收敛，但不久便旧病复发，并且在歌坛上普遍蔓延。

图片626：著名歌星刘欢 北京歌华太阳文化公司供稿

京国际合唱节"，来自世界各国的合唱团体与我国合唱团体同场竞技，其中既有老年合唱团，也有少儿合唱团；既有专业合唱团，也有业余合唱团；演唱的作品既有混声合唱，也有男声合唱和女声合唱。总体演唱水平较高。

在国内一些大都市，也举办了规模庞大的国际音乐节，最著名者如"北京国际音乐节"、上海在传统的"上海之春"音乐会基础上扩展成的"上海国际音乐节"及"上海国际艺术节"、哈尔滨市政府与文化部联合主办的"哈尔滨之夏"音乐会，等等。在这些音乐节上不但有国内著名专业音乐表演团体参演，也邀集国外著名乐团、室内乐团、音乐家小组或演奏家、歌唱家、指挥家来华演出。这些音乐节，不但丰富了广大听众的音乐生活，培育了音乐文化市场，加强了中国音乐家与国际乐坛的艺术交流，而且也成为举办地城市的著名品牌，提高了该城市的国际知名度。

虽然，历年来许多批判文章都对

构成当代社会音乐生活主体的流行音乐进行了火力猛烈的讨伐，但市场经济有其固有的规律和法则，而流行音乐则在80年代便已进入了市场，按照文化市场的供求关系和运行规律生存和发展，因此，"反资"风暴所从事的政治批判，其影响在当代青年和大中学生的业余生活中几乎为零，因此并不能撼动流行音乐的市场根基。

"南行讲话"之后，流行音乐依旧沿着自己的市场轨道运行，而政治气氛的宽松，自然更有利于它的发展。因此，流行歌坛新星辈出，作品源源不断。中央电视台连续举办青年歌手电视大奖赛，在一定程度上促进了流行歌曲的繁荣和新一代歌手的成长。由音像公司、演出公司、唱片业为主体的流行音乐产业和演出市场也得到了较大发展。

但流行音乐在90年代的生存状态存在着许多根本性的痼疾。

首先，是市场无序竞争导致盗版盒带、光碟的大肆泛滥，使国内音像业、

创作和演唱，经过层层组织，各地虽也出现过"大唱革命群众歌曲"的活动，但由于词曲作家们新创的"群体歌唱"作品多是大轰大嗡的应景之作，而"群体歌唱"在当代也失去了生存空间，群众多不爱唱，唱来唱去都是老歌，也就渐渐失去了兴味，很快便消沉下去。倒是创办于80年代初的"北京合唱节"，在有关各方的努力下，不但一直坚持了下来，到了90年代中后期，规模还有所扩大，发展成了"北

图片627：歌星田震 北京歌华太阳文化公司供稿

图片628：歌星腾格尔在天津为歌迷签名售书

图片629：歌星那英 北京歌华太阳文化公司供稿

图片630：歌星孙楠

唱片业蒙受了巨大损失，许多企业因此转产或破产。文化部、国家工商局等政府有关部门多次发动全国性的"扫黄打非"行动，我国加入WTO之后，政府更加大了打击力度，但盗版市场依然屡禁不绝。

90年代的流行歌坛，新歌手有如走马灯似的涌现，不久便在歌坛上销声匿迹，只有腾格尔、孙楠等极少数出类拔萃的新星能够闪现出灼眼的光亮。而在80年代就已大红大紫的实力派歌手刘欢、毛阿敏、韦唯、李娜以及崭露头角的那英、田震、毛宁、韩红等人，到了90年代依然是歌坛上的主角。其中，除了刘欢宝刀不老、势头强劲，堪称歌坛常青树之外，毛阿敏被偷逃个人所得税事件困扰，渐渐淡出歌坛；韦唯嫁作洋人妇，难得在歌坛露面；以特殊韵味享誉歌坛的李娜，忽如一阵清风吹过，转瞬遁入空门。

原先以非主流的"另类"自居的摇滚乐，也在商业化与主流意识形态的

双重磨砺中渐渐减弱了自己的锋芒。通过《一无所有》等歌曲崛起的崔健，在80年代末和90年代初一度成为中国摇滚乐的精神领袖，但自90年代中期起，由于种种原因，几乎在各种公开演出中绝迹。其他名目繁多的摇滚乐队，大多数被商业化滋养得甜润起来，纷纷抛弃摇滚精神，不是公然收起"另类"姿态，便是沉醉于卿卿我我之中，批判意识荡然无存，早已沦为一般的流行组合，自诩为"摇滚乐队"，大多不过是一种徒有虚名的商业招牌而已。

在流行音乐的汪洋大海中，90年代的

图片631：出家后的李娜

创作也曾出现过《弯弯的月亮》（李海鹰曲）、《嫂子颂》（张千一曲）、《涛声依旧》（陈小奇曲）、《青藏高原》（张千一曲）、《喊月》（王祖皆、张卓娅作曲）等屈指可数的几叶扁舟。

其中，李海鹰作词作曲的《弯弯的月亮》（刘欢首唱）是这一时期最优秀的流行歌曲之一。作品以"弯弯的月亮"作为贯穿全曲的核心意象，作者丰富的艺术想象和动情的乐思组织均围绕这一意象而展开。作品以低语式的诉说开始，从弯弯的月亮联想到弯弯的小桥、弯弯的小船、童年的阿娇和弯弯的河水，在娓娓道来的客观叙述中渐渐导入抒情主人公的内心感受——令人叫绝的是，作者并不明写"河水流到心上"是何滋味，却在主歌与副歌的转换处巧妙地插入一个无词哼唱的连接部，不仅旋律写得特别华彩动人，且其艺术构思也颇具匠心，为情感的表达多了一番"欲说还休"的曲折，其中之意蕴亦颇堪回味。之后，作品便转入副歌：

（谱例131）

仿佛是揭开谜底似的，作者通过副歌告诉人们：他在词曲结构中深情倾诉和委婉吟哦的，不单是对"童年的阿娇"的往日记忆，更不是通常所说那种"迎风流泪，对月伤情"式的多愁善感或无病呻吟，而是面对"今天的村庄还唱着过去

图片632：作曲家李海鹰

（谱例131）

我的心充满惆怅，不为那弯弯的月亮 只为那今天的村庄 还唱着

过去的歌谣. 哦 故乡的月亮，你那弯弯的忧伤，穿透了我的胸膛.

（谱例132）

呀啦 索， 那就是 青藏高 原? 呀啦 索 那就是

青藏高 原!

图片633：作曲家张千一

的歌谣"而不得不被那"弯弯的忧伤穿透了我的胸膛"，其间所蕴藏的深刻哲理和人生况味是当今无数流行歌曲所远远不及的。因此，这首歌曲在感动了亿万歌迷的同时，也成为新时期以来中国流行歌坛上思想性、艺术性和娱乐性有机结合得较为完美的典范性作品。

张千一作词作曲的《青藏高原》（李娜首唱）也是这一时期流行歌曲创作的翘楚之一。作品音调素材来自藏族民歌，作曲家通过对原始民歌素材的创编与发展，以热情洋溢的歌词与高亢嘹亮的旋律表达了他对祖国雪域高原的无限赞美：

（谱例132）

上例是歌曲的结尾部分。作曲家用自问自答的方式引出花腔式的华彩走句，将全曲的音乐抒发和情感表达推向辉煌的最高潮，由衷赞颂了这片辽阔广袤土地的神奇与壮美。

但这一时期产生的成千上万首流行歌曲，绝大多数都是平庸之作，主题是清一色的男欢女爱，内容千篇一律、毫无创意，旋律写作枯燥，音乐上无特色、无趣味；即便写爱国主题如《大中国》，其词曲创作并无创造性可言，它的一度流行，反映了当时整个社会心态的趋于保守。倒是在90年代播出的长篇电视连续剧中，有不少插曲出自名家手笔，如《三国演义》中的《滚滚长江东逝水》（谷建芬作曲）、《北京人在纽约》中的《千万次地问》（刘欢作曲）、《水浒传》中的《好汉歌》（赵季平作曲）等，较有个性和特色，与《弯弯的月亮》、《青藏高原》等作品一起，代表着这一时期流行歌曲创作的最高水平。

90年代的流行乐坛，好作品不多，真正在艺术上站得住的新星更少。相反地，一些行为反常、举止怪异，甚至有违人类基本道德规范的现象却在流行音乐界屡有发生，例如群殴、同性恋、群居群宿乃至恋童癖、吸毒、艾滋病，等等。这些丑恶现象之得以产生以及它们的一再出现，反映了这样一个严峻现实：一部分音乐人素质低下，又缺乏自律能力，在高度商品化条件下抵御不住各种丑恶行径的诱惑，在艺术上放弃"另类"，却在日常生活中追求"另类"，终致道德沦丧，甚至触犯刑律，成为腐朽人生观的殉葬品。

第二节

多元发展的音乐创作

"南行讲话"之后，我国音乐创作逐渐从"反资"运动的阴影中走出，开始呈现出繁荣的趋势。在这期间，国家政治生活中适逢一系列重大的历史性事件：全世界反法西斯战争、中国抗日战争胜利50周年（1995），香港回归（1997）和澳门回归（1999），共和国50周年大庆（1999）及迎接新世纪的"千禧年"到来（2000）；所有这些重大事件，均极大地激发出作曲家们的创作热情和灵感，产生了大批与上述主题有关的优秀作品。

由于社会主义现代化事业的突飞猛进，国家政治昌明稳定，经济建设蒸蒸日上，广大人民群众从改革开放中得到了实惠，物质生活水平普遍提高，精神需求日益增长，文化娱乐市场逐步形成；通过深化专业音乐表演团体的体制改革，以及促进音乐创作社会机制的渐趋多样化和宽松化，使音乐艺术生产力进一步解放，比较

充分地调动了作曲家的创作积极性，各种体裁和风格的音乐作品成批涌现。

因此，共和国音乐创作，继1949—1956年的第一个高峰期、1981—1988年的第二个高峰期之后，在1993—2000年间，迎来了它的第三个高峰期。

一、交响音乐及室内乐

1993年，在交响音乐创作领域的一件大事，便是上海乐团发起并联合中国音协、上海音协、上海市文化局及香港有关公司等单位共同主办的"单乐章管弦乐中国作品征集比赛"。该项赛事共评出二等奖（一等奖空缺）3部，即徐振民的《枫桥夜泊》、俄罗斯华裔作曲家左贞观的《汉宫秋月》和青年作曲家马剑平的《结构》，以及三等奖4部、鼓励奖9部，获奖作品共16部。不少专家一致认为，这次参赛作品的艺术质量稍高于1992年举行的"黑龙杯"。一等奖空缺，说明大赛评委会坚持"质量第一"的评选方针、"宁缺毋滥"的严肃态度和赛事层次的较高标准。"黑龙杯"作品多注重交响音乐的通俗性，意在令更多普通听众能够欣赏中国作曲家的交响音乐作品，所以在作品的内涵深度和风格语言的多样化方面略显不足；而上海的此次比赛则更注重学术性和专业性，赛事组织者除了作品长度和乐队编制之外，对作品的题材、内容、风格、作曲技法等不作任何限制，有利于作曲家的自由选择、充分发挥和更自如地张扬自己的创作个性，因此评选出的获奖作品在主题内容、语言风格、技法手段的多元多样方面均有不俗表现。

图片634：河北省1997年迎"七一"庆香港回归大型文艺晚会《跨世纪的巨龙》 河北省歌舞剧院供稿

图片635：1999年中央音乐学院演出《欢乐颂》 中央音乐学院供稿

图片636：1997年，郑咏、韩磊领唱《北京祝福你——香港》 穆景林摄

同年初，台湾省交响乐团举办了以"闽家风华映新章"为题的"第一届征曲比赛"入选作品暨福建作曲家作品发表会，演奏了叶小钢的尺八与交响乐队《伽叶无语》、王亚雯的钢琴与管弦乐队《蜀道难》、黄安伦的《巴颜喀拉》以及福建作曲家郭祖荣的《第八交响曲》和《降D大调钢琴与乐队》、吴少雄的《第一舞蹈组曲》等作品。这些作品大多具有较高的专业格调，反映了海内外中国作曲家近年来在交响音乐创作上新的追求和新的收获。

1993年底及1994年初，旅美作曲家谭盾的个人交响作品音乐会分别在上海和北京举行，演奏的曲目除了《道极》系旧作之外，还有作者的3部近作，即《乐队剧场Ⅰ》、《乐队剧场Ⅱ》和《死与火——与保罗·克利的对话》。这是作曲家在出国留学8年之后首次到国内举办个人作品音乐会，因此受到国内乐坛的广泛关注，并在上海、北京的交响乐圈内引起巨大反响。

业内同行对《死与火》这部作品，普遍评价较高，认为其构思巧妙，表现生动，观念与功力俱佳。但对两部《乐队剧场》，却评价不一。热情赞扬者、激烈批评者、毁誉参半者，尽皆有之，更有一种"不可多得，不可多听"的独特评论[27]，而音乐评论家梁茂春在其关于《乐队剧场Ⅱ》的评论中描述并赞扬说：

在乐曲结束前，宏大的乐队音响及全场观众的呼喊声融汇成一片声浪，使情绪发展到最高点。突然，一

图片637：谭盾正为"陶乐工程"试制乐器 《人民音乐》编辑部供稿

切声音戛然而止，全场归于一片寂静，一位演奏员用手摆弄水，让水发出山泉叮咚、小溪流淌的声响，给人以高峰冰雪消融，大地万物复苏的美好联想。这真是神来之笔！给我们一种超凡脱俗之感，灵魂被融化在这"天籁"之中了！[28]

谭盾以后现代主义的艺术观念，推介一种"观念艺术"和"行为艺术"，在作品中引进许多非乐音的自然音响和生活音响（例如搅水声及纸张翻动声等等），并调动听众参与作品意蕴的构成（如在作品进行中要求听众模拟西藏喇嘛念经方式大声念出"hong mi la ga yi go"这六个无确定意义的语音），以及将部分演奏员置于音乐厅听众席的各个方位以追求所谓"全声音"概念等等。

这些手法的运用与处理，意在打破艺术与生活的严格界限，以便激发听众对于艺术本源的思考，此类探索在数十年前便由约翰·凯奇进行过，今天继续进行当然也无不可，但作者在运用这些手法时，一是应当注意把握其"度"的界限，若令非音乐因素过度膨胀，势必模糊了艺术与生活的本质区别，甚至会导致音乐基本特征的彻底消弭；二是要充分考虑将其融入作品的整体构思有机性，否则音乐作品成了各种自然音响和新奇音响的"杂凑"，令人莫名所以。

3个月之后，谭盾的同班同学叶小钢也在北京音乐厅举行了他留美回国之后的个人交响作品音乐会，演出4部作品，除了《地平线》系1985年的旧作之外，《最后的乐园——为小提琴与乐队而作》、《释迦之沉默——为尺八与交响乐队而作》、《一个中国人在纽约——为合唱与乐队而作》都是作者在90年代的新作。音乐会在平静中开始，也在平静中结束，掌声是礼貌性的，没有争议，也没有盛赞，

[27]高为杰：《1993年交响音乐创作回顾》，刊于《中国音乐年鉴》1994卷第5—8页。

[28]梁茂春：《Re的交响——谭盾〈乐队剧场Ⅱ.Re〉分析》，《中央音乐学院学报》1994年第2期。

图片638：作曲家叶小钢

图片639：1999年10月7日，党和国家领导人接见音乐会演职员　柳涌摄

与谭盾音乐会的轰动效应恰成鲜明对比。一般的专业听众都认为，在音乐会全部曲目中，还是当年的《地平线》最为耐听，最有嚼头。其实，《释迦之沉默》是一部值得重视的作品。据作曲家自称，该作品受云冈石窟和龙门石窟启迪，由此而获得了创作灵感，作者似乎在作品中埋伏了某些禅机佛理，但透过其时而复杂艰涩、时而凝练简约的音响结构，其中的宗教神秘感和沉思默想的超拔气质还是可以被感知的。

在1994年，一直在交响音乐领域笔耕不辍的老作曲家朱践耳，又给中国乐坛带来了惊喜——他在这一年中，前后共创作了4部交响作品，即《第六交响曲》、《第七交响曲》、《第八交响曲》和《小交响曲》。这些被冠以"交响曲"的作品，除了《第六交响曲》是用常规交响乐队编制并在现场演奏的同时插放了作曲家从民间采录的西藏喇嘛诵经和民歌等民间音乐的原生态音响之外，其他3部作品已经无法用传统的"交响曲"概念和眼光来衡量，因为，《第七交响曲》实际上是5个演奏者的打击乐；《第八交响曲》只有两行谱和两个演奏者，其一是大提琴，其二是打击乐（一人打15件乐器）；《小交响曲》虽然用的是大型交响乐队，但篇幅简短，只有一个乐章的规模，语言简约精练，织体疏朗清淡，写法类似于室内乐。

这些作品演出后在同行中引起较大争议，主要意见是作者不符合交响曲的创作规范。

1995年，为纪念世界反法西斯战争、中国抗日战争胜利50周年，各地创作了一批交响音乐作品，其中较优秀者是杨立青的交响诗《和平的代价》，这部作品与反法西斯主题有关，在语言和技法上属于后期浪漫主义风格，并浸透着深刻的悲剧性。杨立青娴熟的配器手法、容纳中西的创作观念，在各种风格、语言、材料中间自由往来、纵横捭阖的创作风格，在这部作品中也得到了一定程度的体现。

另一部以反法西斯为主题的小提琴与乐队《辛德勒之歌》（朱良镇作曲），系作者根据1994年奥斯卡获奖影片《辛德勒名单》的音乐（约翰·威廉姆斯作曲）改编而成。作者试图用细腻的笔触刻画在法西斯铁蹄下苦苦挣扎的人们内心的痛苦、恐惧、悲愤及对自由生活的不尽向往，可惜由于对原作音乐材料的组织和展开上缺乏整体有机性而未能达到预期效果。

天津作曲家鲍元恺自90年代以来，一直致力于交响音乐通俗化的探索，并启动了名为《中国风》的"系列创作工程"，把"中西融汇，雅俗共赏，时空结合"作为其追求的美学目标。至1995年，共完成了《中国风》的前三篇，即：第一篇《炎黄风情——中国民歌主题24首管弦乐曲》，第二篇交响组曲《京都风华》，第三篇交响组曲《台乡音画》。

这些作品，大多由管弦乐小品构成，音调来自各地民间音乐，作曲家所做的是按照特定的整体构思和色彩性的设计，将其作交响化的编配、发展和有机连接，以完成对作品标题所示的艺术表现。从中可以见出，作曲家对民间音乐素材内涵的理解和风格的把握是准确的，交响化处理手法也比较精当，其中不少篇什极具民间情趣，风味浓厚，色彩调配合理，整体音响

图片640：作曲家鲍元恺

（谱例133）

图片641：我国老一辈音乐家为庆祝新中国成立50周年举办的"光荣与梦想"音乐会 《人民音乐》编辑部供稿

书写自己的精神探索历程中，在临近世纪之交当口，又向世人奉献其交响新篇章。继1996年为迎接香港回归创作的《百年沧桑》并获得该项征曲比赛唯一金奖后，又连续推出《第九交响曲——为乐队与童声合唱》（谱面标定的创作时间为1999年）及《第十交响曲——为磁带和交响乐队》（谱面标定的创作时间为1998年），为20世纪中国交响音乐创作画了一个圆满的句号。作曲家先作《第十交响曲》而后写《第九交响曲》，这种编序与时序的倒置是很难用宿命论原因来加以解释的，其根本动因还需从作曲家精神探索历程中去寻觅。

《第十交响曲》标名为《江雪》，其乐思来自唐代大诗人柳宗元同名五绝的诗意：

千山鸟飞绝／万径人踪灭／孤舟蓑笠翁／独钓寒江雪

在交响音乐中引入预制磁带音乐，朱践耳在他的《第六交响曲》中已经作过成功的尝试，但《第十交响曲》中所运用的磁带音乐与《第六交响曲》有很大不同：《第六交响曲》是直接引用民间音乐，而《第十交响曲》却是作曲家根据乐旨展开需要而专门创作的：

（谱例134）

作曲家将歌者吟诵、古琴演奏与交响乐队有机组合成为统一的交响戏剧性的

十分通俗可听，有的段落甚至相当动人。

如第一篇《炎黄风情》中第一首《小白菜》，作曲家用弦乐队演绎这首脍炙人口的河北民歌——在纯净的和声背景中，小提琴声部对民歌主题做了第一次陈述之后，旋即第二小提琴、中提琴和大提琴以连绵灵动的伴奏织体为衬托，引出第一小提琴在高音区复述民歌主题，充满抒情歌唱气质；从谱例第七小节开始，虽然旋律

声部仍在G徵调上运行，但伴奏织体中出现了和声变化，令作品的色彩格调为之一变，给人以新颖的听觉体验：

（谱例133）

作为多元中的一元，多样中的一样，鲍元恺在追求管弦乐创作通俗化、民族化方面的努力和探索以及取得的成果是值得肯定和珍惜的。

老作曲家朱践耳在运用交响乐形式

（谱例134）

千山鸟飞绝，万径人踪灭. 孤舟蓑笠翁，独钓寒江雪.

话语结构，使之能够自如地与古代哲人进行心灵的对话，表达作者所要抒发的情思与哲理。在《第十交响曲》中，朱践耳将一个孜孜不倦的探索者的孤独心境与思虑直接坦露给听众，最后在乐队与磁带音乐的全体弱奏中留下一个大大的问号，引起人们对"自由思想，独立精神"理想的深长思索。

这种内省的、交织着痛苦、思虑、怅惘和孤傲不群的复杂情绪，在《第九交响曲》中得到了延续和更强烈的表现——在第一乐章中，作者通过音量、音色、织体以及音响紧张度的强烈对比，宣泄着躁动不安的情绪，时而以浩大的音流发出撼人心魄的呐喊与呼号；而抽象的第二乐章，则以疏朗的织体转入更深层次的苦思情境之中；第三乐章，在乐队一番狂泻般的不协和音响之后，通过一段大提琴独奏的过渡，引出仿佛发自天国的童声合唱，纯净而和谐，其中隐含着《梅花三弄》的特性

音调（这一音调也出现在《第十交响曲》的古琴声部中），犹如漫漫长夜中的一盏明灯，为孤独的夜行者点燃了希望之火，照亮了他的前进路向。

朱践耳在新时期的10部交响曲创作，一直把人文精神和终结关怀当作自己的表现重心。他的精神探索历程，从80年代中期对某些具体政治历史事件的人文反思，到90年代则从这种具象性思维中超拔出来，升华为一种更加抽象、更加内省、也更加深邃博大的哲理性思考。因而有评论家说：

在《第九交响曲》和《第十交响曲》中，践耳对人文精神的反思达到一个新的阶段。创作技艺的精湛完美，使践耳能更明智、自由地表达内心深处的情怀。从这两部交响曲中我们感受到了对人类本性深刻专注的沉

思以及一个知识分子的独立思考。[29]

器乐独奏曲和室内乐的创作，历来是我国老中青作曲家最钟爱的创作园地之一。个中原因，不仅这些器乐形式容量有限而限制极多，对作曲家的艺术功力是一个严峻考验，还因为其编制与结构较小，获得演奏、作曲家亲自聆听其实际音响的概率较之大型器乐套曲较少掣肘因素之故。然而可惜的是，其中绝大多数作品依然停留在谱面上而得不到公开演奏的机会。

在这一时期出现的此类作品，数量很多，佳作也不在少数，其中，在钢琴独奏曲方面，有江定仙的组曲《甘肃行》、王震亚的《八板引》、吴祖强的《民歌创意曲》、陈铭志的《卡农式赋格》、罗忠镕的《钢琴曲三首》、黄虎威的《复调小奏鸣曲》；在小提琴音乐方面，有王建中的《小提琴奏鸣曲》第一乐章，等等。在室内乐方面，曹光平的《四重奏——为长笛、圆号、大提琴与钢琴》、高永谋为4支长号而作的《大摆对》、施子伟为单簧管与打击乐队而作的《云》等作品，也在《音乐创作》等刊物上发表，有的还获得了公开演奏的机会。

上述这些独奏曲或室内乐作品，由于其纯器乐性质，受外界因素干扰较少，作曲家的创作理念、风格追求以及各种新音响的探索与实验，均获得自由驰骋的空间，产生了不少内涵深邃、技法精湛的力作。

[29]孙国忠：《朱践耳交响曲导论》，刊于《朱践耳交响曲集》第733—741页，上海音乐出版社2002年5月上海出版。

二、民族器乐

随着我国深化改革、扩大开放以及市场经济的深入发展，民族器乐的命运却面临着严峻的挑战。在这种情况下，国家政策对包括民族器乐在内的我国民族传统艺术采取了保护和重点扶持的方针，加大了对民族乐团建设的投入，鼓励新曲目的创作，并通过中外文化交流等途径，向欧美先进国家选派优秀的专业表演团体，将我国当代民族器乐的优秀创作成果介绍给西方听众。在临近世纪末的前夕，我国政府先后派出中央民族乐团、中央广播民族乐团等单位到欧美国家巡演，取得了轰动性的成功；这些重要举措，在一定程度上激励了各地的民族器乐创作者和演奏者，加速了民族器乐创作的繁荣。

值得注意的是，由于民族器乐大型化、一味向欧洲交响乐队看齐的倾向遭到一部分民族音乐学家的批评，当然也有都市文化的冲击、听众锐减等因素的影响，这方面的创作呈现出萎缩的模样。其具体表现之一是，在1993年举行的第15届"上海之春"上，参演的大型民族器乐作品仅有2部，这在拥有上海民族乐团、上海电影乐团民族乐队、上海歌剧院民族乐团等实力雄厚的表演团体的上海民乐界来说是不同寻常的，但就这两部作品而言，也因质量不高而未能获奖，从一个侧面反映了大型民族器乐创作的凋零。

当然，许多作曲家并不为当下之低迷状况所动，依然在这块领地上艰难而辛勤地耕耘着，并有较丰硕的收成。除了在外国的作曲家如谭盾、周龙等人时有新作问世之外，国内作曲家们亦每有佳作奉献。但他们的创作，不再走模仿欧洲交

图片642：丝弦五重奏 总政歌舞团民族乐队演出并供稿

响乐队的路数，而是探索各种不同的乐器组合和不同的乐队编制，而且常常将民族乐器独奏或室内乐小组与民族或西洋管弦乐队合为一个构思整体，创作了不少协奏曲或具有协奏曲性质的大型器乐曲，其中较重要的作品，有高为杰"梦系列"中的《别梦》（为笛子与交响乐队），《玄梦》（为低音二胡与交响乐队），《远梦》（为打击乐与交响乐队）；杨青的《残照》（为二胡与交响乐队），《霜满天》（为二胡与民族管弦乐队，获得台湾首届新原人音乐作品甄选协奏曲奖）；王宁的《二胡与乐队的二重奏》（获得台湾首届新原人音乐作品甄选协奏曲奖）；金复载的二胡、琵琶二重协奏曲《孔雀东南飞》，二胡协奏曲《春江水暖》，琵琶协奏曲《山坳里的变奏》；刘念劬的二胡协奏曲《夜深沉》；赵季平的管子与民族乐队《丝绸之路幻想曲》以及电影《黄土地》组曲（这两部作品1993年11月在香港演出时曾引起巨大轰动）；唐建平的琵琶协奏曲《春秋——为纪念孔子诞辰2545周年而作》；贾达群的民间吹打与大鼓独奏《序鼓》；邹向平的双腔葫芦埙与交响乐

队协奏曲《鱼凫祭》；韩兰魁的琵琶（与交响乐队）协奏曲《祁连狂想》；钟信民的笛子协奏曲《巴楚印象》；永儒布的管弦乐加六把马头琴《赛马》；芮伦宝的4架扬琴与乐队《莫愁女随想曲》；胡建华、黑连仲的民乐合奏《微山湖忆事》；杨春林的琵琶协奏曲《千秋颂》；刘文金的二胡协奏曲《秋韵》；赵夺良的中阮与民族管弦乐队《大漠情》；刘寒力的民族器乐合奏《满族风情组曲》；柴玉的民族管弦乐曲《盛京飞龙》；赵星的民族管弦乐《"九龙"畅想曲》；王惠然的吹打与军乐合奏《迎春鼓乐》和民族管弦乐曲《岱魂》；金湘的琵琶协奏曲《瑟》、二胡协奏曲《索》和民族交响序曲《新大起板》；等等。

以上这些大型民族管弦乐曲，其作者有在各个创作领域卓有声名的成熟作曲家和著名演奏家，也有刚刚走出校门踏上专业创作岗位不久的后起之秀，还有正在攻读硕士、博士学位的年轻作曲学子；作品的题材不一、形式多样，语言和风格也各放异彩，但大多都具有三个共同特点，其一是致力于对音乐的民族特色、民族风

格、地域色彩作深层次的挖掘，并用各种西方现代作曲技法加以处理，以求在作品中实现古与今、中与西的人文精神对话与沟通；其二是除了少部分作品比较内敛、音乐语言较为艰涩之外，多数作品依然坚持我国民族器乐创作的标题音乐传统，具有鲜明可感的音乐形象和清晰的标题性构思；其三，作品的思想深度、艺术完整性和作曲的专业化水准，较之此前的同类作品均有大幅度提高。

在这一时期，中小型的乐队作品、室内乐及民族器乐独奏曲也得到了较大的发展。许多作品在运用不寻常的乐器组合、现代观念与作曲技法来揭示我国民族传统文化中的独特韵致和东方神采方面，表现出极为执著的精神和大胆探索的勇气，且成果卓著，成绩斐然。其代表作是朱践耳为笛、筝、二胡、低音二胡与打击乐而写的五重奏《和》。作曲家在此曲的创作札记中，这样来描述他这首作品的追求：

> 此曲的立意是：五种乐器、五种民族、五种旋律、五种调式、五种调性、五种风格、五种个性……融合在一起，象征着这个世界是一种多元的、多极的组合，各种不同的思想、观念艺术风格，都能并存。这样，生活才是多姿多彩的。[30]

而高为杰的筝独奏《帆》，其构思更为奇崛——该作品系由法国作曲家德彪西的同名钢琴曲改编而来。为此，作曲家改变了筝的传统定弦以适应原曲完全不同的音乐语言，并对演奏家的演奏技巧和方法提出了严峻的挑战。这种将20世纪初的

[30]朱践耳：《和而不同》，刊于《音乐艺术》1995年第1期。

（谱例135）

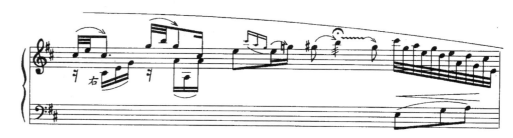

西方钢琴音乐与20世纪末的东方古筝音乐连接起来并使之对话的创意，其时空跨度之大，音乐色彩对比之强，确实给人以奇趣。他的民乐室内乐《春夜洛城闻笛》系根据李白诗意而作，作者采用特殊的乐队编制，并在旋律、和声等方面大胆创新，使作品既有传统韵致，又饱含现代气息，将诗人孤寂时节倍思乡的精神状态描写得入木三分。此外，他的民族室内乐《韵Ⅱ》与旅法作曲家陈其钢的《三笑》、大陆作曲家郭文景的《晚春》、朱践耳的《和》以及台湾作曲家潘皇龙的《儒释道》共五部民族室内乐作品在1996年巴黎国际音乐节上演出，受到国际乐坛的注目。这些作品几乎代表着我国（包括台港澳地区）近年来中小型民族器乐创作的最高水平。

庄曜的古筝独奏《箜篌引》创作灵感来自唐代大诗人李贺《李凭箜篌引》诗作。作曲家为了表现李贺诗中的奇绝想象和浪漫诗意，将现代作曲技法与中国音乐虚实相映旋律特点结合起来，将古筝的表现性能发挥得淋漓尽致，成功地营造出一派充满幻想的浪漫意境和波澜壮阔的神话境界。

（谱例135）

这是作品Adagio（慢板）中的一个片断，谱面标示为6/4拍，但在实际演奏中却具散板效果，速度自由潇洒，声部错

落有致，气韵生动醇厚，给人以诗意的遐想。这首作品被选为2003年、2005年、2007年全国民族器乐独奏比赛古筝专业组的指定参赛曲目和2005年、2007年金钟奖的古筝专业组比赛复赛的指定曲目之一，确是实至名归。

在这一时期出现的同类作品，还有唐建平为一支竹笛和八把大提琴而作的九重奏《玄黄》（获得1994年台湾省交响乐团第三届征曲比赛第一名），梁欣的《意象》，张旭儒的《荡山令》，留法的朝鲜族作曲家安承弼为打击乐和笛子群而作的室内乐协奏曲《茹》，杨青的弹拨乐五重奏《湘调》，杨永泽的二胡与乐队《月牙五更变奏曲》等，确实体现了朱践耳所说的"多元"、"多极"的现实格局。

当然，这种"多元、多极的组合"，不仅表现在当代中小型器乐创作中，而且也是对当代音乐创作总体态势的一个恰当概括，也必将预示着21世纪的未来潮流。

三、大型声乐作品

在这一时期，大型声乐作品出现得不少，但思想性艺术性俱佳的力作却不很多。因此，陆在易的音乐抒情诗《中国，我可爱的母亲——为混声合唱队与交响乐队而作》（歌词选自赵丽宏同名长诗，第

一乐章大部分歌词选自张鸿西《可爱的中国——方志敏之歌》）便成为这一时期同类作品的扛鼎之作。

在第15届"上海之春"期间，陆在易举行了他的个人作品音乐会，根据方志敏烈士遗著《可爱的中国》创作的（作于1991—1993年间）这部作品，是这场音乐会的重头戏。

作品为拱形结构，以第三乐章"清贫"为轴，共分为5个部分：其一，混声合唱"中国，我可爱的母亲"；其二，男中音独唱与混声合唱"救救母亲"；其三，女声合唱"清贫"；其四，男声合唱、男中音独唱及乐队演奏"来吧！死神"；其五，混声合唱"期盼"。其中，第一至第三乐章、第四至第五乐章之间不间断。

这是陆在易的"泣血"之作。作曲家继承了自大合唱《黄河》以来的优秀创作传统，充分发挥合唱艺术固有的表现优势，将艺术描写的目光聚焦于国家的命运与前途、民族的复兴与富强、人民的幸福与希望之上，表达了一个当代作曲家应有的历史意识和对时代命题的深沉的终极关系，并以炽热的爱国主义情感与纯熟的合唱写作技巧，以方志敏烈士为作品的第一抒情主人公，通过"自述体"的情感铺陈，将一个革命者、爱国者面对灾难深重、满目疮痍的祖国时的炽爱、楚痛、忧思、激愤等复杂情感交织，以及他为了救祖国于水火、解万民于倒悬而甘愿为之献身、面对死神召唤矢志不移、宁死不屈的高尚人格，表现得深沉博大、气壮山河，全曲充满悲剧性和史诗性。其中所刻画的撕裂母亲善良之心的黑暗、母亲的哀痛和

（谱例136）

哭泣、母亲留给我们的清贫，以及在乐队中鸣响着的阴沉残暴的死神和它步步进逼的足音，最终还是为了凸显抒情主人公对"救救母亲"的呐喊和奋起抗争的豪情。

这部作品表明，作曲家对于大型合唱套曲艺术规律的掌握已臻炉火纯青境界。有评论家认为，陆在易这部大型声乐套曲，在艺术方面实现了两个突破：

首先，将自传体的文学名著移植到音乐上，通篇都是用第一人称自述形式来写作，注入了更多的主观感情成分，听起来就像主人公的灵魂在歌唱一样动人。这种写法，在我国大型合唱创作史上，还是首次尝试，因此

图片643：作曲家陆在易 居其宏摄

无疑是一次重大突破……其次，作者除在作品中保留了抒情性、歌唱性等一贯的风格特点外，又根据内容的需要，注入了诸如强化戏剧性的紧张度和张力，扩展感情表现的幅度和力度、采用宣叙调的写法乃至将其构成类似歌剧中的独白场面、发挥乐队的交响性功能乃至将其构成相对独立的器乐插段等新的表现因素，一改他过去明朗、清秀、柔美的乐风，而使作品的音乐更为深沉、更为浓烈，更富于阳刚之气。这无疑是作者个人风格的一次重大突破。[31]

作品的第三乐章"清贫"是一首女声合唱曲。在绵长的乐队引子过后，醇厚的女低音在中声区缓缓唱出一条深情款款的旋律：

（谱例136）

随后女高音声部将声区提高四度，在上四度调性上复述着"清贫"的主题，而女低音则在下方延后两拍，以主题变形倒影的形式与之作复调性的穿插与呼应。

[31]戴鹏海：《第15届"上海之春"述评》，刊于《中国音乐年鉴》1994卷第36—41页。

这时，合唱的情感表达是深情而平和的。从谱例第15小节开始，女高音声部突然由齐唱变为二部、三部合唱，整个合唱织体也由复调写法变为柱式和声写法，女低音声部则在中低声区以固定音型做和声性衬托，作曲家还特意在谱面上对演唱的音响力度做了细腻的渐强、渐弱的提示。这种对于合唱织体的增厚与强化手法，旨在使情感的倾诉更具层次感和推进张力。

随着时间的推移，陆在易这部大型声乐套曲在我国合唱史上的意义和价值必将进一步显现出来。

1995年，作曲家徐景新的交响合唱《血祭——为悼念南京大屠杀遇难同胞而作》（于之词）在上海首演。作品的音乐风格比较传统，却以通俗、凝重、深沉见长，以充沛的激情回顾了发生在58年前的那场惨绝人寰的法西斯暴行，对30万被戕害的无辜冤魂倾诉了无尽的哀思，并在作品结尾处，发出了"警钟长鸣"的呐喊，警示后人不忘国耻，决不容许历史悲剧重演。

临近世纪末的时候，江苏省音乐家集体创作了大型声乐套曲《长江之歌》（王建民、乔惟进、崔新、薛彪、朱新华等作曲），作品以多样的声乐形式和宏伟的气势，歌颂了长江对中华民族伟大与宽厚的养育之恩，寄托了长江沿岸人民对这条母亲河的深情与希冀。

四、音乐戏剧作品

20世纪最后10年的歌剧音乐剧创作，其成绩是巨大的，但也隐伏着严重的危机。

1. 严肃歌剧创作

进入90年代之后，随着社会主义市场经济的蓬勃发展，中国严肃歌剧面临着更为严峻的挑战。一方面，由于歌剧院团艺术生产经费日渐减少，而严肃大歌剧制作规模越来越大，投入越来越高，各地政府

图片644：歌剧《张骞》第二幕：凛凛风寒疾，迢迢征途远 陕西省歌舞剧院创演并供稿

图片645：歌剧《张骞》第五幕尾声 陕西省歌舞剧院创演并供稿

和院团渐感力有不支；另一方面，严肃大歌剧精英文化的高艺术品格以及作为衡量一个国家、一个地区音乐戏剧文化总体水平的标志性地位逐渐得到社会公认，因此创作严肃大歌剧以显示本地区精神文明建设成就和文化远见的做法一时成为风尚。不但北京、上海、沈阳、哈尔滨、南京、西安、重庆、济南等中心城市或省会城市的歌剧院团推出了歌剧新作，就连厦门、包头等一些较偏远的城市也加入了大歌剧制作的行列；同时，由于专业音乐教育的发展以及对国外歌剧历史与现实状况的进一步了解，也使当代歌剧艺术家在艺术上达到了较成熟的境界，这就在事实上造就了90年代大歌剧创作演出的高度繁荣，在各地先后上演了《马可·波罗》（中央歌剧院出品，王世光作曲）、《张骞》（陕西省歌舞剧院出品，张玉龙作曲）、《安重根》[有两个版本，其一由哈尔滨歌剧院出品，其二由韩国高丽歌剧院出品，1995年首演于汉城（今韩国首尔），均由

刘振球作曲]、《楚霸王》（上海歌剧院出品，金湘作曲）、《特洛伊琉斯与克瑞西达》（哈尔滨歌剧院出品，徐坚强作曲）、《孙武》（江苏省歌舞剧院出品，崔新作曲）、《苍原》（辽宁歌剧院出品，徐占海等作曲）、《巫山神女》（重庆市歌剧院出品，刘振球作曲）、《阿美姑娘》（福建省厦门市歌舞剧团出品，石夫作曲）、《屈原》（总政歌剧团、武警歌舞团联合出品，施光南作曲，音乐整理史志有）、《沧海》（辽宁歌剧院制作，徐肇基作曲）、《司马迁》（陕西省歌舞剧院出品，张玉龙作曲）、《素馨花》

（福建省泉州市歌剧团出品，杨双智作曲）以及《徐福》（山东省歌舞剧院出品）、《舍楞将军》（内蒙古包头市歌舞剧团出品）等。就剧目的数量和多数作品的总体艺术质量而言，均达到了历史最高水平。

在90年代歌剧创作中，《苍原》无疑是最好的。

《苍原》，辽宁歌剧院出品，黄维若、冯柏铭编剧，徐占海等作曲，曹其敬导演，1995年10月首演于沈阳。这是一部确立辽宁歌剧院史诗性创演风格的力作，描写迁居俄罗斯贝加尔湖一带的蒙古族土尔扈特部落，到了乾隆年间，因不堪沙皇重压，在祖国慈祥的感召和部落首领渥巴锡的带领下，不远万里，战胜内外敌人，克服千难万险，终于举族东归的故事，以深沉的历史意识和撼人心魄的力量，讴歌了民族团结与回归的主题。

《苍原》为我们展开了一个凝重沉雄、悲壮浓烈的音乐世界；那斑斓的色彩和厚重的音响，恰如土尔扈特人浴血东归的历史长卷里一幅幅浓墨重彩的画面，恰如这个英雄的游牧民族以及渥巴锡汗麾下的勇士们的铁蹄叩击大地胸膛的回声。戏剧性、冲突性场面那奔腾的音流，和抒情性、歌唱性场面那动人的倾诉以及两者交相辉映和强烈对比形成立体化的交响，凸

图片646：歌剧《苍原》 辽宁歌剧院创演并供稿

图片647：歌剧《苍原》 辽宁歌剧院创演并供稿

图片648：歌剧《特洛伊琉斯与克瑞西达》 哈尔滨歌剧院创演并供稿

（谱例137）

现着浮雕般的史诗性气概，呼喊出仰天长啸式的悲壮情怀。

第一幕男声诵经的合唱，以雄浑低浊的音响与古奥难解的经文为我们营造了一个神秘不可知的宗教氛围，静穆而庄严，给人的听觉印象极为强烈。这种富有特色的合唱效果是充分运用男声独特音色的结果。

《苍原》也不乏细腻动人的情感描写，其中最为动人者莫如《情歌》：

（谱例137）

这是作曲家为歌剧第一女主人公娜仁高娃所写的一首抒情性咏叹调。悠长的旋律线条极富蜿蜒跌宕之美，节奏舒缓而又灵动，作品中充满依依惜别的温暖浪漫气质，将女主人公对恋人的浓情蜜意表现得十分真切动人。更重要的是，这个爱情主题在全剧中得到了贯穿与发展，成为全剧最基本的音乐主题之一。

总之，《苍原》最大特点在于其各个组成要素的综合平衡——剧本、音乐、舞美、表演等部门在一个较高层次上达到有机结合，营造出歌剧综合美的特有魅力，没有明显弱项。1996年1月应文化部艺术司之邀进京演出，立即受到首都观众和专家的热情评价，认为是近年来我国严肃歌剧创作中之佼佼者。

施光南的歌剧《屈原》，曾在80年代以音乐会形式上演过，后因作曲家英年早逝，作品竟未能最终完成。90年代总政歌剧团、武警文工团联合公演的舞台版本，是由施光南同窗、作曲家史志有整理并续写完成的。

与作曲家创作于80年代的人物少、规模小、抒情气质浓厚的室内歌剧《伤逝》相比，《屈原》的最大不同在于，深广的

（谱例138）

历史内容和宏大的群众场面使作曲家追求歌剧音乐的交响性、立体化写法以展开歌剧音乐的戏剧性提供了充分的外在条件。因此，《屈原》中的许多重唱、合唱场面以及两者的纵向叠置，既具有丰满厚实的综合音响，又包含着复杂多重的戏剧内容。尤为令人注目的是，作曲家自觉地、有高度目的性地运用了节奏与色彩的对比、映衬手法，在剧中穿插了一些舞曲和风俗性、色彩性的声乐分曲，使全剧音乐对比鲜明、张弛有序，展开富有层次感。此外，作曲家在宣叙调的民族化以及它与其他咏叹性分曲的相互连接与转换、民族音调的戏剧化及其与西方作曲技法（传统的与现代的）的有机融合诸方面都作了有益的尝试并取得了显著成就。

但《屈原》与《伤逝》有一个重要的共同点，即旋律的浓重的歌唱性格和高度声乐化——这是施光南歌剧音乐创作乃至施光南全部音乐创作最鲜明的特点和优点之一。

在歌剧《屈原》中，不但几个主要人物如屈原、婵娟、南后、山鬼等均有优美如歌的咏叹调刻画，一些重要的合唱（例如"招魂"的合唱）和重唱（例如屈原与南后、楚王、靳尚、张仪等人的对唱与重唱）段落也充满了丰富的旋律描写和动人的歌唱性。施光南的旋律天才在山鬼的那首花腔《无词歌》中得到了极为精彩的体现——如歌的或器乐化的跳荡的音调上下翻飞，旋律线条曲折婉转，充满抒情浪漫的情调；加之它的十分声乐化，使花腔女高音的歌唱技巧能够得到淋漓尽致的发挥：

（谱例138）

在上例中，独唱声部气息宽广的长音与花唱构成抒情的主旋律，而女低音则分成两个声部，在中高声区以密集的短句和变幻不定的和声与之做对比复调穿插，形成立体化的综合音响，其舞台效果和给人的听觉感受都十分强烈。因此完全可以说，这首花腔女高音咏叹调是我国歌剧中最出色的咏叹调之一，即使拿它与西方古典歌剧中著名花腔女高音咏叹调相比也未必显得逊色。

2. 民族歌剧与"乡村歌剧"创作

新时期我国歌剧总体走向呈雅俗分流之势，于是在这两者之间露出了一个开阔的空白地带，这就是广大农民与农村市场。对于农民和农村市场的忽视，不能不说是新时期我国歌剧事业的一个重要缺憾。针对这种情况，一些艺术家提出"乡村歌剧"概念，即继承和发展《白毛女》以来的歌剧传统，结合当代农民群众审美情趣的变化，为农民写戏，创演农民喜闻乐见的通俗歌剧以开辟农村市场。这方面的实践以《拉郎配》（刘源作曲）为代表。虽然"乡村歌剧"在理论和实践两方面都还处于草创阶段，但"广阔天地大有作为"是肯定无疑的。

而民族歌剧传统在经历了80年代的一度中断之后，从90年代开始，也先后出现了《党的女儿》（总政歌剧团出品，王祖皆、张卓娅作曲）、《不屈的灵魂》（江苏省南京市歌舞团出品，李慧明等作曲）、《红雪》（甘肃省歌剧团出品，孙铁民作曲）、《沥沥太阳雨》（湖南省株洲市歌舞剧团出品，刘振球、朱青作曲）等作品，使这一传统得到了继承和发展。

3. 音乐剧创作

我国本土音乐剧的创作，自80年代起经历了一个"U"形发展之路。由《芳草心》、《搭错车》及《山野里的游戏》等剧形成的原创音乐剧创作演出小高潮，到了90年代中期却连遭"滑铁卢"之败。尤其是1995年先后首演的《夜半歌魂》（上

图片649：歌剧《司马迁》 陕西省歌舞剧院创演并供稿

海市舞美艺术中心制作，杨人翃作曲）和《秧歌浪漫曲》（中国音乐剧研究会制作，刘振球作曲）这两个剧目的惨败，使原本就处于低谷的中国原创音乐剧一下子跌入谷底，给业内人士以重大打击。从1997年10月起，开始出现反弹势头，其标志是一系列剧目的首演，其中较有影响的有：广东省珠海市音乐剧团制作的《四毛英雄传》（刘振球作曲）、广西柳州歌舞剧团制作的《白莲》（杜鸣作曲）、安徽省黄梅戏剧院马兰工作室制作的黄梅音乐喜剧《秋千架》（徐志远、刘振球作

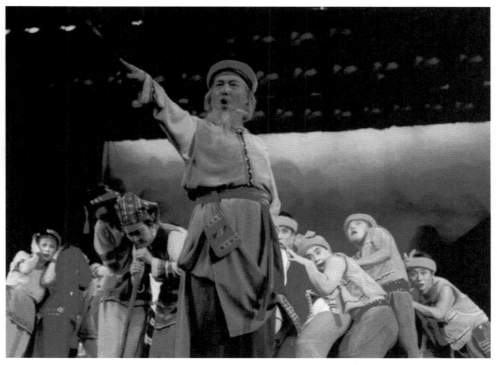

图片651：音乐剧《白莲》 广西柳州市歌舞剧团创演并供稿

曲），独立制作人李盾制作的 "歌舞厅音乐剧"《西施》（张广天作曲）、总政歌剧团制作的《玉鸟兵站》（张卓娅、王祖皆、刘彤作曲）、四川省人民艺术剧院制作的《未来组合》（李海鹰作曲）、河南大学武秀之歌剧音乐剧研究所制作的《中国蝴蝶》（周雪石作曲）、江苏省镇江市人民艺术剧院制作的《快乐推销员》（崔新作曲）、总政话剧团制作的大型音乐话剧《桃花谣》（印青作曲）等，使处于低谷中的中国原创音乐剧有了少许起色。

图片650：歌剧《沧海》 辽宁歌剧院创演并供稿

图片652：音乐剧《四毛英雄传》中的四毛

（谱例139）

图片653：歌剧《素馨花》 泉州歌剧团创演并供稿

（谱例140）

图片654：音乐剧《秧歌浪漫曲》 中国音乐剧研究会制作并供稿

从音乐创作角度看，刘振球的《四毛英雄传》、杜鸣的《白莲》、周雪石的《中国蝴蝶》、李海鹰的《未来组合》及张卓娅、王祖皆、刘彤的《玉鸟兵站》都有某些部分独具特色。

刘振球的《四毛英雄传》采用主题贯穿手法来编织此剧的音乐，形成人物的音乐主题。

（谱例139）

作曲家将贝多芬《第五交响曲》第一乐章的副部主题做变化引用，以此作为八妹（剧中第一号女主人公）的音乐主题。这个"命运"主题首先由乐队奏出，并由此构成连绵不绝的复调背景，八妹声部对"命运"主题做了第一次复述之后，转化为宣叙性的展开。此后，这个"命运"主题一直跟随着八妹，并在全剧各种音乐形式中出现，使之从头到尾得到贯穿与发展。

周雪石的《中国蝴蝶》运用各种音乐形式写景写情、写人写戏方面积累了不少经验。其中有一首《秋天里我们收获爱情》，描写男女青年在夏夜荷花丛中穿行舞蹈、谈情说爱的浪漫情景：

（谱例140）

上例是作品由女中音独唱声部进入合唱前的片断，以弱起的祈使句开始，通过不同节拍的连接与转换，在自由摇曳的律动状态中将层层递进的旋律陈述推向抒情高点；到谱例第11小节处，作曲家在将开头的祈使句由抑扬格变成扬抑格的同时，通过降七级音的下行八度滑进及紧接其后的大二度模进，并频繁运用三连音以打破节拍的规整使之更具灵动感，使情绪的表达更加流畅也更趋激动，形象地描绘出这个动人场面的诗情画意。

李海鹰是流行歌曲大家，他的著名作品《弯弯的月亮》已成为新时期最杰出的流行歌曲之一。此次为音乐剧《未来组合》作曲，剧中的歌曲在20首上下，均是清一色流行风格，旋律轻松、优美、抒情，很合年轻人口味；其主题歌《星

图片655: 音乐剧《未来组合》 四川人民艺术剧院创演并供稿

念, 呼唤恋人来到自己的身边。

下例便是这首篇幅长大的核心唱段的结尾部分:

（谱例142）

作曲家在充满强烈抒情色彩的音乐咏叹中, 别具匠心地引进歌剧宣叙调的因素, 连续三次口语化的"我等你", 声区渐次升高, 音量逐一增强, 并将f小调的六级音升高半音, 调性色彩亦为之一变, 使得情感状态益显急切而激动; 随后又以华彩性的行腔走句冲向歌唱声区和情感表达的最高点, 进而在明亮的F大调上结束全曲。这种借鉴歌剧咏叹调的戏剧性写法, 感情抒咏充分, 发展极具层次感, 且在声乐演唱上有一定的技术难度, 已对音乐剧歌曲的常规写法形成较大突破。《我心永爱》虽未在广大音乐剧观众中流传开来, 但它却深受民族唱法歌唱家们的喜爱, 问世不久便成为音乐会和民族声乐教学的保留曲目。

从整体看来, 中国歌剧和音乐剧的创作, 多元多样的格局已经形成, 作曲家

星》则是全剧写得最好的作品, 充分反映出他用流行歌曲语言与风格写作人物唱段方面的深厚功力。

（谱例141）

这首歌是作曲家为剧中人牛晓涛与他的同窗挚友熊亮而写的独唱和二重唱。全曲由A、B两个乐段组成。上例是第一乐段, 牛晓涛仰望群星璀璨的夜空不禁悲从中来, 乃触景生情, 在中低声区缓缓倾诉自己心中的苦恼, 速度缓慢但节奏灵动, 因此旋律在淡淡的忧伤中仍透着一股青春气息; 此后作品进入由熊亮主唱的第二乐段, 作曲家将调性升高小二度, 由C大调转入bD大调, 熊亮演唱的旋律虽仍沿用第一乐段的节奏型, 但音乐线条以大调主三和弦为骨干音并在中高声区运行, 旋律色彩和情感色彩顿时由忧郁伤怀变为明朗乐观, 而牛晓涛声部则在中低声区作复调呼应, 与之构成异步型二重唱。作曲家通过这首抒情优美的独唱与二重唱, 对两个人物的不同性格和心境做了准确生动的刻画。

张卓娅、王祖皆、刘彤的《玉鸟兵站》, 并不单纯追求音乐剧唱段的通俗易懂及其在普通观众中是否流行, 而致力于音乐剧唱段的戏剧化和声乐化来表现人物复杂情感的转换与对比, 使剧中某些重点唱段更接近于歌剧咏叹调, 其中尤以《我心永爱》最具代表性。

由于剧情安排的阴差阳错, 使得女主人公一直与她深爱着的恋人无缘相聚; 后又得知恋人在一场扑灭火灾的抢险中不幸牺牲, 但她仍抱着对纯真爱情的坚定信

（谱例141）

天 上 布满 许多星 星 却 从 没有 一颗是为我闪烁 我 小 时 候 喜欢数天上的 星 星 却 从 没有 一次能数清 过

（谱例142）

Largo

我等你回 来, 我情永 在, 我等你回 来,

自由地

我等你回 来. 我等你 我等你 我等你

啊 回 来.

对歌剧音乐剧的音乐创作规律的认识和驾驭功夫也日趋成熟；但如何面对市场的挑战，如何进一步提高自身的艺术素质和戏剧修养，以期创作出深受广大观众喜爱、又在艺术上经得起历史考验的作品，都是作曲家们必须严肃面对的课题。

4. 舞剧及舞蹈音乐创作

在舞剧和舞蹈音乐创作方面，其整体形势在90年代一路看好，且有越来越热之势。

1992年底在沈阳举行的"全国第一届舞蹈作品比赛"，集中展示了多年来我国音乐舞蹈工作者的创作成果，其中获得"优秀作曲奖"的有：吴少雄、林荣元作曲的《丝海箫音》（福建省歌舞剧院创作演出），万里、黄田作曲的《阿诗玛》（云南省歌舞团创作演出），崔新作曲的《五姑娘》（江苏省歌舞剧院创作演出），郑冰作曲的《极地回声》（辽宁省芭蕾舞团创作演出），王竹林、桑杰、玛希作曲的《森吉德玛》。

这些作品大多能够在舞蹈构思的整体框架内寻求音乐结构的完整性和自身独立的表现价值，根据舞蹈内容的需要选择有特色的民间音乐语言作为自身音调的基础并加以交响性的展开，努力通过音乐手段来刻画鲜明的人物形象、表现人物之间的戏剧性冲突；在音乐风格和技法表现方面，则因作曲家创作个性和内容需要而各具特点。例如《丝海箫音》在闽南南曲音调的基础上提炼出一个12音音列，分别结构成不同人物的主题和一个贯穿始终的"箫音"主题，在构思上独具匠心。

《阿诗玛》的音乐则以彝族民间音调为基础。用"歌—乐"交替式结构将全剧

音乐连缀起来，色彩强烈而又对比鲜明。《极地回声》则从国歌音调中派生出一个五声性的动机，与两个五度音构成的号角性音调结合成舞剧的主要主题，现代技法的运用也现出探索性和目的性的统一。与上述几部作品不同，《五姑娘》则不以色彩的浓烈、戏剧张力的紧张取胜，而是以一些江南小曲作素材，类似室内乐的简洁写法而又不失必要的戏剧内涵，仿佛是一首清新淡雅的江南抒情诗而令人耳目一新。《森吉德玛》的音乐是建立在同名民间音乐基础上的，而且展开手法也比较传统，但并无陈旧之感，在音乐材料的戏剧性处理上也充满想象力，情感表达真挚动人，洋溢着沁人心脾的草原气息。

此后，舞剧和舞蹈音乐出现了前所未有的繁荣景观。在传统的芭蕾舞剧、民族舞剧以及包括现代舞、民族舞、古典舞在内的各种风格和样式的舞蹈创作上都十分

活跃，涌现出一批比较优秀的作品。

湖南省歌舞团创作演出、杨天解作曲的舞剧《边城》，其故事取材于沈从文的同名小说。作曲家运用湘西山歌和吹打乐作为音乐创作的基础，风格在古朴凝重中兼具朦胧清新之美，较好地揭示了沈从文小说中浓浓的湘情楚韵。中央歌剧芭蕾舞剧院创作演出、刘廷禹和程恺作曲的芭蕾舞剧《大足石魂》，系受四川大足石刻佛像启迪演绎而成。音乐具有强烈的民族特色，色彩对比鲜明可感，以富于想象力的笔调揭示了佛尊和千手佛的神秘韵致。杭州歌舞团创作演出、邓尔博作曲的舞剧《白蛇与许仙》，描写的是一则家喻户晓的爱情悲剧。音乐着力于人物复杂情感和心理层次的挖掘和表现，浪漫意味浓郁，富于色彩性的乐队写法更强化了舞剧情绪的表现。深圳歌舞团创作演出的舞剧《深圳故事·追求》（叶小钢作曲）的音乐创

图片656：舞剧《阿炳》

图片657：舞剧《深圳故事·追求》

作则运用较现代的音乐语言和成熟的作曲技法表现了普通深圳人在改革开放特区所经历的复杂的情感历程。此外，江苏省歌舞剧院创作演出的《早春二月》（杜小甦作曲）、苏州歌舞团创作演出的《干将与莫邪》（方鸣作曲）、无锡市歌舞团创作演出的《阿炳》（刘廷禹作曲）等都在音乐创作上取得了不同程度的成功。

第三节

欣欣向荣的音乐表演艺术

音乐艺术是表演艺术。作曲家的作品必须通过表演艺术家的创造性的二度创作才能化为音乐音响，被听众感知，才能在审美实践中发挥其多样功能。因此，音乐表演艺术的发达与否，从来就是衡量一个国家音乐文化建设整体水平的重要标志之一。

进入新时期之后，随着音乐教育事业

的飞速发展和对外交流的日益频繁，我国音乐表演艺术欣欣向荣，无论在独唱独奏领域还是在集体性表演艺术中，都出现了大批国际知名的表演艺术家和表演艺术团体，从而迎来了一个群星璀璨的新时代。

高度发展的音乐表演艺术对我国当代社会音乐生活和专业音乐教育的影响，至深至巨——就音乐表演艺术与专业音乐教育的相互关系说，它由专业音乐教育而

图片658：1999年庆祝澳门回归交响合唱音乐会 河北省歌舞剧院创演并供稿

造就，同时也反作用于音乐教育，提高了音乐教育领域在社会文化建设中的地位和声誉，从而反过来促进音乐教育事业的发展。就它与社会音乐生活的关系来说，它给社会音乐生活带来了高层次的审美意味，使得社会音乐生活由于它的存在而变得真切、动人而精彩；与此同时，它也在改变着和创造着社会音乐生活，使一些全新的音乐文化现象能够在当代音乐生活中得以生存和发展。最突出的例子，是所谓"百万琴童"的存在以及由此而形成的一个广大而且利润丰厚的音乐考级市场。中国音协、各地高等音乐艺术院校及音协等单位竞相在这个市场中各呈其技。

不可否认，在强调素质教育的当今，百万琴童以及他们身旁的家长们未必都怀抱着成为专业音乐表演艺术家的梦想而来；但同样不可否认的是，大量确凿的事实表明，若干年后崛起于国内外乐坛的那些著名歌唱家、演奏家和指挥家们，在若干年前确实是"百万琴童"中的一员。尽管，音乐界对"百万琴童"这一特殊的社

图片659：急切等待考级的琴童们　中央音乐学院供稿

图片660：百万琴童及其家长们　中央音乐学院供稿

会音乐现象及其利弊得失怀有种种分歧和疑虑，但无论如何，它为我国音乐表演艺术的未来发展和腾飞奠定了一个当前世界任何国家都无法比拟的广大、雄厚而坚实的群众基础。而依赖"百万琴童"才得以生存和发展起来的音乐考级市场，以及依附于这一市场的乐器市场、出版市场和业余音乐教育市场，其资金流量每年均可以数十亿计。在这个惊人数字背后所深藏的种种社会学信息中，亦可看出音乐表演艺术对于我国当代音乐生活所发生的深刻影响。

一、独唱独奏艺术

独唱独奏是音乐表演艺术领域的一个重要方面。

新时期音乐表演艺术的欣欣向荣，其重要标志之一是在50—70年代成名的一批歌唱家和演奏家在80—90年代依然非常活跃，成为当代音乐生活中一道亮丽的风景。

声乐领域中，在广大听众中享有盛誉的歌唱家郭兰英、王玉珍、王昆、郭淑珍、臧玉琰、于淑珍、李光羲、邹德华、楼乾贵、温可铮、刘淑芳、李双江、孟贵彬、刘秉义、吴雁泽、杨鸿基、才旦卓玛、罗天婵、叶佩英、邓玉华、张越男、姜嘉锵、吴天球、胡松华、孙家馨、何纪光、德德玛等人，从改革开放初期便焕发出新的活力，其中大多数人直到20世纪末仍然活跃在舞台上和电视荧屏中，他们的优美歌声和成熟的歌唱艺术，成为我国声乐艺术在新时期全面走向繁荣昌盛的重要标志。尤其令人钦佩的是，他们当中许多人在"文革"中都程度不等地遭到政治迫害，长期被剥夺了演唱的权利，"文革"后能够迅速摆脱"文革"阴影，彻底抚平精神创伤，尽快恢复巅峰时期的歌唱状态，终使自己的艺术生命重新焕发出新的光彩，其间所付出的艰辛和努力，是常人难以想象的。

新时期的中国歌坛，在20余年间经历了种种风云变幻，实际上也是人来人往，新老更替每日每时都在发生着，但经过音

图片661：1984年，周小燕率其学生张建一、詹曼华在维也纳国际歌剧歌唱家比赛中双双获得第一名　上海音乐学院供稿

乐生活的淘汰和听众的选择，李谷一、胡晓平、王静、潘淑珍、刘维维、梁宁、迪里拜尔、程志、殷秀梅、关牧村、顾欣、张建一、高曼华、詹曼华、魏松、雷岩、黄英、幺红、王霞、彭丽媛、阎维文、吕继宏、宋祖英、董文华、张也、郑咏、万山红、韩延文、金永哲、廖昌永、戴玉强、王宏伟等人，以自己的歌喉征服了亿万听众，赢得了广泛赞誉，成为这一时期不同时段中国歌坛的杰出代表。

新时期音乐表演艺术的欣欣向荣，另一重要标志是各个声部的歌唱家以较高的音乐艺术修养和全面精湛的演唱技巧，在国际乐坛上频频获奖，为我国的音乐表演艺术赢得了世界性的声誉。

1982年，上海乐团青年女高音歌唱家胡晓平在匈牙利布达佩斯柯达伊—埃凯尔国际声乐比赛歌剧演唱比赛中荣获一等奖和特别奖，是新时期以来我国音乐家在

图片662：歌唱家梁宁

图片663：歌唱家迪里拜尔

国际音乐大赛中获得的第一个大奖。在此之前，我国年轻选手在各个专业的国际音乐比赛中均有上佳表现，如青年歌唱家刘捷、叶英、罗魏等人分别在1980—1981年间参加相关国际声乐比赛，均获得了较好名次。胡晓平获得大奖，在国内受到英雄般的欢迎。这不仅是因为她给祖国带来了荣誉，而且向世人证明，中国音乐界虽然经历了"文革"浩劫的摧残，但经过短短几年时间，就在改革开放的春风中重振旗鼓，以令人震惊的姿态和无可争议的成绩再次崛起于国际乐坛。因此，胡晓平的获奖犹如吹响了进军号，激励大批有才华有抱负的青年音乐家奔赴国际音乐赛场，以展示中国音乐界、音乐教育界在改革开放中惊人的发展速度和崭新风采。此后，无论是在声乐领域还是在器乐领域，我国青少年音乐家在各种类型和级别的国际音乐比赛中都掀起了争金夺银的高潮。

其中影响较大、奖次较高的获奖者有：

1983年，在英国本森—赫杰斯金奖国际声乐比赛中，傅海静获得第2名，梁宁获得第4名；

1984年，在芬兰赫尔辛基第1届米丽亚姆·海林国际歌唱比赛中，梁宁获得女声组第1名，迪里拜尔获得女声组第2名，傅海静获得男声组第3名；

1984年，在第3届维也纳国际歌剧歌唱家比赛中，张建一、詹曼华同获第1名；

1985年，在第12届里约热内卢国际歌唱比赛中，汪燕燕一举获得环球电视大奖、巴西歌剧院大奖、维拉·格卜斯金牌奖，娜佳获得五等奖，刘维维获得雅伦金奖；

1986年，在荷兰赫托亨博斯第33届国际声乐比赛中，苗青获得一等奖及赫托亨

博斯杯第1名；

1986年，在法国第16届巴黎国际声乐比赛中，顾欣获得彼埃尔·梅斯迈特别奖；

1987年，在英国第3届卡迪夫世界歌唱比赛中，范竞马获得优胜者奖；

1988年，在美国纽约第5届罗莎·庞塞尔国际声乐比赛中，梁宁、宋波、张昕伟分获女子组第2名、第3名、第6名；

在1994年7月17日结束的巴黎国际声乐比赛中，上海音乐学院研究生、男中音廖昌永获法语歌曲演唱奖；

1995年11月4日—7日在东莞举行的第2届聂耳、冼星海全国声乐比赛中，山东省歌舞剧院雷岩、总政歌舞团潘淑珍分获男、女声组金奖；

1996年7月1日，在第21届法国巴黎国际声乐节比赛中，中国音乐学院讲师男

图片664：周小燕与获奖归来的廖昌永 上海音乐学院供稿

高音歌唱家金永哲、中央音乐学院应届毕业生女高音杨光分获男、女声组第1名；

1996年9月23日—28日，在法国图鲁兹举行的第41届图鲁兹国际声乐比赛中，上海音乐学院青年教师廖昌永获男子组第一大奖；

1996年11月10日，在日本宾松市举办的国际歌剧比赛中，我国选手总政歌剧团男高音戴玉强获第2名（第1名空缺），中央音乐学院女中音杨光、中央歌剧芭蕾舞剧院女中音王蕾和西安音乐学院的男高音丁毅分获优胜奖；

1997年5月31日—6月6日，在日本举行的′97多明戈世界歌剧大赛中，我国选手廖昌永获一等奖，孙秀苇获三等奖；

1997年8月25日，乌兹别克斯坦第一届"东方旋律"国际音乐节在撒马尔突起举行，中央民族乐团女高音歌唱家谢琳获歌唱比赛二等奖，我国二胡演奏员唐峰获最佳民族乐器奖；

11月17日，第1届中国（广东）国际声乐比赛公布获奖结果。年轻歌唱家吴碧霞获女声组第1名和最佳中国作品演唱奖，男声组第1、2名空缺，王峰获第3名；

2000年9月7日和8日在基辅乌克兰宫举行的第10届"斯拉夫"国际艺术节青年歌手大奖赛，中国歌手冯瑞丽获得第2名。

与此同时，我国音乐表演艺术在演奏领域也取得了历史性的突破。20余年来，我国年轻选手在各种国际器乐独奏比赛中表现突出，成绩辉煌。仅在90年代获奖者中，较有影响的便有：

1992年7月，旅美中国青年钢琴家孔祥东在第2届悉尼国际钢琴大赛中一举夺魁，同时获莫扎特协奏曲、奏鸣曲最佳演奏奖和李斯特作品、现代作品最佳演奏奖。

图片665：歌唱家高曼华

图片666：歌唱家汪燕燕

图片667：钢琴家许斐平
《人民音乐》编辑部供稿

1996年5月10日—15日 在罗马尼亚布加勒斯特举行的罗马尼亚国际青少年音乐比赛中，中央音乐学院学生、19岁的居觐获钢琴比赛青年组第1名，15岁的中央音乐学院附中学生黄小珊获单簧管比赛少年组第3名。

2000年10月20日，在第14届波兰肖邦国际钢琴大赛上，我国深圳18岁选手李云迪获得第1名，这是中国人首次在世界顶级钢琴比赛中夺冠，其影响轰动国内外。12月25日，李云迪与中国国家交响乐团联袂举行了汇报演出。

图片668：钢琴家居觐

图片669：钢琴家郎朗

特别令人感到骄傲的是，无论在声乐领域还是在器乐领域，这些年轻获奖者中的绝大多数，以及他们的专业教师，并无国外背景，都是在新中国各个音乐院校中自己培养出来的音乐家；正是这一点，每每令国外同行为中国音乐教育界在新时期取得的历史性成就而大感惊异。

在国际声乐和器乐比赛中获奖，只是反映了新时期我国音乐表演艺术惊人成就的一个小小侧面。实际上，在这一时期的音乐生活中，"文革"前即以成名、到了新时期的不同时段依然活跃在音乐会舞台上的演奏家，就有钢琴家刘诗昆、李名强、殷承宗，小提琴家盛中国、司徒华城，琵琶演奏家刘德海，二胡演奏家闵惠芬、王国潼，竹笛演奏家陆春龄、俞逊发，古琴演奏家李祥霆，笙演奏家胡天

图片670：钢琴家李云迪

图片671：小提琴家司徒华城

图片672：琵琶演奏家刘德海

泉，等等。他们的演奏艺术，由于经历了长期的人生历练与艺术积累，到了新时期之后，风格更趋成熟，技艺更加精湛，对作品内涵的理解和处理也愈益深刻自然，其艺术造诣也已日臻炉火纯青境界。

当然，像60年代毕业于高等音乐院校的古琴演奏家龚一、吴文光，打击乐演奏家李真贵，二胡演奏家陈耀星等人，其演奏艺术已进入巅峰时期；在80年代之后陆续进入高等音乐院校或其附中、附小学习的钢琴家孔祥东、刘健、诸大明、居觐、缪宁博、郎朗，小提琴家胡坤、薛伟、吕思清，笛子演奏家张维良，唢呐演奏家刘英，二胡演奏家朱昌耀、马向华、宋飞、于红梅，以及其他各个专业的青年演奏家，先后以朝气蓬勃的姿态踏上国内外乐坛，向世人展示中国新一代演奏家的青春风采、令人惊叹的演奏技艺以及他们在音乐表演艺术领域所达到的较高成就。

二、指挥艺术

新中国自己培养起来的第一代指挥家经历了"文革"浩劫之后重新登上指挥台，在新时期的中国乐坛上大放异彩。其中，李德伦、黄贻钧、韩中杰、曹鹏、姚关荣、黄晓同等人在交响音乐领域，彭修文、秦鹏章等人在民族管弦乐领域，郑小瑛、卞祖善等人在歌剧和舞剧音乐领域，尹升山、陈传熙等人在电影音乐领域，严良堃、马革顺、李焕之等人在合唱音乐领域，展露了成熟的指挥艺术，为新时期中国音乐表演艺术的发展提高作出了不可磨灭的贡献。他们当中的许多人还在繁忙的指挥实践之余兼事教学，为培养新一代青年指挥家而辛勤耕耘。

毕业于"文革"前的壮年指挥家陈燮阳，以及在新时期崛起的中青年指挥家邵恩、陈佐湟、水蓝、汤沐海、余隆、俞峰、张国勇、谭利华、胡咏言、李心草、彭加鹏等人，在80年代之后陆续成为当代中国乐坛上的风云人物和我国指挥艺术当代水平的主要体现者。

他们中的大多数人都有在中央音乐学院、上海音乐学院等国内著名院校指挥专业毕业之后到国外接受专业指挥系统训练的背景和担任欧美著名乐团或歌剧院常任指挥或客座指挥的经历，自80年代以来，在各种国际指挥比赛中获奖的我国指挥家就有10余人之多，其中，在90年代获得重要奖项的有：

图片673：马头琴演奏家宝立高和他的"野马"乐团 《今日艺术》编辑部供稿

图片675：指挥家俞峰

图片674：指挥家陈燮阳 韩军摄

图片676：指挥家张国勇

1991年，在葡萄牙佩德罗·德弗雷塔斯·布朗库国际青年指挥家比赛中，我国青年指挥家俞峰获得第1名；1997年9月，我国青年指挥家李心草在法国贝桑松国际指挥大赛中，以《阿依达》和《神曲》获第2名。

由于有了如此丰富的专业背景，这些年轻指挥家眼界开阔，思维敏捷，观念新颖，音乐修养全面，指挥功底扎实，形体语言清晰而规范，熟悉欧美最新音乐流派和作曲家新创的各种谱式，拥有与当今世界指挥艺术潮流同步前进的独特优势；他们的指挥领域常不拘泥于某一专业，而是

图片677：指挥家卞祖善 卞祖善供稿

图片678：指挥家姚关荣 《人民音乐》编辑部供稿

图片679：指挥家汤沐海 中央乐团供稿

图片680：指挥家余隆

图片681：指挥家谭利华

图片683：中央乐团交响乐队与合唱队 《当代中国音乐》编辑部供稿

图片682：指挥家郑小瑛

在交响音乐、民族管弦乐、歌剧、舞剧、合唱音乐诸领域以及中西混合编制或其他非常规编制的乐队组合中纵横捭阖、自由往来，表现出中西融通、古今兼得的指挥特色。他们或长期活跃于国内乐坛，在著名乐团中担任音乐总监或首席指挥，或担任国内著名乐团的客座指挥，定期不定期地在国内各种重要演出中执棒。他们的指挥活动和各具个性的指挥风格，推动了我国当代音乐表演艺术的提高和社会音乐生活的繁荣，并在普及高雅音乐、提高听众的音乐修养和审美情趣方面有重要贡献。

三、专业音乐表演团体

我国专业音乐表演团体，在"文革"中遭受到严重的破坏与摧残，除了极少数"样板团"和以学演"样板戏"方能生存下来的单位之外，大多数团体均处于瘫痪状态之中。粉碎"四人帮"之后，全国各地的专业音乐表演团体经历了一个恢复、调整和重建的过程。自80年代开始，随着从中央到地方的各级政府对音乐文化建设和高雅艺术的重视，许多传统的著名团体如中央乐团、上海交响乐团、中央歌剧院、上海歌剧院、中国歌剧舞剧院、中国芭蕾舞团、中国广播乐团、中国电影乐团等单位得到了充实和加强，同时又在已有单位的基础上，改组、新建了一些新的团体。进入90年代之后，文化部和各级地方政府加大了文艺单位体制改革的力度，使得专业音乐表演团体的艺术生产力得到进一步解放，从业人员的业务素质得到较大提高。而国际间的双向音乐文化交流也在这一时期达到了从未有过的频率和规模，国内专业音乐团体与国外著名乐团和歌剧院的频繁互访、自80年代便已开始的音乐学子留洋风潮，以及国际著名指挥大师相继应邀来我国演出、讲学，都极大地拓展了从业者的艺术视野，使得我国专业音乐表演团体的整体演出水平呈现出质的飞跃。

中央乐团是我国专业音乐表演团体的领头羊，新中国成立以来一直代表着新中国交响音乐和合唱艺术的国家水准。新时期以来，在老一辈指挥家李德伦、韩中杰、严良堃等人的悉心指导下，曾先后上演了大量欧美古典音乐、现代音乐的经典作品，同时也演奏或首演了中国作曲家的旧作新篇，在当代音乐生活中有着巨大的

图片684：上海交响乐团

社会影响。1994年9月15日，中国交响音乐发展基金会在北京成立，其宗旨便是向社会募集资金，以推进中国交响音乐事业的繁荣和发展。同时，文化部也加大了对中央乐团的资金投入，以改善乐团的工作条件和演奏员的生活条件。在社会广泛重视的情况下，中央乐团的艺术生产和演出质量得到了明显的提高。此后，该团又在深化改革的基础上实行总监制，由指挥家陈佐湟出任音乐总监及首席指挥，乐团面貌为之一新。此间曾经多次到欧美国家访问演出，获得了广泛的国际赞誉。然而不久，由于改革触及到的一些深层次问题也因此暴露出来，各种复杂矛盾进一步激化，乐团一度出现危机。其时恰逢中国爱乐乐团挂牌成立，中央乐团一批高水平乐手应聘到中国爱乐乐团，使得该团陷入困境。2000年，乐团领导班子改组，由指挥家汤沐海接替陈佐湟出任音乐总监、首席指挥，又在体制和人员配备上采取了一些有力措施，将合唱队从乐团分离出去，乐团更名为"中国交响乐团"，其艺术生产秩序始得恢复正常并走上健康运转的轨道，在各种重大演出中展露了乐团新的精神面貌和艺术风采，使"中国交响乐团"重新赢得了国内同行的尊敬和广大听众的热爱。

上海交响乐团历史悠久，新中国成立以来一直支撑着我国交响音乐创作演出的半壁江山。改革开放以后，乐团在曹鹏、陈燮阳的指挥之下，始终保持着稳定的艺术生产秩序和较高的整体演奏水平。在80年代中期，乐团率先在全国同类乐团中实行音乐总监制，由陈燮阳出任乐团音乐总监兼首席指挥，并设立总经理岗位，负责乐团的经营和开发，成立"交响乐之友"这一类爱乐组织，出版《爱乐报》，举办各种普及音乐会，以培养听众、扩大交响乐市场。多年来乐团在不断拓宽艺术视野、更新演奏曲目的基础上，曾经先后首演了朱践耳的10余部交响音乐力作和国内其他作曲家的交响音乐作品，成为我国乐坛上上演中国作曲家作品最多的乐团之一。90年代之后，乐团又与外国著名歌剧院合作，参与多部欧洲古典歌剧的演出，扩大了该团的演出领域，并在出访欧美国家的演出中，以其演奏风格的细腻深刻、整体配合的默契和弦乐声部的纯净透明而享誉国际乐坛，也是国内深受广大听众喜爱的著名乐团之一。

成立于2000年的中国爱乐乐团是在原中国广播乐团交响乐队的基础上扩建改制而成，隶属于国家广电总局。由于得到雄厚资金的支持，其成员系乐团从全国乃至世界各地高水平乐手中经严格考核后以高薪聘任。青年指挥家余隆受命负责乐团的组建并出任音乐总监兼首席指挥。乐团实行一套严格的考评制度和管理制度，以确保艺术生产和排练演出的高效率和高水平。在乐团成立后的短短几个月中，便拿出由不同指挥执棒、演奏不同曲目的几台音乐会，其演奏风格生机勃勃，充满青春朝气，对不同时期、不同国籍作曲家的不同作品具有深刻理解力和广泛适应性，显示出一个新生乐团旺盛的生命力和广阔的发展前景。事实上已经在首都交响音乐领域与中国交响乐团形成双峰并峙的局面。

北京交响乐团虽是在新时期才组建起来的队伍，但在音乐总监兼首席指挥家谭利华及广大演奏员的共同努力下，经过将近20年的苦心经营和建设，已经成为我国交响音乐界的一支有雄厚实力和较高知名度的生力军，在首都音乐生活中非常活跃，也拥有大批热爱他们的听众。多年来，乐团通过邀请国内外著名指挥家来团担任客座指挥、演奏世界著名作曲家的经典作品等方式，接受严格训练，拓宽艺术视野，更新演奏曲目，提高演奏水平；同时，亦经常首演中国当代作曲家的新作，以积极鼓励和推进中国交响音乐的创作演出，并在普及交响音乐、提高听众的欣赏趣味方面做了大量工作。北京地区交响音乐市场的益趋活跃，是与该团多年致力于高雅音乐普及和市场开拓分不开的。

中央民族乐团是我国数百支民族管弦乐队中的国家队，长期来在弘扬民族音乐、创造具有浓郁民族特色和强烈时代精神的声乐和器乐作品方面功勋卓著，涌现

出大量优秀作品和优秀演奏人才。新时期的中国民族乐团，由著名作曲家刘文金担任团长兼艺术总监，并聚集了一批国内优秀的民族器乐和声乐艺术人才，在深入学习民族民间音乐的深厚传统的基础上，不断挖掘优秀的传统曲目，狠抓创作，出现了二胡协奏曲《长城》等优秀的大中型器乐作品，突出本团的艺术特色。进入90年代之后，该团曾经数度代表国家出访欧美，并在维也纳金色大厅演奏了该团的保留曲目和新创曲目，在国际乐坛引起强烈反响。

中央歌剧院建院以来曾经创作演出过许多中国歌剧和外国经典歌剧，是在国内外享有较高声誉的国家剧院之一。进入新时期之后，该院除创演了《护花神》、《第一百个新娘》、《马可·波罗》等中国歌剧外，其主要功绩在于先后上演了《卡门》、《图兰朵》、《绣花女》、《蝴蝶夫人》、《茶花女》等欧洲经典歌剧，不但丰富了中国观众的歌剧生活，而且也为中国歌剧工作者创造中国歌剧提供了学习借鉴的良好机遇。该院在90年代拥有幺红、刘维维等一批富有才华的年轻歌唱家，无论在中外歌剧中扮演主角还是在各种音乐会上演唱，都体现出国家级的艺术水准。

与此相类似的是上海歌剧院。改革开放以来，尤其是90年代以来，该院与企业家及欧美歌剧院团合作，在短短几年间就陆续上演了《罗密欧与朱丽叶》、《茶花女》、《漂泊的荷兰人》、《魔笛》、《阿依达》、《浮士德》、《蝙蝠》、《托斯卡》等欧洲经典歌剧，其中大多数是新中国成立以来在中国舞台首演的剧目，这不仅丰富了广大观众的歌剧生活，而且也改变了中国歌剧界翻来覆去只演几部老剧目的状况，使中国人对欧美经典歌剧的视野大为开阔；而该院在不断更新上演剧目的过程中，也使自己的队伍经受了考验，积累了经验，增长了才干，促进了本院歌剧表演艺术水平的提高。

辽宁歌剧院地处东北重镇沈阳，新中国成立以后曾经创作演出了许多重要的民族歌剧。新时期以来，先后以《强者之歌》、《情人》、《爱情与友谊的传说》、《茉莉啊茉莉》等新创剧目而为我国歌剧界所注目。90年代以来，该院歌剧艺术面临市场经济严峻考验的情况下，克服种种困难，狠抓剧目建设，先是上演了

图片685：北京交响乐团

图片686：中国爱乐乐团在梵蒂冈演出

图片687：中国广播民族乐团 《当代中国音乐》编辑部供稿

图片688：中央民族乐团在维也纳金色大厅演出

改革开放以来，处在新旧世纪转换的当口，置身于由社会主义计划经济向社会主义市场经济战略转轨的时代大潮之中，作为上层建筑的我国高等音乐教育，面临着十分严峻的挑战。1992年之后，"对内改革，对外开放"的基本国策得到了强有力的推进；随着中国加入WTO步伐的加快，我国教育领域必将面对极为酷烈的国际竞争。而建设伟大社会主义强国的战略任务，使得教育理念和体制的改革创新成为必然。中共中央制定的"科教兴国"战略，将教育事业的改革与创新置于关系到国家前途、民族未来的历史高度；从中央到地方各级人民政府，均加大了对教育事业的资金投入，并采取得力措施，提高人民教师的社会地位，逐步改善其工作条件和生活条件。

忠诚于教育事业的广大音乐教育家们深感任重而道远，面临如此崇高而艰巨的历史使命，未敢丝毫懈怠，激发起巨大的创造热情，在各个专业音乐院校内乃至整个音乐界，一场意义深远的教育理念讨论和体制改革尝试正在稳步地进行着。

欧洲喜歌剧《风流寡妇》，在首都歌剧舞台备受观众欢迎；继而又陆续推出《归去来》、《苍原》、《沧海》3部新创作的严肃大歌剧，不但在创作和表演艺术上确立了该院雄浑、宏伟、激越的史诗性风格，也使该院的影响和实力大为扩展，成为90年代以来国内最具活力和创演实力的地方歌剧院团之一。特别是其中《苍原》一剧，曾经获得国家舞台艺术最高奖——文华大奖，被许多评论家认为是90年代以来我国严肃歌剧创作的代表性剧目，并在访问台港澳地区的演出中受到那里观众的热情赞扬。

一、教学改革与教育理念的大转变

关于教育理念的大讨论，首先集中在人才培养目标、专业音乐院校的办学模式、课程设置、教材教法改革等基本问题上。

许多音乐家指出，在以往的高等音乐院校中，强调培养有较高专业技能的音乐专门人才固然是必要的和正确的，但在具体实现这一目标时，却发生了"我国专业音乐教育的专业从来分得很细、又分得很早（有的学器乐的学生从小学起就选定了专业），加之在整个教学过程中，偏科教学问题突出，学生的知识面很窄"[32]，难以适应当代社会多元发展的需要。这种现象不仅在专业音乐院校中非常普遍而严重，甚至也对师范音乐教育产生了深刻影响。许多师范院校中的音乐系离开了音乐师资培养的正确轨道而去片面追求人才的高精尖，导致偏科教学的倾向同样突出；许多学生毕业后，对急速变化中的当代小学音乐教育感到力有不逮，难以适应。而专业音乐家和音乐教师自身综合素质偏低的弱点，也必然影响到当代音乐的创作、表演、研究向更高层次发展，同时对整个国民音乐素质的提高带来消极后果。

我国专业音乐教育体制，自蔡元培、萧友梅创办"上海国立音乐院"起，尽管当时在课程设置上也考虑到了我国的特点，将国乐列为专业课及在校学生的必修课，但因时代局限，在整体上还是基本上仿照欧美体制；新中国成立之后，又借鉴了苏联的高等专业音乐教学模式和经验，并大大加强了中国传统音乐和民间音乐在教学中的比重，增设了一系列相关专业，逐步建立起师资、教材、教法成龙配套的、具有中国特点的新体制，在中国专业音乐教育史上曾发挥了重要的不可取代的

图片689：军训——新生第一课 中央音乐学院供稿

作用。但在教育市场化、产业化的大趋势下，已经无法适应当代世界潮流，参与益发剧烈的国际竞争。因此，对现行教育体制实行大幅度改革是大势所趋，不可避免，否则，我们将永远落在先进国家的后面。

音乐理论界和音乐教育在20世纪中国专业音乐教育道路的历史回顾及其经验教训的总结和评价、关于21世纪改革之路和发展战略的设计等重大问题上，还存在严重的分歧，各种观点之间的争论仍在激烈进行中，但有一点却是确定无疑的，这就是：认为现行模式一切皆好，即便略有小疵，作些微调即可，无需大的改革——这种以成绩掩盖问题，用过去硬套未来的看法与做法，毫无出路；将20世纪中国音乐教育的历史和成就全盘加以否定，认为都

是"全盘西化"的产物，只有将其中的西方影响排除干净，在中国传统文化的基础上另起炉灶——这种以问题否定成绩、用祖法塑造未来的看法和做法，同样也是死路一条。

在这场关于教育理念和体制改革的大讨论中，越来越多的有识之士逐渐在下列问题上达成共识：当前我国高等专业音乐教育改革的方向，只能是在继续借鉴欧美先进教育理念、体制和方法的基础上，科学分析过去数十年的历史经验并加以必要扬弃，放出全球眼光，看清未来潮流，广采博收于古今中外，强化中国特色，加强母语文化教学，提高学生的综合素质，以增强其社会适应性和市场竞争力，培养面向21世纪的新型专门人才。

为此，许多高等音乐院校均在不同领域进行着深化改革的探索与实践，例如关于院校后勤社会化、精简行政机构的探索，关于教师竞争上岗、改革收入分配制度和职称评聘制度的探索，关于优化教育资源配置、面向社会、拓宽办学思路与渠道、建立成人教育、远程教育、联合社会力量办学的探索，关于扩大招生规模、改革入学考试制度、建立学分制的探索，关

[32]谢功成：《谈音乐师范的师范特色》，载《中国当代学校音乐教育文选》第97页，上海教育出版社2000年1月上海出版。

图片690：四川音乐学院师生在工地演出 四川音乐学院供稿

于根据社会需要调整专业和课程设置、加强教材建设、利用高科技手段改进教学管理和教学手段的探索，关于进一步完善附小、附中、专科及学士、硕士、博士等不同教育层次及其互相衔接的探索，关于加强教学与科研的互动关系的探索，等等。这些探索与实践尽管目前尚无太多成熟经验可言，但都给当代高等音乐教育带来了无限生机。

二、专业音乐教育的大发展

教学改革和教育理念的大转变促进了专业音乐教育的大发展。新时期以来，我国高等专业音乐教育已经形成了一个分布合理、特点鲜明、内部结构比较完善、教学功能比较齐全、管理渐趋科学、由9所音乐学院构成的完整体系。其中，除了中央音乐学院、上海音乐学院这两座传统强院继续保持各自的领先优势之外，中国音

乐学院、武汉音乐学院、西安音乐学院、四川音乐学院、沈阳音乐学院、天津音乐学院、星海音乐学院，或恢复建制，或从综合艺术院校中独立建院，或在原有基础上更上层楼，或由中专、大专升格为大学，总之，都在新形势下获得新的发展。

新时期的中央音乐学院，在历任院长赵沨、吴祖强、于润洋、刘麟和现任院长王次炤及广大师生员工的共同努力下，更新教育观念，深化教育改革，拓宽办学思路，狠抓教学质量，在教学、科研、创作、表演等方面所取得的成就堪称辉煌。

在该院恢复高考后所招收的学生中，培养出谭盾、瞿小松、叶小钢、郭文景、陈怡、周龙等青年作曲家，日后，他们的作品为该院赢得了世界性的声誉。在表演领域，亦有一批年轻的歌唱家、演奏家、指挥家在国内外各种音乐大赛中频频获奖，令国际乐坛对中央音乐学院的教学质量赞叹不已。

在教学和科研领域，不仅像萧淑娴、

图片692：音乐学家于润洋

图片693：中央音乐学院院长王次炤

喻宜萱、江定仙、易开基、洪士圭、姚锦新、廖辅叔、黄飞立、黄源澧、张洪岛、沈湘、朱工一、陈培勋、苏夏、王震亚、林石城、刘烈武、吴祖强、杜鸣心、段平泰、周广仁、陈比纲、林耀基、郭淑珍、蓝玉崧、于润洋、赵行道、杨儒怀、吴式锴、李其芳、张前、蔡仲德、何乾三、钟子林、陈自明、汪毓和、黎信昌、吴天球、袁静芳、黄晓和等老一辈学者，仍在从事繁忙的教学工作，其中一些人在教学之余依然不断有大著宏论问世，成为国内相关学科的学术带头人，并为国家培养出一批高水平的音乐学博士、硕士；也涌现了杨峻、梁茂春、郑祖襄、俞人豪、张伯瑜、邢维凯、周海宏等全国知名的中青年教授，在该院教学、科研和管理上发挥了重要作用。

该院是9所院校中获得博士授予权的仅有的两所院校之一，还进入了教育部"211工程"，这在全国所有艺术院校中是独一无二的。90年代末，该院音乐学研究所又被确定为教育部人文社会科学研究

图片691：中央音乐学院

图片694：声乐教授喻宜萱　中央音乐学院供稿

图片695：声乐教授沈湘

图片699：声乐教授
郭淑珍

基地。这不仅是该院的巨大荣誉，而且也带来了国家巨额资金的投入，使该院的教学硬件和软件均得到了较大改善。近年来，该院在创造多种办学模式，发展成人教育、业余教育、音乐考级的同时，还充分利用现代科技手段，对图书馆实行计算机管理；利用网络手段，开办远程教育，使教学视野和覆盖面大为扩展。该院的附小和附中，在新时期因培养了许多杰出人才而声名鹊起，论其在国内外乐坛的地位和影响，可与上海音乐学院附小和附中并称为"中国音乐天才的摇篮"。《中央音乐学院学报》以学术质量高、办刊作风严谨、文风规范、思想活跃而在国内同类学术刊物中名列前茅，多次被评为音乐核心期刊前两名。

图片696：作曲教授王震亚

图片700：钢琴教授杨峻

上海音乐学院在新时期以来也得到了较大的发展。历任老院长贺绿汀、丁善德、桑桐为维护学院教学质量在国内同类院校中的领先地位而殚精竭虑，其功至伟；继任院长江明惇、杨立青、许舒亚面临市场经济冲击的复杂形势，为学院的生存发展问题作了多种探索，在教学基础设施建设、拓展办学思路、提高教学质量等方面亦有不同作为和效果。

20年来，该院新增了音乐学系和音乐教育系，老一辈教授如丁善德、谭抒

图片697：小提琴教授
林耀基

图片701：声乐教授
周小燕

图片698：钢琴教授周广仁

真、周小燕、钱仁康、马革顺、邓尔敬、谢绍曾、桑桐、陈铭志、吴乐懿、夏野、胡登跳、谭冰若、高芝兰、葛朝祉、王品素、温可铮、叶栋、王乙等人，仍在教学

岗位上教书育人，为国家培养第一流的年轻音乐家而呕心沥血，成果卓著；壮年教授王建中、罗传开、陈钢、戴鹏海、陈聆群、陈应时、江明惇、郑石生、俞丽拿、丁芷诺、林应荣、沈西蒂、洪腾、沈旋、何占豪、夏飞云等人，中年教授杨立青、林华、赵晓生、钱亦平、何训田、张国勇、杨燕迪等人，以及翻译家汪启璋、顾连理、吴佩华等人，因在教学、创作、科研、表演、翻译、管理诸领域均有出色成绩而在中国乐坛享有盛名。在该院新时期

图片702：上海音乐学院

培养的学生中，一批青年才俊在国内外各种重大音乐比赛中获奖，并有许多毕业生活跃在国际乐坛之上，为母校、为祖国争得了荣誉，使该院在当今全球高等音乐学府中仍享有较高的国际地位。

该院的附小、附中历史悠久，传统深厚，办学经验丰富，在新时期又有较大发展。聚集了盛建颐、黄祖庚、金迪善等一批有经验的专业教师，为国家培养了不少杰出的音乐后备人才，其中有一些天才儿童在小小年纪便在国际音乐大赛中获奖。难怪美国著名小提琴家斯特恩参观该院附小学生在琴房里练琴时由衷赞叹道："每一个窗口后面都有一个天才！"

该院也是我国高等音乐艺术院校中为数不多的拥有博士授予权的院校之一。其学报《音乐艺术》连续多年位居音乐核心期刊前列。

1963年8月，周恩来总理就音乐舞蹈工作有过几次谈话。在谈到有关音乐教育

工作时，周恩来总理倡议建立一所新的专门培养民族音乐人才的学院，且为之定名"中国音乐学院"。据周恩来总理谈话精神，文化部于1963年11月14日起草的《关于建立中国音乐学院和中国舞蹈学校的请示报告》上报国务院。1963年12月26日文化部传达了周恩来总理对《请示报告》的批示，原则同意。文化部会同有关部门、单位确定：以北京艺术学院的音乐系、科，中央音乐学院的有关民族音乐的部分系、科及附属中国音乐研究所等基础组成中国音乐学院，由文化部领导，为文化部

图片703：1979年，著名小提琴家斯特恩在丁善德教授陪同下参观上海音乐学院附小　上海音乐学院供稿

直属艺术院校之一。1964年3月2日，中国音乐学院正式开学上课。建校典礼于1964年9月2日举行。

在办学方针和培养对象方面，与中央音乐学院有明确分工，即探索高等专业音乐教育的民族化和现代化之路，培养从事民族音乐表演、创作和研究的专门人才。首任院长为安波，马可、关鹤童任副院长。该院下设作曲（含指挥）、音乐理论、声乐、器乐、歌剧5个专业，器乐系学制4年，其他各系学制一律5年。另有一所附中，著名的中国音乐研究所也划归该院编制。

学院创立之初，由于方向明确，思想统一，各方面工作生机勃勃。然而，仅只两年之后，"文革"风暴骤起，全院上下对于音乐教育民族化现代化探索的热情被扫荡一空，学院完全陷入瘫痪。"文革"中一度被并入所谓"中央五七艺术大学"。"文革"结束半年后，经国务院批准，于1980年5月始恢复原有建制。李凌被任命为院长。1987年后，该院大学本科逐步迁往德胜门外丝竹园新址，教学环境与软硬件设施均有较大改善。为充实师资队伍，先后从全国各地音乐院校教师和历届硕士、博士研究生中引进人才，与原有教师一起组建了一支雄厚的教学力量，其

图片704：中国音乐学院校园

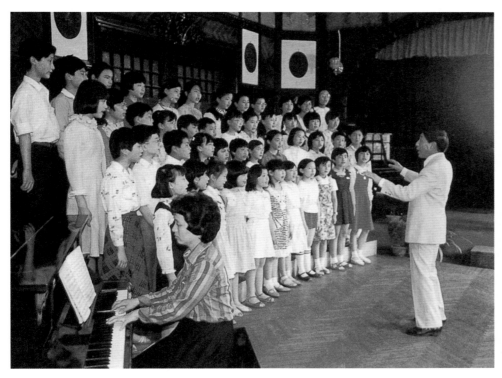

图片707：声乐教授金铁霖

图片708：琵琶教授刘德海

图片705：上海音乐学院附小合唱团　上海音乐学院供稿

中，除了"文革"前即已成名的该院老教授老志诚、张肖虎、蒋风之、张权、李志曙、冯文慈、黎英海、吴景略、耿生廉、董维崧等人之外，新时期崛起或从外院调入的壮年教授有施万春、王秉锐、刘德海、金湘、李西安、高为杰、樊祖荫、金铁霖、王玉珍、邹文琴、郭凌弼，以及中青年教授沈洽、张静蔚、何昌林、杨通八、杜亚雄、吴文光、戴嘉枋、陈铭道、张维良等人，由这些教授构成的中国音乐学院师资队伍，阵容强大，年龄结构和专业结构分布合理，并在民族音乐学研究、民族声乐教学和作曲理论与实践三方面形成了集团优势，培养出不少有社会影响的专业人才，其中包括声乐演员彭丽媛、张也、宋祖英等人。

近年来，该院突破原有系科设置和教学分工，在已有的作曲系、器乐系、声乐歌剧系、音乐学系的基础上，又增设了音乐教育系以及钢琴系，并进一步完善了硕士研究生教育、研究生课程班、明星班、成人教育和干部进修班制度。该院学报《中国音乐》以刊发中国传统音乐研究成果为主，文论大多篇幅不大，但有一定学术深度，也是国内核心音乐期刊之一。

沈阳音乐学院的前身是成立于1938年的鲁迅艺术学院音乐系，抗战胜利后，由延安迁往东北解放区，1948年"辽沈"大捷后始定址沈阳，时名"东北鲁迅文艺学院"。新中国成立之后不久，于1953年更名为"东北音乐专科学校"，1958年定名为"沈阳音乐学院"。首任院长为作曲家

图片706：中国音乐学院

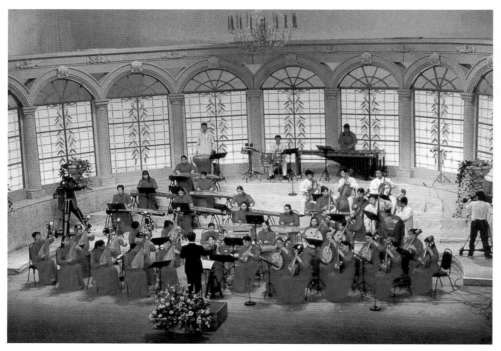

图片709: 中国音乐学院附中弹拨乐队 中国音乐学院供稿

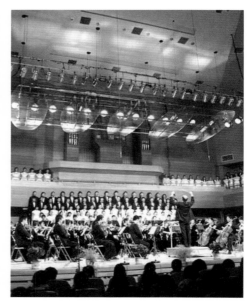

图片711: 沈阳音乐学院师生演出 沈阳音乐学院供稿

李劫夫。

该院在办学方针上，继承发展延安鲁艺的光荣传统，高度重视民族民间音乐知识和技能的学习，将民歌、戏曲、说唱、民间歌舞音乐、民族器乐列为各系科、各专业的必修课程，从中培养学生对民族民间音乐传统的热爱，认识其规律，掌握其韵味，了解其历史和发展变化的轨迹，以

之为创造新中国专业音乐的雄厚基础。该院图书馆藏书14万册、音响资料6000余件，师资队伍中拥有李劫夫、霍存慧、丁鸣、薛金炎等著名音乐家。其生源主要来自东北地区，历届毕业生也多在该地区专业文艺团体中工作，为东北三省的各项音乐文化事业的繁荣与发展建功至伟。在教师队伍中，李劫夫50—60年代在群众歌曲、为毛泽东诗词谱写歌曲的创作方面，其旋律写作成就及处理语言和音乐关系的深厚功力均是同时代作曲家中的佼佼者；霍存慧在交响音乐创作上在国内乐坛亦颇有影响；该院历届毕业生中，以作曲家秦咏诚、谷建芬最为著名。

沈阳音乐学院在新时期获得了巨大的发展。办学规模日益扩大，专业设置更趋全面和合理，师资力量亦有较大增强。目前，该院设有理论作曲、民族器乐、民族声乐、声乐、钢琴、管弦乐和音乐师范等7个系、17个专业方向，并在作曲和作曲技术理论、声乐、钢琴、民族器乐、管弦

图片710: 沈阳音乐学院音乐厅 沈阳音乐学院供稿

乐等专业上拥有硕士学位授予权。此外，还设有音乐文学和乐器修理制造两个直属教研室、音乐专修科以及音乐附中和舞蹈附中。该院继承延安鲁艺的光荣传统，历来重视民族民间音乐教学，并把民歌、戏曲、说唱、民间歌舞音乐、民族器乐等列为各专业的必修课。该院在民族乐器改革方面成绩显著，曾经受到文化部和辽宁省政府颁发的科技奖。该院学报《乐府新声》是学术季刊，在音乐学界有一定影响。

武汉音乐学院是一所老校，有着悠久的历史。她是中南、华南地区数所艺术院校从新中国成立时期至50年代，几经接管、合并、数改校名，逐渐演变、发展壮大而成。在武汉，1949年接受了创办于1930年的私立武昌音专，成立了中南大学文艺学校。1951年更名为中南文艺学校，学校设有音乐系。1953年，中南文艺学校音乐系、（广州）华南文艺学院音乐部及广西艺专的音乐科，合并组建中南音乐专科学校。1958年又与武汉艺术师范学院合并，组建湖北艺术学院。1985年，湖北艺

图片712：解放路校区教学主楼　武汉音乐学院供稿

图片713：紫阳路校区琴房　武汉音乐学院供稿

术学院的音乐、美术两部分单独建制，音乐部分建成武汉音乐学院。

该院以培养音乐专门人才和师资为主，设有理论作曲系（下设作曲和作曲理论两个专业）、声乐系（下设声乐、民族声乐、歌剧三个专业）、民族乐器系（下设二胡、琵琶、扬琴、筝、竹笛、笙等专业）、钢琴系、管弦乐系（下设小提琴、中提琴、大提琴、低音提琴、小号、圆号、长号、长笛、单簧管、双簧管、大管等专业）和音乐学系，理论专业学制5年，表演专业学制4年。另设有音乐师范部和附属中学。1980年起获得硕士学位授予权，开始招收作曲、作曲理论、音乐学和民族器乐专业的研究生。该院在作曲理论教学方面有强大的教师阵容，集中了巫一舟、谢功成、孟文涛、王义平、马国华、童忠良等著名作曲教授，培养出王安国、高鸿祥、魏景舒、彭志敏、刘健等理论家和作曲家，新时期之后又调入了匡学飞、赵德义等壮年教授。在音乐学领域，亦有杨匡民、刘正维、汪申申、蔡继洲等老中青教授，分别在民族音乐学（尤其是湖北地区民间音乐研究）、音乐美学等领域作出了自己的贡献。例如，该院曾经组织力量对2400多年前的编钟古乐器进行了理论、复制、编创、演奏等多方面的研究和探索，1985年设计仿铸了古编钟一套共26件。1986年起，该院专门对武当山道教音乐的乐器、法器及部分宗教活动进行了音、谱、像、文、图全方位的考察、挖掘、采录、整理和编撰工作，在此基础上出版《中国武当山道教音乐》一书，在音乐学界有较大影响。

近年来，该院师生多次参加国际音乐比赛并获奖，显示出雄厚的教学实力。

该院拥有音响、录音、录像等各类现代化电教设备，另有录音棚一座；图书馆藏书12万余册，期刊370余种，唱片4万余张，录音磁带4000余盒。音乐研究所下设民族音乐研究室、史论研究室、古乐器室。学院另建有武汉交响乐团和古编钟乐队。

1987年，该院创办学报《黄钟》，是国内一家有个性、有思想、编辑规范、学风严谨的学术期刊，刊龄虽短但影响渐大，创刊以来已连续多年跻身于音乐核心期刊之列。

西安音乐学院的历史，可追溯到1948年在贺龙将军倡导下创建于晋绥解放区的"西北艺术学校"音乐部。次年5月，该校由晋绥边区迁往西安，定名为"西北军政大学艺术学院"音乐部。因此是一所在解放战争的硝烟中诞生的专业艺术学校，其毕业生往往甫一走出校园，旋即走上战场。新中国成立后，该校于1950年脱离军队编制，划归地方管理，改称"西北艺术学院"音乐系；1953年调整为"西北艺术专业学校"音乐系并增设3年制的附属中等艺术学校。1960年7月，"西安音乐学院"正式挂牌。

该院成立后，立即着手克服50年代随意停课、忽视业务教学的"左"的倾向，恢复了正常的教学秩序，回到以教书育人、提高教学质量为目标的中心工作上来。这些正确的政策和措施，使该院的

图片714：西安音乐学院现任院长赵季平　西安音乐学院供稿

教学取得了在当时条件下可能取得的较大成绩。

当时，该院大学本科设有作曲、声乐、钢琴与管弦、民族器乐4个系，学制5年（后一段时间改为4年），师范专修科学制2年，附中仍分为初中、高中两个阶段，设有作曲、声乐、器乐3个学科，学制初中3年，高中4年（后一律改为3年，初高中连读共6年）。截至1966年底，该院5个年级在校学生人数113人，附中6个年级在校学生169人，全院教职工171人，其中专业教师98人。

在60年代的特殊条件下，该院克服来自"左"的政治运动对专业教学和业务建设的干扰和自然灾害的影响，坚持大纲内容，强调正规办学，注重基础训练，提出：强调"三基"（基本知识、基本理论、基本技能）和"四性"（革命性、典范性、系统性、科学性）、强调教材建设和师资建设的思路并取得了明显成效——逐步形成了一支较稳定的教师队伍和教学科研"双肩挑"的骨干力量，有了自己的各专业的教授、专家和一定社会影响的艺术家。

该院在"文革"中历经磨难——1968年，因该院掌权者在"清理阶级队伍"运动中格外残酷而被陕西省革命委员会列为全省"样板"，但前辈教师干部们苦心孤诣建立起来的正常教学秩序却遭到严重摧残；1971年9月3日，陕西省革命委员会正式下文，决定将该院与西安美术学院合并，降格为中等艺术学校，合称"陕西省艺术学校"，划归文化局领导。次年，该省革命委员会朝令夕改，决定恢复该院的大学建制，更名为"陕西省艺术学院"，下设音乐、美术、戏曲、师范4个系。但学院经过几番折腾之后，校产流失，人心涣散，教师队伍溃不成军。虽在1972年恢复招生，但仍以"批林批孔"为纲、"教育革命"为主，严重影响了教学质量。

中共十一届三中全会之后，该院经过几番整顿，活力恢复，生机渐显。1980年，又获得独立建制，始称"西安音乐学院"，乃得沐浴改革开放春风，走上发展繁荣坦途——教学规律受到重视，外界干扰明显减少，教学秩序得以恢复，教学质量有较大提高。知名教授饶余燕、刘大冬、鲁日融、高士杰等人从学院复苏时期起一直在教学工作中发挥带头人的作用。

1992年邓小平"南行讲话"之后，思想更加活跃，工作重点多元，改革力度加大，教学工作向规范化、制度化而又灵活可行方向发展。自1980年以来建立的"S、W、X协作会议"（即四川音乐学院、武汉音乐学院和西安音乐学院三院之间的协作联合体）更具外向开拓的精神，彼此间"协作办学、交流学者、资料互惠、成果共享"的构想，富于活力，前景可观。

新时期的该院教学，建立在原已形成的中外并举、传统现代兼容的格局之上，使得该院在民族传统音乐方面有较强力量。在此前提下，又加强了对世界音乐的研究。师生的知识结构、审美趣味更趋合理，艺术实践和创作思想日趋丰富。对外交流日益活跃，成为这一时期该院的一大特色。据统计，仅1980—1987年间，到该院讲学、访问、演出的国内外专家、艺术家约有1760人次，其中有80多位是国际知名的音乐家和音乐学家。

1986年9月，该院成立音乐研究所，下设5个研究室，制定了近期和长远规划，开展了各项科研活动，其中较重要的项目有"长安鼓乐研究"、"出土文物研究"、"乐律学研究"以及"音乐史学、音乐美学研究"等。1993年，增设音乐学系，与研究所系所合一。该院学报《交响》是国内重要的音乐学术刊物，发表了许多有质量的学术论文。

新时期以来，该院一直保持了一支民族管弦乐队（指挥鲁日融）和一支交响乐队（指挥刘大冬）的建制。民族管弦乐队除举办经常性的音乐会并深受听众欢迎之外，还于1991年出访欧洲6国，在欧陆引起巨大反响。交响乐队积累了大批中外名曲，视奏、演出了本院学生的交响新作，举行了200多场交响音乐会，在西北地区享有盛名。此外，尚有交响管乐团和合唱队。

全院现有教师233人，其中具有正高

图片715：西安音乐学院平面图

职称者15人，副高职称者65人，在校学生3328人，其中研究生59人，本科生2863人，成人教育131人，附中275人。图书馆收藏图书、唱片、录音带共27万余册（张、盒）。

该院自新中国成立以来涌现了作曲家石夫、赵季平、程大兆、韩兰魁，大提琴家赵震霄，指挥家刘大冬，民族音乐家鲁日融、民族音乐学家冯亚兰，视唱练耳专家王光耀等专门人才。2000年，该院青年教师和慧（女高音）获得美国洛杉矶"多明戈世界歌剧大赛"第二名，同年，该院青年教师蔡占科（男低音）获得葡萄牙"阿尔凯德国际声乐比赛"第二名。

目前，该院设有8个系：音乐教育系、声乐系、民乐系、管弦系、键盘系、作曲系、音乐学系、舞蹈系，共41个专业方向；另有基础部、视唱练耳研究室。

四川音乐学院是由西南音乐专科学校发展而成。其历史可追溯到1936年11月1日熊佛西创办的四川省立音乐戏剧实验学校，下设音乐科和戏剧两科，学制3年，音乐科设钢琴、声乐、小提琴、民族器乐等专业。1941年春，改校名为四川省立艺术专科学校。1950年1月3日，改名为成都艺术专科学校。1953年10月，成都艺术专科学校音乐科与重庆西南人民艺术学校音乐系合并，创建了西南地区唯一的高等音乐院校——西南音乐专科学校，属大专性质。并于1954年创办附属中等音乐学校。1959年6月，始升格为现名。经过70余年的风雨沧桑，尤其经历了新中国成立和改革开放这两个历史性巨变，目前该院已经发展成一所专业门类齐全、师资力量雄厚、教学设施完善、教学成果显著的我国西南地区的最高音乐学府。

图片716：四川音乐学院大门　四川音乐学院供稿

该院设有作曲、钢琴、管弦、声乐、民乐、音乐学、音乐教育、舞蹈8个系和成人教育中心及附中，另设有国际演艺学院、美术学院、绵阳办学点、通俗音乐专业教学点等14个专业教学部门，共50个大小专业方向，拥有国务院学位委员会授予的音乐各专业的硕士学位授予权，作曲及作曲技术理论被确定为省级重点学科。作曲主科、钢琴主科、高师声乐和弦乐艺术被确定为省级重点课程。在教师队伍中，拥有大批学识渊博、经验丰富、技艺精湛、蜚声乐坛的教授、专家、学者，现有在职教授22人，副教授89人，离退休教授43人，副教授97人。70多年来，为国家培养了6000余名各类专业人才，这些毕业生为我国、特别是西南地区音乐文化事业的发展繁荣作出了不可磨灭的贡献。在国内外各种重大比赛和评奖中，获得各种名次和奖项者达300人次，其中国际奖50余项，包括：在1981年全国首届交响乐评奖中该院头4部作品获奖（其中3部作品获得一等奖和二等奖）；1983年全国首届民族器乐作品评奖，该院3部作品获得一等奖和二等奖；1994年在北京举行的首届国际钢琴比赛中，该院附中学生陈萨和吴驰分获少年组一等奖和三等奖；1996年在荷兰举行的李斯特国际钢琴比赛中，吴驰荣获三等奖（二等奖空缺）；2000年10月在波兰华沙举行的第14届肖邦国际钢琴比赛中，原该院学生李云迪战胜25个国家98名选手，夺得一等奖，该院校友陈萨获得四等奖，这是迄今为止中国钢琴家在世界顶级钢琴大赛中取得的最好成绩。该院在钢琴教学中的骄人成果令国际乐坛刮目相看。

该院现有在校学生7000余人，本科学制为4—5年，专科学制2—3年，附中学制3—6年，硕士研究生学制为2—3年。图书馆藏书近30万册，声像馆收藏唱片及录音磁带13000余张（盒）。教学用

图片717：四川音乐学院排练厅　四川音乐学院供稿

钢琴450台，音乐会演奏用9呎平台琴4台（其中有著名的斯坦威琴2台）。该院还附设管弦乐团和大学生合唱团，各系各专业的艺术实践活动十分活跃，迄今为止已举行了400多场高水平音乐会。

新时期以来，该院先后与30多个国家和地区的音乐院校、艺术团体建立了友好合作关系，共邀请了280余人次来院演出、教学，并有近200人次到国外访问、演出和交流。

该院目前正在积极筹建新校区，提出了"美化校本部，建设新校区，创建音乐艺术大学"的奋斗目标，以全新姿态在新世纪里创造更大辉煌。

星海音乐学院的前身是1957年10月成立的广州音乐学校，原属中专建制。1958年，经广东省委批准，广州音乐学校正式改为广州音乐专科学校，属大专建制。学制2年。原广州音乐学校则改为广州音乐专科学校附属中等音乐学校，属中专学制。学制5年、6年两种，分设民族器乐、声乐、管弦及钢琴4个专业。学制改为3年。1960年增加了理论作曲系。1966年上半年，广州音乐专科学校与广东省美术学校合并为广东人民艺术学院。并校后，原广州音乐专科学校减为该院的一个系。1978年3月，广东省委批准广州音乐专科学校复校。1981年6月25日，经国务院批准，广州音乐专科学校升格为广州音乐学院。1985年12月2日，为纪念广东籍人民音乐家、著名作曲家冼星海，遂定名为星海音乐学院。

该院建校50余年来，办学条件日益改善，办学规模不断扩大，办学层次逐渐增多。尤其在改革开放之后，国家和广东省人民政府加大了对教育的投入，使该院

图片718：四川音乐学院国际演艺学院　四川音乐学院供稿

图片719：星海音乐学院校舍

已经发展成为一所学科较为齐全、在国内外具有一定影响的高等音乐院校。该院设有理论作曲系、音乐学系、音乐音响导演系、民乐系、管弦系、声乐系、钢琴系、音乐教育系、社会音乐系及成人教育部、研究部、基础部等12个系、部和一所附属中等音乐学校。该院面向全国招生，以本科教育为主，专科教育作为补充，积极发展成人教育和社会音乐培训，目前普通教育在校全日制学生有1100多人。

该院现有教职工400余人，其中专任教师268人（含有高级职称者80余人），一个老中青协调发展的学术梯队已经初步形成。教师队伍中有享誉音乐艺术领域的老一辈著名专家、教授，也有近几年来在国内外崭露头角、颇有建树的中青年学者，还有一批青年教师正在茁壮成长。

近年来，该院加大了教学投入和科研力度，教学改革不断深化，科研成果丰硕。据该院不完全统计，近5年来，该院承担或参与国家级科研项目4项、省级科研项目23项、教学项目8项、院级项目71

项，有3名教师获得全国优秀教师的荣誉称号，22名教师获得省级表彰和奖励。

重视对岭南音乐（包括广东音乐、广东汉乐、潮州音乐等）的研究是该院成立以来一贯坚持的优秀传统，并诞生过许多学术成果。近年来，该院通过组织攻关、政策扶持等有效措施，发挥群体优势，使具有浓郁民族风格和鲜明地域色彩的岭南音乐研究取得可喜成果，突出了该院的办学和科研特色。

该院以培养品学兼优、适应社会发展需求的音乐专业人才为根本任务，结合社会经济发展和同类音乐院校的实际，针对当代大学生的特点，坚持教书育人、管理育人、服务育人，着力提高学生的综合素质，营造团结、健康、向上的优良校风。建校以来，共培养了本科、专科毕业生3000余人，他们在教育、文艺、宣传、党政机关、企事业单位等不同岗位上为国家的物质文明和精神文明建设贡献着自己的力量，其中不少人已经成为所在领域、部门和单位的业务骨干。

我国实行改革开放政策以后，该院特别重视对外艺术交流和艺术实践活动。每年除接受和邀请国内外专家学者来访、讲学及演出之外，还经常选派师生到国内外各地访问、讲学、演出或参加其他学术活动，先后聘请了钢琴、小提琴、管风琴、作曲、指挥等方面的外籍专家担任客座教授。近5年来，该院组织参加或举办的大型音乐会100余场，师生的各类艺术实践活动成绩斐然，其中参加国际比赛获奖的有10项，全国比赛获奖的有44项。该院领导班子坚持实事求是的思想路线，紧紧团结和依靠全院师生员工，制定了"抓建设、打基础、上水平、创特色"的发展方

针，以"求真、崇德、敬业"为校训，使该院以良好的精神状态面对新世纪的机遇和挑战。

1950年6月7日，中央音乐学院在天津正式成立。1958年，文化部决定中央音乐学院迁进北京。河北省及天津市的有关领导当即与中央音乐学院商定，由该院留下部分师生员工和设备，利用原校址组建河北音乐学院。同年9月1日河北音乐学院正式开学。次年，更名为天津音乐学院。1959年8月，河北艺术师范学院停办，其音乐系并入天津音乐学院师范系。1960年5月，原在保定的河北文化学院歌舞班并入该院，并建立了附属舞蹈学校（1961年6月21日停办）。组创和建设的8年，组成了一支由缪天瑞、许勇三、黄贵、朱世民、陈振铎、胡雪谷等一批国内知名专家教授领导的教学队伍。首任院长缪天瑞。

该院设有理论作曲系，学制5年；其他诸系——声乐系、民族器乐系、管弦系、键盘系，学制为4年，师范系学制3—4年。另设有干部专修科、中学教师专修科、夜大、函授班等。1980年起获得硕士学位授予权，招收民族音乐理论、作曲技术理论、民族乐器和管弦乐器演奏、声乐与键盘专业的硕士研究生，学制2—

图片720：天津音乐学院新任院长徐昌俊在2010届本科毕业典礼上 天津音乐学院供稿

图片721：南京艺术学院新校门 南京艺术学院供稿

3年。亦有附小和附中的建制。该院自建院以来，共培养各专业音乐人才千余人，为华北诸省的音乐文化建设作出了巨大贡献。作曲家施光南、鲍元恺、姚盛昌，音乐学家杨通八、田青、韩宝强等均为该院毕业生。该院师生曾经在一些国内音乐创作及表演艺术比赛中获奖，并在乐器改革方面成绩斐然，受到有关方面的表彰。

该院拥有现代化的电化教室、琴房和音乐厅，图书馆藏书9万余册，中外期刊211种，唱片2万余张，录音磁带1万余盒，录像带200余盘，另设有阅览室和欣赏室。其音乐研究所下设民族音乐研究室、外国音乐研究室、音乐教育研究室、编译室和学报编辑部。该院学报《音乐学习与研究》（后更名为《天籁》）为学术季刊，以发表本院师生的学术成果为主，与教学结合紧密；院外学者有质量的论文亦较常见。

南京艺术学院，其前身是成立于1952年的华东艺术专科学校，而该校则由私立上海美术专科学校、私立苏州美术专科学校、山东大学艺术系合并而来，因此其办学历史已近90年，是我国校史最长的综合性艺术院校之一。"华东艺专"当时的校址在江苏省无锡市，设有音乐、美

术两系。音乐系下设声乐、器乐、作曲3科。该校办学特点，除一般音乐专业课程之外，特别强调对当地民族民间音乐的收集、整理和研究，曾多次组织师生对江苏省内及周边地区的传统音乐和民间音乐进行广泛的调查研究和采风活动，如对江苏锡剧音乐、苏剧音乐进行记谱整理，并赴安徽大别山地区收集山歌与民谣。

1958年，该校更名为南京艺术学院，并迁址省会南京，首任院长为国画大师刘海粟。该院历史就此翻开了崭新的一页。在音乐系教师中，有著名声乐教育家黄友葵，作曲家徐振民、陈鹏年，音乐理论家茅原等，在他们的精心培育下，一批有较高水平的音乐专门人才成长起来，为江苏省音乐文化事业的初步繁荣和日后的发展奠定了基础。

该院音乐学院是90年代末在原南京艺术学院音乐系的基础上建立的二级院，原音乐系下属的各个教研室均升格为系，计有：作曲系、声乐系、管弦系、民族器乐系、音乐学系、钢琴系，学制一律为4年。1978年开始招收音乐专业研究生，数年后获得硕士学位授予权。具体专业为作曲及作曲技术理论、民族音乐研究、民族器乐、钢琴及音乐文学，学制一律3年。民族音乐学家沈洽、杜亚雄即为该院

研究生（指导教师高厚永）。80年代初，高厚永师生3人在南京艺术学院发起召开全国第1届民族音乐学年会，将西方民族音乐学的理论与方法介绍到国内，对该学科在我国的建设和发展有首倡之功。在该院师资队伍中，除著名教授黄友葵、茅原之外，二胡教授马友德、声乐教授顾雪珍及中青年教授邹建平、王建民、乔惟进、庄曜、陈建华、王建元，音乐史家赵后起等，均成为该院教学骨干。其中不少作曲教师的作品曾在国内作品比赛中获奖。音乐学系学生还自办内部学术刊物，由学生自主编审，切磋教学中的种种问题，发表论文习作，经费由院方资助，定期出版，收效甚好。

在该院历届毕业的学生中，有歌唱家顾欣，作曲家崔新，二胡演奏家朱昌耀等人，在各自专业中都有出色表现。

此外，南京艺术学院为适应当代音乐教育改革和产业化趋势，还开阔视野，探索各种办学模式，发展教育产业，开办了多所二级院，其中音乐类的有两所，其一是爱乐学院（后改为流行音乐学院），其二是演艺学院（与江苏省演艺集团合办，后改为尚美学院）。前者以培养通俗音乐人才为主，实行市场化操作；后者主要为演艺集团培养音乐表演后备人才，属于定向培养性质。

南京艺术学院附中，是一所综合性的中等艺术学校，分为初中班和高中班，含音乐、舞蹈、戏剧、美术等专业。音乐专业学生以民族器乐演奏水平较高，不少学生频频在国内演奏比赛中获奖。

该院学报《艺苑》发表美术、音乐论文与评论，1986年起改为按美术、音乐专业分版发行；90年代末音乐版更名为《音

图片722：南京艺术学院学生在国庆50周年彩车上表演　南京艺术学院供稿

乐与表演》，在办刊思想、版式设计及纸张、开本等方面出台了一些新举措，并经常发表国内知名学者的文论和争鸣文章，面貌遂为之一新，成为音乐学界一块令人瞩目的学术园地。

2003年，南京艺术学院获得音乐学博士授予权，2004年招收第1届音乐博士生；2005年，成为江苏省音乐学重点基

地；2007年，又经人事部审批，获准设立音乐学博士后工作站，次年，第一批4名博士后人员进站从事各个方向的音乐学研究。

吉林艺术学院：1958年在吉林师范大学音乐系的基础上创办吉林艺术专科学校。1964年降为中专，校名改为吉林省艺术学校。1979年经国务院批准，建立大学

图片723：南京艺术学院交响乐团演出　南京艺术学院供稿

本科体制，定名为"吉林艺术学院"。全院设音乐、美术、戏剧、舞蹈4个系和2个部（基础部、中专部）。音乐系内设声乐、理论作曲、钢琴、管弦乐（包括西洋管弦乐、民族管弦乐）4个专业。

山东艺术学院：1958年8月16日，建立山东艺术专科学校，由原山东师范大学艺术专科和山东文化干部学校合并。下设音乐、美术、戏剧、艺术师资4个专修科。音乐专修科设声乐、民乐、器乐、师资4个专业。1964年7月4日，改建为山东省艺术学校，是中等艺术学校，下设音乐、美术、戏剧3科，音乐科含民族声乐、民族器乐专业，并设有短期文化干部培训班。1978年12月28日，经国务院批准，恢复和增建普通高等学校169所，山东艺术学院即在此列。1979年3月落实招生计划，5月开始招生考试工作。1979年9月，新生入学，10月8日，举行建院及开学典礼。原音乐、美术、戏剧3个专业，发展为系。1985年，又增设艺术师范系和美术设计系。音乐系含声乐、民乐、理论作曲、钢琴、管弦5个专业。

广西艺术学院：前身是广西省会

国民基础学校艺术师资训练班（1938—1944）、私立桂林榕门美术专科学校（1941—1944）、广西省立艺术专科学校（1946—1953）。1953年秋，广西省立艺术专科学校合并到武汉，广西的艺术教育史出现空白。1958年，广西壮族自治区宣布成立后，自治区党委决定恢复建立广西省立艺术专科学校，下设音乐系、美术系、戏剧系，学制暂定为2年。1960年经自治区政府批准，改名广西艺术学院，学制由2年专科改为本科。音乐系设声乐、作曲、器乐3个专业，器乐专业则细分为钢琴演奏、管弦乐器演奏及民族乐器演奏。

云南艺术学院：前身是原昆明师范学院于1951年创建的艺术科。1959年艺术科从昆明师范学院分出，扩建为云南艺术学院，设有音乐、美术、戏剧、舞蹈4个系，11个专业，其附中设有音乐、美术、舞蹈3个科，本部本科学制5年。1962年秋，省政府决定撤销云南艺术学院及附中，其音乐、美术两系并入昆明师范学院，成立艺术系。1978年十一届三中全会后，经国务院文化部、教育部批准，云南艺术学院及附中的建制始得恢复。

在以上这些艺术学院以及新疆艺术学院等专业艺术院校中，音乐系也都是各院设立的主要专业之一。无论它们成立于50年代后期，还是创办于"文革"结束之后，在新时期均得到了不同程度的发展，使我国音乐人才培养的渠道和模式更趋多样化，并为各地音乐文化建设作出了重要贡献。

三、高等师范音乐教育的大繁荣

我国的师范音乐教育，自共和国成立之日起，便受到中央政府和各级人民政府的高度重视，北京师范大学、华东师范大学、西南师范大学、西北师范大学、华南师范大学、华中师范大学、上海师范学院、南京师范大学、山东师范大学、哈尔滨师范大学等著名师范院校中都有音乐系的设立，并聚集了许多高水平的师资，培养出大批合格的音乐教师，为新中国学校音乐教育事业的发展进步作出了巨大贡献。[33]

新时期以来，特别是党和政府提出"科教兴国"战略和"素质教育"方针之后，高等师范音乐教育被提高到关系国家前途和全民族整体素质的战略地位上来，受到中央和各级地方政府的格外重视。国家对高师教育投入的加大，人民教师社会地位的提高、生活条件和工作条件的改善，都使高师音乐教育获得了空前发展的大好机遇。而"教育产业化"和"教育市

[33]本书有关我国高等艺术院校的资料，部分来自文化部教科司编《中国高等艺术院校简史集》，1991年浙江美术出版社出版。

图片724：福建师范大学 福建师范大学供稿

场"概念的提出，又使我国高师音乐教育面临着国内外同行之间激烈的市场竞争。因此，如何在现行教育体制、办学模式、培养目标等方面进行深层次的改革，以适应这一急速发展的整体形势，不仅令大学校长们绞尽脑汁，也是全社会热切关注的焦点话题之一。

处在新老世纪交替之际的我国高师音乐教育，出现了整体大繁荣的喜人局面。综观其整体格局，大致有如下几个特点：

第一，传统的重点师范院校，采取各种有力措施，加强了音乐系的建设和投入。据不完全统计，西南师范大学、上海师范大学、南京师范大学、福建师范大学、湖南师范大学、内蒙古师范大学等单

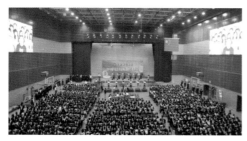

图片725：首都师范大学举行2010年本科毕业生学位授予仪式 首都师范大学供稿

位，均把原有的音乐系升格为音乐学院，并且采取"扶上马，送一程"的办法，出资金，给政策，在师资配备、教学软硬件设施、教材和科研建设、办学规模等方面给予积极有效的扶持，因此呈现出生机勃勃的景观，其势锐不可当。它之成为高师音乐教育领域的主力军，自是当仁不让。

第二，在九大音乐学院和绝大多数艺术学院内，也纷纷开办音乐教育系或音乐师范系，把音乐师资的培养也纳入到自己的教学体系中来，实际上把一只脚伸进了高师音乐教育领域。鉴于其深厚的办学传统、雄厚的教学资源、强大的师资队伍和在音乐教育领域内所享有的崇高威望，远非一般高师院校所能企及，因此在高师音乐教育市场上的竞争力又胜一筹。它与各

图片726：南京师范大学 南京师范大学供稿

个师范大学音乐学院之间的竞争，必将是未来高师音乐教育市场上一道硝烟弥漫的风景。

第三，各级地方政府出于对高师音乐教育的高度重视，纷纷把本地原有的中等师范学校升格为高等师范学院并增设音乐系，或者大力加强音乐教育在已有的高师教学中的比重，使新增的高师音乐教育点在全国各地星罗棋布、全面开花。这类院校，虽在知名度、师资队伍、教学质量等方面并无优势可言，但正所谓"寸有所

长，尺有所短"——这类院校往往学费相对较低，且入学门槛不高，离家又近，因此对一般家境不宽、对自身音乐素质和未来就业前景又有清醒估计的中小城市考生和广大农村考生具有相当大的吸引力，能够在音乐教育市场上夺取绝大部分生源，从而成为高师音乐教育整体格局中一支不可小觑的力量。

第四，在一些著名的综合型大学内，出于素质教育和市场竞争的需要，也竞相设立或正在积极谋划创办自己的音乐学院或音乐系，而其培养目标的定位，考虑到自身与高等专业音乐院校实力的比较，无法在培养专业音乐人才方面与之比拼，因此绝大多数都以培养音乐师资为主。尽管在当下几年尚未形成气候，但由于其名牌大学效应，又有雄厚的经济实力和优越的办学条件作支撑，正在多方延揽人才，积极创造条件，作强势崛起之谋划；数年之后，势必成为高师音乐教育领域中一支令人望而生畏的新军。

第五，随着国家对教育产业政策的调整，私人办学、社会力量办学，包括中外合资办学在内的联合办学等等，一系列新的办学模式目前已经初露端倪，日后必呈雨后春笋之势。特别是国外教育机构打入中国教育市场之后，来势更猛。其中的音乐专业，必含音乐教育或音乐师范无疑，甚至有些院校将以音乐教育和音乐师范专

图片727：湖南师范大学天籁合唱团获中央电视台第14届青歌赛团体金奖 湖南师范大学供稿

图片728：沈阳师范大学音乐学院

图片729：山东师范大学音乐学院

业为主。要对这类院校在我国高师音乐教育市场上的作为和竞争力作出准确估计，当下还为时尚早；但有一点却是可以预见的，即：只要外国的正牌、名牌音乐教育机构[34]真正在中国站住脚，其先进的教育理念和管理方法、雄厚的资金实力和师资队伍以及毕业证书为欧美国家承认的许诺，对某些具有崇洋心理的家长和学生是一个挡不住的诱惑，也必会在中国音乐教育市场上挑起激烈竞争的战火。

高师音乐教育的大繁荣是我国实施"科教兴国"战略的一个极其重要的领

[34]名牌、正牌、杂牌、冒牌，其间的区别十分显豁。但有些人利用国内对外国音乐教育机构知之不多，故意混淆它们之间的区别。据笔者所知，目前在我国合资办学的外国音乐教育机构，多以欧美国家名牌音乐学院名义出现，但其中水分很多，名不符实；有的甚至假名牌大学之名，行谋财误人之实。

域。其深层次改革的成效如何，不仅关系到中国音乐教育产业在未来教育市场上所占份额的大小，而且对全民族整体素质的提高产生最直接的影响。正因为如此，所有高师音乐教育工作者都在密切关注这一重大改革的动向，有关专家学者也在如何认识教育产业化，如何应对愈益激烈的市场竞争，如何在与世界教育潮流接轨的同时加强民族传统音乐文化教育以保持和发扬中国特色等问题上，进行着严肃的思考和争论；而更多的实践家们，则在这些重大问题上从事着各种创造性的实践和探索。

本书作者相信，与上个世纪初萧友梅等先辈相比，当代音乐教育家们在思考和处理中国音乐教育未来走向并制定其发展战略时，视野更开阔了，胸怀更宽广了，头脑更清醒了，手段更丰富了，对教育规律认识得更深刻、驾驭得更自如了，因此对古今中外诸关系的处理势必更冷静、更

图片730：哈尔滨师范大学音乐学院

科学、更全面，更能顺应世界潮流，更加突出中国特色。倘果能如此，那不仅是21世纪莘莘学子的幸运，也是中国音乐教育事业的幸运和整个中华民族的幸运。

由于历史原因，台湾、香港、澳门虽与祖国大陆处于不同的社会政治背景之中，但海峡两岸及香港、澳门在历史与文化传统等深层心理结构方面却又是同根同源，因此台湾、香港、澳门音乐艺术的发展历史也呈现出与大陆同中有异、异中有同的面貌。

一、台湾地区的音乐创作

台湾地区的专业音乐创作，最早可追溯到江文也，时至今日，岛内同行仍将其《台湾舞曲》视为台湾专业音乐创作的里程碑并为之感到自豪。江氏离岛之后，陈泗治继之成为岛内从事专业音乐创作的第二人，从1936年创作合唱《上帝的羔羊》到1980年创作钢琴曲《十首前奏曲——键盘上的游戏》，其创作生涯将近半个世纪，声乐作品多写基督教题材，器乐作品则以钢琴独奏曲和小型室内乐为主。

1949年之后，随着一代又一代作曲家的成长，台湾地区的专业音乐创作受欧美现代音乐思潮影响，创作观念、作曲技法渐趋多元，体裁、风格日益丰富，逐步形成兴旺发达的格局，一些优秀作曲家及其作品在20世纪下半叶国际乐坛上为中华专业音乐增添了光彩。

1. 声乐作品创作

台湾的中小型声乐作品，起始于郭芝苑、史惟亮、许常惠三位作曲家的早期

创作。

郭芝苑是台湾第一代本土作曲家，早年曾在日本大学艺术学院音乐系学习作曲，1946年台湾光复后回到台湾，并开始其音乐创作生涯，当时所写的一些歌曲作品曾发表在吕泉生主编的《新选歌谣》上。1990年，为纪念"二二八事件"创作歌曲《啊，父亲》，并有《前进，台湾人》、《苏武在台湾》等作品问世。

图片731：作曲家郭芝苑

同为台湾第一代作曲家的史惟亮，1958—1964年在西班牙马德里大学音乐学院、德国斯图加特大学音乐学院、维也纳音乐学院留学期间，曾创作中国古诗小品《人月圆》、《青玉案》、《江南梦》等作品。而他的独唱清唱剧《琵琶行》（作于1967年至1975年间），实际上是一部为女声独唱而写的叙事曲，其器乐部分此前曾由室内乐队变为管弦乐队，最后确定为钢琴，歌词来自白居易的著名诗篇《琵琶行》。作曲家将原诗组织进六个段落之中，总长约17分钟。据作曲家自述，该作品的结构形态借鉴了我国宋代戏曲中的"诸宫调"，通过段落间的不断转换来表现白居易原诗的情境与意境。而女声独唱时而作为旁观叙事者，时而作为抒情主人公，时而作为琵琶女，以不同身份自由往来，颇与我国某些说唱形式相类。在音乐创作上，作曲家在运用五声音阶和传统音乐素材的基础上，以频繁离调及现代和声技法加以专业化处理，使作品既表现了古代意韵，也充满着时代感。

许常惠也是台湾第一代本土作曲家，曾留学法国。其作品第一号是独唱与钢琴《歌曲四首》（作于1956年），内含《我是一滴清泉》（郭沫若作词）、《沪杭道上》（徐志摩作词）、《那一颗星在东方》（许常惠作词）等。他在1965年一连推出了三部清唱剧：其一为《祖国颂之一：光复》，其二为《兵车行》，其三为《国父颂》。广泛运用民间音乐素材，以此为乐思展开的基础并形成个人风格，是这些合唱作品的共同特色。

马水龙是台湾中生代作曲家，20世纪70年代初曾留学联邦德国，其间根据李白诗歌创作了歌曲《月下独酌》、《夜思》等，在实现德国艺术歌曲传统与华夏古典神韵有机结合方面做了富有成效的探索。

李泰祥不仅在专业音乐创作上成果卓著，而且也是台湾当代流行乐坛的主将，其最具代表性的流行歌曲《橄榄树》、《春天的故事》、《错误》、《野店》、《春天的浮雕》等，不仅在台港澳地区和祖国大陆深受拥趸们喜爱，而且在东南亚等全球华人世界传唱十分广泛。

由他本人作词、作曲的《春天的故事》，是一首用大型乐队伴奏、格调清新、专业创作技巧十分讲究的作品，其精致耐听、雅俗共赏的审美品格，使得它在当时众多流行歌曲中显得特别出类拔萃。

李泰祥另一首流行歌曲代表作是1978年为故事影片《欢颜》而创作的主题歌

《橄榄树》（三毛作词）。在影片中，《橄榄树》所表达的是一种真挚而深沉的男女之爱，它的文学语言和音乐陈述在直白中饱含诗意、深情中略带哀伤，将抒情主人公款款情愫、浓浓爱意、淡淡惆怅娓娓道来，毫无煽情和斧凿痕迹，在行云流水般的歌唱中尽显自然淳朴之美。到了歌曲的高潮段，主人公的情感世界渐起波澜：

图片732：作曲家李泰祥

（谱例143）

歌词语调变得急切起来，音乐的情绪也趋于激动，腔词关系水乳交融，将主人公挥之不去的恋乡情结聚焦于"梦中的橄榄树"，对歌曲主题再作升华。《橄榄树》虽是一首通俗优美的流行歌曲，但其隐含的内蕴极为丰富，从而紧紧牵动着不同人生境遇、不同现实遭际的人们内心深处最敏感的神经，引发出多重意味的解读与自况——或寄托其远离故乡之思，或诉说其骨肉离散之痛，或抒发其故国神游之情。影片公映后，这首主题歌便不胫而走，在无数歌迷中万口相传、久唱不衰，成为李泰祥的标志性作品。

台湾流行歌坛另一位主将罗大佑是个多面手，身兼作词、作曲、歌手和制作人，其作品多由他本人作词、作曲、演唱及制作。其创作崛起于20世纪70年代在台湾地区兴起的校园歌曲运动，并以

（谱例143）

还有还有　　为了梦中的橄榄树橄榄树。　不要

问我从哪里来，　　我的故乡在远方。　　为

什么流浪，　　为什么流浪远方。

（谱例144）

池塘边的榕树上知了在声声地叫着夏天，　操场边的秋千上只有

蝴蝶还停在上面，　黑板上老师的粉笔还在拼命叽叽喳喳写个不停，

等待着下课，等待着放学，等待游戏的童年.

自己独具特色的校园歌曲作品成为这个运动的旗帜性人物。此后多年一直保持着亢奋的创作状态，先后推出《童年》、《是否》（台湾影片《搭错车》插曲）、《野百合也有春天》、《恋曲1990》、《穿过你的黑发的我的手》、《追梦人》（台湾电视连续剧《雪山飞狐》片尾歌）、《滚滚红尘》（台湾同名故事影片主题歌）、《东方之珠》等作品（其中绝大多数作品均由他本人作词作曲），出版个人专辑《之乎者也》、《未来的主人翁》、《家》，举办个人演唱会，1985年发行台湾第一张现场演唱会录音专辑《青春舞曲》，且以歌手和音乐制作人身份活跃于海峡两岸，直到2009年初仍出现在中央电视台的春节晚会上。

罗大佑词曲代表作是台湾校园流行歌曲运动标志性作品《童年》（1982年）：

（谱例144）

这是一首用单乐段结构写成的分节歌，共有四段歌词。作者用儿童口吻和心态，描写校园生活的枯燥呆板以及孩子们对它的无奈与厌倦，向往大自然的活泼有趣，急切盼望假期到来，幻想着能够尽快长大；音乐则通过朗朗上口单纯质朴的口语化音调、连续而密集的长句式腔词组合、固执地频频出现的切分节奏和撅起小嘴嘟嘟囔囔喃喃自语般的叙述情态，将孩子们的不满与惆怅描写得真切生动，且在充满童真童趣的表达中对现行教育体制提出了意味深长的控诉与抗议。这不禁令人想起20世纪20年代黎锦晖的一部儿童歌舞剧《麻雀与小孩》——两者虽然属于不同的音乐体裁，它们的批判锋芒所指也不尽相同，但都是从儿童角度出发、代孩子立言，在浅近的词曲结构中蕴藏着冲破教育陈规以呼唤童心、解放人性的深刻主题。也正因为如此，《童年》一经面世，不但引起少年儿童们的强烈共鸣，也激发社会对于现行教育制度的反思，因此堪称"俗里藏锋芒、浅中有深意"的流行精品。

2. 室内乐创作

郭芝苑的早期室内乐代表作是以变奏曲结构写成的钢琴曲《台湾古乐幻想曲》（作于1956年），后参加许常惠在台湾发起的"制乐小集音乐会"，发表四首钢琴曲《村舞》、《东方舞》、《台湾古乐幻想曲》、《钢琴奏鸣曲》（作于60年代）等。

史惟亮早年在留学期间作有室内乐《弦乐四重奏》，回到台湾后创作的室内乐作品是琵琶、长笛、打击乐器的室内乐《奇冤报》。

许常惠是台湾第一代作曲家中最具影响力的代表人物，一生涉猎音乐体裁甚广，作品数量多、成就高、个性强、影响大，也是较早在室内乐创作中采用西方现代派的音乐创作技法的台湾作曲家，《小提琴、大提琴与钢琴三重奏》、《八月二十日夜与翠雏共赏庭桂》、《女高音、长笛与钢琴》、《女高音与弦乐四重奏》便是这方面的探索成果。从法国留学回到台湾之后，又创作了

图片733：歌手罗大佑

图片734：作曲家许常惠

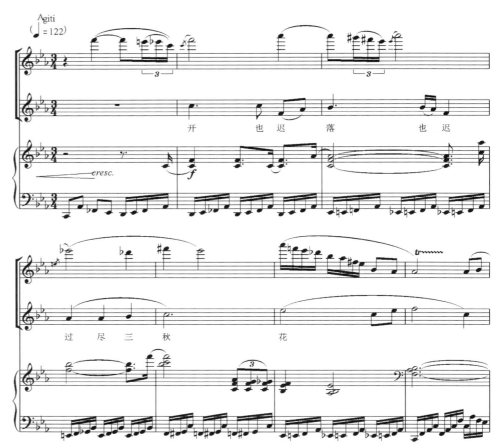

（谱例145）

钢琴曲《赋格三章——有一天在夜李娜家》，为女高音独唱、女声合唱团、引磬与木鱼而作的《葬花吟》（曹霑作词），为女高音独唱、弦乐队、打击乐、竖琴与钢片琴而作的《女冠子》（韦庄作词），琵琶独奏《锦瑟》，小提琴曲《无伴奏前奏曲五首》，埙独奏《童年回忆》及长笛独奏《盲》等。

为长笛、独唱与钢琴而作的《八月二十日夜与翠雏共赏庭桂》（陈小翠作词），不仅是许常惠巴黎学习期间的代表作，也是他室内乐创作中最为重要的作品。据称，曲名中之"翠雏"是作曲家留法时的恋人，后来这段恋情无果而终，却给作曲家的情感生活留下难以忘怀的记忆，于是乃作此曲。因受法国印象派影响，作品长度仅为37小节，其音响结构精致，手法简约，充溢着一种悠远情调。曲中，钢琴声部在左手密集而又灵动的固定音型衬托下奏出柱式和弦，调性游移，和声色彩朦胧；女声独唱始终在较为单纯的bB商调上展开，其旋律的情感倾诉暗含淡淡忧伤：

（谱例145）

而长笛声部则以频繁的调性变幻做出活跃而热切的呼应，在纵向结构上与之形成对比复调的穿插与对答，将男女主人公月下赏桂时窃窃私语的不同情态揭示得栩栩如生。

马水龙在1972年赴联邦德国留学之前，便在室内乐创作方面崭露头角，曾有钢琴曲《台湾组曲》、钢琴曲《雨港素描》、《小提琴回旋曲》、《弦乐四重奏》等作品问世。在联邦德国留学期间创作了为管风琴而写的《钢琴奏鸣曲》、小提琴与钢琴《对话》、《长笛幻想曲》。从回到台湾直到80年代，是马水龙室内乐创作的高潮期和成熟期，其中，为女高音、长笛与九件打击乐器而写的《我是》，为箫与四把大提琴而写的《意与象》、《水墨画之冥想》、《九把大提琴》，为小提琴、大提琴与竖琴而作的三重奏《祝福》及《琵琶与弦乐四重奏》，充分展现了作曲家在这一领域的创作成就。

其早期钢琴曲的钢琴作品《雨港素描》（作于1969年），由《雨》、《雨港夜景》、《捡贝壳的少女》、《庙口》四首钢琴小品组成。作品通过民族音调和现代技法的巧妙结合和音画式的乐思展开，为人们描绘出雨港基隆诗一般的风土人情，抒发了作曲家浓浓的恋乡情结（马水龙出生于基隆）。

因受到中国古代画论中关于"虚与实"、"意与象"等美学范畴及其玄奥阐发的启迪而触发创作灵感，马水龙乃为箫及四把大提琴而作室内乐《意与象》（作于1989年）。在此曲中，作曲家运用现代作曲技法探索多种新颖而独特的音响组合途径，用以表现中国古代文人"意象"美

学中浓与淡、疏与密、虚与实、点与线、动与静的对比与共生关系，全曲气韵生动，组接灵活自然，标示着马水龙在室内乐创作上已日臻炉火纯青境界，也反映出他对华夏古韵及文人雅趣的情之所钟。

李泰祥在室内乐创作方面亦有所作为，其早期尝试是1983年将台湾校园歌曲改编为室内乐演出；1987年台湾音乐厅演出他的钢琴五重奏《三式——气、断、流》；6年之后他为普通话、闽南话、原住民语、女声、打击乐、钢琴及弦乐四重奏而创作的室内乐《山、弦、巢》在台湾音乐厅首演，显示出作曲家在室内乐创作领域的才华和功力。

3. 交响音乐创作

台湾地区的交响音乐创作，较早见于史载的是郭芝苑的管弦乐曲《台湾土风交响变奏曲》并由台湾省交响乐团1955年7月公演，亦创下台湾作曲家的管弦乐作品首次在岛内演出的记录。此后，郭芝苑又陆续推出了管弦乐《迎神》及《台湾旋律二乐章》；在1973年至1986年被台湾省交响乐团聘为专职作曲家期间，郭芝苑又向世人奉献出钢琴与弦乐队《小协奏曲》、《三首交响练习曲——由湖北民谣而来》、管弦乐《交响曲A调——唐山过台湾》三部作品。1986年退休后，仍有交响组曲《天人师》面世。可谓对台湾交响音乐创作作出了不可磨灭的贡献。

无论在郭芝苑本人还是在台湾地区的交响音乐作品中，《小协奏曲——为钢琴与弦乐队》占有毋庸置疑的光荣地位。全曲共三个乐章，均以奏鸣曲式写成。其音调素材亦来自台湾本土的民歌或戏曲，和声语言以传统和弦为基础，追求五声性的

（谱例146）

民族化风格，为此而间或使用二度叠置、四度叠置和弦及其他的音高非常规纵向叠置。钢琴织体精致而丰富，技巧并不复杂但相当器乐化。整体音响清新动听，传统神韵与现代气息兼具。作品虽为无标题，但其标题性构思中仍处处渗透着对台湾本土民俗风情的热爱与赞美。

史惟亮在留学期间曾作有管弦乐《中国管弦乐组曲》、《中国古诗交响曲》、《中国民歌变奏曲》等；回台湾之后，亦有为长笛、单簧管、定音鼓和弦乐队创作的《协奏曲》问世。

许常惠在台湾交响音乐创作领域的贡献，主要体现在交响曲《白沙湾》（1974年）、钢琴与民族管弦乐协奏曲《百家

图片735：作曲家许常惠

春》）（1981年）及为交响乐队与合唱团而作《二二八纪念歌》这三部作品中。其中，钢琴与民族乐队协奏曲《百家春》，是台湾作曲家中较早运用钢琴与民族管弦乐队这种乐队组合形式表现特定主题的作品。

在这部作品中，许常惠以台湾民间音乐"北管"中的曲牌音乐《百家春》为基本主题（这部作品也因此而得名），并在乐思展开方面吸取了我国唐代大曲的结构原则，全曲共十一个乐段，被分别组织在"散序"（一个乐段）、"中序"（四个乐队）、"破"（六个乐段）之中作有序展开；作曲家将《百家春》的音乐主题切割成若干片断，先以"神龙见首不见尾"的形式分别将它们时隐时现于各个乐段，直到第十乐段"入破五"才将这一主题在乐队中完整地呈现出来；之后，主奏钢琴高音旋律声部在流畅织体的衬托下发出动人的歌唱：

（谱例146）

此种"先窥一斑再见全豹"的构思，奇崛精妙，令人叫绝。此外，与这种层层剥笋的构思相统一，作曲家还在乐思展开

（谱例147）

（谱例148）

所以 一 　　　　　 到 了 晚 　上

方式上，通过速度的逐步加快、力度的逐渐增长和情绪的层层递进，将全曲一步一步地推向最高潮——许常惠正是通过中西乐器的融合、古今音乐思维的融合，表现了台湾作曲家灵魂深处的华夏情结和现代意识。

1977年，38岁的马水龙以交响诗《孔雀东南飞》获得"中山文艺音乐创作奖"，一举确立了他在台湾地区交响音乐创作领域的新锐地位，后又创作管弦乐《玩灯》、《梆笛协奏曲》（作于1981年）及钢琴与管弦乐《关渡随想》（作于2000年）等作品，成为岛内卓富盛名的交响音乐作曲家。

在《梆笛协奏曲》中，作曲家用音色高亢明亮、擅长表现欢快热烈情绪的梆笛作为主奏乐器与乐队协奏，不仅在台湾岛

图片736：作曲家马水龙

内属于首创，且在祖国大陆也相当鲜见。作品系单乐章结构，用带再现的三部曲式写成。其主题材料取材于我国西北地区的民间音乐音调：

（谱例147）

独具特色的旋律形态和调式尽显西北民间音乐遒劲粗犷而又充满欢娱之美。作曲家运用娴熟的配器技巧和复杂的变奏手法，对这一主题进行了形态各异的多侧面呈现——使其或具雄壮坚定的豪迈气质，或作轻快乐观的形神描摹，或吟优美细腻的心灵歌唱，倾注了作曲家对黄土高原这片神州故土及其质朴民俗风情的满腔挚爱和无限神往之情。

李泰祥因其《橄榄树》等一系列流行歌曲作品而在广大听众中享有盛誉，但他在交响音乐创作中的成就和贡献却在专业圈内同样得到同行的首肯和尊重。其管弦乐作品《现象》（1975年），录音带音乐《雨、禅、西门町》（1976年），管弦乐《大神祭》等便是其中代表。

潘皇龙为人声与室内管弦乐团而作的《所以一到了晚上》（1986年）原是其

大型管弦乐《礼运大同》系列的第二乐章，也是作曲家本人极少涉笔声乐艺术的作品之一，歌词取自台湾诗人痖弦的同名诗歌。作曲家对人声、文学语言的抑扬顿挫与音乐艺术的关系做了富有创意的探索——在作品前半部分，作曲家随着歌词韵律的高低起伏赋予歌词以曼妙动人的旋律表现：

（谱例148）

上例是从作品第79小节开始的歌唱性片断。自此以降，便渐渐由"歌唱"经由"念唱"过渡为"说"，最后歌者以自由速度和咏诵方式念出"所以一到了晚上"，并在乐队微弱声响的衬托下低低吐出一个"唏"字，就此结束全曲。此曲曾在1990年11月"台北—上海音乐荟萃"活动中由上海交响乐团演出，亦受到两岸同行的赞许。

4. 歌剧舞剧创作

从现有史料看，台湾地区的歌剧创作始于20世纪70—80年代，郭芝苑的青少年歌剧《牛郎织女》、轻歌剧《许仙与白娘娘》。史惟亮的儿童歌舞剧《小鼓手》、舞台剧《严子与妻》和歌剧《挽歌郎》（未完成）等便产生于这一时期，并为台湾地区的歌剧创作打下了最初的基础。而许常惠作于1988年的两部歌剧《白蛇传》和《国姓爷郑成功》，以及李泰祥的大型歌剧《张骞传》（作于1984年）、歌剧《碾玉观音》（作于1993年前后）等剧目，则为台湾地区歌剧创作的崛起奠定了良好的基础。其中，许常惠歌剧《白蛇传》在台上演后，岛内同行反响热烈，整体评价可谓毁誉参半。

为台湾地区舞剧音乐创作作出贡献的

作曲家，有马水龙和李泰祥等人。前者为"云门舞集"创作舞剧音乐《廖添丁》、为舞蹈家刘凤学创作《窦娥冤》，后者则为"云门舞集"创作舞剧《生民篇》、《薪传》，而其管弦乐《大神祭》亦由该团据之改编为舞剧《吴凤》。

二、香港地区的音乐创作

鉴于香港地区被英国殖民统治了近百年历史，其亚洲金融中心地位、国际化大都市和发达的市场经济、开放的口岸政策，使它在地缘政治、经济和文化诸方面具有全球眼光及接连欧亚、贯通中西的独特优势，故而形成了香港地区极为独特而复杂的文化背景和多元多样的音乐生态。1997年香港回归祖国版图之后，按邓小平"一国两制"构想虽实行不同于大陆的政治和经济制度，但两者在政治、经济、文化等领域的血脉联系愈益紧密。这一新的宏观语境，极其深刻地影响着当地作曲家们的音乐观念和创作实践。

香港地区华人音乐创作的拓荒者，当推马思聪、林声翕、黄友棣三人。

马思聪在1938—1941年间客居香港时创作了一系列作品，如《第二弦乐四重奏》（1938年）、小提琴组曲《西藏音诗》及《第一交响曲》（均为1941年）等。林声翕自1938年为避战乱暂居香港后，陆续有艺术歌曲《白云故乡》（韦瀚章词）、《野火》（万西涯词）及爱国歌曲《保卫中华》、《满江红》问世；1949年在香港定居之后，其音乐创作生涯从50年代一直持续到80年代；而黄友棣从1949年定居香港，到1987年退休后定居台湾，

他在香港的音乐创作生涯接近40年。与客居的马思聪不同，作为香港本地作曲家，林、黄二人均为香港地区专业音乐创作的发展繁荣作出了开拓性的贡献。

1. 中小型声乐作品创作

1949年之后的香港音乐创作，是从中小型声乐作品起步的。影响最大者，当数林声翕在50年代创作的艺术歌曲《轮回》、《期待》、《弄影》、《暗淡的云天》、《秋夜》等；尤其是前两首作品，成为深受香港地区歌唱家喜爱、音乐会上久唱不衰的曲目。黄友棣在这一时期的歌曲创作以儿童歌曲居多，间有《黑雾》、《原野上》、《远景》、《流云之歌》等艺术歌曲面世。

林乐培是香港本土作曲家中的旗帜性人物，早年曾到加拿大和美国学习作曲。1964年回到香港后创作的第一部作品便是用英文歌词写作的艺术歌曲《李白〈骊歌〉两首》，仅以一支长笛伴奏。作曲家在作品中采用十二音技法，显出其创作观念和手法较为前卫的面貌；并在独唱声部与长笛声部之间通过自由复调的娴熟运用，恍若两者的对话及呼应。

图片737：作曲家林乐培

屈文中原是内地作曲家，1975年移居香港，专事音乐创作及作曲教学，在艺术歌曲创作方面建树颇多。继1978年创作的艺术歌曲《西江月》、《春神》问

世之后，又先后推出《也许》（闻一多词）、《怅惘》（朱自清词）、《故乡有条清水河》（佚名词）、《春神》（许建吾词）及《雪花的快乐》（徐志摩词）、《我爱这土地》（艾青词）等歌曲。这些作品，多以我国近现代著名诗人的优秀诗作为文学蓝本发为宫商，借以抒发作曲家对故国、家乡、土地的无限眷恋与思念。为与表现内容相适应，喜好采用较长大的结构和较复杂的曲式，音乐语言坚持调性写作，艺术格调追求雅俗共赏；旋律写作特质有二：其一，旋律形态或曲折、或舒缓、或华丽，大多情真意切，较为流畅，具有歌唱优美，绝少生涩、拗口之弊，其二，旋律的陈述与展开相当声乐化，有利于歌唱家声乐才华和歌唱技巧的有效发挥。上述诸端，也就成了屈文中艺术歌曲何以受到当地歌唱家及听众普遍喜爱且常被演唱和传播的重要原因。

由于香港的国际化大都市的特殊地位，其流行音乐创作和市场均比较发达，曾产生过许多优秀作品，其中有不少佳作曾在祖国大陆各地广泛流行。

2. 室内乐创作

林乐培为香港地区室内乐创作作出了重要贡献。创作于60年代前后的早期作品如小提琴奏鸣曲《东方之珠》、小提琴独奏曲《板桥道情》、钢琴曲《昭君怨》等，从我国各地戏曲及民间器乐中提取音调素材，尝试在钢琴、小提琴等西洋乐器上模拟我国民族乐器的奏法与音响，取得了预期的效果；创作于1971年的钢琴曲《春江花月夜》，系由我国传统琵琶曲《夕阳箫鼓》改编而来并从中择其六段音乐加以变奏，探索新的钢琴织体、新的作

曲技法求得新的音响色彩，以实现对于琵琶演奏技法与风格的模拟。

创作于1976年的长笛与大提琴《突破》，恰如曲名所示，是其创作观念与风格出现重要转折与突破的标志性作品。其时，林乐培深受西方后现代主义创作观念与技法的影响，非但在这首作品中使用了

（谱例149）

图片738：作曲家林乐培

自由无调性技法和各种看似散乱无序的节奏形态，而且为了获取新颖奇特的音响与色彩，还在长笛和大提琴这两件乐器上频频出现非常规演奏方法；在乐曲最后结尾处，作曲家甚至搬用偶然音乐手法，模仿京剧道白当众宣布"演奏完了！"这种别出心裁的设计与处理，与台湾作曲家潘皇龙为人声与室内管弦乐团而作的《所以一到了晚上》（1986年）尾部的处理有异曲同工之妙，但比潘皇龙早了10年，是当时香港作曲界最为大胆和前卫的尝试之一，也为当地音乐创作观念和风格的多样性探索开启了先河。

与林乐培激进的创作观念和技法相比，屈文中的室内乐创作观念平和，风格稳健，且以钢琴音乐作品居多。70—80年代的作品有钢琴曲集《中国民谣钢琴小品40首》（1978年）、筝与钢琴《月儿高》（1986年）等，多以祖国大陆各地风土人情为题材，主题音调亦来源于各地民间音乐或传统器乐曲，通过明澈的和声语言和

浓淡相宜的钢琴织体来表现各地民间生活带给作曲家的生动感受，风格质朴，美学上偏于描写性和风俗性；此后的作品以《钢琴即兴曲五首》（1989年）、《钢琴前奏曲八首》（1991年）为代表，均为无标题钢琴小品，结构严整，和声语言渐趋复杂，钢琴织体精致而富于色彩变化，美学上偏于主观内省、沉思冥想的格调。

在陈永华的音乐创作中，室内乐一直是其最为钟情的领域之一，作品数量甚众，乐器组合形式也多，且不少作品具有一定的艺术质量。较有代表性的作品有：为长笛、双簧管、大提琴、中提琴和小提琴而作的《五重奏》（1980年），为长笛、小提琴、巴松、琵琶和打击乐而作的《圆周》（1981年），琵琶独奏曲《暮山溪》（1980），为长笛、巴松、钢琴而作

图片739：屈文中作品唱片

的《焦点》（1986年），弦乐四重奏《融合》（1990年），为九件乐器而作的《相遇》（1996年），为琵琶、双簧管、中提琴、大提琴而作的《地上的平安》（1999年），为竹笛、笙、扬琴而作的室内乐《释怀》（1999年），为弦乐队而作的《远山》（2000年）及为两把小提琴而作的《龙的精神》（2000年）等。陈永华的室内乐创作构思精巧，乐思展开缜密，注重不同乐器组合的新音响探索与开掘。

作曲家陈能济创作于1983年的钢琴曲《赤壁怀古》，其创意来自苏东坡著名长短句《念奴娇·赤壁怀古》。在香港钢琴音乐创作中占有重要地位并曾获得香港作曲家及作词家协会颁发的"最广泛演出奖"。

（谱例149）

钢琴左手在低音区以极弱音量奏出一个号角主题，随即右手以高八度加入进来，与左手一起对号角主题做音程扩展和变化复述，仿佛是从遥远古战场上传来的历史回响；而在高音区奏出的那个和弦，其结构乃由两个相邻小二度的琵琶和弦构成，它随即又向低音区大幅度跌落，又像是当年那场惨烈斯杀在作曲家灵魂深处激起的心理感应的音响描写。作品最后也结束在这个号角主题之上，从而完成了作曲家对苏东坡词意及其怀古情结的

乐思展开。

3. 合唱创作

屈文中从内地移居香港的第一批作品以合唱居多——1976年作组歌《李白诗四首》（由混声合唱《白云歌送刘十六归山》、独唱曲《春思》、独唱曲《送友人》、混声合唱《行路难》组成），1977年作合唱组歌《春天的歌》及《家乡的歌》等；而作于1978年的诗篇大合唱《黄山，奇美的山》（晏明作词），则是作曲家合唱曲的代表之作。

作品结构为七个乐章，各乐章之间连续演唱。作曲家除了在相关乐章中通过对于黄山之奇崛峰峦、茫茫云海、雨后山色等大自然景观清新丰富而各具特色的音乐描摹，表达出作曲家内心对美轮美奂之天然造化的激赏与赞叹，还独具创意地设计了两个间插段并将它们作为第三乐章和第六乐章，且合唱部分只以"走"、"寻"（第二乐章）、"雨"（第三乐章）单字为歌词，作曲家对歌词所作的这种极端简约化处理，却为合唱声部的多样性展开和充分抒发开辟了广阔空间，使他得以运用丰富的发展手法和合唱思维，给予抒情主人公游走于青山秀木奇峦云水之间心中的畅然快意及眼中的自然美景以较充分的音乐刻画。由于这部诗篇大合唱成为继故事片《庐山恋》之后出现的第一部描写黄山自然风光的大型声乐作品，因此曾由中央电视台改编、摄制成音乐风光片《诗乐合璧黄山情》，并于1985年9月在全国播映。

陈永华的合唱创作，以童声合唱居多，代表作品有：童声合唱《伟大小世界》（1986年）、童声或女声合唱《乐

音》（1989年）、童声或女声合唱《宇宙和平之歌》（1990年）、童声合唱《我只爱唱我的歌》（1991年）等。童声合唱那天籁般的歌喉，最宜表现纯真、质朴、诚挚的情感，这大概也是陈永华钟爱它的原因之一；他也的确较好地发挥了童声合唱的声音特点和优势，对儿童题材作了具有童真童趣的艺术表现。

陈永华在成人合唱方面亦有较丰厚的收获。从1980年作教堂风格的混声合唱《西门颂》开始，中经1985年的合唱与钢琴《十大姐》、1987年的四部合唱《望远方》，再到1997年的男高音独唱、混声合唱与管弦乐《九州同颂》和1998年的混声合唱与管弦乐《文艺复兴》，描画出作曲家在这方面的创作历程。其中，男高音独唱、混声合唱与管弦乐《九州同颂》应是庆祝为香港回归祖国而作，表达了作曲家对这一重大政治事件的热情与赞颂。

4. 交响音乐和民族管弦乐创作

香港地区的交响音乐和民族管弦乐创作，以林乐培的作品数量最多、影响也大，作有管弦乐《太平山下》（1969年），交响诗《谢灶君》（1976年），民族管弦乐叙事曲《秋诀》（1978年），管弦乐《天籁》（1978年），民族管弦乐《昆虫世界》（1979年），笛子、琵琶、扬琴、二胡与管弦乐队《对比》（1981年），民族管弦乐《问苍天》（1981年），琵琶与民族管弦乐队《功夫》（1987年），交响序曲《天保赞》（1988年）及《风云变》（1990年）等。其中以交响诗《谢灶君》和民族管弦乐叙事曲《秋诀》为其代表之作。

交响诗《谢灶君》所表现的内容与

我国汉族地区农民群众在春节前"送灶王爷"的习俗有关，表达对灶王爷"上天言好事，下界保平安"的期盼与感激之情。作曲家在作品中借鉴现代作曲技法中的"音簇"手法、继承我国民间器乐中的即兴演奏传统来展开乐思、渲染气氛，并通过不同的乐器、不同的旋律和色彩来塑造灶王爷、吕蒙正、天庭这三个性格各异的对比着的音乐形象。作品洋溢着淳朴与热烈的民间情趣。

民族管弦乐叙事曲《秋诀》的创作灵感来自于关汉卿的著名悲剧《窦娥冤》，运用西方现代作曲技法和模拟性的叙事原则，通过章回性的五乐章结构，对窦娥故事作了富有音乐性的刻画和戏剧性的发展，特别在第三乐章中，作曲家从汉语"冤枉啊"的自然语音音调中提取出一个三音列的"喊冤"主题，先用对人声模拟性极强的坠琴以极弱音量奏出，后在各个乐器声部上逐次呈现与强化，力求表现出窦娥含冤呼号感天动地的悲剧力量。全曲在悲惨凄切整体色彩中寄寓着作曲家对于悲剧主人公的深切同情。

屈文中继1976年创作管弦乐组曲《广东民谣三首》和琵琶与管弦乐交响诗《十面埋伏》之后，又分别创作口琴与乐队《帕米尔绮想曲》（1977年）、管弦乐《帝女花幻想序曲》（1978年）及钢琴与管弦乐《战争安魂曲》（1987年）。

由琵琶独奏、管弦乐队协奏的交响音诗《十面埋伏》，是屈文中在管弦乐创作方面的代表作品，系根据同名传统琵琶曲创编而成。作品在琵琶曲中选取六段音乐的基础上增写了与原曲风格相融合的《进军》和《楚歌》两段音乐，以构成全曲连续演奏的八段结构。屈文中从琵琶曲中提

图片740：屈文中《帝女花幻想序曲》唱片封套

取音乐素材并做了专业化的变化与发展，设计出"号角"、"吹打"和"进行曲"这三个不同性格的音乐主题，使之有机贯穿于全曲结构之中，既增加了作品音乐形象的丰富性及其对比，又使它们在连贯发展中获得了有机统一，从而运用管弦乐思维和专业技术手段将楚汉相争那最后一场惨烈厮杀展现得绘声绘色。

管弦乐《帝女花幻想序曲》实际上更接近小提琴协奏曲形式。其故事和音调素材均来源于香港民众十分熟悉的粤曲《妆台秋思》。作品采用我国传统音乐中的多段体结构，除引子外，共由"树盟"、"兵劫"、"庵遇"和"香夭"4部分组成。"树盟"中由独奏小提琴奏出的爱情主题委婉而深情：

（谱例150）

这一主题是贯穿全曲的核心材料，非但在"庵遇"、"香夭"中以各种变奏形式得到发展与再现，且与凶残而暴虐的"兵劫"主题形成强烈的戏剧性对比。

符任之原是内地作曲家，1976年移居香港。1983年，将其为歌舞剧《霓裳羽衣曲》而作的音乐整理改编为中乐交响诗《倾国魂》；1988年又有中乐音画《梦》

问世。

在香港地区交响音乐及民族管弦乐创作中，陈永华是一个勤奋多产且技术功底厚实的作曲家。从1979年创作《第一交响曲》起，至1996年创作《第六交响曲》，不但在18年的时间里有六部交响曲问世，且创作了乐队编制与表现主题各不相同的管弦乐及民族管弦乐作品多部，其中包括管弦乐《庆典》（1984年）、管弦乐《晨曦》（1990年）、管风琴与管弦乐《升》（1994年）、管弦乐《关山月》（1998年）等，以及民族管弦乐《节日序曲》（1989年）、《飞云篇》（1990年）、《升平乐》（1993年）等。论其艺术成就之高与社会影响之广，当首推他的《第五交响曲》。

图片741：作曲家陈永华

《第五交响曲》创作于1995年，是一部带有副标题"三国志"的标题性作品。其时香港回归祖国已进入倒计时，也许有感于香港现代史上这一重大政治事件的日益临近，作曲家在阅读我国古典文学名著《三国演义》时对其"天下大势，分久必

合"之开卷语有所顿悟乃激起现实联想与创作冲动，于是发思古之幽情，借历史故事以喻今，于是便将此情此意化作音声入管弦，以纪其盛。

作品采用大型交响乐队编制且在演出时将其一分为二，形成"双乐队"形式。乐曲为三乐章结构。第一乐章的整体情绪高亢而热烈，一个明亮而富有激情的"呼唤主题"及其各种变化形态贯穿于整个乐章。在慢板的第二乐章，作曲家运用娴熟的赋格技术，以弦乐队的陈述为主，通过由第一乐章"呼唤主题"变形而来的赋格主题及其复调化、交响化交织，在不同声部相互追逐、呼应与叠加中形成此起彼伏、纵横交错、绵延不绝的音响洪流，以表现众声嘈杂、和而不同的旨趣。第三乐章在描绘出庄严宏大的礼仪场面之后，随即引出"呼唤主题"的变化形态并在对位化的乐队织体中给以极富动力性的展开，最后在9/8与7/8节拍的横向交替与纵向叠置中将全曲的力度和情感表达推向热烈辉煌的最高点。

《第五交响曲》以宏大的形式、精巧的构思、纯熟的配器技术、国际化音乐语言，运载着陈永华对现实世界的关爱与思考，也代表了他交响音乐创作的美学追求和艺术成就。

关迺忠原是北京东方歌舞团驻团作曲家，从1979年移居香港，至1990年到台湾担任高雄乐团指挥这10余年间，在香港

（谱例150）

民族管弦乐创作方面用力甚勤且其作品大多具有较高的艺术质量。其代表作有《云南风情》（1982年）、《丰年祭》（1983年）、《拉萨行》（1985年）、《花木兰序曲》（1986年）、《白石道人词意组曲》（1987年）、《第一二胡协奏曲》（1988年）、大提琴协奏曲《路》（1990年）等。其中，《丰年祭》虽然只是一首民族管弦乐小品，但配器手法纯熟，和声

图片742：作曲家关迺忠

色彩细腻，乐思发展丰富，体现出作曲家在民族管弦乐创作方面扎实而全面的基本功。作曲家为全曲设计了一个具有民谣风格的主题：

（谱例151）

这是一个同头换尾的上下句结构，A羽调式，整体格调爽朗而明快，特别是环绕E角音之升D和还原D、环绕调式主音A之升G及还原G的交替出现，将旋律性格装饰得略显俏皮，颇有某些民谣所独具的山野质朴之气。整部作品以这个民谣主题为基础，通过丰富多样的专业变奏与发展手法铺排成篇，最终在热烈欢闹的氛围中结束全曲。

5. 歌剧创作

香港地区的歌剧创作起步较晚，至今仍在草创阶段，从事歌剧创作的作曲家不多，较有影响的作品是符任之的四幕神话歌剧《甜姑》（1978年）和大型歌舞剧《霓裳羽衣曲》（1982年）、屈文中的现代歌剧《西厢记》（1985年）和民谣歌剧《天山云雀》（1990年）。

神话歌剧《甜姑》是符任之来港后所作的第一部大型音乐戏剧作品，也是香港地区第一部国语歌剧。剧本系根据山西省歌舞剧院1959年首演的歌舞剧《哑姑泉》改编而来，音乐则全部另行创作。作曲家鉴于剧情发生地在山西，遂从山西的民歌和戏曲音乐中选取音调素材，赋予这个美丽的神话传说以浓郁地域特色和乡土气息的音乐刻画。

歌剧《西厢记》（侯启平编剧，黄莹作词）系根据我国元代戏剧家王实甫同名戏曲脚本改编，全剧结构为四幕。作曲家以西方严肃歌剧的创作观念、音乐戏剧性展开手法和具有民族特色的音乐语言再现了发生在崔莺莺（抒情女高音）与张生（抒情男高音）之间、并由红娘（花腔女高音）在其中穿针引线的那一段浪漫曲折而又不乏悲喜剧情趣的爱情故事。此剧1986年在香港上演之后，曾在港台地区引起较大反响；1988年，沪港台三地又在上海合作演出此剧，其音乐创作质量亦受到国内同行的鼓励。

三、澳门地区的音乐创作与音乐生活

澳门地区自近代以来直至1999年回归祖国之前，长期处于葡萄牙殖民统治之下，受欧洲古典音乐影响较深；加之为地域、听众及其他客观条件所限，澳门当地作曲家原创性实践起步较晚，本土作品数量不多，体裁样式不够丰富，艺术质量也参差不齐。

到了20世纪80年代，特别是1999年澳门回归祖国之后，特区政府为发展澳门音乐文化事业，陆续推出一系列鼓励政策和措施并实行委约创作制度，使特区的专业音乐创作始呈现出初步繁荣昌盛的势头；随着澳门乐团、澳门中乐团等专业音乐表演团体的组建，特区的音乐表演艺术水平有了很大提升，音乐生活也日见活跃。

1. 澳门地区的专业音乐表演团体

直到20世纪80年代之前，澳门地区没有专业音乐表演团体。至1987年，澳门政府才组建了当地第一家专业乐团——澳门中乐团，首任音乐总监兼指挥为黄建伟。乐团当时担负的主要任务是在澳门定期举行音乐会，参加本地大型活动的演出，包括"澳门艺术节"和"澳门国际音乐节"，并将中华民族优秀传统音乐作品及当代民族器乐作品带到海外。乐团成立后第二年，即1988年12月，便赴葡萄牙举

（谱例151）

行巡回演出，此后曾多次在葡萄牙、比利时、印度等国大城市举行音乐会，其中，1994年11月应邀参加在里斯本举行的"欧洲文化首都里斯本"庆祝活动，1998年6月应邀参加在里斯本举行的"世界博览会"演出，都受到了当地观众的热烈欢迎和赞扬。

1999年，在举世瞩目的澳门回归祖国政权移交活动的葡方告别晚会上，澳门中乐团与众多中葡知名艺术家携手合作演出；回归当日，亦在庆祝澳门特别行政区成立的文艺大会上献艺，表达了澳门民众回到祖国怀抱的喜悦心情。从2000年开始，为在中小学生中普及推广优秀民族音乐文化，澳门中乐团在澳门中小学举行校园音乐会，演出传统音乐作品及当代作曲家的新创作，受到学校师生欢迎，反应热烈。

2003年，特区文化局为使澳门中乐团更好地执行澳门特区政府的文化政策，以进一步弘扬中华传统文化、开展艺术教育工作，乃对澳门中乐团进行改革，聘请内地指挥家彭家鹏担任音乐总监兼首席指挥，并招聘全职乐师和兼职乐师，组成了一个声部相对齐全的民族管弦乐团，标志着澳门中乐团开始迈向更完善的艺术发展阶段。

与澳门中乐团举行过合作演出的指挥家、中外乐器演奏家、歌唱家及京剧表演艺术家甚多，其中有著名二胡演奏家闵惠芬、王国潼、萧白镛、余其伟、宋飞、邓建栋、马晓晖，著名琵琶演奏家刘德海，著名古琴演奏家龚一，著名竹笛演奏家俞逊发，著名打击乐演奏家李真贵，著名钢琴家石叔诚和孔祥东，著名京剧表演艺术家于魁智、李胜素，著名歌唱家胡松华、吴雁泽，知名歌唱演员张也、曲比阿乌，

以及指挥家朴东生、卜祖善、顾冠仁、黄晓飞、王甫建、王永吉、胡炳旭、阎惠昌、李尚清、关迺忠、何占豪、王惠然等。通过与上述诸多艺术家的合作，为乐团的演绎积累了丰富经验，提升了乐团的演奏水平，已发展成一个具有较高专业水平的民族管弦乐团，在国内外乐坛获得广泛好评。

图片743：澳门中乐团 《音乐周报》供稿

图片744：澳门乐团交响音乐会

澳门乐团是一支中型西洋管弦乐团，编制约40人，隶属于特区政府文化局。虽然创建时间较晚（2003年），但其前身系建于1983年的澳门室内乐团，应是当地历史较为悠久的专业音乐表演团体。首任音乐总监兼首席指挥由华人指挥家邵恩担任，演奏者分别来自12个国家和地区。其建团思路学习国际专业乐团的运作和管理方法，演奏曲目亦坚持国际化路线，以西方古典派、浪漫派、印象派经典作品为主，兼及中国作曲家的原创作品。建团以来，不仅成为"澳门艺术节"和"澳门国际音乐节"主要演出乐团之一，而且还有

机会到祖国内地举行音乐会，为宣传澳门、促进内地听众对澳门文化的了解作出了积极贡献。

2. 澳门地区的音乐生活

"澳门国际音乐节"和 "澳门艺术节"是澳门地区两个规模最大、演出周期最长且最有影响力的大型音乐盛会。至2008年，前者已连续举办22届，后者也已举办19届。

从往届展演的历史看，两者均坚持国际化路线和全球化视野，除了澳门中乐团和澳门乐团成为"澳门艺术节"和"澳门国际音乐节"的当然参演乐团之外，历年来还曾邀请国际和祖国内地诸多著名乐团、著名剧院、著名作曲家、指挥家、演奏家和歌唱家来澳门演出古今中外经典音乐、新创作品及音乐戏剧作品，成为连接欧亚、沟通世界的一个重要平台，拓展了特区听众的音乐视野，提高了他们的审美情趣，也丰富了澳门地区的音乐生活，并促进了不同社会文化背景间的音乐交流及相互了解。

3. 委约制度下的澳门地区音乐创作

鉴于澳门地区专业音乐教育起步较晚，成立于1989年的澳门演艺学院虽有专业音乐学校的建制，但专业作曲家的培养非一日之功，由成长而成熟则更待时日，因此澳门本地的专业音乐创作仍处于孕育、积累和草创初期。基于这样的现实，特区文化局以澳门中乐团和澳门乐团这两个特区专业音乐表演团体为基本依托，实行国际乐坛通行的委约制度，邀请祖国内地著名作曲家和海外华人作曲家以澳门本土文化为元素，将中西文化有机融合起

来，创作具有澳门特区社会文化特色的各类音乐作品。

澳门中乐团自施行委约制度以来，效果显著，成绩斐然。历年来由该乐团首演的委约作品有：赵季平的《澳门印象》、徐景新的钢琴与乐队《一江春水》、关迺忠为葡萄牙吉他与中乐团而写的《澳门狂想曲》、何占豪作曲并指挥的《别亦难》、关迺忠根据澳门故事谱写的《魅力大辫子》、唐建平的民族管弦乐套曲《澳门诗篇》等。

澳门乐团则采取另一种委约形式——聘任生于澳门并在澳门接受早期音乐教育的旅美华人作曲家、指挥家、钢琴家林品晶担任驻团作曲家（从2008年10月起），在未来两年内委约创作蕴含澳门社会、历史、文化气息的大型管弦乐1部或室内乐作品2首并由澳门乐团担任首演。而林品晶对澳门的恋乡情结亦挥之不去，此前曾有《澳门怀思I、II》、《濠镜笙歌》等以澳门为题材的音乐作品问世，用音乐寻取对故乡澳门的童年记忆。此番成为澳门乐团驻团作曲家之后，将其澳门情结与履约责任合而为一，必为澳门地区专业音乐创作作出重要贡献。另据当地媒体称，由林品晶编剧、作曲并指挥的室内歌剧《文姬》以中西合璧、古今兼容的音乐风格重新演绎汉末蔡文姬的凄美故事并在举国庆祝中华人民共和国成立60周年、澳门回归祖国10周年盛典之际首演于澳门岗顶剧院。若此剧如期上演，则是澳门地区有史以来第一部原创歌剧，因而是一个令人充满期待的事件。

而澳门特区唯一的高等艺术院校——澳门演艺学院在从事专业艺术教育之余，还编创并上演了舞剧《澳门新娘》。此剧由著名作曲家叶小钢作曲，澳门演艺学院舞蹈学校艺术总监应萼定编舞，澳门作家徐新编剧，2001年3月10日首演于澳门艺术节，同年9月与无锡歌舞团合作参加"第五届全国舞蹈比赛"观摩演出，2004年9月26日作为献演剧目参加在浙江杭州举行的第7届"中国艺术节"，经过三年半的精心打磨，已日渐成熟。

此剧描写年轻英俊的澳门水手秦高和船长女儿玛丽亚一见钟情。但玛丽亚随即被海盗绑架。秦高奋不顾身继续率领水手们追缉海盗，并在非洲黑人土著协助下击溃海盗，成功救出玛丽亚，结果自然是有情人终成眷属的完美结局。这是澳门艺术家创作的第一部大型原创舞剧，生动再现了澳门人在困难面前坚贞不渝的个性。

因剧情发生地横跨葡萄牙和中国澳门地区，为此叶小钢所写的音乐，以西洋管弦乐队为主，在第一幕"盛世澳门"中使用了笛子、二胡、琵琶等中国乐器以营造东方传统风味，在第二幕"葡国风情"中使用古键琴以再现欧洲古典风格，在其余场景中还融进流行音乐元素、多轨式录音的打击乐及独唱和合唱，这种将东方与

图片745：作曲家、指挥家、钢琴家林品晶

西方、传统与现代、器乐与声乐融合起来的音乐展开方式，音响变化丰富且色彩绚丽，既较好地配合了剧情发展，又具独立欣赏价值。

结语

20世纪的中国专业音乐艺术事业，在一百年的历史发展中，走过了八个不同的发展时期（即1900—1931年间的"重构与阵痛：世纪初第一次战略转型"，1931—1949年间的"音乐与战争：在喷火呐喊中啼血创作"，1949—1956年间的"创造与思索：共和国初期的音乐繁荣"，1957—1966年间的"'反右'与'向左'：在曲折中前进"，1966—1976年间的"梦魔与创造：'文革'中的音乐现实"，1976—1988年间的"改革与开放：本世纪第二次战略转型"，1989—1992年间的"批判与徘徊：回流时期的音乐思潮与创作"，1992—2000年间的"涅槃与腾飞：后新时期的音乐繁荣"），出现过三次音乐艺术的大繁荣（即30—40年代的音乐繁荣、共和国成立初期的音乐繁荣和改革开放新时期的音乐繁荣）。

百年历程，无限沧桑，历经风雨坎坷，尝尽酸甜苦辣。其间，既有创造的欢乐和丰收的喜悦，又有人生的痛苦和心灵的创伤；光辉成就与严重失误共存，宝贵经验与沉痛教训并存。然而，任凭境遇有顺逆、日月有阴晴，创造伟大的足可与世界发达国家之专业音乐艺术并驾齐驱的"中国式国民乐派"的宏伟理想，自萧友梅、王光祈、刘天华等人在20世纪初叶提出之后，一百年来，一直是几代中国音乐家用自己全部的生命创造和热血孜孜以求的战略目标。而且，自20世纪30年代以降，在中国共产党和毛泽东文艺思想的指引之下，后世音乐家又赋予这个伟大的战略目标以新的革命的时代内容。

正是基于对这一战略目标的执著追求，一百年来的几代中国音乐家获得了坚定不移的美学理想和艺术信念，获得了足够的勇气和智慧，在把握和驾驭音乐艺术规律、不断充实技术武库的过程中，在拥抱时代、深入生活、接近大众的过程中，在各种不同的物质环境和精神环境下，战胜重重困难，不断克服自身的种种弱点，以惊人的坚韧、无私无畏的人格力量和脚踏实地的艺术创造，为一步步地接近这一目标而日积月累、添砖加瓦、殚精竭虑、呕心沥血，写下了一部慷慨激越而又不无悲壮之感的恢弘乐章。

今天，当我们回过头来重新聆听这支慷慨悲壮的动人乐章之时，真是百感交集，一种崇高敬意油然而生。的确，一百年来，中国音乐家为20世纪中国专业音乐的崛起，创造出多么辉煌的灿烂业绩，奉献出多少优美迷人的音乐！尤其是，当我们知道这些业绩是在怎样一种境遇下被创造出来的时候，它们就显得更加通体透明，其人生质感和历史重量便益发令人动容。这也充分说明，几代中国音乐家，不论社会背景、艺术倾向和美学观念如何，在创造伟大的无愧我们时代和人民的现代中国专业音乐艺术这一根本点上是完全一致的，并且从不同方向上为实现这一目标作出了自己的贡献。更为难能可贵的是，即使在艰苦卓绝的战时环境和此后接踵而至的暂时曲折中，在经受战火煎熬或命运劫难的非常时刻，我国音乐家始终与祖国、与人民同心同德，始终深深关注国家前途和民族命运，用自己生命和创造热血奏起优美的音乐，唱起动人的歌，表现出高度的政治素质和艺术素质。这是何等崇高博大而潇洒的情怀！写到这里，作者不禁要向20世纪以来为中国专业音乐的发展献出自己的才华、青春甚至生命的作曲家们、歌唱家们、演奏家们、指挥家们、理论家们、教育家们、出版家们脱帽致敬。说到底，一部20世纪中国专业音乐发展史，也是几代中国音乐家的辛勤创造史和艺术青春奉献史；没有他们的创造性奉献，就没有中国音乐繁荣发展的今天和更为灿烂的未来。

作者深感，20世纪中国音乐，本身就是一本打开着的无限丰富的历史教科书、一本生气灌注、可歌可泣的音乐史巨著。与它的恢弘博大、不可穷尽相比，本书不过是浩瀚大洋中的一朵浪花、一滴水珠而已，微薄而又渺小。

在行将结束本书之时，作者感到有必要将写作过程中所得到的几点感悟与读者分享：

第一，20世纪初由萧友梅等人提出的创造足可与世界发达国家之音乐文化并驾齐驱的"中国式国民乐派"以及后来中国共产党提出的创造革命的、民族的、大众的音乐艺术的战略目标，是不同时代一切爱国音乐家的共同纲领。今天，我们比以往任何一个时期都更接近这一战略目标。而这一宏伟理想的最终达成，有赖于全体中国音乐工作者的共同努力和积极创造。这就要求我们，必须最大限度地调动一切积极因素，团结一切愿意为之奋斗终生的音乐家，形成一种生动活泼、自由舒畅的艺术环境和学术氛围，不断改善艺术创造的物质环境和精神环境。唯有如此，伟大音乐家和伟大音乐作品才能获得产生和发展的必要条件。

第二，"为社会主义服务、为人民服务"的"二为"方向和"百花齐放、百家争鸣"的"双百"方针，无疑是发展和繁荣音乐艺术的根本方向和指导方针。事实证明，以往我们在音乐文化建设中的一切成就和失误，无不与能否全面地、准确地、科学地理解和执行"二为"方向和"双百"方针密切相关。而且，我们党之所以在新时期将以往的"为工农兵服务，

为无产阶级政治服务"改为"为社会主义服务、为人民服务"，并且一再坚定不移地重申"百花齐放、百家争鸣"的方针，表明"二为"和"双百"是进一步开放的、积极进取的和鼓励创造性艺术劳动的根本指导思想，它向音乐家所展示的表现空间和精神天地应该而且必然是无限广阔的。20世纪中国专业音乐发展的全部历史证明，中国音乐家中的绝大多数都是爱国的和正直的，这是一支政治素质很高、艺术素质很强的、足可信赖的队伍。只有在这个基本估计的前提之下，才能正确处理不同风格、不同流派、不同学术见解之间的自由竞赛和平等争鸣，才能真正做到鼓励探索、倡导创新，才能真正实行学术上的自由批评和反批评。在"文革"以及回流时期中那种人为地设置禁区，对作曲家写什么和怎样写横加干涉，把艺术问题、学术问题、思想问题上纲为政治问题的做法，曾给发展中的中国专业音乐文化建设带来过极大危害，此中沉痛的经验教训应当永远为今人和后人所记取。

第三，20世纪中国专业音乐文化建设中的突出问题，是如何研究、掌握、驾驭音乐艺术的独特规律的问题，是如何处理音乐艺术的普遍规律和中国音乐的特殊规律的相互关系问题。在这个问题上，我们有着极其深刻的经验和教训。回首一百年

来的音乐史历程，凡是我们遵循音乐艺术的普遍规律和中国音乐的特殊规律来进行音乐创造时，音乐艺术就繁荣、就前进；反之，音乐艺术就凋零、就停滞。从这个意义上说，20世纪中国专业音乐的发展过程，也是中国音乐家不断认识、掌握、驾驭音乐艺术规律的过程。今天，中国音乐家对音乐艺术规律的认识、掌握和驾驭功夫比以往任何时候都更深刻、更圆熟、更自如，于是才有大批优秀音乐家和优秀音乐作品的涌现，才有新时期音乐艺术的全面繁荣。但这一巨大历史进步的取得，是以过去时代某些沉痛教训为代价的。在20世纪的某些特定阶段上，特别是在"文革"浩劫中，一些无视音乐艺术规律的理论和做法——例如在我们对音乐艺术规律和表现手段尚还知之甚少的情况下即大批"形式主义"、"技术至上"、"单纯技术观点"和"白专道路"；在"大跃进"时代不顾音乐艺术生产的特殊性，在音乐创作领域大搞群众运动和单纯追求作品数量的"放卫星"；在交响音乐等纯器乐体裁中，无视音响材料的非语义性特点和反映生活的特殊方式，硬在纯器乐作品中滥贴语义标签，试图直观地描摹生活，甚至把口号及快板之类也引入交响音乐作品中；在60年代的"德彪西讨论"和70年代的"无标题音乐讨论"中，出现了一系列

违反音乐基本常识、粗暴否认音乐艺术规律的错误言论；在新时期中，也有人把党对音乐艺术的领导同遵循音乐艺术规律对立起来，甚至认为强调音乐艺术规律的不可违背就是否定党对音乐艺术的领导，在教育和文艺体制的理论与实践中，也出现了某些不顾音乐教育规律和音乐艺术规律的说法和做法……所有这些，都给音乐艺术的健康发展带来了巨大的危害。个中惨痛的历史教训，理当被今人和后人所牢牢记取。

第四，从某种程度上说，一部20世纪中国音乐史，其实也是马克思主义文艺理论中国化的历史及其在我国音乐实践中的运用史和演变史。30年代初我国左翼音乐家和当时的"新音乐运动"，以辩证唯物主义和历史唯物主义的世界观和方法论为指导，结合我国音乐的具体历史和现实状况，开始了这个过程的早期理论思考和创作探索，由此构建起马克思主义文艺理论在我国音乐界的初步框架，并以大量战斗性文论和不朽音乐作品以及两者在战争年代对我国音乐艺术和民族解放事业的杰出贡献，从而使自己理所当然地成为战时我国乐坛最具革命性和先进性的音乐思潮。然而新中国成立后的音乐发展历史证明，马克思主义文艺理论中国化的历程及其在音乐界的实践并非一帆风顺——当年

完成马克思主义文艺理论在我国音乐界初步建构的先进音乐思潮，一旦离开马克思主义的科学精神和"活的灵魂"，在和平环境下固守战时思维不思进取，将战时条件下某些尚处于萌芽状态的片面性和简单化理解一步一步地推向极端，终于在"文革"中恶性爆发并被异化为"极左"音乐思潮，先后堕落为非马克思主义乃至反马克思主义的落后意识形态，给20世纪下半叶中国音乐的健康发展带来了无法估量的戕害，阻滞它取得本应取得的更大成就。到了改革开放新时期之后，马克思主义文艺理论中国化进程及其在音乐领域的理论与实践又面临更为严峻的挑战：一方面，我们必须对自身以往的经验和教训进行科学扬弃，在剔除非马克思主义和反马克思主义成分的同时要将其中科学成分继承下来，根据新时期音乐艺术的新形势和新任务加以创造性发展；另一方面，则要以清醒的头脑和批判的眼光面对蜂拥而至的各种西方现代音乐思潮，吸纳其中揭示出音乐艺术深层规律和独特之美的新颖见解和科学成分，以充实、更新、完善马克思主义文艺理论中国化的已有成果。这一重大学术使命是庄严而神圣的，它的最终达成需要几代中国音乐家的艰苦努力和不懈探索，而其中不可或缺的条件是：对音乐艺术独特规律抱有深刻洞见和雄厚的本体基

本功、通晓古今中外文化艺术史和音乐发展史、具有马克思主义哲学及其文艺论说的深邃素养且对马克思主义文艺理论中国化及其在音乐领域的理论与实践这一宏大命题抱定矢志不渝的信念。也正因为如此，作者深知，无论中国音乐家对这一宏大命题的探索历程多么曲折，无论我们在这个探索历程中付出的代价多么沉重，它在正反两方面的丰富历史经验都是一笔极为宝贵的财富；相信我们的后人或后人的后人，一定会在前人的基础上继往开来、厚积薄发，胜利地完成这个伟大的历史跨越。

总而言之，20世纪中国音乐在风风雨雨中已经走过一百年的曲折历程并取得了举世瞩目的成就。只要我们永远牢记前辈们创造的辉煌和甘苦，以丰富的历史经验为财富，以创造足可与世界发达国家音乐艺术并驾齐驱的中国音乐为己任，迈入21世纪的中国音乐的未来图景必定更为光辉灿烂；至于萧友梅等人在20世纪初提出的创造"中国式国民乐派"的理想之能否在21世纪得以实现，本书作者则充满信心和期待。

2010年6月13日星期日于北京寓中

后记

经过一年多断断续续的日夜奋战，本书终于杀青。在将近400个日日夜夜中，除去作者从事博士生硕士生教学、应付各种无法推脱的临时性约稿、参加一些学术会议、完成教育部人文社科重点基地重大课题《中国歌剧音乐剧发展状况研究》的课题设计、竞标、管理并带领课题组成员赴全国各地歌剧院团调研、参与学校日常科研管理工作之后，真正用于本书研究和写作的时间其实在8个月左右，而重新写作20世纪上半叶的中国音乐史则是花费时间最多、用力最勤的部分。即便如此，本书仅靠作者个人之力是根本无法完成的。

以下这些同志为本书的完稿作出了不可磨灭的贡献：

中央音乐学院汪毓和教授和梁茂春教授、中国音乐学院张静蔚教授、山东艺术学院孙继南教授、山东师范大学刘再生教授和冯长春教授、天津音乐学院明言教授等学界同行的学术著作以及相关史料汇编，非但为作者的研究和写作提供了坚实的史料基础，亦对本书的分析及某些立论的形成和论述产生了程度不等的影响，或具有某种参照和借鉴的意义。

南京艺术学院舞蹈学院音乐剧系青年声乐教师智艳副教授，非但以难以计数的时间和熟练技术绘制了本书所有的精美谱例，帮我搜寻、编辑了大量图片和乐谱资料，而且主动为我承担起繁杂而琐碎的资料整理与保管工作。

满新颖博士是我在南京艺术学院博士后工作站进行合作研究的学生及教育部人文社科重大项目《中国歌剧音乐剧发展状况研究》课题组成员，为了本书的写作，他在完成自身课题研究的同时，投入许多时间和精力寻找、搜集、复制了大量图片和文献资料。

南京艺术学院音乐学研究所学术秘书钱庆利、南京艺术学院歌剧音乐剧史论方向在读博士生张强，在出色完成本职工作和学业之余，亦花费许多时间和精力，帮我寻找、复印了大量文献、乐谱和图片资料。

湖南美术出版社社长李小山同志，从《百年中国艺术史（1900—2000）》丛书的整体设计到这一本《百年中国音乐史（1900—2000）》的最终完成，前有开创之功，后有督师之劳；甚至可以说，若没有他那逼命般地再三催促，本书便断无可能按时交稿。

有鉴于此，在本书即将付梓之际，谨对上述诸同志的无私帮助致以最诚挚的谢忱！

作者当然知道"萝卜快了不洗泥"的道理，由于成稿时间仓促，又怕因本书写作迟缓而延宕了整个丛书的出版进度，更兼个人学养不足和学术视野局限，书中必然存在作者尚未发现的各种错误和缺失；故此在本书正式出版之后，作者将热切期待并认真听取学界同行和广大读者对它的批评，以便在此基础上再做修订，力争写出一部更切合历史真相、更具历史意识和更高学术含金量的《百年中国音乐史（1900—2000）》。

居其宏
2010年7月8日星期四于南京寓中

附录

附录之一：
谱例编号

附录之二：
图片编号

三陵水库大合唱》

图片168：根据贺绿汀作品改编的管弦乐曲《牧童短笛》碟片套

图片169：1934年11月贺绿汀《牧童短笛》获奖，与齐尔品、萧友梅、黄自等合影

图片170：贺绿汀晚年为音乐创作题词

图片171：作曲家吴伯超

图片172：中央音乐学院出版社出版之《吴伯超的音乐生涯》

图片173：坐落在江苏武进雪堰中心小学的吴伯超铜像

图片174：作曲家江文也

图片175：台湾学者张己任研究江文也的著作

图片176：江文也雕像

图片177：2010年6月，文化部、福建省政府等在厦门隆重纪念江文也诞辰100周年

图片178：作曲家陈田鹤

图片179：陈田鹤与国立音专同学合影（纸质）

图片180：作曲家刘雪庵

图片181：作曲家马思聪

图片182：1956年，马思聪与周恩来、马叙伦等在中南海怀仁堂后院

图片183：马思聪在演奏

图片184：国内出版之《马思聪小提琴精品集》

图片185：马思聪骨灰归葬白云山麓

图片186：作曲家江定仙

图片187：1946年江定仙在青木关与学生合影（纸质）

图片188：作曲家谭小麟

图片189：作曲家郑志声

图片190：郑志声在创作

图片191：歌剧《秋子》首演说明书

图片192：秋子与她的丈夫宫毅

图片193：张权扮演秋子

第四节 战时流行音乐：鱼龙混杂

图片194：流行歌曲作曲家黎锦晖

图片195：歌星王人美

图片196：流行歌曲作曲家陈歌辛

图片197：歌星白虹

图片198：流行歌曲作曲家黎锦光

图片199：影星胡蝶

图片200：歌星周璇

图片201：歌星白光

图片202：日本歌星李香兰(山口淑子）

第五节 战时专业音乐教育

图片203：上海"国立音乐专科学校"（1929年）

图片204：1937年夏，广州音乐院同仁及学生欢送陈洪赴上海任私立音乐院教务主任（纸质）

图片205：作曲家、音乐教育家陈洪

图片206：伪"国立音乐院"院长李惟宁

图片207：作曲家、音乐教育家吴伯超

图片208：重庆青木关"国立音乐院"

图片209：重庆青木关国立音乐院幼年班（1945年）

图片210：1947年吴伯超与丁善德、江定仙、陈田鹤在南京国立音乐院（纸质）

图片211：音乐教育家吴伯超

图片212：音乐教育家戴粹伦

图片213：建在重庆青木关国立音乐院旧址的纪念碑亭

图片214：音乐家满谦子

图片215：钢琴教师李翠贞

图片216：马思聪与陈洪创办的广州音乐院大门（纸质）

图片217：广州音乐院师生在该院大门前（纸质）

图片218：小提琴教师陈又新

图片219：杨嘉仁、程卓如夫妇

图片220：诗词学家卢前（冀野）

图片221：音乐教育家刘质平

图片222：福建省立音乐专科学校1947年的毕业典礼

图片223：在京剧《宝莲灯》中担任角色的王泊生

图片224：广西省立艺术专科学校教授会1948年冬留影

图片225：杨荫浏在燕京大学工作时留影（1936年）

图片226：音乐教育家吕骥

图片227：1938年延安鲁迅艺术学院

图片228：延安鲁艺音乐工作团合唱队在排练

图片229：1938年，延安东郊桥儿沟鲁艺校门

图片705：上海音乐学院附小合唱团

图片706：中国音乐学院

图片707：声乐教授金铁霖

图片708：琵琶教授刘德海

图片709：中国音乐学院附中弹拨乐队

图片710：沈阳音乐学院音乐厅

图片711：沈阳音乐学院师生演出

图片712：解放路校区教学主楼

图片713：紫阳路校区琴房

图片714：西安音乐学院现任院长赵季平

图片715：西安音乐学院平面图

图片716：四川音乐学院大门

图片717：四川音乐学院排练厅

图片718：四川音乐学院国际演艺学院

图片719：星海音乐学院校舍

图片720：天津音乐学院新任院长徐昌俊在2010届本科毕业典礼上

图片721：南京艺术学院新校门

图片722：南京艺术学院学生在国庆50周年彩车上表演

图片723：南京艺术学院交响乐团演出

图片724：福建师范大学

图片725：首都师范大学举行2010年本科毕业生学位授予仪式

图片726：南京师范大学

图片727：湖南师范大学天籁合唱团获中央电视台第14届青歌赛团体金奖

图片728：沈阳师范大学音乐学院

图片729：山东师范大学音乐学院

图片730：哈尔滨师范大学音乐学院

第五节 台湾、香港、澳门地区的音乐创作

图片731：作曲家郭芝苑

图片732：作曲家李泰祥

图片733：歌手罗大佑

图片734：作曲家许常惠

图片735：作曲家许常惠

图片736：作曲家马水龙

图片737：作曲家林乐培

图片738：作曲家林乐培

图片739：屈文中作品唱片

图片740：屈文中《帝女花幻想序曲》唱片封套

图片741：作曲家陈永华

图片742：作曲家关迺忠

图片743：澳门中乐团

图片744：澳门乐团交响音乐会

图片745：作曲家、指挥家、钢琴家林品晶

附录之三：
参考文献

《中国近现代（1940—1989）音乐教育史纪年》

孙继南编著，山东友谊出版社2000年4月济南出版。

《民国音乐史年谱》

陈建华、陈洁编著，上海音乐出版社2005年5月上海出版。

《中国高等艺术院校简史集》

文化部教科司编，1991年浙江美术出版社杭州出版。

二、著作

《中国音乐通史简编》

孙继南、周柱铨主编，山东教育出版社1991年3月济南出版。

《中国现代音乐史纲》（1949—1986）

汪毓和著，华文出版社1991年6月北京出版。

《20世纪中国音乐》

居其宏著，青岛出版社1992年12月青岛出版。

《中国当代音乐》

梁茂春著，北京广播学院出版社1993年10月第1版，1994年4月第二次印刷。

《中国近现代音乐史》（修订版）

汪毓和编著，人民音乐出版社1994年10月北京出版。

《中国近现代音乐史》（第二次修订版）

汪毓和编著，人民音乐出版社与华乐出版社2002年10月联合出版。

《中国近现代音乐史》（第三次修订版）

汪毓和编著，人民音乐出版社2009年6月出版。

《论音乐与音乐家》

汪毓和著，广东高等教育出版社1996年广州出版。

《音乐史论新选》

汪毓和著，中国文联出版社1996年北京出版。

《样板戏的风风雨雨——江青·样板戏及内幕》

戴嘉枋著，知识出版社1995年4月出版。

《中国新音乐史论》

刘靖之著，台湾耀文事业有限公司1998年台北出版。

《现代音乐史纲》

赵广晖编著 乐韵出版社1986年5月台北出版。

《中国近现代音乐史纲》

徐士家著，南海出版公司1994年4月海口出版。

一、背景性文献与史料

《中国共产党的七十年》

胡绳主编，中共党史出版社1991年8月北京出版。

《共和国五十年珍贵档案》（上下册）

中央文献档案馆编，中国档案出版社1999年10月北京出版。

《毛泽东文艺论集》

中共中央文献研究室编，中央文献出版社2002年4月北京出版。

《邓小平理论与艺术科学》

中国艺术研究院编，曲润海主编，文化艺术出版社1998年10月北京出版。

《剑桥中华人民共和国史》

［美］R．麦克法夸尔、费正清编，中国社会科学出版社1998年7月北京出版。

《当代中国文艺思想史》

李慈健、田瑞生、宋伟著，河南大学出版社1999年6月开封出版。

《中国当代思想批判》

吴炫著，学林出版社2001年8月上海出版。

《中国近代音乐史料汇编（1840—1919）》

张静蔚编，人民音乐出版社1998年12月北京出版。

《中国近现代音乐史教学参考资料》（上、下）

汪毓和主编，世界图书出版公司2000年10月西安出版。

《当代中国音乐》

《当代中国音乐》编委会编，李焕之主编，当代中国出版社1997年7月北京出版。

《学堂乐歌考源》

钱仁康著，上海音乐出版社2001年5月出版。

《新中国音乐史》

居其宏著，湖南美术出版社2002年11月长沙出版。

《中国人民解放军音乐史》

李双江主编，解放军文艺出版社2004年12月北京出版。

《中国近现代音乐史·现代部分》

汪毓和编著，高等教育出版社2006年4月北京出版。

《中国音乐史简明教程》（上下）

刘再生著，上海音乐学院出版社2006年5月出版。

《中国近代音乐思潮》

冯长春著，人民音乐出版社2007年北京出版。

《改革开放与新时期音乐思潮》

居其宏、乔邦利著，中央音乐学院出版社2008年9月北京出版。

《中国近代音乐史简述》

刘再生著，人民音乐出版社2009年7月北京出版。

《香港作曲家》

梁茂春著，三联书店（香港）有限公司1999年9月香港出版。

《音乐独行侠——马水龙》

陈汉金著，台湾时报文化出版企业股份有限公司2001年2月台北出版。

《缤纷妙响：澳门音乐》

李岩著，文化艺术出版社2005年2月北京出版。

《古今相生音乐梦——书写潘皇龙》

罗基敏著，台湾时报文化出版企业股份有限公司2005年4月台北出版。

《台湾当代作曲家》

颜绿芬策划并主编，台湾玉山社出版事业股份有限公司2006年12月台北出版。

《20世纪中国音乐史论研究文献综录·中国近现代音乐史卷（1949—2000）》

梁茂春、明言编著，人民音乐出版社2008年1月出版。

《共和国音乐史》

居其宏著，中央音乐出版社2010年3月北京出版。

《20世纪中国新音乐史》

明言著，中国艺术研究院当代音乐研究方向博士后工作站合作研究课题，待出版。

三、全集、选集、文集、研究文选

《萧友梅全集》

《萧友梅全集》编委会编，上海音乐学院出版社2007年7月上海出版。

《贺绿汀全集》

《贺绿汀全集》编委会编，上海音乐出版社1997年11月上海出版。

《吕骥文选》（上下集）

人民音乐出版社1988年8月北京出版。

《马思聪全集》

《马思聪全集》编委会编，中央音乐学院出版社2007年11月北京出版。

《论马思聪》

马思聪研究会编，人民音乐出版社1997年7月北京出版。

《吴伯超的音乐生涯》

萧友梅音乐教育促进会编，中央音乐学院出版社2004年3月北京出版。

《春雨集——江定仙音乐研究文论选》

中央音乐学院萧友梅音乐教育促进会编，人民音乐出版社2002年10月北京出版。

四、史料集、传记、工具书

《中国近代音乐史料汇编（1840—1919）》

张静蔚编选、校点，人民音乐出版社1998年12月北京出版。

《中国近现代音乐教育史纪年（1840—1989）》

孙继南编著，山东友谊出版社2000年4月济南出版。

《萧友梅编年记事稿》

黄旭东、汪朴编著，中央音乐学院出版社2007年10月北京出版。

《中国近现代音乐家传》（1—4卷）

中国艺术研究院音乐研究所编，向延生主编，春风文艺出版社

1994年4月沈阳出版。

《中国近现代（1940—1989）音乐教育史纪年》

孙继南编著，山东友谊出版社2000年4月出版。

《民国音乐史年谱》

陈建华、陈洁编著，上海音乐出版社2005年5月出版。

《中国电影音乐寻踪》

王文和编著，中国广播电视出版社1995年8月北京出版。

《新中国百部优秀影片赏析》

中国电影家协会编，中国电影出版社1999年9月北京出版。

《中国歌剧艺术文集》（第一集）

中国歌剧研究会编，田川、荆蓝主编，国际文化出版社1990年10月北京出版。

《中国歌剧艺术文集》（第二集）

中国歌剧研究会编，海潮出版社2002年4月北京出版。

《音乐剧，我为你疯狂——从百老汇到全世界》

居其宏著，上海教育出版社2001年11月上海出版。

《中国音乐年鉴》（1989卷—1998卷）

中国艺术研究院音乐研究所编，田青、韩锺恩主编，山东教育出版社济南出版。

《现代音乐欣赏词典》

罗忠镕主编，北京高等教育出版社1997年7月出版。

《"音乐思想座谈会"简报》（第1—9期）

中国音乐家协会编，1990年6月内部印发。

《1956年中国音协党组扩大会参考材料》

中国音乐家协会编，1956年2—3月间内部印发。

五、乐谱、曲集、歌集、谱例集

《贺绿汀全集》（1—2卷）

《贺绿汀全集》编委会编，上海音乐出版社1997年11月上海出版。

《中国近现代音乐史教学参考资料》（上、下）

汪毓和主编，世界图书出版公司2000年10月西安出版。

《中国音乐史简明教程》（下）

刘再生著，上海音乐学院出版社

《朱践耳交响曲集》（1—3卷）

朱践耳著，上海音乐出版社2002年5月上海出版。

《朱践耳管弦乐曲集》（1—4卷）

朱践耳著，上海音乐出版社2006年6月上海出版。

《陆在易合唱曲集》（上下册）

陆在易著，上海音乐出版社1998年11月上海出版。

《我爱这土地》（陆在易艺术歌曲集）

陆在易著，上海音乐出版社2002年10月上海出版。

歌剧《江姐》（总谱）

阎肃编剧，羊鸣、姜春阳、金砂作曲，上海音乐出版社2000年9月上海出版。

歌剧《原野》（钢琴声乐谱）

万方编剧，金湘作曲，人民音乐出版社2001年4月北京出版。

《声乐曲选集》"中国作品"（三）

罗宪君、李滨荪、徐朗主编，人民音乐出版社1986年5月北京出版。

《百首中外合唱歌曲集》

聂中明、李汝松、车冠光编选，中国文联出版社1999年4月北京出版。

《中国电视歌曲500首》

中央电视台、中国广播电视学会编，人民音乐出版社1999年1月北京出版。

《我爱你，中国——祖国颂优秀歌曲选》

朱秋华主编，江苏文艺出版社1999年6月南京出版。

《中国通俗歌曲博览》（上下册）

耕耘编，人民音乐出版社1995年3月北京出版。

《音乐创作》（1990—2000）

王震亚主编，中国音乐家杂志社北京出版。

策　　划：李小山　邹跃进

主　　编：李小山　邹跃进

编辑委员会：尹　鸿　冯双白　居其宏　邹　红

　　　　　　邹建林　李小山　左汉中　王柳润

图书在版编目（CIP）数据

百年中国音乐史：1900～2000 / 居其宏著. -- 长

沙：岳麓书社：湖南美术出版社，2014.5

　ISBN 978-7-80761-880-5

　Ⅰ. ①百… Ⅱ. ①居… Ⅲ. ①音乐史－研究－中国－

1900～2000 Ⅳ. ①J609.2

　中国版本图书馆CIP数据核字（2014）第114928号

百年中国音乐史（1900—2000）

著　　者：居其宏

出 品 人：李小山
责任编辑：柳刚永　谢爱友　郑　良
书籍设计：萧睿子
排版制作：胡珊珊　马艳琴
责任校对：伍　兰　谭　卉

出版发行：湖南美术出版社（湖南省长沙市东二环一段622号　邮编：410016）
　　　　　岳麓书社（湖南省长沙市爱民路47号　邮编：410006）
经　　销：湖南省新华书店
印　　刷：北京图文天地制版印刷有限公司
开　　本：787mm×1092mm　1/8
印　　张：59.5
版　　次：2014年5月第1版
　　　　　2014年5月第1次印刷
书　　号：ISBN 978-7-80761-880-5
定　　价：380.00元